舞蹈艺术

概论 （修订版）

隆荫培　徐尔充著

SMPH
上海音乐出版社
WWW.SMPH.SH.CN

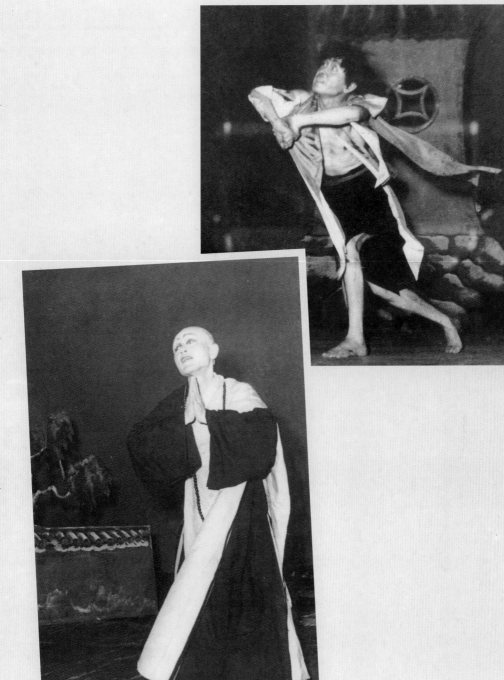

上:《饥火》吴晓邦 1943 年表演　盛婕供稿
下:《思凡》吴晓邦 1943 年表演　盛婕供稿

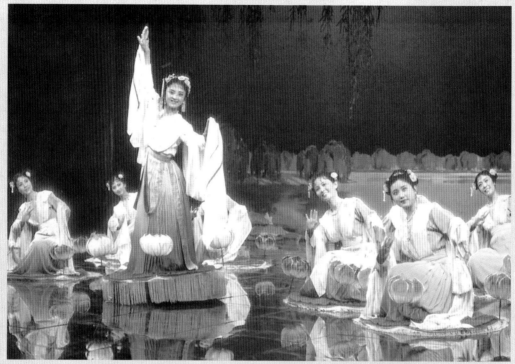

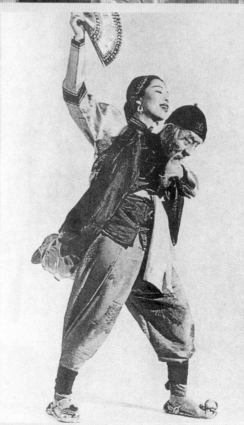

上:《荷花舞》中央歌舞团 1953 年演出
下:《哑子背疯》戴爱莲表演、供稿

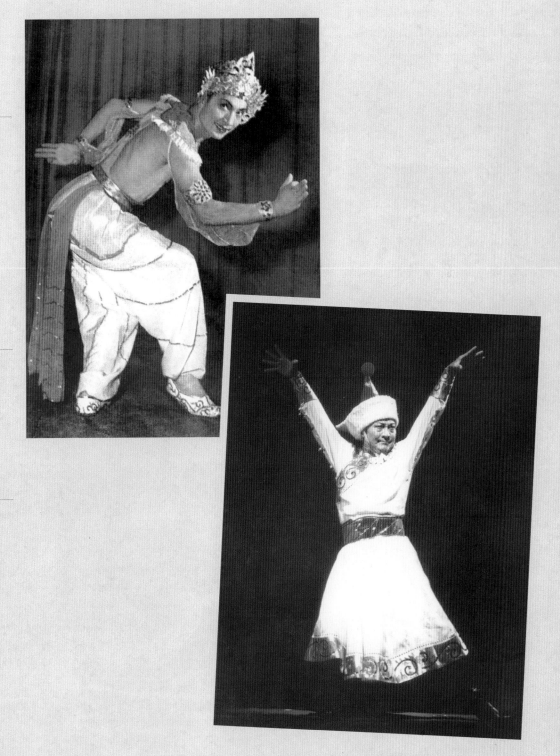

上：《嘎巴》贾作光表演　尚进摄影
下：《雁舞》贾作光表演　沈今声摄影

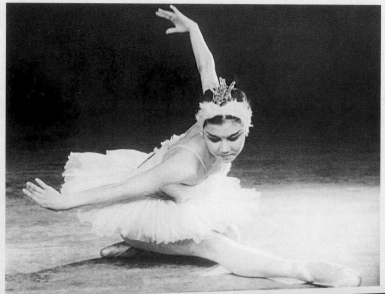

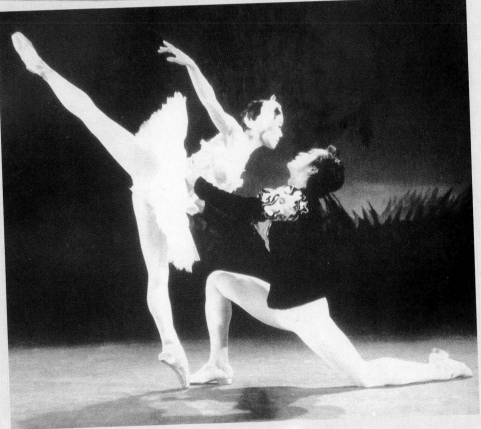

上:《天鹅之死》白淑湘表演　陈伦摄影
下:芭蕾舞剧《天鹅湖》中央芭蕾舞团演出　白淑湘饰演白天鹅

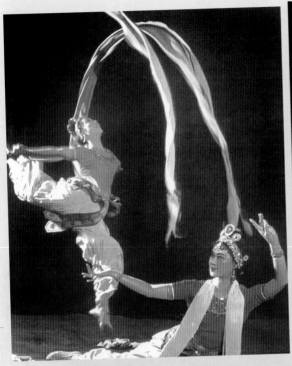

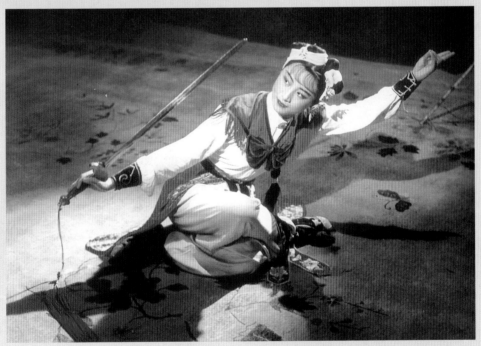

左上:《飞天》中央歌舞团戴爱莲编导 资华筠、徐杰 1954 年表演
右上:《春江花月夜》陈爱莲 1962 年表演 新华社供稿
下:《剑舞》舒巧 1957 年表演

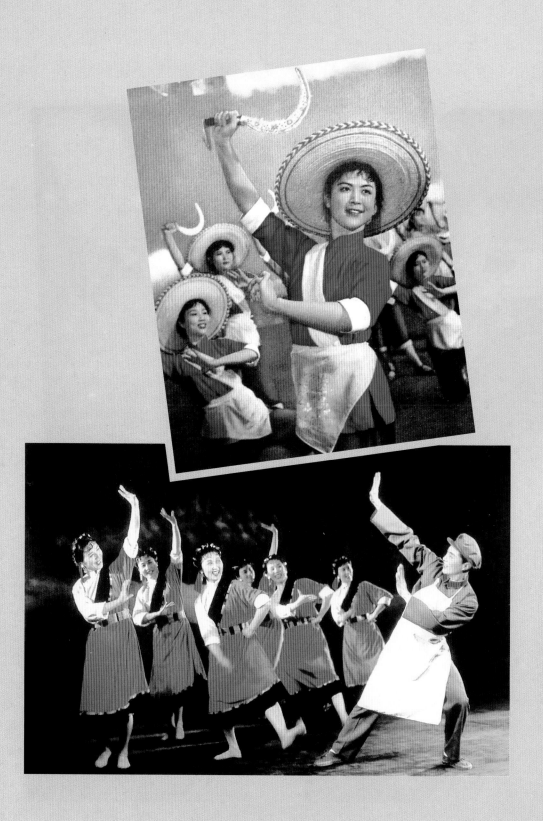

上:《丰收歌》南京军区前线歌舞团表演　陈履鄂摄影　1964 年演出
下:《洗衣歌》西藏军区文工团表演　1964 年演出

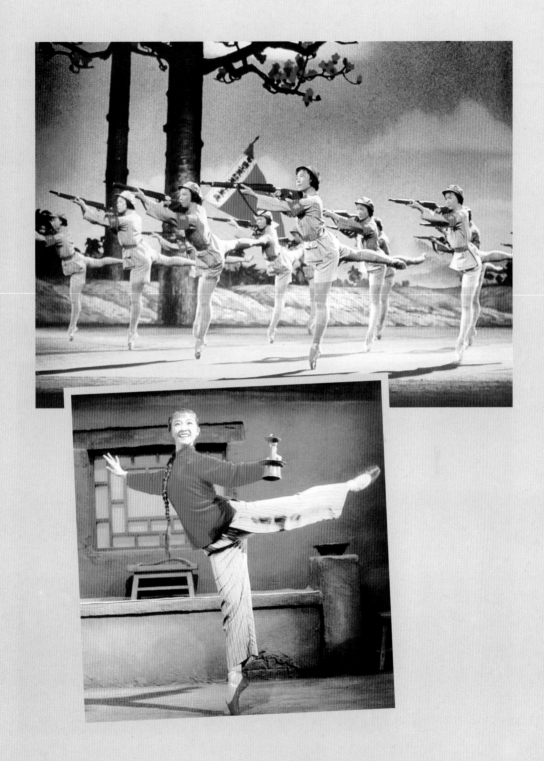

上：芭蕾舞剧《红色娘子军》中央芭蕾舞团 1964 年首演
下：芭蕾舞剧《白毛女》上海芭蕾舞团 1965 年演出

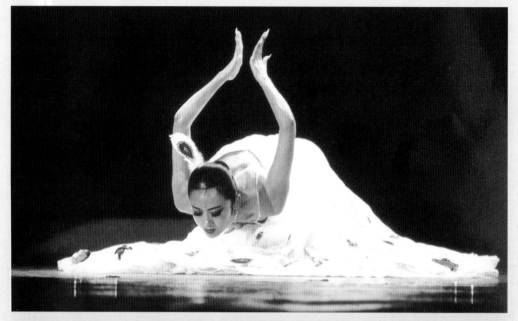

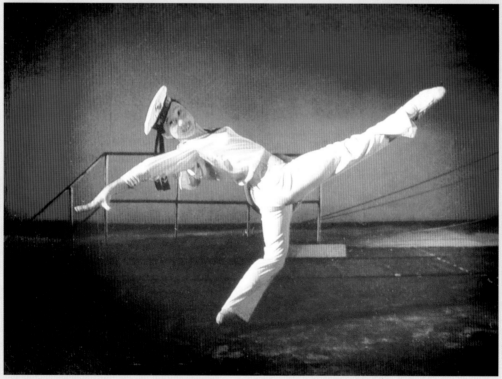

上:《雀之灵》杨丽萍 1986 年表演　邵华摄影
下:《小小水兵》陈惠芬 1986 年表演　李国平摄影

上：现代舞剧《薪传》台湾云门舞集演出 林怀民编导
下：《水月》台湾云门舞集演出　林怀民编导　叶进摄影

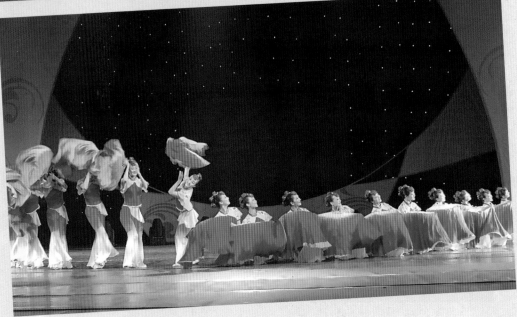

上：舞蹈《花儿》　黄惠民摄影
下：舞蹈《六月清荷》　黄惠民摄影

上：舞蹈《门》 黄惠民摄影
下：舞蹈《悸动》 黄惠民摄影

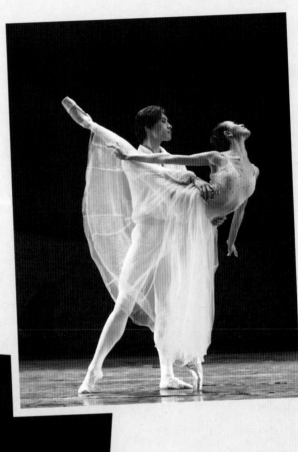

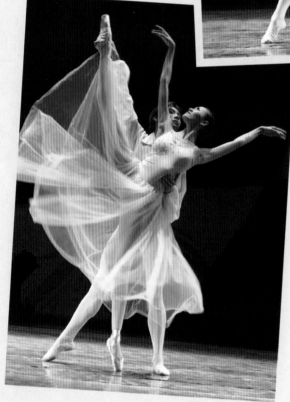

上、下：芭蕾《柴科夫斯基狂想曲》 黄惠民摄影

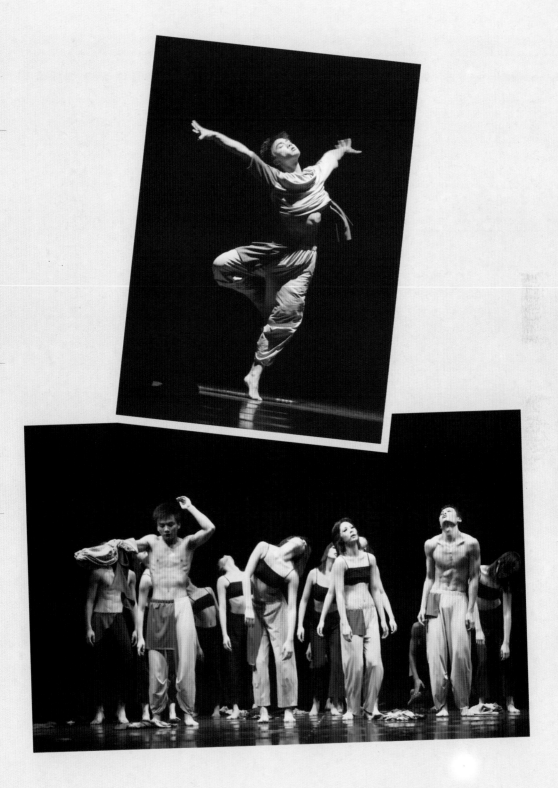

上、下：现代舞集《原罪》　黄惠民摄影

上：儿童舞蹈《乐游游》 黄惠民摄影

下：儿童舞蹈《玩瓜》 黄惠民摄影

目 录

新 版 前 言

　　《舞蹈艺术概论》自 1997 年出版以来,受到广大舞者和舞蹈爱好者的欢迎和厚爱,北京和各省市的很多艺术院校舞蹈系把它作为舞蹈理论课程的教材。1998 年 10 月获第十一届华东地区优秀文艺图书二等奖。

　　据不完全的统计,此书自 1997 年 4 月出版,至 2006 年已重印 10 次,每次平均约增印 3000—4000 册之间,在舞蹈理论类的图书中是印数较多者之一,由此可见它是广大读者所需要的。2006 年 9 月从美国访问归来的舞蹈史学家董锡玖告诉我们,她在美国耶鲁大学东亚图书馆(纽约市旁)看到了《舞蹈艺术概论》。由此也可见这本教材流传之广。

　　这次对此书修订,是根据各类学科的基本教材一般七、八年都要修订一次的要求,应出版社之邀而进行的。近几年来,在我们给中国艺术研究院研究生院舞蹈系硕士、博士研究生及一些艺术院校舞蹈系和舞蹈大专班讲课的过程中,根据国内外舞蹈艺术发展的新情况和产生的新问题,充实了许多新的内容和新的材料。为了使我们中华民族舞蹈艺术与时代同步前进,舞蹈理论也必须在科学发展观的指导下与时共进,所以,修订这本教材就成为了当务之急。

　　此次修订主要有以下几点:

　　首先,根据舞蹈艺术的特点,在整体编章结构上,作了一些整合,不再设编,以章为顺序。

　　其次,为了使每章的内容更加清晰,以取得更佳的阅读和学习效果,在各章前,增添了"本章要义",提纲挈领地概述本章的主要内容;各章后,除保留了原来的"概念小结"外,还增添了"思考题"和"参阅舞蹈舞剧作品(录像带或光盘)要目"。(我们在授课时,为了使学员更好地理论联系实际、更加形象地了解讲授的内容,结合各章内容中所列举的作品,选播放一些录像给大家看,边放边讲。这种形象的教学法,符合舞蹈理论教学的特点,很受学员的欢迎。)

　　第三,为了适应舞蹈艺术的形象性特征,增加可读性,尽量做到图文并茂,结合各章所论述的内容,增加了较多的舞蹈和舞剧作品的剧照。

　　第四,附录中,节录了英、美、法、日等国家出版的"百科全书"对"舞蹈"的解释,读者可对比参照,以增添我们历来所倡导的学习和研究舞蹈理论必须加强的"独立思考能力"。最近我们根据 20 多年来讲授这门课程的经验写了一篇"讲授《舞蹈艺术概论》的点滴经验"的文章《贯彻科学精神　把握发展规律》也收入附录中,

以作为讲授此门课程的师友们参考。

这次修改重版的另一个推动力是来自各位同辈、专家和读者的首肯与鼓励。比如，我们前不久在剧场遇见一位老友——著名的舞蹈编导黄伯寿，他对我们说：我应邀到某艺术院校讲学，为了备课，参阅了好多本舞蹈理论的专著，最后还是选定了你们的《舞蹈艺术概论》，因为它通俗易懂，而又深入浅出，理论密切联系实际。采用它，对一些舞蹈的问题我讲得清楚，学员们听得明白，所以他们都很喜欢这门课……

三年前，我们还收到定居在美国费城的美籍华人舞蹈家瑜玮女士的来信，她说：今年（2005年）4月她在当地的书店买到了《舞蹈艺术概论》，她"仅读了几章，便深深爱上了这本书。""这是一本非常好的书，是我所见到的最系统、最完整、也是最全面的一本有关舞蹈艺术的书。""它引起我非常强烈的共鸣，它具有极高的营养而又有趣味。作为一个舞蹈演员，这本书给我提供了这样一个课堂，它将深化我对于舞蹈知识的广度和深度，帮助我回顾和思考自己的创作经历，了解中国的舞蹈艺术以及方方面面的关系，使自己真正成为一个有实力的全面的舞蹈艺术家。……这是你们送给我一个极好的礼物。"……

他们这些话，使我们受到很大的鼓舞。这，也使我们想起舞蹈界领导和同仁，在《舞蹈艺术概论》出版后对它的评价和对我们的鼓励。

中国艺术研究院舞蹈研究所学术委员会对此书的评价是："《舞蹈艺术概论》运用辩证唯物主义和历史唯物主义基本观点，结合我国当代舞蹈工作的实际，全面、系统、科学地阐述了舞蹈艺术的特点、规律及舞蹈创作、表演、欣赏、评论、流传等方面的理论，在舞蹈基础理论教材方面，具有较高的学术水平。作者是当代中国舞蹈理论的奠基者，此书是他们长期从事舞蹈工作之丰富实践和理论研究成果的集大成，出版后受到广泛好评，有一定的社会影响。"

舞蹈理论家、原解放军艺术学院舞蹈系主任、教授赵国政对此书的评价是："《舞蹈艺术概论》是从理论上构建舞蹈艺术的一项基础工程。作者凭着渊博的文化学养，运用马克思主义的美学观，通过大量实证，科学而全面地论述了舞蹈的起源、流派、特征、规律以及创作表演、教学欣赏等等的基本理论。发行后深受广大读者欢迎，既为艺术院校纳为正式教材，也是舞蹈爱好者步入艺术殿堂的理论途径；既有很高的学术价值，又有很高的文献价值，其对中国舞蹈推动作用是功不可没的。"

舞蹈理论家、南开大学文艺美学客座教授汪加千对此书的评价是："《舞蹈艺术概论》是一本全面、系统地论述舞蹈艺术的理论教材，特别是从审美的角度对舞

蹈艺术特性进行全方位的分析，可以使我们对舞蹈艺术本体有准确而深刻的把握。对舞蹈作品和舞蹈创作的论述也在不同程度进行了审美的分析，因而达到了一定的深度。这既是一部舞蹈基本理论的专著，也是一本舞蹈美学基本知识的教材。我认为它是一本普及和提高舞蹈文化、舞蹈美学的好书。"

影视评论家、中国电影艺术研究中心研究员刘帼君对此书的评价是："我很喜爱《舞蹈艺术概论》，看了它，对我的电影研究很有启发，使我体会到各种艺术都是共通的。这本书，我认为具有三性：一、思想性——全书以辩证唯物主义理论和方法来论述舞蹈艺术的基本问题。二、实践性——是建国以来舞蹈艺术实践经验的总结。三、群众性——全书章节循序渐进，通俗易懂，能使热爱舞蹈的群众系统地认识和了解舞蹈艺术。它为中国舞蹈事业的发展，乃至世界舞蹈文化都作出了特有的贡献。"

另外，上海音乐出版社的领导很重视这本书的修订工作，本书的责任编辑黄惠民先生多次向我们传达该社的意旨和要求：希望此书通过修订能进一步提高质量和学术水平，成为当代具有较高水平的、为全国艺术院校普遍采用的、科学、准确、系统地论述中国舞蹈艺术基本原理和基础知识的教材，使它成为专业舞者和群众舞蹈爱好者开启舞蹈艺术殿堂大门必备的一把钥匙。为学舞者不可不读且能开卷有益的一部好书。舞蹈艺术虽然有地域性和民族性，但它也是最具有国际性的一种艺术，我们的舞蹈理论在国际上也应当是先进舞蹈文化的代表，既有民族特色，又有普遍意义，对世界各国、各民族舞蹈艺术的发展，理应起到积极的作用和影响。

面对这样的高要求，我们自感学识不足，唯恐难以完成任务，但我们将把它当作一种努力的目标来竭尽全力，尽可能不辜负出版社的领导、本书的责任编辑和广大读者对我们殷切的期望。

初 版 序 言

—— 为了舞蹈艺术的明天

20世纪40年代末,席卷全国的秧歌、腰鼓的浪潮,把我们卷入了舞蹈的洪流。在校园、在街头,当我们和人群一起欢歌共舞的时候,体会到只有通过自己身体的舞动,才能把内心激越的情感充分地表现出来;舞蹈给自己身心带来的愉悦和审美感受的满足是语言文字所难以言状的。自己跳舞和看别人跳舞又有不同的艺术感受:看别人跳舞,有时好像是在读一首诗;而自己跳舞则好像是用身体动作在写诗——而且是用语言文字所难以写出来的那种诗。可以说是秧歌、腰鼓,这来自民间的舞蹈,所激起的艺术情感的浪花,改变了我们的生活道路,使我们决心要用自己身体的这支"笔"去写比语言、文字更能激励人情感、更能鼓舞人前进的诗篇,去表现人生的悲苦和欢乐……因此,我们前后相继考入华北大学、军政大学,毕业后都当上了中华人民共和国的第一代舞蹈演员,分别在大江南北激情满怀地为广大的工人、农民、士兵、学生及市民们表演舞蹈,和他们一起享受舞蹈审美的最大快乐。

50年代,可以说是我们从事舞蹈事业的黄金时代。领导上为我们请到了可能请到的最好的老师,而且极为广泛地学习一切可能学习到的舞蹈。芭蕾舞、现代舞、中国戏曲舞蹈、中国各民族的民间舞蹈、前苏联的各民族民间舞蹈等,每天的课程排得满满的,从清晨一直到夜晚,除了排练、演出,就是学习。虽然紧张,但日子过得却十分愉快。

50年代,也是专业舞者和业余舞者关系最密切的时代,我们经常到校园、工厂、连队或文化宫去做舞蹈普及工作,给舞蹈爱好者教舞、排练,帮助他们组织舞蹈演出,给他们编排集体舞、给他们讲授舞蹈基本理论课……有不少舞蹈爱好者是在我们的启蒙下,进入了专业的舞蹈队伍,有人后来还成长为国家一级演员或一级编导。那时由于年轻,又无家室之累,所以能全力地投入到舞蹈工作中去,度过了辛苦、紧张,但又是心满意足的日日夜夜。

作为舞蹈演员的我们,把表演舞蹈作品当作我们的天职。在我们的表演中也常常遇到演完后有时心情十分愉快,有时却感到很别扭、情感不自然……而有的表演艺术家却说我们这些演员普遍缺乏"悟性",要作一个真正的演员还缺少很多东西……这都引起了我们的思考:我们缺少哪些东西呢? 我们又如何解决这些问题呢? 在一些前辈老艺术家的启发和帮助下,我们才逐渐地认识到,我们这一代的舞

者有些先天不足,最缺乏的是舞蹈文化和舞蹈理论的素养。而当时这方面的学习材料又相当的少,能找到的只有吴晓邦先生的《新舞蹈艺术概论》。于是除了这本书之外,我们开始在文学、诗歌、戏剧、电影、音乐、美术等理论读物中去寻求创作和表演的理论知识,从一般的文艺理论中吸取滋养,使其与舞蹈实际结合起来。其后,我国在系统地引进前苏联芭蕾舞剧编导艺术的同时,也引进了一些舞蹈和舞剧以及改编民间舞蹈的理论,这也才使我们得到了舞蹈理论的有限学习材料。如饥似渴地学习,使我们懂得了社会生活和舞蹈创作的关系,知道了舞蹈和其它艺术所使用的不同艺术表现手段以及它们之间的联系与区别,也明白了舞蹈角色创作和表演中的第一自我和第二自我,以及表现和体验的两种学派不同的特点……

50年代中、后期,由于工作的需要以及我们个人的兴趣,我们相继地走向了舞蹈理论工作岗位,参与创办了多种内部和公开出版的舞蹈理论刊物。那时,同样是边工作边学习,一面编刊物一面学写舞蹈评论和研究一些舞蹈的理论问题,力求把学习和思考研究的问题与中国舞蹈创作和演出的实际结合起来,以在普及舞蹈文化知识和繁荣、发展我国舞蹈事业上起到一些积极作用。

史无前例的"文化大革命"以后,我们同时调入中国艺术研究院舞蹈研究所,开始了专门的舞蹈理论的研究工作。1984年我们出版了《舞蹈概论》。这本书,我们力求以辩证唯物主义和历史唯物主义的观点,来总结中华人民共和国建国以来的舞蹈实践经验,以现实提供的丰富材料为基础,阐明舞蹈艺术的特性、舞蹈艺术发展的历史规律、舞蹈作品的构成以及舞蹈的欣赏和评论等等。由于这本书的编写过程,比较多地受了前苏联文艺理论模式和当时我国大专院校文艺理论教材框架规范的影响,虽然力图从舞蹈实际出发,探讨和解决舞蹈艺术发展中具有特性的问题,但仍可看出许多问题尚未摆脱过去理论框架的模式,舞蹈艺术本体的特征不够鲜明和突出。近十余年来我们在给中国艺术研究院研究生部舞蹈系研究生讲授舞蹈理论、舞蹈美学,以及给全国十余所艺术院校、舞蹈大专班讲授舞蹈基本理论课程中,越来越感到这本书观点的陈旧和新材料的不足。这也就引发了我们在这十多年讲授舞蹈基本理论和舞蹈美学的基础上重新编写一本更为科学、更为全面、更为系统地阐述舞蹈艺术特点和规律的理论教材的想法,以适应目前我国专业舞者和广大业余舞蹈爱好者对舞蹈理论的需要。近十余年来,由于改革开放使我们有机会接触了世界各国舞蹈界的同行,看他们的舞蹈表演,听他们的舞蹈学术报告,读他们的舞蹈理论书籍。这些都扩大了我们的艺术视野,接受了更多的新的舞蹈信息,了解了各种舞蹈流派的舞蹈思想,这就可以使我们有了可以比较、可以辨别的大量的材料依据。十余年来我国的舞蹈艺术也发生了非常巨大的变化,从舞

蹈创作和表演中,从舞蹈鉴赏和舞蹈评论中,从舞蹈的交流和传播中,都给我们提出了许多在理论上要解决的重大问题。我们希望这本《舞蹈艺术概论》能对解决我国舞蹈发展中的一些实际问题,有所帮助,起到一些积极的作用。

我们历来主张,舞蹈作品是给观众欣赏的,舞蹈理论是给读者阅读的,看得懂,读得通,能理解才能接受;能接受才能产生作用、发生影响,才能起到它的客观社会效果。因此,在我们的写作中,力求材料丰富、观点鲜明、深入浅出、通俗易懂,坚决不用艰涩的名词术语或令人难解的生造出的语句。每章的后面都附有概念小结,把一些理论概念简明地予以复述和作些解释,以供读者复习时参阅。我们这本书,是写给一切爱好舞蹈艺术的朋友的,它不仅是写给舞蹈界的同行,更是写给广大业余舞蹈爱好者的;它也不仅是写给国内的读者,也是写给海外旅居各国华人中热爱舞蹈艺术的朋友们的。希望这本书,在将来的舞蹈艺术实践中,能在发扬中华民族舞蹈文化、在提倡中华民族精神文明,以使我国的舞蹈艺术能在发展世界舞蹈文化中能够做出她特有的贡献,起些积极的作用。我们这本书是为了我国舞蹈艺术更加灿烂辉煌的未来的明天而写的,因此我们这篇序言的标题就是"为了舞蹈艺术的明天"。不知我们的目的是否能够达到? 但愿它不会辜负我们这一片赤诚的心!

1997 年 4 月

导　论

——做一个全面发展的舞者

一、为什么要学舞蹈理论

进入新世纪新阶段,作为一个立志终身从事舞蹈事业的人,要做一个什么样的中国舞蹈家呢? 这是首先必须考虑和予以正确解决的问题。我们主张要力争做一个全面发展的舞蹈家。那什么样的舞蹈家才是全面发展的舞蹈家呢? 我国舞蹈界的前辈大师吴晓邦、戴爱莲、贾作光就是这样的舞蹈家,他们是我们学习的榜样。他们既是出色的舞蹈编导,也是优秀的舞蹈演员;他们不仅是模范的舞蹈教师,还是有远见卓识的舞蹈学者。他们有渊博的文化学识和广阔的社会生活阅历……当然,对于一个刚刚步入舞蹈领域的初学者,我们不能一开始就作这样的要求,但应当把这看作是奋斗的目标。一个舞者从事一门专业,当然要有重点,或做舞蹈演员,或做舞蹈编导,或做舞蹈教员,或做舞蹈理论研究人员。而作为一个全面发展的舞蹈家,就不能只停留在这一点,别的全然不熟悉、不能把握。如一个舞蹈演员,只会按编导的编排在舞台上跳舞,既不会编舞,也不能教舞,理论上也讲不出一二三来,这样的舞者,恐怕难以适应时代的要求。我们认为,新时代中国舞蹈家的专业知识结构应该既是专才,又是通才,专通均衡,全面发展。在舞蹈艺术领域内既要有一门专长,对其他各门又必须熟悉了解,具有相当的知识和实际能力。这,即使一时难以实现,也要通过不断的学习和艺术实践,争取最终达到此目的。但是,不管是专才还是通才,他(她)们知识结构的起点,都必须首先就要弄清楚我们从事的舞蹈是一门什么样的艺术事业,做一个真正懂得舞蹈艺术真谛的清醒的舞者。因此,学习舞蹈艺术的基础理论,应用它来指导自己的艺术实践,实在是开启舞蹈艺术宝库的一把钥匙。这对任何一位学舞者来讲都不能例外。

理论来源于实践,舞蹈理论是舞蹈实践的经验概括和总结。没有理论的实践是盲目的实践,没有实践的理论是空洞的理论。正确的、科学的舞蹈理论又能反过来推动、促进舞蹈实践健康的成长和发展。能掌握正确的、科学的舞蹈理论,是一个舞蹈家成熟的标志。

我国舞蹈界曾有过这类情况:有的编导曾经创作出一些受观众欢迎的作品,一些被观众冷遇的作品,那么,为什么有的作品成功了,而有的作品失败了呢? 成功,有哪些好的经验;失败,又有哪些值得吸取的教训? 似乎自己都搞不大清楚,不

甚了了。好像一个作品的成功或失败全在于碰运气,而不能自己主宰自己作品的命运。也有的舞蹈编导搞创作,没有自己的艺术追求和艺术理想,而常常是随"大流"、赶"浪头"、追"热门":看别人搞神话题材获得欢迎,他也去搞神话;人家搞仿古乐舞获得成功,他也跟着去仿古;有人在作品中采用了"意识流"的手法,他也随着去"流";一个时期"现代舞热",他也就成了现代舞的"发烧友"……他的所谓创作,其实只不过是模仿,在踩着别人的脚步走。这样,当然不可能有什么艺术上的创新,也不可能创作出在艺术上有价值的舞蹈作品。再如,有的舞蹈演员只重视舞蹈技术的学习和锻炼,对文化、理论的学习没有兴趣,导致了理解能力低下、艺术修养不高,很难创作出具有情感思想内涵丰富、深刻、富于艺术魅力的舞蹈形象;还有的演员在舞蹈作品中的表演,只是模仿编导所教给的示范动作,而不能进行二度的舞蹈创作;也有的演员只会表演不会编舞。这样的一些舞蹈演员,很难成为一个真正的舞蹈表演艺术家。有的舞蹈教员只能够过去怎么学的现在就怎么教,不能根据学员的具体条件和实际情况,因材施教;或者只会现学现卖,甘心当"二道贩子",当然这也不可能成为出色的舞蹈教育家。之所以出现这类失衡现象,就在于有些从事舞蹈实践的专业舞人,在不同程度上存在着轻视舞蹈理论的学习、忽视全面发展所导致的必然结果。

二、如何学习舞蹈理论?

一般说来,任何理论都有正确的和谬误的,舞蹈理论当然也概莫能外。不过,任何理论的创造者和宣扬者都不会宣称自己的理论是错误的理论。 正如俗话所说:"老王卖瓜,自卖自夸。 "谁都会说:"我的理论是最正确的。"孰是孰非? 实践是检验真理的唯一标准。因此,我们主张学习和研究舞蹈理论要善于独立思考。而要做到这一点,首先要树立正确的科学立场、观点和方法——只有站在人民大众的立场,掌握辩证唯物主义和历史唯物主义的观点和方法,才能具有分辨正确和谬误的基础和能力。特别是当今,一方面西方敌对势力千方百计对我国进行文化渗透;另一方面,资本主义、封建主义的思想观念还在社会上流传,一些带有迷信、愚昧、颓废、庸俗色彩的腐朽文化还在变换着各种形式存活着。这都不能不引起我们应有的足够的警惕。从古至今,各种文艺思潮、各种文艺派系、各种文艺理论,多如牛毛,所以我们接触各种文艺理论和思潮,不要轻信,不要盲从,都应抱以审视和研究的态度,都要用自己的头脑想一想:这符合不符合实际? 这有没有道理? 然后再决定吸取或扬弃。

其次,学习和研究舞蹈理论,我们主张从自己的实际情况出发,要紧密结合自

己所从事的专职工作。这就要首先根据自己的有利条件和不利因素,制定一个适合自己的学习计划。如有人舞蹈艺术实践比较丰富,而文化、理论知识比较欠缺;有人则相反;还有人这两者都有所不足。这就需要把学习努力的重点放在自己不足和欠缺的地方。如对第一种人来说,就需要着重加强文化、艺术修养,学习哲学、美学、文艺学、舞蹈学等,并运用学习到的文化理论知识去总结自己舞蹈艺术实践的经验,这样,就能很快地使自己得到提高。对于第二种人来说,除了不要放松对文化、艺术、理论的学习外,必须多参加舞蹈的艺术实践,加强对舞蹈的观察、体验和了解,并努力把理论和舞蹈实践结合起来。而对第三种人来说,就只有全面地、更加刻苦努力地学习,别无它法。

下面我们简略地谈一下学习研究舞蹈理论的方法。

学习研究舞蹈理论,大致可分为宏观地研究和微观地研究两种:

宏观地研究,就是对舞蹈作全面地、系统地、历史地考察研究,把舞蹈艺术放在社会生活中,作为一种社会文化现象来进行研究。从系统方面来看,它是这样一个研究的层次:上层建筑——意识形态——社会文化——文学艺术——舞蹈。这种研究是一种分层次的综合性的研究,它必须对舞蹈这种社会现象,从人类学、社会学、宗教学、民俗学、历史学、哲学、心理学、美学的各个角度和与其紧密的关系中进行考察,从而对舞蹈的艺术本质属性、舞蹈艺术的发展规律、舞蹈的社会功能和作用等,得到一个科学的正确认识。

微观地研究,就是对舞蹈的本体——舞蹈的内容、舞蹈的形式、舞蹈的种类、舞蹈的体裁、舞蹈的创作、舞蹈的表演、舞蹈的教育、舞蹈作品的存在和传播等做具体地、细致地、深入地考察研究,从而对舞蹈本体的构成及其在社会的存在和传播方式,有一个清楚、明确、详尽的了解和把握。

对舞蹈理论学习研究的基本原则是:在宏观研究的指导下进行微观的研究;在微观研究的基础上进行宏观的研究。对中国舞蹈的考察研究,离不开对国外舞蹈的考察研究;对中国各少数民族舞蹈的研究,离不开对汉族舞蹈的研究;对专业的舞蹈的研究,离不开对民间的、群众业余的舞蹈的研究。既要对舞蹈的发展作历史的、竖线的研究,也要对某一历史时期舞蹈的发展作横向的比较研究。

三、我们对学员的四点要求

根据我们学习和研究舞蹈理论的经验和亲身体会,要学习和把握舞蹈理论,并能不断地深入钻研,最好的方法就是要做到四勤:眼勤、口勤、脑勤、手勤。

眼勤:认真阅读舞蹈理论教材,争取一切机会多看舞蹈演出、舞蹈录像、舞蹈电

视,以及观看美展、听音乐会、观摩戏剧、电影,多读文学(诗歌、散文、小说等)作品,以不断丰富自己的文学艺术知识,开拓文化视野。

口勤:在学习中要勤于提出问题,善于向别人请教。在探讨问题时勇于发言、阐述个人不同的意见和看法。

脑勤:勤于思索、钻研问题,培养自己对舞蹈艺术问题的敏感性。要不断加强自己独立思考的能力。

手勤:勤于记听课笔记、读书笔记,写观摩札记,写舞蹈作品评论,写舞蹈理论研究文章。

我们认为只要能做到这四点,并长期坚持下去,定会有长足的收获,取得比较理想的好成绩。

第一章　舞蹈的本质和审美特征

本章要义：

　　对舞蹈本质的认识和把握是从事一切舞蹈工作的基础。

　　舞蹈是艺术的一种，舞蹈必须具有艺术的本质。

　　舞蹈是一种社会生活中的审美活动；舞蹈是一种社会文化；舞蹈是人的生命活力的跃动、精神世界的表露。

　　对舞蹈艺术内涵的释义：舞蹈，艺术的一种。人体本身是它的物质载体。是以经过提炼（典型化）、组织（节奏化）、美化（造型化）了的人体动作，为主要艺术表现手段。着重表现语言文字或其他艺术表现手段所难以表现的人的内在深层的精神世界——细腻的情感、深刻的思想、鲜明的性格，以及社会生活的矛盾冲突中人的情感意蕴，创造出可被人具体感知的生动的舞蹈形象，以表达作者——舞者（编导和演员）的审美情感、审美理想，反映生活的审美属性。舞蹈在一定的空间和时间内，通过连续的舞蹈动作过程、凝练的姿态表情和不断流动的地位图形（不断变化的画面），结合音乐、舞台美术（服装、布景、灯光、道具）等艺术手段来塑造舞蹈的艺术形象。舞蹈是一种空间性、时间性、综合性的动态造型艺术。舞蹈作为一种社会审美形态，起源于远古人类劳动生产（狩猎、耕作等）、战斗操练、性爱活动的模仿再现，以及图腾崇拜、巫术、宗教祭礼活动和表现情感、思想、意识等内在精神世界的需要。它和诗歌、音乐结合在一起，是人类历史上最早产生的艺术形式之一。舞蹈艺术的审美社会功能是审美的愉悦性和审美的功利性的统一。舞蹈也是人们进行社会交往、开展文化娱乐、促进身心健康，具有广泛群众性的一种艺术形式。从各种艺术审美特征的比较来认识和把握舞蹈的审美特征。

　　对于一个热爱舞蹈艺术的人，特别是选择了要终身从事舞蹈事业的人来说，弄清楚舞蹈是什么，是十分必要的，或者说是首先需要解决的问题。因为这是认识和把握一切舞蹈工作的基础。我们开展舞蹈学的研究，也就是要全面、系统、科学地弄清楚这个最根本的问题。过去，曾有人讽刺我们搞舞蹈的人是"四肢发达，大脑简单"；也有的艺术家说我们舞者"缺乏'悟性'"……可能就是因为我们有许多舞

蹈工作者只会跳舞,而不知道或不能清晰地回答"舞蹈是什么?"的问题。不久前,有位搞群众舞蹈辅导工作的舞蹈家给我们来信说:在他给一群大学生排舞时,有不少同学都希望他能详细地讲一讲"舞蹈是什么"的问题。可见对这个问题的了解和认识,目前也是广大热爱舞蹈群众的普遍要求。

舞蹈是什么?有人说:"这很好回答,舞蹈就是'手舞足蹈'呗!"也有人说:"这很难回答,因为用语言来说明使用人体动作这个非语言文字为主要表现手段的舞蹈是什么,是非常困难的,还不如给他跳一段舞蹈,然后告诉他'这就是舞蹈'。就像有人问大音乐家贝多芬'音乐是什么?'的问题时,贝多芬便给他弹了一首钢琴曲,然后对他说:'这就是音乐'一样。"我们说前者的解释,只是说用手和足来舞蹈,近似于说"舞蹈就是舞蹈",基本上还属于概念的重复,并没有说明问题;而后者虽然有一定的舞蹈形象,但仍然是不能让人清晰地弄明白舞蹈本质的内涵。尽管用语言文字来说以人体动作为主要表现手段的、动态性的造型艺术的舞蹈,的确是很难,就像以乐音为主要表现手段的动态性的音响艺术的音乐,也很难用语言文字来说明一样。但是困难并不等于不能,只不过不是一两句话就能完全说清楚的。虽然困难,我们还是要尽一切努力把它讲明白。这本《舞蹈艺术概论》就是要简略概要地让人们比较全面系统、科学准确地了解和掌握"舞蹈是什么"这个问题,以及舞蹈的审美创造、舞蹈的审美鉴赏、舞蹈的流传等有关的基本问题。

第一节 · 舞蹈的艺术本质

按艺术的分类,舞蹈是艺术的一种,舞蹈必须具有艺术的本质。那么要了解舞蹈,首先必须弄清楚什么是艺术。看来这又是一个大难题。因为世界各国的哲学家、美学家、文艺理论家对艺术的定义,也就是"艺术是什么"的问题争论了上千年,至今也没有得出统一的共同的认识。对于各派的学术主张和各种观点,因限于篇幅我们不拟作详细的介绍。简略地来说,主要有:"艺术是现实的模仿再现"和"艺术是人的情感表现"两大派;以后又出现了"艺术在于形式的创造"、"艺术是有意味的形式"、"艺术即直觉"、"艺术是人的原始本能冲动"等等。不过在世界影响较大的是列夫·托尔斯泰(Лев Николаевиц Толстой, 1829—1910)在其《艺术论》中对艺术所作的解释。他说:"艺术是人与人相互之间交际的手段之一。""人们用语言互相传达自己的思想,而人们用艺术互相传达自己的感情。""艺术活动建立在人们能够受别人感情感染这一基础上。""作者所体验过的感情感染了观众

或听众,这就是艺术。"接着,他给艺术下了定义:"在自己心里唤起曾经一度体验过的感情,在唤起这种感情之后,用动作、线条、色彩、声音,以及言词所表达的形象来传达出这种感情,使别人也能体验到这同样的感情,——这就是艺术活动。艺术是这样的一项人类活动:一个人用某种外在的标志有意识地把自己体验过的感情传达给别人,而别人为这些感情所感染,也体验到这些感情。"①

对此,普列汉诺夫(Г. В. Плеханов,1856—1918)做了订正。他说:"依据托尔斯泰伯爵的意见,艺术表现人们的感情,而语言表现他们的思想。这是不对的。语言服务于人们,不仅是表现他们的思想,而且也表现他们的感情。证据是:诗歌就是以语言作手段的。"他还针对其给艺术下的定义说:"还有一点是不对的,那就是:艺术只表现人们的感情。不,艺术既表现人们的感情,也表现人们的思想,但是并非抽象地表现,而是用生动的形象来表现。这就是艺术的最主要的特点。依据托尔斯泰伯爵的意见,'艺术起源于一个人为了要把自己体验过的感情传达给别人,于是在自己心里重新唤起这种感情,并用某种外在的标志表达出来'。可是我认为,艺术开始于一个人在自己心里重新唤起他在四周的现实的影响下所体验过的感情和思想,并且给予它们以一定的形象的表现。不用说,在绝大多数场合下,一个人这样做,目的是在于把他反复想起和反复感到的东西传达给别人。艺术是一种社会现象。"②

普列汉诺夫的意见为我国文艺界大多数人所赞同,不妨作为我们对艺术认识的出发点。对艺术的定义,我们认为简要来说就是:**艺术是通过动作、姿态、线条、色彩、声音、语言、文字等为表现手段,塑造出具体生动的、可被人感知的形象,反映社会生活的审美属性,表现作者对社会生活的审美评价和审美理想的一种社会现象。是人从审美角度来认识和反映社会生活、表现人的情感和思想的一种形式,是人对现实世界审美关系的集中体现。**

舞蹈是艺术的一种,因此它必须具有艺术的本质属性,受其艺术共性的制约。

第二节 舞蹈的社会生活审美本质

一、舞蹈是一种社会生活中的审美活动

舞蹈和我们的生活紧密相联,舞蹈这种审美活动,到处可见。清晨或黄昏,在街道公园或街心广场,随着录音机播放出的音乐,中老年人跳起了健身迪斯科,也有的人群在锣鼓声中扭起了大秧歌,表现出他们愉悦的心情;晚间,在剧场里可以

观看歌舞晚会或舞剧节目的演出,在卡拉 OK 歌舞厅,人们可以自己高歌狂舞,和亲朋好友共度良宵。

每到逢年过节,农村的社火、花会,城镇的庙会、游园会、联欢会,都有各种各样的舞蹈活动,人们或参与其中,或在旁观赏。电视台也经常播放各种题材、体裁和形式的国内外舞蹈团体演出的舞蹈或舞剧节目。有不少幼儿园,把教孩子们跳民族民间舞蹈,作为对幼儿们进行爱国主义教育的教材;一些大、中学校和厂、矿团体也经常举办舞会或组织业余舞蹈团体的演出活动。可以说,舞蹈就在我们的身边;也可以说,在当前的社会中,几乎人人都离不开舞蹈,都直接或间接与舞蹈有着密切的联系。从艺术的发展史中,我们知道舞蹈又是所有的艺术中,最早产生的艺术形式之一。从原始社会到现代社会,舞蹈,可以使人们学习狩猎和种植的生产知识;舞蹈,可以传示情爱,选择配偶,从而繁衍后代,壮大本氏族的部落;舞蹈,可以宣泄人的情感,传达人的思想,表现人的愿望;舞蹈,可以使人的身体得到锻炼,让身体的各个部分得到平衡、匀称的发展和健美的成长;舞蹈,可以使人们相互交流情感,增进友谊;舞蹈,可以使人认识社会,了解各民族的风情;舞蹈,可以使人们得到审美感受最大的愉悦满足……可见舞蹈艺术从古至今在人们的社会生活中有着重要社会作用的一种审美活动,是人们不可或缺的一种精神生活内容。

二、舞蹈是一种社会文化

在人类社会的发展中,人们赖以生存的首先是物质生活的需要,如吃、穿、住、行等,而在满足了物质生活的基本需要后,必然有精神生活的需求。如原始人的舞蹈活动,往往是在吃完了狩猎到的动物后,大家围着篝火跳起舞来,宣泄他们的欢快之情……随着时代和生活的发展,舞蹈也相应地得到变化和发展,舞蹈和其他的艺术——音乐、诗歌、绘画、雕塑等一同发展,以各自的艺术表现手段反映社会生活,塑造出多姿多彩的艺术形象,而形成了各个国家各个民族的社会文化。“文化”按一般的解释,是“人类在社会历史发展过程中所创造的物质财富和精神财富的总和,特指精神财富,如文学、艺术、教育、科学等。”③舞蹈和其他艺术一样是社会生活在人的审美观念方面的反映,属于上层建筑的意识形态。舞蹈所反映出不同民族的生活习俗风情,表现出繁复多样的人物性格,以及不同国家、地区、民族和历史时代的不同特点和风格,都是人们所创造出的精神财富,显现出不同的文化审美特征。

三、舞蹈是人的生命活力的跃动、精神世界的表露 从以上的论述中,可以得知,舞蹈是与人们社会生活紧密相连的一种审美活动,是属于上层建筑意识形态的社会文化中的一种艺术形式。而这还只是舞蹈和其他艺术所共有的一般的本质属性。而只有了解了舞蹈和其他艺术不同的社会生活审美特点,才能弄清楚舞蹈的

真正本质内涵。我们认为概括来说，舞蹈就是人的"生命活力的跃动，精神世界的表露"。舞蹈的物质载体是人的身体本身，具体来说就是舞蹈运用人的四肢、躯干和头部，在一定的节奏和韵律中所作出的具有造型性的人体动作——舞蹈动作来表现人的情感、思想等精神风貌。舞蹈是生命机能的表演，而主导生命机能的则是人的生命活力。没有旺盛生命活力的人(如年老体衰的人，病弱体虚的人)是没有精神和体力来舞蹈的。因此，舞蹈的动，也就是生命活力的跃动；在这种跃动中则是人的精神世界——情感、思想、性格、意识、潜意识等的真实的表露。

第三节　对舞蹈本质内涵的释义

我国有着悠久的舞蹈文化传统，历史留传下来的乐舞理论、近现代一些学者和前辈舞蹈家对舞蹈艺术的论述，都是一笔非常宝贵的舞蹈文化遗产，对我们了解舞蹈艺术有很大的帮助。

首先，让我们看看我国古代的学者们对舞蹈的一些解释。

《乐记·乐象篇》："德者，性之端也；乐者，德之华也。金石丝竹，乐之器也。诗，言其志也，歌，咏其声也，舞，动其容也：三者本于心，然后乐气从之。"(今译大意："'德'是人性的表露；'乐'是德行的花朵。金石丝竹，是'乐'的演奏工具。诗，表达'乐'的内容；歌，咏唱出'乐'的声调；舞，表现'乐'的姿态：诗、歌、舞三者都出自内心，然后乐器才跟着进行共同的表演。)

《嵇康·声无哀乐论》："和心足于内，和气见于外，故歌以叙志，舞以宣情，然后文之以采章，照之以风雅，播之以八音，感之以太和，……。"(今译大意："这种和谐的精神充实于内部，和谐的气氛就表现到外部来，所以用歌唱来叙述心意，用舞蹈来表达感情，然后用文采来修饰它，用'风''雅'来发扬它，用音乐来传播它，用'太和'来感召它，……。")

《礼记·檀弓篇》："人喜则斯陶，陶斯咏，咏斯犹，犹斯舞"(今译大意："人欢喜就快乐，快乐就咏唱，咏唱就摇动，摇动就舞蹈。")

班固《白虎通·礼乐篇》："乐所以必歌者何？夫歌者口言之也，中心喜乐，口欲歌之，手欲舞之，足欲蹈之。"(今译大意："人快乐时为什么要唱歌？因为，歌能表达要说的话，心中欢喜快乐，口就要唱歌，手、脚就要舞蹈。")

朱载堉《乐律全书·吕律精义》："《诗》序曰：咏歌之不足，不知手之舞之，足之蹈之。盖乐心内发，感物而动，不知手足自运，欢之至也。此舞之所由起也。"(今

译大意:《诗》序说:咏歌不足以表达感情时,很自然就要舞蹈起来。因为欢乐从内心发出来,受到外界事物的感动,不知不觉手脚就舞动起来,表现出欢乐。这就是舞蹈的起因。)

我们从上面的论述中可以看出,我国古代的学者们普遍认为"舞蹈是表现人的情感的一种艺术;而人的情感则是由客观外界事物所引起的;舞蹈所表现的情感则是那种用语言和歌唱所不足以表达的情感。"我们认为,这对于我们认识和了解舞蹈的本质属性有很重要的参考价值。

其次,我们再来看看我国现代、当代的著名学者和美学家对舞蹈的一些看法。闻一多在《说舞》一文中,描述了一场澳洲风行的一种科罗泼利(Corro-Borry)舞以后说:"这就是一场澳洲的科罗泼利舞,但也可以代表各地域各时代任何性质的原始舞,因为它们的目的总不外乎下列这四点:(一)以综合性的形态动员生命,(二)以律动性的本质表现生命,(三)以实用性的意义强调生命,(四)以社会性的功能保障生命。""舞是生命情调最直接、最实质、最强烈、最尖锐、最单纯而又最充足的表现。生命的机能是动而舞便是节奏的动,或更准确点,有节奏的移易地点的动,所以它直接是生命机能的表演。但只有在原始舞里才看得出舞的真面目,因为它是真正全体生命机能的总动员,它是一切艺术中最大综合性的艺术。它包有乐与诗歌,那是不用说的。它还有造型艺术,舞人的身体是活动的雕刻,身上的文饰是图案,这也都显而易见。所当注意的是,画家所想尽方法而不能圆满解决的光的效果,这里借野火的照明,却轻轻地抓住了。而野火不但给了舞光,还给了它热,这触觉的刺激更超出了任何其他艺术部门的性能。最后,原始人在舞的艺术中最奇特的创造,是那月夜丛林的背景对于舞场的一种镜框作用。由于框外的静与暗,和框内的动与明,发生着对照作用,使框内一团声音光色的活动情绪更为集中,效果更为强烈,借以刺激他们自己对于时间(动静)和空间(明暗)的警觉性,也便加强了自己生命的实在性。原始舞看来简单,唯其简单,所以能包含无限的复杂。"[④]

李泽厚在《略论艺术种类》一文中说:"舞蹈是以人体姿态、表情、造型而特别是动作过程为手段,表现人们主观情感为特性的。舞蹈以身体动作过程来展示心灵、表达感情,一方面源自日常生活中情感动作、体貌姿态的表情语言的集中、发展;另一方面则又来自对培育身体力量和精神品质的操演锻炼动作的概括、提炼。这两者从不同方面都规定了舞蹈动作所具有的高度概括、宽泛的表现性质。因为,一方面,正如音乐中的表情一样,作为日常表情语言的人体动作姿态所传达出来的情感是类型性、概括性的(如悲、喜、爱慕等等);另一方面,正如体操、杂技一样,身体锻炼动作中所显示出来的精神素质也是高度类型化、概括化了的(如机智、勇

敢等等），它们都鲜明而又概括地展开着作为主体的人所拥有的潜在的巨大精神能力和情感体验，并不是十分具体地再现出在某个特定个别场合、情境下的具有确凿认识内容的情感、心灵。这样，就从本质上规定了舞蹈艺术的美学特性：主要不是人物行为的复写，而是人物内心的表露，不是去再现事物，而是去表现性格，不是模拟，而是比拟。要求用高度提炼了的、程式化了的舞蹈语言，通过着重表达人们的内心情感活动变化来反映现实。"⑤

从上面的引文中，我们可以看到：闻一多从人类原始舞蹈表现人的生命力的角度论述了舞蹈艺术的本质特征；而李泽厚则从舞蹈的内在本质属性的方面论证了舞蹈艺术的美学特性。无疑，他们的论述，对我们认识和了解舞蹈艺术具有极为重要的学习、参考价值。

再次，我们再来看看我国当代著名舞蹈家对舞蹈艺术的定义和舞蹈的本质的一些论述。

在我国当代舞蹈家中最早提出舞蹈定义的是吴晓邦，他在1952年出版的《新舞蹈艺术概论》中说："舞蹈是人体造型上'动的艺术'，它是藉着人体'动的形象'，通过自然或社会生活的'动的规律'，去分析各种自然或社会的'动的现象'，而表现出各种'形态化'了的运动，这种运动不论是表现了个人或者多数人的思想和感情，都称为舞蹈。"⑥经过30年之后，在其1982年修订出版的《新舞蹈艺术概论》中对舞蹈的定义作了如下的修改："舞蹈是一种人体动作的艺术。凡是借着人体有组织和有规律的动作，通过作者对自然或社会生活的观察、体验和分析，然后用精练的形式和技巧，集中地反映了某些形象鲜明的人物和故事，表现个人或者多数人的生活、思想和感情的都可称为舞蹈。"⑦这种修改，把原来定义中一些比较抽象的、含义比较宽泛的、不易被读者理解的概念，如"动的艺术"、"动的现象"等，具体化、明确化了，这就便于广大读者对舞蹈理论的了解和接受。

我国老一辈舞蹈理论家胡果刚说："舞蹈艺术是通过人体优美的动作和造型、节奏和情节对人们一个时代生活中美的理想和愿望、感情和幻想的反映和体现。它给人以美的享受和娱乐，使人的精神境界变得更美，鼓舞人们为着更美好的生活而进行斗争的勇气和信心……""舞蹈反映生活，由于它的手段和条件与其他艺术不同，应集中在最能够表现出舞蹈艺术的特征——通过人体的姿态、动作、内心的节奏、动的韵律和舞蹈的情节、戏剧的诗的意境等去直接地（而不是通过文字或语言间接地）去表现人的感情，揭示人的心灵。舞蹈和绘画、雕塑有着共同的特征，它们不能去表现太多的生活细节，必须有所省略。这不是表现题材的限制，而是选择生活素材的角度和焦点与其他艺术有所不同。绘画、雕塑和舞蹈都是视觉艺术，舞

7

蹈还可以在时间里运动。绘画和雕塑只能把焦点集中在生活中最能表现人的思想感情的某一个画面和姿态上,用它去激发人的思想感情,打动人的心灵,其他的则让人去联想,去丰富它。舞蹈还可以在时间里运动,可以有很多姿态、动作和画面的发展和变化。绘画和雕塑什么题材都可以表现,舞蹈也应该是可以的。凡是生活中能普遍引起人们兴趣的事物,能激动人心的一切感情都可以成为舞蹈艺术的内容……"⑧

我国另一位老舞蹈家梁伦说:"舞蹈艺术有它的特长也有它的局限性,它的特长是抒发人的内心感情,它的局限性是不善于表达理性的概念,单是叙述情节也非它的所长,这比不上哑剧的手段。舞蹈作品对观众是诉于情的,主要通过抒发人的感情,完成对作品意念的表达。一个作品的中心思想(意念)是作品的主题,它属于感性与理性的统一,最后结论可能诉于理性。但在舞蹈作品创作与演出的过程中,对观众来说主要是诉之于'情'.""音乐、诗、舞蹈都是适宜于表现强烈感情的艺术,你没强烈感受、冲动,不要写诗、写音乐、编舞蹈。舞蹈甚至比诗与音乐所表达的感情还要强烈。"⑨

这些老一辈舞蹈家通过他们长期舞蹈艺术实践的体会,所作出的对舞蹈艺术的认识和解释,对于我们了解和把握舞蹈艺术是十分重要的学习和参考材料。

根据以上各家对舞蹈的释义,我们认为,若全面地对舞蹈本质内涵作比较详细的解释,或是解答"什么是舞蹈艺术?"可以这样说:**舞蹈,艺术的一种。人体本身是它的物质载体。是以经过提炼(典型化)、组织(节奏化)、美化(造型化)了的人体动作,为主要艺术表现手段。着重表现语言文字或其他艺术表现手段所难以表现的人的内在深层的精神世界——细腻的情感、深刻的思想、鲜明的性格,以及社会生活的矛盾冲突中人的情感意蕴,创造出可被人具体感知的生动的舞蹈形象,以表达作者——舞者(编导和演员)的审美情感、审美理想,反映生活的审美属性。舞蹈在一定的空间和时间内,通过连续的舞蹈动作过程、凝练的姿态表情和不断流动的地位图形(不断变化的画面),结合音乐、舞台美术(服装、布景、灯光、道具)等艺术手段来塑造舞蹈的艺术形象。舞蹈是一种空间性、时间性、综合性的动态造型艺术。舞蹈作为一种社会审美形态,起源于远古人类劳动生产(狩猎、耕作等)、战斗操练、性爱活动的模仿再现,以及图腾崇拜、巫术、宗教祭礼活动和表现情感、思想、意识等内在精神世界的需要。它和诗歌、音乐结合在一起,是人类历史上最早产生的艺术形式之一。舞蹈艺术的审美社会功能是审美的愉悦性和审美的功利性的统一。舞蹈也是人们进行社会交往、开展文化娱乐、促进身心健康,具有广泛群众性的一种艺术形式。**

第四节　舞蹈的审美特征

我们知道任何艺术都是对客观社会生活的反映,但它不同于科学对社会生活的反映是一般的概念的抽象的反映,而是个别的具体的形象的反映。因此形象地反映生活是任何艺术都必须具有的共性。而艺术的形象的反映,又是艺术家对社会生活的一种审美反映。所谓审美反映,就是它不是客观生活原样的直接的反映,不是像照镜子一样是客观事物的原样的反映,而是人们按照艺术的规律,根据人们的审美理想、审美情趣对生活进行概括、提炼、加工、想象的一种创造性的反映。艺术作品一经创作出来又和人产生另一种新的审美关系,那就是在人们对其进行观赏的过程中,给人在情感和思想上以感染和影响——即对人的审美作用。任何艺术从它产生的那一天起,就和人形成了一定的审美关系:一是对现实的审美的反映;一是对现实的审美影响。这就是所有门类的艺术都必须具有的艺术共性。舞蹈作为艺术的一种,当然也不能例外,舞蹈只有具备了艺术的共性,它才具有了艺术的品格。但是,要全面、深入认识和把握舞蹈,更重要的是要了解舞蹈和其他艺术在审美特征方面的区别。

一、从各种艺术形式所使用的物质材料和表现手段的比较中来考察舞蹈与其他艺术不同的审美特征

各种艺术形式都有不同的物质载体和各自的表现手段。

舞蹈的物质载体是人的身体——人的四肢、躯干、头和面部表情,它的主要表现手段是以人体动作所组成的舞蹈语言。由于其物质载体和表现手段所决定,它长于抒发情感,而拙于叙述具体事物的概念内涵,因此在反映和表现社会生活的内容方面有一定的局限性,必须使用高度概括、凝练、集中的方式以及虚拟、象征、比拟等手法,塑造舞蹈艺术形象,表达作者的审美情感、审美理想,反映社会生活的审美属性。

文学(诗歌、小说、剧本、散文)的物质载体是语言和文字,表现手段是用文学语言进行叙述和描写,来塑造艺术形象反映社会生活内容。由于语言文字在反映、表现事物内涵的明确性和不受时间、空间限制的广阔性,所以在反映和表现社会生活比其他艺术(特别是舞蹈)有着更广大的选择空间,达到更深刻的思想深度。

绘画的物质载体是纸张、画布、颜料、油彩,以色彩、线条、构图为其基本的表现

手段,描绘人物、社会和自然环境,是一种静态的直观的再现性的造型艺术。由于它只能择取一个社会生活或自然的场景画面,通过塑造出的意境和形象来表现情感、反映生活,因此在反映和表现生活内容方面有着比较大的局限性。

音乐的物质载体是声音(人的歌声或人演奏各种乐器时发出的乐音),它的主要表现手段是旋律、节奏、和声。由于声音是无形的,不可见的,是在一定的时间中延续和流动的,因此是一种通过抽象性和概括性的音乐语言所塑造出的音乐形象来反映和表现现实生活的。音乐的表现对象不是特定的事物和情景,而是人对客观现实的一种情感反映的概括表现。虽然它不是以客观事物具体的形象的再现,但它却用自己独特的声音的艺术表现手段,表现出人的极为丰富、深刻、细腻的情感和思想,能够激起审美主体(听众)情感的涟漪,诱发出丰富的想象和广阔的联想,对人们有着比较大的艺术感染力量。

戏剧的物质载体是人在舞台上的行动(表演),除舞剧外,主要以语言、歌唱和动作为主要表现手段,通过一定的情节事件表现人物性格的矛盾冲突。戏剧是一种综合性的表演艺术,它综合了文学、音乐、舞蹈、美术、建筑等艺术的要素。由于演员在舞台上塑造出具体、鲜明、生动的人物形象可以让观众通过视觉和听觉进行直接的审美感知,同时还可以通过舞台艺术创造出的氛围和意境,使舞台上的角色和舞台下的观众进行情感的交流,因之能够产生比较强烈的艺术感染效应,达到别的艺术所不能取代的社会功能和影响。

电影的物质载体是人的表演通过科学技术的方法摄制在胶片上,用电光在银幕上放映出来。画面的更迭、镜头的组接——蒙太奇——是其主要的艺术表现手段。电影艺术源于现代的科学技术与戏剧艺术的结合。电影艺术表现技巧的发展,突破了舞台时空的限制,可以无限自由地转换时空,电影镜头既可以再现千军万马的宏伟场景,也可以细腻地表现出一个人物的内心世界,甚至能把人物一个眼神的变化或是脸部肌肉的表情清晰地用特写镜头展现出来。它既可以表现人物当前现实的生活,也可以表现过去或未来的世界,还可以把存在人物头脑中的想象或是内心的隐密活动用画面披露出来,以具体的形象呈现在观众面前。电影艺术具有更大的艺术综合能力,能综合各种艺术的特长,广采博收,因之有着其他各种艺术难以匹敌的反映和表现社会生活的巨大艺术表现力。

杂技自古以来就与舞蹈有着非常亲密的关系,如我国汉代的百戏就是兼容舞蹈和杂技于一体的表演艺术形式。杂技(除马戏、幻术外)和舞蹈有着共同的物质载体,它们都是以人的身体为主要的艺术表现工具。有些杂技品种也是以人体的动作、姿态造型和构图变化为主要表现手段,但是它们的表现对象却有很大的不

同。杂技主要不以塑造各种情感和性格特征的人物,反映繁复的社会生活内容,而以表现一般人所难以达到的高超技艺,甚至是惊险性的动作技巧为主。杂技也是一种表演艺术,演员也塑造一定的角色,也有一定的表情,但它并不像舞蹈那样着重表现人物情感的发展过程,而是通过高难度的技巧表演,表现出一种概括性的勇敢、坚毅、智慧的品格力量。因此具有更多的观赏性和娱乐性。舞蹈虽然也强调舞蹈动作要具有一定的技艺性,舞蹈演员要具备跳跃、旋转、翻腾、柔软、控制等高难度的技巧能力,但是在舞蹈作品中表演高难度的技巧动作本身不是目的,而是一种表现人物思想感情,塑造人物性格和精神面貌的一种手段。

二、从审美主体(观众)对不同的审美客体(各种艺术作品)的感受特点的比较来看舞蹈和其他艺术的审美特征

对任何艺术的审美感受,都要通过人们的感觉器官进行对客观的艺术作品进行艺术审美的感知。我们一般常把艺术分为视觉艺术、听觉艺术和视、听觉综合艺术三类。如绘画和雕塑为视觉艺术,音乐为听觉艺术,戏剧,电影等为视、听觉综合艺术。有人把舞蹈列入视觉艺术一类,因为欣赏舞蹈主要通过人的视觉器官。这当然有一定的道理,但并不十分准确。由于舞蹈是一种以人体动作为主要表现手段的综合性的艺术,一般说来它离不开音乐、美术等表现手段的配合。即使有的舞蹈不采用音乐旋律为伴奏,但是也仍然离不开歌唱(伴唱)、打击乐、手铃脚铃等的节奏或是其他一些音响效果。任何音响都没有的舞蹈,除了是由于个别特殊的需要外,一般是没有或是很少有的。因为在舞蹈作品中,如果缺少了音乐手段的配合,将会大大减弱舞蹈作品本身的艺术表现力。故而应当说舞蹈是以视觉为主的视、听觉综合艺术。

戏剧(舞剧和哑剧除外)是以听觉为主的视、听觉综合艺术。电影在最初阶段(默片时代)是视觉艺术,到了有声片时代也就发展成以视觉为主的视、听觉综合艺术了。

各种表演艺术,大多都属于视、听觉综合的艺术形式。但是,进行舞蹈艺术的审美活动与其他艺术不同的另一个特点,就是除了应用视觉、听觉之外,它还是一种动觉的艺术。这特别是集中表现在人们进行自娱性的舞蹈审美活动中尤其明显。这是由于舞蹈是一种人体动作的艺术的特性所决定的。人们观赏舞蹈作品的表演,固然可以得到对舞蹈的审美感受,但是这种从客观得到的审美感受最多只不过是一种旁观者所获得的艺术感染,还不能真正的完全的淋漓尽致地感受到舞蹈审美的真谛。人们只有亲身参加到舞蹈活动的实践中去——亲自去舞蹈,通过自己动觉的感受,才能够彻底体会、理解和把握舞蹈美的本质内涵,体味

到从自己身体动作过程中所迸发出的内在生命力量,从而得到身心最大的愉悦和满足。这也正是自娱性的舞蹈活动所以能有最广泛的群众性和最大的普及性的奥秘所在。舞蹈审美动觉性的这个特点,过去往往被人们所忽略,其原因就是有些论者缺少舞蹈实践的审美经验。"你要知道梨子的滋味,你就要亲口尝一尝。"同理,你要深入地真切地认识、了解和体验舞蹈的审美感受,你就应亲自参加一下舞蹈活动,只有从自身的手舞足蹈中才能真正地体会到舞蹈艺术魅力的深邃内涵。

三、从各种艺术对客观对象反映的方式和手法的比较来看舞蹈艺术的审美特征

任何艺术都是人们对客观现实生活的审美反映,有的艺术偏重于再现事物的客观形态(如绘画、雕塑、戏剧、电影等),而有的艺术则偏重于表现主体(作者)对客体(现实生活)的内心感受和情感活动(如音乐、诗歌等)。根据这种审美反映的不同和偏重,人们又把艺术分为再现的艺术和表现的艺术两大类。不少人根据舞蹈长于抒情的特点,把舞蹈归为表现的艺术一类;也有人则据此把舞蹈的表现性强调为舞蹈艺术的唯一的美学特征,认为只有纯表现性的舞蹈作品才是符合舞蹈艺术特性的。有人从这一观点出发而排斥舞蹈作品中的一切再现性因素,把一些含有一定再现性的舞蹈作品拒之于舞蹈艺术的大门之外,甚至认为这样的作品"不是舞蹈"。这种偏颇的理论的直接后果就是客观上在舞蹈表现题材范围和艺术表现上制造了种种条条、框框,在一定程度上限制了人们在舞蹈创作上更为广阔多样的艺术创作力的发展。

当然,如果有人对舞蹈艺术的表现性特点认识不足,过分强调其再现性,甚至把舞蹈艺术和戏剧、电影等艺术等同起来要求,同样也是不对的。因此,对于这个问题应有一个全面的正确的认识。我们认为舞蹈的内在本质属性是一种抒情的艺术,这就必然规定了它在本质上是一种表现的艺术。但由于它是一种人体动作的艺术,舞蹈艺术形象的特点,使它离不开人体动作造型的具象性,也就是说它所表现出的各种情感都是通过具体、可见、生动的人体动作的形象表露出来的。不管是什么样的人物形象(包括拟人化的花、鸟、虫、鱼或自然景物的形象)都具有再现性的造型的特点,人物形象的特征不仅从化妆、服饰上展示出来,而且更主要的是要通过舞蹈动作得到体现。如天鹅、海燕的飞翔,都是经过概括提炼和舞蹈化了的不同鸟类飞翔动作的模拟再现;猎人的拉弓射箭,花木兰的戎装驰马,船工在黄河浪涛中的拼搏,战士在战场上的匍匐前进……无一不是舞蹈化(艺术概括化)了的生活的再现。但是这些舞蹈的再现性,又不同于一般的再现,而是饱含着人物情感、思想和性格特征的再现,因此可以说是蕴涵着表现性的再现。从目的和功能上来

说,这些再现是为了更好地表现;从这两者的关系上来说,是表现寓于再现之中;从舞蹈艺术表现手段的特点来说,是在表现中的再现,是在再现中的表现。用简单的话来说就是要达到表现与再现的完美结合与高度统一。从某种意义上来说,任何艺术都是再现与表现的统一。艺术是客观现实生活的反映,这个反映必然具有再现的性质;但是艺术的反映是人们(艺术家)对客观现实的感受、认识和审美把握,饱含着人们(艺术家)的审美理想、审美情趣,因此,艺术也就是人们(艺术家)的主观审美创造活动的物质外化形态,因此也就必然具有表现的性质。不过由于各种艺术物质载体的不同,外化形态的各异,而形成再现与表现相对的不同侧重的差别。特别是近现代的一些艺术家为了不断扩大和丰富自己的艺术表现力,常常不是循规蹈矩地"扬己之长,避己之短",而是更多地向自己的艺术之短发起进攻;力求探寻把"短"化为"长"的途径。如有的美术家就突破了传统的观念,把绘画和雕塑这种一直被认为是再现性的艺术,力求向表现性的方向转化。有的戏剧、电影作品的作者,在创作中淡化情节、淡化戏剧冲突,而追求诗情画意的艺术境界,这也是把戏剧、电影这种再现性的艺术向表现性转化的尝试和追求。从各种艺术发展的趋势来看,所谓表现性艺术和再现性艺术在概念上的差异和区别可能会愈来愈小。我们所以仍然这样来划分各种艺术的区别,只不过是一种相对意义上的区分。故此,我们认为舞蹈艺术是相对侧重于表现性的一门艺术,更确切地说,舞蹈是在表现性艺术中含有更多的再现性的艺术;它是以表现性为主的、表现与再现紧密结合在一起的一门艺术。

概念小结

审美：　　领会、感受事物或艺术品的美。

审美活动：人对生活美和艺术美的欣赏活动,辨别美丑的活动。广义的审美活动,包括审美的创造活动。审美活动是人类从精神上把握现实的一种特殊方式。同其他人类认识实践活动一样,它在社会生产实践中产生,随着人对客观世界的认识、改造的不断深入而不断发展。

审美反映：即艺术的形象反映。不是客观生活原样的直接反映,而是人们按照艺术规律,根据人们的审美理想、审美情趣,对生活进行概括、提炼、加工、想象的一种创造性的反映。

审美理想：人们所向往的至高、美好的境界,表现了人类对精神完善、完美的追求。审美理想是社会理想的一个组成部分。

审美情趣：即人们的审美情感和审美趣味的通称。审美情感是人对客观事物的善、恶、美、丑属性所引起的主观的不同情感状态的反应。审美趣味是人在审美活动中，对某些审美对象所产生的喜好和偏爱。审美情趣是形成人们审美理想的基础，而审美理想又制约和引导着人们的审美情趣。

审美感受：客观事物的审美属性通过人的视觉、听觉等审美感受器官，所引起的愉悦或厌恶等心理反应。

审美主体：能够在一定社会实践活动中创造美和欣赏美的人。

审美客体：即审美对象，与审美主体相对。和审美主体处于审美关系中，是被审美主体欣赏的客观对象。

视觉艺术：又称"空间艺术"。是以塑造可视形象为主的艺术。它的特征是，创作者通过塑造能直接被人的视觉感知的艺术形象来反映生活，使观赏者能在瞬间对艺术形象进行完整的视觉把握。视觉艺术以造型艺术为主。

听觉艺术："时间艺术"的一种。通过人的听觉引起审美欣赏活动的艺术种类。主要特征是，艺术作品所包含的情感内容，必须通过音响的一定组合关系（节奏、旋律等）直接被人的听觉所感知，使欣赏者能随着时间的流动对作品达到完整的听觉把握，从而体验到作品的内容。听觉艺术以音乐艺术为主。

再现的艺术：再现的基本原意是忠实地呈现、复制和模仿客观的事物。再现的艺术指偏重于再现事物的客观形态的艺术种类，如绘画、雕塑、戏剧、电影等。

表现的艺术：指表达和抒发创作（含表演）主体内心感受和情感状态的艺术种类，如音乐、诗歌等。

思考题

一、什么是舞蹈的本质内涵？

二、认识和把握舞蹈的本质内涵对舞蹈艺术实践有何作用？

参阅观摩舞蹈作品

《红绸舞》、《荷花舞》、《鄂尔多斯舞》、《快乐的罗嗦》、《天鹅之死》。

注释：

① 列夫·托尔斯泰：《艺术论》第 45 — 48 页，人民文学出版社 1958 年版。

② 普列汉诺夫：《没有地址的信——艺术与社会生活》第 4 — 5 页，人民文学出版社 1962 年版。

③ 《现代汉语词典》(2002 年增补本) 第 1318 页，商务印书馆 2003 年版。

④ 闻一多：《说舞》，转引自《艺术特征论》第 316 — 317 页，文化艺术出版社 1984 年版。

⑤ 李泽厚：《美学论集》第 400 — 401 页，上海文艺出版社 1980 年版。

⑥ 吴晓邦：《新舞蹈艺术概论》第 4 页，三联书店 1952 年版。

⑦ 吴晓邦：《新舞蹈艺术概论》第 1 页，中国戏剧出版社 1982 年版。

⑧ 胡果刚：《胡果刚舞蹈论文集》第 179、203 页，解放军文艺出版社 1987 年版。

⑨ 梁伦：《舞梦录》第 105 页，中国舞蹈出版社 1990 年版。

第二章　舞蹈的艺术特性

本章要义：

从物质外化形态方面来看，舞蹈的艺术特性就是舞蹈形象是一种直观的、动态性的形象。它具有：1.直觉性，2.动作性，3.节奏性，4.造型性。

从内在本质属性方面来看，舞蹈的艺术特性是舞蹈的抒情性。

从艺术展现的方式特点来看，舞蹈的艺术特性是舞蹈的综合性。

第一节　舞蹈形象是直观的动态性的形象

舞蹈艺术是以人体的动作、姿态和造型的组合、发展、变化所形成的舞蹈语言塑造出生动、鲜明、具体的舞蹈形象来反映现实生活，表现人物的情感和思想的。从舞蹈艺术的物质外化形态方面来看，舞蹈最重要的艺术特性就是舞蹈形象是一种直观的动态性的形象。它本身又集中体现和包含了下面一些艺术特性。

一、直觉性

舞蹈形象是一种直观的艺术形象，它主要是通过人们的视觉器官（眼睛）来进行审美感知的。舞蹈音乐对舞蹈形象的创造和加强舞蹈形象的艺术感染力是不可缺少的，但它只起一种辅助的、从属的作用。因为不用眼睛而只用耳朵听舞蹈音乐是不可能感知到舞蹈形象的（除非你过去曾经看过这个舞蹈，熟知舞蹈形象的构成，当你再听到这段音乐时，才可能产生出舞蹈形象的联想）。这个直觉性的特点，就规定了在舞蹈作品中所要表现和说明的一切，都必须通过艺术的形象直接地表现出来。所以，有些著名的舞蹈编导家们在谈到舞蹈和舞剧的创作时都曾说过：舞蹈舞台上没有"过去时"和"未来时"而都必须是"现在时"。这也就是说，在舞台上要表现过去或未来的情节事件，也必须设法化作为现在时的舞蹈形象，直接呈现在舞台上。即使是表现舞蹈中人物比较复杂的思想感情活动，一般也不用语言（包括配歌、伴唱），同样必须用人物的行动和动作直接地形象地表现出来，才能使观众理解。这一点在舞剧中表现得最为明显。如舞剧《天鹅湖》第三幕，编导为了使观众清楚了解到白天鹅奥杰塔在王子受了骗向恶魔的女儿奥吉丽娅表示了爱情后的极端悲痛的感情，便采用了类似电影的叠印手法，通过透明的城堡的围墙，展现出

白天鹅奥杰塔痛苦哀伤的舞蹈形象。我国现代舞剧《高山下的花环》为了表现其主人公赵蒙生身在连队心中却留恋大城市，编导就让他在营房中的睡榻上做了一个梦，在梦幻中出现了他与母亲吴爽在繁华的大都市里团聚共舞的场景，形象地把他内心的隐秘活动直接呈示在舞台上。

舞蹈直觉性的审美特征，给舞蹈的流传造成了很大的局限，特别是在电视录像发明以前舞蹈的传播非常困难，学习舞蹈一般只能口传身授。在历史上虽然有各种各样的记录舞蹈方法的发明，但都很难十分准确、清楚地把各种舞蹈的风格特点记录下来。如我们用文字和符号来记录一个舞蹈动作如何跳，或用语言文字来形容和描绘一个舞蹈如何美，如果过去我们没有看见过这个舞蹈的表演，没有对这个舞蹈有过形象的感知，我们就很难知道这个舞蹈究竟是什么样子。如我国唐代著名的舞蹈《霓裳羽衣舞》，虽然我国历史上许多著名的诗人和文学家都作过各自的细致的描述，当我们读到这些文学作品时，也只能通过我们的想象活动引起联想的视觉形象，在我们的大脑中形成这个舞蹈的大概的轮廓。但就是这个轮廓的形象仍然是我们想象的产物，并不是当时曾经存在的舞蹈形象在我们头脑中的再现。因此，不同的人的头脑中的《霓裳羽衣舞》就可能完全不是一个样子，一百个人就会产生一百个完全不同的《霓裳羽衣舞》的想象。当代舞台上曾出现过不少舞蹈家根据《霓裳羽衣曲》创作的同名舞蹈，但是它们哪一个也不是过去《霓裳羽衣舞》的历史真貌的再现，而只可能是今天的舞蹈家根据流传下来的舞曲和古代诗人、文学家对它的形容、描绘，所作的一种想象而创造出来的舞蹈形象而已。

二、动作性

舞蹈形象是一种直觉的艺术形象，但它不是一种静止状态的直觉形象（如绘画、雕塑），而是在不停地流动状态的直觉形象。人物情感、思想、性格的表现，情节、事件的发展，矛盾冲突的推进，情调、氛围的渲染，意象、意境的形成，都要由一系列舞蹈动作所组成的舞蹈语言的不停顿地发展、变化来完成。如果舞蹈者在舞台上的动作终止了，他再也静止不动了，那就意味着舞蹈作品的结束或消失。舞蹈形象的动作性，是由舞蹈艺术的主要表现手段——人体的舞蹈动作所决定的。因此，我们必须对舞蹈动作进行深入的考察。

舞蹈动作，一般可大致分为表情性（表现性）动作、说明性（再现性）动作、装饰性联结性动作三类。表情性动作，是描绘人物的情感、思想和性格特征的动作。这类动作具有一定的类型性和概括性的特点。如表现人们激情时，急速地跳跃、旋转，描绘人们细腻的思想感情和抒发人们宽阔胸怀的圆润、流畅的缓慢动作，以及具有不同民族性格特点，表现各族人民不同思想感情、风格特点的各民族民间舞蹈等均

属此类。说明性动作，是展示人物行动的目的和具体内容的动作。这类动作具有更多的模拟性和象征性的特点。如我国民族传统舞蹈中的穿针引线、上楼下梯、坐船行舟、武斗厮打；芭蕾舞剧中的哑剧、手势动作等均是。装饰性联结性动作一般没有明显的含义，在舞蹈中起装饰和衬托的作用，有时也用它作为表情性动作和说明性动作相互转换和连接的过渡动作。如我国民族传统舞蹈中的云手、晃手、垫步、错步，芭蕾舞中的滑步(glissade)、布雷步(pas de bourrée)和一些群舞中作陪衬的造型姿态动作等亦属此类。在这三类动作中，表情性动作是舞蹈作品的主体和最重要的组成部分，它是塑造人物形象的主要艺术表现手段。一个舞蹈作品能否取得成功，它塑造的艺术形象是否鲜明、生动，具有强烈的艺术感染力，首先取决于以表情性动作为主体的基调动作(或称主题动作)选择和运用得是否准确和恰当。因为它是构成舞蹈形象的最重要的基本因素。基调动作在舞蹈作品中的重复、发展、变化和不同的感情和节奏(速度、力度)的处理，可以表现出人物极为丰富的内在精神世界。如舞蹈《快乐的罗嗦》，以脚步不停顿的快速跳跃和手腕的前后甩动为其基调动作，通过对一群彝族男女青年自由、幸福的爱情生活的描写，极其鲜明、生动地表现了彝族人民打碎残酷的奴隶制枷锁，得到了翻身解放后的欢欣鼓舞的心情。

在叙事性的舞蹈和舞剧作品中，动作的重复再现，除了表现人物的思想感情外，还起着叙述、交代情节事件和推进戏剧冲突发展的作用。如芭蕾舞剧《红色娘子军》第二场琼花在红旗下参军时的一段独舞中，她重复再现了序幕中被铁链吊绑时的基本造型和第一场中在椰林里被南霸天打得昏死过去情景的动作，这既是向大家叙述了自己的身世遭遇，又是对恶霸地主南霸天罪行愤怒的揭露和控诉，同时也表现出她那争自由、求解放，誓死也不回头的坚毅、勇敢的性格特征。

另外，结合舞蹈动作的发展，舞蹈道具的重复再现，也是舞剧中不可缺少的一种调动观众想象，连贯和推动戏剧情节发展的艺术表现手段。如舞剧《丝路花雨》中舞蹈道具水葫芦的四次出现，贯穿着中国人民和波斯人民深厚情谊的一条红线。第一次是在沙漠的荒原中神笔张父女用这个水葫芦救了波斯商人伊努斯；第二次是伊努斯慷慨解囊为英娘赎了卖身契后，这个水葫芦使得分别多年的老友得以相认；第三次是神笔张为救援伊努斯的商队，点燃起烽火报警，而被市曹唆使强人窦虎杀害，伊努斯和英娘为神笔张安葬时，又高举起这个水葫芦，以表现对神笔张无比深情的悼念；第四次是伊努斯在二十七国交易会后离别大唐，即将返回波斯时，英娘再次把这个象征着在患难与共的岁月中互相帮助、互相支援的行为中所结成深厚友谊的水葫芦赠送给伊努斯留作纪念。

总之，舞蹈动作是舞蹈作品的最基本的元素。舞蹈从其最单一的姿态开始，到

一个舞句、一个舞段的组织；从一个小型舞蹈到一部大型舞剧的形成，都是在相同动作的重复、发展、变化，不同动作的衔接、配合、交替呈现，表情性动作、说明性动作、装饰性联结性动作的有目的组合的运动过程中发展完成的。

三、节奏性

舞蹈的动态不是一般的自然的无秩序的动态，而必须是合乎舞蹈艺术规律的运动，因此，就离不开节奏性这个要素。任何舞蹈都是有节奏的，没有节奏便没有舞蹈。所以，我们说舞蹈的动态形象是一种具有节奏性的动态形象。

什么是节奏呢？节奏是人们对时间的一种知觉，又称节奏知觉，它是客观现象的延续性、顺序性和规律性的反映。自然界中周期性的现象，如太阳的升落，月亮的盈亏，日夜的交替，春、夏、秋、冬四季的循环，冷热气候的往复变化等，我们称之为大自然运动的节奏。人的机体内部一些生理运动状态的反应，如人的心跳、呼吸、消化、排泄、血液循环等，我们称之为生命的节奏。人的劳动、工作、学习、休息、娱乐等，我们称之为生活的节奏。据生理学家和心理学家的考察研究，在劳动和运动中，有节奏的活动能使人的身体达到最适宜的协调，使动作的能量消耗更加经济，因之就能达到省力而持久，从而能够提高劳动效果和产生较好的成绩。

节奏一般可分为内在节奏和外在节奏。

内在节奏，即人的各种情绪和情感在人的机体内部所引起的各种不同节奏的发展变化，如人发怒或突然震惊时，呼吸加快而短促，心跳加速，血压升高，血糖增加，血液含氧量也增加；突然震惊甚至会出现暂时的呼吸中断，等等。这种内在节奏必然会转化为外在节奏的各种形式表现出来。所以说内在节奏是外在节奏的基础，外在节奏是内在节奏的表现形式。

外在节奏，又可分为听觉的节奏和视觉的节奏。听觉的节奏，是听觉对象在时间上作有规律的变化，如音的高低、长短、强弱、快慢等。而视觉的节奏则是视觉对象在空间上作有规律的变化，如线条的由短而长，形体由大而小、高低相间、曲直有序等。

在舞蹈中，节奏一般表现为舞蹈动作力度的强弱、速度的快慢和能量的大小。相同的动作，由于节奏的发展变化——或是在力度上增强或减弱，或是在速度上的加快或减慢，或是在幅度和能量上的增大或缩小（同时结合演员表情的因素），就可以表现出不同的情绪和情感，体现出不同的丰富的内容。如旋转动作：快速的旋转，可以表现出人物的激动的情感，或狂喜、或盛怒、或悲痛；随着速度的减慢，喜、怒、哀、乐的激情也随之趋于平静；速度减至最慢，激越的情绪也就逐渐完全消失。再如顿足跳跃的动作：沉重的顿足跳跃，可以表现人的气愤情绪或暴躁的性格；而轻巧的顿足跳跃则可以表现出人的喜悦情绪或温顺的性格。另外，许多舞蹈动作，如

把它们放大扩展,可以表现人物开阔、粗犷的性格;而把它们缩小则可以表现出人物拘束、谨慎的性格或压抑的情绪。

四、造型性

舞蹈动作大都是人体的自然生活动作,经过提炼、加工、美化而来的。这里所谓的提炼、加工和美化,除了人体动作要具有节奏性,使它符合舞蹈动作的规律外,其次就是要求舞蹈动作必须具有造型性,这是使舞蹈动作具有美感形式的最基本的条件和主要的因素。因为造型性本身,首先就要求动作的构成具有美感的形象,它必须是经过提炼和美化了的最生动、最鲜明、最有表现力,也就是具有典型性的动作。我们常说舞蹈应当是动的绘画和活的雕塑,也就是说舞蹈应具有造型性的特点。因此,我们又可以把舞蹈称作是一种动态的造型艺术。

我们这里所说的舞蹈艺术的造型性,包括两方面的内容:一是人体动作姿态的造型;一是舞蹈队形、画面的造型,也就是舞蹈的构图——舞蹈者在舞台三度空间所占据的地位和活动的路线。

人体动作姿态造型美的标准,服从于人们对形式美的审美观念。由于各个人的审美观念和兴趣、爱好的差异,因此产生了许多对于造型美的不同要求和看法。如我国古典舞的舞蹈动作很讲究"曲、圆、收";我国民族民间舞蹈中的许多舞蹈动作也大多呈现出曲线的运动过程,一些民间舞蹈家也提出有些舞蹈动作要"三道弯"才美等等。因此,不少人认为这是舞蹈动作、姿态造型美的一种标准。有人认为舞蹈动作必须"对称和平衡"才美;也有人提出舞蹈动作,既有矫健的美,也有温和的美;既有阳刚的美,也有阴柔的美;既有幽雅娴静的美,也有活泼生动的美……因此,舞蹈动作、姿态的造型美是多种多样的。

在雕塑艺术中,雕塑家们为了使其所塑造的人物形象,既具有丰富的情感和深刻的内容,又具有形式的美感,要求通过体积的组合与对比,使观众不仅要有立体感,而且还能感觉到某种韵律以及内在蕴藏的力量。所以在人体的姿态造型上,从各个角度来看,头、躯干和肢体大多是在三个面,很少是在一个呆板的平面上。因为只有如此,才显得丰富、有变化,而富于美感。这和我们民族民间舞蹈中强调舞蹈动作的曲线美和"三道弯"等的审美要求,其基本原则是完全共通的。据我们的观察,世界上许多国家和地区的民间舞蹈,除了具有不同的风格和表情方法的特色外,在人体动作姿态的造型方面也大多具有曲线美和"三道弯"的共同特点,若不是特殊的需要,很少是在一条直线和一个平面上的运动方式。

另外,对称和平衡也是人体动作的基本规律和法则,因为人体构造的本身就是对称和平衡的统一。人的双手、双脚、双眼、双耳以及大脑两半球,无时不在维持着

身体和各种感觉器官的对称和平衡。任何舞蹈动作,不管是跳跃还是旋转,也不管是动的还是静的动作和姿态,保持重心的稳定是做好一切动作的基本条件,而只有在对称平衡的先决条件下,才能够保持身体重心的稳定。因此,对称和平衡也是构成人体造型美的一个重要因素。不过,我们在这里所说的对称和平衡,是相对的辩证的对称和平衡,而不是那种绝对的、一成不变的对称和平衡。死板的无变化的对称和平衡是不可能体现出人体无限生动活泼的内在表情能力和外在的造型美感。

舞蹈队形、画面的造型,即舞蹈的构图,是舞蹈作品构成的重要因素。不管是独舞还是群舞,也不管是抒情舞、叙事舞或是舞剧,舞蹈者总是要在舞台上的空间按一定的方向和路线进行运动。根据所表现的各种不同情绪和内容的需要,就产生了各种类型的舞台空间运动线和画面造型。

在人们审美的形式感觉中,"曲线使人感到运动,直线使人感到挺拔,横线使人感到平稳;……直线、方形、硬物、重音、狂吼、情绪激昂是一个系列,曲线、圆形、软和、低声、细声、柔情又是一种系列。"①舞蹈中各种类型的空间运动线的基本特性,一般从属于人们审美活动中这种不同系列的形式感。

根据我国舞蹈家们的分类,舞蹈的空间运动线,可分为:斜线(对角线)、竖线(纵线)、横线(平行线)、圆线(弧线)、曲折线(迂回线)等五种。

斜线:一般表现有力的推进,并有延续和纵深感,长于表现开放性、奔驰性的舞蹈。能够抒发人物豪情满怀、勇往直前和明朗、乐观等情感和性格。如大歌舞《东方红》中,第三场舞蹈《雪山草地》和第五场舞蹈《进军舞》、《百万雄师过大江》等就多处运用了斜线。舞蹈《小溪、江河、大海》也运用了各种斜线或是在斜线的流动中变换队形,以表示小溪的流淌和江河的奔流。

竖线:径直向前的竖线,具有强劲的动势,可以使观众产生直接逼来的紧迫感和压力感,长于表现那些正面前进的舞蹈。当舞中人物需要向观众直接抒发情感时,也经常采用这种运动路线。如芭蕾舞剧《红色娘子军》终场结尾,娘子军连战士和群众一起成三排横队,在"向前进,向前进!……"的歌声中一齐面向观众径直走来,这就造成了一种不可阻挡的磅礴气势。

横线:一般表现缓和、稳定、平静自如的情绪。如舞蹈《鄂尔多斯》的出场、舞蹈《草原女民兵》的开始和结尾。

圆线:一般给人以柔和、流畅、匀称和延绵不断的感觉。如舞蹈《荷花舞》从始至终基本上全部采用的是这种空间运动线。

曲折线:一般给人活泼、跳荡和游动不稳定的感觉。如舞蹈《行军路上》中表现部队经过崎岖的山路时,便使用的这种运动线。

以上所述,只是这五种空间运动线的基本特性,它们在不同的舞蹈作品中,由于不同的节奏、不同速度的变化处理,也可以表现出不同的情绪,获得不同的艺术效果。

舞蹈画面造型,一般可分为:方形、三角形、圆弧形、梯形、菱形等基本图形。一般来说,"方形给人以稳定感觉。三角形给人以力量。圆弧形则带有柔和流畅之感。菱形、梯形一般给人有开阔的概念。"②

有些舞蹈中利用舞蹈道具和各种基本图形组成具有一定形象的象征性的队形画面,如音乐舞蹈史诗《东方红》中《游击队舞》中,队员们三人一组手持芦苇道具,基本上采用三角形的图形结构,通过前后左右的移动,造成一种游击队员埋伏和出没芦苇荡的意境。再如舞蹈《喜送粮》中,八个黎族少女手持草笠,以圆形和一直线的队形,组合成一台"吹谷机",通过草笠的转动,形成"吹谷机"在不停地运转的生动景象。

第二节　舞蹈艺术的内在本质属性是抒情性

舞蹈艺术的内在本质属性是抒情性,这是舞蹈以人体动作为主要表现手段所决定的。文字是语言的一种物质存在,由语言和文字所形成的概念是人脑进行思维活动的直接方式。人体动作虽然通过对现实自然事物的模拟和象征以及约定俗成的虚拟动作,也可以表现出一定的概念,如鸟的飞翔、马的奔跑、上楼下梯、坐船行舟、游泳戏水以及高兴、悲伤等等,可以使人了解其含义。古典芭蕾舞剧中一些哑剧手势也能表现出跳舞、爱情、订婚等一些概念的内涵。但是,要用人体动作把一段语言文字所包含的内容,完全清楚明晰地表现出来,往往是令人难以办到的。这是人体动作的局限性。可是有些用语言文字难以表述的人的复杂的情感状态,用人体的动作却能予以充分的表达。所以,用人体动作的舞蹈语言来表现语言、文字和其他艺术语言难以表现和描绘的人的内在精神世界和丰富、复杂的情感就成为了舞蹈艺术一个非常重要的审美特征。我国汉代《毛诗序》中所说:"情动于中而形于言,言之不足,故嗟叹之;嗟叹之不足,故咏歌之;咏歌之不足,不知手之舞之,足之蹈之也。"(今译大意:人的内心情感有了激动就要用言语说出来,言语不足以表达,就要叹息不已;叹息还不足以表达,就要咏歌;咏歌还不足以表达时,人们就会不知不觉地手舞足蹈起来。)就从发生学方面对舞蹈艺术的特长作了很好的说明。因此,我们说,舞蹈在表现人的情感方面所具有的真实、直切、纯朴、激越、

丰富、深厚等往往是其他艺术所不及的。

如被人们称作为舞蹈动作诗篇的芭蕾舞名作《天鹅之死》，它所表现出"天鹅"如此丰富的情感和思想，它所给予观众深邃的审美感受，是很难用语言或文字来表达的。天鹅在生命垂危的时刻，只要一息尚存，就要展翅飞翔，就要为重上天空而进行不屈不挠的奋斗的舞蹈形象，把她对生活的热爱、对生命的追求，她不屈服于命运和死神的斗争精神，完全在舞蹈动作中表现了出来。舞蹈结尾，当她耗尽了自己全部力量，屈身倒在地上，就在她闭上眼睛前的一刹那，她的手臂还在微微地抬起颤动了一下。而这一微微颤动的动作，它所展示的思想感情又是多么的丰富！它可以引起观众十分广阔的联想。因此，我们说，这个舞蹈虽然表现的是一只天鹅的垂死，但它却是一首生命的颂歌。

我国传统戏曲剧目中，也常用舞蹈动作来表现语言和歌唱所难以表达的人物情感的那一部分内容。如京剧《乌龙院·坐楼杀惜》一折，当宋江一觉醒来，发现放有梁山来信的招文袋不见了，由于这是他"通匪"的罪证，于是他急忙起身，下楼、开门、在地上寻找的一段舞蹈动作，就把他内心的焦急、慌乱、恐惧等情感作了非常生动、形象而深刻的表现。在这段表演中，既没有语言也没有歌唱，因为此时此地宋江的思想感情是语言所不能予以充分表现的，所以，这里的舞蹈身段就起到了"此时无声胜有声"的作用。

在生活中，我们把表现人的各种情感和情绪的动作，称为"表情动作"。舞蹈中的表情性动作，主要是以生活中的表情动作为基础，经过艺术的提炼、组织、美化、加工而来的。因此，这里我们对生活中的表情动作以及形成各种表情动作的基础——人的情感的丰富性及其表现形式，有必要进行一些简略的考察。

我们一般所谓的表情动作，是指那些与人的情感和情绪状态相联系的身体各部分的动作变化，如面部的表情动作称为面部表情，身体各部分的表情动作称作为身段表情。人的表情动作极为丰富多样，这是由社会生活的情感和情绪的多种多样与繁复变化所形成的。而人的情感和情绪总是由一定的客观事物所引起的。离开了客观事物的制约，无缘无故的情感是没有的。正如《乐记·乐本篇》中所说："人心之动，物使之然也。"（今译大意：人的思想感情的变动，是外界事物给予影响的结果。）因此，情感是人对客观事物的一种好恶态度的心理反应。能满足或符合人的需要的事物，就会引起人的积极态度的反映，使人产生一种肯定性的情感，如愉快、满意、喜爱等等。反之，不能满足人的需要或与人的需要相抵触的事物，就会引起人的消极的态度，使人产生一种否定性情感，如嫌恶、愤怒、憎恨等等。

自古以来我国人民把人的情感分为七种不同的表现形式，即所谓的"七情"：

"喜、怒、哀、惧、爱、恶、欲"。近代人们则往往把"快乐、愤怒、悲哀、恐惧"列为最常见的人的情感的表现方式。而各种情感，又根据人对客观事物好恶态度不同程度的反应，表现出不同强度的各种表现形式。如快乐就可分为满意、愉快、欢乐、狂喜；悲哀可分为遗憾、失望、难过、忧愁、悲伤、哀痛；愤怒可分为不满、愠、怒、忿、激愤、大怒、暴怒；恐惧可分为畏惧、惊悸、恐慌、惊慌、恐怖等等。

在社会生活中人的情感有比较单一的表现形式，也有比较复合的表现形式。如失手打破一个心爱的花瓶所引起的不愉快或遗憾的情感是比较单一的；而做了一件违心的错事所引起的悔恨或羞愧的情感，则包含着不愉快、痛苦、怨恨、内疚、懊恼等复杂的因素。

舞蹈是一种抒情性的艺术，或者说抒情性是舞蹈艺术一个主要的审美特征，这可能是大家比较统一的看法。但是我们还不能仅仅停留在这一个原则的认识上，必须进一步去考察和探讨我们的舞蹈艺术应当表现什么样的情感？

上面所谈的人的情感的几种表现形式和不同状态是人的自然性的情感，通常把它们称为人的初级情感。再一类是人的社会性情感，这是由社会性的需要，也就是社会上大多数人的物质和精神需要是否得到满足而产生的肯定性或否定性的情感体验。这种社会性情感是受人的观念形态和理智的认识所直接制约的一种情感，我们把它又称为人的高级情感。

从我们对舞蹈艺术的考察和了解得知，人的各种情感，不管是人的初级情感还是人的高级情感，舞蹈都可以充分、深刻、淋漓尽致地予以表达。可以说，没有任何人的情感领域内容是舞蹈不能表现的。但是，我们舞蹈艺术发展到今天，它作为人类自身高洁、纯美灵魂的物化形态，作为人的自由本质感性直观的外化显现，它就应当闪烁着真、善、美的理想灵光，从而成为推动社会前进和发展的一种能动的精神力量。因此，面对如此丰富浩瀚、复杂多样的人的情感世界，我们在舞蹈创作中所反映和表现的对象，必须考虑到从客观社会效果出发，进行必要的审美选择，并对所要表现的情感进行审美的概括和提炼，使人的生活中的自然形态的情感上升熔铸为舞蹈的审美情感。所谓舞蹈的审美情感，就是指根据创作者的审美理想、审美情趣对人的现实生活中的自然形态的情感予以审美判断的选择，经过想象再创作，并用人体的造型动作把它完美地表现出来。我们的舞蹈创作不能仅仅是一种个人情感的自我宣泄，而应当考虑到个人情感与社会情感需求的统一，这才是我们所需要的舞蹈的审美情感。我国从 20 世纪 50 年代到 90 年代所出现的一些优秀舞蹈作品，如《荷花舞》、《红绸舞》、《鄂尔多斯舞》、《草笠舞》、《快乐的罗嗦》、《丰收歌》、《花鼓舞》、《海浪》、《再见吧！妈妈》、《水》、《雀之灵》、《黄河魂》、《踏着硝烟的

男儿女儿》、《海燕》、《小溪、江河、大海》、《奔腾》、《黄土黄》等，都是适应我们时代的要求，表现着我们的审美理想，具有丰富的审美情感的舞蹈作品。它们在把人的自然生活情感提炼、熔铸为舞蹈的审美情感，并把它们用人体的造型动作形象地表现出来的经验，很值得我们认真地学习和研究。

　　舞蹈是一种抒情性的艺术，舞蹈擅长于抒情，但并不等于说不能用舞蹈的艺术手段去表现比较复杂的故事情节和人物之间性格的矛盾冲突。如果我们这样来认识舞蹈的抒情性，那就会把舞蹈艺术束缚在狭小的范围内，从而限制了舞蹈可以表现和反映无限丰富和广阔的社会生活内容。过去，我国舞蹈界许多人都常说"舞蹈长于抒情，拙于叙事"。如果我们从舞蹈的表现功能和表现特性方面来看，这种认识无疑是正确的。但是，舞蹈的抒情和叙事的"长"和"拙"，也只是相对而言的，不应把它们绝对化。否则，就容易走向片面性的误差。如有人就把"舞蹈长于抒情，拙于叙事"发展为"舞蹈只能抒情，不能叙事"。他认为只有抒情性的舞蹈才是符合舞蹈艺术特性的，甚至怀疑叙事一类的舞蹈是否应当算是舞蹈的一个品种？或者，至少认为叙事性的、具有一定情节的舞蹈，或是含有文学、戏剧内容的舞蹈作品，不能算是舞蹈的正宗。由此，有人就在舞剧创作方面主张要搞抽象性舞剧，要淡化情节、淡化人物；不主张搞具有明确的故事情节矛盾冲突的戏剧性的舞剧。认为只有前者才是符合舞蹈艺术特性的。在 20 世纪 60 年代，舞蹈界在讨论舞蹈特性问题时，就有人主张舞蹈创作要"求其善长，避其局限"，认为舞蹈既然长于抒情，就让它来创作那些能够发挥其特长的题材好了，何必勉为其难地让它来叙事呢！舞蹈不好表现的题材内容，让其他的艺术形式——小说、话剧、电影去搞；抒情性强的神话故事、历史传说等由舞蹈来搞……这就是那个时期影响于一时的所谓"题材分工论"。这种主张不能说没有一定的道理，但是，这种对舞蹈题材的绝对分工，或者说是让舞蹈绝对地避其局限，无疑对于发挥舞蹈作者的创作潜在能力和革新创造精神，将是一种束缚。它只能引导我们的舞蹈编导去走一条大家都走过的容易通过的道路，而不必去攀登前人没有越过的山峰，去探索舞蹈艺术世界所深藏的奥秘。因此，它对发展舞蹈创作只能起到一定的消极作用和不利的影响。经过历史的检验，我国的舞蹈编导们并没有完全信奉这种主张，没有被这种理论的框框限制住手脚，而是勇于探索，善于追求，不断扩大自己的艺术表现领域，力求把舞蹈的所谓局限转化为擅长，把自然生活的时空，以其舞蹈的独特视角，转化为艺术化的舞蹈时空，从而在舞蹈和舞剧的创作上取得了突破性的进展和很大的成绩。除了上面提到的一些舞蹈和舞剧作品外，我国自 20 世纪 80 至 90 年代就相继出现了《奔月》、《繁漪》、《祝福》、《鸣凤之死》、《人参女》、《蓝花花》、《阿诗玛》等一大批在艺术

上有革新创造精神的优秀舞剧作品。从这些舞剧作品中,我们可以看出舞蹈艺术中的抒情和叙事并不是绝对互不相容的矛盾对立物,相反,它们却有着不可分离的亲密关系。舞剧编导们常常是把抒情和叙事巧妙地结合在一起而发挥出舞蹈艺术特有的个性功能和它的巨大艺术感染力量。

根据国内外众多优秀舞剧的创作经验,我们认为"在抒情中叙事"和"在叙事中抒情"是情节性舞蹈和舞剧结构比较理想的艺术表现方法。例如英国舞剧编导约翰·克兰科(John Cranko,1927—1973)的著名芭蕾舞剧《奥涅金》中达吉娅娜和奥涅金的三段双人舞就是典型的抒情和叙事相结合的范例。第一段双人舞是在花园里,达吉娅娜对奥涅金一见钟情。在舞蹈中她表现了热烈的爱情,心中充满了激动和不安;而奥涅金却只是出于社交的礼貌,完全心不在焉,毫无热情,所以,跳了半截他甚至忘了对方,只顾自己沉于深思而离开了达吉娅娜,自己一个人跳了起来。这段舞蹈表现了奥涅金已经厌倦了上流社会的生活,心中充满了苦闷、烦躁的情绪。这段双人舞表现了达吉娅娜和奥涅金的不同性格特征和对待感情的态度,同时也为戏剧冲突的展开和悲剧的结局埋下了伏笔。第二段双人舞是表现达吉娅娜在卧室里给奥涅金写信,在她的幻觉中,他们两人跳起了互相爱慕的非常热烈、充满激情的一段精彩的舞蹈,集中地展现了达吉娅娜初恋时少女纯真、赤诚的情感。这段舞和下一场奥涅金无情地拒绝了她的爱,并把她表达爱情的信撕碎后交还给她,从而使她陷入极端的痛苦、慌乱和不知所措的心情形成鲜明的对比。第三段双人舞是在十年以后,达吉娅娜已经成为了公爵夫人,奥涅金在一次舞会上又与达吉娅娜相遇,不料想他经过十年的多种生活遭遇后,这时却又十分强烈地爱上了这个曾被他所粗暴地拒绝了的女人。奥涅金企图想要恢复过去的爱情,他来找达吉娅娜,请求她的宽恕。这段舞充满了人物的复杂情感,具有强烈的戏剧性冲突。开始时通过两人高低不同的造型,表现达吉娅娜极力躲避着奥涅金的恳求,这里在不同角度重复了几次奥涅金跪在地下拉着达吉娅娜的手,但她拒绝了他。继而他们携手站着,默默向两侧倾倒、旋转着,似乎追忆着往日初逢时的情景。然后,奥涅金一再通过手势痛苦地哀求达吉娅娜随自己离去,但遭到了拒绝。这时,舞台上出现了一组非常形象的舞蹈造型:奥涅金跪伏在达吉娅娜背后拉着她的手,祈求她的怜悯,达吉娅娜像是拖着一副沉重的枷锁,艰难而痛苦地向前迈着步子,拖着她像是经受不住的这种感情折磨和负担,无力地倒向奥涅金的怀中。那尚未熄灭的爱情之火促使她和奥涅金紧紧拥抱在一起。这组动作的反复出现,把女主人公矛盾的心情表现得淋漓尽致。在舞蹈情节的发展中奥涅金重新燃起了希望,他想用亲吻来证实爱情,但是,他没有想到这时的达吉娅娜从迷惑中清醒过来了,她为了拒

绝奥涅金的亲吻,缓缓地跌落在地板上的舞姿设计,鲜明、形象地表现了原诗的意思——"我已经属于别人,我将要一世对他忠心"的内心独白。然后,达吉娅娜跑到桌旁拿起奥涅金写来的信,像十年前奥涅金曾对她作过的那样把它撕成碎片,塞到奥涅金手中。接着做了一个坚决的手势,命令奥涅金立即走开。这位自命不凡而又高傲的阔家子弟再也经受不住这样的无情打击,奥涅金绝望地冲出大厅。③……这里的舞蹈无处不在抒发着人物的情感,也无处不在叙述着情节事件和矛盾冲突的发展,完全做到了抒情和叙事的完美结合与高度统一。

再如我国现代舞剧《鸣凤之死》之所以能较好地发挥舞蹈艺术表现力的特长,能有较强的艺术感染力,就在于它的七个场景的艺术处理,同样是遵循着"在抒情中叙事"和"在叙事中抒情"的原则来进行艺术的结构和舞蹈表现。第一场"狭笼",既表现出觉慧要冲破封建牢笼的束缚,追求自由的强烈的主观情感状态,又表现出他在这个有形和无形的狭笼中生存的客观现实。第二场"梦魇",既是鸣凤内心世界的悲愤、恐惧、反抗、斗争等复杂思想感情的抒发,又具体地表现出她即将被送给冯乐山做小妾的残酷现实。第三场"高墙",既表现了觉慧和鸣凤对自由幸福生活向往追求的强烈感情色彩,又表现出他们被一堵无形的墙——封建恶势力——所阻挡的不可逾越的鸿沟的客观存在。第四场"梅林"则表现了他们冲破封建势力的樊篱,互相倾吐、表露了炽热的爱慕的情感,而这又是通过采摘梅花等一系列事件的描绘所表现出来的。后面几场的"生离"、"死别"等也都是具有着明显的抒情和叙事紧密结合的特点。人物在剧中的行动无一不在显现着情节的发展,同时也无一不是在表现着人物内心复杂多样的情感。正因为如此这个舞剧才塑造出如此鲜明、生动具有强烈感染力量的鸣凤这个人物形象。

所谓"舞蹈拙于叙事",只能相对于小说、话剧、电影等长于叙事的艺术种类而言,所以它并不是绝对的。问题是我们要找到舞蹈叙事的方法,要寻求到舞蹈表现情节事件的独特的表现角度。上面我们所谈到的"在抒情中叙事"和"在叙事中抒情"的抒情和叙事相结合的方法,可能是我们解决这个问题比较好的方法,只要运用得好,发挥出舞蹈编导的艺术独创性,有时则可以收到其他艺术所难以达到的特殊效果。

下面,我们再简略地谈谈关于舞蹈表现情感和舞蹈表现思想的关系问题。

舞蹈长于抒情,擅长于表现人的繁复、深邃的情感,这是舞蹈艺术一个很主要的审美特征。但是,舞蹈是不是不能表现人的思想呢?普列汉诺夫在谈到艺术的主要特点时所说的"艺术既表现人们的感情,也表现人们的思想,但是并非抽象的表现,而是用生动的形象。"对舞蹈是否也适用呢?我们的回答是肯定的:舞蹈既

能表现人们的情感，也能表现人们的思想。不过，舞蹈表现人们的思想和别的艺术形式有着不同的特点，就是它必须借助于情感这个中介，舞蹈中人物的思想是在舞蹈情感形象的内涵意蕴中展现出来。这也就是说舞蹈所表现的思想往往不是直接的以具象的形式显示出来，而是存在于观众审美感知的意象之中，它生发在舞蹈的创作者（表演者）和舞蹈的接受者（观众）共同进行的审美创作之中。如世界芭蕾名著《天鹅湖》通过王子和白天鹅经受住严峻考验的纯真爱情的描写，表现了真、善、美战胜了假、恶、丑的思想。我国现代舞剧《高山下的花环》主要人物赵蒙生在剧中思想的发展变化，也是通过对他内心情感的矛盾冲突的描写得到展现的。舞蹈《绳波》是被人们称为具有较强的哲理性内容的一个舞蹈，也可以说是一个负荷着较重的思想性内容的一个舞蹈。而在这个舞蹈中所展示出的也完全是表现人物情感的舞蹈形象：从绳子舞动中所表现出的爱情的信息、婚姻的纽带、不谐和的矛盾等等，无一处不是人物情感的外化。这个舞蹈就是在各种情感的表现过程中，特别是在完整地体现了人物情感的发展变化以后，却能使观众体会到一种十分深刻的思想，迫使人们不得不去进一步思索和考虑舞蹈作者所提出的这种社会现象背后所蕴含的生活哲理。

舞蹈既表现人们的情感，也表现人们的思想。其实，人的情感和人的思想是很难绝然分开的。一般来讲，人的情感要受人的思想的直接制约，而人的情感又反过来对思想的形成和发展以直接的影响。因此，我们说，舞蹈中的情感是体现着一定思想内涵的情感，而舞蹈中所蕴涵的思想则是充满了情感的思想。

第三节　舞蹈是一种综合性的艺术

舞蹈是一种以人的身体动作为主要表现手段的艺术，但是从它产生的那一天起就离不开音乐、诗歌、美术等因素，它们同样是舞蹈艺术的重要的组成部分。因此，舞蹈的形象是一种综合性的艺术形象。我国二千年前的《乐记·乐象篇》对"乐"的解释就是："诗，言其志也；歌，咏其声也；舞，动其容也；三者本于心，然后乐气从之。"（今译大意：诗，表达乐的内容；歌，咏唱出乐的声调；舞，表现乐的姿态；诗、歌、舞三者都出自内心，然后乐器才跟着进行共同的表演。）由此，可见它们的亲密关系。舞蹈艺术发展到今天，已经形成为一种高度综合性的表演艺术形式，它与诗歌（文学）、音乐、美术等更有着极为亲密的不可分的关系。随着舞蹈艺术表现更为复杂和多样的生活内容的需要，特别是产生了舞剧这种舞蹈体裁后就使得舞蹈艺

术的综合性发展到更为高级的阶段。它把文学、戏剧、音乐、绘画、雕塑、声光等艺术都融合在舞蹈艺术之中，这就极大地增强和丰富了舞蹈艺术的表现能力，同时也就相应地促进了舞蹈艺术更高的发展。

在各种体裁的舞蹈作品中，舞蹈和音乐具有最为亲密的关系，一个舞蹈作品的成功或失败，舞蹈音乐起着极为关键的作用，没有好的音乐很难产生优秀的舞蹈作品。

从艺术的起源和发展中，我们可以看到音乐与舞蹈是天生的伴侣，是孪生的姐妹，从它们诞生的那一天起，就是不可分离地紧密结合在一起的。在艺术发展的历史长河中，虽然这两门艺术都有了各自独立的高度的发展，产生了一些脱离舞蹈而单独存在的音乐品种，但是舞蹈却始终没有离开音乐。有些舞蹈家为了强调舞蹈艺术的独立性，致力创作不用音乐伴奏的舞蹈作品。但是，尽管有些舞蹈作品没有音乐的伴奏，可是却有鼓声或是脚铃声、服饰配物相击声或是其他的声响随着舞蹈的节奏而起伏共鸣。从广义上来说，这种种有节奏的声响，也是音乐的基本因素，或者说它们就是一种音乐的原始形态。我国舞蹈家王曼力、张爱娟、陈洪英编导的表现张志新烈士在狱中斗争生活的舞蹈《无声的歌》，是一个无音乐伴奏的舞蹈作品，但是它却采用了风声、水声、镣铐声、鞭打声等音响效果来伴奏，其实这种音响效果的本身就属于广义上的音乐，因为它有节奏、有律动、有音高、有音色。

关于音乐和舞蹈的关系，我国著名音乐家吴祖强说："就舞蹈本身而言，它是'听'不见的，是属于视觉艺术范畴；就独立的音乐来说，它是'看'不见的，是属于听觉艺术的范畴。因此，有人说没有声音是舞蹈的局限，也有人叹息音乐太抽象，摸不着也看不见，不易理解。我想，从今天完整的舞蹈艺术概念来思考，也许恰恰可以认为，正是音乐能弥补舞蹈的'局限'，而舞蹈则能使音乐获得某种可能的视觉印象，给音乐作出可见的解释，虽然不一定是唯一的解释。……从一定的意义上可以说：在舞蹈艺术中，音乐正是舞蹈的声音，舞蹈则是音乐的形体，一个有形而无声，一个有声而无形，它们的这种结合乃是天然合理的，舞蹈与音乐结合乃是反映了人的智慧的、至美的艺术想象的产物之一！"[4]这和我国古代乐论中所说的："有乐而无舞，似瞽者知音而不能见；有舞而无乐，如哑者会意而不能言。乐舞合节，谓之中和。"（今译大意：有音乐没有舞蹈，像盲人只能听到声音；有舞蹈没有音乐，像哑巴只能意会而说不出来。音乐舞蹈结合在一起，才能和谐完整。）[5]基本上是一致的。

我们认为，音乐在舞蹈中一般有着三个主要方面的作用：

1. 描绘人物的思想感情和性格特征，与舞蹈一起共同完成塑造艺术形象的任务。

2. 对舞蹈所处的客观环境和气氛进行渲染和衬托。

3. 在舞剧作品中,音乐除了上述的作用外,还要具有明显的戏剧性因素,表现出戏剧性的矛盾冲突,在一定程度上担负着交代和展现剧情的任务。

舞蹈作为一种综合性的表演艺术,舞台美术——服装、布景、灯光、道具、音响等,也是舞蹈作品不可缺少的重要组成部分。它们对于展现舞蹈作品所处的时代、环境、民族,舞蹈作品中人物的身份以及帮助表现人物的思想感情和推动舞蹈情节的发展,都起着不可忽视的重要作用。

如舞台布景的墙壁上出现带有东洋胡子头像的仁丹广告,观众就知道舞蹈内容是表现日本军国主义侵华时期所发生的事情;墙壁上有了"誓死捍卫……"的大标语,就明白这是在中国"史无前例"的十年大动乱的时期。天幕上出现了富士山的投影,表示地点是在日本;出现了天安门的形象则显示是在中国的北京。人物的装束,如男青年穿蓝布长衫,女青年剪短发穿黑裙子,观众就会想到这是发生在中国 20 世纪 30 — 40 年代的事情,因为这是那个时代中国青年学生具有代表性的装扮。灯光的变化也给人物的思想感情及其发展变化给予有力的衬托。如亮度较强的、明朗的光线,一般是人物具有愉快情绪的时候,使观众有一种心胸开阔的感觉;而亮度较弱的阴霾的光线,大多是人物心情忧郁愁闷,或是失望、痛苦的时刻;混乱的、摇晃的光束,一般是表现人物受到重大的挫折、打击,处于精神失常或迷离恍惚的状态。而一些特殊的布景、灯光的变化,则往往适应剧情发展的特定需要。如舞剧《半屏山》中的石屏山被海神的妖法分成两半的特技处理,使大地从石屏姑娘与她的爱人水根和母亲的脚下分裂,从此,石屏和亲人们被分隔在大海的各一边。再如芭蕾舞剧《天鹅湖》第三幕,当王子受骗把与白天鹅定情的信物交给黑天鹅以后,这时,一束光圈打在舞台最后面白天鹅的身上,舞台布景城堡的墙壁变成了透明的,使观众能够看到白天鹅极度痛苦的形象,这就帮助推动了剧情矛盾冲突的进一步发展。

舞蹈和舞剧的舞台美术,虽然与其他表演艺术,特别是现代戏剧艺术的舞台美术有着许多基本的共同之处,但也有其不同的艺术特点。首先,由于舞蹈的动作性,要求充分地利用舞台的空间,作为人物活动的场地;其次,舞蹈表演的虚拟性和象征性,为了艺术风格的统一也不宜在舞台上设置过多的具体的实物;再次,为了加强舞蹈反映生活的广度和深度,不断扩大舞蹈表现手段和丰富舞蹈的艺术表现能力,许多舞蹈编导都在致力于打破舞台时间和空间的局限,这就对舞蹈舞台美术工作中的布景、灯光提出了更多的复杂变化的创新要求。总的来说,根据舞蹈艺术的特点,我们觉得舞蹈舞台美术的发展,不应单纯的从模拟自然的景物出发,不要去追求自然写实的逼真感,而应当更加概括、凝练。如果以绘画的手法来比喻,那么

它似乎不宜更多地采用"工笔",而应着力于"写意"。复杂、繁琐,不一定会取得良好的艺术效果;简洁、精练,却可能正是舞蹈艺术所最适合的。舞蹈的舞台美术是一门独立的、最富于创造性的艺术,对于一个舞蹈或舞剧创作的成功与失败,有着极为重要的作用。任何忽视它和不给它以足够的重视的观点和做法,对于我们舞蹈事业的发展都是非常不利的。

　　根据上面的论述,我们得知,从舞蹈的外化形态方面来看,舞蹈的艺术特性是舞蹈形象的直观动态性;从舞蹈的内在本质属性方面来看,舞蹈的艺术特性是它的抒情性;而从舞蹈艺术展现方式特点来看,舞蹈的艺术特性则是它的艺术综合性。所以舞蹈的艺术特性就是:以人的身体动作为主要表现手段,并综合了音乐、美术、诗歌(文学)、戏剧等艺术形式,以具有节奏性和造型性的直观的动态的舞蹈形象,表现人的情感和思想,反映人类社会生活的一种艺术。

概念小结

表现性动作:指具有描绘人的情感,展现人的思想,刻画人的性格功能的舞蹈动作。这类动作具有一定类型性和概括性的艺术特点。

说明性动作:指具有展示人物行动的目的和具体内容的动作。这类动作具有更多的虚拟性和再现性的特点。

装饰性联结性动作:指一般没有明显的含义,在舞蹈中起装饰和衬托的作用,有时也用它作为表现性动作和说明性动作相互转换和联结的过渡动作,或对表现性动作和说明性动作的修饰,类似语言文字中的虚词。

舞蹈动态性:舞蹈的艺术特性之一。舞蹈是人体动作的艺术,舞蹈作品所反映的社会生活内容,所表现的人物情思和丰富的内在精神世界,都是通过人体动作的舞蹈语言进行展现和描绘的。动作的停止,就意味着舞蹈作品的结束或舞蹈艺术本身的消失。由于人的舞蹈活动是在一定的空间和时间内进行,舞蹈的动态性表现在两个方面:在空间的范围内呈现为舞蹈的造型性;在时间的范围内呈现为舞蹈的节奏性。

舞蹈节奏性:舞蹈的艺术特性之一。舞蹈构成的基本要素。人体动作是舞蹈的主要表现手段,但并不是人的所有动作都是舞蹈,只有把动作节奏化,使它符合一定的运动规律,才能成为舞蹈的动作。

舞蹈造型性:舞蹈的艺术特性之一。舞蹈艺术所具有的美感形象,必须通过提炼和美化了的生动、形象、富有表现力,符合造型艺术审美规范要求的人

体动作和姿态表现出来。舞蹈造型性包括两方面的内容：一是指人体动作姿态的造型；一是指舞蹈队形、画面的造型（即舞蹈者在舞台空间的运动线和相对的静止画面，亦称舞蹈构图）。

舞蹈抒情性：舞蹈的艺术特性之一。舞蹈是一种表情艺术，抒发人的主体情思是它的艺术特长。用语言或其他艺术表现手段所难以表达的人们的强烈情感和内在精神世界，往往只有舞蹈才能予以充分的表现。

舞蹈综合性：舞蹈的艺术特性之一。舞蹈的本体构成与音乐（节奏）、美术（造型）、和诗（情思）有着非常紧密的关系，舞蹈是一种时间性、空间性的综合性的艺术。

思考题

一、研究舞蹈的特性为什么要先了解舞蹈的艺术共性？

二、研究舞蹈的特性目的是什么？有何现实意义？

三、了解舞蹈的特性对掌握舞蹈艺术的发展规律有何帮助？

参阅观摩舞蹈作品

舞剧《奥涅金》、《鸣凤之死》。

注释：

① 李泽厚：《审美与形式感》，《文艺报》1981年第6期。

② 参见汪加千、冯德：《舞蹈构图初探》，《舞蹈》1979年第1期。叶扬：《浅谈几条舞台空间运动线的运用》，《舞蹈学习资料》1980年第4期，中国舞蹈家协会湖北分会汇编。

③ 参见李承祥：《舞蹈编导基础知识》第四章，安徽省文学艺术研究所编印，1983年版。

④ 吴祖强：《更好地发挥舞蹈艺术中音乐的作用》，载《艺术通讯》1980年第2期，文化部艺术二局编印。

⑤ 朱载堉：《乐律全书·论舞学不可废》。

第三章　舞蹈的社会功能

本章要义：

舞蹈的功能指的是，作为艺术之一的舞蹈，在社会生活中所应起到的作用和影响。它除了具有一般的艺术功能之外，还有其独自的特殊的功能。

舞蹈是一门古老的艺术形式，长期以来舞蹈因其对人类具有多种积极作用而得以存在和发展。

舞蹈在古代社会的功能有：1. 娱乐。2. 祭祀与祈祷。3. 交流、交谊和择偶。4. 健身、习武、战斗动员、象功。5. 狩猎、劳动教育、战斗教育和礼仪生活教育。

舞蹈在现代社会的功能有：1. 自娱自乐、抒发情怀；2. 交流情感，增进友谊；3. 增强体质、延长青春；4. 欣赏愉悦、陶冶情操；5. 了解社会，认识世界；6. 宣传教化、团结鼓劲。

舞蹈的社会的功能作用随着社会生活的发展而发展，舞蹈功能的充分实现需要以审美为中介。

第一节　舞蹈因其对人类具有多种积极作用而得以存在和发展

舞蹈是一门古老的艺术形式，它产生的年代十分久远，随着历史的发展一直流传到今天。为什么它经历了千万年的沧桑巨变而没有消失？为什么它直至今日还放射着青春的光芒？还仍然受到世界上不同地域、不同种族、不同阶层、不同年龄的人们的热爱？这就是我们今天主要论述的问题——舞蹈的社会功能和作用问题。

怎样认识舞蹈的社会功能和作用？

世界上的各种物体，大至一个国家、一个民族，小至一个艺术团体、一位艺术家，都具有各自的本质特征和发展规律，都以其别种事物所不能替代的功能和作用存在和发展着。世间万物，无论巨细，都必须在这个世界上找到自己的位置，找到各自的生存空间，发挥自己独特的功能和作用，否则，它就将被不断发展的历史所淘汰。万物如此，舞蹈亦然。只有当我们认清了舞蹈的性质和作用，知道它在这个社会中，是什么时候，是怎样产生的，在历史的发展中，它曾经对人类起到过什么作

用,在今后的发展中它还将起到什么作用,在万物并存、优胜劣汰的世界中,应当居于什么位置,能够发挥什么作用的时候,我们才能算是一个清醒的舞蹈者,我们的行动才不至于陷入盲目性,也才能充分发挥自己的聪明才智,有所作为。所以,当我们研究和了解了舞蹈的本质和特性之后,接下来就需要搞清楚舞蹈的功能和社会作用。

拓宽视野,树立"大舞蹈"的观念。

在我们展开研究这个问题之前,要特别强调说明的一点是,我们在这里所说的舞蹈,是广义的舞蹈,即"大舞蹈"。何谓"大舞蹈"? 人们对舞蹈的认识有广义的和狭义的两种,广义的舞蹈指的是凡存在于人类社会生活中,经过组织美化,具有节律的动态的人体文化现象(或者说以人体有节律的动作为主要表现手段和载体的审美活动),均可看作是舞蹈或亚舞蹈,它既可以表现人们的思想感情,也兼有其他功能。狭义的舞蹈,指的是一种以人体有节律的动作、姿态、手势、面部表情为主要表现手段来创造艺术形象的舞台表演艺术形式。

当我们研究舞蹈的社会功能,所涉及的对象应当包括以上两个方面的动态人体文化现象。作为一般的专业舞蹈工作者,往往容易把注意力偏重在狭义的舞蹈方面,从而忽略掉对社会生活中广泛存在的广义的舞蹈的关注。因此我们认为,我们舞蹈工作者应当建立一种大舞蹈观念,即从艺术的象牙之塔中走出来,从舞台上走下来,走向大地,走进群众,把目光关注于社会生活中大量存在并十分活跃的人体文化现象,从宏观上去认识和研究舞蹈,摆脱在舞蹈观念上的自我束缚,促进舞蹈艺术的多样化发展。

人类社会的许多事物都在向两个方向发展:一、本体的自我完善和提升,如科学向高、精、尖发展;体育的口号是更强、更快、更高;医学提出要攻克不治之症等等。二、和另类事物相结合,从而形成新的事物、新的学科,让世界更加丰富多彩。舞蹈也应当如此。一方面提高和发展自身的艺术表现力,创造出更加动人的舞蹈形象;一方面和其他事物和形式相结合,创造新形式,表现新生活。我们要不断扩大舞蹈生存和活动的空间,强化自身的生命力和社会功能,为人类作出更多的贡献。在这方面正是我们舞蹈工作者(包括广大的从事社会群众舞蹈工作的同行)施展才能的广阔天地。从这个观点出发,我们以为不仅舞厅舞、国标舞是舞蹈,那些中老年迪斯科、健美操、韵律操、艺术体操,乃至服装模特表演等等,都应当把它们看作是一种动态的人体文化,是一种舞蹈或亚舞蹈,我们舞蹈工作者都应当积极参与其中,大显身手。

如果我们运用大舞蹈的观念来观察研究从远古到今天的舞蹈现象以及舞蹈对

人类的作用,我们就会发现和理解,舞蹈之所以历数千年不衰,实在并非偶然,而是有其必然的原因。这就是因为自古至今,舞蹈这种人体动态文化,对健全人类体智、促进人类发展、增强人类团结、丰富人类生活等方面都起到了其他表现手段无法起到的特殊作用。舞蹈正因其对人类具有多种积极作用才得以存在,并随着社会生活的发展而不断发展。

第二节　舞蹈在古代社会的功能

舞蹈是一门古老的艺术,人类的幼年时期,当其他一些艺术形式还没有产生和尚未发展成熟的时候,舞蹈活动就已经渗透到人类的许多重大活动之中,其功能十分广泛,最重要的几个方面是:

一、舞以达欢

古代社会特别是远古时期,人类的生活能力和生产能力都十分低下,终日为生存和延续生命而忙碌。为了生存,他们设法捕捉猎物;为了生存,他们忙于种植粮食;为了生存,他们还要躲避自然灾害;为了生存,他们无法避免残酷的战争。总之,人类幼年时期的境遇是十分艰辛的。但是,人类毕竟是万物之灵,虽艰苦但乐观,虽困难但自信,在艰苦劳动之余,在猎捕有获之际,在部落结盟联欢的时刻,在风调雨顺的季节,人们也会暂时忘却忧烦和痛苦,手舞足蹈,尽情欢乐,以便舒缓疲惫的身心,去迎接来日之奋斗。每逢那样的时刻,舞蹈就成为人们最佳的选择,先民们总是寄情于舞,以舞传情,有时甚至通宵达旦,尽欢而散。

奴隶社会出现了阶级分化,随着生产力的发展,统治者奴隶主为了满足个人精神上的需要,命令一部分奴隶从事跳舞唱歌,以供其享乐,于是出现了专职的乐舞奴隶。此时,舞蹈除了自娱外,娱人的功能大大地增加了。

封建社会时期的舞蹈大致有民间舞蹈、宫廷舞蹈、宴饮乐舞、祭祀舞蹈等类型,在这些舞蹈中,都有许多以表达欢乐为主题的舞蹈,或者说从古至今有大量的舞蹈作品主要是供人欣赏和休息娱乐的,而且其中不乏精品,如:《七盘舞》、《胡旋舞》、《霓裳羽衣舞》等。

二、祭祀与祈祷

在古代,由于科学水平的局限,人们一时尚无法解释一些自然现象的生成和变化,于是先民们就以为冥冥之中有一种神奇的力量在主宰着生活中的一切,于是产生了万物有神的观念。因此,他们经常举行各种规模、各种形式的祭祀与祈祷,祈

求祖先、神灵和图腾物，给他们送来安宁和吉祥，帮助他们驱除灾难和不幸。那么，先民们通过什么手段来祈求神灵、祝告祖先呢？那就是舞蹈。当时，主持和领舞的人就是巫。《说文解字》解"巫"云："女能事无形，以舞降神者也。"就是说，巫，通过舞来沟通人与神的联系，能将人们的祈求上告给先祖和神仙，并将先祖和神的意志传达给人民。我国周代的《六舞》就是著名的祭祀舞蹈。《六舞》共六部分：1.《云门》是黄帝时的乐舞，用以祭祀天神；2.《咸池》是尧修订的黄帝时的乐舞，用以祭祀地神；3.《大韶》是舜时的乐舞，用以祭祀四方神（日、月、星、海）；4.《大夏》是夏禹时的乐舞，用以祭祀山川；5.《大濩》是商汤时的乐舞，用以祭祀先妣（女性祖先）；6.《大武》是歌颂周武王伐纣的乐舞，用以祭祀先祖。由此可见，当时的舞蹈在祭祀祖先、沟通人神方面的功能是十分显著的。

三、交流、交谊和择偶

在语言还不完善的史前期，人类往往依靠手舞足蹈来弥补语言表达能力的不足；即使后来语言已高度发展，人类的激动情感在用抽象的语言一时也难以完全表达时，也常常出现古人所说的"言之不足，则嗟叹之，……，不知手之舞之，足之蹈之也"的情况。部落内的欢聚、庆贺，部落间的联欢、结盟，舞蹈活动也是不可缺少的。再就是，舞蹈在培养爱情、择偶方面也常常具有神奇的作用。在我国少数民族那里，善舞者往往是异性青年追求的对象，凭借优美的舞姿，得到意中人的青睐。我国贵州黄平、凯里一带的僆家人，至今还保存着一种传统民俗舞蹈，十分完整地表现了保存至今的僆人的传统爱情生活方式。每逢月明之夜，僆人的男女青年们都会自发地聚集在一个传统的平坦的场地周围，在一阵友好的交谈之后，舞蹈就开始了：先由男青年吹芦笙绕场起舞，姑娘们随后手执花手帕踩着芦笙曲节奏，以一步一停一转的舞步入场，开始相互观察交流情感，数圈后，男青年渐渐向看中的姑娘靠近，并用脚尖轻轻去踩对方脚尖，使其不能舞动，姑娘若有意，就用手轻捶小伙子背部。踩是情，捶是爱，深情厚爱尽在这一踩一捶之中，当地僆人乡民曾风趣地告诉我们说，我们民族的婚姻大多都是这样踩出来的，所以这种民俗就叫"踩姑娘"。

四、健身、习武、象功

舞蹈是一种人体动作艺术，既能舒展筋骨，又能宣泄情感，对健美躯体和愉悦身心具有双重作用。我国自古有"舞蹈养血脉"之说。《吕氏春秋·仲夏纪·古乐》记载："昔陶唐氏之始，阴多滞伏而湛积，水道壅塞，不行其原，民气郁阏而滞著，筋骨瑟缩不达，故作为舞以宣导之。"（今译大意：远古陶唐氏时代，天气阴霾多雨，河道堵塞不通，洪水泛滥，人们的情绪忧郁，身体日渐衰弱，于是有人就创造出健身的舞蹈让大家跳，舒展了人们的筋骨，增强了人们的体质，排除了"郁抑"、"滞伏"的

潮湿阴沉之气,使人们恢复了健康。)可见以舞健身、驱除疾病,由来久远。

我国古代舞蹈的种类和风格很多,其中一类谓之武舞。武舞,是一种风格比较强健的舞蹈,这种舞蹈的功能有:1. 锻炼身体、强健体魄。2. "发扬蹈厉,以示其勇"。相传舜时,有苗人不服,禹领人去讨伐,打了许久也没有征服有苗,后来,禹按照舜的指示,改变战略,要士兵们拿着干和羽进行操练和舞蹈,一方面以强大的武功相威胁,一方面拿着羽毛舞蹈以示友好的愿望,软硬兼施,这样一来有苗终于归顺了。3. 歌颂统治者的武功。如周代的大型组舞《大武》,主题就是表现周武王伐纣成功的业绩,张扬周代开国武功的强盛。

关于"武"和"舞"的密切联系,不仅在中国古代有许多说法,在遥远的欧洲也有类似的传说,比如欧洲就有一句民间谚语:"善舞者必善战。"意思是说,一位好的舞者,必然是一位好的战士。可见,由于长期参加舞蹈活动而培养锻炼出的良好体质,是可以成就许多事业的。

五、教育(劳动教育、战斗与狩猎教育、礼仪教育)

舞蹈在古代,曾长期被认为是一种上佳的教育手段,早在原始社会,所谓"百兽率舞",就是先民们在进行了成功的狩猎,获得了大量猎物之后,高兴地聚集在一起,围着篝火,烤着猎物,边吃边喝,欢快地交谈着白天围猎的情况,当欢谈尚不能尽兴时,不觉手之舞之足之蹈之,一方面重温白天猎兽的快感,一方面也是在展示捕杀获得野兽的过程和经验。他们跳着各种野兽的模拟舞蹈,以及捕获它们的情形,表演给大家(特别是青少年)观看,这种场面既是捕猎丰收后喜悦心情的表露,同时又是传授经验的教育过程。此时的拟兽舞,除了自娱和娱人之外,还具有形象地演示兽类的行动习性和人类应当如何捕获它的教育功能。

到了周代,舞蹈的社会地位有了大幅度的提升,在周公旦的主持下,集中整理了前代遗留下的各种乐舞,除用于祭祀天地、歌颂祖先外,还用于教育和宣传,当时曾将贵族子弟学习舞蹈规定在制度当中,如"十三舞勺,成童舞象"(十三岁舞勺,十五岁为成童,舞象)。勺,即籥,一种管乐器,以勺为舞具的舞蹈属文舞,舞勺用于学习礼节。舞象用竿,以象干戈。舞象属武舞,为了锻炼体魄,增长武功。我国古代宫廷舞蹈分文舞和武舞两种,文舞表现君王能以德服天下,即"文以昭德";武舞表示王者武力的强盛,即"武以象功"。无论"昭德"还是"象功",目的都是为了宣传教育。

随着人类社会的发展和进步,舞蹈艺术也有较大的发展,舞蹈和音乐、诗歌相结合形成综合性的艺术形式,古人称之为"乐"。春秋战国时期是我国思想文化大动荡、大发展的时期,学者们对乐舞的功能乃至其生存和前途曾展开过一场大辩论。当时,儒家创始人孔子认为音乐和舞蹈是思想感情的表现,看了一个国家的

乐舞就可以从中得知这个国家的政治情况和人民的精神面貌,儒家认为乐舞能反映人民群众的精神状态和对当时政治形势的态度,即所谓"乐与政通","审乐以知政"。反过来,乐舞也是移风易俗的有效手段,所以,他们主张发挥乐舞的宣传和教育的功能。因此,儒家十分强调"乐教"。但是,墨家认为,乐舞会使统治者沉迷于享乐,会使人民生活更痛苦,所以主张"非乐",取消乐舞。

唐代的《破阵乐》是一个有着强烈宣传与教化作用的大型舞蹈,此舞后改名《七德舞》。诗人白居易在唐元和年间看了这个舞之后写了一首诗,诗曰:"七德舞,七德歌,传自武德至元和。元和小臣白居易,观舞听歌知乐意,……尔来一百九十载,天下至今歌舞之。歌七德,舞七德,圣人有作垂无极,岂图耀神武,岂图夸圣文,太宗意在陈王业,王业艰难示子孙!"诗人对《破阵乐》(《七德舞》)的创作意图作了这样的理解:太宗皇帝编创这个歌舞,并不仅是为了夸耀自己的武功和文德,而是希望子孙后代不要忘了创业之艰辛,应当努力保住来之不易的皇帝宝座!

由此可见,舞蹈是取消不了的。人民需要它,需要它抒发欢乐、排解苦闷,在逢年过节的庆贺和审美活动中都离不开舞蹈;统治者也需要它,需要它歌功颂德、赏心悦目、欢宴贵宾、祭祀天地。因此,千万年来,舞蹈不仅没有消失,反而是以其独特的社会作用在不断的发展着、变化着……

以上就是舞蹈在古代社会的主要功能。

第三节　舞蹈在现代社会的功能

舞蹈来源于社会生活,随着社会生活的发展而发展,也随着人民的审美需求和生活需要而不断发生变化。历史从远古走来,直到现代,作为人类不可或缺的舞蹈,也随着人类进入了现代社会,经历了历史风雨的洗礼,经历了物竞天择的挑战,她不但没有被淘汰,反而焕发青春,更加朝气勃发。由于时代的发展,舞蹈原有的一些功能,有的仍然存在,继续发挥作用;有的消失了,这是因为时代已经进步,人们的观念已经改变,人们的审美意识也随之发展;随着时代的发展,舞蹈又增加了许多新的功能,在现代社会中继续显示出特有的耀眼光辉。现将舞蹈在现代社会的功能概括如下:

一、自娱自乐、抒发情怀

在第一章中我们介绍了闻一多先生对舞蹈的看法,他说:"舞蹈是生命情调最直接、最实质、最强烈、最尖锐、最单纯而又最充足的表现。""生命的机能是动而舞

便是节奏的动,或更准确点,有节奏的移易地点的动,所以它直接是生命机能的表演。"他还认为,通过自身直接参与舞蹈或观看别人舞蹈还会得到一种觉得自己是活着的感觉,"感到自己和大家一同活着,各人以彼此的'活'互相印证,互相支持,使各人自己的'活'更加真实,更加稳固","这群体生活的大和谐的意义,便是舞的社会功能的最高意义。"我们认为这是迄今为止从生命科学、哲学的高度关于舞蹈和人类关系的最完整、最精辟的论述。

诚然如此:舞蹈和生命同在。舞蹈是一种生命形式的跃动,有生命的地方就有生命形式的跃动,也就有欢悦的舞蹈。初生的婴儿哇哇落地,就用手舞足蹈、大喊大叫来宣告自己来到这大千世界。儿童最喜爱舞蹈,幼儿园里的孩子们最喜欢的就是歌舞活动,青少年总爱用舞蹈来表达他们那火样的青春热情;人到中年,事业和家庭两方面的压力都增大许多,即便如此,以舞蹈为乐事者也大有人在,为的是求得生理和心理的平衡。人到老年是否就与舞蹈无缘?君不见,每日清晨,各大城市的公园、广场,几乎全成为了老年舞蹈爱好者的"领地",秧歌、交谊舞、迪斯科、民族舞……林林总总,千姿百态。舞蹈家张继钢创作的《一个扭秧歌的人》,不仅在舞台上塑造了一位热爱舞蹈艺术、诲人不倦、临死不休的民间艺人的形象,而且昭示了"舞蹈与生命同在"的哲理,可见,舞蹈伴随着人的一生,人的一生都离不开舞蹈。特别是当人们处于欢乐的时刻,舞蹈就是表达这种欢乐心情的最佳手段。

用舞蹈来表达内心的欢悦之情是人类共同的生理和心理现象,这种共同的人性,不受地域、民族、阶级、阶层的限制,可谓古今中外,概莫能外。在我们都很熟悉的那只"舞蹈纹彩陶盆"上,我们看到的是一幅距今约五千年前新石器时期先民们进行舞蹈活动的原始舞蹈形象,尽管史学家们对这幅图像的产生背景及其他问题尚有不同的见解,但是大多数学者们对这幅图像所表现出的人物的情绪状态的见解却比较一致,就是:这幅图像表现出的是先民们的一种欢乐情绪。这情绪也许是为狩猎的胜利而欢舞,也许是为丰收的喜悦而踏歌,总之,从这组舞者人体动态形象的总态势来看,他们无疑是在通过舞蹈来表现他们的内心欢乐的感情,也就是说,此时的舞蹈是在发挥其"欢乐"的功能。时至今日,舞蹈的这种娱乐功能,不但没有改变,而且愈为普遍,更加强烈:每逢节假日,在公园,在湖边,在广场,在空地,总能见到不知疲倦的舞者;时值大典,北京天安门前,宛如歌舞的海洋。还记得:申办2008年奥运会成功的那天晚上,中华世纪坛的周边舞潮涌动,通宵达旦……。

"舞以达欢",是我们的先人对舞蹈功能所作的十分精辟的概括。古人还说:"然乐心内发,感物而动,不觉手之自运,欢之至也。此舞之所由起也。"这说明自娱自乐、抒发情怀是舞蹈产生的动因之一。我们的祖先在用舞蹈去娱神、娱人之前,首

NO.03

先是用舞蹈来自娱,用舞蹈来抒发自我的情绪和情感。最古老的舞蹈大多数是自娱性的,这是因为自娱意识是人类与生俱来的一种本性。人类的这种自娱意识,从古至今,延续了千万年,至今仍然十分强烈地存在着,发展着。在当今的社会生活中,自娱性的舞蹈仍然是各种舞蹈中最多、最为普遍存在的一种。舞蹈参与者在自身形体有节奏的律动中,充分感受到自我的存在,感受到生命的活力,感受到自我显示出的形体之美、气韵之美、节奏之美和力量之美,在内情外化的过程中,同时获得了精神和肉体的美感和快感,进入一种身心合一、内外交融的美妙境界。这就是舞蹈独特的魅力所在。这也就是汉族的秧歌舞、傣族的新嘎光,流行世界的交谊舞、迪斯科等自娱性舞蹈经久不衰的根本原因所在。

古希腊唯物主义哲学家琉善(loukianos 约125—约192)曾说过:"有的消遣可以给人愉悦,有的则给人益处,而只有舞蹈二者可以兼得;……舞蹈通过一个危险少得多,同时又优美、悦目得多的途径来表现青年人的活力。至于说到舞蹈的精力饱满的动作,它的那些旋转和转身以及跳跃和下腰,不仅给观众带来愉悦,而且也对表演者本身的健康极为有益。……舞蹈是一种彻底和谐的艺术,既净化心灵,又锻炼身体。"[①]可以预见,正在建设和谐社会的中国,舞蹈作为一种既净化心灵,又锻炼身体的彻底和谐的艺术,是会大有前途的。

二、交流情感、增进友谊

舞蹈是一种抒情的艺术。从本质上说,舞蹈就是为了表现和交流人类的情感而被创造出来的。它是一种以人体动作过程来传递人类情感的艺术。舞蹈语言是一种传递人类信息的情感语言,具有强烈的传感作用。不仅如此,还由于舞蹈文化是一种非语言文字的动态人体文化,它可以跨越语言文字的障碍,突破民族和国家的界限,四海通行,五洲共赏,成为全人类交流情感、增进友谊的天然手段。20世纪中叶,中华人民共和国建立初期,在世界各国尚不完全了解新生的人民中国的情况下,舞蹈艺术在展现和传播中国人民的友好感情、和平愿望,以及展示中国古老文明方面,曾经发挥过十分积极的作用,被当时的国务院总理兼外交部长的周恩来赞誉为"外交的先行官"、"大使前的大使"。例如,20世纪50年代初,由舞蹈家戴爱莲创作的女子群舞《荷花舞》(中央歌舞团1953年首演)就是这样一部精品。舞蹈通过一群拟人化的荷花姑娘在舞台上随着圆润流畅的舞蹈动作,徐缓移动变化着各种队形画面,形成了她们在水面上浮游流动和徐风吹过水面泛起层层涟漪的意境,塑造出亭亭玉立、出污泥而不染的圣洁、美丽的形象。她们不仅焕发着向上的青春朝气,表现出一种大自然的恬静、秀丽、纯真的美,同时,通过伴歌"蓝天高,绿水长,莲花朝太阳,风吹千里香。祖国啊,光芒万丈,你像莲花正开放。"把它的

向阳开放和祖国欣欣向荣的生活作了形象的对比,无限深情地表现出作者对祖国的热爱和歌颂,同时也寄托着中国人民对和平、幸福生活的向往,传递着中国人民对热爱和平的世界人民的友好感情。在1953年第四届世界青年与学生和平友谊联欢节上获二等奖。当时的中央歌舞团在国内外获得好评的舞蹈作品还有《红绸舞》、《孔雀舞》等;60年代初,我国建立了东方歌舞团,这个艺术团的建立就是为了充分发挥歌舞艺术的特异功能——运用歌声和舞蹈来传播友谊,歌颂和平。东方歌舞团的舞蹈家们演出了许多亚洲、非洲、拉丁美洲的舞蹈,同时也演出了介绍和宣传中国的舞蹈,这些舞蹈在让外国朋友了解中国和团结、争取外国朋友方面都曾起到很大的作用。在一次由国家领导人出面招待世界各国使节的晚会上,每当舞台上表演那个国家的舞蹈时,该国的使节就会激动地站起来向演员鼓掌,向观众致意,台上台下完全沉浸在欢乐和友谊之中。舞蹈,在此时此刻,作为一种形象的情感语言,发挥了任何语言和文字都无法达到的交流传感作用。

舞蹈不仅能超越国家、种族、地域、语言、文字的制约,以形象的人体语言沟通人与人、国与国、民族与民族间的情感,舞蹈还像一根神奇的魔杖,它在青年男女选择配偶,培养爱情方面具有一种神奇的魔力。世界上有许多地区和民族的青年,他(她)们之间在选择配偶,培养爱情方面,常常是通过舞蹈来进行的。前面已经谈到我国古代和民间有许多民族都是通过舞蹈来择偶的,在这方面至今还流传着许多有趣的故事。当然,通过舞蹈来表示爱情,并非中华民族的发明创造,英国就曾经有人对已婚男女做过调查,发现有许多对夫妇都是在舞厅里认识的。美国纽约一家舞厅的墙上还贴着一张"成绩单",竟然列出一千多对在本舞厅相识相爱最终结为伉俪的名字。[2]

从舞蹈中得到欢乐,从舞蹈中得到爱情,有谁能计算得出,世上到底有多少青年人,曾经运用舞蹈这种人体律动的诗篇,书写出人生旅途中最热烈、最激情的时刻? 是否可以作出如下结论:在相互爱慕、情有所钟的青年男女之间,在试探、暗示和互通心曲方面,作为人体情感语言的舞蹈,要比文字和语言快捷、敏感、准确得许多。这难道不算是舞蹈这种神奇人体情感语言的特异功能吗?

三、增强体质、延长青春

前文已经谈到,以舞蹈增强体质、去病强身,在我国远古时期就开始了,后来的以各种兵器为舞具的舞蹈,除了通过练武以提高战斗本领外,从根本上看,还是为了增强体质。

在我国古代,舞和武在许多方面都是相通的。在世界各地以舞强身也十分普遍。18世纪时,法国著名的思想家和哲学家伏尔泰(voltaire,1694—1778)就提出

了"生命在于运动"的名言。我国传统医学和现代医学也都一致认为,适当的运动对人体大有裨益。

运动健身的作用既然为举世公认,那么,舞蹈的健身功能也就顺理成章了。因为,舞蹈不仅是一种运动,而且是一种经过组织、美化、节奏化了的运动,是一种比较一般意义上的运动更为高级的艺术化了的运动,参与者在旋律优美和节奏鲜明的音乐伴奏下跳起舞蹈时,不但能达到健身的目的,而且还能在自娱自乐的同时,又在某种程度上进入了艺术表现的境地,在身和心两个方面都能得到调适和发展。

以舞健身,对中老年人尤为必要,1994年世界银行的一位经济学家在一份调查报告中指出:"如今世界正面临一场日益逼近的老龄危机……世界总人口中,中老年人的比例正在迅速上升。"世界银行的资料还表明,全世界1990年,60岁以上的人口将近5亿,占全世界人口的9%,到2030年将增加到14亿,为目前的3倍! 据有关方面统计,我国60岁以上的人早已超过1亿,以后每年将有250万人加入这个行列。北京市60岁以上者已逾百万,上海市1993年60岁以上人口就已占全市总人口的16%,预测到2025年这一比例将上升到28%。这些数字表明,老年人在我国总人口中所占比例呈上升趋势,因此,有专家认为,为老年人安排好"第二人生",使他们生活愉快,身体健康,实在是一项十分重要的课题。我们认为,在老年人中开展以舞健身的活动是十分可取的,它不仅适应社会的需要,而且由于舞蹈富有艺术性和趣味性,也非常受到老年人的欢迎,这已为实践所证实。

我国自改革开放以来,随着现代化的发展,人们的健康意识日益增强,封建意识不断消除,神州大地涌起了一股以舞健身的热潮:无论在公园,在广场,在舞厅,无论是早晨还是夜晚,无论是青年还是老人,人们都热情洋溢、兴致勃勃地投身到这场舞潮之中,有的跳交谊舞,有的跳迪斯科,有的扭秧歌,有的跳少数民族舞蹈……舞者是那样的投入,那样的陶然,那样的乐此不疲,乐而忘忧,面对此情此景,谁能不为之感动,谁不会有所感悟:这不正是人的生命活力最直接的迸发,这不正是人的生存本能最充分的流露吗?

2004年2月以60岁左右的热爱歌舞艺术的老年人组成的中国老年艺术团曾应邀赴澳大利亚访问演出,向世界人民展示了中国老年人的红叶风采,他们通过歌舞节目所表现出中国老年人健康、幸福、欢乐的生活和奋发昂扬的精神风貌,使澳大利亚人改变了他们过去对中国老年人"孤独、多病、贫穷"的印象。有一位澳大利亚观众看完演出后激情地说:"演出非常精彩,好极了! 你们这个团不应该叫老年艺术团,应该叫老人青春艺术团";还有一对澳大利亚夫妇对中国记者说:他们很欣赏、很喜欢这些节目,中国老人这种不老的精神令他们非常感动、深受启发。他

们建议应该让更多的西方人看到这些节目,以促进友谊,增加交流。

1990 年 4 月 28 日《北京晚报》还曾发表过下列报道:在美国亚利桑那州,有一个"祖母健康舞蹈团",25 名成员当时都是 55 岁到 68 岁的老祖母,她们以健身为目的,以共同享受健康为口号,组建了这个舞蹈团,经常为社区演出,既自得其乐,也以娱人为乐,经过一段时间的活动,她们个个身体健康,精神饱满,据说身材也都苗条了许多。

看来,舞蹈在增进健康,延长青春方面的功能已在全球范围内逐渐取得共识,以舞健身,以舞健美,正在成为人们的普遍追求。

四、欣赏愉悦,陶冶情操

作为艺术品种之一的舞蹈,具有可供人们欣赏愉悦,进而达到陶冶人们情操的作用。优秀的舞蹈作品在培养观众的审美能力、提高艺术修养方面,有着重要的作用。马克思说:"艺术对象创造出懂得艺术和能够欣赏美的大众。"[③]这就是说,优秀的舞蹈作品能够培养和提高人们的艺术兴趣和审美能力。俄罗斯文艺理论家车尔尼雪夫斯基也曾谈到,诗人、艺术家的优秀作品能够引导人们"追求对于生活的崇高理解和崇高的情操。读他们的作品,会使我们习惯于对一切庸俗丑恶的东西感到厌恶","读他们的作品,会使我们自己变得更好、更善良、更高尚"。[④]云南省西双版纳自治州文工团创作演出的大型舞剧《召树屯与楠木诺娜》是根据傣族民间叙事诗改编的,它表现了王子召树屯和孔雀公主楠木诺娜坚贞不渝的爱情,表现了傣族人民热爱和平、善良温顺的性格,也表现了傣族地区充满诗情画意的生态环境和优美动人的音乐舞蹈。所有这些都给人以极强的美感享受。邓颖超同志看后高兴地说:"这虽是神话故事,但它对老年、青年都有现实教育意义。"[⑤]这里所说的教育意义,就是指观众在欣赏了舞剧之后,都会被那善良的人性、坚贞的爱情所感动,也会通过优美动人的舞蹈,从外在形态到精神内涵都能得到愉悦和陶冶,从而使自己变得"更好、更善良、更崇高"。

舞蹈本是一种以人体动作姿态为表现手段的表演艺术。对形式美感的要求很高;反过来看,舞蹈正是因为具有较高的形式美感,能给人以欣赏和愉悦,才得以拥有自身的众多观众,进而赢得自身独立存在的价值。随着我国经济发展,国力强盛和人民生活水平的提高,舞蹈在欣赏愉悦、陶冶情操方面的作用,还将得到更大的发挥。

五、了解社会、认识世界

人们从各自的实践中已经形成了一种共识:文艺作品是生活的教科书。这就是说,把艺术作品作为认识对象,我们可以从中了解过去和现在,在丰富复杂的现

NO.03

代社会生活中了解无限多样的人生和无限多样的情感变化,从而以此为鉴,修养自身的生活方式和行为规范。由于许多优秀的舞蹈艺术作品,都是对特定生活的真实反映,可以帮助观众正确地形象地认识历史、了解现实。如舞剧《丝路花雨》,就以新颖的动态形象,帮助人们了解我国盛唐时期,丝绸之路上政治、经济、文化交流的盛况,欣赏到别具特色、奇丽优美的敦煌舞蹈艺术以及当时、当地的风土人情、穿着爱好等人文景观。另一部舞剧《文成公主》(章民新、孙天路、曲荫生、唐满城等编导),则向人们介绍了汉藏两族人民历史悠久的传统友谊,以及两位在汉藏民族团结史上曾作出卓越贡献的人物:唐文成公主和吐蕃英主松赞干布。再如 1964 年由周恩来总理倡议创作演出的音乐舞蹈史诗《东方红》,可算是一部形象的中国人民近百年来争自由、反迫害、求解放的历史教科书,它以舞蹈、歌唱和朗诵相结合的艺术形式,形象地展示了中国共产党在"长夜难明赤县天"的时代,领导中国人民,高举革命火炬,越过万水千山,点燃抗日烽火,埋葬蒋家王朝,建立社会主义新中国的艰苦卓绝、光辉灿烂的战斗历程。

由中国台湾杰出的舞蹈家林怀民编导、台湾著名舞蹈团体"云门舞集"表演的舞蹈《薪传》,以生动的舞蹈形象、真实的情感和现代的风格表现了我国大陆沿海人民,当年冒着惊涛骇浪,勇往直前开发台湾,求生存图发展的奋斗精神;同时也表现出大陆和台湾血脉相连的亲密关系。感人的舞蹈形象使我们更加热爱祖国的宝岛,更加钦敬我们的同胞——台湾人民。

各民族民间舞蹈,不仅十分形象地表现了各民族人民的性格特征,而且有些就是各族传统民俗活动的重要组成部分,在舞蹈中常常保留着民俗活动中最有研究价值、最有民族特色的部分,如朝鲜族的《农乐舞》、满族的《莽势空齐》、蒙古族的《布里亚特婚礼》、维吾尔族的《叨羊》、傣族的《泼水节》、彝族的《喜背新娘》、高山族的《杵歌》等均是。特别值得一提的是 1992 年第三届中国艺术节上演出的大型组舞《跳云南》。众所周知,地处我国西南边陲的云南省,聚居着二十多个民族,各个民族都有其独特的生活方式、性格特征,由于生活在各个不同的社会历史发展阶段,被人类学、社会学家视为"人类社会发展的博物馆"并对其进行研究。《跳云南》的编导们对大量的基础材料加以分类组合、精心加工,将云南各个民族的生活习俗,如婚恋、嫁娶、庆丰收、丧葬、战争等,通过舞蹈,生动、形象、有序地展现在观众面前,打开了观众的眼界,大大增进了人们对于云南各少数民族的了解。

六、宣传教化、团结鼓劲

在我国,无论是古代还是现代,都非常重视舞蹈的宣传教化作用。中国无产阶级登上政治舞台之后,也把舞蹈艺术作为宣传群众的一种有力手段。中国人民尊

敬的朋友——埃德加·斯诺(Edgar Show, 1905—1972)在他的名著《西行漫记》中,对我国红军中的舞蹈活动作了公正而生动的评述,他在十分细致地描述了红军宣传队表演的《丰收舞》、《统一战线舞》和《红色机器舞》之后,称赞表演者是"演哑剧的天生艺术家","他们的姿态十分写实地传达了舞蹈的精神"。斯诺还说:"红军占领一个地方之后,往往是红军剧社消除了人民的顾虑,使红军纲领有个基本的了解;大量传播革命思想。"接着他兴奋地赞叹道:"在共产主义运动中。没有比红军剧社更有力的宣传武器了。"⑱《在延安文艺座谈会上的讲话》发表以来,这种"有力的"、"巧妙的"宣传武器发挥了更大的威力。革命舞蹈工作者运用群众喜闻乐见的艺术形式宣传真理,歌颂胜利。"翻身秧歌"、"进军腰鼓"跟随解放大军过黄河、渡长江。从东北到西南,红旗插上五指山。在火红的革命时代,舞蹈,不知给多少受苦受难的群众带来了欢乐,不知吸引了多少热血青年投身革命。中华人民共和国建立之后,创作演出了大批舞蹈作品,它们歌唱祖国,赞美生活;为胜利欢呼,替英雄塑像,如舞剧《罗盛教》、《蝶恋花》、《傲雪花红》、《青春祭》、《红梅赞》,舞蹈《不朽的战士》、《大刀进行曲》、《战马嘶鸣》、《再见吧,妈妈》、《踏着硝烟的男儿女儿》、《士兵的旋律》等都能给人以教育和鼓舞。有的舞剧虽然取材于历史、神话、民间传说,如《小刀会》、《半屏山》、《东郭先生》等,其思想内容亦有一定的教育意义。

第四节 舞蹈的社会作用随着社会生活的发展而发展,舞蹈功能的充分实现需以审美为中介

舞蹈的功能并非是一成不变的,而是在不断地变化着、发展着,随着时代的变化而变化,随着社会生活的发展而发展。同时,由于舞蹈是一种艺术形式,而艺术的所有作用都必须通过审美来实现,所以舞蹈功能的充分实现亦需以审美为中介。

前面已经谈到,舞蹈是随着时代发展创造的,一个时代的舞蹈是一个时代的人民根据他们的生活需要和审美需要创造出来的。例如,原始社会先民们群居生活,共同劳动、狩猎,共同防御外敌的侵犯,有着许多共同的感受和认识,因此,那时的舞蹈有极大的趋同性,内容和形式多半相同和相似;奴隶社会人们相信万物有神,为了祭奉神灵,得到神的保佑和与神沟通,得到神的指示,于是,祭祀舞蹈、巫舞十分盛行。封建社会皇帝是"真龙天子",受万人供奉,天底下的好东西全归他所有,舞蹈自然也在其中,于是出现了宫廷舞蹈。资本主义发展以后,城市商业发达的结果,出现了为人们娱乐服务的交际舞和主要供城市中上层人士精神消费的剧场歌

舞和舞剧。在社会主义社会里,舞蹈被用来宣传、教育、娱乐和健身。不过舞蹈毕竟是一门艺术形式,是以动态的人体美为特征的运动形态,因此它的功能是以审美为中介来实现的,舞蹈的功能应当是功利性和审美性的统一。

我们高兴地看到,随着社会生活的发展,虽然舞蹈的某些功能削弱了或是逐渐地消失了,但是舞蹈却又出现了某些新的功能和作用,或者说舞蹈面对现代化的浪潮,对其功能正在进行着某些转化和整合。例如我国自 20 世纪 80 年代实行改革开放的政策以后,许多外国友人蜂涌而至,他们都想瞻仰一番五千年古国文明,都想亲眼目睹中国日新月异的神速发展。我国思维活跃的舞蹈家们,顺应时代大潮,发挥舞蹈艺术在审美中认识生活的特殊功能,创作编演了一些展示我国古老文明、传统文化和各民族独特习俗风情的作品,从而受到广大观众的欢迎。如北京歌舞团创作演出的大型乐舞《盛世行》(编导:张松年、詹文奎、杜世宁、金明、肖秀清)就是立足于与旅游事业相结合而创作演出的:大幕启处,报幕员以导游的身份,引导观众进入清王朝康乾盛世的历史胜景之中。第一场"庆典",表现了紫禁城太和殿前皇帝登基、朝拜的仪式,跳起了清代著名的《喜起舞》;第二场"星祭",农历七月初七,皇后率众嫔妃在御花园焚香拜祭,足登"花盆鞋",表演了《礼仪舞》、《拜祭舞》;第三场"打鬼",雍和宫喇嘛们戴面具扮神驱鬼;第四场"南巡",清帝巡视江南,召见南国名士。表演了《桃花扇舞》、《南国学士舞》等;第五场"演乐",清帝与后妃等游园、荡桨,乐师奏乐、演唱;第六场"秋狝",秋季围猎,表现了强悍的民族性格,振奋八旗雄风。整个节目从各个角度介绍了清宫皇室的生活,展现了清代盛世的风情画卷。应当说,随着现代旅游业的发展,发挥舞蹈的认识作用,使观众通过一场舞蹈欣赏,在审美中认识生活、了解世界,而主办单位既获得社会效益,又得到经济效益,这实在是相当聪明的办法。又如在云南省西山石林地区,千百年来生活着我国能歌善舞的彝族阿细撒尼支系,他们身背大三弦,边弹边跳的"阿细跳月"民间舞,可谓举世闻名,被认为是中国民族舞蹈艺术的一枝奇葩。20 世纪 80 年代,中国现代旅游业兴起以后,云南省文化和旅游部门就组织彝族男女青年在石林中跳民间舞"阿细跳月",一方面使中外旅游者得以身临其境地欣赏到石林中的"阿细跳月"(而不是舞台上的"阿细跳月"),另一方面也使得"阿细跳月"随着现代生活的发展而发展。

还有,云南纳西族在研究"东巴文化"的同时,特别注意古东巴文字和古东巴舞蹈的相互印合,这是舞蹈为考古服务;上海通过大型舞蹈表演《金舞银饰》来展示中国历代服饰文化的艺术魅力。这种舞蹈文化与服饰文化的结合,是开发作为人体动态文化的舞蹈功能的成功举措。特别是我国申报主办奥运会成功之后,体

育事业飞速发展,舞蹈与体育有许多共通之处,在许多体育项目中完全有可能注入适量的舞蹈因素,增加其艺术含量,这对体育是很必要而有益的。种种情况表明,舞蹈的社会作用正在随着社会生活和发展着的人民群众的审美需要而不断发展。舞蹈工作者应当密切关注社会生活的发展和变化,把握机遇,立足发展,充分发挥舞蹈的潜能,与时俱进,创造出一片新天地。

　　以上所谈的是我们认为作为人体文化的舞蹈在功能和社会作用方面的应有之义,就是说,群众性的舞蹈活动和舞台上的舞蹈表演艺术应当和可能起到这些作用。但是,任何事物都具有两重性,舞蹈也是如此。这正如美学家黑格尔所说:"艺术拿来感动心灵的东西就可好可坏,既可以强化心灵,把人引到最高尚的方向,也可以弱化心灵,把人引到最淫荡最自私的情欲。"[①]所以,进步的舞蹈家就应当坚持先进文化的前进方向,肩负起提高人们精神境界,激发人们爱国热忱,开阔人们的认识视野,满足人们多方面审美需要的重要使命,努力创作演出能够强化人们心灵的作品。

　　舞蹈的功能及其社会作用的问题,是一个关系舞蹈艺术全局的大问题,历来都有不同的看法和意见。我国自 20 世纪 70 年代末实行改革开放以来,在"为人民服务、为社会主义服务"的方向下,比较好地执行了"百花齐放,百家争鸣"的方针,包括舞蹈在内的文艺部门获得了进一步发展的可能,舞蹈的作用不再被局限在单纯、直接、立竿见影地为政治口号和中心任务服务的狭窄范围里,而有了较为开阔的活动天地。也就是说,舞蹈不再只是宣传教化的工具,而逐渐回复其本来面目,全面发挥了它的娱乐、情感交流、体育锻炼、欣赏愉悦、认识生活等功能,使舞蹈进一步密切了和社会人群的关系,进而在社会生活与人们的审美活动中寻找到自己的坐标,闪耀出更加富有个性的光彩。

概念小结

舞蹈的社会功能:作为艺术之一的舞蹈,在社会生活中所应起到的作用和影响。它除了具有一般的艺术功能之外,还有其独自的特殊的功能。舞蹈是一门古老的艺术形式,千百年来舞蹈因其对人类具有多种积极的作用和影响而得以存在和发展。舞蹈的社会功能指一个时代的舞蹈意识、舞蹈理论、舞蹈作品、舞蹈表演、舞蹈教育及群众性的舞蹈活动,对人类社会产生的现实效用和精神及思想方面的作用和影响。任何一项舞蹈活动对人类社会都可能产生正面的或负面的影响。社会主义的舞蹈事业应当沿着先进文化的前进方向,发挥舞蹈的积极的社会功能,促进精

神文明事业的发展。

广义的舞蹈：指的是凡存在于人类社会生活中，经过组织美化、具有节律的动态的人体文化现象，均可看作是舞蹈或亚舞蹈，它既可以表现人们的思想感情，也兼有其他功能。

狭义的舞蹈：指的是一种以人体动作、姿态、手势、面部表情为主要表现手段来反映生活、创造艺术形象的舞台表演艺术形式。

审美中介：领会、感受社会事物、自然景物或包括舞蹈在内的艺术美的中间媒介。舞蹈的社会功能是从数千年的舞蹈实践中总结归纳出的客观存在，但是，这些功能在实践中能取得何等效果，则和舞蹈活动的美感程度有很大关系，只有群众为这些活动的美感所吸引，他们才可能被感染甚至积极投入，然后，才可能在他们中产生作用和影响。

思考题

一、舞蹈在古代的社会功能是什么？

二、舞蹈在现代的社会功能是什么？

三、为什么舞蹈的社会功能是在不断变化、不断发展的？

参阅观摩舞蹈作品

音乐舞蹈史诗《东方红》、现代舞剧《薪传》。

注释：

① 《琉善选集》，转引自《艺术特征论》第 129 页，文化艺术出版社 1984 年版。

② 参见欧建平：《世界舞蹈剪影》第 3 页，人民邮电出版社 1989 年版。

③ 《政治经济学批判》序言，《马克思恩格斯选集》第 2 卷第 95 页，人民出版社 1972 年版。

④ 车尔尼雪夫斯基：《文学批评论文集》，转引自谢皮诺娃：《文艺学概论》第 17 页，人民文学出版社 1959 年版。

⑤ 转引自《金孔雀飞到了北京》，载 1979 年 12 月 1 日《光明日报》。

⑥ 埃德加·斯诺：《西行漫记》第 99 页，中国人民解放军出版社据三联书店 1937 年版翻印。

⑦ 黑格尔：《美学》第一卷，第 58 页，商务印书馆 1979 年版。

第四章　舞蹈的种类

本章要义：

认识不同的舞蹈种类和舞蹈作品体裁的审美特征，了解它们之间的区别和联系，是为了能更深入地了解舞蹈艺术的特性、舞蹈的艺术发展规律，掌握舞蹈艺术反映和表现社会生活的各种样式和方法。

不同种类的舞蹈，都是在社会生活的发展中，为了适应反映和表现不同内容的需要应运而生的。一般地说，在社会发展的较低阶段，舞蹈的种类和体裁都比较简单，而随着社会生活不断的丰富和发展，就会不断地生发出新的舞蹈艺术品种，出现新的舞蹈体裁，舞蹈形式的演变和发展也将会更加复杂多样。

我们采用从各种舞蹈客观存在的本质区别和它们表现内容的独特方式、塑造舞蹈艺术形象的不同方法以及在社会生活中所起的不同作用等特点，来进行舞蹈类别的划分；同时，还适当考虑到我国舞蹈界长期流行的、约定俗成的一些用法。根据舞蹈的作用和目的来划分，舞蹈可分为生活舞蹈和艺术舞蹈两大类。所谓生活舞蹈是人们主要为自己的生活需要而跳的舞蹈，艺术舞蹈则是主要为了表演给别人观赏而跳的舞蹈。

生活舞蹈，包括有：习俗舞蹈、宗教祭祀舞蹈、社交舞蹈、自娱舞蹈、体育舞蹈、教育舞蹈等六类。

艺术舞蹈，有下面三种：一、根据舞蹈的不同的风格特点来划分，可分为古典舞、民间舞、现代舞和当代舞四类。二、根据舞蹈表现形式的体裁和样式的特点来划分，可分为独舞、双人舞、三人舞、群舞、组舞、歌舞、舞蹈诗、歌舞剧、舞剧等九类。三、根据反映社会现实生活的方法和塑造舞蹈形象的特点来划分，可分为抒情性舞蹈、叙事性舞蹈和戏剧性舞蹈三类。

舞蹈是艺术的一种，除舞蹈外，艺术还包括了文学、音乐、舞蹈、美术、戏剧、电影、电视、建筑、书法、曲艺、杂技等等。而作为艺术之一的舞蹈，同样是一个非常广阔的天地，它也是由各个不同种类、不同样式、不同风格的舞蹈所组成的。如果我们只了解舞蹈的总概念的含义，而不对其下属的子系统作一全面的考察和了解，那

还是不能真正地把握住舞蹈艺术的全部含义。

　　舞蹈发展的历史,使我们知道,各种不同类别的舞蹈,产生于反映和表现不同社会生活内容的需要;随着时代的发展,由于舞蹈在表现题材领域的不断扩大,舞蹈形式也相应地有了发展和变化,必然地产生出新的舞蹈体裁和新的舞蹈品种。因此,我们学习研究舞蹈的种类,是为了能更深入地了解舞蹈艺术的特性、舞蹈的艺术发展规律,熟悉和掌握舞蹈艺术反映和表现社会生活的各种样式和方法。这对于我们进行舞蹈创作、舞蹈欣赏、舞蹈评论都有重要的意义。

第一节　舞蹈内容的发展导致不同舞蹈品种的产生

　　在舞蹈发展历史的研究中我们知道,人类的祖先最早创造的舞蹈是表现人们单一情绪的舞蹈——或是表现劳动收获快乐,或是友好部落的会合,或是表现种族繁衍的喜悦……这也正如我国古代乐舞理论所说的"舞以达欢"、"心中喜乐,口欲歌之,手欲舞之,足欲蹈之。"我们现在掌握的我国最早的舞蹈形象的资料,是1973年秋天在青海省大通县上孙家寨墓地出土的一个舞蹈纹陶盆。据考证,它大约是五千年以前的产品,相当于原始社会的新石器时代。在这个陶盆的内壁近盆口处,有四道平行带纹,带纹上绘有三组舞人形象,每组五人,面部及身体稍侧,每组旁边两人外手臂都画有两条线,可能是表示手臂摆动的样子。他们手牵着手,朝着一个方向,整齐地一起踏舞。(图一)其次,约在两千年以前的西汉时代的铜贮贝器盖纹饰(在云南晋宁石寨山出土),所刻的滇族羽舞图形,共二十三人,除一人带腰刀外,其他二十二人中,八人右手持羽,十四人左手持羽,均头戴羽帽,面饰鸟啄,上身袒

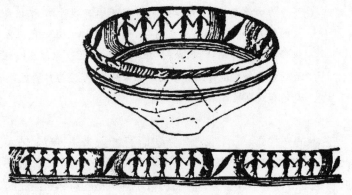

(图一)

裸,腰系羽毛带状裙,后垂羽尾,赤足,通身装扮为鸟的形状,舞蹈动作姿态完全一致。(图二)

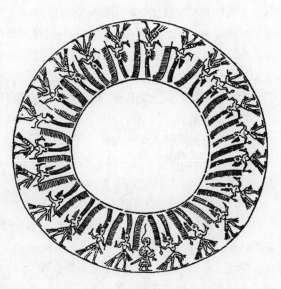

（图二）

从以上两个图例中,我们可以看到,这些舞蹈都是群众性的集体舞蹈场面,舞者踏着统一的节奏,做着相同的舞蹈动作。后者的装扮以及模拟鸟兽的动作和造型,是古代人们狩猎生活的反映。这些舞蹈可能就是群众集体跳的表现劳动获得胜利和丰收后的欢乐喜悦情绪的一种抒情性的舞蹈。

再如"澳洲人最著名的操练式的舞蹈叫做科罗薄利舞。……在维多利亚地方有时参加跳舞者竟有四百人之多。最盛大又最著名的舞会大概总在和约完成的时候举行。其他一切关于澳洲人民生活上的比较重大的事件,也用舞蹈来表示庆祝,例如果实的丰收、捞捉蠔螺的开始、青年人社式、友好部落的会合、战事的出发、行猎的大收获等等"。"舞蹈者通例都是男子,妇女只组成音乐合奏队。"[1]舞者也是做着统一的动作,不时变换着队形,抒发着欢乐的情绪。

随着舞蹈反映和表现生活内容的扩大,才出现了表现一定事件和情节的舞蹈。——或表现一次狩猎过程,或表现一次战斗获得胜利……如"西非赤道下的土人出猎大猩猩时,令一人装扮大猩猩,表演为猎者所杀死的情形。北美洲达科太人出猎熊前,也行猎熊之舞。即:一人披熊皮,戴熊头,化装为熊的形状,结果被猎人加以驯服。西珂人的狩猎跳舞则分全族人为两部分,一部分饰水牛,佩带水牛的皮角为标记,一部分饰为猎人,佯作将全群牛包围杀掉。"[2]

我国古籍《吕氏春秋·古乐篇》中所载的《葛天氏之乐》:"三人操牛尾,投足以歌八阕:一曰载民,二曰玄鸟,三曰遂草木,四曰奋五谷,五曰敬天常,六曰达帝功,七曰依地德,八曰总禽兽之极。"则使我们知道这是一个由三个人手持牛尾作舞具,他们在一起边歌边舞的舞蹈。从八段歌的内容来看,它主要表现了人们祝愿人丁兴旺、草木茂盛、五谷丰登,向祖先、天帝和大地所给予人的恩惠致敬,总的是祈求

禽畜大量的繁殖。从这个舞蹈所反映的与劳动生活有关的内容和所表现的人们的理想愿望来看,它比上述的那些表现单一情绪的舞蹈显然是更为丰富了。

另外,周代著名的歌颂武王伐纣军事行动的乐舞《大武》,就分为六段:

"第一段:开始是一长段鼓声,大概是舞蹈的前奏。舞队已集合,准备上场,接着,舞者手执武器,从北面出来,巍然屹立,徐缓悠长地歌唱,表现了武王伐纣的决心并等待诸侯到来。"

"第二段:舞蹈转入炽热的战斗气氛,'发扬蹈厉',表现周军由姜太公率领的前锋部队,直指商都朝歌。这时舞队两面有人振铎,以示传达军令。舞队随即分成两行,作激烈的击刺动作,边舞边进,表示已灭商。"

"第三段:表示凯旋后南归。舞队可能只作'过场'式的回还移动。"

"第四段:表示南方各小国臣服于周,南疆已稳定。舞队可能以宏大、对称、稳定的构图,来显示万邦来朝的气势。"

"第五段:舞队再分成两行,表示周公在左,召公在右,协助周王统治。接着有条不紊地变化各种繁难复杂的队形。此时,节奏加快,音乐进入'乱'乐段。然后,再组成整齐的队势,舞者皆坐,作低姿的静止场面。表示国家已得到很好的治理,国泰民安。"

"第六段:舞队重新集合,排列整齐,庄严肃穆地表示对周王的崇敬。全舞结束。"③

我们从这六段舞蹈可以看出,虽然它仍为群众性的集体舞蹈,但已经概括和象征地表现了一定的情节内容,因而具有了叙事性舞蹈的因素。

随着社会生活的前进和发展,舞蹈的内容和形式也在不断地丰富和发展着。如汉代时就出现了表现一定故事情节的作品,并塑造出具有不同性格特点的人物形象。《西京杂记》所载汉代角抵戏中的《东海黄公》就是由两个人扮演的主要以动作来表现人和虎搏斗的故事:"有东海人黄公,少时为术能制蛇御虎,佩赤金刀,以绛束发,立兴云雾,坐成山河。及衰老,气力羸惫,饮酒过度,不能复行其术。秦末有白虎见于东海,黄公乃以赤刀往厌之。术既不行,遂为虎所杀。"

到了唐代,则出现了舞蹈、歌唱和戏剧情节相结合,表现一定人物和故事的歌舞剧的雏形的作品。如《踏谣娘》就是著名的代表作。据唐崔令钦《教坊记》载:"北齐有人姓苏,鮑鼻;实不仕,而自号为郎中;嗜饮酗酒,每醉殴其妻。妻衔悲,诉于邻里。时人弄之。丈夫着妇人衣,徐步入场行歌;每一叠,旁人齐声和之云,'踏谣和来! 踏谣娘苦和来! '以其且步且歌,故谓之'踏谣';以其称冤,故言苦。及其夫至,则作殴斗之状,以为笑乐。"

宋代,由于工商业空前发展,出现了不少繁盛的大城市。随着城市经济的繁荣,民间舞蹈和其他表演艺术也有了很大的发展。为了表现更为丰富的生活内容,刻画多样的人物性格和展现复杂曲折的故事情节的需要,简单的舞蹈或是歌舞表演已不能适应艺术表演的要求,因此,在继承前代多种表演艺术形式的基础上,把歌、舞、戏巧妙地结合在一起,产生了我国民族的歌舞剧——戏曲艺术。

从以上我们对一些原始舞蹈和我国古代舞蹈艺术发展的历史中一些舞蹈作品的简略的回顾中,可以看出不同种类的舞蹈,都是在社会生活的发展中,为了适应反映和表现不同内容的需要应运而生的。一般地说,在社会发展的较低阶段,舞蹈的种类和体裁都比较简单,而随着社会生活不断的丰富和发展,就会不断地生发出新的舞蹈艺术品种,出现新的舞蹈体裁,舞蹈形式的演变和发展也将会更加复杂多样。特别是我国进入 20 世纪中叶以后,由于社会更加迅猛的发展,随着经济建设高潮的到来,人民物质和文化生活的提高,我国舞蹈艺术也得到了空前的繁荣和发展。由于舞蹈表现题材的不断扩大,舞蹈在反映社会生活内容的广度和深度的加强,也就必然促进了不同种类、不同体裁的舞蹈的产生、演变和发展。其中,不仅继承和发扬了我国民族民间舞蹈传统中原有的品种,同时,还广泛地吸收和借鉴了国外的一些舞蹈艺术形式,并使其与我国民族舞蹈传统紧密地结合在一起,根据表现我国人民新生活内容的需要,创造了不少新的舞蹈艺术形式和新的舞蹈品种,从而使我国的舞蹈艺术呈现出百花争艳的瑰丽景象。

第二节　舞蹈分类的原则和方法

关于舞蹈分类和其他艺术分类一样,历来就是一个众说纷纭的问题。这不仅是因为各人有不同的见解、不同的分类方法,而且更主要的是一个舞蹈作品的构成往往是比较复杂的,它的艺术特点并不是那样的单一,常常呈现着参差交错的情况,这就给我们舞蹈分类的工作增加了一定的难度。例如《红绸舞》,从舞蹈的风格特点来看,它是民间舞;从塑造艺术形象和反映生活的特点来看,它是抒情舞;从表现形式和舞蹈体裁的样式来看,它是群舞;从舞蹈的形态来看它是道具舞;从演出的场地和演出的目的来看,它是舞台的表演舞;从舞蹈的品位来看,它是高雅的舞蹈;从民族特点来看,它是汉族舞蹈;从国籍来看,它是中国舞;从地域来看,它是东方舞;从表演者的年龄来看,它是成人舞蹈;从舞蹈者的身份来看,它是专业舞蹈或是业余舞蹈……我们只是随便这样一分,就把《红绸舞》分属于十多种类,

如果再细分，还可以分下去。当然，如果把每个舞蹈都这样来分类，显得有些繁琐，似乎必要性也不大。不过，我们这样来举例，主要是想说明对一个舞蹈的类别，可以从各个角度、以各种方法来区分。其次，也说明舞蹈艺术种类的划分，只能是相对的，而不可能是绝对的。

我们选择什么样的划分舞蹈种类的原则和方法，是根据什么样的目的。既然我们是为了更深入地了解舞蹈艺术的特性，把握它的艺术发展规律，以使我们的舞蹈创作更加健康地发展和成长，使舞蹈在社会生活中起更大的积极作用和影响。所以，我们采用从各种舞蹈客观存在的本质区别和它们独特表现内容的方式、塑造舞蹈艺术形象的不同方法以及在社会生活中所起的不同作用等特点，来进行舞蹈类别的划分；同时，还适当考虑到我国舞蹈界长期流行的、约定俗成的一些用法。

为了使大家对舞蹈的种类有一个清晰、系统、条理分明的了解，我们采用了下列的分类方法。

根据舞蹈的作用和目的来划分，舞蹈可分为生活舞蹈和艺术舞蹈两大类。（有人把生活舞蹈又称为自娱舞蹈，把艺术舞蹈称为表演舞蹈。按实际情况看来，生活舞蹈可以包括自娱舞蹈，但又不完全是自娱性的，如宗教、祭祀舞蹈；有些生活舞蹈，如习俗舞蹈就有很多是具有一定表演性的，所以这种称谓不尽恰当。按实质来看，所谓生活舞蹈是为自己的生活需要而跳的舞蹈，艺术舞蹈则是为了表演给别人观赏而跳的舞蹈。）

生活舞蹈，包括有：习俗舞蹈、宗教祭祀舞蹈、社交舞蹈、自娱舞蹈、体育舞蹈、教育舞蹈等六类。

艺术舞蹈，又可以分为下面三种：

一、根据舞蹈的不同的风格特点来划分，可分为古典舞、民间舞、现代舞和当代舞四类。

二、根据舞蹈表现形式的体裁和样式的特点来划分，可分为独舞、双人舞、三人舞、群舞、组舞、歌舞、舞蹈诗（歌舞诗）、歌舞剧、舞剧等九类。

三、根据反映社会现实生活的方法和塑造舞蹈形象的特点来划分，可分为抒情性舞蹈、叙事性舞蹈和戏剧性舞蹈三类。

第三节　生活舞蹈

生活舞蹈一般是指与人们各种生活有着直接紧密的联系，功利目的性比较明

确，人人都可参加的具有广泛群众性的舞蹈活动。生活舞蹈又包括以下几类：

一、习俗舞蹈(节庆、仪式舞蹈)：

我国许多民族在婚配、丧葬、种植、收获及其他一些喜庆节日，往往都要举行各种群众性的舞蹈活动。在这些舞蹈活动中，表现了各个民族的风俗习惯、社会风貌、文化传统和民族性格特征。是各个民族人们精神生活中不可缺少的重要组成部分。

如流传于湖南的《伴嫁舞》是新娘出嫁前，女伴们陪伴新娘的惜别活动。一般在嫁期的前两天晚上开始进行，直至夜半结束。最后一晚要歌舞通宵，直到次日黎明后，女伴们跳完伴嫁舞，新娘上轿后，把新娘送到新郎家为止。伴嫁舞由"把盏舞"、"走马"、"走火"、"换信香"、"娘喊女回"、"纺棉花"、"划船"、"挑水舞"、"卖酒舞"、"推磨"、"一根子流星"、"会歌舞"等12个舞蹈组成。舞者边歌边舞，反映了妇女们的劳动生活和她们丰富的思想感情。

土家族的《跳丧舞》是湖南、湖北土家族丧葬仪式中的对舞形式。舞者人数不限，可自由组合。多在死者灵堂前起舞：先由歌师击鼓叫歌，舞者随鼓的节奏应歌接舞以致哀。

流传于广东、广西、湖南、云南等地的《跳春牛》，多在每年"立春"期间活动。一般由两人披牛形道具，表演耕牛的各种动作；另一人扮演农夫，表现犁田、耕地、播种等劳动，边舞边唱，歌词中多为迎春、劝耕、祈望五谷丰登等内容。

在我国吉林、辽宁、黑龙江等省聚居的朝鲜族，每到秋天获得丰收后，人们便在街头广场跳起《农乐舞》。一般由"小鼓舞"、"舞童舞"、"象帽舞"等组成，当舞至高潮时，各舞队和围观的群众同进舞场共舞，尽情地抒发丰收后的喜悦、欢乐心情。湖南、贵州聚居的苗族的《四面鼓舞》亦是在丰收时节跳的一种舞蹈。舞者四人分别站在四面鼓的四面，每人双手持鼓槌，同击共舞。主要动作有："起鼓"、"梳头"、"圆手"、"背剑"、"擦身"、"翻身"、"犁田"、"耙田"、"插秧"、"扯草"、"挑谷子"、"收鼓"等。动作幅度大，风格奔放，表现出苗族青年获得丰收后的欢快和喜悦的心情。[④]

二、宗教、祭祀舞蹈(包括巫舞)：

宗教舞蹈，是表现宗教观念、宣喻宗教思想，进行宗教活动的一种舞蹈形式。宗教舞蹈是对超自然、超人间的神秘力量——神灵的一种形象化的再现，使无形之神成为可以被感知的有形之身，是神秘力量的人格化，是宗教祭仪的组成部分。主要用以祈求神灵庇佑、除灾去病、逢凶化吉、人畜兴旺、五谷丰登，或是答谢神灵的恩赐。我国不少地区和民族的宗教祭仪中，都有这类舞蹈的活动。如民间的巫舞、师公舞、傩舞，佛教的"打鬼"、萨满教的"跳神"等均是。

祭祀舞蹈，是祭祀先祖、神祇的一种礼仪性的舞蹈形式。过去人们用以表示对

先祖的怀念或是希望先祖和神佛对自己的保佑。我国周代的《六舞》就是著名的祭祀舞蹈。(参见第三章第二节《六舞》的介绍。)另外，至今流传于江西、安徽、湖北、湖南、贵州、广西等地的《傩舞》，就是古代傩祭中的仪式舞蹈发展而来的，大多还保留着"驱鬼除疫"的主要特征。

三、社交舞蹈：

社交舞蹈是在人们文化生活中最广泛流传和最具有群众性的舞蹈活动。是人们进行社会交往、增进友谊、联络感情的舞蹈。一般多指在舞会中跳的各种交际舞。另外，我国许多少数民族，如彝族的"火把节"、苗族的"芦笙节"、黎族的"三月三"、布依族的"六月六"、哈尼族的"苦扎扎"节、傣族的"泼水节"等节日中所进行的群众性的舞蹈活动，多是青年男女进行互相交往、自由选择配偶的社交活动，因此，也可以说是各个民族的社交舞蹈。

四、自娱舞蹈：

自娱舞蹈是人们在舞蹈活动中目的最单纯的一种舞蹈，它除了进行自娱自乐以外，别无其他目的。它既不是为了跳给别人看，也不是为了给别人在情感和思想以感染或影响，只是用舞蹈抒发和宣泄自己内在的情感冲动，而在抒发和宣泄情感的过程中，获得审美愉悦的充分满足。当然，有时这种舞蹈也不免会引起旁观者或同舞者的激情反应，而这客观的反应，自然又会给舞者本人的情感以影响和刺激，这也就会进一步激发出舞者即兴舞蹈的灵感，使其舞蹈放射出独特的光彩，从而使舞者能感受到更大的舞蹈审美活动的愉悦和欢乐。如我国汉族民间舞蹈"秧歌"和一些少数民族的民间舞蹈，以及西方的"迪斯科"、"霹雳舞"、"街舞"等，都是人们所喜爱的自娱性舞蹈。

五、体育舞蹈：

体育舞蹈，由于舞蹈是一种人体动作的艺术，所以它历来就有健身的体育作用。近来人们更进一步把舞蹈和体育相结合，创造了以艺术审美的方式锻炼身体，使身心全面健康发展的体育舞蹈新品种。如各种健身舞、韵律操、中老年迪斯科、冰上舞蹈、水中舞蹈等等。另外，从广义上来说，我国民族的武术中，象征、模拟各种动物和特定人物形象的象形拳、五禽戏及舞剑、舞刀等均可属于体育舞蹈。(近年来，交际舞，特别是国际标准交际舞，在我国普及流行非常广泛，各种比赛不断，一些体育部门把它划归为体育舞蹈，并成立了体育舞蹈的组织。当然，交际舞不能说没有一定的健身的作用，但它的主要作用却不是锻炼身体，所以，这种称谓是不够准确的。)

六、教育舞蹈：

教育舞蹈，多指学校、幼儿园进行审美教育的舞蹈活动以及所开设的舞蹈课

程。据了解,许多欧美国家的学校很重视对学生的审美教育,除设音乐、美术课外,还设舞蹈课,任学生选修;有些学校还设有舞蹈系,既培养专业舞蹈人才,也向舞蹈爱好者传授舞蹈文化。因此,就形成了教育舞蹈的专门学科。我国一些大专院校过去对此重视不够,除一些师范院校开设有舞蹈课外,一般都不专设此课程,爱好舞蹈的学生只能在业余艺术团体进行舞蹈活动。所以,过去在我国所谓的教育舞蹈,更多是指幼儿舞蹈和儿童舞蹈。进入新世纪后,这种情况逐渐有所改进。其实,我们的祖先还是非常重视对其子弟进行舞蹈教育的。如约在三千年以前的周代,就规定了对贵族子弟进行乐舞教育的学习内容,以及课程的进程。《周礼·乐师》注:"谓以年幼少时教之舞,内则曰:十三舞勺,成童舞象,二十舞《大夏》。""舞勺"一般认为指"小舞",属文舞类,包括周代六个著名的祭祀舞蹈:《帗舞》、《羽舞》、《皇舞》、《旄舞》、《干舞》、《人舞》。"舞象"属武舞类,"象用兵时刺伐之舞","可能是模仿破击象阵的作战动作的。"⑤《大夏》即《六舞》之一,传说是表现和歌颂夏禹治水的丰功伟绩的,周代时用以祭祀山川的。这也就是说,十三岁学文舞,十五岁(成童)学武舞,二十岁才学歌颂各氏族首领和祭祀之类为内容的乐舞。

我国教育舞蹈之所以不能广泛普及,就在于有些教育工作者对审美教育的功能和作用认识不足,也有些人缺乏舞蹈文化的知识,不了解舞蹈艺术乃是一种民族文化,它在陶冶和美化人的情感思想、道德情操、培养人的团结友爱、加强礼仪,以及增进身心健康都有潜移默化的重要作用。相信,随着我国人民文化素质的提高,对艺术审美教育作用的不断加深理解,舞蹈教育也必将会愈来愈受到重视,因此,展望未来,教育舞蹈将会有更为广阔的发展前途。

第四节 艺术舞蹈

艺术舞蹈是指由专业和业余舞蹈家,通过对社会生活的观察、体验、分析,集中、概括和想象,进行艺术的创造,从而产生出主题思想鲜明、情感丰富、形式完整,具有典型化的艺术形象,由少数人在舞台或广场表演给广大群众观赏的舞蹈作品。根据其各个不同的艺术特点,大致可分为以下三类。

第一类,根据舞蹈的不同风格特点来区分,有:古典舞、民间舞、现代舞和当代舞。
一、古典舞
古典舞是在民族民间传统舞蹈的基础上,经过历代专业工作者提炼、整理、加

工、创造,并经过较长时期艺术实践的检验,流传下来的,被认为是具有一定典范意义的和古典风格特点的舞蹈。一般来说,古典舞都具有严谨的程式、规范性的动作和比较高超的技巧。世界上许多国家和民族都有各具独特风格的古典舞蹈。

我国汉族的古典舞,流传下来的舞蹈动作,大多保存在戏曲舞蹈中;一些舞蹈姿态和造型,保存在我国极为丰富的石窟壁画、雕塑、画象石、画象砖、陶俑,以及各种出土文物上的绘画、纹饰舞蹈形象的造型中;我国丰富的文史资料也有大量的对过去舞蹈形象的具体描述。我国舞蹈家从 20 世纪 50 年代开始进行的对中国古典舞的研究、整理、复现和发展的工作,取得了很大的成绩,建立了一套中国古典舞教材,创作出一大批具有中国古典舞蹈风格的舞蹈和舞剧作品,形成了细腻圆润、刚柔相济、情意交融、技艺结合,以及精、气、神和手、眼、身、法、步完美谐调与高度统一的美学特色。

印度的古典舞,由婆罗多、卡塔克、卡达卡利、曼尼普利、奥迪西和库契普迪六大传统舞系组成。其主要艺术特征是舞蹈动作节奏、韵律鲜明,造型性强,具有丰富内涵的多姿多彩的舞蹈哑语手势和细腻的面部表情。

欧洲的古典舞蹈,一般都泛指为芭蕾舞。芭蕾,系法语 Ballet 的音译。欧洲各国的古典舞剧统称为芭蕾,是一种以欧洲古典舞蹈为主要表现手段,综合音乐、戏剧、舞台美术等艺术形式的舞蹈品种。由于其表演技术上一个重要特征是女演员要穿特制的足尖舞鞋并用足尖立地跳舞,所以俗称"足尖舞"。相传,芭蕾最早起源于意大利,而形成于法国,18 世纪传入俄国。在 18 世纪末和 19 世纪初才成为一种独立的、完整的艺术形式,创造了足尖舞蹈技巧,发展了各种腾空跳跃和旋转技巧,并产生了一套完整的训练方法,逐渐形成了具有不同风格特点的意大利学派、法兰西学派和俄罗斯学派等。20 世纪 20 年代以后出现了现代芭蕾学派,并陆续派生出许多芭蕾学派,风行欧美。芭蕾艺术传入我国,约在 20 世纪 20 年代。不过,那时还仅局限在少数人范围内。50 年代以后,我国舞蹈工作者才有条件正规地、系统地向世界各国的优秀的芭蕾艺术学习,成立了专业的芭蕾舞剧团体,把世界优秀的芭蕾舞剧目介绍给我国的观众,并以芭蕾艺术的形式创作了一批反映我国人民生活和斗争为题材的舞剧作品。

二、民间舞

民间舞,是由劳动人民在长期历史进程中集体创造,不断积累、发展而形成的,并在广大群众中广泛流传的一种舞蹈形式。民间舞蹈和人民的生活有着最密切的联系,它直接反映着劳动人民的生活和斗争,表现着他们的思想感情、理想和愿望。由于各民族、地区人民的生活劳动方式、历史文化心态、风俗习惯,以及自然环境的

差异,因而形成了不同的民族风格和地区特色。

世界上各个国家、各个民族都有各自不同风格特色的民间舞蹈。在欧洲芭蕾舞剧中的民间舞蹈,一般称作代表性舞蹈或性格舞蹈,它是经过舞蹈的专业加工,使其与芭蕾的风格相和谐、统一在一起。

我国历史悠久、民族众多、幅员辽阔,因此民间舞蹈特别丰富多彩。其主要的艺术特点是:

1. 载歌载舞,自由活泼。我国民间舞蹈很主要的一个特点,就是舞蹈与歌唱的紧密结合。这种载歌载舞的形式,自由、生动、活泼,可以比纯舞蹈易于表现更多的生活内容,而且通俗易懂,所以非常为我国广大人民群众所喜爱。

2. 巧用道具,技艺结合。我国的很多民间舞蹈都巧妙地使用道具,如扇子、手帕、长绸、手鼓、单鼓、花棍、花灯、花伞等等,这就大大地加强了舞蹈的艺术表现能力,使得舞蹈动作更加丰富优美、绚丽多姿。

3. 情节生动,形象鲜明。我国的民间舞蹈很着重于内容,大多都有一定的故事传说为依据,因此,人物形象鲜明、人物性格突出。虽然有的舞蹈仅是表现某一种情绪,但它也多是作为一个完整的故事情节的片断而出现的。如广东的《英歌》是表现梁山泊一百单八将攻打大名府的故事;福建的《大鼓凉伞》传说是表现郑成功抵御外寇练兵的活动。

4. 自娱娱人,意旨统一。我国很多民间舞蹈常常是自娱性和表演性的统一。有些舞蹈活动,对于舞者来说,他是自娱,同时也是为了表演给观众看,因此舞者很注意自己舞蹈技艺的提高,故而我国的民间舞蹈得到了较高程度的发展。

5. 情之所至,即兴发挥。我国各个地区的民间舞蹈在流传中,虽然都有一定的格式和规范,但也都有即兴发挥的传统,特别是在一些民间舞蹈家的身上这一点尤为突出。在他们情感最激动的时刻,常常是能出现闪烁着独特光彩的舞蹈的时候。

20世纪50年代以来,我国的舞蹈工作者对各民族的民间舞蹈进行了广泛的普查、深入的学习、认真的整理、慎重的加工和创造性的改编,从而产生了一大批优秀的民间舞蹈节目,如《红绸舞》、《鄂尔多斯舞》、《花鼓舞》、《草笠舞》、《孔雀舞》、《摘葡萄》等,不仅为我国广大观众所欢迎,而且以其独特的风采受到世界各国人民的喜爱和赞赏。

三、现代舞

现代舞,是19世纪末和20世纪初在欧美兴起的一种舞蹈流派。其主要美学观点是反对古典芭蕾的因循守旧、脱离现实生活和单纯追求技巧的形式主义倾向;主张摆脱古典芭蕾过于僵化的动作程式的束缚,以合乎自然运动法则的舞蹈动作,

自由地抒发人的真实情感,强调舞蹈艺术要反映现代社会生活。其创始人,公认为是美国舞蹈家伊莎多拉·邓肯(Isadora Duncon,1877—1927),她认为古典芭蕾的训练会造成人体的畸形发展。她向往原始的纯朴和自然的纯真,主张"舞蹈家必须使肉体与灵魂结合,肉体动作必须发展为灵魂的自然语言",真诚的、自然的抒发内心的情感。而系统地为现代舞派建立起一套较为完整的理论和训练体系的,是匈牙利人鲁道夫·拉班(Rudolf Von Laban,1877—1968),他创造了一种被称为自然法则的训练方法,把人体动作的构成归纳为"砍、压、冲、扭、滑动、闪烁、点打、飘浮"等八大要素,认为正确处理各要素之间的关系,就能组成各种动作。他创造的"拉班舞谱"至今仍为世界上最有影响的舞谱之一。与邓肯同期的舞蹈家露丝·圣-丹尼斯(Ruth St.Denis,1877—1968)是美国现代舞的先驱,她广泛吸收了埃及、希腊、印度、泰国以及阿拉伯国家的舞蹈文化,形成了一种具有东方神秘色彩的、表现了一种宗教精神的现代舞。她的学生玛莎·格雷厄姆(Marthe Graham,1894—1991)是当代现代舞的杰出代表,她认为人类既然有美有丑,有爱有恨,有善有恶,那么舞蹈就不能只是赞颂美好和善良,也应当表现罪恶、悔恨和嫉妒,所以她特别强调运用舞蹈把掩盖人的行为的外衣剥开,"揭露一个内在的人"。她还创造了一套舞蹈技巧,人称"格雷厄姆技巧"。近数十年来,这一流派的舞蹈家各自发展,形成了许多不同风格和艺术主张的派别,有的在舞蹈的创新和发展上做出了很大的成绩;有的却完全违背了早期现代舞派的基本思想和艺术主张,只强调主观精神的感受,甚至一切从唯我主义出发,远离了客观社会现实生活,发展到离奇、怪诞、晦涩的地步,为广大观众所不能理解和接受;也有的现代舞者,走得更远,不仅泯灭了舞蹈艺术和真实生活的区别,而且完全丧失了社会伦理道德观念,将真实的龌龊的生活场景搬上舞台:"让男性在舞台上真实地蹂躏女性"[⑤]沦为了丑恶的表演。

四、当代舞

当代舞,亦称新创舞,即不同于上述三种舞蹈风格的新的风格的舞蹈。是当代舞蹈家为了表现当代社会生活,塑造当代人物形象,根据表现舞蹈内容的需要,不拘一格,根据现实生活进行舞蹈创造,并有选择地吸收、融合和运用古典舞、民间舞、现代舞的表现手段和表现方法,从而形成一种新的风格的舞蹈。正如我们在前面说到的:"不同种类的舞蹈,都是在社会生活的发展中,为了适应反映和表现不同内容的需要应运而生的。"当代舞的产生和发展也是如此,是舞蹈艺术历史发展的一种必然现象。也正由于当代舞所要表现的当代生活的广度和深度正在迅速地扩容和发展,所以当代舞的形式和风格也处于动态的发展变化之中。新中国建立

后,由于中国的舞蹈工作者历来十分重视运用舞蹈艺术表现新的生活、新的人物,所以中国的当代舞的发展十分迅速,优秀的中国当代舞作品也不断涌现。这种新风格的舞蹈,又以表现我国当代现实生活题材的舞蹈作品为多,从 20 世纪 40 年代末由著名舞蹈家吴晓邦编导的《进军舞》开始,此后我国一些舞蹈团体又陆续创作演出了《乘风破浪,解放海南》、《轮机兵舞》、《旗》、《不朽的战士》、《飞夺泸定桥》、《行军路上》、《战马嘶鸣》、《割不断的琴弦》、《踏着硝烟的男儿女儿》、《走、跑、跳》、《天边的红云》、《云上的日子》、《士兵的旋律》、《哈达献给解放军》等,均是各个时期具有代表性的优秀当代舞作品。2005 年在北京举办的第三届 CCTV 舞蹈大奖赛,开始明确将这一风格类型的舞蹈列为一个独立舞种参赛,大会评出了一批比较好的当代舞作品 ,它们是:《秋天的记忆》、《传说》、《唉,无奈》、《阮玲玉》、《漠海孤雁》、《漫漫草地》、《毕业歌》、《那一片芦荡》、《阳光下的我们》、《军中蛟龙》等。

第二类,根据舞蹈表现形式的特点来区分,可分为独舞、双人舞、三人舞、群舞、组舞、歌舞、舞蹈诗、歌舞剧、舞剧等九类。

一、独舞

独舞,又叫单人舞,系由一个人表演的完成一个主题的舞蹈。多用来直接抒发人物的思想感情和揭示人物的内心世界。大多是表现一个完整的思想感情的片断,或是体现了一定的生活内容、创造了一种比较鲜明的意境。大致可分为两类:一类为结构完整的独立的舞蹈作品;另一类为舞剧和大型舞蹈中的重要组成部分,是刻画人物的主要手段。舞剧中的独舞,类似歌剧中的咏叹调或话剧中的内心独白。独舞演员要求有良好的身体素质、扎实的基本功有较高的表演技巧和较强的刻画人物的能力。通常由具有较高艺术表现力的演员担任。

二、双人舞

双人舞,由两个人(通常为一男一女) 表演共同完成一个主题的舞蹈。多用来表现人物之间思想感情的交流和展现人物的关系。也可分为两类:一类为结构完整的独立的舞蹈作品;另一类为大型舞剧和舞蹈中的重要组成部分。舞剧中的双人舞,类似歌剧中的重唱或话剧中的对话,是塑造人物和推动剧情发展的重要手段。在古典芭蕾中的双人舞,大多是表现爱情的,并有一套固定的程式:首先,是男女主人公在一起合舞;其次,由男、女各跳一段独舞;最后,两人再合在一起共舞。在男、女单独的舞蹈中,多是技巧性的表演,在合舞中一般都要使用托举技巧。

三、三人舞

三人舞,由三个人合作表演完成一个主题的舞蹈。一般亦可分为两类:一类为

NO.04

结构完整的独立的舞蹈作品;另一类为大型舞剧和舞蹈重要组成部分。三人舞,根据其内容又可分为表现单一情绪和表现一定情节,以及表现人物之间的戏剧矛盾冲突内容等三种不同的类别。

四、群舞

群舞,凡四人以上的舞蹈均可称为群舞。一般多为表现某种概括的情绪或塑造群体的形象。通过舞蹈队形、画面的更迭、变化和不同速度、不同力度、不同幅度的舞蹈动作、姿态、造型的发展,能够创造出深邃的诗的意境,具有强大的艺术感染力。大型舞剧中的群舞,常用来烘托艺术气氛,展示民族风格和地方特色,有时也用其作为独舞或双人舞的陪衬,为塑造人物服务。

五、组舞

组舞,由若干段舞蹈组成的比较大型的舞蹈作品。其中各个舞蹈有相对的独立性,但它们又都统一在共同的主题和完整的艺术构思之中。如哈萨克组舞《幸福的草原》就由姑娘们轻快、活泼的"头纱舞";老头们幽默、风趣的"皮鞋舞";妈妈们安详、亲切的"摇篮舞";牧马人纯朴、威武的"牧人舞"和青年男女们欢乐、自由的"姑娘追舞"等五个对比鲜明的舞蹈和最后的大群舞所组成,共同表现了哈萨克草原物资交流盛会的欢乐景象和草原人民的幸福生活。在大型舞剧中,有的场景采用组舞的结构形式,将一定数量的舞蹈联在一起,表现特定的内容,也是丰富舞剧色彩、提高和加强舞蹈化的手法之一。如我国民族舞剧《丝路花雨》第六场,敦煌二十七国交易会,就组织进了古代丝绸之路上东方各国的舞蹈,以渲染盛唐时期的繁荣景象。

六、歌舞

歌舞,是一种歌唱和舞蹈相结合的艺术表演形式。在我国历史悠久、源远流长。从古代乐舞到今天的各民族的民间舞蹈中,歌舞一直是占有重要位置的艺术样式。载歌载舞既长于抒情,又善于叙事,能表现人们复杂、细腻的思想感情和广泛的生活内容。可以从视觉和听觉两个方面使观众得到审美的感知,因此,有较强的艺术感染力,很为我国广大观众所喜闻乐见。

七、舞蹈诗

舞蹈诗是以舞蹈为主要艺术手段,综合音乐、舞台美术(服装、布景、灯光、道具等)艺术手段,通过对人物内在精神世界具有诗的凝练的抒发,或对一定生活事件具有诗的概括的展现,创造出浓郁的诗情、诗意的具有深刻诗的内涵的舞蹈体裁。舞蹈诗作为一种舞蹈体裁,它本身也有各种不同的品种。从我国已有的比较大型的舞蹈诗作品来看,大致可分为:舞蹈史诗、舞蹈抒情诗、舞蹈叙事诗和舞蹈组诗四

类。舞蹈史诗类的作品在全国有较大影响的主要有 1964 年创作演出的音乐舞蹈史诗《东方红》和 1984 年创作演出的音乐舞蹈史诗《中国革命之歌》。舞蹈抒情诗有 1997 年吉林省延边歌舞团创作演出的《长白情》。舞蹈叙事诗有 1995 年沈阳军区前进歌舞团创作演出的歌舞诗《雪花·雪花》。舞蹈组诗有 1997 年广西北海市歌舞团创作演出的舞蹈诗《咕哩美》等。另，2004 年荣获第四届中国舞蹈"荷花奖"舞蹈诗金奖的《云南映象》可称为民俗风情性史诗。

八、歌舞剧

歌舞剧，是一种以歌舞为主要艺术表现手段来展现戏剧性内容的综合性表演形式。我国古代的歌舞剧，一般通称为戏曲。其历史悠久，剧种、曲目众多，是我国广大地区最为流传、最为人民群众所喜爱的戏剧形式之一。我国近现代的歌舞剧，有的吸收了戏曲的艺术表现手法来表现新的生活、新的人物；有的则在民间歌舞的基础上表现戏剧的内容。如《玩灯人的婚礼》就是以安徽"花鼓灯"的舞蹈为主，以歌唱为辅，表现一定戏剧内容的歌舞剧。

九、舞剧

舞剧，是以舞蹈为主要艺术表现手段，并综合了音乐、舞台美术等，表现一定戏剧内容的舞蹈作品。关于它的艺术特征，我们将在下一节作比较详细的论述。

第三类，根据反映社会现实生活的方法和塑造舞蹈形象的特点来划分，可分为抒情性舞蹈、叙事性舞蹈和戏剧性舞蹈三类。

一、抒情性舞蹈

抒情性舞蹈，又称情绪舞。其主要的艺术特征是在特定的环境中，以鲜明、生动的舞蹈语言来直接抒发人物——舞蹈者的思想感情，以此表达舞蹈家对生活的感受和评价。优秀的抒情舞往往是既带有舞蹈者的个性特征，又概括了时代和人民群众普遍的情感特色，是个性和共性的统一，因而能唤起广大观众的情感共鸣。如《红绸舞》通过舞蹈者手中红绸不断飞舞流动的各种线条所组成的丰富多彩的画面，直接抒发了获得自由的中国人民那种兴奋喜悦的心情和精神振奋、意气风发，斗志昂扬的精神风貌。男子群舞《海燕》通过迎着暴风雨，振翅翱翔的海燕的舞蹈形象，以象征性的手法，表现了新时期中国人民在风浪中搏击前进的勇气和决心。

我国的舞蹈家还常采用民族传统艺术中"托物取喻"和"缘物寄情"的表现手法，通过对自然景物的模拟，以拟人化的舞蹈形象，来表现和抒发舞蹈者的情怀。如《荷花舞》，以荷花的"出污泥而不染"的品格，来寄托人们对高尚情操的追求和对和平、自由的向往；而《葵花舞》则借葵花向阳的特性，来表现人们对祖国的眷恋之情。

抒情舞从表现形式上可分为抒情性群舞和抒情性小品舞蹈两种：抒情性群舞以群体的不断流动变化的舞蹈动作、姿态、造型和队形、画面的更迭变换，以力度、幅度、节奏的对比，不同情绪、情感的典型、概括的表现，创造出一种诗的意境，给人以强烈的美感；抒情性舞蹈小品（多为独舞）则通过演员高超的舞蹈技艺和细腻、精湛的表演，所创造出的生动、鲜明的舞蹈形象和深邃的意境，给人以美感享受。

抒情舞从美的形态上来看主要有：优美型（如《荷花舞》、《葵花舞》）；壮美型（如《海燕》、《马刀舞》）和欢悦型（如《红绸舞》、《快乐的罗嗦》）三类。

二、叙事性舞蹈

叙事性舞蹈，又称情节舞。其主要艺术特征是通过舞蹈中不同人物的行动所构成的情节事件来塑造人物，表现作品的主题内容。

叙事性舞蹈和舞剧虽然都具有不同的人物和一定的情节，但它们却有不同的特质。前者一般篇幅比较短小，情节也比较简单，不像舞剧那样有曲折复杂的情节结构和尖锐激烈的戏剧性冲突。如《金山战鼓》通过宋代著名女将梁红玉率领两个孩儿，在宋军和金兵激战的金山脚下，亲临阵前，观战、擂鼓、中箭、拔箭、对天盟誓、击鼓再战，直到战斗胜利的情节过程，运用舞蹈手段，形象地把梁红玉不畏强敌的民族气节和昂扬的战斗精神，作了生动的艺术表现。

在我国叙事性舞蹈中还有许多是取材于寓言、童话和传统故事，常采用夸张、比喻、拟人化的手法，以生动的情节和鲜明的舞蹈形象来表现某种生活哲理。如《鹬蚌相争》，劝喻人们不要因为内部纠纷争斗不休，而让他人坐收渔利；《东郭先生》和《农夫与蛇》则告诫人们不要轻信恶人的软语乞求，丧失警惕，最后反遭其害。

叙事性舞蹈，由于结构精巧、情节生动、人物形象鲜明，与我国人民群众传统的审美习惯相适应，所以是我国广大群众喜闻乐见的一种舞蹈样式。

三、戏剧性舞蹈

戏剧性的舞蹈，我们统称为舞剧。舞剧是以舞蹈为主要艺术手段表现一定戏剧内容的舞蹈作品。是一种综合了舞蹈、戏剧、音乐、舞台美术的舞台表演艺术。它和其他戏剧艺术形式的共性，都是通过舞台上不同人物的行动和他们的性格冲突来反映社会现实生活；而其不同的艺术特性，就是艺术表现手段的不同，以及由此而生发出的许多艺术特征。话剧、歌剧的主要表现手段是语言和歌唱，舞剧的主要表现手段是舞蹈。

舞蹈是擅长于抒发人的情感的一种艺术，它在叙述事物的具体概念方面有比较大的局限，而舞剧所要表现的一定的戏剧内容，则要求舞蹈具有一定的叙事能力。如何使这个矛盾得到解决，使其达到对立的统一，是舞剧创作能否取得成功的

关键。因此,这就要求:一方面在选材上要适当考虑到舞蹈表现力的局限,不要安排过于曲折复杂的情节和繁琐的内容;另一方面则要求在舞剧的艺术结构上要比其他戏剧形式具有高度概括、凝练、集中的特点,注意在情节故事的发展和人物的行动中,着重对人物的思想感情和内心世界进行细致、深刻的描绘。我们从中外一些优秀的舞剧作品中,发现在舞剧结构上运用"在抒情中叙事"和"在叙事中抒情"从而达到"抒情和叙事的统一"是解决舞蹈表现力的擅长和局限这个矛盾,比较好的方法。如我国民族舞剧《丝路花雨》中第二场神笔张和英娘父女相依为命、共沥心血画窟的情节结构,就是在抒情中叙事和在叙事中抒情这一艺术表现手法的很好的范例。这一场规定的情景是英娘和失散五年的父亲团聚,以及自己才获得人身自由的幸福时刻,在昏暗的洞窟中,英娘秉灯照明,神笔张挥笔作画。神笔张在进行艺术构思时,英娘为他出主意、帮助设计人物的动作姿态和造型。为了使父亲不要过于劳累能休息片刻,英娘弹起琵琶婆娑起舞。这纯洁真挚的情感,这流畅优美的舞蹈,激发起神笔张的艺术灵感和创作激情,从而在他的笔端产生出一幅充满人间春色、闪烁着独特艺术光辉的《反弹琵琶伎乐天》。自由生活的乐趣,父女相依为命的深情,使神笔张的画笔出现了奇迹、焕发出异彩。在这里,由于人物的思想感情产生了人物的行动,形成了情节事件的发展,而这一情节事件的发展的始终无不充满着和洋溢着人物丰富的思想感情。

舞蹈是一种综合性的表演艺术,音乐不仅是舞蹈的伴奏,而且还表现着人物丰富、细腻、深刻的思想感情和人物性格的特征,或提供情节事件发展关键时刻的对比气氛和鲜明的色彩;服装、道具、布景、灯光等舞台美术,在表现时代、环境、人物身份、民族特色,以及推进情节的发展、衬托人物内心世界的变化等方面都有重要的作用。舞剧艺术体裁的产生,使得这种艺术的综合性发展到了更高的阶段,把文学、戏剧、音乐、美术等艺术都与舞蹈融合为一体,这也就极大地提高了舞蹈艺术的表现能力。因此,在我们进行舞剧的创作、欣赏和评论中对于其艺术的综合性,其他艺术形式在舞剧中所起的重要作用,均应给予充分的重视。

关于舞蹈的种类,为了使大家有一个明晰的印象,我们在本章后面附了一个"舞蹈种类系统一览表",供参阅。

概念小结

生活舞蹈:与人们各种生活有着直接紧密联系,功利目的性比较明确,人人都可参加的具有广泛群众性的舞蹈活动。包括:习俗舞蹈、宗教祭祀舞蹈、社

交舞蹈、自娱舞蹈、体育舞蹈等。

艺术舞蹈：由专业和业余舞蹈家通过对社会生活的观察、体验、分析、集中、概括和想象，进行艺术创造，从而产生出主题思想鲜明、情感丰富、形式完整，具有典型的艺术形象，由少数人在舞台或广场表演给广大群众观赏的舞蹈作品。

古典舞：在民族民间传统舞蹈的基础上，经过历代专业工作者提炼、整理、加工、创造，并经过较长时期艺术实践的检验，流传下来的，被认为是具有一定典范意义的和古典风格特点的舞蹈。一般来说，古典舞都具有严谨的程式、规范性的动作和比较高的技巧。

民间舞：由劳动人民在长期历史进程中集体创造，不断积累、发展而形成的，并在广大群众中广泛流传的一种舞蹈形式。

芭蕾舞：芭蕾，系法语 Ballet 的音译。欧洲各国的古典舞剧统称为芭蕾，是一种以欧洲古典舞蹈为主要表现手段，综合音乐、戏剧、舞台美术等艺术形式的舞蹈品种。

现代舞：是 19 世纪末和 20 世纪初在欧美兴起的一种舞蹈流派，其主要美学观点是反对古典芭蕾的因循守旧、脱离现实生活和单纯追究技巧的形式主义倾向；主张摆脱古典芭蕾过于僵化的动作程式的束缚，以合乎自然运动法则的舞蹈动作，自由地抒发人的真实情感，强调舞蹈艺术要反映现代社会生活。

当代舞：我国舞蹈家根据表现社会生活内容和塑造人物的需要，根据现实生活进行舞蹈创造，并有选择地吸收、融合和运用古典舞、民间舞、现代舞的表现手段和表现方法，兼收并蓄为我所用，不拘一格进行舞蹈创造，从而形成不同于已经形成的各种舞蹈风格的具有独特新风格的舞蹈。

抒情性舞蹈：又称情绪舞。在特定的环境中，以鲜明、生动的舞蹈语言来直接抒发人物的思想感情，以此表达舞蹈家对生活的感受和评价。

叙事性舞蹈：又称情节舞。通过舞蹈中不同人物的行动所构成的情节事件来塑造人物，表现作品的主题思想。

戏剧性舞蹈：又称舞剧。以舞蹈为主要表现手段，表现一定戏剧内容的舞蹈作品。

思考题

一、学习舞蹈种类的重要性是什么？

二、从舞蹈种类的历史形成和发展中看出什么舞蹈艺术发展的规律？

三、对各种不同种类舞蹈艺术特征研究目的是什么?

参阅观摩舞蹈作品

舞蹈诗《长白情》。

注释:

① 格罗塞:《艺术的起源》第156—157页。商务印书馆1984年版。

② 岑家梧:《图腾艺术史》第105页。商务印书馆1937年版。

③ 参见王克芬:《中国舞蹈发展史》第45—47页。上海人民出版社1989年10月出版。

④ 参见《中国舞蹈词典》中对《伴嫁舞》、《跳丧舞》、《跳春牛》、《农乐舞》、《四面鼓舞》等各词条的释文。

⑤ 参见王克芬:《中国舞蹈发展史》第48—51页。上海人民出版社1989年版。

⑥ 参见欧建平:《现代舞的理论和实践》第23页,光明日报出版社1994年版。

舞蹈种类系统一览表

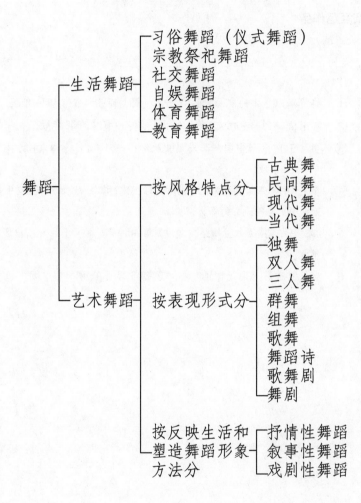

生活舞蹈
- 习俗舞蹈（仪式舞蹈）
- 宗教祭祀舞蹈
- 社交舞蹈
- 自娱舞蹈
- 体育舞蹈
- 教育舞蹈

舞蹈

艺术舞蹈

按风格特点分
- 古典舞
- 民间舞
- 现代舞
- 当代舞

按表现形式分
- 独舞
- 双人舞
- 三人舞
- 群舞
- 组舞
- 歌舞
- 舞蹈诗
- 歌舞剧
- 舞剧

按反映生活和塑造舞蹈形象方法分
- 抒情性舞蹈
- 叙事性舞蹈
- 戏剧性舞蹈

第五章　舞蹈的起源

本章要义:

舞蹈是从哪里来的？是人创造了舞蹈。

对舞蹈起源有各种学说：模仿论、游戏论、巫术论、表情论、性爱论、劳动论等。

我们认为"劳动综合论"比较符合舞蹈起源的历史实际。简括来说就是：舞蹈作为一种社会审美形态，作为一种人的内在生命力外化为人体的有节律的动态的造型艺术，起源于远古人类在求生存、求发展中劳动生产(狩猎、农耕)、性爱、健身和战斗操练等活动的模拟再现，以及图腾崇拜、巫术宗教祭礼活动和表现自身情感思想内在冲动的审美需要。它和诗歌、音乐结合在一起，是人类历史上最早产生的艺术形式之一。

第一节　舞蹈是从哪里来的

作为人体动作艺术的舞蹈，是从哪里来的？是怎样产生的？是谁创造了舞蹈呢？关于这个问题，中国古代有这样一个神话：据说夏禹的儿子启"曾经三次乘飞龙上天，到天帝那里去作宾客，就把天乐《九辩》和《九歌》偷偷地记下来，带到人间，改作了一遍，成为《九招》，也就是《九韶》，在高一万六千尺的大穆之野，叫乐师们在那里开始第一次的演奏。后来大约因为成绩不坏，便又根据了这只曲子，写做歌舞剧的形式，吩咐歌童舞女手里拿着牛尾巴，在大运山北方的大乐之野表演起来。"①

古希腊也有一个关于文艺女神缪斯们的神话："宇宙之王宙斯和'记忆'女神曼摩辛，生了九个女儿，她们就是掌管文艺和历史，天文的女神缪斯们。太阳神阿波罗是她们的领袖。这九个女神各有分工，如手执笛子、头戴鲜花圈的伏脱卜专管音乐；头戴桂冠的卡丽奥卜专管叙事诗；手中拿着一只琴的爱莱图专管抒情诗；头戴金冠、手持短剑与帝杖的美尔鲍明专管悲剧；头戴野花冠、手持牧童杖与假面具的赛丽亚专管喜剧；具有一双轻盈敏捷的脚、手里拿着七弦琴的脱西库，则专管舞蹈……她们掌管着天上人间的一切文学艺术。天才的诗人和艺术家们，因得到她

们的启示,才写出伟大的作品来;人间也因为她们的存在,才开放出各种绚丽的艺术之花。"②

根据以上的神话传说,人间之所以有音乐舞蹈,或是人从神仙那里偷偷学来的,或是具有天才的舞蹈家因为得到文艺女神的启示,才创作出舞蹈作品来。这也就是说归根结蒂音乐舞蹈是神所创造的,人间之所以有音乐舞蹈是神的赐予或是神的启示。我们认为,世界上本没有什么神仙,古代神话是古代人们幻想的产物,神也是人根据自己的形象经过想象而创造出来的,神话本身就是人的艺术创造。所以归根结蒂舞蹈和其他艺术都是人创造出来的。那么,人是怎样创造了舞蹈呢?

我们的祖先,由于在求生存的劳动中使用工具并以它来创造人类所赖以生存的物质条件。他们在物质上满足了人的最基本的生理要求以后,还要为满足心理的也即是精神方面的要求而进行创造性的劳动。如人们在吃饱了肚子以后,人们便敲打着狩猎或种植的工具,随着它们所发出的节奏,或引吭高歌,或手舞足蹈起来,抒发他们狩猎或种植所获得丰收后的喜悦心情;也有人用行动和一系列动作来模仿和再现他们狩猎或种植的劳动过程,以这种回忆和模仿、再现,从而得到内心的满足和快乐。这是人类最早的审美创造,也就是原始的音乐、舞蹈的起源。这种有意识、有目的审美创造的劳动,体现出人的本质力量的对象化,而这正是人类与其他动物的区别所在。也可以说劳动是从使用工具开始的,劳动创造了人本身,劳动创造了人们赖以生存的物质生活材料和精神生活的载体——舞蹈审美活动——的那一天起,人就脱离了一般的动物属性,跃升为区别于一般禽兽动物的大写的"人",使人成为了高等动物。

我们知道任何动物,包括与人类最接近的猿猴类动物,它们的一切行为都只是为了满足生理即生存的要求,一般来说它们没有什么精神生活的要求,它们更不会进行审美的创造。也许有人会说,孔雀会跳舞,马戏团的狗熊会跳舞、猴子会演戏……这又作何解释呢?孔雀的开屏、跳舞,是为了吸引异性,是为了其生理的交配的要求;狗熊跳舞、猴子演戏,是人对它们训练的结果,它们的所作所为,或是为了获得一些食物,或是为了免受皮鞭棍打之苦,而绝不是出自它们本身的审美要求,当然更不是它们自身的审美创造。正因为人类能根据自己的精神、心理的需要去进行审美的创造,所以人才从动物界脱颖而出。

那么,人为什么要创造舞蹈呢?人又是怎样创造了舞蹈?舞蹈在人们的社会生活中起了哪些作用呢?我们研究舞蹈的起源,就是要来回答这些问题。另外,我们弄清楚舞蹈的起源,对了解舞蹈艺术的本质、舞蹈在社会生活中的地位和作用等等,也会有很大的帮助。

第二节　人怎样创造了舞蹈

在世界各国的艺术史学家、社会学家们的论著中,关于舞蹈起源问题的研究,多包含在艺术起源的论述中。究竟人是怎样创造了艺术——舞蹈呢? 各家众说纷纭,简括来说有如下几种理论观点:

一、**模仿论**:这是艺术起源中最古老的理论,起始于古希腊哲学家。他们认为文艺起源于人对自然的模仿,模仿是人的天性和本能。只是由于模仿的对象不同、所用的媒介不同,而产生不同的艺术种类。有一些人用颜色和姿态来制造形象,模仿许多事物,而另一些人则用声音来模仿。舞蹈者的模仿则只用节奏,他们借姿态的节奏来模仿各种"性格",感受和行动。亚里士多德(Aristoteles,前384—前322)还说过,"人从孩提的时候起就有模仿的本能(人和禽兽的区别之一,就在于人最善于模仿,他们最初的知识就是从模仿得来的),人对于模仿的作品总是感到快感。"③

在我国古代的乐舞理论中,也有类似的说法,如《吕氏春秋·古乐篇》:"帝尧立,乃命质为乐。质乃效山林、溪谷之音以歌,乃以麋鹿革置缶而鼓之,乃拊石、击石,以像上帝玉磬之音,以致舞百兽。"(今译大意:尧立为天子,就命令质作乐。质就仿效山林溪谷的声音歌唱,用麋鹿的皮绷在瓦缶上作鼓,又拍石击石来仿拟上帝玉磬的声音,与扮作百兽的人同舞。)这是说乐舞艺术是人对客观自然的模仿——音乐是对山林、溪谷之音的模仿,舞蹈是用有节奏的动作对各种野兽动作和习性的模仿。

二、**游戏论**:这是18世纪德国的诗人、文艺理论家席勒(J.C.F.Schiller,1759—1805)依据康德(I.Kant,1724—1804)所说的,艺术像游戏一样,都是"自由的"活动,"它是对自身愉快的,能够合目的地成功。"④为立论而提出的艺术起源的理论。他认为在艺术起源中,模仿虽然重要,但是,并非是艺术起源的真正起因,而艺术的根本起因是"游戏的冲动","以假象为快乐的游戏冲动一发生,模仿的创作冲动就紧跟而来,这种冲动把假象当作某种独立自主的东西。"⑤他还认为,游戏是自由的人性的表现,游戏也是人类最终脱离动物界的标志,在游戏中人的天性得到充分的发挥和满足,只有当人是完全意义上的人,他才游戏;只有当人游戏时,他才完全是人。持游戏论主张的英国哲学家、社会学家斯宾塞(Herbert Spencer,1820—1903)认为:在动物发展的较高阶段上,由于有较好的营养,机体中积聚着一些

要求出路的剩余力量,所以当游戏的时候,它正服从了这个要求。这就是游戏的起源。据斯宾塞看来,游戏的主要特征是:它对于维持生活所必需的活动没有直接的帮助。游戏者的活动并不追求一定的功利目的。⑥

　　三、巫术论:是现代西方最占优势的一种艺术起源的理论,为不少人类学家、考古学家和文艺理论家所赞同。这种理论创始人为英国的人类学家泰勒(Edward Tylor,1832—1917),他提出原始人的思维分不清主客观的界线,认为一切自然物都和自己一样是有灵魂的,因而产生了图腾崇拜、原始宗教、魔法巫术、祭祀礼仪等活动。而这些活动都离不开舞蹈,甚至舞蹈是其主要的内容。因此,德国的民族学家威兹格兰德(Waitz Gerland)才提出他的著名论断:"一切跳舞原来都是宗教的"。而在许多学者的论著中,大量地引用了原始民族的舞蹈和宗教巫术的关系,以此来说明舞蹈的起源。如一些史前岩洞的洞穴壁画中就有许多披兽皮、戴各种野兽面具的巫师跳舞的舞蹈形象。据学者们考证,它们是用来祈求狩猎胜利的舞蹈。⑦

　　再如,"北美洲的红种人跳自己的'野牛舞',正是在早已碰不见野牛而他们有饿死的危险的时候。舞蹈一直要继续到野牛的出现,而印第安人认为野牛的出现是和舞蹈有因果联系的。"⑧"最简单的一种农业巫术舞,是像斯瓦比亚(Swabia)和特兰士瓦安(Transyl vanian)地区的土人所跳的亚麻舞。'一个种植亚麻的人,要在亚麻地上高跳。他们相信这样做,就能使亚麻长高。'而在马克达居耶地方的土人,在耕地时把矛枪掷向空中,高喊着'禾苗,长枪来高!'"美国俄马哈(Omaha)地方的印第安人,"当庄稼因缺雨而枯萎时,圣野牛社团的成员便用一个大罐盛满水,围着它跳四圈。其中一个人喝一点罐里的水,然后喷到空中,形成小雨或毛毛雨似的雨滴,然后把罐子倒过来,把水都倒在地上。这时,跳舞的人便都伏在地上,去吮吸地上的水,弄得满脸都是泥土。他们就用这种方式,来拯救庄稼。"⑨

　　在澳洲西北部的原始民族中,则盛行着一种"祈雨的仪式",为了求得足量的雨水,他们都围着一块石头跳舞,舞上许多时辰,直到精疲力竭,倒在地上为止。有些民族则举行踊跃舞,以为跳得愈高禾苗也就长得愈高。⑩

　　我国自古以来,巫和舞的关系就非常密切,有学者认为我国的"巫"字就是从最早的"舞"字演变而来的;我国古代的"巫"人,从某种意义上也可以说就是最早的专业舞蹈家,他们是掌握占卜而兼舞蹈的人,他们以舞蹈为手段来降神、祈雨,为人们去灾、逐疫。我国古代史籍文献中,有关巫舞、祭祀性舞蹈的材料非常丰富,如传说中的《葛天氏之乐》就有"敬天常"和"颂地德"的内容;《隶舞》、《皇舞》、《雩

舞》等都是求雨的舞蹈。至今仍在我国各地广泛流传的民间舞蹈《龙舞》就是一种图腾舞蹈的遗存,也是过去人们用以祭祀求雨的舞蹈。

四、表情论: 艺术起源于表现人的情感和人与人之间的情感交流的理论,首先当推列夫·托尔斯泰(Л.Н.Толстой,1828—1910),他在其专著《艺术论》中,虽然没有专门谈舞蹈起源的问题,但在他给艺术所下的定义中却谈了所有艺术的起源,这当然也包括舞蹈在内。他说:"艺术起源于一个人为了要把自己体验过的感情传达给别人,于是在自己心里重新唤起这种感情,并用某种外在标志——动作、线条、色彩、声音,以及言词所表达的形象来传达这种感情,使别人也能体验到同样的感情,——这就是艺术活动。艺术是这样的一项人类的活动:一个人用某种外在的标志有意识地把自己体验过的感情转达给别人,而别人为这些感情所感染,也体验到这些感情。"①普列汉诺夫对托尔斯泰的艺术起源问题的看法做了订正,他说:"我认为,艺术开始于一个人在自己心里重新唤起他在四周的现实的影响下所体验过的感情和思想,并且给予它们以一定的形象的表现。不用说,在绝大多数场合下,一个人这样做,目的是在于把他反复想起和反复感到的东西传达给别人。艺术是一种社会现象。"而他在谈到舞蹈的时候却又着重强调了情感对舞蹈产生的作用,如他说:"在原始民族艺术中占有这样重要地位的丰富多彩和优美如画的舞蹈,是表现和描述在他们生活中有重大意义的情感和动作的。"⑫

德国艺术史学家格罗塞(Ernst Grosse,1862—1927)在《艺术的起源》中对原始民族的舞蹈艺术进行了一些考察后说:"再没有别的艺术行为,能像舞蹈那样的转移和激动一切人类。原始人类无疑已经在舞蹈中发现了那种他们能普遍地感受的最强烈的审美的享乐。多数的原始舞蹈运动是非常激烈的。我们只要一追溯我们的童年时代,就会记起这样的用力和迅速的运动,倘使持续的时间和所用的力气不超过某一种限度是会带来如何的快乐。因这种运动促成之情绪的紧张愈强,则快乐也愈大。人们的内心有扰动,而外表还须维持平静的态度总是苦的;而能藉外表的动作来发泄内心的郁积,却总是乐的。事实上,我们知道给予狩猎民族跳舞的机会的,就是那触发原始人民易动的感情的各种事情。澳洲人围绕着他获得的战利品跳舞,正和儿童围绕着圣诞树跳跃一样的。""能给予快乐的最高价值的,无疑的是那些代表人类感情作用的模拟舞蹈,最主要的例如战争舞和爱情舞;因为这两种舞蹈也和操练式的及其他模拟式的舞蹈一样,在满足、活泼和合律动作和模拟的欲望时,还贡献一种从舞蹈里流露出来的热烈的感情来洗涤和排解心神,……剧烈动作和节奏动作的快感、模拟快感、强烈中的情绪流露中的快感——这些成分给热情以一种充分的解释,原始人类就是用这种热情来研究舞蹈

艺术的。最强烈而又最直接地体验到舞蹈的快感的自然是舞蹈者自己。但是充溢于舞蹈者之间的快感，也同样地可以展拓到观众，而且观众更进一步享有舞蹈者所不能享受的快乐。舞蹈者不能看见他自己或者他的同伴，也不能和观众一样可以欣赏那种雄伟的、规律的、交错的动作，单独的和合群的景象。他感觉到舞蹈，却看不见舞蹈；观众没有感觉到舞蹈，倒看见舞蹈。"[13]

在我国古代的乐舞理论中，对于舞蹈起源于表现人们的情感，也有许多和上述观点基本相同的意见。如《毛诗序》："情动于中而形于言，言之不足故嗟叹之；嗟叹之不足故咏歌之；咏歌之不足，不知手之舞之，足之蹈之也。"就生动地说明了舞蹈是表现人们最激动的情感的产物。与此说法相同或类似的还有《杜氏通典·乐》："诗序曰：咏歌之不足，不知手之舞之足之蹈之，然乐心内发，感物而动，不觉手之自运，欢之至也，此舞之所由起也。"和《白虎通·礼乐篇》："心中喜乐，口欲歌之，手欲舞之，足欲蹈之。"等等。

五、性爱论：舞蹈起源于性爱的理论，虽然没有模仿论、游戏论、巫术论等艺术起源论那样历史久远，但是却受到愈来愈多的学者所重视。英国著名学者、进化论的奠基人达尔文（Charles Robert Darwin，1809—1882）就断言"音乐舞蹈起源于性的冲动，起源于恋爱。"[14]我国方纪生编著的《民俗学概论》中介绍了国外的民俗学者和人类学者对此问题的一些看法："跳舞为人类筋肉活动的主要形式，原始民俗此风最盛，……但是最不可忘记的，就是跳舞在原始时代，同样也是求爱泄欲的手段。关于此事，民俗学者与人类学者曾有种种可靠的证据。兰氏（Y.H.Lang）说，美洲欧玛哈斯（Omahes）人的'Watche'一字有跳舞与性交的意义，可知彼等以此二者为同一事。马提奥斯（Mertius）说巴西的莫拉斯人（Mulas）每在月下跳舞唱歌，男女作性交的姿势。班克夫（Bancaoft）调查新墨西哥的盖拉人（Gila）的求婚方法，报告说该族无结婚的仪式，男子恋一女人，得其父母允许，即以音乐及跳舞挑之，如女子认为满意即出而相就。伊西利克（Eyssric）说几内亚湾的高鲁奥人（Gurus），甚至在葬丧时的跳舞，也带性行为的意味。"[15]

英国的著名学者蔼理斯（Henry Havelock Ellis，1859—1939）在《生命之舞》中说："舞蹈不仅与宗教有紧密的关系，它与爱情也有同样的紧密关系。其实，这种关系是更加原始的，因为这种关系比人类更古老。卢西安（Lucian）说，舞蹈像爱情一样古老。……在大自然以及在原始人中，正因为这样，舞蹈才有其价值。舞蹈是一种求婚的过程，甚至不仅如此，它还是一种爱情的见习，这种见习并被认为是对爱情的美妙训练。在一些民族里，如奥玛哈斯族，舞蹈一词既是舞也指爱。男性必须以他的美、精力和技巧去赢得女性，把自己的影像铭刻在女性的想象中，克

服了女性的沉默而最终引起了女性的欲望。这是整个自然界中雄性的任务,除了人类以外的无数类属中,据说能学到这种工作的最好场所是舞蹈场所。那些没有技巧和力量去学的类属逐渐淘汰,并且因为它们可能是最没有能力的成员,所以可能就以这种方式使一种雌雄淘汰在无意识的优生学中具体化,因而帮助了某一种类的较高度的发展。……从这个观点来看,舞蹈显然执行双重功能。一方面,舞蹈的倾向在这种冲动的暧昧压力下产生,展现个人所具有的最美好可能的前景;另一方面,在求婚的时刻,所学到的活动的展现在知觉的一面发展出美的一切潜在可能性,这一可能性最终使人具有意识。"⑯

在原始社会人们群居生活时,为了生存的需要,把人的自身的生产,也就是繁衍下一代,看成是一件非常重要的活动,把性,和人们的性行为看成是很神圣和很神秘的事情。因此,在图腾崇拜的同时,也产生了生殖崇拜和性崇拜。在很多原始民族的舞蹈中有大量这方面的遗存。英国的艺术家兼宗教研究家卡纳(Harry Cutner)在《人类的性崇拜》一书中说:"北美洲的印第安人,有一种舞蹈名叫'水牛舞'。这个事神的舞会,常延长数天,到最后一日,便有一个乔装的人物出场,腰间带有一根雄伟的阳具,经过一番做作后,末了,便由在场的女人,一涌而上,把这根伟物扯下来,胜利地扛着,游行于最邻近的村落。阿拉伯及中美洲墨西哥各部落所行的'太阳舞',也有同样的情形。故勿论此种跳舞的根本观念是什么,其主要动机,在激发生殖,则无疑义。"⑰

我国土家族产生于原始社会的《毛古斯舞》,除了反映了他们的狩猎生活外,也保存了生殖崇拜的习俗。跳《毛古斯舞》的舞者头上扎五根棕叶大辫子,全身都用稻草或树叶遮盖,头部也用茅草裹着。反映劳动生活的舞蹈动作有"围猎"、"举棒追兽"、"搏斗"、"抬野兽"等;反映生殖崇拜的舞蹈叫"甩火把"(或叫粗鲁棍,即男性生殖器的代称),其舞蹈动作有"打露水"、"撬天"、"搭肩"、"挺腹送胯"、"转臀部"、"左右抖摆"等。跳"甩火把"时,舞者每人腰部捆绑一根一尺五寸长的火把,火把头用红布包裹。舞时用双手或单手持火把做出各种动作。

六、劳动论:这是我国许多舞蹈史论工作者所赞同的理论。劳动创造了人自身,是劳动使人脱离了动物界,也是由于劳动创造了人类社会、创造了艺术赖以产生的物质基础,创造了舞蹈艺术的物质载体——人的灵活自如的、健美的、有着丰富表情功能的身体。正如恩格斯所说的,"只是由于劳动,由于和日新月异的动作相适应,由于这样所引起的肌肉、韧带以及在更长时间内引起骨骼的特别发展遗传下来,而且由于这些遗传下来的灵巧性以愈来愈新的方式运用于新的愈来愈复杂的动作,人的手才达到这样高度的完善,在这个基础上它才能仿佛凭着魔力似的产

生了拉斐尔的绘画、托尔亘德森的雕刻以及帕格尼尼的音乐。"⑱

我们从原始人的一些洞窟壁画中可以看到很多表现他们狩猎生活的舞蹈场面。如"西班牙东海岸克鲁库地方的洞画,画了有女性参加的狩猎舞的画面。画中的女猎人,腰部以上筋肉紧张,十分传神。一九三二年,德国福罗贝纽斯教授在北非费耶赞地方发现的岩画,大约是纪元前三万年左右的遗迹。这幅画表现了一群人扑击猎物的狩猎舞蹈,给人以更为深刻的印象。南非共和国龙山(Drakensberg)地方的洞画,画了古代布须曼人发射弓矢、追踪猎物的舞蹈,甚至把猎人的足迹都绘了出来。龙山洞画的另一幅,画了古代布须曼猎人的舞会场面,十多名猎人聚集一处,中间是几名用独腿跳跃的人,两旁的人或坐、或立、或蹲、或卧,仿佛正在围观。"⑲

从原始舞蹈的现代遗存中许多反映狩猎和种植生活内容的舞蹈中都可以使人们看到舞蹈起源和劳动的亲密关系。如"西非赤道下的土人出猎大猩猩时,令一人装扮大猩猩,表演为猎者所杀死的情形。北美洲达科太人出猎熊前,也行猎熊之舞。即:一人披熊皮,戴熊头,化装为熊的形状,结果被猎人加以驯服。西珂人的狩猎跳舞则分全族人为两部分,一部分饰水牛,佩带水牛的皮角为标记,一部分饰为猎人,佯作将全群牛包围杀掉。"⑳而在一些从事农业劳动的原始民族那里,他们所跳的舞蹈则与他们的劳动生产有着密切的联系。如"马里亚人有一种马铃薯舞。初生的作物容易被东风损伤,所以女人们便到田地里去跳舞,她们把身体做出风雨吹打的情状,和马铃薯开花、生长的姿态;当她们跳舞的时候,她们唱歌,告诉她们的作物也学她们的样子。她们把所希望满足的现实用幻想表现出来。"再如,南民答那峨的土著部落之一巴戈包斯族的男女,在种稻的日子里就聚在一起,"男子走在前面,一面跳舞,一面用铁镐插入地里。妇女跟在他们后面,把谷粒撒到男子们所挖的洼里,用土把它盖好。"㉑

我国一些原始舞蹈的现代遗存中也有许多狩猎和种植生活内容的舞蹈。如鄂温克族的《跳虎》、鄂伦春族的《黑熊搏斗舞》都是人模拟虎、熊的舞蹈,是由他们狩猎生活中产生出来的。达斡尔族歌舞《达奥》就"生动地描绘了一个英武的猎手,骑上枣红色骏马,带着洁白的猎犬,飞似地追逐野兽,终于获得了猎物,欢欢喜喜回家的情景。"纳西族的歌舞《阿仁仁》,"这个舞蹈是男女合围成圈的一种极其激烈、紧张、迅速,有如猎人追赶野兽时的步子来跳的舞。女的以短暂的、急促的吆喝声,男的以高亢的、洪亮的喊声,有节奏地喊着跳着,表现了古代纳西族劳动人民在狩猎前的练习和在狩猎活动中的感受。"土家族的《毛古斯舞》中除了有表现狩猎生活的"围猎"、"追打"、"搏斗"等外,还有反映农业劳动的"劳动生产"、"打粑粑"、"揉

粑粑"、"扫进扫出"等。鄂伦春人的《采红果舞》"反映了鄂伦春妇女的采集生活，该舞是由两个妇女表演，二人面对面自转圈（有时也走直线，一个往前走，一个往后退），转一圈后，鼓一次掌；也有伸手拔树枝的动作，然后做出采红果的姿态，边采边往桦皮篓里装。"[22]

我国著名朝鲜族舞蹈家赵得贤认为"朝鲜民族舞蹈产生于水田劳动"，他写道："朝鲜自三韩时代以前（约两千年以前）已有水稻种植业存在。当时，由于生产力很落后，人们特别重视吃饭问题，种田同生存有着直接的联系。每当庆祝丰收和祭天祭神的时候，农民怀着用自己双手种得大米的喜悦，用歌舞来表达自己的欢乐。在跳舞的时候，他们自然而然地反复和重复获得丰收的过程和劳动的过程，由此感到一种快乐。在这样重复水田劳动的过程中，逐步形成了朝鲜民族舞蹈的基本形态。"[23]

我们从以上各种对舞蹈起源的理论观点来看，虽然各自都有一定的道理，但哪一种理论都不能概括舞蹈的全部起因。比如模仿论，人的模仿也不是为了模仿而模仿，模仿的本身也有其自己的目的，或是为了劳动生产的需要，或是为了抒发情感的满足，或是为了讨好神灵、先祖以赐福人间。而作为审美假象的游戏，也不是无任何功利目的的活动，而且游戏的本身亦是一定社会生活的反映。这正如普列汉诺夫所说："大家知道，野蛮人在自己的舞蹈中往往表现各种动物的动作。这怎样来解释呢？只能解释为再度体验一种快乐的冲动，这种快乐是由于狩猎时使用力气的结果。请看一看爱斯基摩人是怎样猎取海豹的：他伏在地上向它爬去；他竭力像海豹那样地昂起头来；他模仿它的一切动作，等到悄悄地接近它之后，最后才向它射击。因此，模仿动物的动作，是狩猎的极其重要的一个部分。所以，毫不足怪，当狩猎者有了想把由于狩猎时使用力气所引起的快乐再度体验一番的冲动，他就再度从事模仿动物的动作，创造自己独特的狩猎的舞蹈。然而在这里是什么决定着舞蹈的性质，即游戏的性质呢？是严肃的工作的性质，也就是狩猎的性质。游戏是劳动的产儿，劳动在时间上必然是先于游戏的。"[24]关于舞蹈起源于巫术，虽然有一定的道理。但是，我们认为巫术也不是舞蹈起源的最根本的起因。一是，有学者根据考古资料证明舞蹈的出现早于巫术的出现；二是，在一些原始民族的舞蹈中，有巫术舞蹈，也有与巫术无关的舞蹈（如劳动舞、战争舞、恋爱舞等）；三是，巫术舞蹈本身亦有它的起源：或出于祈求劳动（狩猎、种植、畜牧）的丰收；或祭祀祖先、神灵，求其赐福、驱灾，使人类本身的繁衍能得到壮大发展。舞蹈起源于表现人们的情感和人们进行情感交流的表情论是符合舞蹈艺术发生的实际的，特别是从舞蹈的艺术特性的角度来看，对这种理论，我们是应当予以充分重视的。但是，也不

能把表情论看成是对舞蹈起源的唯一的解释,因为还有许多舞蹈并不主要是、或者仅仅是表现人们的情感。把性爱看成是舞蹈唯一的起源,这个看法也不符合实际,事实是在原始舞蹈中有许多是与性爱没有任何关联的。舞蹈起源于劳动的观点,为我国舞蹈界大多数史论工作者所普遍赞同,是很有道理的。但是,这也并不是舞蹈唯一的起源,因为确实有一些舞蹈和劳动没有什么直接的关系,如性爱舞蹈,如人与人之间交流情感的舞蹈,如具有一定游戏性质的娱乐舞蹈等等。

我们认为,舞蹈是人类生活中的一种社会现象,它的起源和世界上一切事物的构成一样都不是单一的,而是有着多种的因素。因此,我们主张**"劳动综合论"**,即舞蹈起源于人类求生存、求发展中劳动实践和其他多种生活审美实践的需要:

一、劳动是人类生存的第一需要,作为反映社会生活审美形态之一的舞蹈,无疑,人类的劳动生活是它的最主要的起源,模仿、巫术等从其根本来说,它们也都是从属于劳动的。如模仿人的狩猎动作、狩猎的过程,模仿动物的形态和习性,都与人的狩猎劳动有着不可分的联系;巫的舞蹈和祭祀舞蹈,其中一个很主要的内容就是祈求劳动、生产获得丰收,这是我们的祖先在不能科学地认识客观世界的情况下,为征服大自然而取得一定的精神力量的手段。

二、人类为了生存、发展,为了和自然斗争以取得食物,也为了抵御不同部落的侵袭,壮大自己部族的力量,繁衍人口是一个极其重要的任务。因此,人类的性爱活动是仅次于劳动的舞蹈起源的原因,这也是原始人类在舞蹈活动中所不可缺少的具有社会性的功利目的。

三、就是舞蹈起源于人类表现情感和人与人之间交流情感的需要。这不仅是为了适应人们社会生活中实际的需要,也是为了满足人的生理和心理的审美的需要。

四、舞蹈还起源于健身和战斗操练的需要。人有健壮的身体,不仅是狩猎、耕种获得丰收和防御异族侵袭的有力保障,同时也是繁衍种族后代的基础,因此,人的健康身体既是一种生产力(物质的和自身的),又是一种战斗力。我们的祖先在原始时代就是为了使身体健康而创造了舞蹈。如《吕氏春秋·古乐篇》:"昔陶唐氏之始,阴多滞伏而湛积,水道壅塞,不行其原;民气郁阏而滞著,筋骨瑟缩不达,故作为舞以宣导之。"(今译大意:往昔陶唐氏初始,阴气大多沉滞伏藏而水蓄积得很多,水路堵塞不走故道,人民抑郁而积滞,筋骨都不伸展,所以制作舞蹈使他们筋骨宣通气血和畅。)格罗塞在《艺术的起源》中说:"除了战争以外,恐怕舞蹈对于原始部落的人是唯一的使他们觉得休戚的相关,同时也是对于战争的最好的准备之一,因为操练式的舞蹈有许多地方相当于我们的军事训练。"[20]根据以上看法,我们对

舞蹈的起源主张**"劳动综合论"**,简括来说就是:**舞蹈作为一种社会审美形态,作为一种人的内在生命力外化为人体的有节律的动态的造型艺术,起源于远古人类在求生存、求发展中劳动生产(狩猎、农耕)、性爱、健身和战斗操练等活动的模拟再现,以及图腾崇拜、巫术宗教祭礼活动和表现自身情感思想内在冲动的审美需要。它和诗歌、音乐结合在一起,是人类历史上最早产生的艺术形式之一。**

概念小结

模仿论:　这是艺术起源中最古老的理论,起源于古希腊哲学家。他们认为文艺起源于人对自然的模仿,模仿是人的天性和本能。只是由于模仿的对象不同、所用的媒介不同,而产生不同的艺术种类。有一些人用颜色和姿态来制造形象,模仿许多事物,而另一些人则用声音来模仿。舞蹈者的模仿则只用节奏,他们借姿态的节奏来模仿各种"性格"、感受和行动。

游戏论:　是 18 世纪德国的诗人、文艺理论家席勒依据康德所说的,艺术像游戏一样,都是"自由的"活动,"它是对自身愉快的,能够合目的地成功。"为立论而提出的艺术起源的理论。他认为在艺术起源中,模仿虽然重要,但是,并非是艺术起源的真正起因,而艺术的根本起因是"游戏的冲动","以假象为快乐的游戏冲动一发生,模仿的创作冲动就紧跟而来,这种冲动把假象当作某种独立自主的东西。"他还认为,游戏是自由的人性的表现,游戏也是人类最终脱离动物界的标志,在游戏中人的天性得到充分的发挥和满足,只有当人是完全意义上的人,他才游戏;只有当人游戏时,他才完全是人。

巫术论:　是现代西方最占优势的一种艺术起源的理论,为不少人类学家,考古学家和文艺理论家所赞同。这种理论创始人为英国的人类学家泰勒。他提出原始人的思维分不清主客观的界线,认为一切自然物都和自己一样是有灵魂的,因而产生了图腾崇拜、原始宗教、魔法巫术、祭祀礼仪等活动。而这些活动都离不开舞蹈,甚至舞蹈是其主要的内容。

表情论:　艺术起源于表现人的情感和人与人之间的情感交流的理论,是托尔斯泰首先提出的。他认为:艺术起源于一个人为了要把自己体验过的感情传达给别人,于是在自己心里重新唤起这种感情,并用某种外在标志——动作、线条、色彩、声音,以及言词所表达的形象来传达这种感情,使别人也能体验到同样的感情。

性爱论： 舞蹈起源于性爱的理论，虽然没有模仿论、游戏论、巫术论等艺术起源论那样历史久远，但是却受到愈来愈多的学者所重视。达尔文就断言"音乐舞蹈起源于性的冲动，起源于恋爱。"蔼理斯也说："舞蹈不仅与宗教有紧密的关系，它与爱情也有同样的紧密关系。""在一些民族里，如奥玛哈斯族，舞蹈一词既是舞也指爱。男性必须以他的美、精力和技巧去赢得女性"。在原始社会人们群居生活时，为了生存的需要，把人的自身的生产，也就是繁衍下一代，看成是一件非常重要的活动，把性和人们的性行为看成是很神圣和很神秘的事情。因此，在图腾崇拜的同时，也产生了生殖崇拜和性崇拜。在很多原始民族的舞蹈中有大量这方面的遗存。

劳动论： 这是我国许多舞蹈史论工作者所赞同的理论。劳动创造了人自身，是劳动使人脱离了动物界，也是由于劳动创造了人类社会、创造了艺术赖以产生的物质基础，创造了舞蹈艺术的物质载体——人的灵活自如的、健美的、有着丰富表情功能的身体。从原始人的一些洞窟壁画中很多表现他们狩猎生活的舞蹈场面；从原始舞蹈的现代遗存中许多反映狩猎和种植生活内容的舞蹈中都可以使人们看到舞蹈起源和劳动的亲密关系。

劳动综合论：把劳动看成是艺术最主要的起源，但也不排斥艺术起源的其他因素，因此认为舞蹈起源于人类求生存、求发展中劳动实践和其他多种生活实践，是劳动生产、性爱、健身和战斗操练等活动的模拟再现，以及图腾崇拜、巫术宗教祭礼活动和表现自身情感思想内在冲动的审美需要。

思考题

一、为什么要学习和研究舞蹈的起源？

二、人们生活中为什么不能没有舞蹈？

三、人是怎样创造了舞蹈？

参阅观摩舞蹈作品

舞蹈《牧马舞》、《挤奶员舞》、《丰收歌》、《三月三》、《草笠舞》、《喜送粮》。

注释：

① 袁珂：《中国古代神话》第 264 页，商务印书馆 1957 年版。

② 参见郑振铎：《文学大纲》(一) 第 112 — 113 页。商务印书馆 1927 年版。

③ 参见亚里士多德：《诗学》第 3、4、11 页。人民文学出版社 1962 年版。

④ 康德：《判断力批判》(上卷) 第 149 页，商务印书馆 1964 年版。

⑤ 席勒：《审美教育书简》第 139 页，北京大学出版社 1985 年版。

⑥ 参见普列汉诺夫：《没有地址的信》《艺术与社会生活》第 81 — 82 页，人民文学出版社 1962 年版。

⑦ 参见鲍昌：《舞蹈的起源》载《舞蹈论丛》1981 年第 4 辑第 18 — 19、33 页。

⑧ 同⑥第 92 页，人民文学出版社 1962 年版。

⑨ 参见鲍昌：《舞蹈的起源》载《舞蹈论丛》1981 年第 4 辑第 20 页。

⑩ 哈拉普：《艺术的社会根源》第 6 页，新文艺出版社 1951 年版。

⑪ 列夫·托尔斯泰：《艺术论》第 46 — 48 页，人民文学出版社 1958 年版。

⑫ 同⑥第 4、5、123 页，人民文学出版社 1962 年版。

⑬ 格罗塞：《艺术的起源》第 165 — 168 页，商务印书馆 1984 年版。

⑭ 鲍昌：《舞蹈的起源》载《舞蹈论丛》1981 年第 4 辑第 31 页。

⑮ 方纪生：《民俗学概论》，北京师范大学史学研究所资料室 1980 年编印。

⑯ 蔼理斯：《生命之舞》第 37 — 39 页，生活·读书·新知三联书店 1989 年版。

⑰ 卡纳：《人类的性崇拜》第 166 页，海南人民出版社 1988 年版。

⑱ 恩格斯：《劳动在从猿到人转变过程中的作用》，《马克思恩格斯选集》第三卷第 509 — 510 页，人民出版社 1972 年版。

⑲ 转引自鲍昌：《舞蹈的起源》，载《舞蹈论丛》1981 年第 3 辑第 45 页。

⑳ 岑家梧：《图腾艺术史》第 105 页，商务印书馆 1937 年版。

㉑ 乔治·汤姆逊：《论诗歌源流》第 10、85、86 页，作家出版社 1955 年版。

㉒ 《中国少数民族民间舞蹈选介》第 52 页，人民音乐出版社 1987 年版。

㉓ 赵得贤：《朝鲜民族舞蹈特点初探》，载《舞蹈论丛》1983 年第 3 辑，第 64 — 65 页。

㉔ 同⑥第 83—84 页，人民文学出版社 1962 年版。

㉕ 格罗塞：《艺术的起源》，第 171 页，商务印书馆 1984 年版。

NO.05

第六章　舞蹈的发展

本章要义：

　　舞蹈发展有其客观的历史规律，是不以人的意志为转移的。

　　影响舞蹈发展的有外部因素和内部因素：外部因素主要是经济、政治和社会意识、社会思潮等对舞蹈发展的影响；内部因素主要是不同时代、不同国家、不同民族的舞蹈之间的相互影响。

　　有继承、有借鉴、有革新、有创造，才有发展，这是舞蹈艺术发展的历史规律。

第一节　舞蹈发展的历史规律

　　在艺术的发展历史当中，当各种艺术刚刚萌生，还处于原始阶段的时候，舞蹈就进入了较为发达的时期。因为舞蹈和音乐是最早产生的艺术，人类尚未产生语言的时候，就会用动作和声音来表现自己的情感和思想；由于动作的形象是具体可见的，更易于被人们所感知，所以比声音更富于感染力，因此舞蹈和人们的关系就更加亲密。在原始社会，人们群居生活，共同劳动，共同享有劳动所得。舞蹈是他们传授劳动生产(狩猎、种植)技能、操练战斗本领、锻炼身体、寻找配偶以及交流情感思想和发泄内心情绪的不可缺少的重要手段。也可以说，在那时一个人如果不会舞蹈，或者不参加舞蹈活动是很难生存的。再由于舞蹈本身是一种综合性的艺术，以后的纯粹意义上音乐，诗歌和舞蹈可以说都是从原始舞蹈的母体中发展出来的。因此，有人把舞蹈称作为"母体的艺术"，或把舞蹈说成是"艺术之母"。但是，随着社会的发展和人类文化，科学水平的提高，各种新的艺术形式的产生，人们审美兴趣和爱好的多样发展，使得舞蹈逐渐失去了它的独自辉煌的地位。在人类社会生活的发展中，它所起的功能和作用的首先地位，也不得不逐步让位给文学、戏剧、电影、电视等这些艺术界的"后起之秀"。特别是在现代社会中，它已经从原来的"母字辈"下降为"小弟弟"或"小妹妹"。这种现象，很容易会使人产生舞蹈"今不如昔"和"倒退"的看法。

　　如格罗塞在《艺术的起源》中曾说："取材于无生物的造型艺术对高级民族所发生的意义至少可以在低级部落间辨认出它的萌芽状态来，至于那活的造型艺术舞蹈，所曾经具备的伟大的社会势力，则实在是我们现在所难想象的。现代的舞蹈

不过是一种退步了的审美的和社会的遗物罢了,原始的舞蹈才真是原始的审美底最直率、最完美,却又最有力的表现。""舞蹈的最高意义全在于它的影响的社会化的这个事实,解明了它过去的权威以及现在的衰微。……在狩猎民族中,跳舞是公众宴会或期节的仪式;在现代文明的民族间,它或者是一种不含用意的舞台上的戏剧景象,或者是在舞场里的一种单纯的社交娱乐。现在遗留给跳舞的唯一社会使命,就是帮助两性间容易互相亲近;然而就这一点说,它的价值也已经很够使人怀疑。而且,我们可以假定原始的舞蹈是两性选择并改良人种的一种媒介,因为最敏捷和最有技巧的猎者大概也是最经久而活泼的舞者。但是在我们现在的文化阶段中,精力比体力更重要,舞场上的男女英雄,在实际生活中却往往是失败者。最后以讨厌的慵懒的姿态和矫揉扭捏的动作为特色的所谓文明国的歌舞剧,即加以宽容的评价,最好也不过说满足粗野的好奇心而已。究竟不能说跳舞在审美园地里已经收回了因文明进展而失去的社会意义。……从各方面观察起来,现代舞蹈只是一种遗迹——是因生活状况变更而变成无用的退化的一种遗迹。它过去的伟大的任务已经让给其他的艺术很久了。往日跳舞对于狩猎部落的社会生活的贡献,是跟诗歌对于文明民族的贡献一样的。"[①]

　　从我国古代舞蹈发展的历史来看,从先秦的西周,到汉、唐,是我国乐舞发展的鼎盛时期,从宫廷到民间,乐舞几乎成了人们进行艺术活动的主要形式,而且出现了技艺高超的"能作掌上舞"的赵飞燕,和"一舞剑气动四方。观者如山色沮丧,天地为之久低昂。"的公孙大娘等著名的舞蹈家。产生了《大武》、《九歌》、《七盘舞》、《霓裳羽衣舞》、《剑器舞》、《破阵乐》等具有高水平的乐舞作品。可是宋以后,特别是元、明时代,戏曲艺术的诞生,使得乐舞艺术逐渐衰落,再也没有过去的那种灿烂和辉煌。因此,也有人认为我国的舞蹈艺术,从唐以后是"一代不如一代",从舞蹈艺术的发展来看也是一种"倒退"。

　　对以上的看法,我们认为虽然有一定的道理,但并不全面,或者是并不完全准确。因为事实不是这样的。

　　原始舞蹈,虽然在当时人们生活中起着非常重要的作用,它就是人们生活的一个组成部分,但从艺术发展的阶段上来看,还处于舞蹈艺术刚刚发生的初级阶段,实用性的功利目的,大大地超过了精神的审美的愉悦的目的;由于人人都是劳动者,人人都是演员,没有专业从事舞蹈艺术的人,人们不可能有充裕的时间和精力去掌握高度的舞蹈技巧和舞蹈表现手段,因此,舞蹈的发展是非常缓慢的,在艺术形式上也只能是粗糙和简单的。而经过奴隶社会和封建社会的长期发展,特别是产生了脱离生产的专业舞人以后,舞蹈得到了独立的成长和迅速的发展。舞蹈的

种类除了生活舞蹈外,还产生了多种多样的艺术舞蹈,因此,舞蹈所反映社会生活的广度和深度,都大大地超过了原始舞蹈的窄小的生活范围;从舞蹈形式和体裁的多样发展,以及舞蹈表现手段、表现技巧的丰富多彩方面更是原始舞蹈所不可能企及的;而在满足各阶层人们的多方面的审美需求和对人们的精神、情感所起到潜移默化的影响作用上,与原始舞蹈更有了不可比较的长远的进步。而发展到资本主义和社会主义历史阶段,舞蹈艺术就更有了高度的发展,出现了诸多的世界著名舞蹈家和具有一定时代代表性的舞蹈作品。如世界芭蕾名作《天鹅湖》、《吉赛尔》、《仙女们》、《天鹅之死》、《小夜曲》、《春之祭礼》;著名的现代舞蹈《马赛曲》、《前进吧,奴隶》、《拉达》、《劳工交响曲》、《死亡与新生》、《异教徒》、《震教徒》、《绿桌》等等,以及我国现代、当代一大批优秀的舞蹈和舞剧作品,就是最好的证明。另外,舞蹈艺术发展到今天,它再也不是只为奴隶主、封建主一类的皇宫贵族少数人享用的专利品,而为广大的人民群众所欣赏和享用。再由于舞蹈语言是各国、各民族人民都能理解的人类共通性的国际语言,所以各国的舞蹈家及其舞蹈作品,往往就成为了促进和增强各国人民友谊和文化交流的使者。

根据以上舞蹈艺术几个方面的发展,都可以表明舞蹈到今天早已从原始的初级阶段发展到了比较高级的阶段,是与原始时代或是古代的舞蹈有了本质的差别,是不能攀比的。至于说舞蹈在人们的生活中不能像原始时代那样独领风骚,这是时代、历史的进步和社会生活发展的必然结果,并不能因此就断然认为是舞蹈本身的退步。舞蹈艺术本身只有在各种艺术的百花齐放、争奇斗艳中,只有在与各种艺术的互相交流、互相影响、互相取长补短、互相结合,才能更快地发展自己和取得更大的进步。这是舞蹈艺术发展的客观的历史规律,是不以人的主观意志所能转移的。

舞蹈艺术的历史发展有其客观的外因和其本身的内因,因此,影响舞蹈发展的有外部因素和内部因素:外部因素是指舞蹈本身以外的,影响和促进舞蹈的发展有紧密关系的那些因素,如社会生活的发展、自然环境的变迁、社会思潮的演变等等;内部因素是指舞蹈本身内部推动舞蹈发展的因素,如各个历史时期舞蹈对今天舞蹈的影响,各个国家和民族舞蹈之间的相互影响等等。

第二节 舞蹈发展的外部因素

任何艺术都是社会生活的反映,都是表现社会生活中的人的思想感情的,因

此，生活的发展变化，必然要影响到艺术的发展。原始时代，人们依靠狩猎而生存，他们才产生了狩猎舞蹈；而当他们发展到以种植为主要生存手段时，便又产生了反映种植生活的舞蹈。奴隶社会、封建社会和资本社会都有不同内容和形式的舞蹈。

不过社会生活是一个内涵非常广阔的概念，它包括有经济生活、政治生活、文化生活等。政治是经济的集中表现；文化属于上层建筑的意识形态领域，经济基础又决定上层建筑。因此，我们先来谈经济对舞蹈发展的影响。

一、经济对舞蹈发展的影响

舞蹈艺术脱离了原始的初级阶段，有了进一步的发展和提高，是人类进入奴隶社会以后。由于生产力比原始社会有了很大的提高，不必人人都去从事生产，从而才开始有了脱离生产的专门从事舞蹈专业的舞蹈家。这样，他们才有条件和时间去提高舞蹈的技艺，去进行舞蹈的艺术创造。这也是在奴隶社会和封建社会中舞蹈艺术有很大和很快地发展和提高的基本原因。但是，由于在奴隶社会和封建社会的专业舞蹈家，都要依附奴隶主和封建主的供养，所以他们的服务对象就是奴隶主和封建主，他们所从事的舞蹈创造活动必须以主人的喜爱和好恶为标准。因此，舞蹈家不可能充分发挥自己的创造主体性，不能按照自己的意志和爱好去进行艺术创造。从这一点来说，舞蹈家根本没有艺术创造的自由，而这对于舞蹈的发展，无疑是一种限制。到了资本主义社会后，这种情况有了一定的好转，舞蹈家创作出的舞蹈作品作为一种商品演出，任何人都可以买票去观看，因之就极大地扩大了观众的面，不必只为适应少数的奴隶主和封建主的喜爱，而限制了自己的艺术创造性。这时，舞蹈家作为一种自由职业，应当说是有创作的自由的，舞蹈家可以按照自己的意愿、按照自己的审美情趣去进行创作。但是，由于舞蹈演出的商品化的发展，舞蹈家的生存必须依靠演出票房的收入，如果舞蹈演出没有观众来买票，舞蹈家就会产生经济的危机。因此，如何提高演出的票房价值，如何吸引更多的观众，是舞蹈家们不能不考虑的问题。有的舞蹈家为了摆脱经济危机，而迫不得已地放弃了艺术的道德和审美价值的追求，不得不去迎合一般观众低层次的趣味，甚至发展到以色情和怪诞的刺激来招徕观众。这也是艺术品商业化所必然会产生的对舞蹈发展极为不利的影响。所以说，在资本主义社会中，舞蹈家的创作自由还是有一定的局限性的自由，还不可能得到真正的艺术创作自由。我们认为，只有到了文艺作品彻底摆脱了商品的性质，文艺家所进行的艺术创作不必再考虑到如何去取得经济的效益时，而只是专心地考虑去满足人的精神的审美需要，真正的艺术创作自由才会到来！因此，这也只有到达了人类理想社会的实现，舞蹈家和其他艺术家才能获得真正的创作自由，才能充分地发挥创作主体的积极作用。也只有到那个时

候,舞蹈艺术将和其他艺术一道才有可能得到最充分的高度的发展。

二、政治对舞蹈发展的影响

政治是经济的集中表现,所以政治在上层建筑领域中必然处于主导的地位,它对舞蹈艺术发展的影响会更加直接、更加巨大。特别是在政治斗争激烈、动荡的时代,不仅政治斗争的生活内容会成为舞蹈作品的主要题材,而且舞蹈还可以成为革命斗争的有力武器。如美国现代舞蹈家邓肯在 20 世纪前 10 年中创作演出的舞蹈《马赛曲》、《前进吧,奴隶》,就表现了舞蹈家对革命人民的支持和同情。德国现代舞蹈家库特·尤斯在 20 世纪 30 年代创作演出的现代舞剧《绿桌》,反映了各国资本家借发动世界战争来获取不义之财和瓜分世界经济利益的阴谋诡计,表现出世界人民强烈的要和平反对战争的意志和愿望。我国舞蹈家吴晓邦和戴爱莲在 20世纪 30 年代,中国进行反抗日本法西斯侵略的抗日战争时期,所创作演出的舞蹈《游击队员之歌》、《义勇军进行曲》、《大刀进行曲》、《丑表功》和《空袭》、《东江》、《游击队员的故事》、《思乡曲》等在当时就成为了宣传抗日、唤醒民众的号角,表达了中国人民不屈的斗争意志。

其次,一个国家政府的文艺政策对于舞蹈的发展也有直接的重要的影响。如我国从 20 世纪 40—50 年代一直提倡的舞蹈家要向民族民间舞蹈学习,要大力开展深入发掘、整理、研究民族舞蹈遗产工作,以及 50 年代以后对俄罗斯学派芭蕾舞蹈艺术的引进,80 年代改革开放以后对世界各国优秀舞蹈艺术的全面学习和借鉴,大大地促进了我国舞蹈艺术的繁荣和发展,开辟了我国舞蹈历史发展的新纪元。

再次,一个国家的领袖人物对舞蹈艺术的好恶态度和审美情趣,对一个时期舞蹈的发展也会产生重要的影响。如 16 世纪的法国,路易十四就非常喜爱舞蹈,在他年轻的时候每天都进行舞蹈的训练,据说长达二十年之久。由于他曾在一个舞蹈中扮演了太阳神阿波罗的角色,故人称为太阳皇帝。这位太阳皇帝除了自己经常参加芭蕾的演出外,还让他的舞蹈教师皮埃尔·博尚(Pierre Beauchamps)建立了芭蕾的法则和基本技巧;在他的主持下成立了皇家舞蹈学院。从此芭蕾才由过去的业余艺术而发展成为由专业舞蹈家演出的表演艺术。路易十四之所以倡导和支持芭蕾艺术,除了他个人的喜爱以外,还由于他"非常重视自己的王者风度。在他的青年和开始成年的敏感年间,他对诸如初升的太阳或阿波罗之类角色的扮演,一定会在他身上激起一种神圣的使命感。"他还认为"艺术可以用来提高他作为一个君王的威望"。[②]

再如我国唐代的唐玄宗李隆基就是历史上著名的喜爱歌舞的皇帝,他精通音律、善作曲,曾参加过某些宫廷音乐舞蹈的创作,并亲自演奏乐器为舞蹈伴奏。正

由于帝王的喜爱,"不但国内各地选拔出色乐舞艺人进献宫廷,外国及少数民族地区,也纷纷向唐王朝献'胡旋女'及其他乐舞百戏艺人。"③因而形成了各民族音乐舞蹈艺术的大交流、大发展,出现了我国历史上音乐舞蹈最繁荣昌盛的时代。

20世纪60年代,我国的总理周恩来根据当时国际国内的政治形势和我国文艺发展的情况,向音乐舞蹈界提出音乐舞蹈的阶级性、战斗性、民族化、现代化的问题,并亲自领导创作演出了音乐舞蹈史诗《东方红》。因而,在那个时期,"革命化、民族化、群众化"就成为了音乐舞蹈的历史走向。反映革命历史斗争题材的芭蕾舞剧《红色娘子军》、《白毛女》等一批舞蹈、舞剧作品也就相继地产生出来。

三、社会意识和社会思潮对舞蹈发展的影响

舞蹈作为一种社会现象,是社会生活的产物,因此,它的形成和发展都离不开社会意识和社会思潮的影响。特别是某一社会历史的发展阶段,处于支配人们的思想和行动地位的意识形态,对舞蹈发展的影响就会更直接,作用也就更大。

例如我国进入了阶级社会的商朝,实行的是奴隶制度,在生产上比过去有了很大的提高,庶民劳动,培养出具有较高文化知识的人物巫和史,协助国王管理国政。巫、史都代表神、鬼发言,指导国家的一切事物。巫偏重鬼神,史偏重人事。巫能歌舞和医治疾病,代鬼神发言主要用筮(用蓍草占卜)法。史能记人事、观天象与熟悉旧典,代鬼神发言主要用卜(龟)法。国王事无大小,都请鬼神指导,也就是必须得到巫、史的指导才能行动。④由此可以看出商代实行的是神权统治,反映在意识形态上是宗教和迷信居于统治思想的地位,而在其虔诚的下面,掩盖着残酷的阶级压迫和剥削。国王——奴隶主是握有莫大威权的人,而他的威权是来自天命,天命的表现就是所谓鬼神的启示。商朝的文化是一种尊神文化,因此巫舞盛行。

周灭商后,随着经济的发展,文化思想也有了进一步的发展。周朝的统治者对民的看法也有了改变。商朝把民完全视为国王的财产,国王可以任意把民处死。而周朝则认为众民是天生下来的,皇天上帝是众民的宗主。天选择敬天有德的国君做天的元子,赋给他中国人民和疆土,代天保民。因此实行裕民政治,以取得民心。他们认为统治人民的最好办法就是用严格的等级制度和礼仪的约束,使众民都能奉礼守法。这就是由商的尊神文化,发展改变为周的尊礼文化。

下面让我们再以欧洲舞蹈发展的情况,来考察社会意识和社会思潮对舞蹈发展的影响。

14至16世纪由于欧洲生产力的迅速发展,新的资本主义生产关系的形成,出现了新兴资产阶级反封建、反教会的思想文化运动——文艺复兴运动。这也是欧洲的一次思想解放的运动。在这场运动中产生了与中世纪封建神学相对立的,以

"人"为中心的人文主义(又译"人道主义")思潮,主张思想自由、人性解放,提倡关怀人、尊重人,摆脱封建制度和宗教的思想枷锁。就是在这种思潮的影响和推动下,在意大利和法兰西出现了芭蕾(舞剧)的艺术形式,不过,那时的芭蕾还没有脱离开诗句,为了连贯戏剧情节的发展,甚至还要运用歌唱和对白。其内容大多选自神话故事传说,表现善与恶的斗争,最后善终于战胜恶的主题思想。

到了18世纪,在法国资产阶级革命前夕,发生了为政治革命制造舆论的启蒙运动。因此启蒙主义的文艺思潮应运而生。它继承了文艺复兴运动和人文主义思潮的优良传统,成为反封建、反教会的重要思想武器。它比人文主义文艺思潮更进一步的是,主张以第三等级(法国18世纪资产阶级革命前有纳税义务的等级,包括有农民、小商人、手工业者、城市贫民和资产阶级等。第一等级是享有封建特权的僧侣。第二等级是贵族。)的平民作为文艺作品的主人公,使得文艺更接近于人民,更紧密地为其革命斗争服务。芭蕾作品由于表现生活内容的变化,在艺术的表现手段和表现方法上也就必须进行改革。如最重要的改革就是拿掉假面具,使演员的面孔显露在观众的面前。面孔的解放,大大地提高了舞蹈演员的表情能力,为创造现实生活中的人物形象和表现人物丰富的思想感情开辟了新的道路。也正是在这个基础上,在法国才出现了第一个以现实生活为内容的芭蕾舞剧《关不住的女儿》(又名《无益的谨慎》),第一次在芭蕾的舞台上出现了农民的形象,表现了他们的劳动和爱情的生活。

18世纪末、19世纪初,是欧洲资产阶级革命的时代,浪漫主义思潮的兴起,反映了资产阶级上升时期的意识形态和革命精神。它在政治上反对封建主义,在文艺上热烈追求理想世界,并用激情的语言、奇幻的想象、夸张的手法去塑造人物形象。这种文艺思潮也就直接影响了当时的舞蹈艺术。一批具有创造革新精神的舞蹈家,突破了过去芭蕾的传统程式,把芭蕾技术提到一个新的高度,如男子的腾空跳跃、旋转,女子的脚尖技术的高度发展,造成了翱翔凌空、轻盈自在的感觉。他们打破陈规,开拓了极为广阔的题材领域。如在法国19世纪40年代先后出现的,根据德国诗人海涅写的日耳曼民间传说中关于维丽斯女鬼的故事改编的芭蕾舞剧《吉赛尔》;根据法国作家雨果同名小说改编的芭蕾舞剧《巴黎圣母院》;19世纪50年代根据英国诗人拜伦长诗改编的芭蕾舞剧《海盗》(我国改称《海侠》);以及后来在19世纪最后25年中相继出现的俄国柴科夫斯基作曲的芭蕾舞剧《天鹅湖》、《睡美人》、《胡桃夹子》等,都是浪漫主义芭蕾舞剧具有代表性的作品。

在20世纪初,美国舞蹈家伊莎多拉·邓肯开创的现代派自由舞蹈,其主要特点是摆脱传统的古典芭蕾的程式束缚,以自然的舞蹈动作,自由地表现人物的思想感

情和生活。这种对舞蹈艺术革新的主张和艺术实践,开创了一代新的舞风,开辟了一个舞蹈新的世界。后来的许多现代舞蹈家继承了邓肯的主张,又各自发展创造,形成了许多不同风格、特点的现代舞蹈流派。邓肯的自由舞蹈是资本主义社会内进步的知识分子追求民主、自由、个性解放的思想在舞蹈艺术中的反映。但是,在以后发展和兴起的各个不同的现代舞蹈流派中,有的沿着邓肯开创的道路、继承和发展了邓肯的进步和革命的传统,对舞蹈艺术的革新和发展作出了较大的贡献;也有的则受资产阶级文艺中各种颓废主义、形式主义流派与倾向的影响,以"唯我论"为其哲学思想基础(其主要特点是:认为只有"我"是存在的,其他一切——包括别人在内——都是我的表象,或为我的主观意志所创造),在宣扬革新和标新立异的口号下,否定舞蹈创作的基本规律。有的主张舞蹈作品只是表现自己主观世界内的自我感觉,有的则公开反对舞蹈作品要反映社会生活内容。有人声称舞蹈动作就是一切,甚至还有人创作没有舞蹈动作的舞蹈……一个舞蹈作品究竟要表现什么,有时连作者本人也不能讲明白,似乎观众愈看不懂,这种舞蹈才愈高超。因此,它们也就不能为广大观众所理解和接受。这是资产阶级社会中一部分知识分子脱离人民群众,精神空虚、苦闷彷徨、寻找不到出路,而陷入逃避现实生活和斗争的思想状态的一种反映。

　　20 世纪初,十月革命后的苏联则与欧美一些资本主义国家在舞蹈发展上走着另外一条道路。他们在社会主义意识形态居于统治地位的情况下,以社会主义现实主义创作方法为主要的方法,对苏联各民族的舞蹈艺术都做出了很大的发展。其中,特别是对俄罗斯学派的芭蕾舞剧艺术的革新和发展作出了突出的贡献。他们不仅继承了俄罗斯古典芭蕾的优秀传统,保留了众多的古典剧目;而且还把一批世界文学名著,如莎士比亚的《罗密欧与朱丽叶》、《奥赛罗》,普希金的《巴赫奇萨拉伊泪泉》、《青铜骑士》、《高加索的俘虏》,巴尔扎克的《破灭了的幻想》等改编成芭蕾舞剧;同时也尝试地在芭蕾舞剧中创造了集体农庄庄员(哈恰图良作曲的《加雅涅》)、共青团员(楚拉基根据奥斯特洛夫斯基的小说《钢铁是怎样炼成的》改编的《青春》)、革命人民(阿萨菲耶夫作曲的《巴黎的火焰》)等完全崭新的人物形象。

第三节　舞蹈发展的内部因素

　　在影响舞蹈发展的内部因素中,主要是不同时代的舞蹈之间的影响和各个国

家、各个民族舞蹈之间的相互影响。前者为舞蹈之间的纵向影响,后者为舞蹈之间的横向影响;前者表现为舞蹈发展中的继承和创新的问题,后者表现为舞蹈发展中的借鉴和创造的问题。

一、不同时代的舞蹈之间的影响

任何事物的发展都有它的本身的基础和一定的前提条件,否则就无所谓发展。一个民族舞蹈艺术发展的基础和前提条件是舞蹈的历史传统,离开了舞蹈本身的传统,也就谈不上什么发展。传统,按字义的解释,"传"是指一方交给一方,或上一代交给下一代;"统"是指事物之间的彼此联系。这两个字合起来的"传统",就是指一件事物前后相承或彼此相连的关系。所以,任何舞蹈的发展都是有其历史继承性的。如我国唐代的舞蹈艺术之所以能成为我国古代封建社会中最为繁盛的一个顶峰,就因为它"集周、秦、汉、魏、晋、南北朝以来舞蹈艺术之大成,并有很大的发展。"唐朝"一方面继承了前代的东西,同时进行创作,也不断从外国和少数民族吸收了些新的乐曲和舞蹈,逐渐就形成了坐部伎和立部伎。……但是坐、立部伎有一个特点,尽管乐调当中吸收了外来乐舞的成分,但已不用地名国名为乐部名称了,用的都是乐曲的名称。而原来的各种乐曲互相影响、渗透,经过了一定的时期已经混合融化,逐渐成为丰富多彩的唐代乐舞。"⑤我们知道,唐代的九部伎、十部伎,是在隋代的七部伎的基础上发展起来的。而隋代的七部伎却是在隋统一了中国,结束了东晋以来长期动乱的局面,统治者为了夸耀自己统一天下的丰功伟绩,显示万国来朝的繁荣景象,在南北朝乐舞的基础上,集中了汉族传统的、外国传来的、兄弟民族的各种乐舞,于隋文帝开皇初年制定的。

再如欧洲19世纪后半期俄罗斯的芭蕾舞剧所以能够在世界芭蕾舞剧艺术中占据显赫的地位,放射出灿烂的光辉,也就是因为他们继承和吸收了意大利和法兰西两大芭蕾学派优秀的艺术传统,并结合了俄罗斯民族的舞蹈艺术,给予发展和创造,逐渐形成了有其独自风格特点的俄罗斯芭蕾舞学派。

舞蹈的历史发展情况是如此,当代舞蹈的发展更证明了这一点,如自20世纪50年代以来我国的舞蹈艺术得到了空前的大发展、大繁荣,是与我们强调和重视对民族民间舞蹈传统的继承,和学习外国先进的舞蹈经验,并在这个基础上进行革新创造分不开的。

二、各个国家、各个民族舞蹈的相互影响

各个国家、各个民族由于生活环境、自然条件、社会习俗、文化心理的差异,其舞蹈也都有着各自不同的独特的风格特色。在远古社会由于人们居住地域的限制,和人们交往的稀少,各部族的舞蹈基本上是独自发展着。只是到了科学文化有

了进一步的发展,各种交通工具的发明和使用,居住在不同地区的人们能够互相交往,不同国家、不同民族之间的舞蹈才有可能产生交流和影响。例如20世纪50年代以前,我国居住在边疆地区和边远的深山老林中的一些少数民族,由于过去他们长期很少和居住在发达地区的民族交往,所以他们的舞蹈和他们的社会生活缓慢的发展一样,只是代代相传,极其缓慢地发展着,因此,大多还保留着原始民族舞蹈的特色。有些学者把这些少数民族的舞蹈称之为"原始舞蹈的遗存"或"原始舞蹈的活化石"。可是50年代以后,随着我国社会的发展和国家所实行的民族团结和睦、共同繁荣发展的政策,各少数民族地区在经济和文化生活方面都有了巨大的变化,从而和他们生活着有着紧密联系的舞蹈也必然有所发展变化。但是促使各少数民族舞蹈艺术更大发展变化的,还是各民族舞蹈的互相学习交流的影响。50年代以后,举行的历届民族民间音乐舞蹈会演,国家组织的民族访问团、民族歌舞团到各民族地区的巡回访问演出,对各民族舞蹈艺术的繁荣发展都起了很大的促进作用。

纵观我国现代和当代的舞蹈,有三个比较大的发展时期,这就是:20世纪20年代"五四运动"以后;20世纪50年代中华人民共和国建立以后;和80年代进入改革开放的新时期以后。而这三个时期又都是与其他国家、民族舞蹈的交流和影响是分不开的。

1."五四运动"以后,我国的新舞蹈运动是随着我国的新文化运动的兴起而开展起来的。当时,新舞蹈运动的开拓者是舞蹈家吴晓邦先生和戴爱莲女士。吴晓邦曾三渡日本,在高田舞蹈学校学习芭蕾,向日本舞蹈家江口隆哉和宫操子学习现代舞。而戴爱莲则是在英国接受的舞蹈教育,她曾向英国舞蹈家安东·道林和玛格丽特·克拉斯克学习芭蕾;向著名现代舞蹈家魏格曼的学生莱里斯和著名现代舞蹈家鲁道夫·拉班的学生学习现代舞。吴晓邦和戴爱莲都是在抗日战争爆发后,先后回到祖国的。他们用自己的所学,结合当时的社会生活和我国民族民间舞蹈艺术,创作演出了一大批反映现实生活的舞蹈作品,对振奋民族精神、召唤民众团结一致抵抗日本侵略,起到了很大的作用。他们所培养出的一批又一批学生,都成为了振兴和发展中国新舞蹈事业的骨干力量。

2.20世纪50年代,中华人民共和国建立以后,政府除了大力提倡向民族民间舞蹈传统艺术深入地学习外,还引进了前苏联的芭蕾艺术,请了前苏联舞蹈专家,帮助我们建立舞蹈学校、开办舞蹈教员训练班和舞蹈编导训练班。邀请了诸多的前苏联的舞蹈、舞剧表演团体来我国巡回演出。这就使我们比较全面、系统地学习和掌握了俄罗斯学派的芭蕾舞蹈艺术,这对于我们吸收和借鉴前苏联芭蕾舞剧的

创作经验,创造我们自己的民族舞剧艺术和建立中国的芭蕾舞学派,都起到了一定的促进作用。如我国民族舞剧《宝莲灯》、《小刀会》,黎族舞剧《五朵红云》,苗族舞剧《蔓萝花》,蒙古族舞剧《乌兰保》,彝族舞剧《凉山巨变》等代表了我国民族舞蹈在20世纪50—60年代的新发展;而芭蕾舞剧《红色娘子军》、《白毛女》的创作演出则是芭蕾舞剧民族化所取得的初步成果。前苏联国立民间舞蹈团、前苏军红旗歌舞团、前苏联"小白桦树"女子舞蹈团等团体的舞蹈家们,在收集、整理、加工、改编民间舞蹈方面的经验,在一个时期内对发展我国各民族的民间舞蹈也有较大的影响,起着一定的推动作用。由于在那个历史时期政治上的原因,我国的舞蹈工作者没有条件向更广大地区和国家的各种舞蹈流派进行学习和交流,从而限制了眼界,使我们的舞蹈创作思路不能更加开阔,导致了舞蹈、舞剧创作不够多样化。

3. 20世纪80年代,我国进入改革开放时期以后,我国的舞蹈工作者才有了向世界各个国家、各个地区、各个舞蹈流派学习和交流的条件和机会。这也就为我们更好地借鉴世界上各民族发展和创造舞蹈的经验,提高我们自己的民族舞蹈艺术的创作和表演水平,开辟了更为宽广的道路。过去由于历史的原因,在一个时期内,我国对欧美的现代派舞蹈采取了排斥的态度,因而对我国舞蹈的创新和发展有一定的消极影响。而进入80年代以后,随着我国改革开放政策的实施,从根本上改变了这种情况。国外大批现代舞蹈团体来华的访问演出;现代舞蹈家来我国进行频繁的教学及学术交流活动;以及我们有计划有系统地对现代派舞蹈的引进,一些现代舞蹈团的建立等等,都给我国舞蹈界带来了新的生气。在我国的舞蹈创作和演出中,不仅增加了现代舞蹈的新品种,而且,现代舞蹈的表现手法和表现技巧以及现代舞蹈的思维方法,也大大地丰富了其他舞蹈品种的表现手段,从而使我国的舞蹈创作进入了一个更加繁荣发展的新阶段。仅以舞剧为例,自80年代以来,我国不仅出现了像《丝路花雨》、《文成公主》、《召树屯与喃木诺娜》、《卓瓦桑姆》、《红楼梦》、《凤鸣岐山》、《奔月》、《木兰飘香》、《铜雀伎》、《智美更登》、《人参女》、《阿诗玛》等一批优秀的民族舞剧;还产生了像《繁漪》、《鸣凤之死》、《觅光三部曲》、《无字碑》、《玉卿嫂》、《黄土地》、《红雪》、《红梅赞》等一些优秀的现代舞剧。这些具有不同艺术风格,不同艺术表现手法,不同艺术表现技巧,表现出的不同题材,不同内容的舞剧作品,满足了我国广大观众对舞剧艺术多方面的审美需要,使我国的舞剧园地真正的呈现出百花齐放的一派繁荣景象。

我们从以上对我国现代和当代舞蹈发展历史的简单回顾中,可以看出,各民族舞蹈互相交流、互相学习、互相借鉴,对舞蹈发展的巨大影响和不可缺少的促进作用。任何民族的舞蹈发展,既离不开对本民族舞蹈历史遗产的继承,也离不开对外

来民族舞蹈的借鉴。但是,继承和借鉴的目的,都是为了发展和创造。没有继承和借鉴,自然无所谓发展;而对古人和外人的模仿、重复,也不是什么发展;因此,继承和借鉴都不能代替革新和创造。有继承,有借鉴,有革新,有创造,才有发展。这就是舞蹈艺术发展的历史规律。

概念小结

舞蹈发展的外部因素:指从舞蹈外部推动舞蹈发展的因素,如社会生活的发展、自然环境的变迁、社会思潮的演变等,其中社会的发展对舞蹈的发展起主要的影响。

社会意识:指社会的精神生活过程,指政治、法律、道德、哲学、艺术、宗教等观点。

社会思潮:在社会中,某一时期内,反映一定阶级或阶层的利益和要求的一种思想倾向。

舞蹈发展的内部因素:指在舞蹈的内部推动舞蹈发展的因素,主要是不同时代的舞蹈之间的影响和各个国家、各个民族舞蹈之间的影响。

不同时代的舞蹈之间的影响:即舞蹈内部的纵向影响,主要是一个民族舞蹈艺术本身的继承和创新的问题。继承是创新的基础,创新是继承的目的,有继承有创新,才有发展。

各个国家、各个民族舞蹈之间的相互影响:即舞蹈内部的横向影响,主要是各个国家、各个民族舞蹈发展中的借鉴和创造的问题。一个民族对外民族舞蹈的学习和借鉴同样是对人类舞蹈文化遗产的继承,这种大范围的对舞蹈历史遗产的继承,为人类舞蹈文化的创新和发展就创造了更为有利的基础和条件。

思考题

一、什么是舞蹈艺术发展的根本动力?

二、什么是舞蹈发展的外部因素?

三、什么是舞蹈发展的内部因素?

四、在 21 世纪,我国舞蹈的历史走向是什么?

参阅观摩舞蹈作品

现代舞剧《红梅赞》、芭蕾舞剧《关不住的女儿》。

注释:

① 格罗塞:《艺术的起源》第156页、第171—172页。商务印书馆1984年版。

② 艾弗·盖斯特:《舞蹈家的遗产》(芭蕾史话)第14页,中国舞蹈家协会广东分会1980年编印内部资料。

③ 王克芬:《中国舞蹈发展史》第179页,上海人民出版社1989年版。

④ 参见范文澜:《中国通史简编》第一编第123页,人民出版社1961年版。

⑤ 欧阳予倩主编:《唐代舞蹈》第17、19、20页,上海文艺出版社1980年版。

第七章　舞蹈作品与社会生活

本章要义：

社会生活是舞蹈创作的源泉。

舞蹈作品是舞蹈家创造性劳动的结晶。

这种创造性的劳动主要表现在三个方面：

1. 审美情感的渗入。

2. 典型化的提炼创造。

3. 运用专业技巧创造美的形式。

舞蹈艺术反映和表现生活的美学原则。

舞蹈艺术反映社会生活和塑造人物的艺术手法大致有以下几种：

1. 感物而动、直抒胸臆。

2. 缘物寄情、托物言志。

3. 造事表情、构景抒怀。

4. 宣叙并重、情景交融。

第一节　社会生活是舞蹈创作的源泉

舞蹈艺术和社会生活有什么关系？丰富多彩的社会生活对于舞蹈作品的创作有什么作用？舞蹈作品又是怎样反映和表现社会生活的？这些都是我们应当认真研究的问题。

舞蹈是最古老的艺术形式之一，早在远古时代，我们的祖先就用"手之舞之，足之蹈之"来表达他们最激动的思想情感。那时的舞蹈几乎渗透到人类社会的一切领域：劳动、狩猎、战争、祭祀、娱乐和性爱，可以说，没有一项重大的活动能离开舞蹈，没有任何一族人群没有舞蹈，所以，舞蹈是一种社会现象，和其他艺术一样是一种特殊的社会文化形态和意识形态。

劳动创造了世界，劳动创造了人类本身，劳动也创造了包括舞蹈在内的艺术赖以产生的物质基础，在这个前提下，人类才开始了艺术活动和艺术创作，才开始了舞蹈活动和舞蹈创作。

渔猎、农耕是古代先民们获取生活资料来源，求生存，求发展的重要手段，伴随

着这些生产劳动方式,也出现了许多舞蹈。古代传说中,混沌初开之时,先民们生活艰难,这时出了一位伏羲氏,他教民结网捕鱼,人民生活有了初步改善,欢欣鼓舞,连凤凰也飞来庆贺,为此伏羲时代的乐舞就名"凤来"("扶来");后来神农氏制造了开荒犁地的农具耒耜等,教民农耕,人民生活又进了一步,所以歌颂神农氏的乐舞即名"扶犁",抒发农耕有收后的喜悦。从这些乐舞反映的内容看,作为精神生活之一的歌舞,是和当时社会物质生产水平相应的。世界各地都可以看到许多反映狩猎生活、农业劳动生活和其他劳动生活的原始舞蹈。如爱斯基摩人猎取海豹的舞蹈;北美洲红种人的野牛舞;巴戈包斯族的耕种舞;①澳洲原始部落的独木船舞②等,都是用舞蹈形象地反映了与人们生存有着紧密联系的特定的劳动生活。至于在我国表现各种劳动生活的现代的舞蹈作品更是不胜枚举。《牧马舞》、《挤奶员》、《采茶舞》、《丰收歌》、《织网舞》、《拉木歌》、《看水员》、《养猪姑娘》等等,都是广大观众所熟悉和热爱的反映劳动生活的优秀舞蹈作品。

人类为了自己的生存和发展,就必须具有抗御野兽袭扰和战胜敌人的能力。因此表现战斗生活和操练生活的舞蹈在舞蹈史上也有着很重要的位置。据传说,我国在舜的时代就有了《干戚舞》,舞者手持武器干(盾牌)和戚(斧钺)而舞,表现了古代的战斗生活。至今我国福建、浙江、江西、江苏等地民间流传的《盾牌舞》,就是反映古代士兵操练习武的战斗生活内容的。产生于西周初年的舞蹈《大武》,通过对周武王讨伐商纣王战斗场景的描写,歌颂了周武王的战功。唐代著名的舞蹈《破阵乐》为一百二十人的大型舞蹈,舞姿雄健,气势磅礴,生动而形象地反映了我国古代士兵列阵操练的图景。③

世界上原始民族的舞蹈中,也保存有许多这类题材内容的舞蹈。如"封·登·斯坦恩在巴西的一个部落那里见到一个舞蹈,它富有强烈的戏剧效果,是表现一个负伤的战士的死亡情形。"④另外,"曼台曾经描写过他在新南韦尔斯看见的一种模拟战争舞,舞者首先挥舞着棍棒、长枪、飞去来器、盾牌之类,演出一幕纷杂和野蛮的动作。……"⑤

我国现代舞蹈作品中表现战斗生活和操练生活的作品,如《飞夺泸定桥》、《大刀进行曲》、《游击队员之歌》、《狼牙山》、《不朽的战士》、《野营路上》、《夜练》、《草原女民兵》、《战马嘶鸣》、《士兵进行曲》等,是我国不同革命历史时期,中国人民解放军和民兵的战斗生活真实的典型的反映。

从上古到现在,世界上各个民族、各个国家的人民都有各自不同的爱情生活,所以表现爱情生活内容的舞蹈更是普遍。

我国古代诗歌中有很多对这类舞蹈的描述。如《诗经》"陈风"中的《宛丘》和

《东门之枌》，不仅描述了舞蹈的姿态、道具、场地，还形象地表现出人物的思想感情和特殊的生活习俗，生动地记述了我国古代社会中青年男女真挚的爱情生活。⑥宋人沈辽的《踏盘曲》："湘水东西踏盘去，青烟白雾将军树，社中饮酒不要钱，乐神打起长腰鼓。女儿带环着缦布，欢笑捉郎神作主。明年二月近社时，载酒牵牛看父母。"清晰地描绘了宋代瑶族节日中民间舞蹈活动的盛况和青年男女自由选择对象的风俗习惯。现今我国各族的民间舞蹈中还保留着大量的表现爱情生活的舞蹈。新创作的这类题材的舞蹈更是丰富多样，表现过去的《梁山伯与祝英台》，表现今人的《刑场上的婚礼》、《爱情之歌》、《稻子熟了》、《娶新娘》、《喜背新娘》等均是上乘之作。

以上所谈的几类题材的舞蹈，都是直接表现人们各种现实生活的作品，无疑它们都是社会生活的反映。但在我国的民间舞蹈以及许多舞蹈家创作的舞蹈作品中，还存在着大量的不是直接表现人的生活，而是表现动物或植物的，诸如表现各种花、鸟、鱼、虫的舞蹈，它们是否也是社会生活的反映呢？我们的回答是肯定的。

我国古籍《书经·舜典》说："予击石拊石，百兽率舞。"《吕氏春秋·古乐》说："帝尧立乃命质为乐。质乃效山林溪谷之音以歌，乃以麋各置缶而鼓之，乃拊石击石，以象上帝玉磬之音，以致舞百兽。"这里所说的"百兽率舞"和"舞百兽"，实际上就是人所扮演的模拟各种野兽的舞蹈，这和我们在前面所提到北美洲红种人所跳的野牛舞一样，正是古代人类狩猎生活的反映。

我国各地民间广泛流传着的各种《龙舞》和《鱼灯》，寄托了广大人民希望风调雨顺、五谷丰收、年年有余的理想愿望；同时，通过这种舞蹈活动又反过来激励了人民自己努力搞好生产，获得丰收的信心。可见这种舞蹈和人们的生活有着紧密的联系，因此，它们仍然是社会生活的反映。

至于一些表现花和鸟的舞蹈，由于它们也都是由人来表演，是拟人化（或说是人格化）了的花和鸟，也就必然寄寓了人的思想情感，反映了人对生活的感受。例如荷花是人们所喜爱的一种植物，它能给人一种纯洁美丽的审美感受，因此，人们往往就把它比喻为高尚情操的化身，古代文学家就曾用"出污泥而不染"来形容它的品格的高洁。舞蹈家戴爱莲创作的《荷花舞》，不仅焕发着向上的青春朝气，表现出一种大自然的恬静、秀丽、纯真的美，同时由于把它的向阳开放和祖国欣欣向荣的生活作了形象的对比，寄托着对和平、幸福生活的向往，就赋予它以更为深刻的含意，具有了明显的社会生活内容。又如千百年来，在傣族人民的观念中，孔雀不仅是美丽的鸟，同时它还是吉祥的象征，它会给人类带来幸福欢乐的生活。傣族人民以模仿孔雀的走路、飞跑、拖翅、展翅、晒翅、抖翅、点水、戏水、欢跳等动作姿态和生活习性创造了《孔雀舞》，用它来表达自己对美好生活的理想，同时也典型地表现

了傣族人民特别是傣族妇女那种端庄、温柔、含蓄、热情的性格特征,抒发着傣族人民的思想感情。

从以上我们所谈到的这些表现花鸟鱼虫的舞蹈作品,可以看出,它们绝对不是对这些自然景物纯客观的模拟,而是借景抒情、缘物寄情之作。它们都和人们的生活有着紧密的联系,反映着人们的思想感情、理想愿望,所以它们实质上仍然是社会生活的反映。

此外,我们还有一些根据古代的神话传说编成的舞蹈和舞剧作品,如舞蹈《飞天》、《天女散花》、《猪八戒背媳妇》,舞剧《宝莲灯》、《鱼美人》、《石义与王恩》、《召树屯与楠木诺娜》、《半屏山》、《奔月》等,它们所描写的似乎是客观的事物,却又是非现实的、超现实的事物。关于古代神话,正如马克思所说,它们不过是"通过人民的幻想用一种不自觉的艺术方式加工过的自然和社会形式本身。"⑦毛泽东也曾说"神话中的许多变化,例如《山海经》中所说的'夸父追日',《淮南子》中所说的'羿射九日',《西游记》中所说的孙悟空七十二变和《聊斋志异》中的许多鬼狐变人的故事等等,这种神话中所说的矛盾的互相变化,乃是无数的复杂的现实矛盾的互相变化对于人们所引起的一种幼稚的、想象的、主观幻想的变化,并不是具体的矛盾所表现出来的具体的变化。"⑧这些作品中,不管是神仙还是妖魔鬼怪,由于是人的主观的想象的产物,那么他们就怎么也脱离不开作用于人的头脑的客观现实,所以人们所创造的具体形象,仍然是以人的形象作为基本的蓝图,只不过在某些方面作些夸张或改变,使他们具有着不同于一般人的魔法和力量而已。而它们所述说的故事情节,虽然有虚幻神奇的色彩,但仍然可以看出,它们不可能完全脱离人类现实的生活本身。只不过它不是直接的现实的反映,而是曲折的反映而已。因此,这些作品,仍然不能不是社会生活的反映。

关于舞蹈和社会生活的关系,我国古代学者就有不少精辟论述。如《乐记·乐本篇》中说:"凡音之起,由人心生也。人心之动,物使之然也。感于物而动,故形于声。声相应,故生变,变成方谓之音。比音而乐之,及干戚羽旄,谓之乐。"古代所谓的"乐"是指融音乐、舞蹈、诗歌三者为一体的表演形式的总称。这里所谓的"物"指的就是客观事物。这段话的意思是说:"音"的产生是发自人的内心的思想感情。人的内心的情感冲动是由于客观外界事物刺激所引发的。受到客观外界事物的影响使感情激动起来,所以表现为"声"。"声"在互相应和之中显出变化,变化出来的有规律的"声",叫做"音"。把"音"按照一定的结构关系演奏出来,再拿着干(盾牌)、戚(斧钺)、羽(鸟羽)、旄(牛尾)跳起舞来,就叫作"乐"了。这段论述十分明确地指出了,舞蹈是由于人的内心情感激动而产生的,而人的内心情感之所以激动其

根由在于"物使之然也",即是受到客观外界事物的影响。所以这种看法和我们所说的舞蹈是社会生活的反映的观点是基本一致的。总之,我们认为社会生活是舞蹈创作的源泉,舞蹈作品是社会生活的形象反映。

第二节 舞蹈作品是舞蹈家创造性劳动的结晶

尽管社会生活无比生动、无比丰富,尽管生动丰富的社会生活是舞蹈创作取之不尽、用之不竭的源泉,但是,如果不经过舞蹈家创造性劳动,无论社会生活多么生动丰富,也无法直接变成舞蹈作品。诚然,舞蹈是对社会生活的反映,没有被反映者就没有反映者。无论舞蹈表现的是什么,它都得有一个最初的参照物,它都得有一个原型物象,这就是客观的社会生活,正是客观的社会生活为舞蹈创作提供了最原始的素材。但是,从社会生活中提炼出舞蹈形象,直到形成完整的舞蹈作品,这又是一个创造过程,是一个从生活到艺术的典型化和形象化的过程。在这个过程中,舞蹈家创造性的劳动,是这个创造过程从起点到终端必不可少的催化、质变和提升的孵化器。任何舞蹈作品的创作都必须经过:社会生活——舞蹈家的创作活动——舞蹈作品,这个完整的运动发展过程。因此,舞蹈家的创造性劳动是由社会生活到舞蹈作品必不可缺的重要环节。艺术美虽然来自生活,但不等同于生活,现实美虽然生动丰富,却代替不了艺术美,从本质上看,舞蹈艺术美是舞蹈家按照"美的规律"进行创造性劳动的产物。

舞蹈家在将社会生活艺术化为舞蹈作品的过程中,要耗费大量的脑力和体力,其创造性的劳动主要表现在三个方面:

一、审美情感的渗入

大千世界,姹紫嫣红,万象纷呈。舞蹈家对哪些景象深为感动,对哪些事物无动于衷;他想通过何人、何物抒发自己的情感,表现个人的艺术才华,达到"自我实现",这都和舞蹈艺术家的亲身经历、人生哲学、审美意识有十分密切的关系。一旦他择定了所要表现的题材和内容之后,他就会殚精竭虑,倾注全部心智与情感,促其早日问世。广为流传的彝族舞蹈《快乐的罗嗦》的创作就是这样。该舞编导冷茂弘说:"我们是 1953 年进入凉山的。那时候,在祖国西南部的这块土地上,还保持着残酷的、落后的奴隶制度。生产方式很落后,有的地方甚至还采用原始的刀耕火种。彝族人民既是奴隶主的奴隶,也是寒冷、饥饿、疾病、死亡的奴隶;似重重大山的疾苦压得人们喘不过气来,凉山上没有一丝笑声,到处是低沉的、痛苦的呻

吟……1956 年,凉山上实行了和平的民主改革,千年来的奴隶制崩溃了,奴隶们站起来成了凉山的主人……凉山上,到处是欢笑,到处是歌声。每当我们和这些整天在笑的人们一起生活、劳动的时候,看到他们那种气吞山河的干劲,不知疲倦的摔跤、跳对脚舞,听到他们高亢的歌声、爽朗的笑声,便不能不为这一切深深感动。正是这样一种强烈的感受,促使我有了创作这样一个舞蹈的愿望。"⑨又如张继钢曾长期在三晋大地、黄河两岸深入生活,学习民间舞蹈,黄土高原上的父老乡亲们质朴、淳厚的性格,热爱故土的情感和艰苦奋斗的精神,都给他以深深的感染,于是他终于将他对生活感受和对黄土高原上的人民的感受和理解倾吐出来,组织成一台专题晚会,并冠以"献给俺爹娘"的标题,在这台晚会中,处处洋溢着编导对曾经哺育过他的土地和人民的亲情和爱心。

二、典型化的提炼创造

包括舞蹈作品在内的艺术作品不是生活本身,艺术不可能也不需要包罗万象和穷尽人间百态,相反,作为艺术品,作为人类的审美对象却应该而且可以创造出"比普通的实际生活更高、更强烈、更有集中性,更典型,更理想,因此更带普遍性"的艺术形象,以"帮助群众推动历史的前进"。这方面也需要艺术家付出创造性的劳动。艺术家将社会生活提炼创造为艺术作品、创造艺术形象的重要方法就是典型化。"典型"一词的希腊文原义是指铸造用的"模子",美学和文艺学使用"典型"一词,主要是指作品中的那种达到了高度真实和概括的艺术形象。这种艺术形象由于是高度真实和概括的,因而特别具有艺术感染力及认识和教育意义。创造典型形象的方法就是典型化。创造艺术典型(舞蹈典型)的过程就是典型化的过程。典型化的过程中包含两个特别重要的环节,即个性化和本质化,就是说,舞蹈家在创造艺术典型时既要突出个别,又要反映本质。所谓个性化,就是赋予形象以鲜明的个性特征成为独特的"这一个",以便区别于其他类似形象,以个性来充分表现普遍性,从而更能反映本质。所谓本质化,就是提高形象的概括性,扩大形象的思想内涵,使形象更多更充分地反映生活的本质规律。如果说个性化的过程主要是选择、剔除与强化,那么本质化的过程主要是概括和集中。鲁迅先生在《关于小说题材的通信》中说的"选材要严,开挖要深",指的就是要对题材和主题进行典型化的艺术构思和组织。创作舞蹈作品同样需要这样。据舞剧《丝路花雨》作者介绍,虽然舞剧编导们早就对莫高窟艺术十分钟爱,心驰神往,急欲加以艺术表现,可是在进入具体创作时,对其题材与主题也经历了一个反复推敲,不断典型化的过程。他们最初搞了个纵贯千年的大戏:从唐代一直写到今天,诉了画工苦,说了民族恨,唱了光明赞,结果因内容庞杂、主题分散、时间跨度太长,人物事件无法贯穿而失败。

后来他们又反复深入生活、研究历史，认识到敦煌莫高窟的出现和发展，有其深刻的历史原因，如果没有历代各族人民在丝绸之路上的经济文化交流，也就不可能出现莫高窟这座艺术宝库。因此，莫高窟本身就是丝绸之路的产物，是中外交流史上的文化结晶和中外人民传统友谊的象征。所以舞剧应通过表现敦煌艺术来歌颂人民的创造精神和人民间的友谊。通过舞剧创作实践，作者还认识到"舞剧作为一种受时间和空间制约的舞台艺术，远远不能包罗万象、面面俱到。选取集中简练的情节和鲜明生动的人物，是搞好舞剧结构的重要环节。""我们集中了主题，集中了时间，集中了事件，集中了人物，作大量的删改和取舍，同时还进行了大胆的虚构"[20]，这就为舞剧的成功打下坚实的基础。

塑造典型人物在舞蹈艺术创造中具有突出的重要性。大部分的舞蹈作品都是直接表现人的，有些表现花、鸟、鱼、虫等自然景物的作品，虽然它们表面上似乎表现的不是人，实质上所表现的仍然是人的思想感情，其中的艺术形象都是人格化的。人物典型化的方法按鲁迅所说一般有两种，即"杂取种种人"和"专用一个人"，如《丝路花雨》、《三千里江山》、《洗衣歌》、《黄河魂》等就是"杂取种种人"的方法；而《文成公主》、《不朽的战士》、《狼牙山》、《割不断的琴弦》、《小萝卜头》、《傲雪花红》等则属"专用一个人"的方法。还有些创作是把两种方法结合起来进行的。所以我们在创作过程中：既要大量了解和熟悉同一类人物，提取他们身上的一切具有共性的因素，使人物形象更加"本质化"；又要以其中有代表性的少数人为主要表现对象，使人物形象更加"个性化"。

在人物形象典型化的过程中，个性化是一个重要的方法。个性化，就是揭示人物性格所独有的某些鲜明特点，以形象鲜明、突出而特异的个别性，来充分表现这类人物的普遍性。如舞蹈《希望》，通过一个身处逆境的人物一系列复杂情感的描绘，展现了他"从渺茫、迷惘、痛苦、挣扎、反抗、斗争；失望、期望，直到有了希望"，这样一个艰难曲折的在人生道路上探索真理的过程，塑造出了一个经历了"文化大革命"十年动乱的我们同时代人的具有鲜明个性的典型形象。又如《奔月》，通过后羿勇射九日，得救后的嫦娥与后羿一见钟情，逢蒙伪装美貌青年与昏迷中的嫦娥的双人舞，以及后羿酒醉后的心理描写等，把嫦娥的善良、柔美，一片痴情；后羿的英勇、率直但又鲁莽、狭隘；逢蒙的两面三刀、诡计多端的个性表现得丰富而充实。

在叙事性舞蹈和舞剧中，人物性格的典型化和情节的典型化是紧密联系的。人物性格表现为行动，行动的发展构成作品的情节，因此情节是揭示人物性格的重要手段。同时，它又是社会关系的具体表现，情节的典型化不仅有助于刻画人物，而且有助于深刻地反映生活的本质，充分表现作品的主题。所谓"把矛盾和斗争典

型化"在创作中主要指情节的典型化。例如舞剧《五朵红云》一开始就把观众带进了男猎女织平静安宁的海南岛五指山区,是国民党军队的抢掳,把黎胞当作兽类劫去当展览品,揭开了矛盾冲突的序幕。为了营救亲人,黎胞砸开了挂着"獤"字的囚笼。当人们正在欢庆亲人团聚时,敌军又来侵犯,婴儿被烧死,亲人遭杀害,于是黎族人民团结起来高举"福安团"的义旗进行斗争,但却遭到更加残酷的屠杀。血泪岭下,濒临绝境的黎胞派人突出重围寻求救援。在危难时刻革命军队及时赶到,消灭了敌军。舞剧通过典型概括的情节,描写了黎族人民从自发斗争到自觉革命的过程,也是一切被压迫民族革命斗争道路的缩影。

典型化的方法和要求,对于不同样式和不同题材的舞蹈作品,不能强求一律,不能要求抒情性的舞蹈像叙事性舞蹈那样具有完整的情节;也不能要求一个舞蹈小品和大型舞剧一样包含广阔的内容。但无论什么题材、何种样式,它们中的舞蹈艺术形象都必须经过不同程度的取舍、提炼、概括以及虚构、夸张及至变形等手法的创造过程,这也就是典型化的过程。

三、运用专业技巧创造美的形式

舞蹈家在典型化的过程中,对社会生活物象的提炼,包含主观与客观两方面的因素,客观因素是实际存在和发生着的生活内容;主观因素是舞蹈家的审美情感和审美理想。客观的社会生活和主观的舞蹈家的审美情感相碰撞闪烁出灵感的火花,产生舞蹈意象。意象是舞蹈家头脑中所形成的舞蹈形象的"蓝图"和"胚胎"。不过,由意象生发成舞蹈作品中的形象,还需要舞蹈家的一种实际创造的本领,即在长期专业学习和艺术实践中形成的表现内容的技巧。这就是说艺术家创造性艺术劳动的社会价值,最终只能在(必须在)艺术作品中才能真正体现出来。

我们说,从事舞蹈艺术创造不仅是一般性质的创造性劳动,而且是一种既要付出高强度体力,又要付出高强度智力,脑体结合的高智能、创造性的复杂劳动。这是因为,舞蹈文化是一种有别于文字语言的动态性的人体文化;舞蹈艺术是一种讲求形式美感的舞台表演艺术;舞蹈语言是一种远离自然形态的技巧性很强的情感语言。所以,舞蹈艺术对专业技术的要求是十分严格的。例如,舞蹈编导从深入生活开始,就要睁开一双能够捕捉人体动态和识别形式美的"舞蹈家的眼睛",在有所发现、有所感悟之后,就要张开舞蹈形象思维的翅膀,将客观物象造成主观心象,然后在题材选择、结构布局,尤其在舞蹈语言的创造上都要按照舞蹈艺术表现生活的规律行事,都要具有技艺性和形式美感。最后在舞蹈与音乐的结合,舞蹈服饰的采用,舞蹈舞台上光、色、音的配置以及排练、合成、彩排、演出等程序中还要有驾驭全局、整合全舞的专业能力。

　　至于舞蹈表演也是一种需要经过长期艰苦的学习磨炼才能掌握的专业才能。从一个初具基本条件的自然人体向一个具有表现力和创造力的艺术人体飞跃——从具备基本舞蹈能力，到掌握舞蹈技巧能力，再进而到富有舞蹈艺术创造力和表现力，大约至少需要八年到十年左右的时间才能完成，只有经过如此长期的锤炼，才可能造就一位专业舞蹈美的创造者，才能赋予人体动作与姿态以奇异的艺术魅力，然后才能将平淡无奇的生活物象造化为丰富多彩的艺术形象。

　　因此，从社会生活到舞蹈作品，绝非直白、简单的照搬和复印，而是渗透着舞蹈家的审美情感，经过典型化的艺术提炼，再运用训练有素的专业技巧加以艺术表现的结果，这一系列殚精竭虑的艺术化处理，都是舞蹈家创造性劳动的产物。

第三节　舞蹈艺术反映和表现生活的美学原则

　　如前所述，社会生活是艺术创作的源泉，艺术作品是社会生活的形象反映，在由社会生活转化为艺术作品的过程中，倾注了艺术家创造性的劳动。这是从生活到艺术的总的规律。但是，如果我们再深一步进行考察，就会发现各种艺术形式在反映社会生活时，由于各门艺术所使用的物质材料——表现手段的不同，反映生活的特性不同，以及艺术形象的存在方式的不同而分别属于不同的类型。舞蹈是以人体动作、姿态造型、表情，特别是以动作过程为主要手段来反映生活的，因此，以艺术形象的展示方式为划分标准，艺术被划分为动态艺术和静态艺术，舞蹈属于动态艺术；以艺术形象的存在方式为划分标准，艺术被划分为时间艺术和空间艺术，舞蹈属于时间、空间相结合的综合艺术；以艺术形象的感知方式为划分标准，艺术被划分为视觉艺术，听觉艺术和想象艺术，舞蹈属于视觉艺术；以艺术反映社会生活的特殊功能来划分，有再现性艺术和表现性艺术，舞蹈被称作为表现性艺术。以上这些艺术分类的方法，都从不同的角度，揭示了各种艺术的特性，都有一定的道理。因此，我们综合以上各种艺术分类法对舞蹈的界说，对舞蹈表现生活的特殊方式和特殊性能作以下的归纳：舞蹈是一门存在于一定的时空之中，通过人体动态加以展示，使欣赏者以视觉为主、听觉必须参与才得以感知的表现性艺术。李泽厚在《略论艺术种类》一文中，谈到舞蹈艺术的美学特征时这样认为："主要不是人物行为的复写，而是人物内心的表露，不是去再现事物，而是去表现性格，不是模拟，而是比拟。要求用高度提炼了的、程式化了的舞蹈语言，通过着重表达人们的内心情感活动变化来反映现实。""作为表现艺术，舞蹈与音乐、建筑一样，其内容具有宽

泛性、多义性(音乐这一特色最突出)。但同时,与用抽象的音调、线条作艺术手段的音乐、建筑不同,舞蹈通过人体形象便使其内容自然地更带有限定性、模拟性,而具有一定的造型的再现性质与认识作用,使人联想及各种有关的具体内容。舞蹈是表现艺术中最接近于再现艺术的。"[11]我们从舞蹈学的角度进行研究也得出了基本相同的结论。舞蹈艺术确实是一门长于抒情、重在表现、但却又是最接近于再现艺术的表现性艺术。

从古往今来大量的舞蹈作品进行考察,可以证实我们以上观点是符合实际的。不过,虽然总体而言可以界定舞蹈是一种表现性艺术,但是又由于造型手段和表情手段是人体动作和姿态,是可以用视觉把握认知的实体,所以其形象具有一定程度的再现性。唯其如此,故而在总体而言是表现性艺术的舞蹈作品中,仍有不少是采用了再现手法,这不但不能看作是舞蹈艺术表现力的贫弱,相反,正是由于客观因素、主观因素不同程度的融合;再现手法、表现手法不同程度的交织,才构成了舞蹈艺术反映社会生活的多样性和丰富性,从而构成了色彩斑斓、风格各异的舞蹈世界。

舞蹈艺术反映社会生活和塑造人物的手法大致有以下几种:

一、感物而动、直抒胸臆

人之所以舞蹈,是情动于衷的结果,而人之所以情动于衷,是"物使之然也",是外界客观事物在不断发展的变化中,作用于人的情感的缘故。因此,人们受了社会生活的刺激和影响之后,"摇荡性情,形诸舞咏"[12],是舞蹈作品最常见的内容。中华人民共和国建立后,群情激荡、万众欢腾,舞蹈家们不失时机地编演了反映新时代广大群众欢欣鼓舞的精神面貌的舞蹈,如《红绸舞》、《快乐的罗嗦》等表达了我国各族人民翻身解放后欢欣鼓舞的心情。另外,如朝鲜族男子独舞《残春》,通过一位男舞者跌倒复起以及身体的扭曲,手臂的伸缩,探求又无所获等人体动态,形象地表现了某些人对逝去的美好青春的追忆和对时光如水的感叹。哈萨克族双人舞《塔里木夜曲》,在令人心醉的歌声中,以如梦似幻的游动飘行为基调,以现实与梦幻交替,真实与想象并存的手法,描绘了一对哈萨克青年对爱情的渴求、怀念但又不可得而产生的迷惘之情。以上这些作品,都是以高度抽象化、情感化、技艺化的人体动作为手段,直接抒发人物的情感,以达到反映社会生活的目的,可以说是一种比较典型的表现性舞蹈。

二、缘物寄情、托物言志

我国是一个有着博大精深的文学艺术传统的文明古国。几千年来,诗人、作家、艺术家创造并积累了许多文艺反映社会生活、塑造人物形象的成功经验和文艺理论,其中,"比"、"兴"、"缘物寄情"、"托物言志"等艺术表现手法均是。舞蹈亦是

历史悠久的艺术形式之一，它也十分自然合理地继承了我国民族艺术的若干优秀的传统表现手法，因此，在我国的舞蹈艺术中，除了有许多直接抒发人物激动情感的作品外，也有不少运用缘物寄情、托物言志的手法，以花、鸟、虫、鱼、山、川、风、月为表现对象，但却寄寓着舞蹈家的情怀、志趣的舞蹈。这类舞蹈不仅在传统的民间舞蹈里有，在近几十年来新创作的舞蹈里也有。例如：龙，是我中华民族，特别是汉民族的图腾崇拜物，被认为是中华民族的祖先和保护神，据说龙不仅体态威武雄壮，而且能上天入海、行云布雨、变化多端，神力无穷，因此中国人都自称为"龙的传人"，于每逢年节和干旱少雨之时，百姓们都要舞龙，一是祈求风调雨顺、稼禾丰收；二是祈求龙神保佑平安吉祥。由于各地人民对龙的形象的想象各不相同，对龙的祈求愿望各自相异，加之各地人民的经济物质条件和性格爱好的差别，所以各地龙舞的外部形态、性格风貌以及材料构成均不相同，这样就将这人们想象中的神物，塑造得千姿百态，各具异彩。龙舞是我国人民创造出的形态最多的舞种，龙的形象是我国民间舞中最丰富的形象。据不完全统计，全国各地不同造型的龙舞就有数十种，如：龙灯、布龙、草龙、蕉叶龙、段龙、单把龙、百叶龙、板凳龙等，仅浙江一省不同造型的龙舞形式就有十七种。[13]又如鱼舞也是我国民间广为流传的舞蹈形式，"鱼"和"余"谐音，有"吉庆有余"、"连年有余"之寓意，被我国人民视为祥瑞的形象。

舞鱼灯或各种形式的鱼舞寄寓了人民对幸福生活的向往。时代发展了，人们的审美意识也随之发展。于是，某些传统舞蹈也有了新的情感寄寓，如 20 世纪 50 年代解放军前进歌舞团对传统龙舞进行了创造性改编，在原有基础上，运用现代舞台条件，通过灯光、布景、音响等艺术手段的辅助和渲染，造成了云雾缭绕、金龙盘柱、双龙戏珠、穿云破雾、龙腾九霄等气势磅礴、雄伟壮观的景象，不仅大大增强了舞蹈艺术感染力，而且赋予这个舞蹈作品以新的寓意——中国人民壮志凌云，正以不可阻挡的气势直上九霄。20 世纪 60 年代创作演出的音乐舞蹈史诗《东方红》，其序幕"葵花向太阳"由数十名身穿绿衣绿裙、手舞双扇的女演员表演，结束时组成了一幅朝着太阳迎风开放的硕大的葵花图样，含有亿万人民心向祖国的寓意。20 世纪 80 年代中期由黄少淑、房进激创作的女子群舞《小溪·江河·大海》，以舞蹈抒情诗的形式，表现滴滴泉水从山岩中诞生，聚为小溪，汇成江河，奔向大海的自然过程，使观众能产生诸多的艺术联想，从中汲取溪河海奔腾不息、百折不挠的奋进精神。

缘物寄情、托物言志的艺术手法的运用，不仅拓宽了舞蹈创作题材，而且大大丰富了舞蹈表现社会生活的能力。

三、造事表情、构景抒怀

尽管,从本质上看,舞蹈是属于表现性艺术或称表情性艺术,抒情性是舞蹈的内在本质属性。但是,舞蹈艺术从不排斥再现手法的运用,相反,有时由于再现手法的恰当运用,反而可以更好地发挥舞蹈的抒情功能。不过,需要注意把握的是,再现性质的叙事、状物,都是为了抒情,都是为了表现人物性格,也就是说,再现是为了表现。20世纪50年代曾经有过一种提法:"有生活就有舞蹈"。这种提法,如果出于强调社会生活是舞蹈创作的基础和源泉,以促使舞蹈工作者深入生活接近群众,那么,我们以为这个口号是无可厚非的;但是,如果用这一提法来说明只要有一般的生活体验就可以创作出作为艺术作品的舞蹈来,就失之简单和偏颇了。事实上在一段时间里曾经出现不少单纯模拟生活、模拟劳动过程的舞蹈,可能就和这种理论的提法有关。简单地再现生活和劳动过程,绝不是发展到今天的舞蹈艺术所应当提倡的,它既不可能鼓励人们的劳动热情,也不需要用它去教会人们劳动技能,因为舞蹈"主要不是人物行为的复写","不是模拟","不是去再现事物"。舞蹈作品中是可以再现生活的"事"和"境"的,但这些"事"和"境"并不是自然主义的复现,而是为情而造,为情而设的。近年来出现的优秀作品的成功经验可以说明这个问题。如庞志阳、门文元、高少臣、仲佩茹编导的三人舞《金山战鼓》是一个通常所说的情节舞,它是由一系列情节事件:梁红玉和其二子三人下山、登船、观看战况;到擂鼓助战、中箭、拔箭、盟誓,再擂鼓直至战斗胜利等情节组成。看上去它是在叙事,但实际上它是在抒情,只不过它和那些"纯粹"的抒情舞的区别在于它是在叙事中抒情,在抒情中叙事,抒情与叙事是在情节过程中交融进行的,情节事件为人物抒情开创了一个合理的时空。试想,如不设梁红玉中箭的情节,又如何引发出梁红玉在鼓上中箭后那一段高难度的技巧表演,又如何引发拔箭、盟誓、再擂鼓等一系列抒发人物战斗豪情的巾帼之志呢?所以,这些再现性质的情节事件,并非生活中实际发生的,而是由编导者为了让人物有个抒发情感、展现性格的时空而艺术地再造出来的。又如陈惠芬创作并表演的《小小水兵》,大幕开启,只见一位年轻水兵倚靠在军舰的栏杆上,船队驶向远方,天空中海燕飞翔,年轻水兵见景生情,引起了种种遐想……这个舞蹈的华彩部分是小水兵洋溢着纯情的遐想,但是如果没有前面典型环境的设置,人物面貌不清,时空环境不明,即使有精彩的舞段,也难以产生感人的艺术效果。

四、宣叙并重、情景交融

舞剧是舞蹈艺术家族中有较多再现部分的形式,因为,既然是舞剧,自然必须要有比较复杂的人物关系,比较鲜明的人物性格和比较尖锐的矛盾冲突。不过,舞

剧决不能堆砌像话剧那么多的情节,而是要遵循舞蹈艺术反映生活的美学要求: 表现与再现相结合,以表现为主来塑造人物,表达内容。舞剧的情节事件的安排,不仅要精炼集中,适合舞蹈表现,而且要选择有较强的情感表现性,那种以哑剧手势来表达的无情感内涵的情节越少越好。由德国斯图加特芭蕾舞团约翰·克兰科编导、玛尔西娅·海蒂主演的芭蕾舞剧《奥涅金》,在处理叙事与抒情、再现与表现的关系方面确有独到之处,这部舞剧较之歌剧在情节事件方面已大大的精练了,删去了许多舞蹈不宜表现的细节,全剧主要由几段能表现人物关系的独舞和双人舞组成,特别是作为全剧压轴戏的塔吉雅娜和奥涅金的双人舞尤为精彩,把他们,特别是达吉雅娜内心世界矛盾的发展变化作了细致的刻画和表现。这段舞蹈在叙事和抒情的结合方面达到了相当完美的程度。云南省歌舞团创作演出的彝族舞剧《阿诗玛》在处理叙事与抒情方面亦有独到之处。编导舍弃了原诗中细节的描写,突出渲染了人物命运的主脉: 石林中生出了阿诗玛,阿诗玛与阿黑相爱却遭到阿支的阻挠,一双情侣坚贞不屈,最后被阿支放出的大水淹死。舞剧中所有这些情节都尽可能用舞蹈加以表现。另外,舞剧编导还成功地运用大色块组舞烘托气氛、推动情节发展的手法,既加强了舞蹈的展示,又增进了舞剧表现性能,使全剧达到情景交融的境界。成功地编创了反映当代中国农村生活的舞剧《枣花》的编导张毅,在谈到他的舞剧观时这样认为:"所谓舞剧,首先应该把舞和剧有机地融合,做到舞在剧中,剧在舞中……我主张,舞剧要竭力找到戏剧冲突中感人的瞬间,只有打动人心,才能使观众产生共鸣"。所以,"我们就是要千方百计把握感情,把握节奏,营造气氛,没有感人的瞬间,就没有最生动的舞剧语言"。"舞蹈长于抒情,拙于叙事,因此舞剧要把握这种抒情、写意的基本特征……在《枣花》中,我们大胆采用了情感结构方式,让人物的行为,随着感情的变化而自由跳跃、进出,时空关系听凭角色情感变化而任意组合、衔接。以情感的逻辑发展为主要线索进行结构"。[10]张毅是一位曾经创作过不少优秀舞剧和舞蹈作品的编导,几十年来,他孜孜以求,不断探索运用舞蹈艺术塑造现实生活中的新的人物形象,并屡有佳作问世,他的创作经验是值得人们重视的。

　　舞蹈作品与社会生活是一个内容包含量很大的命题,它是舞蹈艺术基本理论中的一个重要部分。本书在许多章节都会涉及这个问题。本章所谈论的,实际上只是舞蹈作品和社会生活的反映关系。之所以对此专门加以论述,是想以其作为本书一个基本指导思想提出,以下几章尽管从各个角度论述了舞蹈作品的有关理论问题,但其思想理论基础盖源出于此。

概念小结

美的规律：美学术语。源于马克思的《1844 年经济学——哲学手稿》："动物只生产自己本身，而人则生产整个自然界；动物的产品直接同它的肉体相联系，而人则自由地与自己的产品相对立。动物只是按照它所属的那个物种的尺度和需要来进行塑造，而人则懂得按照任何物种的尺度来进行生产，并且随时随地都能用内在固有的尺度来衡量对象；所以，人也按照美的规律来塑造物体。"美的规律，是在真和善的基础上，以真、善为内容的形式的规律。美的规律内涵相当丰富，逐一归纳，至少有五个规定性：第一，它是属于人的规律，只能对自由自觉的活动的人类适用，而对动物不发生作用，动物是不能按照美的规律塑造物体的，动物的产品本身无所谓美与不美。第二，只能确证人自己本质力量的对象化劳动的产品有意义，就是说人之所以能认识、掌握运用美的规律，只是因为他能自由地生产劳动，能在认识、遵循对象的规律和尺度的同时，把自己衡量对象的尺度和本质力量通过对象化劳动物化在上面，实现自己预定的目的，这种对象化劳动的产品才具有审美性质，才符合美的规律。也就是说，对象的审美性质或美，以及主体的审美意识或美感，就深藏在人的对象化劳动这一无穷无尽的源泉之中。第三，因此，美的规律不但同客体（对象）的尺度有关，而且更同主体（人）的尺度有关，这种统一是合目的性与合规律性、真与善、自由与必然的统一，主体与客体的统一。第四，尺度主要是外在感性形式的尺度，所以善的规律主要也是指形式美的规律（包括客体形式美和对形式美感受两方面的规律）。第五，美的规律本身也有一个历史的生成和发展、丰富的过程，而不是一个固定不变的封闭系统。[15]

典型：　　指作品中达到了高度真实和概括的艺术形象。

个性化：赋予艺术形象以鲜明的个性特征成为独特的"这一个"，以便区别于其他类似形象。以个性来充分表现普遍性，从而反映其本质。

本质化：提高艺术形象的概括性，扩大形象的思想内涵，使形象更多更充分地反映生活的本质规律。

意象：　　中国古典美学术语。指主观情意和外在物象的结合。艺术家在创作之前，必须以主观情意去感受物象，在头脑中形成"意象"，然后借助于艺

术表现的物质手段,外化为艺术作品中的形象,这个形象也是主观情意和外在物象的结合,即作者头脑中"审美意象"的物化表现。欣赏者欣赏艺术品中的形象,也总是以主观情意去感受形象,在头脑中形成自己情意(以自己的生活经验为基础而产生的)与艺术形象结合的"审美意象"。艺术家头脑中的意象,艺术作品中的形象(是意象的物态化),欣赏者头脑中的意象,三者都是意与象的结合,是审美欣赏和创造活动中的重要环节。[10]

舞蹈内容的宽泛性、多义性:指一个舞蹈内容的涵义很宽广,具有多种的涵义。一个舞蹈由于环境(地点、时间等)的变异,或由于观赏者在不同的情感状况下具有不同的审美心态,就可能对舞蹈的内容有不同的感受和理解。

思考题

一、为什么说社会生活是舞蹈艺术创作的源泉? 请举例说明之。

二、舞蹈作者在进行舞蹈创作时投入哪些创造性的艺术劳动?

三、舞蹈艺术反映社会生活和塑造人物的艺术手法大致有几种?

四、男子独舞《残春》和舞剧《红梅赞》分别属于何种艺术手法?

参阅观摩舞蹈作品

张继钢舞蹈作品晚会《献给俺爹娘》。

注释:

① 参见普列汉诺夫:《没有地址的信》《艺术与社会生活》第84—85页,第92页,人民文学出版社1962年版。

② 参见格罗塞:《艺术的起源》第165页,商务印书馆1984年版。

③ 参见《旧唐书·音乐志》。

④ 同①。

⑤ 同①。

⑥ 参见《诗经选》第84—85页,人民文学出版社1956年版。

⑦ 《马克思恩格斯选集》第二卷第113页,人民出版社1972年版。

⑧ 《毛泽东选集》合订本第305页,人民出版社1967年版。

⑨ 冷茂弘:《谈谈〈快乐的罗嗦〉的创作》,载《舞蹈舞剧创作经验文集》第125页,人民音乐出版社1985年版。

⑩ 刘少雄:《探索、求教与求精 ——〈丝路花雨〉创作体会》,《舞蹈舞剧创作经验文集》第 298 页,人民音乐出版社 1985 年版。

⑪ 李泽厚:《美学论集》第 401—402 页,上海文艺出版社 1980 年版。

⑫ 钟嵘:《诗品·序》。

⑬ 参见《中国浙江民族民间舞蹈词典》第 10—18 页,学林出版社 1994 年版。

⑭ 张毅:《塑造当代农村新女性——谈舞剧〈枣花〉创作》,《舞蹈》1993 年第 3 期。

⑮ 参见《美学百科全书》第 313—314 页,社会科学文献出版社 1990 年版。

⑯ 参见王世德主编《美学辞典》第 223 页,知识出版社 1986 年版。

第八章　舞蹈作品的内容和形式

本章要义：

舞蹈作品是舞蹈家的主观审美意识，以舞蹈为手段对客观世界的感应、反映和抒发。一个舞蹈编导在社会生活的感染和启迪下，萌发了创作愿望，然后把对生活中所观察、感受、体验、理解、认识到的审美情感，通过特定的人物和事件、情绪和情感加以概括，再运用一定的舞蹈语言和结构形式予以表达，这就构成了特定的舞蹈作品。

舞蹈作品的内容包含客观与主观两种因素：客观因素就是客观存在的社会生活；主观因素就是舞蹈家对生活的独特感受和评价。从哲学角度审视，舞蹈作品就是主客观因素的统一体。舞蹈作品的内容由题材、主题、人物、情节和环境这五个要素组成。

舞蹈作品的形式是舞蹈作品内容的物质外化形态。是舞蹈作品的结构方式、事件的发展方式；是使内容成为具体可感的物质形式，即舞蹈的表现手段——舞蹈语言。

舞蹈作品的内容和形式的关系，是辩证统一的关系：没有内容，形式就无法存在；没有形式，内容也无从表现。这两者互相依赖，互相制约，各以对方为存在条件。但是，内容和形式的关系不是并列的，在两者之间，内容起着主导的、决定的作用。内容决定形式，形式又反作用于内容。

研究舞蹈作品的内容和形式，是研究舞蹈艺术的重要方面。世界上任何事物都具有内容和形式。事物的内容是构成这一事物内在要素的总和；形式则是该事物内在要素的外化，是内在要素的组合方式和表现形态。

舞蹈作品是舞蹈家的主观审美意识，以舞蹈为手段对客观世界的感应、反映和抒发。一个舞蹈编导在社会生活的感染和启迪下，萌发了创作愿望，然后把对生活中所观察、感受、体验、理解、认识到的审美情感，通过特定的人物和事件、情绪和情感加以概括，再运用一定的舞蹈语言和结构形式予以表达，这就构成了特定的舞蹈作品。对任何具体的舞蹈作品来讲，内容和形式都是不可分割的，它们相互依存，相互协调，相得益彰。这里只是为了论述的方便，才把它们分开解析。

舞蹈作品的内容包含客观与主观两种因素：客观因素就是客观存在的社会生

活；主观因素就是舞蹈家对生活的独特感受和评价。从哲学角度审视，舞蹈作品就是主客观因素的统一体。例如舞蹈《丰收歌》，它的客观因素就是江南农村妇女高昂的劳动热情；主观因素就是编导者对江南农村妇女劳动热情的独特感受，有了这种感受才能萌发出创作热情。如果从舞蹈学的角度讲，舞蹈作品的内容则是由题材、主题、人物、情节和环境这五个要素组成的。

舞蹈作品的形式则有"内在形式"和"外在形式"之分。舞蹈作品的内在形式是舞蹈作品精神内容的形象显现，即作品的结构方式、事件的展现方式；舞蹈作品的外在形式，则是指使内容成为具体可感的物质形式，即舞蹈的表现手段——舞蹈语言。

第一节　题材和主题

题材

题材是指舞蹈作品中直接描写的生活现象。是舞蹈编导对其掌握的社会生活素材进行选择、提炼、加工后作为作品内容的材料。题材和素材是两个不同的概念：素材是编导者在编创一个作品时，从深入生活、采风、调查研究中，围绕编导意欲表现的主题，所能学习收集到的有关材料，它包括生活材料和舞蹈材料两大类，生活材料包括人物的历史和现实情况，人物的突出事迹，有关事件的情况等等；舞蹈材料则是可能被用来表现人物和事件的舞蹈资料（如当地流行的民间舞和动态形象材料等）。而题材则是舞蹈编导对其掌握的社会生活素材进行选择、提炼、加工后直接作为作品内容的材料。所以，素材大于或多于题材，凡是由编导从生活中，从有关材料中，或从民间收集来之后，不管是否为作品所采用都属于编导创编该作品过程中所收集的素材。一般说来，素材通常是题材的来源和基础。一个编导所掌握的素材越多，他的表现手段就越丰富，成功的可能性就越大。例如三人舞《金山战鼓》的编导，在创作这部作品时，编导曾从史籍、戏曲作品、评书、民间传说中收集了大量有关南宋女将梁红玉的资料，以及其他艺术形式表现和塑造人物的手法，经过仔细的学习、筛选和提炼方才形成一个不到十分钟的三人舞。舞蹈集中表现了梁红玉率领两位小将来到江边，登船擂鼓助战、中箭、拔箭、继续擂鼓助战，直至胜利的一段战斗生活。那么，我们说作品里出现在舞台上的这些生活和战斗场景才是这部作品的题材，而其余部分便是素材了。

舞蹈界一般对题材有广义和狭义两种解释。广义的题材是指舞蹈作品所表现

的生活范围,如农村题材、工业题材、军事题材等;狭义的题材是指作品中具体表现的生活现象。如舞剧《丝路花雨》,广义上讲是历史题材;狭义地讲,它表现的是唐代丝绸之路上,画工神笔张和他的女儿英娘与波斯商人伊努斯在患难中彼此相救结下友谊的故事。舞剧《高山下的花环》广义上讲是现代军事题材;从狭义上讲它表现了以当代战争为背景,赵蒙生、梁三喜等面对战争的不同心态。舞蹈作品的题材选择或形成受到编导者的世界观、生活实践、文化修养和审美情趣的影响,作者在不同的时代所处的不同社会地位也会在作品中得到反映。如舞蹈《卖》、《荷花舞》这两个作品都是舞蹈家戴爱莲创作的,可是由于作者在两个不同的历史时期,有两种迥然不同的遭遇和感受,题材的选择也就大有不同,前者揭露了旧社会的战乱带给人民生活的苦难;后者则热情歌颂了祖国的新生和光辉灿烂的未来前景。因此,这两部作品,就有着明显不同的时代特征。

舞蹈作品的题材应该多样化,应该从各个不同的角度反映不同时代社会生活中人民群众的精神状态。关于题材问题,中华人民共和国建立以来舞蹈界曾进行过许多次反复争论。"文革"以前在一定时期内对题材的认识就比较片面,舞蹈创作曾受到"题材决定论"的影响。"文革"时期"四人帮"搞极左,更错误地走向极端,当时要求任何一个小型舞蹈作品都要以阶级斗争为纲,必须反映阶级斗争。这都是背离舞蹈艺术规律的。我们知道,舞蹈艺术应该以美化的人体动作、丰富的想象和高超的技艺来反映广阔的多彩的社会生活,因此,它的题材应该多样化,如果还像过去那样以非常褊狭的观点来认识题材问题,舞蹈艺术就不可能发展。

20世纪80年代以来舞蹈艺术的发展实践,纠正了过去那种狭隘的认识,不仅突破了过去只表现工农兵的斗争生活,只表现阶级斗争的题材局限,而且舞蹈艺术的题材内容也不限于表现花鸟鱼虫和爱情生活。随着舞蹈工作者思想的解放、眼界的扩宽和文化素养的提高,在舞蹈题材方面也前进了一大步,这表现在:

一、出现了一批对于民族命运,对于现代人生进行深层思考的作品如《黄河魂》、《觅光三部曲》、《希望》、《命运》、《黄土黄》等,这些作品在题材方面不再具体表现某种微小的事件,而反映出来的是对于我们民族命运的深层思考,内涵比较丰富。这类题材是过去所没有的。

二、许多舞蹈编导对一些现代文学名著进行成功的改编,如舞剧《祝福》、《家》、《原野》、《雷雨》、《繁漪》、《鸣凤之死》、《红梅赞》等,这样一些作品的出现,说明我们舞蹈编导在题材问题上的突破,拓宽了舞蹈艺术表现生活、塑造人物的能力。过去,在题材选择上常常有"某某类题材不适合舞蹈表现","某某类型的人物不应登上舞蹈舞台"等颇多的禁忌,限制着舞蹈作者的思想和手脚。近几年,舞蹈作品在题材

舞蹈艺术概论·修订版

选择与表现上的突破和扩展，进一步说明舞蹈艺术对于生活的反映能力是十分宽广的，这里不是一个"能不能"表现的问题，而是一个"会不会"和"怎么样"去表现的问题，是作者对生活素材的提炼和如何用舞蹈艺术去表现的功力问题。

当然，这也并不是说所有的社会生活都适合舞蹈表现，而且都能很好的表现。和任何其他事物都具有擅长和局限一样，舞蹈题材的选择也有以下一些规律和特点：

一、舞蹈题材的选择应有强烈的动作性

舞蹈艺术是通过人体节奏鲜明的动作和形象生动的姿态来表达人物的思想感情和作品的主题思想，而题材既然是编导从广阔的生活中，选择出来作为作品材料的一组生活现象，是编导所要直接表现的具体事物，那么，这组生活现象就应该是便于用人体动作的方式来表现的。一般来说(不是绝对的，只是比较而言)，动作性越强就越适合舞蹈表现；缺乏动作性，就难以用舞蹈表现。如冷茂弘编导的舞蹈《观灯》表现一群少年儿童上灯市游玩的情景：孩子们进入灯市后，万紫千红、千姿百态的灯彩，使他们目不暇接、美不胜收。他们情不自禁地比划着各种灯彩上的人物事件手舞足蹈起来，并利用头上的小草帽的变化来表达他们的所见所感，状物抒情。这是一组动作性很强的生活图景，所以是一个适合舞蹈表现的题材。又如夏静寒编导的《胖嫂回娘家》，这个舞蹈是表现一个粗心大意的胖大嫂，在她准备回娘家时，却把床上的枕头当作孩子抱了就走；在瓜地里因扑蝴蝶摔了一跤后，又错把冬瓜当作"孩子"抱回娘家。等到她丈夫回家之后，抱上了孩子，在途中捡起了枕头，赶到胖嫂的娘家后才真相大白。在这两个舞蹈里，编导所择取的生活现象，可以说是饱含"动作"，当你想把这些现象表达出来时，几乎非用动作不可，这样的题材之所以被认为是适合舞蹈表现的题材，因为它们可以充分发挥舞蹈艺术的特长。

二、舞蹈题材的选择应富有激动而饱满的感情

舞蹈艺术不仅是人体"动"的艺术，而且是长于抒情的艺术。它是人类感情最激动时的表现形式。舞蹈题材应具有动作性，但又绝不是凡能动起来的题材都适合舞蹈，只有既具有强烈的动作性又具有激动而饱满的情感的题材才是最适合舞蹈表现的。如蒋华轩编导的双人舞《割不断的琴弦》是由这样几段情节组成的：女儿拉着张志新烈士留下的提琴怀念母亲；在幻觉中母女相见；张志新和"四人帮"作斗争惨遭毒打并被割断喉管；烈士挥舞红绸犹如一团烈火，真理之火燃遍了祖国大地。舞蹈不拘泥于情节的连贯性和完整性，但却抓住几处最激动人心的场面加以渲染，以情带舞，以舞传情，从而给人以强烈的感情震荡和深刻的思想启迪。

另外，还有些抒情舞蹈几乎没有情节或者情节非常简单，这类舞蹈的特征就是

114

通过直接抒发人物的情感,塑造出鲜明生动的舞蹈形象,以表达作者对客观世界的审美感受和爱憎的态度。对这类舞蹈我们就不能只从情节事件是否有动作性来评价和要求它,而应当注意研究编导通过舞蹈抒发的思想感情是否有积极意义,能否激起广大群众的情感波澜。所以,在选取舞蹈题材时,不仅要注意到事物的外部运动形式(情节事件的发展)是否有可舞的因素,特别重要的还要注意到事物的内在因素(人物情感的发展)是否适合舞蹈表现。只有对以上几个方面,都给予了必要的注意和充分的研究之后,才可能对舞蹈题材作出恰当的选择。

主题

　　主题是舞蹈作品通过对现实生活的描绘和对艺术形象的塑造所表现出来的情感意蕴和中心思想,又叫主题思想。主题是舞蹈家经过对现实生活的观察、体验、分析、研究,经过对题材的提炼而得出的思想结晶,也是舞蹈家对现实生活的认识、评价和理想的表现。一个编导在广阔的现实生活里观察到各种各样的事物和现象,其中有些东西使他特别激动,唤起他强烈的感情冲动,于是他就对这些感受深刻的社会现象和自然现象加以选择、提炼,逐步形成一种明确的思想,并通过一幅幅生动的生活画面把它们表现出来。这思想情感倾向,就是作品的主题。

　　许多舞蹈家的艺术实践表明,舞蹈作品的主题是在深入生活、认识生活的过程中形成的。吴晓邦在谈到他创作的《义勇军进行曲》时这样写道:"那时(1937年),我看到的是片片焦土,破碎的河山,在我的周围是受难的同胞,敌人的飞机整天价地在头上盘旋。炸弹在摧毁着人民的安定生活和生命,而无耻的汉奸却在向敌人出卖灵魂……""这生活中一切的一切,像巨浪在推涌着我的心潮,我不能沉默下去,我要用舞蹈向同胞们倾诉,倾诉那中华民族子孙的不屈意志。四万万五千万同胞对敌人的怒火,编成了一首首抗日的歌曲:'起来,不愿做奴隶的人们,把我们的血肉筑成我们新的长城……'。这正是我的内心要求,也是每一个中华儿女的心声。我根据这首歌词的内容编了舞蹈动作,让人们能看到抗日义勇军的英勇形象。"①从这段回忆中可以看到,一个舞蹈的主题是舞蹈家在火热的斗争生活中形成的。

　　贾作光是一位热爱生活、富有激情的杰出舞蹈家,他曾到过海南岛、青岛、大连、天津新港等地,在生活中深深感受到了大海的美和码头工人的劳动热情,并萌发了用舞蹈来表现大海,以大海来抒发时代的感情,讴歌祖国和人民的愿望。在长期积累之后,舞蹈家心中孕育了多年的独特感受和如火如荼的诗情,终于在男子独舞《海浪》中得到了完美的体现。人们从海浪的波涛起伏中获得了奋进的力量,从海燕矫健的飞翔中得到了美的感受和启迪,整个作品迸发出一股昂扬澎湃的青春

活力和喧腾激越的火一样的热情。舞蹈所体现的时代精神，所展现的思想感情，都是舞蹈家在长期的生活中铸炼成熟的。

又如1982年华东舞蹈会演中获得好评的祝士方编导的双人舞《天鹅情》，赞颂了一位芭蕾舞女演员与一位科技工作者之间的纯真的爱情。由于他们在事业上相互鼓励，生活上相互关怀，当那位男青年因公致残遭到极大不幸时，这位在舞台上饰演《天鹅湖》中白天鹅的舞蹈家，在生活中也有一颗像白天鹅一样的忠实于爱情的心，舞蹈表现出一种高尚的道德情操。运用欧洲传统的芭蕾形式，表现我国当代青年的精神风貌，并具有这样深刻的思想意义的作品，至今为数不多，而《天鹅情》之所以获得成功，也主要是因为编导受到真实动人的现实生活的感染，并作了精巧的艺术概括的结果。

舞蹈作品的主题，是舞蹈编导在对社会生活和自然现象进行了长期的观察体验后形成的。舞蹈作品的主题一经形成，它在整个创作中便居于主导地位，并贯串于作品的始终；同时，它对题材的择定，结构的安排，动作的运用都起着决定作用。在一部舞蹈作品里要重视主题思想的表达包含着两层意思：一、主题思想的充分表达是艺术创作的目的所在，在整个创作过程中，我们要调动一切艺术手段为表达主题思想服务；二、舞蹈作品里的主题思想要千方百计地用舞蹈的手段来表达，一切用非舞蹈手段硬贴在作品上的思想概念，必将破坏作品的内容与形式的统一，不可能收到良好效果。只有将思想寓于形象之中，使主题与舞蹈形象完美结合，才可能产生动人的作品。

题材和主题同属舞蹈作品内容的组成部分。它们既有联系又有区别：题材是编导从大量素材中筛选提炼出来的，安排在作品中用以表达或暗示作品主题的一组形象生动可以感知的生活场景；而主题则是作者通过这组不断活动、发展的生活现象表现出或暗示出的某种思想倾向、某种喜爱或憎恶的情感。两者是不可以混同的。

第二节　人物和情节

人物

舞蹈作品的表现对象主要是人。舞蹈作品最大量、最经常表现的内容就是人，舞蹈作品就是以人体动作和姿态的有序结构，来表现各式各样的人的社会生活状态以及他们的情感反映，通过塑造各种性格的人物形象来表现社会生活，表达作者对生活的审美评价和理想愿望。舞剧《文成公主》塑造了古代的两位杰出人物：唐

文成公主和吐蕃王松赞干布；舞剧《小刀会》塑造了近代史上太平天国时期的几位英雄：刘丽川、周秀英、潘启祥；双人舞《刑场上的婚礼》塑造了大革命时期的两位先烈；《狼牙山》塑造了抗日战争时期的五位壮士；《不朽的战士》、《无声的歌》、《傲雪花红》……无一不是以表现人——表现人的英雄壮举、表现人的高尚情操、表现人的奋斗精神为其审美创造的主要追求。

在舞蹈作品里，也有不少是表现"物"的，如神仙、鬼怪、花、鸟、鱼、兽……等等，不过尽管这些艺术对象已经变异了外形，但其实质仍然是人，表现的是人的境遇、人的情感，可谓万变不离其人。一池荷花，迎风摇曳，是表现中国人民的高洁；一群孔雀，登枝开屏，显示出傣族姑娘的美丽；大雁翔空，是表现蒙古族人民热爱自由的豪放；猴子掰包谷，是表现彝族同胞的风趣性格；至于那龙腾狮跃、红梅傲雪，更是洋溢着民族的精神，透露出民族的风骨。舞蹈编导继承了我国民族艺术中"寄物抒情"、"托物言志"的表现手法，通过对飞禽、走兽、花、鸟、鱼、虫和自然景物的描写和表现，来抒发表达艺术家个人的情感和愿望。所以物即是人，是"人化了的自然"，表面上是物，实际上是人。

这就是说，在舞蹈作品里的人，都是有着各自独特的形状、相貌、性格，并在特定的时空中活动的人。在舞蹈作品中人与人的关系，不是用抽象的概念来表示，而是用具体的形体语言来显示，如舞蹈《战马嘶鸣》(蒋华轩、高椿生、王蕴杰编导) 所表现的解放军一往无前、勇敢顽强的斗争精神，是通过小战士驯服烈马的生动情节和鲜明的舞蹈语言呈现出来的。舞蹈开始，骑兵战士小王为调驯一匹烈马，数次从马背上摔了下来。在连长的帮助下，他明白了只靠勇敢是不够的，于是他从实战的需要出发，为消除烈马的胆怯心理，采用了对烈马用锣鼓进行"音响训练"的办法。在紧锣密鼓声中，战士小王又顽强地驾驭着狂跳乱窜、撒蹄腾空而起的惊恐的烈马(小王用"旋子360"接"贴地拽缰"、"串小翻"、"后挺身翻"，和连长"拉马腾空造型"等高难度技巧动作和造型相配合)，最后小王逐渐摸到了这个"犟朋友"的脾气，终于降服了这匹烈马。他和他的"新战友"加入了骑兵的战斗行列，驰骋在祖国的草原上。

再就是，舞蹈作品在表现人时总是融进了舞蹈家的情感因素。舞蹈作品的内容绝不是社会生活的自然翻版，而是经过了舞蹈编导审美情感的选择、裁剪和加工之后的产物。以情动人是舞蹈艺术的特征之一，舞蹈作品中用以打动人心的人物，必然是投入了编导强烈的感情色彩的人物，而不是苍白无力的人物。

情节

舞蹈作品的情节，是指叙事性舞蹈作品(情节舞和舞剧) 中，人物的生活和事件

的演变发展过程,它是由一系列能够显示人物与人物、人物与环境之间关系的具体事件过程组成的。在舞剧中要求有尖锐激烈的矛盾冲突、情节有较大的跌宕起伏、动作性强、易于舞蹈表现。高尔基曾说:情节是人物性格成长发展的历史。在叙事性舞蹈里如果没有巧妙合理(既在情理之中,又在意料之外)的情节安排,人物性格就难以充分显示出来。但情节又不能胡乱编造,也不宜将一些和人物性格无关的情节强贴在人物身上。双人舞《追鱼》不仅风格浓郁而且情节生动有趣,舞蹈通过赏鱼、捉鱼、鱼戏老翁、紧跑紧追、金鱼翻滚、浑水摸鱼、金鱼脱逃等情节贯串全舞,使人物性格在情节中展开,通过引人入胜的情节,成功地刻画了乐观、幽默、诙谐的老渔翁和天真、调皮可爱的小金鱼的形象。舞蹈的情节要概括、集中,不要烦琐和零碎;在情节的推进中典型细节的择取也很重要,它往往有利于人物性格的刻画,如《硝烟中的男儿女儿》最后告别时,男战士握着女卫生员的手,"欲吻又止"改为"举手敬礼"的细节处理,女卫生员毅然摘下自己头上的钢盔戴在男战士头上的行动,表现出战场上这两位战友思想情感的细腻微妙的发展和珍贵的情谊、品格。

有一种主张叫"淡化情节"。提出这种看法的人认为,舞蹈之所以不感人就是因为情节太多,叙事的任务太重,从而限制了舞蹈表现力的发挥。为了充分调动和发展舞蹈自身的表现功能,这种提法有一定道理,但不应走向极端。我国观众在艺术欣赏中历来很重视作品的情节性因素,多少年来,舞蹈家也往往通过生动的情节塑造人物以吸引观众。再说目前我国广大观众对舞蹈艺术的熟悉程度和欣赏水平还有一定局限,因此我们觉得情节在一定样式的作品中是可以淡化的,但必须注意和照顾到观众的审美习惯和理解接受的能力。舞蹈是跳给观众看的,所以要能引人入胜,而不能让人莫名其妙,我国著名文艺理论家王朝闻提出的"适应为了征服"的理论是值得我们记取的。

第三节　环境和氛围

舞蹈作品中的环境和氛围,一般是指人物所处的时代社会背景,舞蹈情节事件发生的具体生活场景和时空氛围。是舞蹈艺术舞台上,为塑造人物表达内容,由各种物质材料(木、纸、布、塑料、金属等)和光线、色彩、声音相结合营造出的特定时间和空间。一般来说,舞蹈作品的环境是实的,多半用布景来显示;氛围是虚的,通常通过灯光、音乐,乃至人体动作和姿态的变化来营造。

舞蹈是一种在一定时空中,由表演者以人体为手段直观形象的表达,由欣赏者

的视觉器官直观感受的表现性艺术,舞蹈作品中的环境和氛围,可以是具体的、特定的时空,也可以是朦胧的、虚幻的时空,还可以是多种时空的重叠呈现、不同时空的自由转换,因此关于舞蹈作品中环境和氛围的艺术处理要根据舞蹈作品所表现的内容、风格、表现手法的不同而有不同处理。从舞蹈艺术的实践观察,一般采用戏剧性结构的作品,环境比较具体,以实景为多。所谓实景,就是舞台景物多由景片、幕布等实物构成,人物总是在比较明晰的环境中生活行动。有些作品由于环境创造的成功,为作品中人物的塑造、主题的表达增色不少。如《丝路花雨》的环境描写就十分出色:舞剧一拉开帷幕,观众就被自由翱翔、腾空飘逸的"飞天"所吸引。然后,六臂如意轮观音舞动手臂、香烟缭绕,一派天国氛围。接着,由天上转回人间:大漠无边、驼铃串串,四峰大驼穿场而过。舞剧运用简洁而又有特色的环境描写,创造出一种引人入胜的艺术氛围,把故事发生的时间、地点、背景显示了出来。嗣后,随着人物登场,剧情展开,作者又设置了敦煌市场、神秘而阴暗的洞窟、黄沙遍野的丝绸古道、繁荣喧闹的二十七国交易会等,这些环境的设置不仅使观众开阔视野、增长知识,受到艺术熏陶,同时也把观众引入了规定情景,感到眼前发生的人物和事件真实可信,进而深受感染。

　　抒情性舞蹈的环境和氛围的描写也十分重要。抒情舞的艺术时空,往往是一个时代气氛的概括,一般为虚境。所谓虚境,即舞台上实物较少,多用灯光、色彩、声响和乐音来烘托营造,舞者在特定的艺术氛围中借景生情,寓情于景,情景交融地展开舞蹈。《荷花舞》以荷花女们的舞蹈动作造型和队行画面的流动,并伴以配歌:"蓝天高、绿水长,莲花朝太阳,风吹千里香",展示出一池荷莲的环境特征,呈现出一幅和平、幸福的图景。这正是经过多年战乱之后,20世纪中叶,中国大地上时代气氛的艺术概括。单纯、含蓄而富于象征性的舞蹈,表现一群盛开的荷花游弋在碧绿的湖水中,恰似解放了的人民,自由欢快地生活在春光明媚的中国大地上,诗情画意,情景交融,非常贴切地表现了作品的主题。再以著名古典芭蕾舞剧《吉赛尔》第二场"林中墓地"的艺术氛围的构建为例:帷幕缓缓开启,在幽暗的密林中,在清冷的月光下,被负心汉遗弃的维丽斯幽灵们随着薄雾在林中游荡、飘移,舞蹈是那样的变化无常,沉闷而无生气,含着悲痛,含着怨恨,正期待着一个事件的发生……在这种氛围中开始了舞剧人物命运的发展。应该说这一场艺术氛围的构建是十分成功的,它所创造出的艺术氛围,不但极具美感,观赏性极强,而且大大提升了观众的审美兴趣,更加关心舞剧人物的命运和结局,从而进一步地推动了剧情的发展。

第四节　结构和布局

舞蹈作品的结构与布局是表现作品主题思想、塑造人物的重要艺术手段。在一部作品的具体创作过程中，编导从现实生活中选取了一定的题材之后，接着要考虑的就是如何安排这些材料：哪些素材要表现，哪些不要；哪些为主，需要突出，哪些为次，可以从略；哪些在前，哪些在后；如何开头，怎样结尾，高潮放在何处；整个作品如何串联为一个整体等等，这些都属于作品的结构与布局，编导必须对这些问题作细致而恰当的安排。总的来说，作品的结构与布局应当做到既要符合塑造舞蹈形象，显示主题的需要，又要符合客观生活的发展规律。

戏剧式结构形式

一般来说，一部戏剧式结构的作品，大致包括：引子、开端、发展、高潮、结局(有的还有尾声)等部分，为了叙述的方便，我们以《丝路花雨》为例来具体剖析舞剧作品的结构。

序幕：是指多幕舞剧中第一幕以前的部分，它有介绍剧情的历史原因、预示全剧的主题和介绍主要人物等作用。例如《丝路花雨》一开始腾空翱翔的"飞天"和六臂如意轮观音的形象，就是为了把观众引进一个古远神奇的时代。紧接着浩瀚漠野上神笔张救起了倒在沙漠里的波斯商人伊努斯，又被强人抢走了女儿英娘，这是介绍人物关系和故事原因，是舞剧的序幕。

开端：是指作品的开头，在舞剧作品中是指矛盾冲突开始时发生的事件，是故事情节发展的起点。在《丝路花雨》中，第一场神笔张在敦煌市场找到了自己的女儿，但英娘已沦为百戏班子的歌舞伎。强人(百戏班头)要将英娘卖给市曹。伊努斯仗义疏财，为英娘赎身，父女得以团圆。从此，展开了这些人物之间的矛盾冲突。这个事件对全剧发展具有开端肇始的作用，所以称之为开端。

发展：是指第一个矛盾冲突发生后，继续展开的逐步走向高潮的矛盾运动过程。《丝路花雨》第二场中父女团圆之后，神笔张从英娘舞姿中得到启发，画出了"反弹琵琶伎乐天"。市曹巧立名目企图占有英娘，神笔张不得已让英娘随伊努斯出走波斯。第三场英娘在波斯和那里的人民结下了深厚的友谊。伊努斯奉命使唐，英娘又随其回归祖国。接着市曹唆使强人拦劫波斯使者，神笔张点火报警，再次救伊努斯于危难之中，但他却被强人所杀，为了友谊，他的一腔热血洒在丝绸之路

上……这些都属于情节的发展。在情节不断地发展中,各种人物性格也随着不断地显现出来。

高潮:是指矛盾冲突发展到最尖锐、最紧张的阶段,在高潮部分,主题和主要人物的性格获得最集中最充分的表现。《丝路花雨》的高潮在第六场:敦煌二十七国交易会,节度使与各方来宾欢聚一堂。曼舞健姿,各显特色。英娘化妆献艺,揭发了市曹等的罪状,清除了丝绸之路的隐患。至此,人物性格得到了充分的显示,主题思想的表达基本完成。

结局:与高潮紧密相连,是高潮中冲突解决的结果。《丝路花雨》的结局就是市曹与强人伏法,英娘恢复了自由,伊努斯作为中国人民的朋友,波斯人民的使者的身份得到确认。

情节发展结构安排一般分以上五个阶段,但有些作品在结局之后还有尾声,与序幕相呼应。《丝路花雨》尾声的图景是:十里长亭,宾主话别,丝绸路上,友谊长存。再一次显示了作品的主题。

叙事性舞蹈的结构,一般也包括开端、发展、高潮、结局四个部分。不过由于舞蹈容量小,时间短,人物少,事件比较简单,所以它的结构就不像大型舞剧那样复杂而完整,但是为了表现主题和人物的需要,也应当层次分明,精巧清晰。以《洗衣歌》为例:一群藏族姑娘去河边背水,一路上她们欢快地唱道:"天空升起金色的太阳,雅鲁藏布江水闪金光","为啥姑娘多欢畅,解放军来到了咱们家乡。"来到河边,她们看见解放军班长也来河边洗衣服,于是她们定计由小卓嘎去把班长引开,然后由姑娘们帮助解放军洗衣服。这一段是作品的"开端"。小卓嘎假装脚扭伤了,把班长骗离河边,姑娘们趁机把衣服拿来洗净,这是"发展"。姑娘们一边洗衣,一边歌舞,欢快的劳动,气氛渐趋热烈。班长回到江边,姑娘们高兴地往班长身上泼水,不让他取走衣服,感情亲切质朴,充分显示"军民一家亲"的主题,这是高潮。班长自有妙计,他悄悄把姑娘们的水桶装满水,给她们送回家去,姑娘们发现了追赶着班长,小卓嘎光着脚,背着靴子,落在最后。这段是结尾,又一次巧妙地再现了主题。

基本上没有情节或情节比较简单的抒情性舞蹈,在结构上也要有起承转合,不过推动舞蹈发展的不是依靠矛盾冲突的不断激化,而是通过舞蹈中人物感情和动作节奏,以及构图、气氛等的发展、变化、对比等手法来推动的。如《鄂尔多斯舞》,一群鄂尔多斯男青年出场,舞蹈表现出勇敢强悍的草原牧民的性格(开端)。接着一群女青年出场,男女对舞(发展)。欢快的情绪逐步发展,舞蹈越来越热烈奔放(高潮)。然后一对对青年男女对舞下场,持续着乐观、愉快的情绪(结尾)。又如《孔雀舞》,开场的静止姿态:孔雀开屏是开端;接着表现孔雀吸水、洗澡、飞翔等情景是舞蹈的发展;

舞蹈动作由仰卧迎朝阳的慢板过渡到孔雀飞翔和急速跳跃,把舞蹈引向高潮;最后的"孔雀登枝"是结尾,和开端的"孔雀开屏"前后呼应,给人以完整的印象。

舞蹈结构从开端到结尾的整个发展过程,应当布局合理,起伏自然,整个结构既应浑然一体,又要层次分明,富于变化。其中发展和高潮两个部分是整个结构的主体,应该有比较充分的篇幅去展开,尤其是高潮,是表达主题,塑造人物最关键的时刻,要加以精心处理。整个舞蹈作品的布局如图所示:

| 引子 | 开端 | 发展 | 高潮 | 结局 尾声 |

以上所谈的是在舞蹈作品创作中通常采用的结构方式。由于它所表现的内容是逐步顺序地展开的,按照开端、发展、高潮、结尾和起、承、转、合的规律进行结构的,所以也称之为时空顺序性结构形式。

心理式结构形式

在舞蹈艺术的发展过程中,为了丰富舞蹈的艺术表现能力,舞蹈家们不断地从姐妹艺术中汲取营养,近年来,他们发现当代的一些文学和电影作品,不受时间空间的限制,着力去表现人物的内心世界,描绘人物的心理活动的心理结构形式(或称时空交错式结构),对于发掘舞蹈反映生活的内在潜力和充分发挥舞蹈表现手段的特长等方面都大有可以借鉴之处,于是不少编导借鉴这种结构形式进行了一些舞蹈创作实验,并获得了较好的效果。

根据我国的一些舞蹈和舞剧的创作实践,这种心理结构形式,大致有以下特点:

一、以作品中人物的心理活动作为安排人物的行动,展开情节、事件的贯串线,其目的是为了更充分更深入地表现人物的内心世界。如赵宛华编导的舞蹈《塔里木夜曲》,就是表现一位哈萨克青年内心深处对自己情人的怀念。舞蹈中少女的形象,只不过是他想象中的幻影。通过那抒情的旋律,那深情的歌声,那优美而又带几分惆怅情绪的动作,那若即若离、相望而不可及的舞台调度,那迷离朦胧的气氛,将一位青年忠实于爱情的心理活动,作了细致而深刻的描绘。

再如胡嘉禄根据婺剧《僧尼会》改编的舞蹈《拂晓》,是以小和尚和小尼姑受到外界人们幸福生活的影响,引起人性的复苏,从而产生复杂的内心矛盾,作为人物

行动和情感发展的贯串线。他们的动作是为展现人物的心理活动而设置的,人物心理活动的发展制约着他们行动的变化。如小尼姑对生儿育女天伦之乐的憧憬,是她离经叛道行为的依据;而小和尚不甘寂寞,难以在木鱼声中消磨青春的心境,终于促使他挣脱枷锁,逃离佛门。通过这个节目,使我们看到了这一对青年从禁锢思想的桎梏下解放出来的整个心理过程,因此,它也具有强烈的艺术感染力。

二、突破了传统结构形式的"顺序性"结构原则和表现方法,而以人物主观的心理活动的发展和变化作为进行结构的依据,因此在一定程度上打破了舞台时空的局限,并采用正叙、倒叙、回忆或闪回等手法,把过去、未来与现实有机地交织在一起,这就使得舞蹈作品能在较短的篇幅、较少的时间里表现更为广阔的内容,同时由于加快了艺术表现的节奏,也就更加受到青年观众的欢迎。

如尉迟剑明、苏时进编导的双人舞《再见吧!妈妈》,开始小战士负伤、弹尽,是在自卫反击战中的一个战斗间隙,这是现实的环境,是当前的情况。接着出现战士出征前与妈妈告别的场面是他的回忆,这是过去曾经发生过的事。以后舞台上又闪现出小战士在战场上和妈妈相逢的场面,他把一束鲜艳的山茶花献给了妈妈,向她报告了胜利的喜讯和自己的战功,这则是现实中尚未产生的,完全是小战士的一种心理活动,也可以说是把他的内心愿望呈现在观众面前。最后当他拉开爆破筒的导火索向敌群冲去时,舞台后区出现的妈妈捧着山茶花,挥手激励他前进,战士向妈妈敬礼告别,毅然用自己年轻的生命为正义的战争开辟了胜利道路的描绘,同样也是小战士在此时此地特定环境中内心活动的具体而形象的体现。可见这个舞蹈,情节的安排完全根据人物思想感情的发展和心理活动的次序,从而打破了过去一般的传统结构形式,在一定程度上突破了舞台上时间和空间的限制;在较短的篇幅和较少的时间内,表现了比较宽阔的生活内容,比较丰富而深刻地描绘了人物的思想感情和内心世界。

三、在舞剧创作中,一般不采用分幕的布局,而是一气呵成的多场景连续更迭,或者说,心理结构的舞剧,常常采用独幕的样式。因此,在舞剧的选材上就要求内容更加概括、集中和精练,不宜表现过于庞杂、繁复的情节。如上海芭蕾舞团蔡国英等根据鲁迅的小说《祝福》改编而创作的芭蕾舞《魂》,根据作者的介绍,他们"放弃了把祥林嫂一生的故事再复述成舞剧的打算,而决定把她被赶出了鲁家以后的'精神状态'扩大成一个独幕舞剧"。⑧编导采用了两场布景连续更迭的结构方式,第一场"鲁府门前",表现祥林嫂在除夕之夜被赶出鲁府以后绝望的心理状态,以及她心中最大的疑问:"人死之后有没有灵魂? 有没有地狱? 能不能在地狱中和亲人相见?"紧接着转入第二场"地狱",表现祥林嫂在恍惚中真的到了地狱和亲人相

NO.08

见，但又遭到阎王——鲁四老爷呵斥的情景。最后第三场又回到"鲁府门前"，苍老而憔悴的祥林嫂在满天的鹅毛大雪中神情恍惚的挪动着身躯，她往哪里去呢？舞剧结尾向人们提出"何处才是祥林嫂的归宿？"这样一个引人深思的问题。

再如前线歌舞团胡霞飞、华超根据曹禺的名著话剧《雷雨》改编的舞剧《繁漪》，开始和结尾都采用了黑色纱幔覆盖着几个主要人物造型的手法，通过音响和灯光的配合，造成了一种闷雷声声、荒冢堆堆的艺术气氛，象征着这是历史陈迹中的一些人物，以及他们之间发生的一段故事。黑色纱幔揭开后，相继表现了繁漪与周朴园、繁漪和周萍、周萍与四凤、繁漪眼中的周萍——周朴园形象的不断更替，周氏父子扯起象征着黑暗势力的帐幔对繁漪的反复的无情缠绕，以及侍萍出现后周家丑剧的败露等情节，均以繁漪为中心，各种矛盾冲突的展现，也都围绕着对繁漪行动的客观描写和她主观心理状态的揭示来展开。编导通过这种结构，充分发挥了舞蹈艺术表现的特长，同时，在重新塑造繁漪的形象和深刻揭示她在封建礼教的重压下，以及身受两代人凌辱后的精神世界方面，都收到了较好的艺术效果。编导在探索舞剧新的表现手法和结构方法上所作的努力是难能可贵的。

我们还看到有的戏剧式结构的多幕舞剧中个别场景也采用了心理结构的手法。如上海歌剧院舞剧团仲林等编导的舞剧《凤鸣岐山》第三场中，纣王和妲己将比干剖腹挖心后而出现的一场比干英灵舞，就较好地描写了纣王惊恐万状的心理状态。这段舞蹈受到广大观众和舞蹈界的好评，被誉为全剧最精彩的舞段之一。从这个例子也可以看出传统的结构形式，并不排斥心理结构形式。相反，如果它们巧妙的结合，往往还能收到相辅相成、相得益彰的艺术效果。

四、在客观地表现作品中人物心理活动的同时还可以插入作者主观的思想意识活动，直接表现出作者的主观评价。如《割不断的琴弦》，是以张志新的女儿思念自己的母亲展开情节的，用倒叙的手法描绘了张志新烈士对生活的热爱和最后为坚持真理威武不屈、英勇献身的动人事迹，而最后一场张志新变成火鸟，她飞过的地方就燃起熊熊烈火，有着人民群众对"四人帮"的仇恨烈火和真理的声音是封锁不住的寓意。这一舞段完全是作者主观想象的产物，是已经脱离了舞蹈情节的，作者对烈士英雄行为的一种主观评价。这种艺术处理，在这里其所以不使人感到多余，而成为整个作品所不可缺少的有机组成部分，是因为这种运用象征手法的主观评价，一方面符合现实生活发展的必然逻辑，另一方面也正好表现出广大观众此时的心理情绪和鲜明的爱憎态度。

社会生活丰富多彩，每一部舞蹈作品都有各自独特的内容，都体现出作者的独特构思，必然具有自己独特的结构。因此，企图用某种现成的、千篇一律的结构公

式来代替艺术创作的艰辛复杂的劳动是产生不出好作品的。但是,作品的艺术结构也不可以全凭编导的主观意图任意为之,而是有其自身的规律。一般的说,作品的结构应当遵循以下几个原则:

一、结构要服从显示主题、塑造舞蹈形象的需要

舞蹈结构和作品的思想内容的关系非常密切,只有通过一个比较正确完善的结构,才能准确鲜明地表达作品的主题思想。因此,如何才能体现作品的思想,是任何题材、任何形式的舞蹈结构应当首先考虑的问题。如解放军总政歌舞团张文明等编导的《不朽的战士》的主题是通过志愿军英雄黄继光舍身堵住敌人枪眼的事迹,来表现中国人民军队高度的革命英雄主义的气概。情节结构分为:战前准备,接受任务;战斗受阻,黄继光献身;胜利,向烈士宣誓三大段落。在第一段,战前准备,接受任务时,安排了黄继光两个重要的行动,一是黄继光吹起口琴,大家随着唱起歌颂祖国的歌曲,接着是黄继光拿起爆破筒舞蹈并引起战士们的集体舞。这两段舞都是为了表现黄继光热爱祖国、报效祖国的思想情感和决心,为以后的情节发展作了必要的铺垫。这一段是开端,它起着介绍人物和环境的作用。第二段是显示主题、塑造人物最主要的部分。部队接近敌人前沿阵地,但被敌堡机枪阻挡,黄继光带领爆破组去炸敌碉堡,两位战友相继伤亡,他也两次负伤昏倒在地。此时,他想起了妈妈和祖国人民,想起了志愿军的神圣任务和朝鲜人民的苦难。通过以上情节的发展,把黄继光这个人物推到矛盾冲突的焦点。接着进入高潮——黄继光的一段独舞:以"空中走丝"、"飞脚"、"双腿转"、"连续躺地蹦子"等技巧动作,充分表现人物内心激动的情感,最后他飞身跃起阻住敌人枪眼,为部队胜利前进开辟了道路,从而完成了对这位英雄人物形象的塑造。结尾部分,通过战士们向烈士宣誓,表现出黄继光牺牲的伟大意义和他英雄行为对后人的巨大鼓舞作用,是主题的再现。从以上分析看出,《不朽的战士》的结构就是为显示主题和塑造人物服务的。

二、结构要完整、和谐、统一

舞蹈作品的结构,必须具有自身的完整性,才能使作品成为一幅完美的生活图画。特别是大型舞剧,内容丰富、人物众多,编导在组织结构时,应当分清主次,突出中心,紧紧围绕主要矛盾,同时,也要十分注意前后照应,使作品各部分保持有机的联系,成为完整和谐的统一体。假如创作时不作周密的安排,结构零乱,枝蔓庞杂,必然损害内容的表达。如中国人民解放军战士歌舞团查列等编导的黎族舞剧《五朵红云》,从黎族人民和平劳动生活开始,接着描绘国民党军队无端的掠夺,引起了黎族人民小规模的反抗,敌人又进行疯狂的报复和屠杀,黎族人民忍无可忍又进行了大规模的斗争,敌人更加惨无人道的镇压……直到黎族人民找到了救星中

NO.08

125

国共产党,国民党军队被彻底消灭结束。矛盾冲突一浪高过一浪,一环紧扣一环,全剧结构严密紧凑,完整而统一。至于叙事性的舞蹈,由于容量有限,不必也不可能面面俱到,结构要集中,一以当十,应当选取生活中的一起富有典型意义的事件来反映生活的本质,但也要注意在有限的容量内相对的完整性。如《新婚别》的篇幅虽不长,但结构却完整、统一而和谐。女子独舞《摘葡萄》虽然只表现一个维吾尔族姑娘在葡萄园里的劳动生活片断,舞蹈通过尝葡萄时一酸一甜的对比,推动了情节、情绪的发展,反映了生活,赞美了劳动,其结构也具有相对的完整性。

三、结构要适应不同舞蹈体裁的要求

一部舞蹈作品采用什么样的结构形式,是受其所反映的生活内容和所表现的主题制约的,但同时也与采用的舞蹈体裁样式有密切关系。不同体裁的作品对舞蹈结构有不同的要求。一般说来,抒情小品内容比较简短、单纯,结构也比较集中(如《摘葡萄》)。容量较大的集体舞,叙事性的,在情节上则应有起承转合(如《不朽的战士》);抒情性的,在情绪上应有对比和变化(如《鄂尔多斯舞》)。组舞所反映的内容大于一般集体舞,它可以通过几组不同的生活场景来表现一个统一的主题(如《幸福的草原》)。舞剧的内容则更为复杂,它要求有曲折的情节,激烈的矛盾冲突和众多的人物(如《丝路花雨》、《小刀会》)。因此,在具体创作过程中,编导往往先是根据作品的内容来选择适当的体裁,而后才是根据内容的需要与体裁的要求,进行具体的、细致的结构安排。

四、结构要尊重民族的艺术欣赏习惯

结构是一种艺术手段,它不是某一民族所特有的,因此,各民族的舞蹈在结构方面具有一些共同的规律。但是,各民族在长期的艺术实践中,由于群众的艺术欣赏习惯以及文艺的民族传统等原因,在结构上又往往形成了某些特点。例如,我国人民在长期的文化生活中,习惯于欣赏有头有尾、层次分明、情节清楚、前后呼应的结构方式,对于这种民族欣赏习惯,编导在创作时必须尊重它,并在此基础上进行新的创造。例如《小刀会》,编导为了适合我国群众的欣赏习惯,根据我国民族传统戏剧"立主脑"、"减头绪"的编剧手法,采用了"首尾照应"的结构方法,以小刀会军的起义,坚守为主线,一贯到底,简洁明晰地交代了这一事件的主要过程。在事件过程中展现人物的性格和各方面的矛盾关系。使人看来明白易懂,也容易被环环紧扣的情节所吸引,进而关心人物的命运。

结构虽属于形式方面的因素,却关系着整个作品的成败和优劣。完整巧妙的结构,能使主题更为突出,人物更为鲜明,形象更为生动。所以,我们在创作过程中要十分重视舞蹈作品的艺术结构。

第五节　动作和语言

舞蹈作品中的语言,就是能表现一定思想感情内容的舞蹈动作和舞蹈动作组合。它是塑造舞蹈形象的基石,是舞蹈作品中叙事、状物、表情、达意的主要手段。舞蹈作品的内容,最终也必须通过一定的舞蹈艺术语言,才能成为具体存在的舞蹈作品,没有舞蹈语言就无法形成舞蹈形象,没有形象也就不可能形成完整的作品,所以舞蹈语言是构成一部作品的非常重要的因素。事实上,在一部作品里,舞蹈语言的优劣对于作品的成败,有很大的影响。在内容正确的前提下,准确、鲜明、生动的语言,常能为作品锦上添花;而平淡无奇的语言,则使作品黯然失色。

在舞蹈艺术领域内,各民族、各地区的舞蹈之所以千差万别、各具风采,也在于构成舞蹈语言的舞蹈动作、姿态在形式、节奏、动律和结构方面的差异,所以舞蹈语言在舞蹈领域中是极有特点、极为活跃的因素。

舞蹈语言就其艺术功能而言,大体可分抒情性舞蹈语言和叙事性舞蹈语言两种。

抒情性舞蹈语言的艺术功能在于抒发人物的思想感情,表现人物的性格,揭示人物的内心世界。由于舞蹈是以抒情性为其本质特征的表现性艺术,因此抒情性舞蹈语言是构成一部舞剧、舞蹈最重要的手段。唯其如此,抒情性舞蹈语言质量的高低、艺术表现力的强弱,往往是一部舞蹈作品成败的关键。叙事性舞蹈语言用于展现人物的行为和具体情节的内容,有较多的模拟性和再现性。但舞蹈中的叙事性舞蹈语言绝不是生活中自然形态和原貌的简单再现,不是比比划划的哑剧动作,也应该是经过提炼美化的、富有造型性和表现力的艺术语言和动态形象。

就舞蹈动作的形态和舞蹈动态与生活的反映关系看,舞蹈动作可分为具象性动作和抽象性动作。具象性动作来自人类具体生活和生产实践,如中国戏曲舞蹈中的整妆、骑马、上船、下楼;芭蕾舞中的表意性哑剧动作;民间舞中种地、挤奶;现实生活中的操练、行军、作战等。这些动作在作品中大多具有明确的表意性质。抽象性动作来自人类表现情感和情绪的需要,既可以直接从人类喜、怒、哀、乐的情感动作加以抽象,也可以从动、植物和自然景物的形状变化中提炼,如跳跃、转圈、扑跌、翻滚、飞脚、虎跳、鹰展翅等。据朝鲜族青年舞蹈理论家朴永光研究认为,具象性动作和抽象性动作在特定的"语境"中和条件下还可以相互转化。比如朝鲜族舞蹈中有一种"抽手"动作,动作的原型是从顶水舞中衍化而来,原来的动作是妇女顶着水罐,用手背擦去从罐内溢出流淌到罐底的水珠。动作为从额前向侧旁抽

臂。后来人们把这一动作提炼出来,使之成为一般性抒情动作,擦水珠的实意逐渐淡失。再如朝鲜族的"横甩手"也是从原为撒种的具象动作逐渐衍化为抽象动作的。即如美学家李泽厚所言:"成为规范化了的一般形式美"。③另一种是抽象性动作向具象性动作转化,如"凌空越",此动作的意义本是多义而模糊的,但如把它置于叙事语境中,其意义就会变得具体明确,如在一般行军舞中出现,它就具有"大步飞快地向前进"的实义。如将一组"串翻身"放在爬山情节中出现,它就有"滚下山来"的指意。再就是抽象性动作的意义转换。如"飞脚"等意义指向不甚明显的动作,在不同的"语境"中就可以形成不同的意义,而且随"语境"意义的转化而转化。正因为各种动作可以根据不同的语境和条件而转化,这就极大的丰富了舞蹈动作的表现力。④

舞蹈动作和舞蹈语言是舞蹈作品的主要表现手段,是舞蹈理论和舞蹈创作实践需要深入研究和探索的重要课题。本书在以后的章节中将作进一步的阐述,这里仅指出舞蹈作品中舞蹈语言的一般规律:

一、舞蹈语言要形象化、性格化

舞蹈艺术的特点就是通过舞蹈动作反映生活、塑造人物。但是,并不是任何舞蹈动作都能完成反映生活、塑造人物的任务,只有准确、鲜明、生动的语言才能描绘出丰富多彩的生活图画和塑造出栩栩如生的人物形象,从而吸引人,感染人,进而影响人的思想感情。贾作光在对蒙古族人民的生活和性格进行了深入地体验和研究之后,在蒙古族民间舞的基础上,创作演出的《雁舞》,表现了一只翱翔在祖国草原上的大雁的舞蹈形象。那刚毅有力、节奏鲜明的双臂舞动,不断起伏旋转的舞步,以及那充满激情的表演,不仅表现出大雁的雄姿健影,而且能使人们感受到我国蒙古族人民热爱祖国、热爱自由的坚强性格。陈爱莲表演的《蛇舞》,表现一条伪装的美女蛇对猎人从乞求怜爱到诱惑、疯狂的追求,直至最后失败的过程。这些情节过程都是通过一系列富有形象和性格特征的动作和姿态完成的。如用手臂和手腕的弯曲的颤动,创造了一个具有蛇的外形特征的造型;特别是那个平躺在地上,弯旁腰成一个圆圈缠着猎人和躺在地上起胸挑腰,身体像蛇一样慢慢蠕动的动作,形象十分生动。陈爱莲凭借训练有素的身体,通过形象地模仿蛇的外部特征,进而揭示出像毒蛇一样的恶人的阴险性格,从而使舞蹈获得了强大的艺术感染力。再如贯穿在舞蹈《快乐的罗嗦》里的主题动作:节奏强烈的小跑步配以急速的甩手,也是具有鲜明性格特征的舞蹈语言,这是舞蹈家冷茂弘从凉山彝族祭祀舞蹈"瓦子黑"中挖掘提炼、发展而成的,它十分形象地倾吐出原来处于奴隶社会的凉山彝族人民获得解放后,一步越千年的欢快舒畅的奔放情绪。

二、舞蹈语言要感情饱满、凝练集中

舞蹈语言与诗的语言有相似之处。《毛诗·大序》说:"诗者,志之所之也,在心为志,发言为诗。情动于中而形于言。言之不足故嗟叹之;嗟叹之不足故咏歌之;咏歌之不足,不知手之舞之,足之蹈之也。"可见舞蹈是人的思想感情在高度激动状态下的形象反映。它应当像诗那样,用尽可能精练集中的语言,表现广阔丰富的生活内容,使观众感到紧凑、饱满而又有想象回味的余地。《东方红》序曲"葵花向太阳"中有一个场面;几十位女演员手持双扇,从舞台左后侧成一排向舞台右前角舞动(这个动作是从山东民间舞胶州秧歌脱胎发展而来),演员抖动双扇,沿着前进的方向缓缓地展开扇,就像是亿万人民敞开心扉,沐浴着朝霞,激情满怀地走上前来迎接社会主义祖国的光辉未来。舞蹈动作集中凝练,感情饱满而又含蓄,给观众以强烈的感染和丰富的想象。女子群舞《三千里江山》表现的是一群朝鲜妇女,在祖国遭受侵犯的严重时刻,不顾敌机狂轰滥炸,背上背着孩子,头上顶着粮食和弹药支援前线的感人情景。幕启时台上就是一幅正要前进的人物画,然后演员们以朝鲜舞特有的律动开始"呼吸",由静止的画,慢慢发展成活动着的舞,整个舞蹈情绪刚毅、深沉但又乐观,性格鲜明,动作凝练集中,于含蓄中见功力。

三、舞蹈语言应当新颖多样

社会生活丰富、复杂、变化万千。舞蹈艺术要想真实生动地反映不断变化发展的生活,也绝非贫乏、单调的语言所能奏效。一些富有独创精神的舞蹈家,都十分注意在语言的运用上刻意求新,从各方面进行努力,不断丰富扩大舞蹈表现手段。《丝路花雨》从敦煌壁画中挖掘舞蹈形象,整理创造出一套新颖独特而又优美动人的舞蹈语汇,丰富了我国民族舞蹈宝库。《奔月》以戏曲舞蹈动作为"元素"和"动机",然后从表现生活、表现人物性格和感情需要出发,对这些"元素"进行"分解"、"嫁接"、"变形"和"发展",使其发生倍数的变化,从而生发创造出许多新颖的语汇,成功地塑造了嫦娥、后羿、逢蒙等舞蹈形象。双人舞《再见吧!妈妈》、《割不断的琴弦》,独舞《希望》等,借鉴国外现代舞蹈的表现方法来表现我国人民的现实生活,抒发现代人们的思想感情也取得了成功。这些为了舞蹈新颖多样所作的各种探索和尝试都是应当加以鼓励的。

四、舞蹈语言应有鲜明的节奏和丰富的韵律

舞蹈应和音乐水乳交融。历来有许多中外舞蹈家都十分强调音乐和舞蹈的密切关系。比如说"音乐是舞蹈的灵魂"、"节奏是舞蹈的基本要素",等等。可见有鲜明的节奏,和音乐紧密结合是舞蹈动作区别于其他艺术语言最明显的特点之一。世界名作《天鹅湖》中的"四小天鹅舞"和我国舞剧《鱼美人》中的"珊瑚舞"、舞蹈《敦

煌彩塑》等，都可称得上是舞蹈和音乐得到完美结合的珍品。这些舞蹈不仅有优美的曲调，其舞蹈动作的节奏感和内在韵律感也很强，使观众在欣赏舞蹈时，能够达到视觉形象和听觉形象的高度统一，因此有着较强的艺术感染力量。

第六节　舞蹈作品内容和形式的关系

舞蹈作品的内容和形式的关系，是辩证统一的关系：没有内容，形式就无法存在；没有形式，内容也无从表现。这两者互相依赖，互相制约，各以对方为存在条件。为了分析研究它们，我们才相对地把它们分开，事实上并不存在没有内容的形式和没有形式的内容。但是，内容和形式的关系不是并列的，在两者之间，内容起着主导的、决定的作用。内容决定形式，形式又反作用于内容，这是舞蹈作品内容和形式的一般关系。

内容的主导作用，首先可以从创作过程中看出，一般来说，创作一个作品时，总是先有了一定的内容，然后才有用来表现这些内容的艺术形式。编导对于生活中的某些事物有了深刻的感受，在脑海里逐渐形成生动的生活画面或人物形象，酝酿和构成作品的主题，然后才用一定的舞蹈手段把这些生活画面或人物形象组织起来，表现出来，构成作品。一定的形式，总是适应着一定内容的需要而产生，并为一定的内容服务的。如《丝路花雨》是以盛唐时期丝绸之路为背景，展现的故事情节内容也就决定了这部作品的形式应当用舞剧的体裁和以敦煌壁画中的舞蹈以及一些中亚地区的舞蹈素材作为它的主要舞蹈语言。《摘葡萄》表现的是一位维吾尔族少女在葡萄园里劳动和收获的内容，因而采用了独舞的体裁和以维吾尔族舞蹈素材作为表现手段。

内容的主导作用还表现在：任何时代艺术新形式的产生，首先是由于表现新内容的需要；只有当新的生活题材、新的主题向舞蹈家提出新的要求时，一种新的舞蹈形式才会产生。音乐舞蹈史诗《东方红》的出现就是一个能说明新的内容促使新的形式产生的例证。半个世纪以来，中国人民在中国共产党和毛泽东思想领导下，经过艰苦卓绝的斗争，推翻三座大山的战斗历程是过去已有的任何舞蹈样式所难以概括并能予以形象地反映的，只有把舞蹈与音乐、诗歌三者有机地结合起来，并在舞台美术的配合下，经过表演艺术家的表演，才有可能较好地予以表现。正是由于内容的要求，"音乐舞蹈史诗"这种新的艺术形式才应运而生。

内容决定形式，但形式并不是一种消极的、被动的因素，它反过来可以给内容

以积极的影响,形式对于内容的反作用,主要表现在两个方面:从舞蹈创作本身看,作品形式的优劣,直接关系到内容表达得好坏和艺术感染力的强弱,以及社会作用的大小。完美的、适合于内容的形式,不仅可以帮助内容的充分表现,而且可以增强作品的艺术感染力。从建国初期一直流传至今的舞蹈,如《红绸舞》、《荷花舞》、《孔雀舞》、《洗衣歌》、《丰收歌》、《草笠舞》以及舞剧《宝莲灯》、《小刀会》、《五朵红云》等,除了内容健康积极以外,就是因为它们的艺术形式比较完美。20世纪70年代末产生的《丝路花雨》,之所以受到广泛的欢迎,除了有积极的内容外,很重要的原因,就是舞剧创造性地吸收运用了敦煌艺术中的优秀舞蹈传统,创造出许多优美新颖的舞蹈形象,整个舞剧形式十分精美。反之,粗糙的、低劣的、不适合内容的形式,则必然妨碍作品内容的表达,削弱作品的艺术感染力。

其次,从舞蹈发展的过程看,同内容比较,形式的变化要缓慢得多,它一经形成就具有相对的稳定性和历史继承性。因此当新的内容出现以后,旧的形式往往并不立即消失,新的形式也不是立即产生;适应新内容的新形式通常是在旧形式的基础上,经过不断探索、革新、创造之后才逐步形成。

再次,艺术形式还有相对的独立的审美价值。如芭蕾舞剧双人舞中的变奏,从中可以使人欣赏到芭蕾的技艺美;中国古典舞的韵律美和造型美以及中国民间舞大场子的构图美等,都可以使人赏心悦目,有一定的观赏审美价值。因此它们能得以流传。

总之,作品的内容决定形式,形式又反过来给予内容以积极的影响。这两者的关系是不可分割、辩证统一的。但是,在具体创作中要达到深刻的正确的内容和完美形式的统一却不是一件容易的事。中华人民共和国建国以后,舞蹈艺术获得了巨大的发展,出现了一大批内容和形式比较统一的优秀作品,得到了人民群众的欢迎。但是由于极左思潮的影响,在相当长的时间内,特别是在文化大革命"四人帮"横行时期,舞蹈作品内容与形式统一的原则遭到了严重的破坏。有些作品由于不注意内容与形式的统一,不讲究舞蹈艺术的形式美感,因而影响了作品的思想艺术质量的提高。

我们这里所指的内容和形式不统一,不讲究舞蹈艺术形式的美感的现象,主要表现在两个方面:其一,不求艺术有功,但求政治无过,因而未能在艺术的表现形式上刻意求精,以致形式平庸一般,不能充分完美地表达内容。如有的节目尽管思想内容没有问题,但是却缺乏精心设计的舞蹈结构,和特色鲜明的动作。有的作品甚至舞不够,歌来凑,过多地依靠伴唱、字幕、标语口号,因而缺乏艺术感染力,不能给人以审美的感受。其二,单纯追求形式的华丽,以致形式脱离了内容。如有的节

目不问人物身份和所处的环境,衣着全是绫罗绸纱,满身珠光宝气,亮片炫目刺眼。有的节目盲目追求人多、场面大,场景灯光变幻复杂,或者堆砌一些缺乏目的性的技巧表演。这类作品,由于形式脱离了内容,同样也缺乏艺术感染力。之所以发生上述两类情况,前者属片面强调了内容的主导作用而忽视了形式的反作用;后者属于片面强调了形式的作用而忽视了形式对内容的从属关系。这两种情况从两个不同的侧面破坏了内容与形式的统一。

所以,在创作和评价一部舞蹈作品时,我们必须坚持内容和形式统一的观点。我们在肯定内容的决定作用的同时,必须十分重视形式的反作用。这样才能创造出更多更好的既有深刻的思想内容又有完美的艺术形式的作品来。

概念小结

审美意识:是人类在欣赏美、创造美的活动中所形成的思想、观念。它是客观存在的审美对象在人们头脑中能动的反映。

舞蹈作品的内容:舞蹈作品所反映和表现的客观社会生活和作者对其主观的评价。由题材、主题、人物、情节和环境等要素组成。

舞蹈作品的形式:舞蹈作品内容的物质外化形态。舞蹈作品的内在形式,是舞蹈作品精神内容的形象显现,即作品的结构方式、事件的发展方式;舞蹈作品的外在形式,是使内容成为具体可感的物质形式,即舞蹈的表现手段——舞蹈语言。

舞蹈题材:舞蹈作品中直接描写的生活现象。是舞蹈编导对其掌握的社会生活素材进行选择、提炼、加工后作为作品内容的材料。

舞蹈主题:舞蹈作品通过对现实生活的描绘和对艺术形象的塑造所表现出来的情感意蕴和中心思想。

舞蹈情节:在情节舞和舞剧中,人物的生活和事件的演变发展过程,由一系列能够显示人物与人物、人物与环境之间关系的具体事件过程所组成。

舞蹈环境:舞蹈作品中特定的空间与时间,是人物所处的时代社会背景和舞蹈情节事件发生的具体生活场景。

舞蹈氛围:舞蹈作品中所表现出特定的情调与气氛。

舞蹈结构:舞蹈作品中塑造人物、表现感情、安排情节的组织和布局。是展现作品的内容、塑造舞蹈作品的艺术形象、创造舞蹈作品意境的重要手段。

舞蹈语言：能表现一定思想感情内容的舞蹈动作和舞蹈动作组合。它是塑造舞蹈形象的基础，是舞蹈作品中叙事、状物、表达情意的主要手段。

思考题

一、在进行舞蹈创作时对题材的选择有哪些特殊的要求？

二、请指出以下作品各属于何种结构手法：

　　舞剧《丝路花雨》、舞剧《繁漪》、舞蹈《金山战鼓》。

参阅观摩舞蹈作品

舞剧《丝路花雨》、舞剧《繁漪》、舞蹈《金山战鼓》。

注释：

① 吴晓邦：《跨进了生活的大门》，载《舞蹈》1979 年第 5 期。

② 蔡国英等：《路是人走出来的》，载《上海舞蹈艺术》1981 年第 3 期。

③ 《李泽厚哲学美学文选》第 397 页，湖南人民出版社 1985 年版。

④ 参见朴永光：《舞蹈动作的"力"结构》，载《舞蹈艺术》第 37 期。

NO.08

第九章　舞蹈美的构成和形态

本章要义：

　　舞蹈美是舞蹈作品应该具备的审美属性。它是舞蹈家从自己的审美意识、审美理想出发，在对社会生活和自然景物进行艺术表现时，以人体为工具，在特定的时空内，在按规律、符合目的的运动过程中，创造出的一种具体可感的饱含诗情、富于乐感的动态艺术美。舞蹈美是舞蹈的内容美和舞蹈的形式美的完美结合和高度统一。

　　构成舞蹈作品内容美的要素是真与善，是真与善的统一。舞蹈家要创造舞蹈美，首先必须以人体动作为主要手段真实地反映社会生活的本质及其发展规律。所谓真实性，不是要对生活表象作自然主义的记录和复制，而是要通过舞蹈手段对社会生活的本质作出正确而深刻的揭示。

　　舞蹈的形式不仅是舞蹈内容的物化形态，而且也是使舞蹈作品切入审美者的心灵，唤起他们审美情感的必不可少的导引和媒介。因此，对于舞蹈形式美的探求应当是舞蹈理论和舞蹈美学研究中的重要课题之一。构成舞蹈形式美的三个方面是：物质材料、造型手段、基本规律。

　　在任何一部舞蹈作品中内容美和形式美都是密不可分的结合在一起的，它们相互依存、互为表里形成一个整体。

　　由于舞蹈艺术美的源泉——自然美与社会美的无比多样性，由于不同舞蹈家的生活经历、文化修养以及审美理想的千差万别，所以由不同舞蹈家创作在不同舞蹈作品中呈现出的舞蹈艺术美的形态也是丰富多样的。

　　根据舞蹈艺术的特性和实际，舞蹈美的形态大致有以下五类十二型。即：优美类的秀丽舒柔、欢畅热烈；壮美类的雄浑刚健、伟岸崇高；悲剧美类的壮怀激烈、悲痛哀婉；喜剧美类的滑稽、讽刺、幽默、诙谐；古拙技艺美类的古拙朴实和技艺超绝。

第一节　舞蹈作品的内容美和形式美

　　舞蹈美是舞蹈作品应该具备的审美属性。它是舞蹈家从自己的审美意识、审

美理想出发,在对社会生活和自然景物进行艺术表现时,以人体为工具,在特定的时空内,在按规律、符合目的的运动过程中,创造出的一种具体可感的饱含诗情、富于乐感的动态艺术美。如果说生活美、自然美是美的客观存在形态,那么,舞蹈艺术美则是对这种客观存在的主观评价和情感反映的产物。从这个意义上讲,生活美、自然美是第一性的,舞蹈艺术美是第二性的。它是生活和自然的美化,是舞蹈家内心激情的外化,是舞蹈形象思维的物化。不管舞蹈家的美学思想如何,一旦他的舞蹈思维物化凝定为具体的舞蹈形象,那它们就再也不是舞蹈家审美意识和内在精神的虚幻投影,而已成为能为审美主体感知的客观物象,当这种客观的具体的物象一旦在舞台上被展示出来,就成为一种具有一定审美价值的物态形象。例如福金(Miehet Fokine, 1880—1942)根据圣－桑(Camille Saint-Saens, 1835—1921)的乐曲编创的女子芭蕾独舞《天鹅之死》,尽管多少年来,无数欣赏者和评论家对这一作品的感受千差万别,评价有高有低,但是,"垂死的天鹅"这一形象却是一个客观存在,是任何人也无法否认的。所以,我们说舞蹈作品中的舞蹈形象是由舞蹈家凭借人体为物质材料,按照美的规律创造出来的,并能为审美主体所具体感知的、具有审美价值的动态形象。舞蹈美是舞蹈家的审美感情和审美评价与被表现对象的美丑本质在舞蹈形象中的契合,是主观和客观的统一。

　　和任何事物都具有内容和形式一样,舞蹈美的构成也是舞蹈的内容美和舞蹈的形式美的完美结合和高度统一。

一、舞蹈作品的内容美

　　构成舞蹈作品内容美的要素是真与善,是真与善的统一。

　　舞蹈家要创造舞蹈美,首先必须以人体动作为主要手段,真实地反映社会生活的本质及其发展规律,所以,真实性是唯物主义美学对舞蹈提出的一个基本要求;没有真实性,没有反映出事物的本质及其发展规律的作品是没有生命的,也是不美的。所谓真实性,绝不是要求舞蹈家对生活表象作自然主义的记录和复制,而是指要对社会生活的本质作出正确而深刻的揭示,通过舞蹈手段集中地、典型地反映出社会生活和自然界中人和物的本质特征及其运动发展的必然性。蒋祖慧根据鲁迅先生的小说《祝福》改编的同名芭蕾舞剧之所以被我国观众誉为"我们自己的芭蕾",就在于它成功地运用了外来舞蹈形式,真实生动、历史具体地反映了我们民族的生活,揭示了在封建意识桎梏下旧中国劳动妇女的悲惨命运,忠实而富有创造性地把鲁迅笔下的文学形象变为舞蹈形象。如第二幕"婚礼"中三揭盖头的处理就十分真实感人:贺老六在亲友们的催促下去揭用厚礼娶来的新娘的盖头。揭去一块,还有一块,每揭一块,群众的情绪高涨一层,贺老六的心情更紧张一分,都想

看看这位远道而来的新娘的模样。谁知当贺老六激动而期待地揭开最后一块盖头时，全场惊愕了：原来被红盖头蒙住的新娘，竟是一位被反绑着双手，口塞破布，头戴重孝，满脸泪痕的青年妇女！顿时，全场的情绪为之突变：震惊——悲愤——沉思……。这一情节，原作中本来没有，是舞剧编导根据舞剧塑造人物和推动情节发展的需要增加的，经过舞蹈编导的创造性加工，获得了震颤人心、发人深思的艺术效果。再如中国人民解放军前卫歌舞团根据李存葆同名小说创作演出的舞剧《高山下的花环》"激战前夜"一场中"同床异梦"一节，部队马上要开赴前线，同居一室的梁三宝与赵蒙生两人都思绪万千而思路又迥然不同：一个想到自己生长的故乡，想到即将分娩的妻子和年迈的母亲，更增添保卫祖国的豪情；一个畏惧残酷战斗的考验，徘徊于进退去留之间。编导先用四个吴爽（赵蒙生之母）来拉后腿，接着幻化为八位战士正义指责等形象化的舞蹈处理，具体地、形象地揭示出赵蒙生复杂的内心矛盾。这些用舞蹈特有的手法所进行的艺术创造，使人感到真实可信，从而产生了较强的艺术感染力。

作为表演艺术的舞蹈，不仅要求编导创造的形象有真情实感，同时也要求演员的表演要真挚而富有激情。舞蹈是人们思想感情在高度激动时的形象表现，作为表演艺术的舞蹈，其主要特征就是凭借人体在有节律而富有美感的运动中所产生的强烈情绪和情感的动觉传感，使观众从直观中直接获得审美感受并引起情感共鸣，因此舞蹈表演家必须情动于衷——注情入舞——以舞传情，求得情与舞合、神与形合。再如由曲立君创作、海燕、成淼联袂表演的一台名为"记忆的风帆"的舞蹈表演会，在用舞蹈来表现人生旅途中一段最值得怀念的时刻——童年中的几个片断，给人留下了深刻的印象，这台晚会最打动人心的就是那两颗天真无邪的童心。以《患难小友》为例：帷幕拉开，是在"文化大革命"时代中的一个阴森惨淡、风雪交加的夜晚，有两个少年伫立街头，他俩穿着大得不合身的旧军装，时而跺着脚、搓着手，在寒风中颤抖、翘望、等待。他们的父亲和母亲被"造反派"抓走了，此时身在何方？也许正在被逼供，也许被关进"牛棚"，也许……总之，这是两个无家可归的孩子，是两个心灵上受到创伤但又富有人性的孩子。你看，那个小男孩把自己头上的破棉帽摘下来戴在他大伙伴的头上，还用一双小手去搓他朋友冻僵了的脚；那大孩子则把小伙伴紧搂在怀里，用自己单薄的身躯去抵挡狂风暴雪。此情此景我们是那样的熟悉，此时台下的观众，也许有的就是那时候的两个患难小友的父母，也许有人就和舞蹈中人物有着同样的生活经历。两个生动的舞蹈形象，吹动了观众记忆的风帆，把人们带回到那血雨腥风的苦难年代，从而深深地唤起了审美者的情感共鸣。以上的例子说明：真实地表现生活中的典型人物、典型事件，表现人

们内在的精神世界,是构成舞蹈内容美的重要前提,也是衡量一部舞蹈作品美学价值高低的重要依据。

那么是不是有了真就一定会有美呢?那也不一定。因为生活毕竟不是艺术,舞蹈艺术作品是生活美、自然美的本质属性和舞蹈家审美感情的结合物,不论舞蹈作品是以一种写实的手法以微妙微肖的模仿反映生活,还是以一种虚拟的、远离生活原形的形态来表现生活,但究其实质都是舞蹈家以其独特的审美感受、审美评价、审美理想去透视、照耀、检寻了那纷纭复杂的生活现象之后,对其提炼、美化、典型化的结果,归根到底是一种特殊的形象化的意识形态。这种特殊的意识形态一旦通过形象化的手段表现出来之后,那么,舞蹈家对生活的态度、对人生的理解又会通过舞蹈形象给欣赏者以一定的影响,进而产生一定的社会效应。所以,把建设社会主义精神文明作为自己崇高职责的舞蹈家,就应当在自己的作品中表现出一种健康向上的感情、进步的社会思想和强烈的时代精神,给欣赏者以积极的影响。阮少铭和谢南从贝多芬名作《命运交响曲》中汲取灵感编创的双人舞《命运》,用生动可感、情感强烈、对比鲜明的人体语言所创造的舞蹈形象,把这位音乐大师的艺术语言具象化、视觉化了,不仅使广大中国观众觉得这位德国音乐家的心声对我们并不陌生,易于理解,而且舞蹈形象所展示的情感和精神,和我们的时代十分合拍,它激励我们踏着这种节律去抗争,去奋进。

对社会生活作高度概括,对英雄人物予以热情的颂扬固然可以表现出舞蹈家的审美理想,对社会生活中常见的凡人小事作深刻的揭露,同样也能反映出创作主体的审美态度。如胡嘉禄的三人舞《绳波》通过由表演者舞动的一根绳子所展示的不同线条、图案的变化、不同节奏的颤动,巧妙地表现出了一对青年由萌发爱情、组织家庭、生育后代、直到情感破裂,各自另寻新欢,却置自己亲生骨肉于不顾的一个悲剧过程,从而向社会、向人们提出了一个值得警惕、发人深思的社会问题。这个舞蹈中的人物不是英雄,甚至是有缺点的芸芸众生,但是,编导的审美理想则是积极的,通过舞蹈否定了那些理应否定的社会现象,批判了不忠实的爱情,就是对坚贞爱情的歌颂,进而表现出了值得肯定的人生态度,所以,舞蹈的内容是美的。

著名舞蹈家吴晓邦在论述舞蹈美时是很重视舞蹈思想——即舞蹈的内容美。他认为:"我们舞蹈创作都是为了反映和表现我们的社会中生动的人物和内容……在舞蹈家的创作下人物必须栩栩如生。通过作品要人们去认识什么是可敬的、可爱的,什么是可笑的、可怜的和可憎的种种人物形象和思想。"否则,"文艺的女神——美,是不会被发掘出来的。""要具有无私无畏地去塑造出真和善的形象,来表演我们当前的生活,那时美就像光芒一样通过事物的表象来深入我们各个感

官中去，也即感动了我们。"①以上论述是这位老舞蹈家数十年艺术经验的总结，深刻而精辟地论述了舞蹈的内容美在整体舞蹈美中不容忽视的重要作用。

二、舞蹈作品的形式美

我们说舞蹈的内容美是非常重要不容忽视的，不过，舞蹈作品中美的内容只有和与之相匹配的美的形式融为一体之后，才能成为观众具体可感知的、富有感染力的艺术形象；舞蹈作品中美的形式，也只有准确恰当地表现了与之相适应的内容，它才能被称作是美的。

舞蹈形式美历来为舞蹈家们所重视，其原因有二：首先是由舞蹈艺术特性所决定的。我们知道舞蹈艺术是通过直观的、可具体感知的、动态的、美化的人体语言来传情达意、状物抒情的，如果这些动态形象不新颖，不生动，无变化，无美感，平淡无奇甚至晦涩丑陋，那也就失去了这门艺术独立存在的价值。所以有人说舞蹈的第一要素是美——形体的、动作的、节奏的、情调的美。事实上，古往今来许多舞蹈家和学者都十分重视舞蹈的形式美，如相传为战国中期的公孙尼子所撰的《乐记》中指出："屈伸俯仰缀兆舒疾，乐之文也。"南宋史学家郑樵在《通志·乐略第一》中说："舞与歌相应，歌主声，舞主形"。明代音乐家朱载堉在《乐律全书·书律》中也强调"乐舞之妙，在乎进退屈伸、离合变态，若非变态，则舞不神。不神，而欲感动鬼神难矣。"事实上，这也是历史上许多形式优美、技艺超绝的舞蹈，如《盘鼓舞》、《霓裳羽衣舞》、《胡旋舞》以及散落民间的生动精妙的舞蹈形式，得以流传久远、历久不衰的最重要的原因。

我国老一辈舞蹈家贾作光根据他几十年来舞蹈创作和舞蹈表演的切身体会，总结出舞蹈艺术美的十个字："稳、准、敏、洁、轻、柔、健、韵、美、情"。他还说："舞蹈美首先接触的是舞蹈形态、色彩、感情、音乐等诉诸人们的审美感情的，因此舞蹈形式——身体线条，肌肉能力及技巧显得十分重要，道理就在这里。舞蹈技巧概括凝练地表现了人们的技术能力的艺术创造，是舞蹈揭示美的非常重要的表现手段。舞蹈艺术如果失去了动作、技巧，缺少表达感情的舞蹈美的形式和手段．就等于没有舞蹈艺术。"②其次，舞蹈艺术十分重视形式美的另一个原因，是由观众的审美要求所决定的。千百年来，人们在对众多艺术品种的欣赏品评过程中，逐渐形成了一种对不同艺术品不同侧重的审美要求的欣赏心理，如果说人们对于小说、戏剧等更多地注意它们的内容的话，那么作为动态的、视觉的表演艺术的舞蹈来说，观众对其形式美的要求就更加强烈。

我们大家都有这样的审美经验，例如我们一遍又一遍地去欣赏世界芭蕾名作《天鹅湖》，并不是仅仅为了，甚至很少想到要去接受它那"纯真的爱情最终战胜了邪恶"的思想教育，人们争相观赏，完全是被舞剧的艺术魅力所吸引，正是那些美丽动

人的舞蹈形象,丰富多彩的性格舞蹈,旋律优美的音乐,以及富丽堂皇的舞美设计和各种艺术因素完整和谐结合在一起所产生的艺术美感,多少年来吸引了千千万万不同国籍、各种肤色的观众涌入剧场,如醉如痴地倾倒在舞蹈美的面前。所以,舞蹈形式美不仅具有相对的独立性,而且其艺术吸引力和感染力也是惊人的。

所以,舞蹈的形式决不该仅仅被认为是舞蹈内容的载体和物化形态,而且也应当被看作是使舞蹈作品切入审美者的心灵,唤起他们审美情感的必不可少的导引和媒介。因此,对于舞蹈形式美的探求应当是舞蹈理论和舞蹈美学研究中的重要课题之一。

过去我国由于在一个时期内受了极"左"思潮的桎梏,重内容轻形式,不讲究艺术规律,所以对舞蹈形式美的研究重视不够,在一定程度上影响了舞蹈艺术健康的发展和舞蹈作品水平的提高。由于"舞蹈形式美"这个命题涵盖的问题很多,我们这里仅从构成舞蹈形式美的三个方面,即:物质材料、造型手段、基本规律等方面予以简略的论述。

1. 物质材料

构成舞蹈形式美的基础和创造舞蹈形式的物质材料是人体。这是舞蹈与其他艺术形式最重要的区别所在。虽然有不少艺术形式(特别是舞台表演艺术形式)都是由人去表现、去创造的,但它们的物质材料并不都是整体意义上的人体、纯粹意义上的人体。话剧的主要表现手段是语言;音乐的表现手段是人的歌声和人演奏的乐器;虽然绘画和雕塑有时是以人体为表现对象,但它表现的只是静态的人体,而且它们是以色彩、画笔、刻刀和纸、布、泥、石等为物质的载体和表现手段。在诸种艺术中只有舞蹈艺术是以现实的、活生生的人的整个身体为物质材料来创造艺术形象的艺术形式。

对舞蹈艺术而言,舞蹈者既是按照美的规律进行创作和表演的创造者,又是展现创作意图、担负艺术传达职能的表现工具,同时又是使审美者直接欣赏到的审美对象。人体对舞蹈艺术是如此的重要,所以闻一多先生说:"舞是生命情调最直接、最实质、最强烈、最尖锐、最单纯而又最充足的表现……它是真正全体生命机能的总动员。"[③]正因为舞蹈是人体动作的艺术,创造舞蹈美的物质基础是人体,所以舞蹈演员在创造舞蹈美中具有举足轻重的作用。同为艺术表现者,舞蹈演员不同于戏剧、歌唱、电影演员的是,舞蹈演员除了通过手势和面部表情外,主要是依靠动作、姿态、步伐及整个身体的律动来传情达意、状物抒情。法国舞蹈家诺维尔(Jean—Georges Noverre,1727—1810)曾经形象地把编导比作画家,把舞台比作画布,而把舞蹈演员比作画笔和颜色。也就是说,舞蹈演员的整个身躯都是她(他)表达特定内容、创造艺术形象的工具。所以,要想创造出生动的舞蹈美,必须先选

择和锤炼出一个足以能肩负起艺术创造任务的人体,犹如只有牢实的地基、坚挺的钢架,才能建造华美壮观的大厦一样,人体美是构成舞蹈美的最重要的物质材料。

2.造型手段

人体是创造舞蹈形象的物质基础,但人体美并非就是舞蹈形式美,舞蹈形式美远比人体美具有更丰富的内涵,它是在具备了人体美的基础上,充分发挥人体各部的表现功能,并按照艺术规律在运动中创造并展现的。一位美国学者认为:"动作必须具备下列诸要素才能称为'舞蹈':图形、舞步、手势、力度和技术。跳舞还需要音乐和服装这些与之密切有关的要素来配合,才能达到更大的效果。"④这也就是说,并非任何动作都可谓之舞蹈,只有那些经过提炼、美化、节奏化乃至技艺化的动作才能称得上是舞蹈动作。

我们说舞蹈的形式美是一种直观可感的动态美。因此,创造舞蹈的形式美,除了必须具备作为物质材料的人体外,还要使人体按照艺术规律活动起来,创造出美的感性形态。那么人体凭借什么来创造出美的感性形态呢? 凭借人体本身的动作、姿态造型、面部表情、手势和步伐,凭借各种线条、各种形状、各种色彩、各种节律、各种态势、各种质量的动作、造型、手势、步伐和技巧的组合,构成了变化万端的舞蹈形式美。

动作:舞蹈是人体动作的艺术,动作是构成舞蹈最基本的元素。一部舞蹈作品,就是在一定的时空中,通过人体各部位连续的、有节奏、有韵律的动作来完成的。从形式上,它就是相同动作的重复、发展、丰富和变化,不同动作的交替呈现和衔接配合。产生动作的人体大致可分四部分:1. 头部(面部、颈部);2. 躯干(胸、腰、腹、背);3. 上肢(指、腕、小臂、大臂);4. 下肢(脚、腕、膝、大腿、胯)。以上15 个部位都可以动,而这每一个部位的动,又由于方向、速度、幅度、力度的不同而产生不同的动作效应。再就是舞蹈中的动作一般都不是单一部位单一的动,而是两个以上部位复合的动。这样人体几十个部位从不同的方向和角度,以不同的速度、幅度和力度,并赋予各种不同的情感,进行有规律符合目的运动,就会产生和变化出无穷无尽的舞蹈动作,组成丰富多彩、变幻多端的舞蹈形态。

姿态造型:舞蹈艺术是动态艺术,但不是只动不停的艺术。舞蹈的动态美是在动静结合中呈现的。静止造型常常是一组动态过程的起点或终端,是"动"的凝聚又是"情"的延伸,造型是构成舞蹈形式美的又一不可缺少的元素。舞蹈语言中如果没有相对静止的造型,而只是无休止的"动"的话,那就像一个人说话时没有呼吸、没有停顿一样,不仅不能正确地传情达意,而且必然既不动听、又无美感。舞蹈艺术正是在动静相宜中发挥其艺术表现力,显示其美感的,而且富有典型意义和生动特征的姿态、造型,有时往往比动作过程更能打动人心,给人留下难忘的印象。

《丝路花雨》中的"反弹琵琶"的舞蹈姿态,就是有力的例证。

技巧:舞中有技,技艺结合是舞蹈艺术的美学特征之一。舞蹈中的技巧,就是具有高难度的动作过程、高难度的姿态造型与高难度的动作过程与高难度姿态造型的组合。舞蹈技巧一般可分两类:一类是轻、捷、巧、险的翻、转、腾、跃等动作过程和超稳定的造型控制;一类是准确地把握和体现特定的舞蹈风格韵律和妙肖的模仿以及生动的创造舞蹈形象的能力。第一届"桃李杯"舞蹈比赛青年组女子第一名王明珠在舞蹈《盛京建鼓》中,足蹬"花盆鞋"立于两米多高的条凳上,舒展稳定地作出"朝天蹬"及各种超慢速的控制动作;周桂新在《中国革命之歌》、《怀念战友》、《风》中作出的各式各样复合式快速旋转技巧,都使人感到惊险稳定,富于美感。刀美兰、杨丽萍表演的傣族舞,崔美善表演的朝鲜族《长鼓舞》,张均表演的印度《拍球舞》,均能在一弹指、一耸肩、一投足、一拧腰中,体现出各自独特的风格,强烈地显示出舞蹈艺术的动态美。高难度的技巧,奇绝独特的风格之所以能具有较高的审美价值,给人以较强的审美感受,是由于它们所具备的个别性、变化性、独创性都能成为一种强化的刺激信息,作用于欣赏者的审美心理,使欣赏者对舞蹈形象能保持强烈而持久的印象。

上述动作、姿态造型、技巧是舞蹈艺术创造形式美的主要造型手段(或称表现手段)。另外,从舞蹈属于一门综合性艺术的角度来看,其他辅助性表现手段还有:音乐、服装、道具、灯光、布景等。

3. 形式美的基本规律

具备了物质材料和造型手段,在运动中再通过各种线条、色彩、形状、节律的配合和变化,就创造出了舞蹈的形式。但是,有了形式并不就必然具有形式美,要使一部作品具有形式美,还必须在此基础上,遵循形式美的规律进行创造,才能获得良好的效果。下面将形式美的基本规律简述如下:

单纯齐一:或叫整齐一律。这是最简单的形式美。单纯齐一、使人产生洁净、真朴的美感。这一形态的反复和加强,就会给人以深刻的印象。如彝族舞蹈《快乐的罗嗦》,众青年以快速不停、整齐一律的甩手舞姿反复出现,成功地表现出挣脱了奴隶枷锁的彝族人民获得解放后那种不可遏制的激动心情。

对称均衡:对称指一条线的中轴,左右或上下两侧均等;均衡指美的现象在外在形式上各部分之间具有等量而不等形、对等而不对称的组合关系。因此均衡较对称有变化、较自由,可以说是对称的变化和发展。我国传统的戏曲舞蹈和民间舞中的大场,在动作或队形上多半都是对称的。20 世纪 50 年代戴爱莲编导的女子双人舞《飞天》其构图舞姿就使用了均衡。

对比变化: 对比指美的现象各部分之间具有显著差异的因素相互组合,即构成对比。这是当代舞蹈家经常使用的手法,特别在矛盾冲突尖锐的舞剧和舞蹈中更为多见。《天鹅湖》中的白天鹅和黑天鹅,《凤鸣岐山》中的妲己和明玉、纣王和武王,以及双人舞《命运》中不被命运屈服的"英雄"和象征苦难的"厄运",《小萝卜头》中的小萝卜头和狱卒等,从人物造型、动作色彩到服饰都采用了最明显的对比手法。变化是与僵滞单调相对而言的,我国古代学者朱载堉就十分强调:"乐舞之妙,在乎进退屈伸离合变态。"他把"转身"即变化列为"舞学第一义",说:"转之一字,其众妙之门欤"。⑤当代中外舞蹈家也十分注意舞蹈动作形式的变化,许多舞蹈的动作系列都是以几个主题动作为基础的变化和发展。贾作光的《鄂尔多斯舞》、金明的《孔雀舞》就是其中的佳作。

新颖特异: 艺术表现要新颖独特,也是舞蹈形式美的一个基本要求。两千多年前宫廷的雅乐就因为僵化呆滞,总是一副老面孔,最后被新鲜活泼的民间歌舞所淘汰。芭蕾舞也是经过历代舞蹈家不断革新,抛弃了笨重的长裙,穿上了可以直立的舞鞋,再加上舞蹈本体的发展,才变得如此轻盈俏丽。心理学家认为,人有一种本能的好奇心,总希望事物处于活动的状态,时时有新鲜的东西涌现。人们在艺术欣赏中也有一种在审美对象上期望见到独特性的心理倾向。《丝路花雨》之所以备受喜爱,除内容方面原因外,形式风格新颖独特当是最重要的原因。舞蹈家们从敦煌艺术中汲取营养,创造出一套"S"形三道弯的舞姿及与其相对应的运动态势,从而使人耳目一新,为其别具一格的韵律、动态所吸引。

多样统一: 多样统一就是和谐,是形式美的高级形式。多样统一中的"多样",要求美的现象总体中包含的各个部分,在形式上要有相互区别的多样性,组合关系应在不背离内容的情况下尽可能富于变化,增强美的形式魅力。所谓"统一",就是美的现象总体中各要素在全局上要服从总体组合的统一要求。

从单纯齐一、对称均衡、对比变化到多样统一,就像是一生二、二生三、三生万物,体现了社会生活和自然界、人生宇宙之所以呈现出千姿百态、万象纷呈的原因所在。"美就在于整体的多样性",多样统一的法则在舞蹈艺术中也随处可见。王朝闻在《门外舞谈》中说:"与舞蹈身段的动与静、虚与实、张与弛、刚与柔、藏与露种种对立一样,双方的关系是统一的。如果没有种种对立,也就无所谓统一。即无所谓变化莫测,也无所谓浑然一体的形式的美。"⑥确乎如此。如果这个物质世界是由完全相同的东西构成,是不可能也无所谓美的。一部舞蹈作品,特别是一部比较完整的大型作品,特别需要千姿百态、新异变化,而又万变不离其宗的多样统一的美。《天鹅湖》中在王子选妃的殿堂上,风格迥异、绚丽多彩的各种代表性民间舞

大大丰富了这部舞剧的色彩，但所有这些舞蹈又都被统一在为王子选妃这一特定的情节之中。近些年来，在世界舞坛上兴起的交响化芭蕾，其特点也是各个舞蹈者在一个统一的音乐主题统率下，在同一时空中展现出各种不同的舞姿，出现了异彩纷呈的景象；而从整体上看，这些不同的舞姿又具有相同和相似的情感状态，从而构成了一幅多样而统一的画面。我国 20 世纪 80 年代出现的《黄河魂》、《小溪·江河·大海》，在创造多样统一的舞蹈美方面，也都具有出色的成就。

以上所述，只是从一般意义上简略地概括了现实中和舞蹈创作中的形式美的基本规律。但这些规律绝非一成不变的，它将随着美的事物、随着舞蹈艺术的发展，不断丰富，不断嬗变。

三、舞蹈美是内容美和形式美的完美结合

在前两节中，为了研究论述的需要，我们从美的构成的角度，把舞蹈美分解为两个部分分别进行静态分析，实际上，在任何一部舞蹈作品中内容美和形式美都是密不可分地结合在一起的，它们相互依存、互为表里形成一个整体。而一部优秀的舞蹈作品则更是这两者的高度统一和完美结合，即以比较完美的舞蹈形式创造出生动鲜明舞蹈形象，进而表现出舞蹈家对社会生活肯定美好的、否定丑恶的事物的情感、思想、意志和愿望。如果达到了这一点，就可以说创造出了舞蹈美。

在一部舞蹈作品里内容美和形式美通常表现为如下的关系：

一、美的内容同美的本质相联系，是美的存在的基本方面，所以它处于主导地位。

二、美的形式是美的具体感性形象，构成舞蹈美的外在特征，它极大地影响美的内容的表达。凡是适合美的内容的形式就有助于内容的表达；反之，就会妨碍美的内容的传达，削弱美的感染力。

三、美的形式具有相对的独立性，具有独立的审美价值，因为舞蹈艺术是一门形式感很强的视觉艺术，所以形式美在舞蹈美的创造中占有特殊重要的位置。

第二节　舞蹈作品的审美类别

由于舞蹈艺术美的源泉——自然美与社会美的无比多样性，由于不同舞蹈家的生活经历、文化修养以及审美理想的千差万别，所以由不同舞蹈家创作在不同舞蹈作品中呈现出的舞蹈艺术美的形态也是丰富多样的。加之，随着社会生活的发展和舞蹈家创造潜力的发挥，由舞蹈编导创造出的舞蹈艺术美的形态也将不断发展，越来越丰富多样。

关于美的形态问题，历来为美学界所关注，美学家们通常把美的形态分为四类十型。即：优美（舒柔、欢畅），壮美（雄壮、崇高），悲剧美（悲壮、悲哀），喜剧美（滑稽、讽刺、幽默、诙谐）。我们在研究舞蹈作品的审美类别时，在参考了一般美学研究成果的基础上，认真研究了舞蹈艺术实践发展的具体情况，我们认为舞蹈美的形态虽然和一般事物和其他艺术形式美的形态有许多相同点，但也有其特殊之处，根据舞蹈艺术的特性和实际，可以分为五类十二型：即优美类的秀丽舒柔、欢畅热烈；壮美类的雄浑刚健、伟岸崇高；悲剧美类的壮怀激烈、悲痛哀婉；喜剧美类的滑稽、讽刺、幽默、诙谐；古拙技艺美类的古拙朴实和技艺超绝。现分述如下：

一、优美

舞蹈美最普遍的形态是优美。这是一种柔性的美，以和谐、协调、均衡、统一为其特点。人们平时所说的舞蹈美，通常指的就是优美。优美的特征是外观形式与美的内容相互谐调，是内容美和形式美统一的产物。优美给人一种柔和、愉悦、舒适和心旷神怡的感受。这种审美感受属于顺应的形式，它使人自始至终处于亲切、舒适和欢愉的心理状态；欣赏这种舞蹈美，观者心理情绪波动较为平缓而和谐。优美，可分为秀丽舒柔和欢畅热烈两种类型。

1. 秀丽舒柔

秀丽舒柔之美，具体表现为轻盈、柔媚、秀丽、娇巧……等等。在我国传统文论和画论中有阳刚之美与阴柔之美之分。所谓阴柔之美，广义地说是优美，狭义地说就是舒柔。古人形容它如初日，如清风，如云，如霞，如烟，如幽林，曲涧等等，当代著名美学家朱光潜称之为"秀美"。这一类的舞蹈形态不胜枚举：身轻若燕，能作掌上舞的赵飞燕所表演的舞蹈可以算作一种典型。传说汉成帝曾令宫人托一水晶盘，让赵飞燕在盘上舞蹈；又说一次当她给皇帝表演舞蹈时，忽然一阵大风卷地而来，时值飞燕正扬袖而舞，给人以她会乘风飞去之感。汉族民间舞花鼓灯也以轻巧作为审美要求之一，将这方面有高超技巧的艺人和动作称作"水上飘"、"风摆柳"等；20世纪50年代以来，我国不断出现了许多以秀丽舒柔之美见长的抒情舞蹈，表现了美好的社会生活和舞中人物对新生活的美好感受和憧憬，如《中国革命之歌》中的《春回大地》，傣族女子独舞《水》，汉族女子独舞《采桑晚归》等；这类舞蹈在小型舞蹈中占有很大比重，由于它们能给观众以轻松、和谐、愉悦的美感享受，所以很受群众的欢迎。

2. 欢畅热烈

欢畅，是比舒柔内在有更多的热情，外表有更多热烈气氛的一种美的形态，也是舞蹈艺术的传统形态之一。古人在论述舞蹈的功能时就有"舞以达欢"的说法。

这类舞蹈的特色是欢快、舒畅、红火、热烈,常用以表现狩猎成功、作物丰收、战争胜利,为神、为人歌功颂德。青海省大通县上孙家寨出土的新石器时期的"舞蹈纹彩陶盆"上,绘有手挽手的三组舞人,整齐一致地舞蹈着,从他们轻盈的舞步、跃动的舞姿中可以看到一种发自内心的喜悦,这是一个欢畅而热烈的集体舞,由此可见,表现欢畅心情的舞蹈形态历史很悠久。再就是我们从《诗经》中也能看到不少歌舞欢悦的场面,如《宛丘》中描写陈国民间舞蹈的诗句:"坎其击鼓,宛丘之下,无冬无夏,值其鹭羽。"人们不分寒冬和酷夏,随着咚咚的鼓声,手里拿着长长的羽毛,在尽情的舞蹈着。这不是一幅热烈欢畅的舞蹈场面吗?其实,这类舞蹈形态十分普遍。汉族地区的"龙灯"、"狮舞"、"高跷"、"秧歌",少数民族地区如苗族的"芦笙舞"、土家族的"摆手舞"、傣族的"嘎光"、维吾尔族的"麦西来甫"、阿细人的"跳月"等均是。新时代创作的舞蹈中,远如20世纪50年代初期的《红绸舞》、《龙舞》、《鄂尔多斯舞》,近如80年代《中国革命之歌》中的《祖国晨曲》,以及女子独舞《心花怒放》、少年儿童舞蹈《观灯》、民间舞《欢腾的鼓乡》、女子群舞《笑哈哈》等,虽然它们用的舞蹈语汇和舞蹈风格迥然有异,但从美的现象形态来看都属于欢畅热烈美。

二、壮美

舞蹈美的另一大类属于壮美。壮美,即雄壮的美和崇高的美,是一种阳刚之美。具体现象形态有:雄伟、恢宏、粗犷、刚健等,以斗争、对立、矛盾冲突为其特点。古人把这种美形容为如雷霆电闪、如长风出谷、如崇山大川、如骏马奔腾……从审美心理活动来看,正如朱光潜先生所言:"在对着'雄伟'事物时,我们第一步是惊,第二步是喜。""山的巍峨,海的浩荡,在第一眼看到时,都要给我们若干震惊,但是不须臾间,我们的心灵便完全为山海的印象占领住,于是仿佛自己也有一种巍峨浩荡的气概了。"[7]

1. 雄浑刚健

雄浑刚健即雄壮的美。我国历史上常将舞蹈按其气质和形态分为两类:文舞和武舞,或软舞和健舞。一般来说,文舞和软舞属于柔性的、相对静态的阴柔之美,而武舞和健舞则属于刚性的、相对动态的阳刚之美。这类舞蹈的美学特征就具有雄伟的气势、激越的情感、强烈变化的动态。一则传说是:刑天与天帝争雄,被天帝战败砍掉了脑袋,但他仍不屈服,于是他以乳为眼,以脐为口,手舞干戚,继续战斗。这位英雄虽然失败了,但是他手舞干戚不屈战斗的形象,却给后世留下深刻印象。所以晋代著名文学家陶渊明感慨不已,写下了"刑天舞干戚,猛志固常在"的诗句。随着历史发展,舞蹈成为一门艺术形式之后,舞蹈家们将生活中的这种美的形态加以提炼,创造成艺术品,如我国古代的《大武》、《破阵乐》、《剑器舞》等均属这类形

态的舞蹈。今人创作的《进军舞》、《盾牌舞》、《马刀舞》、《大刀进行曲》、《士兵进行曲》、《奔腾》、《走、跑、跳》等可以说是这类舞蹈形态的继承和发展。

2. 伟岸崇高

崇高——英雄精神,是一种庄严、圣洁、伟岸的美。崇高——英雄精神的本质在于在艰险奇伟的客观对象中体现人们改造客观、征服自然的巨大潜力,体现了主体的崇高精神和伟大品格。在社会事物中,凡体现了人的斗争的艰苦性、不屈性和正义性,体现了人的巨大精神力量的就是崇高的。

在我国舞蹈史上,具有崇高形态的舞蹈作品并不多见。这可能和我国传统的舞蹈美学观有关。即一般来说,人们要求于舞蹈的是:"宣情"、"达欢"、"文以宣德"、"武以象功"、"涵养德性"、"移风易俗"等,没有赋予舞蹈以参与严峻的斗争任务。20世纪以后,舞蹈艺术反映生活的广度和深度逐步扩展和深入,艺术家们开始运用舞蹈艺术为英雄塑像,创造出一种崇高形态的舞蹈美。这是舞蹈艺术实践的一次大的发展和突破。20世纪50年代以后,我国一些部队歌舞团率先创作演出了一批舞蹈和舞剧作品,用舞蹈塑造出许多动人的英雄形象,如《罗盛教》中的罗盛教,《五朵红云》中的柯英,《湘江北去》和《蝶恋花》中的柳直荀和杨开慧,《不朽的战士》中的黄继光,《狼牙山》中的五壮士,《飞夺泸定桥》中红军众战士,以及改革开放以后创作的《刑场上的婚礼》中的陈铁军、周文雍,《再见吧,妈妈》中的小战士,《高山下的花环》中的梁三喜,新世纪以来舞剧《傲雪花红》中的刘胡兰,《红梅赞》中的江姐等,都是具有崇高的美学特征的人物形象。这些人物形象在严峻的斗争中,在矛盾冲突处于激化的关键时刻,显示出一种伟大的力量,其表现形式具有粗犷、激昂、刚劲、有力的特点,这些形象还具有明显突出的思想情感内容,表现出英雄们为了人类的进步,不惜抛头颅,洒热血,视死如归的崇高品格。崇高和优美虽然都是人们的审美对象,但崇高——英雄精神对于提高人们的精神境界,鼓舞人们在实践中的信心和勇气,具有更为重要的意义。近50多年来,舞蹈家们在如何展现崇高意义的舞蹈美,以更好的展现英雄精神方面,经历了一个由表及里、由浅入深的探索过程:开始,崇高的意义只停留在事件本身,如20世纪50年代初期创作演出的小型舞剧《罗盛教》,表现的是抗美援朝时期,中国人民志愿军战士罗盛教,为抢救失足落入冰窟的朝鲜少年崔莹,自己不幸牺牲的真人真事,舞剧虽然成功地运用舞蹈手段向观众叙述了一个真实动人的故事,但是对人物刻画却未着多少笔墨。60年代开始,舞蹈艺术创作水平有了提高,舞蹈家们不仅注意表现一个可歌可泣的事件,而且开始注重人物的刻画、气氛的营造和艺术技巧的运用。如60年代创作演出的《不朽的战士》、《狼牙山》等,在崇高形象的塑造、英雄精神的表达方

面前进了一大步。至今,狼牙山顶五壮士巍然屹立的形象、黄继光纵身扑向敌碉堡的形象,还深深留在人们的脑海里。时至 80 年代,舞蹈家们的视野和思路都比以前大大的开阔和活跃了,在《割不断的琴弦》、《再见吧,妈妈》、《高山下的花环》中,编导们已不满足于平铺直叙地呈现情节事件本身的艰苦性、正义性,而是把着力点放在了对英雄人物的内心世界的开掘方面,英雄人物崇高的美,随着人物性格的深刻揭示,也随之得到更充分的展现。

我国的社会主义文艺十分重视塑造以大智大勇和牺牲精神,为了国家和民族的利益不顾个人安危,去创造丰功伟业的英雄人物,但是社会主义文艺同样十分重视艺术作品的真实性,把真实性当作唯物主义美学对舞蹈创作提出的一个基本要求。因此,我们在积极提倡创造震撼人心的崇高美的同时,要特别注意防止那种违背真实性的"虚假的崇高",切莫把产生于实际生活与群众血肉相连的英雄人物,变成为不食人间烟火,缺乏人的真实情感和刀枪不入的"金刚力士"。因为,这样不但起不到感染人的艺术作用,相反还会败坏观众的审美情趣。

三、悲剧美

悲剧美是美的形态中的第三大类型。作为美学范畴的悲剧,不是指社会生活中的痛苦和不幸事件,也不是指戏剧艺术的一种样式,而指的是一种美的特殊形态:凡是具有悲剧性的矛盾冲突,体现了人物与事件的正义合理的性质,而又以正面人物的不幸为结局的那些审美对象,我们称之为悲剧。一般常见的审美对象所引起的美感,都是一种明朗的愉悦,它的心理反映形式是顺受形式。如我们前面所谈的优美的和欢悦的舞蹈作品,给人都是一种舒柔、欢畅的感受,观众欣赏这类形态的舞蹈美时,心情是轻松而愉快、自然而乐于接受。而悲剧美所引起的美感却使人生悲,在痛苦和悲哀的心理反应中体验与理解悲剧美的内涵。悲剧艺术往往是以巨大的感染力量出现在审美领域之中。⑧西方美学史上对悲剧有过许多有价值的探索。马克思主义理论认为,悲剧是"历史的必然要求和这个要求的实际上不可能实现之间"的冲突。⑨这就是说,悲剧的根源来自客观现实中,在一定历史条件下,出现的历史的必然要求,但是又不可能解决、不可克服的那些矛盾冲突。当艺术家将这种正义与邪恶、光明与黑暗的冲突,形象地表现出来时。悲剧就出现了,所以鲁迅先生说:悲剧是"将人生的有价值的东西毁灭给人看。"⑩

大概和舞蹈史上缺少崇高形态的舞蹈作品的原因一样,传统舞蹈艺术品中具有悲剧性的审美对象比起优美、欢悦的舞蹈作品来也是微乎其微。可是,经过当代舞蹈家的创造性实践,证明了平时看来只善于表现欢乐和优美的舞蹈,经过精心创编,同样可以创造出悲剧性的艺术境界,塑造出感人肺腑,催人泪下的悲剧性人物。

前苏联艺术家根据莎士比亚名著《罗密欧与朱丽叶》、《奥赛罗》改编的古典芭蕾舞剧,根据普希金长诗《泪泉》改编的同名芭蕾舞剧,还有根据维克托·雨果著名小说《巴黎圣母院》改编的芭蕾舞剧《爱丝美拉达》(后来前苏联重排此剧改称《巴黎圣母院》)等,都是成功的悲剧性作品。我国舞蹈家在 20 世纪 80 年代进入改革开放的新时期以后至今,从看到的舞蹈和舞剧作品分析,舞蹈艺术的悲剧美形态可分为悲壮激愤和悲痛哀婉两类:

1. 悲壮激愤　舞蹈《割不断的琴弦》、《无声的歌》属于新时代英雄的悲剧。这种类型的悲剧人物所具有的特点是:自觉地捍卫真理,为实现伟大理想而不计个人安危,与人民大众的命运有密切的联系,在巨大的苦难中显示出强大的精神力量。因此,这类悲剧的特色不是悲惨,而是悲壮;不是恐惧与伤感,而是无畏与奋争。卢那察尔斯基曾说:"新时代的悲剧家要描写新世界的诞生的苦难","歌颂我们斗争中的牺牲者——这无疑是现代悲剧的首要任务和良好基础。"⑪

2. 悲痛哀婉　舞剧《梁山伯与祝英台》、《铜雀伎》、《鸣凤之死》、《咪依鲁》等则属于旧时代具有进步的合理的思想要求的人物和社会底层小人物的悲剧。这些作品中的主人公的思想要求是合理的,有些代表历史必然的进步要求,但由于旧制度、恶势力的阻挠迫害,不但合理要求无法实现,而且最后以主人公的死亡而告终。他(她)们的死,是对旧制度、恶势力的尖锐揭露与愤怒控诉,给人以悲痛哀婉的美感。

总的来讲,悲剧感与优美感、壮美感相比,给人的情感反应更加强烈持久,内容更加丰富深厚,并包含积极的"净化"效果,因此被认为是一种高级的美感形式。例如舞剧《咪依鲁》,美丽的彝族少女咪依鲁,为了拯救千百位同族姊妹的命运,使她们不再遭到土官的蹂躏,甘愿只身进入罪恶的"天仙园",在陪土官喝酒的过程中,为了取得土官的信任,和土官一起喝了毒酒,在毒死土官之后,自己也倒在昙华山上。在这场殊死搏斗中,咪依鲁舍己为人,表现出高尚的情操,观众在欣赏舞剧的过程中,由对她怜悯、同情发展到惊赞、钦佩,不仅自己的思想得到了"净化",而且也产生了十分强烈的肯定性情感反映。

四、喜剧美

喜剧这一概念,狭义的解释通常指戏剧艺术的一种样式,而广义的喜剧概念,则指的是一种美学范畴,包括艺术作品(舞蹈作品)中一切喜剧性的审美对象。从本质上说,喜剧就是对丑的揭露和否定。鲁迅先生说:"喜剧是把无价值的东西撕破给人看。"⑫十分精辟地指出了喜剧的特质就是美战胜丑、善战胜恶,是审美主体对人生消极价值的无情否定。喜剧的美感效果是"笑",但"笑"对艺术家来说,并不是艺术创造的目的,而是一种手段;对于欣赏者来说,"笑"是一种最为轻松愉快

的审美态度。喜剧真正的审美价值,还在于提高审美主体的精神境界。如果戈理所说:笑的美学意义就在于"使人们对于那些极其卑鄙的事物唤起明朗的高贵的反感"。[13]舞蹈作品中的喜剧形态,按其作用于欣赏者审美感受的不同,可分四类:滑稽、讽刺、幽默和诙谐。

1. 滑稽

在现象形态方面以丑的形式表现美的内容,或以美的形式表现丑的内容,内容与形式的尖锐矛盾,显示出一种荒谬可笑的反常现象,这种形态,在美学上称之为滑稽。芭蕾舞剧《巴黎圣母院》中的钟楼怪人加西莫多外形丑怪,而内心善良;卫队长费伯外形潇洒,但内心却肮脏丑恶。芭蕾舞剧《唐·吉诃德》塑造了西班牙16—17世纪的封建社会中脱离实际、耽于幻想的"骑士",即可笑的"游侠"的形象。另外,如中国芭蕾舞剧《阿Q》中的阿Q和舞蹈《猪八戒背媳妇》中的猪八戒,都是滑稽形态的舞蹈形象。

2. 讽刺

就是运用冷嘲热讽的手法,贬损应该否定的对象,把生活中丑恶的事物无情地揭露出来,使人们从中得到贬斥丑恶的情感愉悦,从而获得喜剧性的审美效果。如对敌人和丑恶势力进行讽刺的舞蹈作品有吴晓邦创作并表演的舞蹈《丑表功》,以及小舞剧《抢亲》和《宝缸》等;对人民内部不良现象进行讽刺的舞蹈有批评教育对爱情不专一现象的《拧》和《村边的故事》,讽刺好逸恶劳的《三个和尚》等。

3. 幽默

被看作是讽刺与仁慈的结合,其特点是以同情、宽厚的态度对待否定性的事物,并以巧妙、机智和风趣的方式把它披露出来。如双人舞《胖嫂回娘家》挪揄了一位粗心大意到把枕头和冬瓜当作孩子抱回娘家的妇女;《半边裙子》则是以生动对比的手法,表现了一位懒惰的姑娘和小伙子约会时只穿了半边花裙子的狼狈样。

4. 诙谐

其基调是善意的戏谑和含蓄的逗乐,接近于轻度的幽默。如朝鲜族《纱冠舞》、《农乐舞》、彝族的《喜背新娘》、《猴子掰包谷》(《烟盒舞》)和双人舞《第一次站岗之前》等均是。喜剧性艺术的特征是"寓庄于谐"。庄,是指喜剧的主题应该包含的深刻的社会内容;谐,是指主题思想的表现形式应是诙谐可笑的。在喜剧中"庄"与"谐"处于辩证的统一中,没有深刻的主题思想,喜剧就没有灵魂;但没有诙谐可笑的形式,喜剧也就不能成其为真正的喜剧。

五、古拙技艺美

古拙技艺美是我国传统民族民间舞蹈中所特有的古拙朴实的民俗风情和高难

度的舞蹈技艺所表现出的美。分为古拙朴实和技艺超绝两种形态。古拙朴实的舞蹈美常常从原生态的舞蹈素材和形象材料中提取和创造,此类形象具有质朴、自然、古拙、野趣的特色。技艺超绝的舞蹈美,是舞中有技,技艺结合。舞蹈技巧一般可分两类:一类是轻、捷、巧、险的翻、转、腾、跃等动作过程和超稳定的造型控制;一类是准确地把握和体现特定的舞蹈风格韵律和妙肖的模仿和生动的创造舞蹈形象的能力。在舞蹈作品中,舞蹈表演者常常运用高难度的技巧和古拙特异的舞蹈风格和韵律创造生动的舞蹈形象,给观众以审美感染。

1. 古拙朴实

21世纪初,由舞蹈家杨丽萍编导并主演的舞蹈诗《云南映象》,跳出云南,热舞京城,誉满全国,走向世界。这部主要展现云南边疆原生态歌舞的作品,受到国内外观众的热烈欢迎和高度评价。通过这部歌舞集我们不仅看到了主创人和主要表演者杨丽萍对优秀传统民族民间舞蹈的执著追求、精雕细琢、奋斗不止的精神,同时我们还看到了作者对原生态舞蹈准确的审美发现和审美把握的能力,在深入民间、深入生活的过程中,有精挑细选、集腋成裘之心,无猎奇作秀、哗众取宠之意。因此,整部作品既有浓厚的生活气息,又有与古朴民风相协调的古拙朴实的舞风,整部作品具有一种古拙朴实的野趣美。舞蹈与民俗相结合,动律独特、节奏鲜明的人体动作、旋律悠扬的音乐、抑扬顿错的乡音……把观众带进了多彩的云南。古拙朴实的舞蹈美是舞蹈美的一种特有形态,古已有之,但被《云南映象》大大地发扬了。这种舞蹈美的形态,显示出了舞蹈艺术的恒久魅力,显示出那些真正来自民间、来自人民群众心灵深处,饱含真情实感的肢体语言的强大表现力和情感穿透力,很值得我们进一步深入研究。另外,由陈维亚编导、黄豆豆表演的男子独舞《秦俑魂》是近年来出现的一部优秀的舞蹈作品,它通过古拙奇特的舞蹈动作和造型,复活了两千多年前,为中国统一而战的秦军士兵的英武形象。形式和内容得到了相当完美的结合。由苏自红、色尔编导的三人舞《牛背摇篮》,舞蹈自然流畅,举手投足之间,洋溢着人与自然、人与耕牛亲密融合的野趣美。

2. 技艺超绝

我中华民族的舞蹈艺术历来十分重视舞蹈的技艺性,常常把技艺性的高低作为评价一部舞蹈作品或一位舞蹈演员演出水平的重要因素。再就是在我国艺术发展史上也可看出舞蹈和杂技有很密切的关系。汉代盛行的"百戏",就是一种包括杂技、舞蹈、武术、音乐等多种艺术形式的综合表演。在这种综合表演中,舞蹈和杂技占有相当重要的位置。山东济南无影山出土的西汉乐舞杂技陶俑群,形象地反映了西汉时期贵族宴饮时乐舞表演的情况:占据陶盘中心位置的有六位艺人,左边两位女舞

者,着花衣,拂长袖,相对而舞;右边四人正在表演"下腰"、"倒立"和柔术。从四川彭县出土的汉代盘鼓舞和杂技画像砖看到,地上摆着六只小盘,有二鼓突出其间,一位穿长袖舞衣的女子,双足正踏在鼓上舞蹈,一袖前扬,一袖后曳,动势流畅,舞姿飘逸。在舞者左侧一位杂技演员正"倒立"在十几层高的桌凳上,舞者右侧另一位艺人正在掷球(古时叫"弄丸")。这两件出土实物,形象地表明了舞蹈和杂技的历史渊源。可能正因为这两门艺术长期同台献艺,它们之间相互吸收的现象相当普遍,在许多舞蹈里有很强的技艺性。汉代的《盘鼓舞》就是技艺性很高的著名舞蹈。表演者要合着节奏在盘鼓上腾踏跳跃,完成高难度的舞蹈动作和造型,这既需要力度、软度,更要有对身体的控制能力和富于美感。再如我国民间广泛流传的"高跷"、"狮子舞"、"龙灯舞"、"舞流星",以及各种鼓舞等都是技艺性很强的民间舞蹈。我国新舞蹈工作者更是有意识地借鉴杂技艺术中的某些优长,来发展丰富舞蹈艺术的表现力和形式美感,例如《花鼓舞》吸收并发展了长穗击鼓的技艺,加强了舞蹈的韵律,成为一个有精湛技巧、鲜明特色,上演 50 年经久不衰的精品。舞蹈《夜练》的表演者巧妙地把旱冰鞋绑在胸前来帮助向前贴地俯冲的速度,非常形象地表现出我人民解放军冲过敌人铁丝网时勇敢无畏的精神。所以,提高舞蹈作品的技艺性,以超绝的技艺创造舞蹈的美感,应当是舞蹈编导和演员们的一种艺术追求。

概念小结

自然美: 指自然界中原来就有的、不是人工创造的或未经人类直接加工改造过的物体的美。与社会美并列,同属生活美。在人类产生之前,自然无所谓美。自然的美是对人而言的。有了人类之后,自然处于人类的社会关系中,与人发生了关系,在人类社会劳动实践中被人类利用、改造、控制之后,人类才有对自然的审美意识,才对自然进行审美活动。

社会美: 人类社会创造的事物的美,人类精神行为的美。与自然美一起同属生活美。社会美产生于人们在长期社会实践中形成的相互关系,以及由这种关系构成的社会生活。人们通过不断努力创造自己的物质生活和精神生活,社会美就体现在人类创造社会生活的全部历史活动之中。社会美总是与那些反映人类历史发展方向和人民大众向往的那种生活事物紧密相连。社会美包括人的内心世界美和外在行为美。[14]

舞蹈美: 舞蹈作品所应具备的审美属性,是一种具体可感的饱含诗情、富于乐感的动态艺术美,是舞蹈的内容美和舞蹈的形式美的完美结合与高度

统一。

舞蹈的内容美：是舞蹈作品所反映和表现的社会生活内容的真与善的统一，是舞蹈作者审美理想的形象体现。

舞蹈的形式美：是一种直观可感的舞蹈动态美，是按照舞蹈艺术符合规律性及目的性的发展，所创造出来能够传情达意、状物抒情的舞蹈语言（人体动作、姿态、造型、构图等）的美。

舞蹈美的形态：根据舞蹈艺术发展的现状，舞蹈美的形态可分为五类十二型。五类是：优美、壮美、悲剧美、喜剧美、古拙技艺美。十二型是：优美中的舒柔、欢畅，壮美中的雄壮、崇高，悲剧美中的悲壮、悲哀，喜剧美中的滑稽、讽刺幽默和诙谐，古拙技艺美中的古拙朴实和技艺超绝。

优美：即优雅欢悦之美。是一种柔性的美。以和谐、协调、均衡、统一为其特点。

壮美：即雄壮的美和崇高的美。是一种阳刚之美。具体现象形态有：雄伟、恢宏、粗犷、刚健、豪放等。以斗争、对立、矛盾冲突为其特点。

悲剧美：凡是具有悲剧性的矛盾冲突，体现了人物与事件的正义的合理性质而又以正面人物的不幸为结局的那些审美对象，我们都可以称为悲剧。悲剧美所引起的美感是使人在痛苦和悲哀的心理反应中体验与理解悲剧美的内涵。

喜剧美：喜剧的本质就是对丑的揭露和否定，是美战胜丑，善战胜恶，是审美主体对人生消极价值的无情否定。喜剧美感效果是充满了笑，是"使人们对于那些极其卑鄙的事物唤起明朗的高贵的反感"。

古拙技艺美：分古拙朴实和技艺超绝两种形态。古拙朴实的舞蹈美常常从原生态的舞蹈素材和形象材料中提取和创造，此类形象具有质朴、自然、古拙、野趣的特色。舞中有技，技艺结合是舞蹈艺术的美学特征之一。舞蹈技巧一般可分两类：一类是轻、捷、巧、险的翻、转、腾、跃等动作过程和超稳定的造型控制；一类是准确地把握和体现特定的舞蹈风格韵律和妙肖的模仿和生动的创造舞蹈形象的能力。在舞蹈作品中，舞蹈表演者常常运用高难度的技巧和古拙特异的舞蹈风格和韵律创造生动的舞蹈形象，给观众以审美感染。

思考题

一、试谈形式美对于舞蹈作品成功的重要性。

二、舞剧《傲雪花红》、舞蹈《秦俑魂》分别属于何种形态的舞蹈美？

参阅观摩舞蹈作品

舞蹈《采桑晚归》、《秦俑魂》、舞剧《傲雪花红》。

注释:

① 吴晓邦:《舞蹈美和舞蹈思想》。载《舞蹈论丛》1981年第2辑。

② 贾作光:《舞蹈审美十字解初探》,载《舞蹈论丛》1981年第2辑。

③ 闻一多《说舞》,《闻一多诗文选》,转引自《艺术特征论》第313页,文化艺术出版社1984年出版。

④ 瓦尔特·索列耳:《美国百科全书·舞蹈》,转引自《艺术特征论》第383页。

⑤ 朱载堉:《乐律全书》。

⑥ 王朝闻:《门外舞谈》,载《文艺研究》1981年第4期第141页。

⑦ 朱光潜:《文艺心理学》第238页,开明书店1936年出版。

⑧ 参见张松泉:《美学简论》第156页,黑龙江人民出版社1985版。

⑨ 《马克思恩格斯选集》第四卷,第346页,人民出版社1972年版。

⑩ 《再论雷峰塔的倒掉》《鲁迅全集》第1卷第297页。人民文学出版社1956年版。

⑪ 卢那察尔斯基:《论文学》第67—68页。转引自杨辛、甘霖:《美学原理》第282页,北京大学出版社1983年版。

⑫ 同⑩。

⑬ 《外国作家论写作》第204页,上海文艺出版社1979年版。

⑭ 参见王世德主编:《美学辞典》第37—38页,知识出版社1986年版。

第十章　舞蹈思维和舞蹈形象创造

本章要义：

　　形象性是一切艺术的本质特征。具体性、概括性、感染性是创造一切艺术形象的共同要求，舞蹈艺术也不例外。

　　舞蹈思维是创造舞蹈艺术形象的特定思维方法。舞蹈艺术思维过程，是一个以人体动作为感性材料的形象思维不断活跃发展的动态过程，它贯穿于舞蹈创作的始终，贴近生活，感受人生是开启舞蹈思维的原动力，而创造性的艺术想象和强烈的情感活动则是舞蹈思维最终形成生动舞蹈形象的要素。

　　舞蹈思维是艺术思维在舞蹈创作中的具体思维方式，其最突出的特点就是以具体的舞蹈动作、舞蹈语言作为材料和手段来进行思维。

　　舞蹈形象是运用舞蹈家的人体为物质材料，以有节律的动作过程和姿态，创造出的一种能够反映对象本质特征的、饱含诗情、富于乐感、能给人美的享受的飞舞流动的形象。舞蹈形象是构成舞蹈作品的核心，是舞蹈审美活动的主要对象。

　　舞蹈形象的审美特征是：直观动态性、典型性、情感性和审美性。

第一节　舞蹈形象和舞蹈思维

　　艺术之所以被列为社会文化的一种特殊的形态系统，戏剧、电影、美术、音乐、舞蹈等等之所以被纳入艺术这个大家族，就是因为艺术这个大家族的成员，都具有一个共同的本质特征：它们都具有鲜明生动的形象，都用形象来反映生活，用形象来反映世界。

　　可以说，形象性是一切艺术的本质特征，没有形象就没有艺术。但是，又并非凡是形象就都可以称之为艺术。构成艺术的形象，并非自然形态的人体动态、并非由线条、颜色、石、木、土、金属堆砌成的、毫无生气的视觉形态；也不是毫无意味的话语和平淡无奇的声音。艺术作品中的形象源于生活高于生活、渗透着艺术家的思想感情和审美态度。一般来说，艺术形象应当具备以下三个特征：即形象的具体性、概括性和感染性。形象的具体性是由艺术的本质决定的，艺术是按照现实生活

本身的面貌来塑造形象,它必然具有生动可感的具体特征,艺术作品只有以具体可感的、栩栩如生的形象呈现在欣赏者面前,使欣赏者犹如身临其境,然后才能进一步对欣赏者产生潜移默化的影响。艺术形象要有概括性,是说艺术虽然是按照现实生活本身的样子来塑造形象,但艺术形象绝不是生活的简单复制品,不是机械地再现现实生活中个别对象的外貌。创作者必须对生活素材进行选择、提炼、加工,不仅要求形象鲜明具体,而且还要能够体现带有普遍意义的特征。如果没有艺术概括,艺术创作就会降低到单纯模拟生活原型的水平。再就是艺术形象要有感染性。艺术形象不是对社会生活作纯客观的摹写,它渗透着艺术家的思想感情和审美态度,是经过创作者主观意识加工改造过的客观现实。艺术家对生活的是非评价、爱憎感情和审美理想都体现在作品的形象之中,只有赋予形象以一定的思想内容和艺术感染力量,才能使欣赏者的情绪受到感染、激起共鸣,得到某种美感享受。文艺作品是否具有艺术魅力,主要取决于形象感染力的强弱:形象感染力强的作品就经久不衰;没有艺术感染力,公式化、概念化的作品很快就会被历史所淘汰。所以,三者缺一不可。

除此之外,每一种艺术形式还有其不同于其他艺术形式的本体特性,如舞蹈艺术,它除了具备以上的艺术的共性外,还应该具备作为舞蹈艺术所特有的个性特征,在本章中我们将要着重研究的就是舞蹈形象的个性特征。

一、舞蹈思维是创造舞蹈艺术形象的特定思维方法

人类认识客观世界和反映客观世界有两种不同的认识方式和反映方式,科学(包括哲学)的认识和反映,主要是运用抽象思维,科学家和理论家运用这种方式,对所要研究的事物和现象,运用观察、概念、统计、排比、判断、推理的方式来证明其认识的正确性;艺术的认识和反映,主要运用形象思维(又称艺术思维),即形象展示的方式,文艺家使用这种方法,创造出形象生动、栩栩如生的文艺作品,来表现他对社会生活的感受、理解和评价。艺术也正是以这种方式来有别于其他形态的精神产品。这两种不同的认识和反映世界的方式,正如别林斯基所说:"一个是证明,一个是显示,但是他们都是为了说服,所不同的只是一个用逻辑论证,另一个用图画而已"。他还指出:"艺术是对真实的直接观照,或者是形象中的思维。"①由此可见,艺术是凭借形象说话的,所以形象是艺术的生命。

形象思维不同于抽象思维的特殊性还表现在:文艺家在进行艺术思维时,在对生活素材进行集中概括的过程中,不是逐步抛开和脱离具体的形象走向抽象的理论,而是始终不脱离感性的材料。关于这个问题我国古代文艺理论家有过不少精辟的论述,如刘勰就把这种思维活动概括为"思理为妙,神与物游"。(思理,指艺术

构思；神，指作者的想象；物，指事物的形象；游，一起活动。意思是说艺术构思的妙用和特点在于，艺术家的想象活动是与事物的形象紧密结合在一起的。）②文艺家在进行创作思维时，形象的活动不但不停止或减退，相反随着生活的积累、认识的发展，会愈来愈具体、愈鲜明、愈丰富、愈个性化。

形象是构成艺术的基础，形象性是艺术的本质属性，这不仅是对艺术作品形成之后的物质形态进行考察后所做出的结论，事实上，早在一部艺术品成型之前，当艺术家还由于生活的感触刚刚萌发创作冲动之初，"形象"工程就已经在他的脑海里启动了。可以说，在任何一部艺术品的创造过程中，从始至终都是紧紧围绕着"形象"进行的。这恰恰就是艺术创作的最本质的特征。当然，由于艺术的门类甚广，形式多样，各个门类各种形式展示形象的方法和工具各异，所以才使得艺术花坛异彩纷呈，千姿百态。但是，就其质的规定性而言，各种不同形态的艺术品都是由各种不同工具打造的形象构成的。作为艺术之一的舞蹈，就是由人体作为工具展示的形象构成的。

我们说，在任何一部舞蹈作品的创造过程中，也始终都是紧紧围绕着塑造"舞蹈形象"进行的。这就是说，舞蹈形象思维的发生、启动和展开，贯穿于舞蹈家创作的全过程，从创作冲动的萌发到舞蹈形象形成于舞台之上，舞蹈家在艺术构思和形象创造中都必须运用形象思维，这是一部舞蹈作品能够形成的特定的思维方式，否则，舞蹈作品是不可能产生的。

二、舞蹈形象思维的前提条件

我们要创作优秀的舞蹈和舞剧作品，首先就要创作出作品中生动的舞蹈形象，要想创作出生动的舞蹈形象，就应当明白生动的舞蹈形象从何而来，以及采用什么样的思维方式才能获得满意的效果。这就是我们这里要谈的创造舞蹈形象的前提条件和思维方式。

舞蹈艺术思维过程，是一个以人体动作为感性材料的形象思维不断活跃发展的动态过程，它贯穿于舞蹈创作的始终，贴近生活、感受人生是开启舞蹈思维的原动力，而创造性的艺术想象和强烈的情感活动则是舞蹈思维最终形成生动舞蹈形象的两只翅膀。

我们认为生动鲜明的舞蹈形象来自于在深入生活的基础上开启舞蹈思维的结果。舞蹈思维是艺术思维在舞蹈创作中的具体思维方式，其最突出的特点就是以具体的舞蹈动作、舞蹈语言作为材料和手段来进行思维。舞蹈编导的思维材料是动作表象——即动作的形象记忆。动作形象记忆主要来自三个方面：

1. 生活原型动作，这是舞蹈编导作为一个普通正常人，在成长和日常生活过程

中逐步形成和积累起来的；

2. 舞蹈编导头脑中先在的舞蹈动作，即编导在创作这一个作品之前看到的、学到的和在过去创作活动中创作的、积累的舞蹈动作；

3. 舞蹈编导启动本次创作之后，从生活中、采风中创作提炼或改编加工的舞蹈动作。就是说，当舞蹈编导的创作思维启动后，凡经舞蹈家知觉过、操作过、欣赏过的动作都会在舞蹈家头脑中活跃起来，成为当前创作的元素材料。

下面我们就来进一步谈谈舞蹈创作和舞蹈思维不可分割的关系，以及舞蹈思维的特征。

从事舞蹈创作的人大都有这样的体会：在深入生活观察体验的过程中，可能有某些人、某些现象特别引起他的注意，特别触动他的眼球和神经，使他为之感动，并在心灵中留下一个难以消退的印象。这个印象可能就是即将产生的舞蹈形象的"种子"，如果这粒种子能够不断汲取营养得到充实，那么这颗形象的种子就会生长、发育，可能在一个适当的时机或在某种外因的诱发下，就会以完整的形态表现出来，生成为一个生动的舞蹈艺术形象。

如前所述，舞蹈形象是艺术形象的一种，其特征就是以人体动作为手段创造出的具有具体性、概括性和感染性的，观众可以直观感受的感性形态。这种感性形态源于生活、又高于生活，包含了创造者审美意识，不仅形式优美，并有丰富的内涵。

生动鲜明的舞蹈形象来源于丰富厚实的生活基础。生活是舞蹈创造的基础和源泉，没有生活基础的舞蹈作品乃是空中楼阁、镜中之花，没有生命力，也不可能有美感。多少年的舞蹈艺术的实践经验告诉我们，成功的作品、生动的形象都和编导的生活积累有密切的关系，张继钢编导的专题舞蹈晚会《献给俺爹娘》和他与别人合作的《黄河儿女情》，都是他多年生活在山西黄土高原上的积累。三人舞《牛背摇篮》则是苏自红、色尕对故乡田野、山川、牛群乃至人与大自然和谐融洽关系的衷心赞美。这些舞蹈作品里的独特的舞蹈形象绝对是属于编导自己的，是他们对于生活的独特感受，也是生活对其宠儿的特殊馈赠。

生动的舞蹈形象不仅来源于人的生活动态，而且也来源于动物、植物以及自然界中一切物质的特性和动态。在富有创造精神的舞蹈家眼里，一切都可以飞动起来，成为富于美感的形象。我国顶级京剧艺术家盖叫天，擅长运用动作和造型来塑造人物，他就经常从日常生活中、从大自然各项事物的运动中琢磨和提炼出舞蹈形象。舞蹈家贾作光也"师法自然"，从草原上奔腾的马，蓝天上翱翔的雁，小河里游玩的鱼，沙漠里负重远行的骆驼那里汲取灵感，创造出栩栩如生的舞蹈形象。可见，丰富厚实的生活积累是开启舞蹈思维、创造舞蹈形象的前提，生活基础对任何一个

舞蹈编导都是至关重要的。

当然，也有人认为，舞蹈创作不需要生活，只要有灵感和灵气就可以了，而且举出许多例子，说某某作品根本不是来自生活，主要是凭个人的才能和灵气搞出来的。那么我们应该怎样认识这个问题呢？

周恩来总理曾经把生活和创作的关系概括为"长期积累，偶然得之"。他说："作品的产生，可以是偶然得之，但是这种偶然得之是建筑在长期的生活和修养基础上的，这也是偶然性与必然性的辩证统一。"③这是经无数创作实践所证明了的真理。

舞蹈编导们大都有如下的经历和感受：马上要举行什么比赛了，或者接受了一个突如其来的任务，必须在短时间里，要搞一个由别人指定主题的作品，结果编来编去，就是编不出真正动人的形象来，本次创作以失败而告终。后来不一定什么时候，由于外界的事物与大脑积累的生活发生碰撞以后，编导的艺术思维，就像沉睡了多年的石油一下子从打通的钻井中喷涌而出，舞蹈作品也随之水到渠成。以上这种情况可以说就是灵感的呈现，但是这灵感实在是来自于生活的长期感受，并不是"神灵依附"的结果；如没有长期的生活积累，灵感是不可能出现的。我们认为，在舞蹈创作中"灵感"是有的，但却不是什么"天才"人物所独有的素质，而是编导者在长期深入生活中，经过锲而不舍的苦心探索并达到了一定的"火候"，又遇到某种机缘和启示之后，在艺术思维过程中产生的一种飞跃。如果没有足够的生活积累和探求，灵感是不会凭空产生的。这就是说"长期积累"是"偶然得之"的前提，"偶然得之"则是"长期积累"的结果。编导的艺术思维在长期生活中逐渐形成，而诱发这种艺术思维迸发的，则是"偶然得之"的冲动和灵感。而且，作者对某种生活越熟悉、越动情，他在这方面的灵感就会越活跃、越强烈，越容易创作出动人的形象。反之，就如黑格尔所说："最大的天才尽管朝朝暮暮躺在青草地上，让微风吹来，眼望天空，温柔的灵感也始终不光顾他。"④前苏联舞剧编导罗·扎哈洛夫也曾说过："灵感——这不是一种不可捉摸范畴，不是一种降福于舞蹈编导的天意，而是由于艺术家认真地研究了人民生活中使他发生兴趣的素材，从而通过真实的现实主义的艺术形象再现出这种生活；而且不只是再现，更要预见到他所再现出来的生活在所创作的舞剧剧情进程中的发展，灵感就是这样的艺术家的一种特殊能力。"⑤这些话告诉我们：舞蹈家必须投身于人民的生活，要依靠勤奋扎实的劳动和积累来从事舞蹈创作，而不要把希望寄托于脱离人民生活的所谓"灵感爆发"。

三、展开舞蹈形象思维的要素

在深入生活过程中，舞蹈家还必须注意培养符合专业需要的独特的感受能力

和观察能力。不同的艺术家由于专业不同和各自的艺术手段的差异,因此他们在观察生活时,注意力、着眼点也有所不同。如果说画家对生活中的色彩、线条十分关心,音乐家对生活中的音响、节奏感受最深的话,舞蹈家则对生活中人物的动作、姿态、节奏,以及自然景物的形态、动律具有特殊的敏感。这就是我们通常所说的"舞蹈家的眼睛"。舞蹈家凭借这双特殊的眼睛,去捕捉生活中富于舞蹈性的人、物、情、景,进而创造出美的舞蹈来。

　　法国著名雕塑家罗丹曾说过这样的话:"所谓大师,就是这样的人,他们用自己的眼睛去看别人看过的东西,在别人司空见惯的东西上能够发现出美来。"⑥舞蹈艺术事业的繁荣不是也在期待着独具慧眼、能发现美和创造美的舞蹈家吗?

　　下面我们可以从女子群舞《三千里江山》中舞蹈形象的形成过程,具体了解舞蹈思维是怎样生成为具体舞蹈形象的。王曼力和黄少淑是我国两位优秀的舞蹈编导,数十年来屡有佳作问世。20世纪50年代初期,作为中国人民志愿军的文艺工作者,她俩在抗美援朝期间,与朝鲜人民一起与侵略者浴血奋战,朝鲜人民特别是朝鲜妇女的斗争精神给她俩留下了难忘的印象,而这些难忘的印象在两位舞蹈编导的脑海里不是巨大的数字、也不是抽象的文字,而是一个个、一组组由动态的人体构成的画面,且看她俩在受到广泛好评的女子群舞《三千里江山》的创作体会中的叙述:"记得刚过江不久,敌机到处狂轰滥炸,但是在硝烟烽火中,我们的眼前总是闪现着千百个白色衣裙的妇女,背上背着孩子,头上顶着粮食弹药,在通往前线的路上奔走。……回国已经六年了,随着岁月的流逝,这些形象不但没有冲淡,相反的这些光辉的形象日益高大,并镌刻在我们的心灵深处。如在平壤酒楼上扭住敌人一起坠楼的少女;救了志愿军侦察员,自己却拉开手榴弹和敌人同归于尽的阿芝妈妮……这些英雄形象激动着我们,使我们常常沉浸在沸腾的斗争生活回忆之中……每当我们想起朝鲜的时候,首先想到的总是英勇不屈的、平凡而又伟大的朝鲜妇女,从我们熟悉的千百个朝鲜妇女形象中,逐渐地集中成一个形象,脑中出现了一个白衣白裙的朝鲜妇女背着孩子顶着弹药箱,从废墟上站起,怀着仇恨往前线送弹药……"⑦从这段介绍中我们可以看到从深入生活到艺术构思的完成,舞蹈家的脑海里一时一刻都没有离开"形象"——那头顶弹药箱,背着婴儿,怀着满腔悲愤,迈着坚毅的步伐,向前线奔跑着的白衣白裙的朝鲜妇女。只是,一开始这个形象还是孤立的、单薄的表象,随着编导的生活不断丰富,感受不断加深,情感不断炽烈,联想不断拓宽,这个形象也就愈来愈具体、愈鲜明、愈丰富、愈个性化了。后来,编导在一个偶然的机会,看到一幅题名《三千里江山》的油画,画面中央画着一位身穿白色衣裙的朝鲜中年妇女,背上背着一个婴儿,头上顶着一个弹药箱,眼望前

方,她的身旁还有十几位身穿白色衣裙的朝鲜少女,各人头上分别顶着水罐、粮食、弹药箱之类的东西,她们沉着坚定,疾步前行,此情此景,仿佛是她们已经迫近前沿,只要再努一把力,就可以把这些物质送到战士的手中, ……油画展示的图像,点燃了埋藏在舞蹈家头脑中多年的形象思维的火种,于是,反映一部抗美援朝时期朝鲜妇女支援前线的女子群舞诞生了。

在形象思维中,想象——联想和幻想具有突出的意义。艺术家是从现实生活中获得形象思维的基本材料的,但是,任何一位舞蹈家都不可能只表现他亲身经验或亲自感受到的事物和情感,这就需要联想和幻想。因为这种创造性的艺术想象"可以补充在事实中的链索中不足的和还没有发现的环节。"比如舞蹈家并没有上过天,也没有入过地,没有经历过历史上的种种事变,更没有身为花、鸟、虫、鱼的经历和体会。但是,在舞蹈作品里,舞蹈家却完全可以借助想象来补充亲身经验、感受之不足,凭借想象的翅膀"精骛八极、心游万仞"(精,神。骛,驰。八极,喻极远之处。万仞,喻极高之处。心神远思,无时空之限制。)[8]飞越天涯海角、万山之巅,通达到他未曾经历的世界。自然,想象也必须以艺术家的生活经验为基础;不过这里所说的生活经验是作者长期积累的总和,因此为了更好地进行创造性的艺术想象,舞蹈家应当进行多方面的学习和广泛地接触人民和社会,力求使自己具有广博的阅历和丰富的知识。在形象思维中,想象之所以重要,不仅因为它可以补充实际经验和感受的不足,而且可以使舞蹈家创造的艺术形象更加丰富多彩,光辉动人,变幻万端。唐代著名的《霓裳羽衣舞》就是一部充满了美妙幻想的舞蹈。近年来创作的舞剧《丝路花雨》、《奔月》和《妈勒访天边》都是富于艺术想象的作品。刘勰曾指出,在进行艺术构思时应当"思接千载"、"视通万里",[9]让自己的神思突破时空的限制,飞越到千年以上、万里以外去寻求奇美而新颖的艺术形象。以上提到的优秀的舞蹈作品,不正是充分发挥了创造性的艺术想象的结果吗?

形象思维再一个重要特征,就是它自始至终都伴随着舞蹈家强烈的感情活动,并把这种感情融化在他们的艺术作品里。舞蹈是人们的情感在高度激动时的形象反映。舞蹈家只有对客观事物有所感受、有所激动,或爱悦之、或鄙厌之、或向往之的时候,才能手之舞之,足之蹈之。有人说,没有情感,就没有诗人,也没有诗。舞蹈是用人体动作和姿态编织成的诗篇,所以也可以说,没有情感. 就没有舞蹈,也没有舞蹈家。我们说舞蹈创作离不开艺术想象,但是,如果没有强烈的情感作为动力,想象的双翅就无法展开;只有当舞蹈家对某种生活现象产生了非表现它不可的情感冲动时,才能激情满怀,浮想联翩,欣然起舞。舞蹈《为了永远的纪念》就是这

样产生的一个饱含深情和具有丰富想象力的舞蹈,它表现一位藏族姑娘为了悼念周恩来同志,手捧洁白的哈达来到雪山青松下,尽管暴风雪扑面袭来,但她毫不畏惧地冲上山巅。此时,山崖化为云海,白云托起姑娘,在仙境般的花丛中,她见到了日夜思念的伟人。忽然人间传来了胜利的欢呼,周总理满怀深情采下一束马蹄莲花,交给姑娘,献给人民。这个作品的成功在于情感真挚,想象丰富。而丰富的想象则来源于真挚的情感,正是对革命先烈强烈的怀念,才使作者的艺术想象得以飞驰。所以,创作中形象思维总是在丰富而炽烈的情感冲动的情况下进行的;如果舞蹈编导对自己所要表现的人物和事件根本不动情,那么任凭内容多么正确,形式多么讲究,也不可能打动观众的心。

舞蹈创作主要靠形象思维,但也并不排斥抽象思维。形象思维和抽象思维不仅不相互排斥,相反,在一定条件下相辅相成,甚至正确地抽象思维还可以促进形象思维的发展和深化。因为,形象思维也必须遵循认识的一般规律,它和抽象思维一样,在认识事物的过程中,都必须经过感性认识达到理性认识,也就是由对事物的现象、各个片面,以及事物的外部联系的感觉、印象的阶段,进入到对事物的本质、全体、内部联系的理性认识的阶段。例如舞蹈家在深入生活的过程中,收集了大量的材料,积累了丰富的感受,脑海里装满了许多从生活中得到的各种形象,当他进入艺术构思之后,势必要对这些材料、感受、形象进行一番筛选和典型化的工作,编导在进行这些活动时,除了始终不脱离形象思维外,同样也在进行着抽象思维,如选材时表现哪些、扬弃哪些?结构时何者在前,何者在后?主题思想的深化,人物、情节的安排等等都不能离开抽象思维。如果单凭"生动的直观",单凭舞蹈家对生活的感觉和印象进行创作,其结果就有可能只是浮光掠影,罗列现象,而不能揭示生活的本质把真理体现在形象之中。在音乐舞蹈史诗《东方红》的创作中,艺术家们在正确思想的指导下,对几十年中国革命的历史进行了认真的研究和反复的艺术实践,才终于获得成功。试想如果在艺术创作中没有理性认识的过程,要想如此层次分明的把中国人民在中国共产党的领导下进行的伟大斗争表现出来,恐怕是不可能的,所以,在创作时,如果形象思维和抽象思维的关系得到正确的处理,就会使作品的主题更加深刻隽永,结构更加层次分明,形象更加鲜明集中。

NO.10

第二节　舞蹈形象的审美特征

概括起来说,一部舞蹈作品的形成过程,就是舞蹈作者、编导深入生活、认识生活,用舞蹈艺术手段来表现生活和评价生活的过程。舞蹈作者、编导在由生活到艺术的整个过程中,必须要把握好三个环节:一、贴近生活,感悟人生:在创作舞蹈作品的初始阶段,舞蹈编导(尤其是青年编导)应该真心诚意、全心全意地到生活中去观察、认识、体验生活中的各种人、各种现象,体察各种人面对各种事物的各种情感变化,了解各种事物发展变化的前因后果,使自己对世界、对人生的认识有所提高,有独特的理解和体认,并从中抓捕到自己所要用舞蹈加以表现的题材和内容。二、进行精妙的舞蹈艺术构思,实现从生活到舞蹈的转变:舞蹈编导运用专业知识对其想要表现的生活进行提炼美化,使曾经激动过编导的生活变成同样能激动观众的舞蹈。三、进行尽可能完美的舞蹈艺术表现:通过演员和音乐、舞美的协作,将舞蹈编导心中的舞蹈物化为观众能看得见的舞蹈形象。这三个环节,一环紧扣一环地逐步推进,实现着从生活到舞蹈的动态转化过程。

从生活到舞蹈,从现实生活世界到舞蹈世界,舞蹈家们经历着一个令人激动的创造性舞蹈思维和舞蹈艺术表现的过程,在这前后不断递进的三个环节中,都始终围绕着一个核心,这就是舞蹈形象的创造。

什么是舞蹈形象? 舞蹈形象具备哪些艺术特征?

舞蹈形象是运用舞蹈家的人体为物质材料,以有节律的动作过程和姿态,创造出的一种能够反映对象本质特征的、饱含诗情、富于乐感、能给人美的享受的飞舞流动的形象。舞蹈形象是构成舞蹈作品的核心,是舞蹈审美活动的主要对象。舞蹈形象一般有两种解释:狭义的舞蹈形象是指以舞蹈动作为主要表现手段并借助于音乐、舞台美术(服饰、道具、灯光、布景、化妆)等艺术因素塑造出的人物形象(包括拟人化的鸟兽鱼虫和山水花木等自然景物的艺术形象);广义的舞蹈形象泛指舞蹈作品中的一切动态形象。除含舞蹈的人物形象外,还指一个特征鲜明的舞蹈动作和姿态,或是一个以主题动作为核心的动态系统,以及运用舞蹈艺术语言(包括舞蹈动作、姿态造型、技巧),创造出的艺术氛围或形成的特定意境,以及蕴含特定内涵或哲理的舞蹈动作组合和舞蹈场面调度。我们在本书中所论及的舞蹈形象通常是指狭义的舞蹈形象。

由于舞蹈形象在舞蹈创作中有着十分重要的作用,还由于舞蹈形象这个概念

理论性较强,所以有必要作比较详细的解释。

首先,所谓构成舞蹈形象的物质材料是人体。任何一种艺术形象都是由一定的物质材料所构成,而舞蹈艺术则是以舞蹈者的人体为物质材料,没有舞蹈者的人体,舞蹈形象将不复存在。所以作为物质材料的人体是舞蹈形象得以存在的基础。

其次,所谓舞蹈表现的对象。我们这里所谓的对象其含义十分宽广,是指舞蹈家在广阔的天地里,会有某种生活现象、事物、人物等引起舞蹈家情感的冲动,进而浮想联翩,有的人物和事象,甚至能使舞蹈家朝思暮想,欲罢不能,必欲以舞蹈的手段加以表现而后快。那么我们说舞蹈家所感触到的那些人物、事物和现象,舞蹈家由此产生的那种情怀和思绪,就是我们这里所谓的对象。因此,这个对象可以是人、神、鬼、怪;可以是物(有生物和无生物),可以是景(风、花、雪、月、高山、大海),可以是一片情思,可以是一点情趣,也可以是一种哲理。惟其如此,用自己的身体堵住敌人枪眼为胜利打开道路的英雄,固然是我们应当表现的对象,即使那在江边嬉水的少女,山林中谈情说爱的青年,以及那天上的圣母、阴间的鬼魅、地上长出来的人参,海底生活的鱼美人,肩生双翼的雷震子,修炼千年的狐狸精,以及各种形态、各种品格的花、鸟、鱼、虫、山、川、海、石,都可以成为舞蹈家艺术表现的对象。因此,像对“西出阳关无故人”诗句引起的一片情思,对“阿诗玛你在哪里?”的一种怀念,对老渔翁捕捉小金鱼的一种情趣的生动描写,对人生、命运所作的哲理性品味,乃至对社会不良现象的抨击和揶揄,也都可以成为舞蹈涉足的领域。所以,对于一个“思接千载”、“视通万里”的舞蹈家来说,他所表现的对象,应是无所不在,他所创造的形象也应该是无奇不有的。

下面谈谈舞蹈形象创造的审美特征。

一、舞蹈形象的创造,要具有直观动态性

舞蹈艺术思维是以人体动作为感性材料的形象思维不断活跃发展的动态过程,舞蹈艺术是一种人体动作艺术,舞蹈艺术是运用训练过的人体,在合乎运动规律的动作过程和相对静止的姿态来传情达意的,在动静交替转换的过程中,虽有短暂停顿,但不间断的动作过程,才是舞蹈占有时空的一种独特方式,外部动作虽有停顿,但内心情感从不间断则是舞蹈人物的心理特征。就是说,舞蹈形象应该是一个动态的形象,一旦动态停止,形象立即消失。舞蹈编导在进行舞蹈艺术构思时,在对生活素材进行集中再造的过程中,不是逐步撇开和脱离具体的动作形式,走向抽象的理念,而是始终不脱离感性的形态,并逐步将其凝练为直观可感的动态形象。女子群舞《三千里江山》的创作体会告诉我们,编导从生活中捕捉的用以孕育成为舞蹈的形象,必须是生动直观的动态形象。有时也听到有人抱怨,说舞蹈形象

之所以不如文学形象、美术形象那样感人，就是因为它是动态的，转瞬即逝，难以给人留下深刻印象。其实不然。抱怨者哪里知道，正是这飞舞流动的人体，能倾泻出有时千言万语也说不清、吐不尽的情怀；正是那千变万化、稍纵即逝的舞姿，常使人流连忘返、百看不厌，美在飞舞流动之中，舞蹈艺术的魅力正在这里！

直观动态性作为舞蹈形象最重要的美学特征之一，很早以前就被哲学家、美学家们所注意。几千年前古希腊哲人柏拉图(Platon，前427—前347)就说舞蹈是"以手势讲话的艺术"。⑩亚里士多德(Aristoteles，前384—前322)也说舞蹈者是"借姿态的节奏来模仿各种性格、感受和行动"。⑪近代美学家 T·M·格林认为"舞蹈是身体动作表现得最丰富、最纯粹、最富有变化的艺术"。⑫当代美国著名美学家苏珊·朗格(Susanne K.Langer，1895—1985)则把舞蹈形象概括为是"一种活跃的力的形象，或者说是一种动态的形象"。⑬用我们的话来说"舞蹈是一门人体动作的艺术"。为什么所有这些论述都十分强调舞蹈艺术所具有的"动态性"特征？这是因为，舞蹈艺术所具有的这种直观动态性不仅是它区别于其他艺术的本质特征，而且是舞蹈艺术几千年来永葆青春的魅力所在。历代中外学者在研究文艺作品的表现力时发现动态美是很吸引人的。我国唐代诗论家皎然提出诗要"采奇于象外，状飞动之趣，写真奥之思"。意思是说，奥妙深邃的思想情感，要通过气腾势飞、流动变化的形象表现出来才会更吸引人。当代美国美学家鲁道夫·阿恩海姆(Rudolf Arnheim，1904—)在他的《艺术与视知觉》一书中，从视觉艺术心理学的角度也谈到了这一点，他说："运动，是视觉最容易强烈注意到的现象。""与'事物'相比，'事件'更容易引起我们的本能反应。而一件'事件'的主要特征，也恰恰在于它的运动性……一幅画或一件雕塑品是'事物'，而一场舞蹈表演就是'事件'。""视觉对象就是一个运动的事件。"⑭可见，在同一时空里，舞蹈之所以能引起观众的强烈注意，就在于它的运动性和表现性。飞舞流动的美不仅较之静态美能吸引观众，而且它给人留下的印象也十分深刻。所以，德国文学家莱辛(G.E.Lessing，1729—1781)说：流动的美"是一种一纵即逝而却令人百看不厌的美。我们回忆一种动态，比起回忆一种单纯的形状或颜色要容易的多。"⑮中国古代诗人的审美感受也印证了德国古典美学家的论断。我国唐代大诗人杜甫在他五十多岁时，看见一位年轻的妇女(李十二娘)舞剑器后，忽然回忆起他儿童时代观看舞蹈家公孙大娘表演剑器舞时的情景，并为后世留下了一篇描写舞蹈表演的不朽诗篇《观公孙大娘弟子舞剑器行》，诗中写到"古有佳人公孙氏，一舞剑器动四方，观者如山色沮丧，天地为之久低昂"和"㸌如羿射九日落，矫如群帝骖龙翔，来如雷霆收震怒，罢如江海凝清光"这样一些飞舞流动、雄奇壮美的形态，为什么诗人在经历五十年的风风雨雨之后，

还没有忘记儿时的印象？就是因为给诗人留下深刻印象的，都是动态的形象，这说明动态形象要比静态形象能给人的印象更深刻。

二、舞蹈形象要具有典型性

对舞蹈创作而言，舞蹈形象的典型性就是要通过人体动态生动鲜明地表现出对象的本质特征。这里所说的本质特征既包括内涵方面，也包括外形方面，是内涵的代表性与外形的独特性的完美结合。

舞蹈艺术所表现的对象应该而且可以是十分广阔的。但是，当舞蹈家依据这些对象创造成舞蹈艺术形象时，应该紧紧把握住这些千变万化、千姿百态的对象的本质特征，进而锤炼、提取出最有代表性、最典型的动作形象。

如《丑表功》是吴晓邦的早期代表作，这部独舞恰当地运用了戏曲中"跳加官"的形式，以点头哈腰、卑躬屈膝的体态，轻浮献媚的跳跃，深刻揭露了抗日战争时中华民族的败类投敌媚外的嘴脸。戴爱莲先生的《荷花舞》虽然基本动作看上去简单：上身是"顺风旗"和"双托掌"的变形发展，脚下走的是"圆场"步，但是配上白衣绿裙，以及十分形象的荷叶莲盘，再与"蓝天高、绿水长，莲花朝太阳，风吹千里香……"的深情歌声融合在一起，就十分形象，也十分典型地表现出一湖荷花，亭亭玉立，纯洁崇高，出污泥而不染的美丽形象，成为爱好自由、爱好和平的中国人民最真实的写照。

和舞蹈形象典型性有关的是，近几年来，在舞蹈美学的讨论和舞蹈形象的创造中涉及的一个生活丑和艺术美的转化问题，也就是说生活中丑的现象能不能够以及如何才能转化为舞蹈艺术美？我们认为美和丑在美学中是一对既对立又统一的矛盾。我们通常所说，艺术美是生活美的集中表现，这句话一般来说是对的，但又绝不意味着，舞蹈艺术只能表现生活中美的事物，不能表现生活中丑的事物；而是说舞蹈家不应在自己的作品中纯客观的、自然主义的复现丑的事物，宣扬丑的情感。舞蹈家的审美意识既可以体现在对美的事物的描写中——使美者更美；也可以体现在对丑的事物的揭示中——使丑者更丑。当舞蹈家把握正确的审美原则，通过具体动态形象对生活中丑的事物作了本质的揭露和鞭挞，进而引起人们对它的憎恶和否定时，这实际上就是间接地肯定和赞美了被我们用艺术形象否定了的丑的对立面——美的事物、美的生活，这时，生活中的丑也就转化为艺术中的美——成为具有审美意义的舞蹈形象。我们说舞剧《凤鸣岐山》中由狐狸精变化的妲己的形象很成功，很美，这并不是说由周洁扮演的"狐狸精"美，而是指狐狸精的扮演者跳的"舞"美，美在舞蹈家以训练有素具有高度技巧性的舞蹈动作、姿态、线条、韵律乃至脚一勾、肩一抖，摄人魂魄的媚笑、食人心肝的恶毒，不仅妙肖逼真

地再现了狐狸精的外部特征,而且深刻地揭示了口蜜腹剑、蛇蝎心肠的恶人的性格之丑,这就是以美的舞刻画了丑的人。杨维豪等人创作的小舞剧《宝缸》也是一例。编导运用极度夸张的手法,表现一个贪官和他的老婆夺得一口聚宝盆似的宝缸后,急于想用它变化出大量元宝,于是他俩急冲冲地向缸里投进了一个元宝,当元宝从缸中一个个跳出来时,夫妇两人竟然争夺起来,贪官不慎跌入缸中,于是蹦出的再也不是元宝,而是一个个一模一样、肥头胖脑、丑恶难堪的贪官,造成了五个贪官抢一个老婆的龌龊局面。这部作品,编导用了辛辣、讽刺、极度夸张的手法,"把那无价值的撕破给人看"(鲁迅语),从而使观众在笑声中享受到美感的愉快,这就是将生活中的丑经过作者的正确审美评价的熔炼后,创造成舞蹈艺术美的一次成功转化。

再如双人舞《蛇舞》,初始为大型舞剧《鱼美人》中的一个片断,内容表现猎人为救鱼美人勇闯海妖魔窟,海妖命蛇精诱惑猎人,蛇精变成美女企图使猎人就范,猎人识破诡计,不为所动,蛇精失败。后来原舞段编导章民新将其改为独立的双人舞,由陈爱莲(饰蛇精)、王庚尧(饰猎人)表演,获得很大成功。在这部舞蹈中蛇的舞蹈形象就十分典型,舞蹈一开场,编导就运用演员的手指、手腕和整个手臂的造型和舞动,十分逼真的表现出一条意欲行凶的毒蛇的恶意和外形,随着情节的发展,变成美女的蛇精施展全身解数,对猎人时而乞怜、时而诱惑,一直发展到不顾一切地勾引和纠缠,舞蹈高潮时,蛇精忽然不见了,正当猎人疑惑之际,低头一看,原来一条美女蛇已将自己的腿部缠住(女演员紧贴舞台面,弯旁腰,整个身体形成一个圆圈将猎人的腿围在中间)……。在这部精彩的双人舞中,编导和演员(编导的精巧构思、演员的精妙表现)充分展示了人体的艺术表现力,创造出了典型的生动鲜明的舞蹈形象。

三、舞蹈形象要有情感性

舞蹈是人们的情感在高度激动时的审美创造和形象反映。舞蹈家在创作或是表演舞蹈时,内心里总是充溢着丰富多样的感情色彩,一部舞蹈作品的创作过程,可以说是创造者从给予了他强烈感受的现实生活的世界中走出来,带着自己的审美情感和独特感受,用动态的人体、充沛的激情,再造一个服从舞蹈家心灵需要的舞蹈世界的过程。舞蹈是离不开艺术想象的,但如没有强烈的情感冲动,艺术想象就难以展开。只有当舞蹈家激情满怀,必欲舞出而后快时,方能浮想联翩,手足自运,欣然起舞。

飞动的形象是迷人的,但是,如果没有凝聚饱满的情感为其内核,那么飞动的形象也张不开翅膀。诗人白居易曾说:"感人心者,莫先乎情。"鲁迅先生说得更透

彻,"感情已经冰结"的艺术家是不存在的,"创作总根于爱"。舞蹈家胸中应始终燃烧着爱的火焰,激荡着情的波涛。舞蹈反映生活,主要是通过不同情感的陈述来体现的。舞蹈在表现大自然时,也主要通过人在大自然中的感受来描绘大自然。在一些情节舞和舞剧中,虽然有一些必要的叙事部分,但叙事是为了抒情,是为了给人物感情的抒发引发和创造出一个最佳时空。老实说,凡是存在宇宙间的客观物质大都是有形象的,即各自都有各自的形状、相貌。所以,如果仅以有无形象来区别艺术和其他事物还不够。由于世界万物中唯有艺术形象才是饱含感情的形象,所以形象中是否饱含情感,才是艺术与其他事物的根本区别之一,而在诸种艺术形式中,舞蹈艺术又确乎是情感最丰富的一种。真可谓:无情便无舞,欲舞先动情,舞由情生,情为舞魂。不是吗? 观众在《红绸舞》中虽然看到的只是一些飞舞流动着各种线条的绸带,但却能感受到解放了的中国人民欢欣雀跃、情涌如潮。《龙舞》中虽只见两条金龙盘旋于两根擎天柱上,但却显出龙的传人摆脱了三座大山的重压,即将叱咤风云上九重的气势。《希望》中那个只穿一条裤衩的"人",虽然没有"标明国籍",但是我们却能从那身体的屈伸变化,肌肉的紧张松弛、舞姿的离合变态中体验到我们自己也曾有过的情感波动:黑暗中的压抑、痛苦,抗争中的波折、欢乐,曙光前的希望和期待……还有那根据哈萨克族民歌改编的双人舞《塔里木夜曲》,优美而幽怨的音乐,迷茫而朦胧的氛围,时合时分,若隐若现,不断变化,不断流动的舞步和舞姿,无处不蕴涵着这对青年男女深沉真挚的爱慕之情和相思之苦。男子独舞《残春》也是一部充满伤感愁绪的作品,舞蹈表现的是一位中年男子在青春年华即将逝去的时候,对青少年时代没有很好的把握,而让人的一生中最宝贵的青春年华徒然消失而追悔莫及;伤感的咏叹结合着跌宕起伏的舞蹈,痛心疾首,情感浓烈,使观者也为之黯然神伤。

　　所有这一切都说明了舞蹈艺术是表现人类感情的艺术,舞蹈形象是一种饱含情感的形象。有的外国美学家把舞台上几种相互作用的力(力的集聚和分散,力的冲突和解决)和节奏的变化看作是组成舞蹈形象的要素。我们以为他们所指的"力"或"能",实际上是一种"情",是萌发、喧腾于舞蹈家内心、表现抒泄于直观可感的动态中的一种情绪、情感和情潮。情的冲动,表现为力的活跃;情的发展波动,表现为力的起落和节奏的变化。所以与其说"力"与"能"是创造形象的要素,不如更本质地说情感是创作舞蹈形象的要素。事实上苏珊·朗格也说:"一个舞蹈演员在跳舞时创造的舞蹈形象……这常常是通过我们的眼睛和耳朵作用于我们全身的形象,是作为一个浸透着情感的形象而对我们起作用的。"[16]可见舞蹈形象不是一般的动态形象,而是一种"浸透着情感"的动态形象。而且由于舞蹈形象是人体创造

的，因此和其他物质材料作为媒介和工具的艺术相比，舞蹈形象是最富有人的情感的艺术形象。

四、舞蹈形象要具有审美性

古往今来舞蹈艺术都被认为是一种美的艺术。早在我国古籍中就有"舞与歌相应，歌主声，舞主形。""屈伸俯仰缀兆舒疾，乐之文也"的论述，意思是说，舞蹈是一种讲究形式美的艺术，它是作为音乐、舞蹈、诗歌相结合而成的表演形式的乐的外在形态。当代中国的一位著名文艺评论家在论及舞蹈艺术时也说，舞蹈的第一要素是美——形体的、动作的、节奏的、情调的美。事实也是如此，舞蹈来自生活，是对社会生活的动态反映，是通过直观的、可具体感知的、动态的、节奏化和美化的人体语言来传情达意、状物抒情的，如果这些动态形象不新颖、不生动、无变化、无美感，平淡无奇甚至晦涩丑陋，那就失去了这门艺术存在的价值，也不会被广大观众认同和欣赏。正因为审美欣赏是驱动观众走向舞蹈市场的心理因素，所以我们的舞蹈编导和舞蹈演员在创造舞蹈形象时，绝不能放弃对于审美性的追求。

概念小结

舞蹈形象：是运用舞蹈家的人体为物质材料，以有节律的动作过程和姿态，创造出的一种能够反映对象本质特征的、饱含诗情、富于乐感、能给人美的享受的飞舞流动的形象。舞蹈形象是构成舞蹈作品的核心，是舞蹈审美活动的主要对象。舞蹈作品中的舞蹈形象有两种理解：广义的舞蹈形象可以说包含一部舞蹈作品和舞剧作品里的所有的动作、姿态、手势表情、技巧、构图等动态形象；狭义的舞蹈形象是指一部舞蹈作品和舞剧作品里的人物形象和主要舞段的动态形象。狭义的舞蹈形象通常由一组经过创作者精心淬砺而成的富有性格特征和内涵的动态形象构成，而且节律优美，技艺高超，赏心悦目。我们在本书中所论及的舞蹈形象通常是指狭义的舞蹈形象。

舞蹈思维：是艺术思维在舞蹈创作中的具体思维方式，其突出的特点就是以具体的舞蹈动作、舞蹈语言作为材料和手段来进行思维。舞蹈编导的思维材料是动作表象——即动作的形象记忆，其动作形象记忆主要来自三个方面：1. 生活原型动作，这是舞蹈编导作为一个普通正常人，在成长和日常生活过程中逐步形成和积累起来的；2. 舞蹈编导头脑中先在的舞蹈动作，即编导在创作这一个作品之前看到的、学到的和在过去创作

活动中创作的、积累的舞蹈动作；3. 舞蹈编导启动本次创作之后，从生活中、采风中创作提炼或改编加工的舞蹈动作。当舞蹈编导的创作思维启动后，凡经舞蹈家知觉过、操作过、欣赏过的动作都会在舞蹈家头脑中活跃起来，成为当前创作的元素材料。

舞蹈形象的审美特征：舞蹈形象的审美特征是直观动态性、典型性、情感性和审美性。舞蹈艺术是一种人体动作艺术，舞蹈艺术思维是以人体动作为感性材料的形象思维，舞蹈形象是一种动态形象，因此直观动态性是舞蹈形象最本质的审美特征。舞蹈形象的典型性是指要通过人体动态，生动鲜明地表现出对象的本质特征。舞蹈是人们的情感在高度激动时的审美创造和形象反映。舞蹈家在创作或是表演舞蹈时，内心里总是充溢着丰富多样的感情色彩，情感性是舞蹈形象有别于其他动态形象的重要标志。舞蹈形象的审美性强调舞蹈的内容和形式都应当是美的——形体的、动作的、节奏的、情调的美。

思考题

一、为什么说舞蹈思维是创作舞蹈作品的特定思维方式？

二、什么是舞蹈形象？

三、舞蹈形象有哪些审美特征？

参阅观摩舞蹈作品

女子群舞《三千里江山》、男子独舞《残春》、舞蹈《为了永远的纪念》、双人舞《塔里木夜曲》。

注释：

① 别林斯基《艺术思想》（1841 年），《别林斯基论文学》，第 7 页新文艺出版社 1958 年版。

② 刘勰：《文心雕龙·神思》。

③ 《周恩来论文艺》第 70 页，人民出版社 1979 年版。

④ 黑格尔：《美学》第一卷，第 364 页，商务印书馆 1979 年版。

⑤ 罗·扎哈洛夫：《舞剧编导艺术》，第 98 页，上海文化出版社 1964 年版。

⑥ 《罗丹艺术论》第 5 页，人民美术出版者 1978 年版。

⑦ 王曼力、黄少淑：《深情厚谊——舞蹈〈三千里江山〉创作点滴》，《舞蹈》1964 年第 4 期。

⑧ 参见陆机：《文赋》。

⑨ 参见刘勰：《文心雕龙》

⑩ ［日］石井漠：《舞蹈艺术》，转引自《艺术特征论》第 327 页，文化艺术出版社 1984 年版。

⑪ 摘自《诗学》，转引自《艺术特征论》第 328 页，文化艺术出版社 1984 年版。

⑫ T·M·格林《艺术与艺术批评》，转引自朱狄：《当代西方美学》第 456 页，人民出版社 1984 年版。

⑬ ［美］苏珊·朗格：《艺术问题》，第 5 页，中国社会科学出版社 1983 年版。

⑭ ［美］鲁道夫·阿恩海姆：《艺术与视知觉》第 513 页，中国社会科学出版社 1984 年版。

⑮ ［德］莱辛：《拉奥孔》，转引自《西方美学家论美和美感》第 149 页，商务印书馆 1980 年版。

⑯ ［美］苏珊·朗格：《艺术问题》第 6 页，中国社会科学出版社 1983 年版。

第十一章　舞蹈作品的意境创造

本章要义：

境界说是我国传统文艺美学的重要理论，主张艺术作品要创造出"象外之象"、"景外之景"、"韵外之致"和"味外之旨"，以达到"言有尽而意无穷"的审美要求，并认为只有创造出具有一定艺术境界的作品，才是具有高格的上品。

意境指的是文艺作品中描绘的生活图景和表现的思想感情融合一致而形成的一种艺术境界。

舞蹈作品也要讲究意境的创造：在舞蹈作品中，以经过提炼美化的人体动作为主要手段，结合其他艺术手法，创造出的一种情景交融，并能引发观众丰富的艺术联想和想象的艺术境界。

第一节　境界说是中国传统文艺美学的重要理论

世界上各民族各地域的人民群众和作家艺术家，由于他们生活的空间、地域、自然条件的不同，文化艺术的生成发展历程不同，长期形成的民族性格和审美情趣的差异，于是在文艺创造方面也各自积累了不同的实践经验和审美标准，形成了不同的文艺理论传统。一般说来，西方的再现性艺术比较发展，偏于再现的艺术着重塑造艺术典型，因而相应地发展了艺术典型的理论；而在我国古代文学艺术里，表现性艺术比较繁荣，表现性艺术侧重创造艺术意境，因而关于艺术意境的探讨和研究就有较高成就。境界说就是我们中华民族在长期的艺术实践中逐步形成的具有民族特色的文艺理论成果。

我们认为，境界说是我国传统文艺美学的一份重要理论遗产，富有鲜明的中国特色。虽然一开始它是由我国古代学者从诗、词、画的艺术实践中提炼出的审美创造理论，但是，它对我国其他艺术形式的审美创造也具有普遍的意义。舞蹈是一种十分接近于诗、画、书法的表现性很强的艺术形式，因此也很有必要从境界说中汲取营养。唯其如此，我们必须先对我国传统的意境创造理论有所了解，然后才能根据舞蹈艺术的特殊规律加以吸收和创造性运用。

从来，真正的艺术理论都是长期艺术实践的概括和总结，境界说的产生也不例

外。早在先秦的《诗经》中，就产生了不少富有意境的诗歌，在此以后意境理论才开始逐渐生成和发展。据一些文艺史论专著介绍，在《易经》中开始出现了"象"的范畴："立象以尽意"，意思是说，借助形象可以表述概念所无法表达和说清的思想。魏晋南北朝以后，陆机、刘勰、钟嵘等著名文论家关于"意象"、"滋味"、"风骨"、"神韵"等理论的提出，对境界说的形成具有重要推进作用。唐代诗歌创作的繁荣大大促进了境界理论的形成与发展。王昌龄首创了"意境"这个词，提出了诗有三境：一曰"物境"，二曰"情境"，三曰"意境"；对境界的不同层面进行了剖析。司空图揭示了艺术境界重要特征，即要达到"象外之象"、"景外之景"、"韵外之致"、"味外之旨"。宋人严羽在《沧浪诗话》中对"象外之象"加以发挥，对诗歌提出"言有尽而意无穷"的审美要求。明清之际，境界说已在文艺批评领域广泛使用，不少理论家申发了许多关于境界说的精到见解。明代诗评家谢榛说："景乃诗之媒，情乃诗之胚，合而为诗。"清代文论家王夫之以情景关系为纲，对境界的审美特征进行了阐发："情景名为二，而实不可离。神于诗者，妙合无垠。巧者则有情中景，景中情。"意思是说，在一部作品中作者的情思和景象的描写是不可分离的，高明的作者及其作品能达到情景交融、浑然天成的境界，情中有景，景中有情。近代学者王国维集古今境界理论之大成，运用东西方结合的研究方法，对艺术境界理论作了全面系统的总结。他明确地把"境界"定为中国诗学的最高美学范畴，指出"词以境界为最上，有境界，自成高格，自有名句。""有境界，本也。"他还提出境界创造的两种方法："造境"与"写境"，并将境界理论推广到诗歌以外的文艺体裁，他的论述标志着我国传统境界理论的完成。[①]王国维以后，现代和当代又有不少美学家、文艺理论家对境界说作了深刻的研究，一致认为，境界说是我国传统文艺理论中一枝奇葩，含意精深、耐人寻味。

舞蹈意境的命题，早在 20 世纪 50—60 年代，舞蹈理论界和舞蹈编导们就已开始进行研究和付诸于实践。近年来，也有学者对其专文论述，我们在本章中拟结合舞蹈艺术的特性和艺术实践，对这一命题作些简要的论述。

第二节　舞蹈艺术也应当研究意境创造

在中国传统艺术形式中，诗词、绘画和书法是最讲究意境创造的，而这三种艺术形式和舞蹈艺术的关系都十分密切，而且在艺术表现手法方面有许多近似和相同之处，所以舞蹈艺术应当而且必要吸收这一极富民族特色的艺术表现方法，以提

高舞蹈艺术的创造水平、表演水平和审美水平。

先看诗歌。音乐、舞蹈、诗是人类最先创造的文艺形式,而且在很长一段历史时期里,它们三位一体,合而被称之为"乐"。"诗,言其志也,歌,咏其声也,舞,动其容也"。诗,通过语言,歌,通过声音,舞,通过动作姿态来共同表现作品的思想感情。另外,人们常把舞蹈称作人体律动的诗篇,评论家也向编导和演员提出"舞蹈要有诗情"的要求,这是因为舞蹈和诗歌一样,比起其他艺术更富有感情的素质,它们都是作者凭借深刻的观察和艺术的敏感,感受到生活中的诗意和美之后,以强烈的感情、生动的形象、浓厚的气氛、深刻的寓意,来进行艺术形象的提炼。所以,人们看了一部优美的抒情舞,有时就会产生和读了一首优美的抒情诗一样的审美感受,为那真挚而强烈的感情所激动,为那高尚而丰富的情操所充实,为那优美的画面、浓郁的气氛所感染,这就是诗情。其实,这里指的诗情就是艺术境界。随着舞蹈艺术整体水平的提高,舞与诗的内在联系,诗对舞的深刻影响越来越被舞蹈界所关注,《舞蹈》月刊2005年第4期首页发表了欧阳逸冰的《舞者当为诗》的专栏文章,文中举引了著名艺术家、曾任中国舞蹈工作者协会主席的欧阳予倩先生的话"舞蹈应当有诗的境界"之后,又强调:舞蹈编导在进行创作时,要像诗人写诗一样,要"动于中"、"本于心",舞蹈演员在表演舞蹈时,要能理解和表现出作品所蕴涵的诗意,并提出"诗理应是舞艺者的根本素养","不学诗,无以舞"的见解。

再说绘画。从表现手段看,舞蹈与绘画有所不同,但从艺术形象的感知方式看,舞蹈与绘画则同属视觉艺术,它们都是以具体可感的形象作用于观众的视觉感官,从而引起欣赏者的美感。再就是,造型性也是它们塑造艺术形象的共同特点。从广义上讲,舞蹈也是一种造型艺术,只不过绘画是用线条、色彩造型,而舞蹈则是通过人体动作(特别是人体动作过程)来造型。手段不同,要求一致:都必须通过可视的形象来表现人物内在精神气质,力求形神兼备,情景交融。所以舞蹈被称作"流动的绘画"。许多优秀的舞蹈作品常常被评论者用"诗情画意"来形容,事实上也确有一些舞蹈佳作是编导受了优秀美术作品的感染和启发后,产生了舞蹈思维,再经过舞蹈家创造性的劳动之后形成的。如双人舞《艰苦岁月》,把同名雕塑加以扩展和延伸,用人体动的形象补充了这座雕塑中人物的过去和未来,表现了红军长征途中战友之间的同志友爱和能够战胜一切艰难险阻的革命乐观主义精神。女子集体舞《三千里江山》也是编导在抗美援朝的战斗生活的基础上,从同名油画所表现的意境中获得灵感创作的,这个舞蹈动作凝练、画面严谨,可以称得上是一幅流动着的绘画。儿童舞蹈《吉庆有余》、《丰收乐》、《拔萝卜》等是民间舞蹈与传统年画的结合。《丝路花雨》的作者从敦煌壁画的形象中提炼发展了一整套舞蹈律动和

造型,大大丰富了我国传统舞蹈的艺术表现手段,特别是那幅飞舞灵动的"反弹琵琶",可以说是古代天才画师,给后世舞人留下的宝贵遗产,它不仅成为舞剧成功的亮点,同时还打开了舞蹈工作者的视野,它说明在我国民族壁画和洞窟艺术中蕴含着十分丰富的舞蹈元素,有待于我们去挖掘整理、创造和运用。

三说书法。书法和舞蹈都是创造主体用以表达个人的精神、趣味和情愫的表现性艺术,只不过书法是情移于笔端,泼墨于纸上,笔飞墨舞,写意抒情,被称作"线的艺术";舞蹈是以人体在空间运动来创造形象和抒发情感,被称作人体动作艺术。不管是笔墨书出的线,还是人体舞出的形,都是一种生命情调的跃动,都是一种贯注着内在气韵的外化形态。正因为如此,才会出现古代书法家在舞蹈家的启发下书法大进;当代舞蹈家从书法中获得灵感编出《墨舞》,甚至有的舞蹈学者还认为可以把"书论"当作"舞论"来读,这都说明书法与舞蹈有许多共通之处。

那么,为什么诗歌、绘画、书法和舞蹈等艺术形式都如此讲究意境的创造呢?我们认为可能有两个原因:一,从艺术特性的角度看,诗、画、书、舞均为抒情性很强的表现性艺术,结构巧妙,语言精当,富有形式美感,都比较讲究集中、概括、精练,所占时空相对有限,为了在有限的时空中表现无限的意韵,所以需要通过创造意境来扩展内蕴的包孕度和增强艺术的感染力。二,从审美欣赏的角度看,由于艺术意境的创造是靠审美创作者和审美观赏者共同完成的,而诗、画、书、舞的艺术表现手段,不仅情感性强,而且具有虚拟性和抽象性的特色,艺术形象不仅具有形式美感,而且气韵生动、意象空灵能引起观赏者丰富的艺术想象。

舞蹈艺术尽管其表现手段与诗、书、画有别,但也是一种形式感强、艺术语言精练、长于抒情的艺术。特别是舞蹈运用人体动态语言来塑造形象、表情达意,舞蹈动态具有情感性、多义性,虚拟性和模糊度等特点,而且在特定的时空中可以转换和变异,因而更需要调动欣赏者的创造性想象,引发出丰富的联想,方能完成艺术传达的任务。而且舞蹈是一种转瞬即逝的动态形象,不可能像静态的雕塑和绘画那样可以让人长久观赏、玩味,因此更需要在有限的时空内创造出凝聚着丰富情感、形神兼备的形象给人以强烈的感染,并引发人们长久的思索和回味,让有限的形象,表达出无限的情和境。

我国著名美学家、诗人宗白华先生是一位学贯中西,造诣很深的学者,他对艺术美学和舞蹈艺术都有许多独到的见地,他在专著《美学散步》中也谈到了中国绘画、戏剧、书法与舞蹈的关系以及有关意境的问题,值得我们认真领会:

"中国的绘画、戏剧和中国另一特殊的艺术——书法,具有共同的特点,这就是它们里面都是贯穿着舞蹈精神(也就是音乐精神),由舞蹈动作显示虚灵的空间。

唐朝大书法家张旭观看公孙大娘剑器舞而悟书法,吴道子画壁请裴将军舞剑以助壮气。而舞蹈也是中国戏剧艺术的根基。""中国艺术上这种善于运用舞蹈形式,辩证地结合着虚和实,这种独特的创造手法也贯穿在各种艺术里面。""由舞蹈动作伸延,展示出来的虚灵的空间,是构成中国绘画、书法、戏剧、建筑里的空间感和空间表现的共同特征,而造成中国艺术在世界上的特殊风格。……研究我们古典遗产里的特殊贡献,可以有助于人类的美学探讨和艺术理解的进展。""'舞'是中国一切艺术境界的典型。"②

第三节 舞蹈意境的结构层次

每一种艺术形式的意境创造,都具有独特的物质材料和表现手段,因而也表现出不同的创造手法和美学特征。舞蹈艺术创造舞蹈意境的物质材料,是经过提炼美化、节律化的人体动作和姿态,其表现手段是舞蹈运动的过程。舞蹈意境的创造,主要是通过形象化的情景交融的艺术特写,把观众引入到一个想象的空间,进而获得更丰富的审美享受。不过,情景交融存在着一个不断深化的过程,其结构层次表现为:景——情——形——象——境,现简述如下:

景:即舞蹈作品的特定时空,是舞蹈作品中引发人物动情的外部环境。有了景,人物方能见景生情,情随景迁。舞蹈作品中的景,主要靠虚拟性、假设性的舞蹈动作、姿态和动作过程来描绘、模拟、表现。如栗承廉编导,陈爱莲首演的女子独舞《春江花月夜》,描写一位中国古代少女在春天夜晚的月光下漫步于江边花丛中,见景生情,对未来美好幸福生活的无限憧憬。在空无一物的舞台中,在舒缓优美的乐曲中,舞蹈家凭借训练有素的人体动作、表情和感觉,通过"漫步"、"闻花"、"照影"、"听鸟啼鸣"、"学鸟飞翔"、"憧憬幸福爱情"等段落,将春天的盎然生机,清澈流动的江水,清凉皎洁的月夜以及空气中弥漫的花香,全都妙肖地表现了出来,使观众如临其境,如闻其香,和演员一起陶醉在这美景之中。所有这些如诗如画的景色,都是由舞蹈家运用动态的人体语言加以表达的。再如中国京剧舞蹈《三岔口》,在月黑风高的深夜,所展开的一场惊心动魄的搏杀;由沈蓓编导的男子三人舞《春江行》中那三位壮汉,架着木筏沿着湍急的河流,飞流直下三千尺的险象;由王曼力编导的女子独舞《无声的歌》中烈士张志新在狱中为坚持真理而惨遭杀害的情景,无一不是通过动态形象加以创造的。在这些作品中,人们会发现,舞蹈艺术在叙事、状物、造景方面同样具有很强的潜力。

　　以上所说描叙性的舞蹈作品有"景"是容易理解的,那么,宣抒性的舞蹈有没有"景"呢? 在我们看来,这类舞蹈作品同样也有"景",只不过这两种类型舞蹈的"景"的表现方式不同罢了。如果说,描叙性舞蹈的景,是通过舞蹈演员的虚拟性、假设性表演创构出来,并使观众能够明显地感受到,是一种显性的景的话,那么,渲抒性舞蹈的景,则是一开始就和舞者的"情"与"形"交织在一起,是一种隐性的景。舞蹈作品看上去似乎没有"景"的描绘,没有"事件"的过程,其实并非真的没有,只不过这里的"景"被编导有意识地淡化和虚化了,在创作者的心中和表演者的心中都是有景的,从舞蹈《鄂尔多斯舞》演员舒展的手臂,昂首远望的眼神中我们看到了大草原的辽阔;从《荷花舞》流动的舞步中我们看到了一池春水。表演者情的迸发、形的造就,其根据就是心中之景,演员的心中不但有景,而且,演员心中景的明晰度直接表现为情的强度和形的真实度。所以我们认为舞蹈作品都是有景的,只不过有些舞蹈的景是显性的,有些舞蹈的景是隐性的。这是舞蹈意境构成的第一个层次。

　　情:是舞蹈的原动力,亦是舞蹈作品人物行为的内在驱动力。舞蹈作者在生活中不动情、无所感,就不可能创作出舞蹈作品;舞蹈演员表演时不动情,就创造不出鲜明生动的舞蹈形象。作品中人物没有情、不动情,就无法手之舞之,足之蹈之。过去有些舞蹈作品单纯地交代情节,单纯地模拟生产劳动过程和军事战斗动作,这就是光有景,没有情,情景没有交融,所以不动人。情从何处来? "物使之然也"。南朝梁文学批评家钟嵘在其《诗品》中也说:"气之动物,物之感人,摇荡性情,形诸舞咏。"舞蹈之情是舞蹈家受客观物象刺激影响后的心理反应。意境中的"意",在艺术作品中指的就是一种情思、情志和情意。唐代诗人白居易在《与元九书》中讲到一首诗就像一棵树,感情是它的根,表达情感的语言是它的枝叶,优美的声律是它的花朵、深刻的内容是它的果实。即所谓根情、苗言、华声、实义。南宋学者张戒在《岁寒堂诗话》中也把"情真"作为构成诗意的重要因素,"情真"才有"意味",情感真挚淳厚,作品才能有艺术感染力,才能蕴藉隽永,令人难忘。由张瑜冰编导,张平主演的舞蹈《为了永远的纪念》就是一部情真意长的舞蹈诗。赵宛华编导,姚珠珠、蒋齐首演的双人舞《塔里木夜曲》;李仁顺编导,崔美善表演的女子独舞《挚爱》都饱含着舞蹈家真挚而淳厚的情感,从而为创造深邃的意境打下了坚实的基础。这是舞蹈意境结构的第二个层次。

　　形:即人体的外部形态。人物从见景生情到情随景迁,情动于中之后,"感物而动,不觉手足自运",于是"摇荡性情,形诸舞咏"。在这种心理活动下产生的外部形态有两种:一种属自然形态,如高兴了一蹦三尺高,悲伤了捶胸顿足甚至就地打

滚……等，虽也在一定程度上宣泄了人物的真情实感，但动作是随心所欲，形态放任而不规范，缺乏形式美感，所以这类表情和动作尚属自然形态，不能算是艺术形象；另一种属审美形态，经过舞蹈家按舞蹈艺术规律加以提炼，有节律，有一定的形式美感。这种"形"，虽然可以称之为舞蹈，但还不是艺术舞蹈中的最佳状态。因为这种形，只能表现一种类型化的情感。如表现热情则情感奔放，动态高扬，节律快捷；表现悲情则情绪懊伤，动态沉重，节律顿滞。这种形，有的具有外部形态的美，也能抒发出一般人物的情，能渲染气氛，有一定的传感力，但尚缺乏个性化和穿透力，还难以给人留下深刻的印象。这就需要我们创造出既有外部形态又有鲜明个性的舞蹈形象。

象：就是形的凝练与升华，它能准确鲜明地刻画人物的个性，是饱含人物内心激情的外部形态，是姿态造型和运动过程组合有序的动态形象。"象"是一个含意十分丰富的语词概念，《易经·系辞上》就有"立象以尽意"之说。清代学者尚秉和的《周易尚氏学》进一步解释："言之不尽者，象能显之。"这就是说，借助形象，可以表达语言概念所无法表现和说清的思想。那么，"象"为什么能"尽意"？当代舞蹈学者袁禾在其专著《中国舞蹈意象论》中作了比较详细的论述，认为"'象'，不是生硬的概念，而是一种活脱脱的能变化的生命体，其鲜明生动的形象易为人所感知，并在感知的过程中通过联想、体悟去领受更多、更深的'意'，有利于人们从整体上把握对象。""舞蹈正是凭借鲜明的动态视觉形象而使其感情的表现得天独厚。"③

作为舞蹈意境结构一个层次的"象"具有以下特征：1.它是以人体为物质材料，动静结合，以动作过程为主的动态形象。无论是《小溪·江河·大海》中不断回流的人体，还是《丝路花雨》中的"反弹琵琶"静态舞姿，都是构成舞蹈意境的象。2.它是以充溢的情感为其内核，抒情与叙事相结合，表现与再现相交融，而以抒情和表现为主的情感形象。孙红木编导的女子独舞《采桑晚归》，就是具有舞蹈意境结构的艺术形象。3.它是具有鲜明个性色彩的独特形象。如李仲林等编导的舞剧《凤鸣岐山》中的妖狐妲己的形象，舞剧《鱼美人》中蛇女的形象。4.它是具有审美价值、能吸引观众玩味欣赏的形象。如杨丽萍创作并表演的《雀之灵》，黄少淑、房进激编导，古梅表演的女子独舞《金蛇狂舞》的形象等均是。

境：在一部舞蹈作品里，舞蹈形象的优劣直接决定着舞蹈作品的成败和审美价值的高低。所以舞蹈家们在创作过程中总是废寝忘食、梦寐以求地运用自己的全部心智，集中自己的全部审美创造能力去寻找和锤炼作品中的舞蹈形象。不过，和舞蹈形象同时为舞蹈家们所看重和追求的还有一种更富于艺术感染力的"象外之象"，那就是舞蹈意境。意境，在当代文艺理论中被解释为："文艺作品中所描绘的

生活图景和表现的思想感情融合一致而形成的一种艺术境界"。④美学家叶朗认为："'意境'的范畴不等于一般艺术形象的范畴（'意象'）。'意境'是'意象'，但不是任何'意象'都是'意境'。'意境'的内涵比'意象'的内涵丰富。'意境'既包涵有'意象'共同具有的一般的规定，又包涵有自己特殊的规定。正因为这样，所以'意境'是中国古典美学的独特的范畴。"⑤另一位美学家李泽厚也认为；"'意境'和'典型环境中的典型性格'一样，是比'形象'（'象'）'情感'（'情'）更高一级的美学范畴。"⑥既然"意境"是我国古典美学的独特的范畴，那么，重视民族特色的中国舞蹈艺术自然应当把追求与表现深邃隽永的意境当作努力的目标。

王国维在论述意境创造的途径时提出两种方法，即"写境"与"造境"，结合舞蹈艺术的实际，可以作以下理解：

1. 写境，就是造事表情、构景抒怀，先构建一个环境，让主人公在特定的环境中见景生情，舞蹈起来。即前人所说的"由景入情，假象见意"。

作品先以虚拟生动、引人入胜的环境描叙调动观众的审美兴趣，在表现情节事件及人物关系的过程中，渗入创作者、表演者的主观情感态度，然后通过创造出的舞蹈形象，来表达舞蹈家的审美态度和舞蹈作品的思想主题。孙红木编导的女子独舞《采桑晚归》，就是通过虚拟的人体动作的表演、描绘了一位采桑姑娘，手执竹竿，撑着一条满载桑叶的小舟，游弋在青山绿水之间，虽是风景如画，但在姑娘心中想念的却是她心爱的蚕宝宝，甚至连蚕宝宝吃桑叶的沙沙声她都听见了。通过这些情景的描绘，进而塑造了一位勤劳的养蚕姑娘的形象。由陈泽美、邱友仁编导的双人舞《新婚别》采用的也是由景入情的写境手法：红烛高照，头戴红盖头的新娘正在等待新郎。她掀开盖头偷偷环视，露出羞涩的表情。新郎英姿勃勃地出现了，二人沉浸在浓烈的爱情之中。挂在壁上的长剑，使新娘十分不安……鸡鸣了，催促征人的号角响了，新娘用力抱住丈夫不愿分别，后又毅然脱去红装，送夫君踏上征程，自己却陷入巨大的哀痛之中。这部作品以鲜明生动的人体动态语言，将唐代诗人杜甫的著名诗篇展现在观众面前，用可视的舞蹈形象，揭示了连年征战给百姓带来的苦难，强烈地呼唤着人们渴望的和平与安定的生活。

2. 造境，就是充分发挥舞蹈动作的抒情功能，直接抒发舞者的情感。即前人所说的"移情入景，貌题直书"。

这类舞蹈作品的时空环境是虚的，多半是一种时代氛围和假设性环境，在这种只有心象而无实境的时空中，舞者以鲜明生动的情感语言，直接抒发人物的思想感情，在这类作品中情与景是叠合在一起的，而舞者之情也往往是既有人物的个性特征，又概括了时代和大众普遍的情感特色，因而才能引发观众的共鸣。群舞《红绸

舞》、女子群舞《荷花舞》、《葵花舞》、男子群舞《黄土黄》、《黄河魂》、《海燕》均属此类。另外，如男子独舞《希望》、女子独舞《心花怒放》等都是貌题直书、直接抒发舞蹈家主观感受的作品。

第四节　舞蹈意境的审美特征和意境创造的途径

舞蹈界关于这个问题的讨论不算很多，也欠深入，现在我们在这里谈谈个人见解，供读者和同行们参考。

舞蹈作品中的意境，是一种以人体动作和姿态为主要手段，结合音乐、舞台美术（灯光、布景、道具、服装）等艺术手段，创造出的情景交融、诗情画意、内涵丰富、能引发观众联想的一种艺术境界。其审美特征主要表现在以下几个方面：

一、情景交融，如诗如画

杨琪在《艺术学概论》中谈到意境时，引用了宗白华先生的话："意境是'情'与'景'（意象）的结晶品。"杨琪认为"意境也有高下之分"，"意与境交融无间，完美结合，浑然一体，景中有情，情中有景方是意境上品。意境中的景要像蕴含情的一幅画，意境中的情要像融在画中的一首诗。"[⑦]

1980 年，在第一届全国舞蹈比赛期间，由杨桂珍编导、著名傣族舞蹈家刀美兰表演的独舞《水》，以其浓郁的风格、精彩的表演赢得了广大观众的称赞和专家的好评。舞蹈评论家王曼力在《舞蹈》上这样写道："由杨桂珍编导、著名傣族舞蹈家刀美兰表演的独舞《水》，很像一件工艺品，似出自能工巧匠之手的象牙雕；也像一幅水粉画，泼浓墨重彩绘下澜沧落日图；更像一首田园诗，酣畅的诗情给人以美感和纯真的享受。"这部作品恰似一幅富有浓郁生活情趣的傣族风俗画：夕阳下，一位少女挑着水罐到江边汲水，夕阳的余晖洒在她的脸上，她从水中照见自己姣好的身影，脸庞涌现出青春的喜悦……她散开秀美的长发，在清亮的江水中洗净。她开始坐在岸边，用双足拍水嬉戏，波光粼粼、清澈透明的江水吸引着她，她情不自禁地跳入江水中，冲洗去一天的疲劳。清风徐来，她轻抚洗净晾干的长发。夕阳落山了，只见她起身三转两绕，转眼间盘起了傣家少女别具一格的发型。然后挑起水罐，踏着霞光，向着炊烟缭绕的竹楼款款走去……傣族舞蹈家刀美兰在作品中体现出的自然、朴素的风格和娴熟、准确的技巧，都给人留下了深刻的印象。评论文章中还说："看了《水》，真像喝了一口傣家清亮的水；看了刀美兰的表演，真像看见傣家少女水一样透明的心。"她的表演朴实自然，优美流畅。她在舞台上一颦一笑，一扬

手一投足，都是那样充满生活气息，那样强烈地感染观众。在第一届全国舞蹈比赛中，女子独舞《水》获编导、服装设计两个一等奖，获音乐三等奖，刀美兰获优秀表演奖。

由多年来对我国古代舞蹈作过潜心研究的孙颖编导并作词曲的古典女子群舞《踏歌》，也是一部情景交融、如诗如画的作品。这部荣获中国首届"荷花奖"作品金奖的古典舞也可以说是一部别具一格的古代民间舞。舞蹈家对汉唐时期曾在我国广为流传的歌舞"踏歌"形式和有关诗文进行了研究之后，在舞蹈舞台上，不仅创造性地再现了一两千年前"踏歌"产生和流传时的时代氛围和人文环境："正是风和日丽，几许繁红嫩绿，处处踏青斗草，人人眷香偎玉。""春月大堤平，堤上女郎联袂行。唱尽新词看不见，红霞影树鹧鸪鸣……"而且在创造性的展现当年"踏歌"的风采的基础上又有所发展：如果说"踏歌"的原本形式比较多的是踏地为节，边歌边舞，自娱自乐的话，孙颖的《踏歌》除了以各种踏足为主体步伐之外，还发展了一部分流动性很强的舞步。"流""顿"结合，"动""静"相宜，增强了视觉上的对比与变化；适应了当代观众对舞蹈艺术的审美要求，新颖婀娜的舞姿，气韵生动的长袖，配合着饱含深情的歌词："君若天上云，侬似云中鸟，相随相依，映日浴风。君若湖中水，侬似水心花，相亲相怜，浴月弄影。人间缘何聚散，人间何有悲欢，但愿与君长相守，莫作昙花一现。"融飞舞流动的舞蹈于诗情、画意、乐韵之中，给观众以丰富的美感享受。

二、虚实相生，物我合一

舞蹈作品的意境是由实境和虚境两个部分构成，虚实相生，乃成意境。所谓实境，就是舞蹈家在作品里具体描绘、直接表现的那些实在的、可视的、有限的"象"，这个"象"，即"象外之象"的第一个"象"，是舞蹈家殚精竭虑、反复锤炼，呈现在观众面前的，没有这第一个"象"，就引发不出第二个"象"，就无所谓意境。但如果只有这前一个"象"，或者说这个前一个"象"不精彩、平淡无奇，不能唤起观众的艺术想象，也不能产生意境。这舞蹈家精心营造在先，观众产生想象在后的第二个"象"就是虚境。我们说一部作品有境界，就是说它既有实境又有虚境，一部作品要有境界，要达到虚实相生，虚实结合，实境须创造出广阔的空间，虚境能引发观众丰富的想象；在舞蹈作品中，实境靠动态建构，虚境靠情态导引。由庞志阳、门文元等编导的三人舞《金山战鼓》就是一部虚实结合的佳品。舞蹈中的"登舟观阵"、"擂鼓助战"、"初胜笑谈"、"中箭拔箭"、"盟誓再战"、"还我河山"等情节内容都是实境，这些实境，都是通过一系列的人体动作如"鼓上前桥"，"后桥下鼓"，"串翻身击鼓"等技巧表现出来的。而宋、金两军在金山下、大江边的那场殊死搏杀，以及以梁红玉

为杰出代表的宋军将士为还我河山不惜抛头颅、洒热血的英雄气概则是虚境。而这些虚境都是通过演员的情真意切的表演使观众感知的。在这部作品中虚实结合达到了相当完美的程度，所以才使得一段不长的三人舞，却创造出了气壮山河的无畏精神和千军万马的征战景象。

中国当今许多舞蹈作品常常借鉴传统艺术"缘物寄情"、"托物言志"的表现手法来塑造舞蹈形象，抒发个人的情怀。这些作品外形上表现的是物（花、鸟、鱼、兽、山、河、日、月），实际上塑造的是人。这种情景合一、物我同一的艺术观念，实际上是我国传统哲学思想"天人合一"在艺术上的反映，试看数例：蒙古族舞蹈家敖登格日勒表演女子独舞《翔》，通过指、掌、腕、肘、臂、肩的灵巧敏捷、富有节奏感的屈、展、伸、张、抖、颤、揉等有序而又自由的律动，神韵盎然地塑造了一只在内蒙古大草原辽阔的天空自由翱翔的"大雁"的舞蹈形象。由舞者的人体律动和奇妙的上肢造型相结合所创造的大雁形象矫健而有灵性，它是生命的象征，又是自由的象征，又好像是舞者自己的象征。由著名舞蹈家杨丽萍创作并表演的女子独舞《雀之灵》：一只洁白的孔雀飞落在西双版纳的密林中，它迎着晨曦，踏着露珠，轻梳羽翅，随风起舞。它展开缀着金色羽毛的雀尾，用舞蹈表现企盼吉祥、和平、幸福和欢乐的心声。它时而宁静伫立，时而飞旋身姿。它的美丽倩影，映衬在初升的太阳的圆形光环之中。杨丽萍充分运用了手臂、肩胸和头部的闪烁性的动作，造成了神奇、幽深的意境，突出了孔雀的生命活力，创造出高洁、纯真和富有生命激情的形象。在这里杨丽萍把全部的身心和爱意投向了美丽的孔雀，此时的杨丽萍已是一只美丽的孔雀，而那只在舞台上飞舞灵动、旋转自如的孔雀就是杨丽萍，此时此刻的舞蹈，达到了情景交融、物我同一境界，深邃的诗情画意，深深地感染了观众，具有极为强烈的艺术魅力。

三、内涵丰富，给人启迪，引人思考

全面地说，舞蹈意境是由三个方面组成的，首先由舞蹈编导精心的构思和营造；其次由舞蹈演员准确生动的表现；最后由观众接受并展开创造性的联想。就是说，舞蹈意境是由舞蹈编导和舞蹈演员共同创造的情景交融的艺术形象和它所引发出的观众的艺术想象的总和。由舞蹈家林怀民编导的舞剧《薪传》，表现了我们的先辈们为了华夏民族的生存和发展、自"唐山"出发，漂洋过海，冲破惊涛骇浪，去开发台湾宝岛的开拓精神。质朴、率真的情感，从生活中提炼的动作语言，看上去自然平实，无多绮丽华彩的篇章，但却创造出"大象无形"的艺术境界，不仅给人以强烈的感染，而且引人深思。黄素嘉编导的音乐舞蹈史诗《中国革命之歌》中的《春回大地》，也能说明这个问题。这段舞蹈用精练、虚拟的手法，对我国 20 世纪 70

年代后期开始实行改革开放的时代氛围作了富有诗意的形象表现,热烈的欢庆场面之后,舞台上呈现出一片新绿,空气是那样清新,环境是那样的宁静,在深情甜美的歌声中身披绿装的少女,好像是沐浴在春风中的禾苗,敞开心扉,舒展双臂,翩翩起舞。通过柔美的舞蹈,观众仿佛看到,姑娘们时而劳动在田野之上,时而穿行在绿阴之中。忽然,绿浪淹没了人群,刹那间,又只见林阴成片,绿野无边。下雨了!这春雨织成一张银色的网,给禾苗披上一层水露,给姑娘们缀上满身银珠,她们情不自禁地唱着生命的欢歌,接迎着春的洗礼……此情此景,如诗如画,不仅从形式上给人以美的愉悦,而且通过美的形象,唤起了人们更广阔的联想:春天又降临大地,祖国和人民又获得新生。古人在评诗论画时曾说:"作诗之妙,全在意境融彻,出声音之外,乃得真味",又说艺术品要善于引人联想,要能使人"望秋云神飞扬,临春风思浩荡"。[8]《春回大地》所取得的正是这样的审美效果。它不仅创造出了一种情景交融的艺术境界,而且以有限的形象,表达出了无限的意蕴,创造出了一种比直接出现在舞台上的形象更加丰富的艺术境界。

概念小结

境界说: 是我国传统文艺美学的重要理论,主张艺术作品要创造出"象外之象"、"景外之景"、"韵外之致"和"味外之旨",以达到"言有尽而意无穷"的审美要求,并认为只有创造出具有一定艺术境界的作品,才是具有高格的上品。

意境: 文艺作品中描绘的生活图景和表现的思想感情融合一致而形成的一种艺术境界。

舞蹈意境: 在舞蹈作品中,以经过提炼美化的人体动作为主要手段,结合其他艺术手法,创造出的一种情景交融,并能引发观众丰富的艺术联想和想象的艺术境界。

思考题

一、试析舞蹈意境和舞蹈形象的关系。
二、舞蹈意境有哪些审美特征?

参阅观摩舞蹈作品

女子群舞《小溪·江河·大海》、《踏歌》、女子独舞《雀之灵》、《翔》、京剧舞蹈《三岔口》。

注释:

① 参见狄其聪、王汶成、凌晨光:《文艺学新论》,第 568—569、341 页,山东教育出版社 1994 年版;胡经之:《文艺美学》第 238—244 页,北京大学出版社 1989 年版。

② 参见宗白华:《美学散步》第 78、69 页,上海人民出版社 1981 年版。

③ 袁禾:《中国舞蹈意象论》第 2、8 页,文化艺术出版社 1994 年版。

④ 《辞海》(文学分册)第 7 页,上海辞书出版社 1979 年版。

⑤ 叶朗:《中国美学史大纲》第 621 页,上海人民出版社 1985 年版。

⑥ 李泽厚:《美学论集》第 325 页,上海文艺出版社 1980 年版。

⑦ 杨琪:《艺术学概论》第 63 页,高等教育出版社 2003 年版。

⑧ 朱承爵:《存余堂诗话》。

第十二章　舞蹈的形式结构

本章要义：

　　舞蹈是一门形式感很强的艺术，舞蹈的内容和舞蹈的形式是互为依存、互为制约、互为影响的关系。舞蹈创作就是赋予舞蹈作品所表现的生活内容以一定的舞蹈形式。

　　对舞蹈的审美感知，就是对舞蹈形式这一客观存在的感知。舞蹈形象是存在于空间和时间中的人体动态的形象，因此这就离不开我们对舞蹈形式结构中的视觉形象、听觉形象和动觉形象的审美感知。

　　舞蹈形式的结构过程，就是根据舞蹈的内容寻求与之相适应的舞蹈形式的过程。一般说来，可相对地分为内在的形式化和外在的形式化的两个结构过程。舞蹈的形式结构，大致有以下几种类型：1.舞蹈的情节结构；2.舞蹈的情感结构；3.舞蹈的心理结构；4.舞蹈时空顺序结构；5.舞蹈时空交错结构；6.舞蹈散文诗式结构；7.舞蹈时空流动转换式结构；8.舞蹈交响乐章结构；9.舞蹈情感色块结构。

　　舞蹈的内在的形式是舞蹈作品题材内容的组织和构造，使其由无序按照舞蹈规律成为创造舞蹈艺术形象的有序整体；外在的形式就是舞蹈形象整体的外现和表达，是客观存在的外在形体。运用舞蹈形式手段塑造舞蹈形象的方法主要有：1.直接表现法；2.间接表现法；3.综合表现法。

　　任何事物都是由内容和形式所构成的。人们对任何事物的认识，一般都要经过由表及里、由感性认识到理性认识的过程。这也就是说，要通过对客观事物外在的形式才能了解和认识其本质内容的。如果没有对事物外在形式的观察、感受和体验，就不可能有对其本质的了解和认识。辩证唯物主义的基本观点是：形式和内容是统一的。没有内容，就没有形式；而没有形式也就没有内容。没有形式的内容就不成其为内容，某种具体的内容，只存在于和一定的形式的统一之中。内容决定形式，形式又积极地作用和影响内容。舞蹈作品也不例外。舞蹈的内容存在于舞蹈的形式之中，舞蹈的内容只有通过舞蹈的形式才能表现出来。舞蹈的内容和舞蹈的形式是互为依存、互为制约、互为影响的，失去了这一方，那一方也就不存在。特别是，舞蹈是一种直观审美感受的空间性和时间性相结合的艺术，这种特性就决

定了舞蹈是一种具有强烈形式感的艺术。舞蹈形式的艺术特征,正是舞蹈和其他艺术形式的区别所在。舞蹈创作就是赋予舞蹈作品所表现的生活内容以一定的舞蹈形式。因此,对舞蹈形式的进一步考察,就十分重要和不可缺少了。

第一节　舞蹈形式的感知结构

舞蹈形式是舞蹈内容的存在方式,对舞蹈的审美感知,就是对舞蹈形式这一客观存在的感知。由于舞蹈是一种时间性、空间性和综合性的人体动态的艺术,我们进行舞蹈的审美活动(舞蹈创作或舞蹈欣赏),必须对舞蹈形式的感知结构有一个比较清楚的了解。人们之所以能进行舞蹈的审美活动,就在于人类在社会文化历史的进化和人的生理、心理发展过程中,逐渐培养起人的审美感觉器官。与我们舞蹈艺术审美活动联系比较紧密的是人的视觉、听觉和动觉三种感觉器官。对舞蹈形式的感知,实际上就是对由舞蹈形式的物质外化形态的舞蹈形象的感知。舞蹈形象是存在于空间和时间中的人体动态的形象,因此这就离不开我们对舞蹈形式结构中的视觉形象、听觉形象和动觉形象的审美感知。

一、视觉形象

通过视觉器官所感知到的形象,包括色彩、线条和形状三个部分。

1. 色彩

色彩即光线(可见光谱部分)对于眼睛视神经的刺激作用所引起的不同感觉,一般可分两大类:无彩色(白色、黑色和灰色)和彩色(白色、黑色和灰色以外的颜色)。

根据人们对颜色的生理和心理反应,各种颜色能引起特定的情感体验,如:

红色——热烈、庄严、兴奋。

橙色——热情、严肃、快乐。

黄色——明朗、欢快、活跃。

绿色——美丽、自然、大方。

青色——秀丽、朴素、清冷。

蓝色——清秀、广阔、朴实。

紫色——珍贵、华丽、高贵。

黑色——沉闷、紧张、恐怖。

白色——明亮、淡雅、纯洁。

"这种对应关系罗列,一方面是根据特定颜色使人所产生的生理性反应(如红橙黄给人以温暖的感觉,因此称为'暖色',青蓝色给人以寒冷的感觉,因此称为'冷色');更重要的一个方面,是根据特定颜色使人所产生的情感反应(亦即精神性反应、心理性反应):鲜红的国旗给人以庄重严肃的感受,于是觉得红色是庄严的;金黄的麦浪给人以轻快欢乐的感受,于是觉得黄色是欢快的;湛蓝的大海一望无垠,于是觉得蓝色是广阔的;乌云密布的天空令人窒息,于是觉得黑色是沉闷的;……"[1]

如芭蕾舞剧《天鹅湖》中白天鹅奥杰塔和众天鹅少女的白衣、白裙的视觉形象,给人以纯洁、善良的感觉,而恶魔罗德伯特和他的女儿奥吉丽亚的黑衣、黑裙的视觉形象则给人以阴险、诡诈、恶毒的感觉。

《荷花舞》以绿色和蓝色为基调的灯光布景设计,一望无际的蓝色天空,河岸边绿色的垂柳,与荷花少女的绿色荷叶、粉红色或白色莲花的衣裙饰物相映生辉,既展现出我们祖国的秀丽,也表现了一派纯净、安宁和欣欣向荣的情感色彩。

《丰收歌》的朱红色上衣,深蓝色裤子,白色小围裙,手持黄色纱巾、镰刀,头戴麦秆编的草帽,体现出江南劳动妇女纯朴、坚毅、勤劳的性格特征和她们热烈、欢快、乐观的情感。

2. 线条

线条,即一个点向一定的方向移动,或两个以上的点的联结所形成的图形。有直线和曲线两种。有时各种事物的轮廓(如建筑物的直线,人体的曲线等)也称作线条。

各种线条所引起的人的情感体验,在所有的艺术形式中往往都是共通的。"英国画家荷迦斯在《美的分析》一书中,专门写了一章《论线条》。他指出,曲线比直线更富有装饰性,直线只是在长度上有所不同,因而最少装饰性。波状线'作为一种美的线条'比曲线'更加美更加吸引人',而蛇形线由于能'引导眼睛去追逐其无限多样的变化'成为'富有魔力的线条'。"[2]"凡是直线和转折突然的线条,往往总是与兴奋、狂怒、强硬、有力等情感中的力的结构模式相类似;凡是曲线和转折较为和缓的线条,往往总是与温柔、悲哀、宁静、悠闲、欢乐一类的情感活动的力的模式相当;方向向上或向前的线条往往与积极、进取、活跃等思想情绪相对应;而方向向下或向后的线条总是与软弱、松懈、垂头丧气、缺乏活力等思想情绪相对应。"[3]

任何舞蹈动作都是由人的四肢、躯干和头部各种线条的运动和变化所形成的。具有高度程式化了的各国古典舞蹈(如我国的古典舞、印度的古典舞和欧洲的芭蕾

舞) 其各种动作都有一定点、线移动方位的严格规范。如芭蕾舞的脚有五个基本位置,手有七个基本位置,各个部位(点) 的联结和变化(线条) 就形成了各种脚部和手部的舞蹈动作。我国古典舞中的"云手",其基本的动律,就是双手在胸前作有严格规范的圆线和弧线的移动;其他的舞蹈动作也同样有一定的规范和标准的点、线移动的部位。同样的一个动作,如果给予不同的线条、节奏、力度、幅度的变化,可以表现出不同人物的性格和情感特征。即以"云手"和"拉山膀"为例,圆润的缓慢的线条动作和硬直的带有棱角的快速的线条动作,就可以表现出完全不同的性格和情感特征:前者谦逊、温和,后者粗犷、急躁;前者具有阴柔之美,后者则有阳刚之气。

另外,人物在舞台上地位的调动线,或称为舞台空间运动线,同样从属于人们对线条形式的审美感受。如《荷花舞》的舞蹈队形画面的运动变化,以圆形和弧形为基调,给人一种安宁、平静、柔和的美感;而《丰收歌》的舞蹈队形画面的运动变化,除了中间休息一段采用圆形和弧形外,前、后两段劳动的场面则基本上采用竖直或横直的线条,较好地表现了江南劳动妇女高涨的劳动热情和豪放、乐观的性格特征。特别是舞蹈的最后一段,开始以十二个人一横排地向舞台前推进,继而又变为二排(六人一排),后排又越过前排,最后又成为一横排的处理,就非常形象地表现出挥镰割稻中你追我赶的劳动竞赛的火热场面,有着强烈的艺术感染力量。

3. 形状

形状,又称为图形,是由直线和曲线所构成的一定的形象。在审美的形式感受中,一般说来,"正方形、圆形总是与牢固、稳定的观念相对应,长方形、椭圆形、等腰三角形等总是与运动、变化的观念相对应。"④古希腊罗马的毕达哥拉斯派哲学家们认为"一切立体图形中最美的是球形,一切平面图形中最美的是圆形。"⑤

在舞蹈作品中的图形,统称为造型画面,一般是相对稳定的画面构图。如舞剧《丝路花雨》序幕中三组千手观音的画面造型,造成一种年代久远、扑朔迷离的幻境,把观众带入了古代敦煌千佛洞的美丽而神奇的世界中去。音乐舞蹈史诗《东方红》中的《游击队舞》,就三人一组,采用三角形的画面造型,通过左右、前后的移动,造成一种游击队员埋伏和出没于芦苇荡的意境。再如芭蕾舞剧《红色娘子军》序幕中,在阴暗的土牢中,琼花昂首挺胸地被捆绑吊在柱子上,二难友跪坐在柱子旁,高低相间的斜排画面造型,更突出了琼花的倔强、反抗的性格和强烈的愤怒情绪。而最后一场尾声结束时,娘子军连的战士和众乡亲们,手举刀、枪、镰刀、斧头,排成三个横排一直向前挺进的画面造型,则显示了"一个战士倒下

去,千万个革命者站起来"和革命洪流不可阻挡的磅礴气势,能给观众留下非常强烈和深刻的印象。

二、听觉形象

物体振动所发出的音波(声音),作用于人的听觉器官,而引起生理和心理的情感体验或特定生活的形象的联想,我们称之为听觉形象。最简单的音波是纯音(如音叉的声音),由不同频率和振幅的纯音相混合而成的声音是复音(如乐器的声音)。全部声音按它们是否具有周期性,而分为乐音和噪音两大类。乐音是周期性的声音振动。纯音和以频率为简单整数比例的纯音混合而成的复音,都属于乐音,如音叉音、提琴音、歌唱家的歌声等;噪音是非周期性的声音振动发出的声音,如两物相撞声、敲打声、风的呼啸声等。无疑听觉的审美对象主要是乐音,特别是由不同乐音的发展、变化(指曲调的音乐关系、节奏、节拍、和声、调式、速度、音强等表现手段)所构成的音乐。但是,音乐的形象是看不见、摸不着的,似乎不如视觉形象给人的感觉印象那样鲜明、具体,但由于构成音乐艺术特有的声音基础的音乐音调来源于生活中声音音调的提炼、概括和典型化,音乐形象是以具体感性的形式反映社会现实生活的,所以它能"通过声音而传达着丰富的联想联系和语言联系,间接地触及到所有感官的范围,触及人类思维和感受的极多的方面。"⑥由于生活的联想作用,可以由听觉的形象转化为视觉的形象。如我们听到黄莺的清脆的啼鸣,我们的脑海中就会出现清晨的原野、翠绿的枝头,甚至还有盛开的鲜花的画面;我们听到潺潺的流水声,就仿佛看到了苍郁的青山和清澈的小溪……这种感官印象的联想联系是作曲家们所经常采用的。如"一个作曲家为了要在音乐中体现出黎明来,他当然主要地是从黎明所引起的情绪作出发点。而这种情绪一般都是欢乐的,清新和淳朴的。因此,相应的音调就适合于在音乐中体现黎明。但很容易理解到,这种音调的欢乐、清新和淳朴,还不能产生真正的形象的具体化。听众会感觉到上述几种情绪,但他们可能完全不把这些感觉与黎明的观念联系起来。为了使音乐中黎明的形象具体化,还必须将表达着黎明的特征并能够促发我们的记忆力的现实音响加以音乐化。……音乐的黎明中,最动人的、形象最清晰的,都是利用了能引起鲜明联想的清晨的声音原形象。例如,穆索尔斯基在《荒山之夜》结尾利用了钟声和牧笛声,在《霍凡希那》的序曲中利用了公鸡叫和钟声。……联想的基础,我们知道,是在于一个感性现象经常伴随着另一个感性现象,因而当我们在艺术中体现了第一个现象的时候,就在思想中引起了第二个现象(如牧笛声使我们想起太阳的升起)。"⑦音乐中的联想,除了模拟性音乐联想外,还有情节性音乐联想、类比性音乐联想,以及歌声引起的联想等等。

当然,音乐形象的塑造,并不仅局限于利用联想的手段来加强音乐表情描绘的能力,还有一些作曲家利用象征性类比的手法,用一种感性现象来代替另一种感性现象,如以声音的闪烁来模拟白日的闪光,用声音的增强来表现光的增强,等等。尽管这种象征性的类比手法,在音乐界有不同的看法,但是,历史上一些著名的音乐家在创作中都对此作了尝试,现代的一些作曲家仍在运用它。这种客观存在的现实,都说明音乐家都在为扩大音乐表现题材内容的范围,寻求更多的表现手段作着努力的探索和尝试,这一点,还是应当予以肯定的。

舞蹈音乐在舞蹈艺术中起着极为重要的作用,我们常用"音乐是舞蹈的灵魂"来形容音乐在舞蹈艺术中的重要地位,不管这种说法是否完全确切,我们坚信没有好的舞蹈音乐是很难创作出好的舞蹈作品来的。很多舞蹈和舞剧的编导的创作过程,大多是根据音乐来进行舞蹈的设计和编排的,因此,音乐的好坏、优劣,就直接影响着舞蹈和舞剧的创作水平。从客观来看,舞蹈还是以视觉形象占主要地位和作用的一种艺术,因为从一般观众对舞蹈的审美过程来看,他们的主要注意力还是首先集中在舞台上的舞蹈形象上面,甚至是观众对舞台的布景、灯光、服装、道具的注意还要在音乐之先。这是因为以光和光的反射所形成的视觉形象要比音的振动而形成的听觉形象对人的感觉器官具有更强的刺激作用。因此,我们在观看舞蹈演出时,只有有意识地把注意力引到音乐方面来时,才能比较细致地突出地感受到音乐形象。不过,由于在优秀的舞蹈和舞剧作品中,音乐和舞蹈是紧密地水乳交融结合在一起,音乐形象和舞蹈形象及其所表现出的情感内容是完全一致的,它们是在共同地塑造舞蹈作品中的舞蹈形象。听觉形象和视觉形象的协和统一,就使得舞蹈形象具有着更加鲜明、突出、生动的特点,比单一的听觉形象或视觉形象的艺术表现手段,有着不可比拟的丰富和深厚的艺术魅力。

例如《瑶族长鼓舞》的主旋律:

$$\underline{6\ 3}\ \underline{3\ 6}\ |\ \dot{2}\ \cdot\ \underline{1}\ |\ \underline{7\ 2}\ \underline{1\ 7}\ |\ \underline{6\cdot 5}\ 3\ |$$

$$\underline{6\cdot 7}\ \underline{1\ 2}\ |\ \underline{3\cdot 5}\ \underline{3\cdot 2}\ |\ \underline{1\ 23}\ \underline{2\ 1}\ |\ 6\ \ —\ |$$

它的柔和、圆润和流畅的音型,在我们的听觉中能唤起一种优美抒情和具有较强的民族风格特色的形象的审美感受。但是当它和舞蹈的各种优美、舒展、流畅的击鼓动作结合在一起的时候,它就把音乐的听觉形象和舞蹈的视觉形象合而为一,使音乐形象有了鲜明可见的具象,使舞蹈形象有了更充实、更丰富的内在的情感意蕴。因此,音乐和舞蹈的完美结合而创造出来的艺术形象,具有不同一般的感人效果。

再如芭蕾舞剧《天鹅湖》中白天鹅奥杰塔的主题：

$$\dot{3} - \underline{67} \ \underline{\dot{1}\dot{2}} \ | \ \dot{3}\cdot\underline{\dot{1}} \ \dot{3}\cdot\underline{\dot{1}} \ | \ \dot{3}\cdot\underline{\dot{6}} \ \underline{\dot{1}\dot{6}} \ \underline{4\dot{1}} \ | \ \dot{6} \ - - \ |$$

它的音乐形象是一种充满着神幻色彩，既抒情优美而又具有内在的坚毅力量的性格特征。而这一主题，又只有和白天鹅奥杰塔的主题动作完美地结合成一个整体，特别是和她对爱情忠贞不屈的行动贯串在一起的时候，它就具有着不可比拟的巨大的激动人心的力量。

我国芭蕾舞剧《红色娘子军》的音乐对塑造舞剧的主人公琼花和娘子军战士们的舞蹈形象起了重要的作用。如琼花的主题：

$$\underline{\overset{3}{262}} \ | \ 3\cdot\underline{2} \ \underline{36} \ \underline{\overset{3}{1765}} \ | \ 6 - - \underline{\overset{3}{262}} \ | \ 3\cdot\underline{2} \ \underline{36} \ \underline{6\overset{3}{321}} \ | \ 2 - - - \ |$$

它的音乐形象把琼花的强烈的反抗精神和不屈服的性格特征作了鲜明的展现。再如娘子军连的主题：

$$\underline{66} \ 2 \ | \ \underline{3217} \ \underline{6} \ | \ 2 \ \underline{23} \ \underline{16} \ | \ 3 \ \cdot \ \underline{2} \ | \ \underline{61} \ \underline{76} \ \underline{5} \ | \ 6 \ 0 \ |$$

就集中地表现了娘子军的战士们集体的英雄形象，是全剧主题思想的音乐概括。

三、动觉形象

动觉是人本身对身体运动和位置状态的感觉，动觉的受纳器，位于肌肉组织、肌腱、韧带和关节中。人的每一个动作，都要经过肌肉组织、肌腱、韧带和关节的有组织有次序的密切联系的运动，在其中的神经细胞就会不断地传导至人的大脑中枢，从而才造成了人的动觉感应。所谓动觉形象，是指通过主体运动的感觉所体会到的一种具体形象的情感体验。而这种情感体验，往往又更多地具有只可意会难以言传的特殊状态。如用语言来描述，也只能以一般的形容词作概括的表达，很难使其细致、具体、充分、确切地说出来。如舞蹈的内在节奏韵律，舞蹈的丰富情绪色彩，舞蹈的细致风格特色等，只有在动作的过程中才能予以充分的表现，它们是用语言和文字所难以表达的。所以，对于舞蹈的深刻体会，只有通过动觉形象的体验和感受。

过去，我们所说的舞蹈的审美感受，往往是指舞蹈的观赏活动，也就是通过视觉形象和听觉形象作用于人的感官所得到的审美情感体验。其实，这种对舞蹈观赏的审美活动，只不过还处于舞蹈审美活动的外在层次，而真正要达到舞蹈审美活动的更深的内在层次，能体验和感受到舞蹈审美的本质意义，只有参加到舞蹈活动中来，也就是只有亲身来跳舞，有了舞蹈动觉形象的感受，才能真正体会到内在激

越的情感抒发后,在生理和心理上所获得的审美愉悦的充分满足。

例如我们参加一个群众性的联欢舞蹈晚会,站在人群中观赏别人跳舞和自己参加到舞蹈的人群中去与大家一起纵情歌舞,固然都可以得到一种愉悦的感受,但是它们却有着完全不同的情感体验:前者得到的愉悦,只是一种别人的愉悦的传导和感染,是间接的,更多具有外在的性质;而后者所得到的愉悦,却是发自内心的,是亲身通过动觉形象所获得的直觉体会,它们不仅强烈的程度不同,其审美性质本身也有很大的差异。

前不久,一位搞民族民间舞蹈研究工作的朋友,告诉我们一个很有趣的故事,恰恰能说明舞蹈动觉形象对人的巨大感染力量。一次,他们去云南丽江地区考察民族文化的发展情况,同行者中有一位搞宗教研究的副教授。这位副教授声称自己对舞蹈没有兴趣,最不爱看舞蹈的演出。有一天的晚上,纳西族的青年们在街头广场上举行跳舞会,那欢乐的乐曲、火红热烈的舞蹈场面,把他们所有的人都吸引了去,只是这位副教授还独自留在招待所里。开始,他还决心留在屋中干些事情,可是不久,他便坐不住了,于是他站在阳台上观望沸腾的舞蹈人流;继而他又情不自禁地走出招待所,挤到人群中去观赏;后来,他再也按捺不住自己竟和群众一起欢跳起来,而且愈跳愈兴奋,愈跳愈激动,几乎达到欲罢不能的境地。跳舞会结束后,大家和他开玩笑地说:"老教授,你怎么也下来跳舞啦?"他却反问:"我怎么就不能跳?"有人又问:"你不是不喜欢舞蹈吗?"他停顿了一下,意味深长地说:"我也是人嘛!"……我们从这位副教授通过亲身参加舞蹈活动的实践,使他由不喜欢舞蹈而转变成热爱舞蹈的生动事例,就有力地证明了正是由于他经过动觉形象的亲身感受,才体会到舞蹈审美活动的本质真谛。

过去,我们对动觉形象在舞蹈审美活动中的重要意义和作用,认识不足,研究的也很不够,往往只重视舞蹈的视觉形象,而忽略了舞蹈的动觉形象,以观赏的审美感受来代替了亲身参加舞蹈实践的审美感受。造成这种情况的主要原因,我们认为可能是过去不适当地强调和区分了专业和业余、娱人和自娱、提高和普及、表演和观赏的界限,拉大了它们之间的距离,所导致的必然结果。

第二节 舞蹈形式的结构过程

在进行舞蹈创作过程中,当具有了丰富的社会生活材料,进行了概括、提炼、加工、改造,形成了舞蹈的题材,确定了舞蹈的主题以后,最重要的就是要赋予这些生

活内容以相应的舞蹈形式,使它们成为可被观众感知的物质外化形态。舞蹈形式的结构过程,就是根据舞蹈的内容寻求与之相适应的舞蹈形式的过程,或者说是舞蹈形式化的过程。一般说来,可相对地分为内在的形式化和外在的形式化的两个结构过程。

一、内在的形式化

所谓内在的形式化,有两方面的理解:一是在舞蹈作者内心所进行的对将要进行的舞蹈创作的生活内容,从无序向有序和根据舞蹈的艺术规律特点,选择形式结构的过程;另一是舞蹈作者选择好舞蹈的结构方式以后,具体地设计、安排人物的行为、情节的发展、情绪的节奏变化等。不管是哪一种理解,其实它们并不是矛盾的,而是一个先后不可分的过程而已。根据过去一些优秀舞蹈、舞剧作品的创作经验,舞蹈的形式结构,大致有以下几种类型。

1. 舞蹈的情节结构

这是一种以舞蹈作品的情节事件发展的进程,来安排人物的行动和舞蹈场面的形式结构。多用于具有情节内容的叙事性或戏剧性的舞蹈作品。它的结构一般按开端、发展、高潮、结局的方式组成。

2. 舞蹈的情感结构

这是根据舞蹈作品中人物情感的发展逻辑和表现不同情感的要求来安排人物的行动和舞蹈场景的结构方式。多用于抒情性的舞蹈作品。又可分为单一性情感结构和复合性情感结构两种形式。

单一性情感结构,即所表现的人物的情感比较单一,没有繁复的发展变化,多以舞蹈的节奏和情绪的类型对比来进行舞蹈的结构。如抒情舞蹈的两段体、三段体、多段体(A—B、A—B—A、A—B—A—C)等均是。

复合性情感结构,以人物各种复杂情感的交织及其发展变化来安排人物的行动和舞蹈场景。如独舞《挚爱》(李仁顺编导,崔美善表演)就根据一个朝鲜族少女即将和未婚夫见面时的兴奋、激动;寻找不见亲人时的焦急、疑惧;得知亲人不幸牺牲时的沉痛、悲伤;和最后化悲痛为力量等情感的发展变化来组织人物的行动,进行舞蹈场面的安排。此种舞蹈形式结构,一般也具有开端、发展、高潮、结局四部分组成,不过,它们不是按情节、事件的发展为依据,而是按人物的情感发展为依据。如《挚爱》中,少女的兴奋、激动是其开端,焦急、疑惧为其发展,沉痛、悲伤达到高潮,化悲痛为力量是其结局。

3. 舞蹈的心理结构

这是根据舞蹈作品中人物的心理活动来安排人物的行动、舞蹈场景,以及作为

展开情节、事件的贯穿线的结构方式。多用于充分和深入表现人物内心世界的舞蹈或舞剧作品。如舞剧《鸣凤之死》就是以鸣凤即将被高老太爷送给冯乐山作小妾前的夜晚,在她投湖自杀前的一系列心理活动为贯穿线所安排的人物行动和舞蹈场景。由于心理结构是根据人物主观的心理活动的发展变化作为舞蹈结构的依据,所以往往要打破传统的顺序式的结构原则,在一定程度上突破了舞台时空的局限,并采用正叙、倒叙、回忆等手法,把过去、未来与现实有机地交织在一起,这就使得舞蹈作品能在较短的篇幅、较少的时间里表现更为宽阔的生活、情感和思想内容。

4. 舞蹈时空顺序结构

这是根据客观事物自然次序的先后进程来安排人物的行动和舞蹈场景的结构方式。其主要艺术特征是以时间的走向为顺序来组织人物在空间的活动,强调所表现的人物思想感情或情节事件有头有尾,连续发展。舞蹈作品的开端、发展、高潮、结局的各个组成部分均严格按自然时空的发展顺序进行转换。由于这类舞蹈结构形式脉络清晰,符合社会现实自然生活的逻辑,舞蹈所表现的内容,易为观众理解、接受,历来为大多数舞蹈作者所采用,故人们有时也把它叫传统式结构。

5. 舞蹈时空交错结构

这是打破现实时空的自然顺序,将不同时空的场景,按照一定的艺术构思的逻辑,进行交错衔接组合,以使在有限的舞台时空中,表现无限宽广的时空中的生活内容,描绘和展现人物丰富、深刻的内在精神世界。其主要艺术特征是在时空发展上不按自然的顺序,而常常是大幅度的跳跃和颠倒,将现在、过去、未来,甚至是将回忆、联想、梦境、幻觉等与现实组接在一起,造成独特的叙述格式。如舞蹈《再见吧! 妈妈》和舞剧《鸣凤之死》等就是这种结构方式。这类结构有较强的艺术表现力,可以调动观众在舞蹈审美活动中的艺术想象创造力,在扩大舞蹈题材表现范围,在深入刻画人物的内心世界,在丰富舞蹈的表现手段等方面都有一定的积极作用。舞蹈心理结构一般多采用时空交错结构。

6. 舞蹈散文诗式结构

这是既具有散文的纪实性又具有诗的高度生活概括性的舞蹈结构方式,通过不同生活场景人群行为的描写,塑造出真实、丰满的典型人物形象。如现代舞蹈《薪传》共分"序幕"、"唐山"、"渡海"、"拓荒"、"野地的祝福"、"死亡与新生"、"耕种"与"节庆"等八段,表现了三百八十多年前的 1624 年大陆福建漳泉人士搏击风浪渡过台湾海峡,开发宝岛台湾的历史业绩,塑造了"坚持为子孙创拓前途"的妇人、"渡

海"中的舵手和桅手、"拓荒"中用双手推石扒地的汉子和踩平石砾的妇女,以及在野地结为夫妇和在开荒中献出生命的丈夫等"开天辟地"的朴实厚重的台湾先民们的舞蹈形象。

7. 舞蹈时空流动转换式结构

这是按时空顺序发展,不分幕、不分场,一气呵成,情节事件自由流动转换的具有大写意的舞蹈结构方式。如现代舞剧《红梅赞》以铁栅栏的流动,变换着监狱内不同的时空。江姐的出场是在一个高台上被敌人严刑吊打舞蹈场面的特写,过后把她从台阶推下,这时从空中落下铁栅栏,形成了江姐的单间牢房。随即在铁栅栏内外江姐和其他人物的接触展开了情节的推进。铁栅栏的流动变化,从单间牢房变成为了关押多人的大牢间……铁栅栏进入幕侧,舞台就又成为了敌人诱惑革命者投降的华丽的舞会……小萝卜头和他母亲被处死前,与战友告别的场面亦随铁栅栏的流动而变化着进入了不同的环境空间。这是一种以高度概括、浓缩、精练的方法,从不同的视角,充分发挥了舞蹈语言长于抒情和表现人的内在深层精神世界的特长的舞剧结构方式,塑造出以江姐为首的一批坚毅、不屈的革命烈士的光辉形象。

8. 舞蹈交响乐章结构

这是按照交响乐的乐章的结构方法来进行舞蹈结构的方式,具有更加凝练、概括、集中的艺术特点,以表现人物的精神面貌和情感思想状态为舞蹈的贯穿线,多侧面地对人物进行刻画。如芭蕾舞剧《阿Q》就采用了乐章式的结构:第一章"戏谑曲",通过阿Q的赌博,表现他的"精神胜利法";第二章"圆舞曲",表现阿Q的"恋爱悲剧";第三章"进行曲"表现阿Q的"幻想革命";第四章"送葬进行曲",表现阿Q莫名其妙地被枪决的"大团圆"的结局。

9. 舞蹈情感色块结构

这是按照人物情感发展不同阶段,结合剧情和对人物的心理刻画,以表达不同情感色彩的舞蹈场面来进行舞蹈结构的方式。如舞剧《阿诗玛》以黑的舞蹈色块描写阿诗玛的诞生,以绿的舞蹈色块陈述阿诗玛的成长,以红的舞蹈色块展示阿诗玛和阿黑的爱情,以灰的舞蹈色块描述阿诗玛被阿支逼婚的愁思如云,以金的舞蹈色块衬托阿诗玛被囚困如笼中鸟的处境,以蓝的舞蹈色块表现阿诗玛和阿黑在恶浪之中的挣扎,以白的舞蹈色块叙述阿诗玛的回归大自然。这种舞蹈结构打破了传统舞剧结构的时空观念,重在对人物情感的描绘和意境表达,因此,符合舞蹈擅长于抒情的艺术特性,可以充分发挥舞蹈表现手段的特长,使得舞剧能有较强的艺术感染力。

以上我们列举了多种形式结构,这些都是从一些成功的舞蹈舞剧作品归纳出来的。这里需要说明的是,社会生活是异常丰富多彩的,每一部舞蹈或舞剧作品都有各自独特的内容,都体现出作者的独特构思,必然会具有自己独特的结构方式。因此,舞蹈的形式结构是没有穷尽的,是需要根据所表现的新的内容进行不断的新的创造。

二、外在的形式化

所谓的外在的形式化,就是给内在的形式予以外在的形式,也就是根据内在的形式再创造出一个形式,把内在的形式以具体的、可见的形式表现出来。因此,内在的形式实际上就是外在的形式的内容;而外在的形式则是内在的形式的物质外化的形态。如果说,内在的形式是舞蹈作品题材内容的组织和构造,使其从无序按舞蹈规律地成为创造舞蹈艺术形象有序的整体,那么,外在的形式就是舞蹈形象整体的外现和表达,是客观存在的外在形体。具体来说,这外在的形式就是用舞蹈的艺术语言根据舞蹈的结构,在舞蹈的时间和空间中,创造出鲜明、生动、可被人具体感知的舞蹈形象来。由于舞蹈语言是舞蹈创作中主要的艺术表现手段,它又是一个非常丰富和庞杂的艺术系统,所以我们将对其作专题论述,这里仅谈几点运用舞蹈形式手段塑造舞蹈形象的方法。

舞蹈形象塑造得是否鲜明生动,具有较强的艺术感染力量,很重要的一条就是能否用舞蹈动作和舞蹈构图、场面深刻地刻画人物的内心世界,把人物的情感形象地呈现在观众的面前。而这,通常有以下几种表现方法:

1. 直接表现法

直接表现法即是通过人物本身的舞蹈活动把内心的情感直接表现出来。这也是一般舞蹈和舞剧中常用的方法。如舞蹈《金色的孔雀》就通过苏醒、嬉戏、飞翔三段舞蹈(具体又分为苏醒、展翅、涉步森林、鸟鸣、嬉戏比美、饮水、晒翅、飞翔等层次)塑造了一个傣家金孔雀展翅高飞的舞蹈形象,表现了傣族人民美好、远大的生活理想。再如舞剧《鸣凤之死》"梅林"一场中,鸣凤和觉慧的双人舞就直接地表现出他们萌发爱情的幸福欢乐的情感;而在"死别"一场中,鸣凤以她的一段独舞,特别是以连续的三十二个"仰天托掌快速转"淋漓尽致地表现出她内心强烈的悲愤情感。还有的编导尝试着把人物内心的矛盾冲突化为可见的形象的方法,如前线歌舞团根据同名话剧改编的舞剧《天山深处》,就采用了角色的第一自我和第二自我两个具有不同思想情感的舞蹈形象,来表现副营长郑之桐的未婚妻李倩是留在爱人身边,在艰苦的边疆安家? 还是离开爱人返回繁华的大城市的思想斗争。

NO.12

2. 间接表现法

间接表现法是不以人物自身的舞蹈和行动，来表现他的情感和思想，而是通过另外人物的舞蹈和行动间接地把他的思想和情感衬托出来。如舞剧《繁漪》中，繁漪被周萍欺骗玩弄又遭抛弃后，在舞台上出现了周氏父子影像交替变换的场面，这是繁漪主观内心视象的外化，既表现了在繁漪的眼中周氏父子人格没有任何区别的道德评价，同时也表现了她对这一对伪君子丑恶灵魂强烈憎恨的情感态度。再如朝鲜族舞蹈《看水员》中十二个朝鲜族姑娘扮演的稻苗（后为稻穗）的舞蹈，就不同于一般的表现自然景物的舞蹈，她们不只是稻苗的模拟的形象，而是更多地起着看水老人主观情感形象外化的作用。把看水老人对稻苗无限关心和热爱的内心情感直接显现在舞台上面。如看水老人往稻田里放清水时，稻苗愉快地伸展着她们的腰身，表现她们喝了甜甜的清水后无限舒服和欢畅的情感；看水老人测试完水温后，稻苗们都跳起欢乐的舞来。这样一些稻苗姑娘的舞蹈，描绘和表现了看水老人此时此刻的内心情感，或者说是看水老人此时此刻主观内心视象的客观外化。而当战胜暴风雨，他辛勤的劳动换来了丰收的成果时，他看着一片金黄色的稻浪情不自禁地手舞足蹈时，稻穗姑娘们也随着他欢舞起来，这也就是把看水老人充满丰收喜悦的火热心情作了不同一般的十分生动而又感人至深的艺术描写。作者所使用的这种间接的表现手法，不仅使作品中人物的情感表现得十分充实丰满，而且又具有了一定的诗情画意，增添了舞蹈作品本身的艺术魅力。

再一种间接表现法是以群众的舞蹈场面来衬托和描绘主要人物的内心情感。如芭蕾舞剧《泪泉》最后一幕，当鞑靼王失去了波兰公主玛丽亚，并把杀死玛丽亚的凶手——他过去的爱妾查列玛处死以后，他的忠实部下努拉里和武士们为了解除他的烦恼、取得他的欢心，跳起了快速节奏的热情奔放的鞑靼舞蹈。但是，这如火如荼的激烈的奔腾跳跃，非但没能给他以安慰，反而更加衬托出鞑靼王此时内心的烦躁和不安。再如我国彝族舞剧《咪依鲁》第四场也用了这种间接表现法，形象地描绘了俄叠土官的内心世界。作者用一群乐手不断反复单调的拉琴动作和四个少女木然无表情的舞蹈表演，衬托出俄叠土官因为得不到美丽的咪依鲁的焦躁烦恼情绪。当土官不满意他们的演奏和表演时，乐手们以更卖力的拉琴，舞女们以更快的速度来跳舞，随着节奏、舞步的加快，更加衬托和表现出土官的焦躁、烦恼情绪在不断地升高和增长，直至他不耐烦地把乐手和舞女都哄下场去。虽然这一段舞蹈场面并不长，主人公土官也没有什么更多的舞蹈动作，但却给观众留下了十分深刻的印象。

196

3. 综合表现法

　　舞蹈是一种以舞蹈动作为主要艺术表现手段的综合性艺术,在舞蹈形象的塑造中,表现人物的情态,描绘人物的内心世界,也不可忽略其他艺术因素的辅助作用。有一些舞蹈作品由于能结合人物所处的特殊环境和特定的人物情感状态,出色地运用了音响效果和舞蹈道具,对于人物的舞蹈形象的塑造起着重要的不可缺少的作用。如《鸣凤之死》"死别"一场,鸣凤在投湖自杀以前,她以绝望的神态、木然的表情,面对眼前一片清凉的湖水这个她最后归宿的地方,这时,在她身后传来充满生命活力的清脆的鸟鸣,紧接着在远方又响起令人绝望的催她启程的打更的梆子声,以及那令人心碎的阴惨瘆人的喊魂声。这声音效果的鲜明、强烈对比,象征着鸣凤此时正处在对生的留恋和死亡的召唤的内心的矛盾冲突之中;这也形象地显示出,即使在她投湖前的一刹那,她还是不愿意走这一条毁灭自己的道路,她是在实在没有别的路可走的不得已的情况下才走向这一步的。再如舞剧《奔月》在使用灯光、布景配合舞蹈动作揭示人物的内心世界,也取得了较好的艺术效果。第四场"在后羿误会嫦娥对他不贞时,借酒浇愁。酒醉以后的心理状态,通过'慢镜头舞步'同时用几个部落青年托举后羿,在空中作车轮式旋转,舞台上的布景也由上而下,由下而上地转动,再加灯光闪变,这样就把后羿感到天旋地转、痛苦、混乱的心境外化成舞台形象,让观众清楚地看见他的内心活动。"⑧

　　以上我们谈了舞蹈形式的结构过程的内在的形式化和外在的形式化,这两个形式化的过程,从表面看来是一个先后的从内到外的发展过程,其实从舞蹈创作实践中它们常常是融合在一起的,是紧密不可分的,在内在的形式化过程中就要考虑其外在的形式,而外在的形式表现手段在一定的时候又直接影响着内在形式的结构的选择。只有认清了它们这种的对应关系,我们才能在舞蹈创作中更好地把握这个非常的重要阶段。

概念小结

视觉形象:通过视觉器官所感知到的形象,包括色彩、线条和形状三个部分。

听觉形象:物体振动所发出的音波(声音),作用于人的听觉器官,而引起生理和心理的情感体验或特定生活的形象的联想。

动觉形象:人在运动(动作)过程中,通过自身的动觉受纳器(位于肌肉组织、肌腱、韧带和关节中)所体会到的一种具体形象的情感体验。

舞蹈的情节结构:以舞蹈作品的情节事件发展的过程,来安排人物的行动和舞蹈

场面的结构方式。

舞蹈的情感结构：根据舞蹈作品中人物情感的发展逻辑和表现不同情感的要求来安排人物的行动和舞蹈场景的结构方式。

舞蹈的心理结构：根据舞蹈作品中人物的心理活动来安排人物的行动、舞蹈场景，以及作为展开情节、事件的贯穿线的结构方式。

舞蹈时空顺序结构：根据客观事物发展的自然次序的先后进程，来安排人物的行动和舞蹈场景的结构方式。

舞蹈时空交错结构：打破现实时空的自然顺序，将不同时空的场景，按照一定的艺术构思的逻辑，进行交错衔接组合来表现人物在不同时空环境中的行动的结构方式。

舞蹈散文诗式结构：既具有散文的纪实性又具有诗的高度生活概括性的舞蹈结构方式。

舞蹈时空流动转换式结构：这是按时空顺序发展，不分幕、不分场，一气呵成，情节事件自由流动转换的具有大写意的舞蹈结构方式。

舞蹈交响乐章结构：按照交响乐的乐章结构方法，以凝练、概括、集中地表现人物行动和情感的结构方式。

舞蹈情感色块结构：按照人物情感发展的不同阶段，结合剧情和对人物的心理刻画，以表达不同情感色彩的舞蹈场面来进行舞蹈结构的方式。

舞蹈的直接表现法：通过人物本身的舞蹈和行动，把内心情感直接表现出来。

舞蹈的间接表现法：不以人物自身的舞蹈和行动来表现他的情感和思想，而是通过另外人物的舞蹈行动间接地把他的情感和思想衬托出来。

舞蹈的综合表现法：以音响和舞台美术（布景、灯光、道具等）表现手段，在特定的环境中配合人物的舞蹈动作来揭示出人物的内心世界。

思考题

一、舞蹈形式在舞蹈创作中有什么重要作用？

二、什么是舞蹈形式的感知结构？

三、舞蹈形式的创造为什么要分内在形式化和外在形式化两个结构过程？

四、舞蹈形式结构有几种类型？它们都有哪些特点？

参阅观摩舞蹈作品

舞剧《阿诗玛》。

注释：

①　庄志民：《审美心理的奥秘》第 23 — 24 页，上海人民出版社 1983 年版。

②　转引自樊莘森、高若海：《美与审美》第 70 页，福建人民出版社 1982 年版。

③　滕守尧：《艺术形式与情感》，载《美学》第 4 期第 155 页，上海文艺出版社 1982 年版。

④　同③。

⑤　转引自《西方美学家论美和美感》第 15 页，商务印书馆 1980 年版。

⑥　Ю·克列姆辽夫：《音乐美学问题概论》第 189 页，人民音乐出版社 1959 年版。

⑦　Ю·克列姆辽夫：《音乐美学问题概论》第 193、195 页，人民音乐出版社 1959 年版。

⑧　谢明：《现代技巧的借鉴》，载《上海舞蹈艺术》1982 年第 4 期。

第十三章　舞蹈语言

本章要义

　　舞蹈艺术是以舞蹈动作为基础和中心环节的一种艺术；而以舞蹈动作所组成的舞蹈语言则是塑造舞蹈形象、反映社会生活和表现舞蹈者对生活的审美评价和审美理想的主要艺术表现手段。

　　人体动作，即人的全身或身体的一部分的活动。1.根据人体的构成，动作可分为五大类，即：头部动作、上肢动作、下肢动作、躯干动作和全身动作。2.根据人体动作的来源，可分为两大类，即：先天性动作和后天性动作。3.根据心理、意识的影响，可分为两大类，即：不随意动作和随意动作。4.从动作的目的性，可分为实用性动作、表情性动作和表意性动作三大类。5.从动作的性质，可分为具象性动作和抽象性动作两大类。6.从审美的作用，可分为日常生活动作和艺术化动作两类。

　　舞蹈动作是经过提炼、组织和美化了的人体动作。

　　舞蹈语言是由具有一定的传情和达意的表达功能，或是具有表现某种抽象精神内容和一定的象征功能，或者具有以此物比彼物和寄托隐含意念的譬喻和寓意功能的舞蹈动作、舞蹈组合、舞蹈语汇所组成的。

　　舞蹈语言应遵循的审美规范的原则是：1.内容和形式的完美结合与高度统一；2.发挥舞蹈创作主体的独创性；3.运用综合性的艺术表现手段。

　　不同的艺术形式有不同的物质载体和不同的物质手段，舞蹈的物质载体是人的身体，舞蹈的表现手段是人的身体动作。但是这个人体动作又不是一般的、日常生活中的、人的自然形态的人体动作，而是经过提炼、概括、加工和美化的人体动作——舞蹈动作，以及由舞蹈动作所形成的舞蹈语言。也就是说，舞蹈艺术是以舞蹈动作为基础和中心环节的一种艺术；而以舞蹈动作所组成的舞蹈语言则是塑造舞蹈形象，反映社会生活和表现舞蹈者对生活的审美评价和审美理想的主要艺术表现手段。因此，我们研究舞蹈创作，必须对舞蹈动作和舞蹈语言进行比较深入的研究。而舞蹈动作又是从人体动作这个母体中衍发出来的，所以，这里让我们先从对人体动作的考察开始。

第一节　人体动作

一、动作概念的含义

动作,这个概念有狭义和广义两种理解:狭义的动作,指人体动作,即人的全身或身体的一部分的活动;广义的动作,指人的一切行动,包括人的所作所为。在西方的文艺理论著作中,动作这个词一般用来指一篇故事或一部戏剧中由人的一系列互相连贯的行动所组成的情节。

为了使我们的研究顺利进行,不把动作这个概念的含义混淆,我们把狭义的动作称为人体动作;把广义的动作称为戏剧动作或情节。在本文中所谈的动作,则专指人体动作,而不是戏剧动作或情节。

二、人体动作的分类

一个人诞生到这个世界上,就会用动作来表示自己的感情和生活的需要。人的生存、人们之间的交往,都离不开动作。19世纪法国唯物主义哲学家狄德罗说:"在人们的交往中,除了声音和动作,再没有什么别的。"[①]从人们的生活中我们发觉,声音不能代替动作的作用,而动作有时却能代替声音,如聋哑人的手语就是用动作来代替声音进行人们之间的思想感情的交流。正由于动作和我们的关系太密切,我们一时一刻也不能离开它,人们的各种动作太司空见惯,反而使我们不去关心它,不去刻意地去研究它。而人们对由声音发展成的语言,则远比要对动作重视得多,单就研究语言的就有:语言学、语义学、修辞学等;而语言学中,又有应用语言学、社会语言学、心理语言学、数理语言学等。相比之下,研究动作的学问的除了西方的一些舞蹈家和少数人类学家外,其他人好像很少关心它。至于我国则更少有人来专门来研究它了,故此,可以说研究人类动作的动作学在我国还是一块有待开垦的处女地。

由于人的动作的繁复多样,我们对它要有一个系统的认识,就不得不分类进行考察。下面根据人体动作的生理、心理、发生、目的、作用、性质等方面进行简略的分类。

1.根据人体的构成,动作可分为五大类,即:头部动作、上肢动作、下肢动作、躯干动作和全身动作。如梅家驹等编纂的《同义词词林》的"动作"部分基本上就是这样来划分的,只不过躯干动作没有单列,将其中腰的部分动作放在全身动作中。他们把上肢动作分为35类,116种;下肢动作分为4类,12种;头部动作

10类33种；全身动作9类27种。而每一种同义或相近的动作又细分若干。如上肢动作中的"打"，就有打、毒打、痛打、敲打、捶打、抽打、扑打、摔打、磕打等60余种。那么，他们在《同义词词林》中的四大类动作，所分的共63类165种同义或相近的动作就有几千个之多。尽管他们只是从可以用语言来表达出动作含义的语词的部分，从同义词的角度，以分类的形式所罗列出的一部分人体动作（当然还远不是人体动作的全部），对于我们来研究人体动作还是极有参考价值的。②

2. 根据人体动作的来源，可分为两大类，即：先天性动作和后天性动作。先天性动作，系指人的本能动作，即不用学自会的动作，如吃、喝、哭、笑、挥手、跺脚等等；后天性的动作，是必须经过学习、训练或反复实践才能掌握和运用的动作，简单的如人的行走、跑跳等，复杂的如人的各种劳动技能动作和体育、舞蹈技巧动作等。

3. 根据心理、意识的影响，可分为两大类，即：不随意动作和随意动作。不随意的动作主要指那些不由自主的动作，它们在出现之前并不是人有意识地要那么做的。比如，眼受到强光的刺激，瞳孔会立即缩小，头会自然地后缩；手碰到刺，会立即缩回等。而随意动作，它们都是由人的意识指引的动作，是在生活实践中学会和掌握的动作，它们是意志行动的必要组成部分。如果没有学会和掌握必要的随意动作，意志行动就无法实现。有了随意动作，人们就可以根据自己的目的去组织、调配一系列的动作，组成复杂的行动，从而去实现预定的目的。③

4. 从动作的目的性，可分为实用性动作、表情性动作和表意性动作三大类。实用性动作是指那些有实用功能的动作，如用手搬动物品、用工具进行劳动生产等；表情性动作是指那些表现人的内心情感的动作，如喜、怒、哀、乐等；表意性动作是指那些表现一定思想意念的动作，如我不愿意、你走开、我要睡觉等。

5. 从动作的性质，可分为具象性动作和抽象性动作两大类。具象性动作，是指那些具有一定形象性的能引起人联想具体形象的或表达一定明确意念的动作，如用双手放在头上方两侧伸出食指，就会使人知道这是指的牛或牛的角；如用摆摆手或摇摇头就表明"不"的意思。而抽象性的动作多是不表现具体事物的专指那些表现人的概括性的情绪的动作。

6. 从审美的作用，可分为日常生活动作和艺术化动作两类。前者即一般生活中的各种动作；后者指经过艺术加工、组织、提炼和美化的动作，一般多指舞蹈动作。

第二节　舞蹈动作

一、舞蹈动作的产生

舞蹈动作是经过提炼、组织和美化了的人体动作,换句话说,也就是一种艺术化了的人体动作。所谓艺术化,或者所谓提炼、组织和美化,其实就是按照舞蹈艺术的审美规律、按照舞蹈艺术的审美目的,对人体动作进行加工和改造,以适应人的舞蹈审美的需要。一般来说舞蹈动作的主要来源有四个方面:1.是对人的各种自然形态的生活动作和情感动作进行艺术的概括和美化;2.是对自然界中花、鸟、鱼、虫和各种景物的动态形象的提炼和加工;3.是对人体内在动作潜能的深入挖掘和高度发挥;4.是根据人体动律的发展变化繁衍出人们所需求的舞蹈动作。

1. 从人体的自然形态动作发展变化成为舞蹈动作,必须经过两方面的加工发展:一是要经过合规律性的发展;二是要经过合目的性的发展。

合规律性的发展,首先,就是把自然无序的生活动作组织为有序的动作,而从无序到有序,必须使生活动作予以节奏化和动律化。如在生活中,我们遇到特别高兴的事情会不自觉地跳起来,而这个跳,只不过是极其随便地、自然地做出自己习惯性的跳跃动作。假如我们把这个高兴的跳,改用舞蹈来表现,就要按 $\frac{3}{4}$ 或 $\frac{4}{4}$ 拍的节奏来做跳的动作,而且跳跃动作步伐的大小、力度的强弱也要与节奏相适应,做出有规律的发展变化。其次,还要使这个跳跃动作经过美化和造型化,符合舞蹈审美规范的要求。不同风格的舞蹈又有不同的美化和造型化的标准。如芭蕾的跳,一般要求脚要绷直、腿要外开,跃起要快捷,落地要轻;中国古典舞的跳,则比较强调在跳前的起法、跳中在空中造型的停留时间尽量延长,跳后落地除了要求稳定性外还要求亮相造型的美。

合目的性的发展,就是要求每个舞蹈动作有明确的动机,表现出鲜明的目的性:或是抒发某种情感,或是表现一定的思想,或是展示某种心态,或是刻画特定的性格。

舞蹈动作的动机,将会直接影响舞蹈动作的节奏、造型和力度的发展变化,所以合目的性的发展与合规律性的发展是一种相互作用、相互影响的关系。

2. 从花、鸟、虫、鱼和自然景物的动态形象进行提炼、加工而形成的舞蹈动作,主要是采用模拟和象征的方法,借动物、植物或其他景物的动态来表现人的一定的情感、思想或性格特征。如蒙古族舞蹈中的马的奔跑、鹰的飞翔的动作,表现出蒙古族人民豪迈、粗犷的性格;傣族的孔雀舞则集中表现了傣族人民对吉祥、和平、幸

福的理想和善良、聪慧、美丽的审美追求。我国古典舞中有很多舞蹈动作是从动物的动态形象中提炼、加工的,如"虎跳"、"扑虎"、"金鸡独立"、"鹞子翻身"、"双飞燕"、"鹰展翅"、"商羊腿"、"卧鱼"等,表现出我国人民的勇敢、顽强和聪明、机智。

3. 对人体内在动作潜能的深入挖掘和高度发挥,是指人体动作各方面能力得到充分发展而产生的高技能的舞蹈技巧动作。如展示重心平衡能力的多圈单腿旋转;发挥跳跃能力和控制能力的各种空中大跳和空中翻滚;发挥身体柔软能力的"后下腰"、"涮腰"、"抢脸滚翻"等;还有展示各种综合能力的高难度技巧,如"绞柱变身接抢脸"、"串翻身接跳斜探海翻身"、"旋子360°"等等。这些高技能的技巧动作常用来表现人物各种激越的情感或特殊的需要。

4. 从人体动作规律发展出的舞蹈动作,是指匈牙利人拉班(Rudolf Von Laban, 1879—1958)的"人体动律学"中,将人体在空间中上下、前后、左右三个面所组成的球体空间的十二个点,形成"人体动律的十二方位"(见图一)和由空间、时间、重量、流畅度所构成的"运动四大要素",以及从中引申出来的"动作八大元素",即:砍、压、冲、扭、滑动、闪烁、点打、飘浮,通过各种不同的组织和变化,就可以产生具有不同"力效"的各种动作。现将"运动四大要素"不同的变化所形成的"动作八大元素"列表如下:

(图一)

重力	时间	空间	流畅度	元素名称
重	快	直接	限制	冲(冲击)
重	快	延伸	自由	砍(砍打)
重	慢	直接	限制	压(压力)
重	慢	延伸	自由	扭(扭绞)
轻	快	直接	限制	点打(轻敲)
轻	快	延伸	自由	闪烁(轻弹)
轻	慢	直接	限制	滑动
轻	慢	延伸	自由	飘浮(浮动)

二、掌握和丰富舞蹈动作的途径和方法

在舞蹈创作中,要反映繁复、多样的生活内容,要塑造各种思想、性格的人物,要表现丰富、细腻的情感,就要求舞蹈作者掌握丰富的舞蹈艺术表现手段,而这是以掌握和储存大量的舞蹈动作为前提条件的。这就像文学作家要掌握和储存各种各样的鲜明、生动、形象的文学语言,音乐家要掌握和储存丰富的音乐旋律一样,都要靠平时日常的积累。一个舞蹈动作贫乏的舞蹈作者是很难创作出有艺术表现力的优秀舞蹈作品的。因此,如何掌握和丰富舞蹈动作是每一个舞蹈作者必须解决的问题。根据我国舞蹈工作的实践经验,有以下几种丰富舞蹈动作的途径和方法。

1. 继承我国极为丰富的民族舞蹈文化遗产。

我国五千年的文明发展史,造就了我国各民族的古典和民间的舞蹈有着极为丰富的文化遗产。据《中国民族民间舞蹈集成》副主编陈冲在 1989 年不完全的统计"全国 56 个民族共有民间舞蹈(包括宗教祭祀舞蹈) 17636 个(港、澳、台待补),其中汉族舞蹈 14291 个,少数民族舞蹈 3345 个。"④保存在我国 300 多个戏曲剧种中,数以万计的古今剧目⑤中的传统古典舞蹈,虽然至今尚未能统计出有多少种舞蹈、有多少个舞蹈动作,但是其极为丰富多彩是有目共睹的。只要我们下决心深入地、踏实地向我国民族民间传统舞蹈学习,掌握丰富的舞蹈动作并不是多么困难的事情。

2. 学习、借鉴世界各国各民族的舞蹈文化。

芭蕾舞和现代舞发展到今天,已经不专属于某一个国家,而成了国际性的舞蹈艺术。它们的丰富、多样的舞蹈语汇对于我们进行舞蹈创作是有莫大帮助的。而各国的民族民间舞蹈,也给我们提供了非常广阔的学习空间。因此,我们应当把握住一切可能得到的学习机会和学习条件,不断地丰富和充实自己。

3. 以生活为源,在继承和借鉴的基础上进行新的创造。

以上所谈的继承和借鉴,虽然是丰富我们舞蹈动作不可缺少的途径和方法,但是,从舞蹈艺术的发展来说,它们还只是"流",而不是"源",所以,更重要的是从生活的源泉中进行新的创造。这也就是说,在舞蹈创作中,主要是根据所反映的生活和所表现的人物的情感、思想的需要去创作新的舞蹈动作。不过,这新的创造,并不是脱离过去传统的白手起家和凭空创造,而是在继承和借鉴的基础上所进行的革新、发展和创造。这正如毛泽东所说的:"我们必须继承一切优秀的文学艺术遗产,批判地吸收其中一切有益的东西,作为我们从此时此地的人民生活中的文学艺术原料创造作品时候的借鉴。有这个借鉴和没有这个借鉴是不同的,这里有文野之分,粗细之分,高低之分,快慢之分。所以我们决不可拒绝继承和借鉴古人和外

国人,哪怕是封建阶级和资产阶级的东西。但是继承和借鉴决不可以变成替代自己的创造,这是决不能替代的。"[6]正因为如此,进行新的舞蹈动作的创造是我们舞蹈创作的基本功,也是丰富舞蹈表现手段的最有效的方法。

第三节　舞蹈语言

一、舞蹈语言概念的涵义

在人们进行舞蹈审美活动中,常常把与"舞蹈语言"这一概念有密切联系但又有不同内涵和外延的概念,诸如"舞蹈动作、舞蹈语汇、舞蹈组合"等相混淆,为了叙述问题的方便,我们先把这几个有关的概念分辨清楚。

1. 舞蹈动作

舞蹈动作是经过提炼、组织和美化了的人体动作。在上一节中我们集中谈了舞蹈动作,对它的概念的含义这里不再重复,不过在日常生活中人们常把舞蹈动作和舞蹈语言相混同,所以,这里需指出的是舞蹈语言的内涵和外延都大于舞蹈动作,舞蹈动作只是舞蹈语言的一个组成部分。

2. 舞蹈组合

舞蹈组合是舞蹈动作组合的简称,它是由两个以上的舞蹈动作连接在一起的称谓。按舞蹈组合的功能,可分为两种:一种是为了进行舞蹈基本训练用的舞蹈组合,如手部和上身的舞蹈组合、跳跃舞蹈组合、旋转舞蹈组合等;一种是表现一定情感或意念的舞蹈组合,如表现欢乐的情绪、失望的等待、意外的发现等。前种舞蹈组合,一般不具有舞蹈语言的作用;后种舞蹈组合,则可能成为舞蹈语言的一个组成部分,或成为一个舞蹈语汇,或成为一个舞句、一个舞段。

3. 舞蹈语汇

舞蹈语汇是构成舞蹈语言材料的总称,它包含了一切具有传情达意的舞蹈动作(含舞蹈姿态、步法、技巧等)组合,以及舞蹈构图、舞蹈场面、舞蹈中的生活场景等等。各个民族和各种不同风格的舞蹈形式(如芭蕾舞、中国古典舞、各个流派的现代舞,以及各个民族的民间舞等)都有各自的舞蹈语汇系统。因此,舞蹈语汇是进行舞蹈创作和舞蹈研究的非常重要的基础材料。

4. 舞蹈语言

舞蹈语言包容和涵盖了舞蹈动作、舞蹈组合、舞蹈语汇,或者说舞蹈语言就是它们所组成的,不过它们得有一个前提,那就是它们要具有一定的传情和达意的表

达功能,或是要具有表现某种抽象精神内容和一定的象征功能,或者要具有以此物比彼物和寄托隐含意念的比喻和寓意功能。当然,有些舞蹈语汇或舞蹈组合并不具有上述的功能,但是,它们却能形成一种诗的意境,或者制造一种特定环境的氛围,或是给观众在形式审美感受的满足,这些可以说都起到了舞蹈语言的作用,都属于舞蹈语言的组成部分。

二、舞蹈语言的结构层次

舞蹈语言是舞蹈创作的主要表现手段,塑造人物形象,表现人物的情感和思想,描绘人物行动的环境,都离不开舞蹈语言的各种艺术表现功能,也可以说舞蹈作品,就是用舞蹈语言为主体建造起来的客观审美实体。

从舞蹈语言的结构层次上来看,大致可分为舞蹈单词(舞蹈动作)、舞蹈语句(舞句)和舞蹈段落(舞段)三个层次。

1.舞蹈单词(舞蹈动作)

舞蹈单词(舞蹈动作)在舞蹈语言系统中是最基本的要素,可以说它是构成舞蹈语言的基础材料,它类似文学语言中的词,是舞蹈语言中能独立活动的最小的单元。由能表现一个意义的单一动作(一个舞蹈姿势的动作过程)或复合动作(一个以上舞蹈姿势的复合动作过程)所组成。从它的功能和作用的角度,可分为:表现性动作、再现性动作和装饰性联结动作三类。表现性动作是具有表情功能的动作,再现性动作是具有达意功能的动作,装饰性连接动作是具有组织功能的动作。这三种舞蹈动作的各种组接、发展和变化,可以组成舞蹈语言中的舞蹈语句和舞蹈段落。

从上节中,我们曾谈到由日常的一般的人体动作提炼、加工、发展成为舞蹈动作,要经过合规律性的发展与合目的性的发展的必要过程,从中使我们知道舞蹈动作主要是由动机、造型、节奏、力度四个要素所组成的。其中任何一个要素的变化,都会使这个舞蹈动作的内涵意蕴发生变化。美国现代舞蹈家多丽丝·韩芙莉(Doris Humphrey, 1895—1958)在其《舞蹈创作艺术》一书中曾举了一个"握手动作"的例子来说明其中一个要素的变化而使这个动作出现新的含义。她原来设计的这个动作是一般社交中的握手:"在设计上,采用直角对称式,向前、向上、向下和向后;在力度上,用适中的刚化减弱至柔缓;在节奏上,采用有规律的结构,大体由一个二分音符和几个四分音符构成;在动机上,采用友好的态度。身体上部略向前倾,表示出热烈状。"然后,在动机上作些变化,就出现了完全不同的效果。如"上身取消前倾动作,两人关系即呈路人之感,甚至略显充满敌意和失礼之貌;若身体略向后仰,则会显得傲慢而令人难以容忍。一人或两人均向一边倾斜会形成一种可笑

的畸变,因为它违犯常规而看上去有些古怪。人们不会歪着身子互道问候,除非他们故意出风头而与人异,或者轻碰额头,或手伸到头顶。以此类推,任何一个要素的变更都会导致含义上的彻底改观。"⑦由此可以看出,一个舞蹈编导大量掌握和储存舞蹈单词——舞蹈动作,固然重要和绝不可缺少,但是,如果能学会把握变化舞蹈动作的组成要素的方法和功能,就会使自己掌握的舞蹈动作,以一当十,甚至以一当百,无限地扩大和丰富了舞蹈的表现手段和舞蹈表现的能力。

2. 舞蹈语句(舞句)

舞句是由一个以上的舞蹈单词组织在一起,表达出相对完整的涵义的舞蹈组合,是组成舞蹈语言的单一的片断。从舞蹈单词发展到舞蹈语句的层次,不只是量的增加,而更重要的是质的变化。因为一个舞蹈作品是由一系列的舞句所组成,不仅舞蹈作品所反映的生活内容,由它依次地表现出来,而且,这个舞蹈的风格特点、情感基调也由它逐步地得到呈现。因此,舞句的构成要具有下列三个条件:

(1)舞蹈动作的形象要鲜明,其内在的涵义易于观众感受和理解;

(2)舞蹈动作之间的连接要顺畅,注意高低、轻重、刚柔、动静的起伏对比变化,使其具有舞蹈的形式美;

(3)舞蹈动作的排列组织,要根据作者独自的表现情意的方式进行建构,而呈现出不同于别人的个性特色。

一个舞句如果具备了(1)、(2)两条,作为一般的要求也就可以了,而如再具备了第(3)条,就有可能使这个舞句放射出独特的艺术光彩,有较强的艺术表现力,所以,它应当是舞蹈作者刻意追求的目标。

在舞蹈作品中,塑造主要人物形象的主题动作,一般由一个舞句组成。而作为主题动作的舞句,除了上述的三个条件外,还应当表现出这个人物的性格特点,及其时代生活环境所给予人物思想和情感的烙印。如芭蕾舞剧《魂》主人公祥林嫂的主题动作,其动机就出自在她离开人间之前,她问天问地问人间:"有没有灵魂?地狱? 归宿? "舞剧编导蔡国英在深入生活中,一次在绍兴参观庙宇时,使她更深切地体会到祥林嫂在即将离开人世间时的内在精神世界,于是她"忽然扑向那扇镶嵌有虎头的大门,又突然转身,抬头看苍天,低头问人间,双手平伸向前——这是一个通过深切的体验而生发出来的动作——'问'。它就成了祥林嫂贯穿全剧的主导动作。"⑧从而在剧中较好地塑造了旧中国在封建礼教桎梏下,劳动妇女受压迫的典型形象。

再如舞蹈《海浪》的主题动作是"软手波浪式"和"棱角屈伸的两臂"以表现海燕展翅飞翔和海浪起伏的翻滚,根据舞蹈主题的发展,使其有着不同的发展变化,

再加以滚跌、亮相、卷体、翻身、腰身蠕动、碎步横移等动作，形成了"忽而作海燕展翅，忽而形成波浪起伏"的舞蹈形象，比较出色地展现出 20 世纪 80 年代中国青年的精神风貌。[9]

3. 舞蹈段落（舞段）

舞段是由若干个舞句组成的表现一个比较完整内容的片断，它或是表现一定的情节事件的发展，或是描绘人物在特定的环境和情况下的内在的精神世界，或是营造出艺术表现所需要的某种意境。一部舞蹈作品，即由若干个舞段所组成。所以说，舞蹈作品中的舞段，就类似文学作品中的章节。

舞段有大段和小段之分，在不同的舞蹈作品中，亦有不同的分段方法。

现代舞剧《鸣凤之死》就共分为七段：狭笼、梦魇、高墙、梅林、生离、死夜、火祭。每一段都是根据舞剧的总体设计构思，完成它各自的目的和任务。第一段狭笼，以觉慧在方窗里的挣扎、反抗和追求，作为全剧的引子，交待舞剧故事所发生的时代背景和人物所处的环境特征。第二段梦魇，第三段高墙，表现鸣凤在即将送给冯乐山作小妾的前夜，她内心世界中恐惧、厌恶、悲愤等复杂的情感状态，以及她潜意识中所感觉到的和三少爷觉慧之间存在的一堵无形的不可能超越的高墙。第四段梅林，是她和觉慧这一对少男少女互吐衷情美好时刻的回忆，同时，也借此交待人物之间的关系和过去曾发生过的事情。第五段生离，鸣凤来找觉慧想要向他诉说自己的遭遇，但他正忙于写作，鸣凤欲言又止，只好向他告别。第六段死夜，重点表现了她投湖前复杂的心理状态和思想活动，最后她用结束自己年轻的生命，来和恶势力斗争。第七段火祭，是尾声，点化全剧的主题。

再如克兰科（John Cranko, 1927—1973）的芭蕾舞剧《奥涅金》，共有三幕六场戏，由六段双人舞和三段群舞构成。其中塔吉娅娜和奥涅金在不同场合、不同时间和不同情境出现的三段双人舞，出色地表现了这两个主人公的性格特征和他们思想感情的发展脉络，有力地推动了戏剧冲突的展开。由于这三段双人舞，我们在本书的第二章中已经作了介绍，这里不再重复。

在小型的抒情舞蹈中，常常是根据人物的情绪发展和音乐节奏的变化来进行舞蹈的分段。如《荷花舞》就分为五段：第一段，通过荷花少女们在水面上的漂移流动，展示出自然环境的优美；第二段，音乐由中板变为慢板，舞蹈也由流动转向平静，群荷女迎接白荷女出场，表现出她们之间的亲密友情。第三段，在群荷女的衬托下，通过白荷女的舞蹈，集中地表现了作者对白荷花所象征的纯洁、崇高的理想和幸福的歌颂。第四段，是舞蹈的高潮，白荷女的抒情舞蹈配以歌颂祖国歌词的伴唱，突出了舞蹈的主题。第五段，是尾声，音乐和舞蹈都回复到第一段的基调，一群纯洁无瑕的

NO.13

荷花少女在白荷花女的带领下,漂向了远方⋯⋯给观众留下了难以磨灭的印象。

三、舞蹈语言的审美规范

舞蹈语言是舞蹈作品的物质载体和主要表现手段,它所具有的表情性、表意性、象征性、比喻性、寓意性以及多义性等功能,使其具有非常丰富的艺术表现力,如运用得巧妙,在某些方面常常是其他艺术形式所不及的,因此,如何在舞蹈作品中组织和使用舞蹈语言,是我们要在实践和理论中不断进行深入学习和研究的重要课题,特别是要向世界和我国著名舞蹈家及其优秀的舞蹈作品中,学习他们发展、创造和运用舞蹈语言的经验。这里,只简略地谈几点在舞蹈创作中,舞蹈语言应遵循的审美规范的原则。

1. 内容和形式的完美结合与高度统一

舞蹈语言在舞蹈作品中,既承担着表现其内容的任务,它本身又是舞蹈形式的重要组成部分,因此,必须注意解决好它们之间的辩证统一的关系。绝不能为了内容而不顾形式,也不能为了形式而牺牲内容。过去在一个时期内,我国舞蹈创作中,常常出现强调内容而忽视形式的倾向,致使有些舞蹈作品水平不高;而当我们提出要纠正这种偏向的时候,在有些人的舞蹈创作中,又出现了过分追求形式而影响了内容的情况,结果是其作品也难进入舞蹈作品的高层次。所以,我们对待这个问题,既不能偏向这一方,也不能偏向那一方,必须适中合度,只有把它们完美地结合与高度统一起来,才有可能创作出鲜明、生动的舞蹈形象,使舞蹈作品具有强烈的感人的艺术魅力。

2. 发挥舞蹈创作主体的独创性

创新是艺术的生命,这个艺术的普遍的真理也完全适用于舞蹈语言的创造。舞蹈创作的新题材,新人物,就要求有新的舞蹈语言来表现。这也就要求根据所反映的生活内容和所表现的人物的思想感情,在继承、借鉴的基础上,进行大胆地革新和创造。过去,在舞蹈创作领域中使用"通用粮票"的时代,应当是一去不复返了。标新立异、弃同求异的创新意识是我们所提倡的,这也应当是我们舞蹈创作发展的主流。有一位舞蹈家曾说过:"别人用过的,我不用;我自己用过的也尽量不用。"在实践中,也许很难完全实现这个宣言,不过,这位舞蹈家所刻意追求的创新的宗旨和避免雷同的精神,却是难能可贵的。

3. 运用综合性的艺术表现手段

舞蹈是以舞蹈动作为主要艺术表现手段的一门综合性的表演艺术形式,所以要充分发挥音乐、舞台美术在舞蹈作品中,帮助舞蹈动作在塑造人物、在推进情节的发展、在展现舞蹈的环境、在制造情绪的氛围等方面起到更大的功能和作用。例

如,同样的"足尖碎步"的动作,在优美抒情的音乐中和在狂躁不安的音乐中,就能表现出人物完全不同的思想感情。同样的"腾身跃步"的动作,在芭蕾舞剧《红色娘子军》的序幕中,琼花用它表现的是她怀着深仇大恨,冲出黑牢,迅速奔向椰林深处;而在第二场中,娘子军操练时,小战士用它则表现出一种朝气蓬勃、矫健敏捷的飒爽英姿。因此,音乐、舞台美术与舞蹈动作的相结合,是大有潜力可挖的艺术表现手段,我们应当予以充分的研究、开发和利用。

概念小结

动作：　狭义的动作,指人体动作,即人的全身或身体的一部分的活动;广义的动作,指人的一切行动,包括人的所作所为。在西方的文艺理论著作中,动作一般用来指一篇故事或一部戏剧中由人的一系列互相连贯的行动所组成的情节。

先天性动作：人的本能动作,即不用学自会的动作。

后天性动作：人必须经过学习、训练或反复实践才能掌握和运用的动作。

不随意动作：人的不由自主的动作,它们在出现之前并不是人有意识地要那么做的动作。

随意动作：由人的意识指引的动作,是在生活实践中学会和掌握的动作,是意志行动的必要组成部分。

实用性动作：是指那些有实用功能的动作。

表情性动作：是指那些表现人的内心情感的动作。

表意性动作：是指那些表现一定思想意念的动作。

具象性动作：是指那些具有一定形象性的能引起人联想具体形象的或表达一定明确意念的动作。

抽象性动作：多是不表现具体事物的专指那些表现人的概括性的情绪的动作。

舞蹈动作：经过提炼、组织和美化了的人体动作。

舞蹈组合：舞蹈动作组合的简称。由两个以上舞蹈动作相连接在一起的称谓。可分为两种:一种是为了进行舞蹈基本训练用的舞蹈组合;一种是表现一定情感或意念的舞蹈组合。

舞蹈语汇：构成舞蹈语言材料的总称它包含一切具有传情达意的舞蹈动作(舞蹈姿态、步伐、技巧等)组合,以及舞蹈构图、舞蹈场面、舞蹈中的生活场景等。

思考题

一、什么是舞蹈语言?

二、舞蹈语言在舞蹈创作中的重要作用是什么?

三、如何掌握和丰富自己的舞蹈语言?

参阅观摩舞蹈作品

《古舞新韵》古典舞晚会、《乡舞乡情》民间舞晚会(北京舞蹈学院演出)。

注释:

① 转引自《列宁选集》第2卷,第32页,人民出版社1972年版。

② 参见梅家驹、竺一鸣等编:《同义词词林》第216—228页,上海辞书出版社1983年版。

③ 吴棠棣等主编:《心理学》第168页,人民教育出版社1980年版。

④ 陈冲:《民间舞蹈知多少》,载《舞蹈》杂志1989年第6期,第8页。

⑤ 参见张庚:《中国戏曲》,载《中国大百科全书·戏曲曲艺卷》第1页,中国大百科全书出版社1983年版。

⑥ 《毛泽东论文艺》第27页,人民文学出版社1966年版。

⑦ 多丽丝·韩芙莉:《舞蹈创作艺术》第106—108页,中国舞蹈出版社1990年版。

⑧ 《魂》创作组:《路是人走出来的》,载《舞蹈舞剧创作经验文集》第537页,人民音乐出版社1985年版。

⑨ 贾作光:《海的诗》,载《舞蹈舞剧创作经验文集》,第437页,人民音乐出版社1985年版。

第十四章 舞蹈构图

本章要义:

　　舞蹈构图是舞蹈语言在舞蹈舞台上存在和呈现的方式,也是舞蹈在时间、空间中的动态结构,一般指舞蹈者在舞台空间的运动线(不断变化、流动的舞蹈路线或队形)和画面造型,是舞蹈作品的重要表现手段之一。

　　构图的一般规律:任何构图都是由不同的线所构成的形所组成的,它们如何配置才给人以美感,这就要符合形式美的规律和法则。从形式美的一般构成来看,主要有:整齐一律、平衡对称、比例、调和对比、多样统一等。

　　舞蹈构图的基本原理:舞蹈构图是以人体动作姿态的发展变化结合人物在舞台上移动的地位的变化(即舞台空间运动线),所形成的不同舞蹈画面的组接,是舞蹈动作和姿态的动与静的统一,是舞蹈舞台的时间与空间的统一。舞蹈构图应遵循以下要求:一、舞蹈构图要服从和适应舞蹈作品的内容的要求;二、舞蹈构图要从表现人物的情感和思想出发;三、舞蹈构图要衬托和展现舞蹈作品所规定的环境;四、舞蹈构图要符合艺术形式美的规律和法则。

　　各种舞蹈体裁的构图:一、独舞的构图;二、双人舞的构图;三、三人舞的构图;四、群舞的构图;五、舞剧中舞蹈的构图。

　　丰富和加强舞蹈构图能力的方法:一、向生活学习、向美丽的大自然学习;二、向各种造型艺术学习;三、向世界和我国著名的经典、优秀的舞蹈、舞剧作品学习;四、向我国民族民间舞蹈丰富多彩的构图学习。

　　舞蹈构图是舞蹈语言在舞蹈舞台上存在和呈现的方式,它也是舞蹈在时间、空间中的动态结构,一般指舞蹈者在舞台空间的运动线(不断变化、流动的舞蹈路线或队形)和画面造型。是舞蹈作品的重要表现手段之一。从广义上来说,它属于舞蹈语言的一个组成部分,因为,一个舞者所做出的由一系列舞蹈动作组成的舞蹈语言,它在舞台上必然要和舞台上不同的人物以及布景、灯光、道具形成一定的舞蹈画面,在不同的舞蹈画面的变化、流动中把舞蹈语言所表达的情意展现出来。这舞

蹈画面即是由舞蹈的动作姿态造型和舞蹈队形所形成的舞蹈构图所组成的,所以,我们也把舞蹈构图称为舞蹈画面。

"构图",是美术用语,其英语原文 Composition 是构成、组成或合成的意思。在我国传统绘画中则称为章法、布局或经营位置。它是绘画时根据表现题材和主题思想的要求,在一定的空间中,根据审美的原则把艺术构思中所要表现的人、物的形象巧妙地组织起来,构成一个协调的完整的画面。

舞蹈和绘画、雕塑同属于造型艺术的范畴,只不过,舞蹈是动态的造型艺术,绘画和雕塑是静态的造型艺术。绘画只择取所要表现对象最典型、最有启发力的瞬间形象,形成平面的静止的构图画面,创造出有生命力的,可使观众产生与所表现对象有密切联系的事物的丰富的艺术联想,从而以静寓动、以无声寓有声,在一定程度上突破时间和空间的局限。而雕塑则是在三度空间的立体形式中,以物质的实物来塑造艺术形象。主要塑造人物形象(也塑造动物形象),以人的典型化的姿态神情来刻画人物的性格特征,给观众以真实的生命感。雕塑只能表现人在运动中的某一个静止的动作姿态造型,它是通过这一瞬间的形象,使观赏者联想到过去和未来。雕塑的构图即其本身形象造型的比例构造和其安放的环境衬景(如城市的广场、公园和雄伟的建筑等),使其浑然一体。

人们常说,舞蹈是运动着的绘画,雕塑是凝固了的舞蹈。这个形容和比较,既区分出了它们的区别,又说出了它们的联系和共同点。它们主要的区别是动态和静态;而它们的共同点则是其构图画面和姿态造型。因此,我们研究舞蹈的构图,就不能把它和绘画、雕塑的构图分离开,或者说应当以一般的构图原则和方法作为我们研究舞蹈构图的起点。其实,构图和我们每一个人的日常生活都有着紧密的联系,如我们房屋中家具物品的陈设,柜放哪里、床放何处,沙发是什么形状,是放在墙角还是放在屋子中间……这是房间的构图;一个人的穿着打扮,是西装还是中山装、休闲装? 穿什么样的鞋? 戴什么样的帽? 或戴何种眼镜、何种首饰等等则属于人物的装束构图。一个建筑有一个建筑的构图,一个建筑群有一个建筑群的构图。不过,这日常的构图似乎和我们的舞蹈构图相对来说距离要远一些,和我们关系最为密切的还是绘画的构图,所以,让我们先对绘画的构图作一些考察和了解。

第一节　构图的一般规律

我国著名画家丰子恺先生在其《绘画概说》一书中曾说: 构图"所讲究的是画

面的布置法。画面的布置,如何是美,如何是恶,实在没有定规,难以用科学的方法来说明。这种美恶,只有用眼睛来鉴赏,却难以说出其所以美及所以恶的道理来。所以构图法不是一种机械的方法,其性质接近于美学。其最可以笔述的原则,只有'多样统一'一条。所谓'多样统一',英名 Unity in Variety,即画面变化多样,同时又浑然统一。若一味多样而散漫无主,不美;若一味统一则呆板无趣,也不美。例如作静物画,许多橘子描在画中,倘同体操一样排队并列,即统一而不多样。反之,倘同种田插秧一样均匀撒布,即多样而不统一。必须许多橘子有一个中心,而巧妙地向四面发展,使一切橘子都倾向于中心,方才是美好的构图。又如画一个人,也是如此,人不可立在画的正中,同时又不可挤在画的边上,必须位在画的不正不偏之处——大约三分之一之处,方才落位。……还有一个原则,叫作'对比',也是构图上所常常应用的。例如一群树木,都是柔软的曲线,其画觉得单调。倘树叶中间露出建筑物的一角来,建筑物的直线就与树木的曲线相对比,作成美满的效果。又如市街的风景,处处都是强硬的直线,看去也觉单调。倘墙头露出一丛树叶来,或者路上有着一个戴箬笠的人,张伞的人,则建筑物的直线也就与这些曲线相对比,作成美满的效果。"①

我们知道任何构图都是由不同的线——直线和曲线所构成的形,即三角形、方形和圆形,以及三角形的变体菱形,方形的变体梯形和圆形的变体椭圆形所组成的。所谓构图就是这些线和形的组织和安排,根据塑造形象和表现主题的需要,把它们放在适当的位置上。而如何配置才给人以美感,这就得使它符合形式美的规律和法则。从形式美的一般构成来看,主要有:整齐一律、平衡对称、比例、调和对比、多样统一等。

整齐一律,亦称单纯同一,是最简单的一种形式美的规律,它的特点是没有差异和对立的一致和反复。如色彩、声音、线条、形状的一致和反复,都能体现出单纯、整齐的美,也能给人一种节奏和秩序的审美感受。

平衡对称,亦称均衡对称,是比整齐一律稍微复杂的形式美规律,它的特点是既有一致重复的一面,又有差异的不一致的一面,但它们在差异中仍保持着一致。对称是指一件事物左右两侧虽有差异但大体均等或相应。如人的两耳、两眼、两手、两足,虽有方向、位置上的差异,但它们是对称的。平衡(均衡)是指左右两侧的形体不必等同,但在量上却要大体相当,如用杆秤称量一件体积大的物品,其秤砣却小于被称的物品,但由于杠杆作用的原理,把砣放在一定的位置上,它们在量上却是相当的,所以是平衡的。对称给人以安宁、稳定的审美感受,而平衡则给人在安定中又具有一定自由、灵活的愉悦的感受。

　　比例，是一件事物的整体与局部、这一局部和那一局部的比例关系。如一个形体它的长和宽什么样的比例才美？一幅画中所画的形体要放在画面的什么位置？上下、左右要占多少比例才美？等等都是。源于古希腊毕达哥拉斯学派的黄金分割律被认为是大小、长宽的最美的比例。所谓黄金分割的比例，是指大小的比例是大小二者之和与大者之间的比例。其公式为：$a : b = (a + b) : a$。约为 1.618 : 1 或 1 : 0.618，大致是 5 : 3 的比例。也就是说一个长方形，其长为 5，其宽为 3 的比例是最美的图形。在绘画中一张画面的地平线，一般也要设置在大约五分之二左右的位置上。

　　调和对比，是指事物的差异和对立的统一。调和是事物的差异中的统一，对比是事物的统一中的差异。如在一幅画中在以直线构成的方形或长方形建筑中，出现一位打着圆伞的少女，这方形和圆形就形成鲜明的对比，而它们又统一在这个画面中。而在一幅表现大海的画面中，海水的绿，天空的蓝和飘着的白云，虽有差异，但在色调上又趋于协调和统一。调和给人以融和、协调的愉悦；对比则给人以鲜明、醒目、振奋、活跃的审美感受。

　　多样统一，又称为和谐，它是形式美最高级的形式法则，包含了上述的诸条形式美的规律，是整齐一律、平衡对称、调和对比等诸形式的对立统一。"多样统一是客观事物本身所具有的特性。事物本身的形具有大小、方圆、高低、长短、曲直、正斜；质具有刚柔、粗细、强弱、润燥、轻重；势具有疾徐、动静、聚散、抑扬、进退、升沉。这些对立的因素统一在具体的事物上面，形成了和谐。……多样统一的法则的形成是和人类自由创造内容的日益丰富相连系的，人们在创造一种复杂的产品时要求把多种的因素有机组合在一起，既不杂乱，又不单调。多样统一使人感到既丰富又单纯；既活泼，又有秩序。"给人以整体的多样性的审美感受。关于多样统一形式美的法则，在构图中的运用，被人们称道代表了文艺复兴的高峰的作品是达·芬奇（Da Vinci，1452—1519）的名作《最后的晚餐》。这幅画描写了耶稣与他的十二个门徒共进晚餐，他宣称十二个人中有人出卖了他，他翌日即将被处死。在这幅画的构图中，芬奇让十三个人物全都面向观众，"坐在正中的基督，头部正好受到中间窗户亮光的衬托，十分突出。……十二个门徒分成了每组三人的四个小组；各组之间，又自然地由人身的倾向和手臂的穿插互相连结；在统一中有变化，变化中有统一。从右端开始，秃顶的西门展开双手，像似在对倾耳谛听的达太讲：'这是从何说起？'马可随着达太也倾向西门，可是却将双臂回伸指向基督，似乎在问：'真的有人敢出卖老师？'年轻的菲里普双手按胸，向老师保证：'我绝不会干这种事！'大雅各惊呼着撑开双臂，无意中把杯子带翻。他身后的多马竖起一个手

指问老师：'真有这样一个人？'基督耶稣只是摊开双手，平静的面容上略显悲悯。再过去，温柔的约翰靠向后边听彼得的问话。虬髯的彼得左手按在他的肩上，弯曲的右手还紧握着一把餐刀，使人想起后来他挥舞刀剑不许人们逮捕基督的暴烈性格；在彼得胸前，犹大紧靠在桌边、恐惧中仰向后方，右手不自觉地握住他出卖老师而获得的一袋金币。在十三个人物中只有犹大的脸隐在暗中，益增其形象的阴险和卑劣。左端最后一组人，年老的安得烈因震惊而举起双手，小雅各像是在抚慰他，同时将左手从背后伸向彼得，制止他的急中生乱；最后，年轻而雄健的马太却忍不住从座位上站起来，俯身凝视事态的发展。"③从这幅名画中，可以使我们学习到多样统一法则在构图中的应用。

第二节　舞蹈构图的基本原理

舞蹈构图与绘画构图的基本原理是一致的，只不过绘画是平面的静止的画面，而舞蹈则是立体的不断运动着的画面。绘画的构图画面，可以让观众反复地观看欣赏；而舞蹈的构图画面则转瞬即逝，一个画面紧接着另一个画面，只有人物在亮相时才有短暂的刹那间的静止的造型。因此，舞蹈的构图是以人体动作姿态的发展变化结合人物在舞台上移动的地位的变化（即舞台空间运动线），所形成的不同舞蹈画面的组接，是舞蹈动作和姿态的动与静的统一，是舞蹈舞台的时间和空间的统一。由此可以看出舞蹈构图和绘画构图的主要区别是物质载体和表现手段不同所形成的，但它们的结构原理却是相似的。所以，我们研究舞蹈构图的原理，不能离开对绘画构图的研究；从另一个角度也可以说舞蹈的构图是绘画构图的法则在舞蹈艺术中的具体运用。因此丰富我们舞蹈构图的方法和能力，就要向绘画的构图吸取营养。

这里为了说明舞蹈和绘画、雕塑的亲密关系，我们举几个舞蹈的例子。1956年罗马尼亚"云雀"民间舞蹈音乐团来华访问演出，其中有一个舞蹈名为《陈列馆中的名画》，舞蹈开始是陈列馆就要闭馆时的情景，管理人在掸去这些名贵的陈列品上面的尘土后就去休息了。夜间，这五幅画中的人物都复活了，走下来愉快地欢舞。这里面有表现青年牧人和春天姑娘爱情的舞蹈，有劳动青年男女的热情而奔放的欢乐群舞。代表着农场主压迫劳动人民的管家也从画面中走下来，他对大家耍威风，对姑娘们卖弄风情，但是却被大家给赶跑了……人们一直舞到天亮才恋恋不舍地回到画中去。这时，陈列馆开始参观了，参观的人们成对的进来……这个舞蹈非

常形象地向人们展示了"舞蹈是活动着的绘画,雕塑是凝固的舞蹈"。舞台上名画的画面是由画框和人物的各种造型姿态形成的构图所组成的。他们的静止是一幅画,他们活动起来就是一个舞蹈;画框中每一个人物,单看起来是一个塑像,而他们合在一起,就形成了一个完整的画面。这个舞蹈的特点,就是把绘画、雕塑、音乐和文学的构思,完美地统一在舞蹈的艺术表现形式之中。

再一个例子是东方歌舞团演出的印度舞蹈《阿旃陀梦幻》:文达雅山秀美的景色,打动了天上的神仙们的心。她们下凡人间,来到了"阿旃陀",尽情地跳啊、唱啊,而忘了众神之王"英陀罗"让她们在天亮之前回去的指令。鸡叫了,她们再也无法回到天上去了,于是就变成了石窟中的雕像和壁画,永远永远地留在了人间。……这个舞蹈表现了舞蹈中的人物从舞蹈演变成雕像和壁画的过程,也是极为形象地展示出舞蹈和雕塑、绘画的血肉关系。

我国的舞蹈《敦煌彩塑》(罗秉钰编导)也是一个生动、形象地表现了绘画、雕塑和舞蹈亲密关系的典型例子。这个舞蹈是作者将敦煌壁画和雕塑千姿百态的菩萨造型汇编成一个舞蹈,把为历代画师所人格化了的菩萨形象还原于人的本来面目,用舞蹈塑造出一个深沉、文静、质朴的中国古代妇女形象。

另外,我国还有一些舞蹈创作是受到绘画和雕塑的启发、感染,而产生了舞蹈创作的冲动和艺术构思的,如女子群舞《三千里江山》(王曼力、黄少淑编导)就是根据柳青的同名油画创作的;双人舞《艰苦岁月》(周醒、彭尔立编导)则是根据潘鹤的同名雕塑创作的。这些舞蹈作品都是从绘画或雕塑的构图画面和人物的姿态造型予以生发和创作出无数个画面和动作姿态相互组接而形成的。由此也可看出舞蹈和绘画、雕塑的亲密关系。

再如2005年中央电视台春节晚会上,由中国残疾人艺术团表演的《千手观音》(张继钢编导)更是一个根据雕塑创造舞蹈的成功范例。编导"使静止的千手观音佛像,在舞蹈中动起来、舞起来、美起来、活起来了。"他"运用佛教丰富多彩的手势,利用21人纵列叠加,由一名女演员在队前静止模仿观音雕像,身后由数十名演员的手臂左右摆出不同高度的手臂姿态,在灯光的配合下,宛如一尊'金佛'屹立于舞台之中,惟妙惟肖。正前的观音祥和、端庄,身侧无数的手臂,形成环状,如观音的佛光,似对人间众生伸出的关爱之手,像为化解困难伸出的援助之手,体现着善心、爱心产生出来的无比能量。……"④

舞蹈构图的基本原理,同样也必须从表现舞蹈作品的内容和塑造人物的形象出发,来选取适当的表现形式,安排和舞蹈动作相结合的空间运动线,而形成不断移动的舞蹈画面。舞蹈的空间运动线的选择和使用要根据不同线条所能引起人的

审美情感的体验为其标准。以直线运动所形成的斜线和竖线,都能表现出强劲、有力的动势;横线则比较平稳、缓和;而有棱角的曲折线则给人一种游移跳荡和不安定的感觉;以曲线运动所形成的圆线、弧线和蛇形线,则能表现出流畅、圆润、柔和的情调。不过舞蹈队形画面的移动线的选取还要结合人物情感和情节发展变化的需要,所以,它并没有固定的程式。为了便于记忆,我们根据一般舞蹈创作中常用的构图方法和原则,把舞蹈移动线的使用,归纳了下面几句话:

> "二四七、一零八,直斜圆曲相交插,
> 前后左右高中低,地面空中方位佳;
> 整齐对称黄金律,平衡统一多样化,
> 调和对比相结合,情景交融美如画。"

所谓"二四七、一零八"是舞蹈中常用的队形构图:二、四是两排或四排的横线和竖线的队形,七是曲折线的队形,一是一横排或一直排,零是圆或圆弧形的构图,八是在舞台两侧呈八字形;

"直斜圆曲相交插"是舞蹈队形的流动变化要有各种线条的相间交错,不能一种线形的贯彻始终;

"整齐对称黄金律,平衡统一多样化,调和对比相结合,情景交融美如画。"就是要求舞蹈队形的移动变化符合形式美的规律和法则。

总括来说,舞蹈构图应遵循以下四点原则:一、舞蹈构图要服从和适应舞蹈作品的内容的要求;二、舞蹈构图要从表现人物的情感和思想出发;三、舞蹈构图要衬托和展现舞蹈作品所规定的环境;四、舞蹈构图要符合艺术形式美的规律和法则。

吴晓邦在其《新舞蹈艺术概论》中说:"舞蹈构图是舞蹈上动的和谐的方法。这种方法基本上只有通过舞台实践,从人们认识自然和人间的各种运动过程中,所产生的平衡方法和运动思想,用来安排人物的处理,以取得表现人体动的画面上的和谐。在有些名舞蹈家的艺术实践中,他们把'生活'作为动的画面上人生的背景,把'思想'作为人体运动中的线条,而把'感情'作为线条运动中的色彩。如果从这一实践的论点来看,即有了背景、线条、色彩等的出现,再加以安排,就会自然地流露出动的画面来了。"⑤这一从舞蹈艺术实践概括得来的理论,很值得我们认真地学习和参考。

第三节　各种舞蹈体裁的构图

在我们论述各种舞蹈体裁的构图以前,首先要把舞台空间的平面的分区和立体的方位给以明确的划分。根据我国舞蹈界通常的舞台区的划分方法,把舞台分为九个区域,即:中、左、右;前、左前、右前;后、左后、右后。(如图一) 把舞台的空间分为低、中、高三个层次和1至8个方位,即:1-正前方,2-右斜前方,3-正左方,4-右斜后方,5-正后方,6-左斜后方,7-正左方,8-左斜前方。(如图二) 从舞台的平面来看,前区是表演的强区,能给观众较强烈的感受,后区是弱区,而中区相对来说比较中和;从中间与两侧相比较,中间是强区,两侧则稍弱。从舞台的立体空间来看,空中是强区,地面是弱区。从舞台的位置来看,中区和前区的交界线,即距舞台最前面五分之二或三分之一的地方,属于舞台的黄金线,是舞蹈表演最佳的地区。

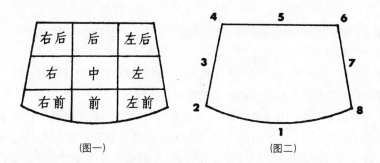

（图一）　　　　　　　（图二）

一、独舞的构图

独舞的构图是一个人在舞台上地位的移动变化中所做出的动作和姿态形成的画面,所以从地位来看是点的移动所成的线的变化,不过,这条线是虚线,不易为观众所觉察,不像群舞的队形变化那样给人深刻的印象。但是,优秀的舞蹈作品,以舞蹈动作和姿态造型结合点线的变化所形成的舞蹈构图画面,还是能给人留下难以磨灭的印象。如杨丽萍的《雀之灵》,开场时半侧身左手在头顶上方用手指舞出的孔雀头部的造型画面,就给观众十分鲜明的印象。紧接着她原地转身后坐在地上背对观众,轻舞双臂,似在展动翅膀。后又转半身立起面向台前抱双臂,向台左方抬右腿迈步展翅试飞,又转身,轻舒双臂,理毛、抖动,向上、向下、向旁,各种舞姿

动作顺畅地自然地流泄出来……她飞到清泉下,听到了流水声,在飞转了十六圈之后,跪下屈身饮水。饮水后是一段欢快跳跃的舞蹈,展翅翱翔的三十二个连续快速转圈动作形成了舞蹈的高潮,速转结束后,是缓慢的背双手转身,背向观众,向台后走去,登上后面的平台后,转一圈后呈侧身举左手作孔雀头姿态造型,回到开场时的画面,全舞结束。独舞《雀之灵》构图的主要特点就是充分利用了舞蹈动作姿态的高、中、低的对比和身体左右侧动态的对称、平衡,以及节奏鲜明的快速转换,形成一种抑扬顿挫而又十分流畅的造型美。

再如杨丽萍的独舞《雨丝》的构图画面,更具有着诗情画意的特色,使人看后,久久不能忘怀。舞蹈开场时,她在舞台的后中区,灯光打在舞台地面上四个相连接的蓝色圆圈,在第二个光圈的右边地上放有一顶草笠。一缕柔光打在她的身上,她双臂抬起双手停在面部前边,手指向下垂直前后微微摆动,似水珠在指尖缓缓滴下。这个造型画面以后,她举足慢步向台前走来,当行至草笠旁时,灯光从四个圆圈变换成一个大的圆形花圈,圈中有众多的圆形小圈,似雨水在路中形成的涟漪水纹。这时她双手上伸,随即缓缓经头、面、肩、胸向下降落,给人感觉似雨水随她臂膀顺流而下。当她再一次重复开场双手手指在面前微微摆动的动作以后,扬起双臂抬右脚、立身、向左弯腰、下蹲、再起身向右又向左迈步移身……似在雨中不断寻觅可以行走的小路。又一个转身后,她侧对观众,右手在上手指微微颤动,左手在下手心向上,似在接住从右手指尖滴下的水滴……又一个双手从头顶缓缓从身体两侧落下的动作,给人的感觉她已全身淋透,这时她才发现地上的草笠,拾起戴在了头上;可是也就在这时,蓝色的光柱却变成了金黄色,原来是已经雨过天晴。最后舞蹈停止在她抬腿迈步的姿态造型上。这个舞蹈的构图,紧紧地围绕着这位少女在一次春雨中的漫步,和她接受春雨洗礼时的内心感受,而在不断地移动着地位、不断地变化着舞姿造型。舞蹈的灯光变化和草笠道具的使用,使得舞台的画面构图既简练而又有多层次的变化,取得了对称平衡和多样统一的艺术效果。

二、双人舞的构图

双人舞是舞蹈中人物之间的情感交流或人物对话的表现形式,两个人物在舞台上的行动,是两个点在舞台空间的移动线,点、线的距离和远、近,以及变化的方位和角度,都表示着人物之间感情的亲密或疏远、热情或冷淡。人物情感发展到高潮往往是两人的相依、相靠、拉、扶、挟、抱和托举。如芭蕾双人舞《蓝花花》(舒均均编导)是表现蓝花花和杨五哥的一段爱情双人舞,蓝花花从右后台角出场,五哥从左台前出场,两人均以斜线至台中相会,一见面二人立即后退拉开一定的距离,

这形象地展示出中国农村青年特有的表现情感的方式。随后又合在一起，蓝花花在前五哥在后以扶、拉、托、转的舞姿动作，展开了两人亲密和欢乐情绪的舞蹈。以后有一段女在前、男在后，舞蹈动作姿态造型和地位变化基本一致舞蹈，显示了他们情感和思想的谐和一致，共同追求着幸福美好的未来生活。……舞蹈的高潮是五哥在台左原地转圈，蓝花花从台中向台右、右前移动位置的转圈动作后，两人相合、拥抱、扶托而舞，在一段抱腰速转以后，以双双坐地相对的姿态造型结束。双人舞《蓝花花》的构图特点是紧密结合两个人物思想感情的发展和各自的性格特征，在运用芭蕾舞的形式表现我国农村青年的爱情生活作了有益的尝试，在舞蹈民族化方面取得了一定的成果。

三、三人舞的构图

三人舞的构图，相对来说要比独舞和双人舞的构图丰富和多变化一些，因为它是三个点在舞台上的移动，既可以形成一条线，又可以组成等边或不等边的各种三角形，而且在造型上容易给人以立体感，再加上它在表现内容上有更大的容量，故而它有比较大的创作空间。如三人舞《林冲怨》（胡玉平编导）的构图，就较好地运用了对比调和、多样统一的原则，塑造出鲜明的舞蹈形象。开幕时是两个手持木棍的解差在台中，林冲出场后至两解差中间，三人形成一条横线。由于林冲身穿红色囚衣，和两解差的暗色装扮就形成明显的对比，而且具有了一定的象征意味。然后由一条线移动为不等边三角形，两解差在林冲身后交插地位从林冲的左右腋下钻出，走至舞台的左右前方，手举木棍指向站在台中的林冲，这时二解差与林冲呈等边三角形。尽管二解差在前，林冲在后，但由于二人持棍的指向直对林冲，所以便把观众的注意力都引向了林冲，这一画面造型，同样是突出了林冲。二解差走近林冲，在他的头上方和腿下方各握木棍一头摆成两条平行线，与解差的身体形成一长方形框子，把林冲框在其中，后二解差把木棍摆在林冲的身前身后，又把林冲套在当中。这个构图画面极为形象地表现了林冲身陷囹圄的处境。二解差分开后走向台后，林冲在台中跪地，形成一倒三角形。后解差将两木棍交插呈 X 形架在林冲的颈上，这象征着给林冲戴上了枷铐……二解差在其身后左右举棍抽打林冲，从而引起了林冲夺棍痛打二解差的一段舞蹈。舞蹈结尾时，林冲双手在身后握棍，呈身背二木棍的造型，二解差用两根木棍形成的框子又套住林冲，压解着他向舞台左前方走去。这个舞蹈构图的特点，是比较出色地运用了道具木棍，使舞蹈画面造型既简练又丰富，人物之间的造型对比强烈而又调和统一，以象征的手法生动地刻画了环境的特征，较好地表现了林冲这位大英雄身陷囹圄处境下内心充满愤、怨之情，而又无可奈何的心态。

四、群舞的构图

群舞由于人数众多,可以由多个点形成不同线条画面的变化,充分利用舞台的时间和空间的发展,运用形式美的各种原则和方法进行舞蹈的构图造型,因此,有着艺术创作的很大的潜力,能够发挥出舞蹈特有的艺术表现力。如前苏联莫斯科"小白桦树"女子舞蹈团的《小白桦树》舞、《小链子》舞、《古代的北方环舞》等,主要是使用各种舞蹈构图队形的发展变化,创造出不同的舞蹈形象和各具特色的舞蹈意境,表现了俄罗斯妇女的性格特征,有着十分丰富的舞蹈艺术表现力。再如芭蕾舞剧《天鹅湖》第二幕中的"四小天鹅舞"之所以能成为各国舞蹈家久演不衰和家喻户晓的经典保留节目,就在于它出色地运用了整齐一律的形式美的表现方法,通过节奏鲜明、和谐一致、整齐划一的舞蹈动作,把她们内心充满希望的喜悦之情作了充分的表达。舞蹈构图虽然简单,只是四人手拉手地左右、前后地移动,但它却取得了极好的艺术效果。我国的女子群舞《小溪·江河·大海》(黄少淑、房进激编导)也是舞蹈构图的精品。这个舞蹈的艺术形象之所以给人鲜明、突出的印象,除了作者艺术构思的新颖、深妙外,很大程度就在于舞蹈构图设计的精巧、顺畅,充分发挥了舞蹈流动画面的象征意蕴。如舞蹈开始,身着白衣白裙的"水滴"少女,一个、两个、三个,从舞台后面中间幕缝中出来,三人一组、三人一组地转身后即汇入溪流,成一直线,或平行,或斜线地变化着队伍的图形。在斜排的行进中,有时又三人一组自转一圈后再按行进路线继续前进,有时,一斜排又化成两排并肩前行。在直线移动中间又穿插曲线和圆形线的变化,给人一种水流时而平稳荡漾、时而奔流倾泻,时而出现小的漩涡、时而冲破阻挡一往直前……的艺术联想。舞蹈最后一段,敞开舞台后面的大幕,二十四位少女一起径直涌向台前,落至六排纵队,占满了舞台的空间,象征着江河流入磅礴的大海。二人一组原地转后化作为四人一排的原地转,似海水的波涛动荡;众少女成一斜排(后面又成一横排)有起伏节奏地往前撩起衣裙的舞蹈动作则象征着巨浪的翻滚;二十四位少女在台中围成数层的一个圆圈造型,随着统一的节奏,一层一层地向外弯腰卷体,极像一个滔天巨浪向四周溅起层层的水花。舞蹈最后结束在众少女用衣裙舞动掀起的满台巨浪翻滚的舞蹈空间之中。

五、舞剧中舞蹈的构图

舞剧中的舞蹈,一般由独舞、双人舞、三人舞和群舞所组成,上面我们已经把这四种舞蹈的构图的主要特点作了简略的论述,不过这些舞蹈体裁如果纳入到舞剧结构之中,还必须使其具有舞剧的艺术特点,那就是要服从展现剧情的需要,为描绘人物性格的冲突和表现人物内在的情感、思想而存在。因此舞剧中舞蹈的构图

就要求使其能够更好地完成叙事和抒情紧密结合的艺术使命。我们也可以说,舞剧中舞蹈的构图要具有戏剧的因素,或者是要担负完成表现一定戏剧的任务。下面让我们以舞剧《鸣凤之死》(刘世英、岳世果、柳万麟编导)几个场景的舞蹈构图来说明这个问题。如第二场"梦魇"主要是表现鸣凤被送给冯乐山作小妾的前夜,她内心的恐惧和不安,也可以说是她内心世界的舞蹈形象的外化。这场舞蹈有几个主要的构图画面:一是开场时,她平躺在舞台的前区,以手、臂和脚、腿的弯曲、扭动,表现出她的不平静的内心世界;继之,她被两个黑衣人托起举在空中,由于整个舞台在黑暗中,只有一束白光打在鸣凤的身上,所以黑衣人不显露出身影,给人的感觉是鸣凤自己升腾到空中,还是平躺着随着不停的舞动,她上下地飞腾着……这个睡梦中的地上和空中的舞蹈画面造型,突出地表现了她的恐惧和不安的心态。下面,在鸣凤的面前(在舞台的右后角)出现了巨大的披红戴花的冯乐山丑陋、可憎的偶像,她给他端盘送茶,可是茶盘上竟突然变成了她明日成亲时要戴的凤冠头饰……继之两个黑衣人打着两盏大红喜字的灯笼在鸣凤的身前、身后及上、下、左、右地飞舞,使鸣凤在红灯笼的围绕中搏击、挣扎……这几个画面形象地表现出封建恶势力对她的重压和她的悲惨的命运。第三场"高墙"以极为精练的构图画面使鸣凤和觉慧各在舞台中线的一边,做出一致的相同的抚摸墙壁的动作,虽然他们二人近在咫尺,却谁也看不到谁。这个构图画面就形象地使观众看到了在他们之间有一堵无形的,但却是难以超越的高墙。从这里也揭示了封建社会等级制度的不同阶级、不同阶层人们之间森严壁垒的不可越雷池一步的人际关系,这也是造成鸣凤悲剧命运的社会根源。所以这场舞蹈的构图画面的艺术处理,就为推动剧情的发展和最后的悲剧的结局安排了伏笔。

伊凡诺夫于1895年编导演出的《天鹅湖》第二幕,被公认是芭蕾舞剧的经典之作,一百年来,虽然有诸多的名编导家重排了《天鹅湖》,但是这第二幕却被完整的保留了下来,成为了各个芭蕾舞团不可缺少的保留剧目。从舞剧的舞蹈构图的角度来看这一幕,也是值得我们认真学习和研究的经典。从舞蹈的体裁方面,它包括了独舞、双人舞、三人舞、四人舞和群舞的构图;在舞蹈队形的移动变化方面,它使用了直线(含平行线、竖线、斜线)、曲线(含弧线、圆形线、蛇形线);在舞蹈的动态和静态的造型中,它充分地运用了舞台的低、中、高的各个空间,显示出舞蹈造型特有的艺术表现力。从整幕的舞蹈构图来看,它几乎涵盖了舞蹈形式美的各种表现方式。如从众天鹅的群舞、四小天鹅舞、三大天鹅舞等表现出整齐一律的美;从白天鹅的独舞、白天鹅与王子的双人舞,以及二十四个天鹅少女给他们舞蹈时作衬景的构图和舞姿造型,表现出对称平衡的美;从恶魔与王子、恶魔与天鹅舞蹈

地位的移动和舞姿造型的交插影衬,呈现出对比调和的美;从独舞、双人舞和群舞的相接交错、舞蹈构图画面的不断发展变化,更集中地表现了舞蹈多样统一的美。正因为这一幕舞蹈的艺术形式完美地表现了舞剧的内容,舞蹈的形式和舞蹈的内容得到了高度的和谐统一,表现出舞蹈艺术特有的美,因此,它才具有了巨大的艺术魅力。

第四节　丰富和加强舞蹈构图能力的方法

舞蹈构图是舞蹈作品的重要组成部分,一个舞蹈编导舞蹈构图的能力直接影响着舞蹈作品水平的高低和艺术表现力的大小,因此丰富和加强舞蹈的构图能力是每一个舞蹈编导提高创作水平必不可缺少的重要方面。以上我们所谈的只不过是舞蹈构图的一些基本原则,在舞蹈创作中的具体运用,还必须通过艺术创作的实践,而且要发挥自己的独创性,根据所要表现的内容和塑造的人物形象,进行大胆的创造。下面我们对如何丰富和加强舞蹈构图的能力,提供几点方法:

一、向生活学习、向美丽的大自然学习

在我们的生活中,各种物体的存在都呈现出一定的构图和造型方式,有美的构图,也有不美的构图,我们可以从观察和比较中受到一些启发。如各个公园、各个街心花园,都有不同的布局;各个名胜古迹、各个风景区,山水、树木、花草、建筑等也都有一定的比例和结构;假如我们拿一架照相机去拍照片,选什么镜头,取舍哪些景物,都要根据一定的构图原则,这也就可以锻炼我们的构图能力。因此,一定要做一个有心人,时时刻刻向自己周围的事物吸取艺术的滋养。

二、向各种造型艺术学习

各种造型艺术的构图原理基本上都是共通的,所以绘画、雕塑、建筑、工艺美术、书法等的构图、布局的原则、方法,都对我们有极大的学习、参考价值。

三、向世界和我国著名的经典、优秀的舞蹈、舞剧作品学习

在舞蹈构图上,如有所创新,有所发展,一般也不能离开对前人创作经验的继承和借鉴,所以,对经典和优秀的舞蹈、舞剧的构图学习,对丰富和加强舞蹈构图的能力会有更直接的帮助。

四、向我国民族民间舞蹈丰富多彩的构图学习

流传在我国各地的民间舞蹈中有着非常丰富的舞蹈构图,它们是我国人民

NO.14

千百年来在民间进行舞蹈艺术创造的结晶。它表现了广大劳动人民的审美情趣、审美理想,是对大自然生活中各种事物和形象的高度概括、集中和美化。它是我们民族舞蹈遗产中宝贵的艺术财富,对它的继承、发展和创新,是我们这一代舞蹈工作者的义不容辞的责任。为了供大家学习、参考,我们选了一些具有代表性的中国民间舞蹈场图[®]附在后面,作为本章的附录。

概念小结

构图： 美术用语,原意是构成、组合或合成的意思。我国传统绘画中称为章法、布局或经营位置。根据表现题材和主题思想的要求,在一定的空间中把所表现的人、物的形象适当地组织起来,构成一个协调的完整的画面。

舞蹈构图： 亦称舞蹈画面,是舞蹈语言在舞台上存在和呈现的方式,也是舞蹈在时间和空间中的动态结构。一般指舞蹈者在舞台空间的运动线(不断变化、流动的舞蹈路线或队形)和画面造型。是舞蹈作品的重要表现手段之一。

整齐一律： 亦称单纯同一,是最简单的一种形式美规律,它的特点是没有差异和对立的一致和反复,能体现出单纯、整齐的美,给人以一种节奏和秩序的审美感受。

平衡对称： 亦称均衡对称,是比整齐一律稍微复杂的一种形式美规律,它的特点是既有一致重复的一面,又有差异的不一致的一面,但在差异中仍保持着一致。对称给人以安宁、稳定的审美感受,而均衡则给人以在安定中又具有自由、灵活的愉悦感受。

调和对比： 事物的差异和对立的统一。对比是事物的统一中的差异,调和是事物的差异中的统一。对比给人以鲜明、醒目、振奋、活跃的审美感受,调和则给人以融和、协调的愉悦。

多样统一： 亦称和谐,它是形式美最高级的形式法则,是整齐一律、平衡对称、调和对比等诸形式的对立统一,使人感到既丰富又单纯,既活泼又有秩序,给人以整体的、多样性的审美感受。

黄金分割律： 指大小的比例是大小二者之和与大者之间的比例。其公式为:$a : b = (a + b) : a$。约为1.618∶1或1∶0.618,大致是5∶3的比例。也就是说长为5,宽为3的比例的长方形是最美的图形。

思考题

一、什么是舞蹈构图?

二、为什么舞蹈构图要符合形式美的规律和法则?

三、如何丰富和加强舞蹈构图的能力?

参阅观摩舞蹈作品

1.《飞天》、《敦煌彩塑》、《千手观音》;

2. 俄罗斯小白桦树舞蹈团演出晚会。

注释:

① 丰子恺:《绘画概说》第 50—51 页,中国文化服务社 1936 年版。

② 杨辛,甘霖:《美学原理》第 161—162 页,北京大学出版社 1983 年版。

③ 迟轲:《西方美术史话》第 79—81 页,中国青年出版社 1983 年版。

④ 参见穆兰:《美不胜收的动态与造型》,载《舞蹈》2005 年第 4 期。

⑤ 吴晓邦:《新舞蹈艺术概论》第 46 页,中国戏剧出版社 1982 年版。

⑥ 这 48 幅中国民间舞蹈场图根据徐宝山、张俊杰等编写的《冀东地秧歌》(人民音乐出版社 1982 年版) 和张华著《中国民间舞与农耕信仰》(吉林教育出版社 1992 年版) 中所载舞蹈场图临摹绘制,特此说明。

NO.14

附:中国民间舞蹈场图

| 1. 一字长蛇 | 2. 龙摆尾 | 3. 豆角蔓 | 4. 二马分鬃 |

| 5. 二龙出水 | 6. 二龙吐须 | 7. 三羊开泰 | 8. 四面斗 |

9. 四门斗　　　10. 四门斗地　　　11. 四门到底　　　12. 四季平安

13. 四门阵　　　14. 五福临门　　　15. 六畜兴旺　　　16. 六门

17. 里六门　　　18. 外六门　　　19. 七巧　　　20. 八宝

21. 双八宝　　　22. 八面风　　　23. 八宝仙人杆　　　24. 八字

25. 九莲灯　　　26. 九曲连环　　　27. 十全十美　　　28. 双十字街

29. 剪子股 (1) 　　30. 剪子股 (2) 　　31. 剪子股 (3) 　　32. 大剪子股

33. 跑旋风 　　34. 卷白菜心 　　35. 碾转 　　36. 编花寨

37. 大穿花 　　38. 两扇门 　　39. 两门一街 　　40. 过街龙

41. 双过街龙 　　42. 大筛子眼 　　43. 双摆队 　　44. 盘肠

45. 双蒜辫 　　46. 力杀西门 　　47. 一笔葫芦 　　48. 金銮殿

第十五章　舞蹈创作的审美规范

本章要义：

审美规范：是进行审美活动(欣赏美和创造美)所应遵循的规则、标准和法规。我们研究舞蹈创作的审美规范，其目的就是使我们进行舞蹈审美创造活动时，要依据舞蹈创作的艺术规律，掌握比较科学的原则和方法，以更好地发挥个人的独特的创造精神，能够顺利地达到成功和胜利的彼岸。

从生活到舞蹈创作：社会生活是舞蹈创作的源泉，是舞蹈创作的基础。但有了源泉，有了基础，并不等于就有了舞蹈作品。从生活到舞蹈作品的形成和诞生，还有一个很长的距离，还要解决一系列的问题。首先，要解决舞蹈家的情感问题。其次，要解决舞蹈艺术的形式问题。

舞蹈创作的表现范围：舞蹈家择取什么题材，既受舞蹈家对生活的情感体验、感受的影响，也受舞蹈艺术形式规范的制约。表现人的情感、表现人的思想、表现人的内在的精神世界，是舞蹈大有用武之地的广阔领域，也是我们创作多种题材、多种样式、多种风格舞蹈作品所应遵循的审美创造规范。

舞蹈创作的艺术构思：是一个捕捉和寻求编导者心中最理想的舞蹈形象所必须经过的历程，也是舞蹈编导展开舞蹈艺术想象的翅膀进行创造的艰辛的过程。不论采用什么样的表现手段和表现方法，都必须以塑造人物的舞蹈形象为其出发点和最后归宿。

舞蹈创作的不同类型：一、抒情性舞蹈(情绪舞)，二、叙事性舞蹈(情节舞)，三、戏剧性舞蹈(舞剧)。

　　舞蹈创作是一种舞蹈的审美创造活动，由于每个舞蹈家有着不同的生活经历、不同的文化素养、不同的情趣爱好、不同的性格特征以及所受的不同的舞蹈教育等等，因此就有对所要表现的生活内容有不同的理解和感受，使用不同的表现方法和表现手段，创造出不同的舞蹈形象。所以，舞蹈创作并没有固定不变的方法和格式，可以说舞蹈创作对舞蹈家有着非常广阔的空间，任其自由翱翔。但是，舞蹈创作既然是一种审美的创造活动，它又必须遵循舞蹈艺术发展的规律，才有可能使创作出

的产品获得艺术生命力,使它成为在社会中发挥一定影响和效益、给观众以审美感染的精神存在物。否则,就不可避免地陷于不能存活,或是短命的失败的命运。我们研究舞蹈创作的审美规范,其目的就是使我们进行这种舞蹈审美创造活动时,要依据舞蹈创作的艺术规律,掌握比较科学的原则和方法,以更好地发挥个人的独特的创造精神,能够顺利地达到成功和胜利的彼岸。

　　舞蹈作品,一般都是由舞蹈的内容和舞蹈的形式亲密无间地交融在一起所组成的。所以,舞蹈创作的基本原则,就是遵循舞蹈艺术形式的规范,取得驾驭舞蹈艺术形式的能力,以表现给舞蹈家的心灵以震撼、给舞蹈家命运以影响的熔铸了舞蹈家情感和思想的生活内容。从舞蹈作品的内容来说,主要是表现人的繁复多样的情绪、情感、思想、理想、愿望、感觉、意念、潜意识以及围绕着这些所形成的情节、事件、矛盾、冲突等等;而从舞蹈作品的形式来说,主要是舞蹈的种类、体裁、样式、舞蹈语言以及各种舞蹈的艺术表现手段和表现手法的创造和运用。在舞蹈创作中,舞蹈的内容和舞蹈的形式,从总体上看,都是来源于生活——直接的生活或间接的生活,有人把生活比作艺术创作的土壤,任何艺术创作只有深深扎根在生活的土壤之中,才能开出艳丽的花朵。所以,让我们先从与舞蹈创作有最直接关系的问题的探讨开始。

第一节　从生活到舞蹈创作

　　在我国半个多世纪舞蹈发展的历史中,舞蹈和生活的关系问题一直是我国舞蹈界所关注的,曾经进行过多次讨论的问题。大多数舞蹈家对"社会生活是舞蹈创作的源泉"和舞蹈作者"要加强同人民群众的血肉联系",看法似乎是比较一致的。在一个时期内,很多人都以极高的热情投入生活的海洋,努力做到与人民同呼吸共命运。结果是一批年轻的舞蹈家成长起来,他们创作出一大批优秀的舞蹈作品,有的舞蹈作品在国内外赛事中还获得了各种奖励。但是,也有一些人,在深入生活中思想收获颇多,可是在舞蹈创作中却建树不多,于是有人自嘲地说:"我被生活给淹死了!"也有人据此,对搞舞蹈创作要"深入生活"产生了怀疑……同样是投入火热的生活,有的人在舞蹈创作上取得了不小的成就,而有的人则收效甚微。这种现象,就给我们提出了一个需要思考和研究的问题。当然形成这样两种不同结果的原因是复杂的,具有多种因素,每个人有不同的具体情况,这牵扯到对生活的认识、理解和概括、提炼的能力,以及对舞蹈艺术形式的把握和表现技能水平等等问题,所以,这不同的原因只能根据自己的具体情况去查找去总结。不过,这个现象

也说明了对于一个舞蹈家来说,有了生活并不等于解决了舞蹈创作的一切问题。生活只是舞蹈创作的源泉,是舞蹈创作的基础,有了源泉、有了基础,并不等于就有了舞蹈作品,正如种庄稼有了土壤如果缺少良种、水、肥或阳光,同样也不能长出庄稼、结出果实一样。从生活到舞蹈作品的形成和诞生,还需有诸多的必要的条件,还要解决一系列的问题。

首先要解决的是舞蹈家的主观条件——也就是能动地感受、体验、认识生活的问题。生活是一个浩瀚的海洋。生活,既包括当代的现实生活,也包括过去的历史生活,以及未来的理想生活;既包括社会中群体的经济生活、政治生活,也包括个人的家庭生活、情感生活;既包括人们的物质生活,又包括人们的精神生活……。社会更是万花筒般的丰富多彩,社会生活中有各个阶层、各种职业、各种性格的千姿百态的人物;人们的所作所为,有善、有恶、有美、有丑、……。生活中,有的人和事,可能不会引起你的注意;而有的人和事,虽然在你面前一闪而过,却给你留下难以忘怀的印象。所以,我们说只有那些在你的情感上引起共震的社会生活现象,激起了你情感的浪花、引起了你情感共鸣的人和事,才可能是提供你进行舞蹈艺术创作的基本生活素材。也就是社会生活进入舞蹈家个人情感世界的那一部分,才可能是未来舞蹈作品的题材内容。例如,刘英在《〈海燕〉的创作体会》中写道:

> "我当兵几十年中,曾多次深入祖国边海防工作和学习,在海南岛、大连港、湛江口工作之余,我总是久久仰望站在礁石上值勤的海军战士,蓝天白云之中,有几只美丽的海燕飞舞双翅,它们正忠实地伴随我们的战士日日夜夜守卫祖国的边疆。当我参加快艇出航,我们的舰艇劈浪飞驰,一群矫健的海燕拍击双翅,上上下下冲向翻卷的白浪,面对这动人的景象,我和战友们不约而同向着海上的壮丽景象欢呼。有几次我们远航在交邦的海湾上遇上了风暴。在狂风和海啸声中,茫茫的大海之夜,确实威严可怕,然而在闪电中呼啸着穿浪迎战的却是一群小小的海燕,那闪电中的黑色勇士啊,给我留下了安慰与力量,使我至今不能忘怀……海燕这不屈的形象在我心中时时与站在礁石之上的海军战士的身影同时出现,多年来,我想把这个动人的形象展现在舞台上,献给腾飞的时代与人民,献给伟大的军队。"[1]

刘英在深入生活中,守卫在祖国边防的海军战士的形象,和在晴空中自由翱翔、在狂风闪电中冲风穿浪高傲飞翔的海燕的形象给了他强烈的生活感受,引起了他情思的共振。在他的主体情思中,并进一步把海燕的个性特征与我海军战士的

精神风貌联系起来,从而获得了创作的灵感,引起了创作的冲动。这正如"图一"所示。圆 L 表示是社会生活,圆 E 表示是舞蹈家的情感。圆 L 和圆 E 相交而形成的扁圆形 C,即是客观的社会生活和舞蹈家主观情感的结合与统一的部分。只有这客观进入(统一于)主观的部分,或者说是主观拥抱(把握)客观的部分,才有可能成为舞蹈创作的基本材料,这时才能开始进入舞蹈创作。

(图一)

其次,是要解决舞蹈艺术的形式问题。每个舞蹈家在进入舞蹈创作过程的时候,必须首先要解决与题材内容相适应的艺术形式——舞蹈体裁,也就是要把舞蹈作品所要反映和表现的生活内容投放入一定的舞蹈形式的审美规范之中。舞蹈结构的艺术处理,舞蹈主题动作的展示、发展和变化,舞蹈表现手法和各种表现技巧的运用等等必须符合一定的舞蹈艺术形式审美规范的要求,才能创作出充分发挥舞蹈本体表现功能、体现出舞蹈艺术规律的特点,在艺术上比较完整、具有艺术魅力的舞蹈作品来。

再如刘英的《海燕》,当他进入创作过程时,他选择采用了抒情舞的体裁,两段体(快板——慢板)的意境结构,以群体规整的队形画面和高难度的舞蹈技巧,在舞台上各个方位的不同发展变化塑造出海燕在电闪雷鸣狂风怒涛的海面上振翅搏击勇猛激进的舞蹈形象,以及它们战胜暴风雨后安详、自在、美好的生活情景。

这正如"图二"所示。方框 F 代表舞蹈形式规范,它是扁圆形 C 和圆形 L 中的 F1 和圆形 E 中的 F2 的相加。这就是说舞蹈形式规范要求在客观社会生活统一于舞蹈家主观情感(C)的基础上,还需进一步发挥舞蹈家的艺术想象创造力,生发出新的生活、情感内容(F1 和 F2)以使 C 更加充实和丰满。这样才能产生出比较完整和精美的舞蹈作品,使其达到内容和形式的完美结合和高度统一。

(图二)

因此,我们说一个舞蹈家在解决了客观生活和主观情感体验感受的问题以后,最重要的就是对舞蹈艺术形式规范的择取和探求。而这一点恰恰是许多舞蹈家重视不够或是常常忽略的问题。

第二节 舞蹈创作的表现范围

生活是一个浩瀚的海洋,我们在舞蹈创作中表现什么——即择取什么题材,受舞蹈家对生活情感体验、感受的影响,也受舞蹈艺术形式规范的制约。根据舞蹈艺术审美特征,舞蹈作品在表现和反映社会生活方面有它的特长,也有它的局限,这是客观的艺术规律,是不容否定的。问题是我们应如何认识和理解这个特长和局限。在过去一个不短的时间内,我们有些人总是在那里过多地强调舞蹈表现和反映社会生活内容的局限性,甚至于画上了这一类生活内容是可以用舞蹈表现的,那一类生活内容是舞蹈不可以表现的条条框框。因此,一些不成文的规定或看法便流行开来,似乎只有远离当代人们现实生活的"神话"、"历史传说"或是"花鸟虫鱼"一类的题材才属于舞蹈艺术驰骋的天地;而一些当代人们的生活或是人们比较复杂的思想感情的内容,由于舞蹈的局限性,只好让位给其他艺术形式去表现,好像我们舞蹈艺术在这些领域中完全是无能为力的。这种主张,就是过去流行一时的"艺术分工论"。这种论点,反映了一些人对舞蹈本身的艺术特点的片面理解和对舞蹈艺术表现能力的巨大内在潜力缺乏充分的认识。过去,在舞蹈界所进行的所谓"可舞性"与"不可舞性"问题的讨论,也正反映了一些人对这个问题的认识过程。所谓"可舞性"一般多指生活中原有的舞蹈活动,或是容易舞起来的生活情景,或是动作性较强的事物。我们认为在舞蹈选材问题上,并不反对择取"可舞性"强的生活和事件,但是却反对把"可舞性"限制在一个人为的固定的条条框框内,捆住我们的手脚。其实,"可舞性"与"不可舞性"并不是绝对的,也不是不可以改变的。我们主张"不可舞性"向"可舞性"的转化,也就是说把本来认为难于用舞蹈表现的题材,经过创造性的努力转化为可以用舞蹈来表现的题材。其转化的关键就是我们根据舞蹈的特点寻找其反映生活的视角,运用我们的艺术创造想象力,对于生活题材进行适合舞蹈手段表现的改造和加工,从而创造出崭新的舞蹈形象来。这也就是我们把视角从"表现生活中的舞蹈"转移到"用舞蹈来表现生活"上面来。

过去我们常说"开会"是舞蹈的"禁区",但是德国现代舞蹈家科特·尤斯(Kurt Joose,1901—1979)20世纪30年代创作的《绿色的桌子》(又称《绿桌》)就从用舞蹈来表现生活的基点出发,找到了舞蹈的视角,创造性地打破了这个"禁区"。这个作品几乎获得了世界各国舞蹈家的一致称赞,被认为是突破舞蹈题材"禁区"的

范例。舞蹈以"绿色的桌子"命名，表现的是开会，但是作者在这个八场景的舞剧中，只是在一首一尾展示了外交官们开会的形象，主要的篇幅却形象地描绘了这个会议所带来的战争的后果：人民群众是妻离子散、家破人亡，而资本家们却用罪恶的血手操纵着战争的局势，从中捞取了财富和利益。这个作品深刻地揭示了在第一次世界大战中，帝国主义的各个国家开会瓜分世界的肮脏交易和他们是发动战争祸源的本质。各国外交官开会者们的丑恶的舞蹈形象引起我们嫌恶和憎恨，而人民群众受苦受难的舞蹈形象却引起我们莫大的同情。这个舞蹈作品在反对侵略战争和保卫世界和平的斗争中起到了巨大的艺术作用；对我们在舞蹈创作中如何发挥艺术独创性和突破舞蹈题材的"禁区"也有莫大的启发。

家庭伦理道德的生活内容，过去也是舞蹈难以接近的题材范围，但是，胡嘉禄的《绳波》，由于他寻找到了舞蹈表现的角度，以一舞动的绳子作为情感信息的载体，从绳子的振动所产生的不同图形、波纹，再结合音乐的表现力，使观众感受到不同的情感信息。当绳子以缓慢柔和的圆圈滚动时是爱情的信息；在男女主人公的双人舞中，绳子缠绕着两个人时，则象征着他们把命运连接在一起的爱情的纽带；当父母和孩子在一起跳绳时，表示着天伦之乐与和睦的家庭；当绳子以快速的抖动形似波浪翻滚的图形波纹时，则暗示着双方由内在矛盾所引起的情感的波澜……作者借助于绳子舞动的变化把人物内心的情感作了象征性的形象的外化。《绳波》所塑造的三个具有不同性格特征的舞蹈形象，由于具有较强的哲理性内涵，他们不仅使观众在情感上有所触动，而且更能引起观众对这一类社会生活现象作进一步的思考。

残疾人的形象和他们的生活，过去似乎也是与舞蹈作品无缘的，因为残疾人很难与美的舞蹈联系起来。但是，20世纪80年代后期产生了一批表现残疾人生活的比较优秀的舞蹈作品。在这些作品中，不仅有哑人的舞蹈形象（《哑人的欢乐》，张瑜冰编导），有盲人的舞蹈形象（《太阳的梦》，曲立君编导），而且连拄着拐杖的瘸子的舞蹈形象（《友爱》，胡嘉禄编导）也被出色地创造出来。由于在这些舞蹈作品中作者们都是集中对人物的情感世界进行深入的描绘，表现出他们高尚的情操、美好的理想和对生活的执着的追求，因而，这些残疾人的舞蹈形象更具有了不同一般的美的艺术魅力。

过去一些表现战斗生活的舞蹈往往是战斗场面的再现和描写，有的作者为了追求真实性，使硝烟迷漫的舞台上充满了震耳欲聋的枪炮声，用主要的篇幅来展现肉搏厮杀的场面，演员在舞台上洒下了滴滴汗水，但是却收不到预想的效果，甚至有许多观众对于这样的舞蹈作品还表示了强烈的不满：来剧场是为了欣赏舞蹈的

艺术表演,而不是来看战斗的演习。因为如此这般表演的再逼真,也不过是对一些战斗场面的模拟而已。1980年出现的《再见吧!妈妈》是一个具有一定历史意义的舞蹈作品,它使我国战斗题材的舞蹈作品进入了一个新的阶段。这个舞蹈虽然也是反映一个战斗生活片断的内容,但是由于作者的视点不是放在再现战斗场面上,而是集中在表现一个为国捐躯的小战士丰富的内心情感世界。从舞蹈中我们看到的这个小战士的舞蹈形象不是一个概念的影子,而是一个有血有肉的活生生的真实的人,他和我们普通人一样有爱有恨,有痛苦也有欢乐,由于他对母亲——祖国的深挚的热爱,他才能够用自己的六尺之躯铺平了祖国胜利前进的道路。在历史上无数个追求表现真实战斗场面的舞蹈早在人们的记忆中消失了,但是这个舞蹈自从它产生直至今天,它还有着强烈的艺术生命力。

从前,有些舞蹈作者在选择舞蹈题材时,往往停留在生活的表面现象上,如表现工人生活的只有炼钢或纺织,表现农民生活的只有播种或收割,表现部队生活的则只有打仗或军训。但是随着科学技术的发展进步,机器自动化逐渐代替了笨重的人体劳动,拖拉机、康拜因也将使古老的镢头、镰刀逐渐被淘汰。开机器、按电钮、用电子计算机来指挥生产,恐怕是最没有可舞性的了,因此也有人"杞人忧天"地担心舞蹈创作已经路尽途穷了。自从我国进入20世纪80年代,经过思想上的拨乱反正,使我们认识到遵循舞蹈艺术规律特性对发展舞蹈创作的重要作用,从而使我们打开舞蹈艺术内在生命力的奥秘:我们的舞蹈作品只有把重点放在挖掘和表现人物的内心情感和精神世界上面去,才能充分发挥舞蹈艺术的表现力,才能使舞蹈艺术发掘出它的本体潜在的艺术表现功能。20世纪80—90年代我国舞蹈、舞剧创作所获得的可喜成就,证实了我们已经从"简单的模拟再现"迈入了"复杂的概括表现"的历史新阶段。这是一条闪烁着灿烂的阳光,向着舞蹈艺术顶峰前进的宽广大道。人的生活是广阔无垠和无限丰富多彩的,只要我们镜头的焦距永远对准人,把人作为我们主要的表现和描写对象,那么我们就会有着永远也取之不尽、用之不竭的创作源泉。人的内心情感世界更是无限繁复多变和深邃奥秘的,只要我们深入理解、体验、发掘和探寻,善于运用创作想象的翅膀,就会发现我们舞蹈艺术发展的道路是无限宽广的。我们不仅可以和其他姐妹艺术并肩前进,而且在表现人的情感生活的丰富性,以及在其深度和广度上可以发挥它特有的优势,而使其他艺术所望尘莫及。人永远是舞蹈创作的主体与核心,以人的本体为手段,直接表现人本身的情感和思想,这就是舞蹈艺术的真谛和本质之所在。因此,表现人的情感、表现人的思想,是舞蹈艺术大有用武之地的领域,也是我们创作多种题材、多种形式、多种风格舞蹈作品所应遵循的审美创造规范。

第三节　舞蹈创作的艺术构思

　　根据舞蹈艺术的规律特点,在无限广阔浩瀚的生活海洋中,以舞蹈的视角,以舞蹈思维来进行舞蹈表现题材的选择、加工和提炼,是舞蹈创作最关键的第一步行程。有了这个根基后,随着便很自然地进入了舞蹈形象的艺术构思阶段。在这个阶段,编导者首先要展开舞蹈艺术想象的翅膀,让那即将诞生的舞蹈形象在自己的内心视像中飞翔起来。顺利的时候,可能是内心视像所产生的第一个舞蹈形象就是作者所寻求的;而有时作者却要在各种各样的舞蹈形象的方案中经过比较和对照才筛选出自己所需要的。这一阶段有时很短,有时则要经历很长的时间。据说,福金(Michel Fokine,1880—1942)《天鹅之死》舞蹈形象的构思就是在一瞬间完成的;而胡嘉禄的《绳波》酝酿构思阶段就长达两年的时间。

　　舞蹈创作的艺术构思阶段,是一个捕捉和寻求编导者心中最理想的舞蹈形象所必须经过的历程,也是舞蹈编导展开舞蹈艺术想象的翅膀进行创造的非常艰辛的过程。巴图创作《鹰》的过程,很能说明这个问题。当他有了这个舞蹈创作冲动以后,他"在睡前也好,梦中也好,醒来也好,总想编舞,连吃饭、洗脸、上街时也在构思。"当他选择以鹰的形象来作为蒙古族民族英雄的象征,表现蒙古族人民性格和审美理想以后,在艺术构思如何把它化为具体的艺术形象,如何使这个舞蹈形象具有更深刻的内涵意蕴,作者经过了反复的思考、不断地修改的过程。开始他在设计鹰的舞蹈形象时,"紧紧抓住鹰的特点,突出它不畏强暴的性格和锐利的眼睛,有力的翅膀、钢铁般坚硬的利爪为主要语汇。"但由于舞蹈只是通过鹰与暴风雨的搏斗来体现鹰的勇猛气概,他感到这样的艺术构思还突出不了鹰的真正性格,并且与其他这类作品有雷同化的毛病,因而显得一般化、概念化。后来他在一本《蛇岛的秘密》的书的封面上看到了一只矫健的雄鹰的利爪捕抓着一条毒蛇飞向空中。这个画面使他受到了新的启发,获得了新的创作灵感,他的艺术创造想象也随即飞跃起来,捕捉和寻找到塑造鹰这个舞蹈形象的立意。于是他推翻了已有的艺术构思,把原来鹰与暴风雨搏斗的一般化的情节改为与毒蛇搏斗,以冲破迷雾、战胜毒蛇、自由翱翔在蓝天,塑造出具有个性特征的草原上的雄鹰的舞蹈形象。这种以比拟和象征的手法所体现出的善良战胜邪恶的寓意进一步深化了这个舞蹈的主题,使得鹰的舞蹈形象塑造得更加鲜明突出。[②]

　　面对同一个题材,不同的舞蹈编导可以有不同的视点、不同的表现角度、不同

NO.15

的艺术构思,从而产生出各有自己独特个性的完全不同的舞蹈形象来。例如根据曹禺名著《雷雨》改编的舞剧,芭蕾舞剧《雷雨》和现代舞剧《繁漪》就各有特点。对照来看,《雷雨》比较忠实于原著,而《繁漪》则根据作者自己的审美观念,对原著有着独特的理解,从而作了新的艺术构思和新的艺术表现。《雷雨》中四凤是作者着意刻画的主要美好的人物形象,周萍是一个既应批判又使人同情的人物形象(他既是害人者,又是一定程度的受害者);而《繁漪》则主要塑造了一个受周家两代人凌辱和损害的——也就是受封建势力迫害的妇女繁漪的形象。从舞剧的表现中,使观众可以看到:在繁漪的眼中,周家父子(周朴园和周萍)是一丘之貉,都是十足的伪君子。周萍就是周朴园的影子,二十年前的周朴园就是现在的周萍。这两个舞剧,以不同的舞蹈形式,不同的舞蹈表现手法,从不同的角度,以不同的视点对原著进行了改编和新的创造,塑造了各不相同的舞蹈形象。这两部作品,可以说都是具有不同特点的成功的作品。从忠实于原著的角度,有人比较喜欢芭蕾舞剧《雷雨》;而从更好地发挥舞蹈艺术表现力的特长,深入刻画人物的内心世界,塑造典型的舞蹈形象上,有人则更喜爱《繁漪》。

日本现代舞蹈家芙二三枝子向我们介绍她的代表作《桥》的构思创造过程,对于我们在塑造舞蹈形象的艺术构思过程中如何更好地运用舞蹈形象思维,进行艺术的想象和创造很有启发。她说:"1963年我创作过题为《桥》的作品,那是我第一次渡过关户大吊桥时,深受感动而创作的。这座桥架于日本本土和九州之间的海峡上,本来遥遥相隔的两地,通过一座桥连接起来,并因此连地名也变成了'北九州市',我的心为之一动,为大桥美丽的线条倾倒了。那么,如何把这种激动的心情用舞蹈来表达呢?显然用'桥头步来的男人'、'凭栏抒情'之类的题材,是不能充分表现这种心情的,我陷入了沉思。于是找来(建桥的)工作人员,在谈话中我知道了在桥梁建设中,有自重和负载两个量,自重就是桥的自身的重量,负载就是通过桥梁上的车马人等的重量,在计算这两个量和承受风雪及向两旁的拉力的基础上,方能建成一座桥。构造合理时,便呈现出美丽的线条。作品《桥》就是通过自重、负载、拉力来表现的。……用二百张桥梁设计图贴在大画板上,作为布景。这个舞蹈由男女二十多个演员表演,他们身穿深蓝色紧身衣,头罩银色网罩,手戴银色手套。……"③从她的介绍中,使我们知道她的《桥》不是一个表现桥的建造过程的舞蹈,它没有劳动场面的模拟和再现,而是用抽象和象征的手法,以二十多名舞蹈演员所构成的舞蹈画面、队形和集体的造型表现各种力,如压力、拉力、承受力等的舞蹈形象来表现作者的艺术构思的。从这样的角度来塑造桥的舞蹈形象,就可以唤起观众广阔的想象空间,给观众开创了一个很大

艺术再创造的余地,可能会比用舞蹈直接再现桥的建造劳动过程本身,更富于艺术的感人魅力。

1983年朝鲜平壤万寿台艺术团访华时,演出的女子群舞《荡秋千的姑娘》对我们如何发挥舞蹈艺术的表现能力,进行舞蹈艺术构思也很有启发。这样的舞蹈标题,按照一般常规,似乎舞蹈中一定要出现姑娘们荡秋千的形象,但是这个舞蹈却出人意料地没有这样的艺术表现。作者没有让姑娘们去直接模拟再现荡秋千的动作,而是以朝鲜姑娘们在不断流动变化的舞蹈队形画面中(多为几人一组的横排的画面移动),在她们轻盈飘逸的舞蹈动作姿态中给观众造成一种飘荡的意境。它不是荡秋千生活的真实的复写和再现,但它又通过演员们的舞蹈动作形象地表现出姑娘们荡秋千时的情感和精神状态。这是一种不重形似而更重神似的,妙在像与不像之间的艺术构思。

通过以上的一些舞蹈作品艺术构思的例子,可以看出不管采用什么样的表现手段和表现方法,是虚拟的还是写实的,是象征的还是隐喻的,是具象的还是抽象的;是以叙事的情节结构还是以抒情的心理结构;是通过人物内心世界的刻画来塑造典型的人物形象,还是通过一种意境的营造来描绘人物的情感、精神状态,都必须以塑造人物的舞蹈形象为其出发点和最后归宿。这是舞蹈创作取得成功的重要条件,也是我们应当遵循的舞蹈创作的审美规范。

第四节　舞蹈创作的不同类型

舞蹈创作的全过程是舞蹈家的主观情感和客观的生活相结合并统一于舞蹈艺术形式的审美规范,从而创造出舞蹈艺术形象的一种审美活动。所以从生活的体验、感受开始,经过集中、概括、提炼,择定了题材内容,再到艺术构思,直至舞蹈形象的最后诞生,都离不开舞蹈表现手段的制约,也就是要服从于舞蹈艺术形式的审美规范。下面让我们对各种舞蹈体裁不同类型的形式规范作一简略的论述。

按舞蹈的艺术特性,我们一般把舞蹈作品分为抒情性舞蹈(情绪舞)、叙事性舞蹈(情节舞)和戏剧性舞蹈(舞剧)三大类。

一、抒情性舞蹈(情绪舞)

这是基本上不具有情节,只是表现某种情绪、抒发人物一定情感的舞蹈作品。从其艺术结构和表现手法来分,又有情绪型、意境型和技巧型三种。④

1.情绪型的抒情舞

直接以舞蹈来抒发舞者情感的舞蹈作品。多以舞蹈动作节奏的对比变化表现描绘舞者不同的情感和精神风貌。一般比较单一情绪的小型舞蹈大多采用二段体（A—B）、三段体（A—B—A）的节奏变化的结构形式。如贾作光的《鄂尔多斯舞》是二段体：第一段为庄重缓慢的行板；第二段是活跃轻盈的快板。舞蹈描述了获得翻身后内蒙古鄂尔多斯高原人民的愉快幸福生活，表现了他们坚强、勇敢、豪迈的性格。黄素嘉和李玉兰的《丰收歌》采用的是三段体：第一段是愉快的挥镰割稻（快板）；第二段是劳动小憩，舒心歌唱（抒情慢板）；第三段是人在稻浪中你追我赶，快快收割（高潮快板）。这个舞蹈表现了20世纪60年代初期，我国农村妇女在战胜了三年自然灾害后获得大丰收的愉快欢乐心情。整个舞蹈充满诗情画意，迸发出火一般的炽烈情感，有着浓郁的生活气息，展现出一种雄壮健康的劳动的美。当然这种类型的舞蹈也有单段体和多段体的，这要视舞蹈内容的需要而定。不过，一般来说单段体的舞蹈更应当尽量短小精练，否则会造成冗长、拖沓，容易显得单调、乏味。

2.意境型的抒情舞

以舞蹈的情景交融创造出某种艺术境界来抒发和表现舞者的情感和精神风貌的舞蹈作品。一般不强调舞蹈动作节奏强烈的对比变化，而多以连续不断的舞蹈动作，结合舞蹈队形画面的发展变化，创造出一种深邃的意境。如戴爱莲的《荷花舞》，通过一群荷花少女平稳的圆场碎步和双手持绸巾的圆润、柔和、舒展的舞动，在舞台上缓慢地移动队形画面，创造出荷花在水面上飘浮游荡，和徐风吹过，水面泛起层层涟漪的优美、秀丽、清新的诗情画意。而房进激、黄少淑的《小溪、江河、大海》则通过二十四位水姑娘身披白纱连续半脚尖圆场碎步及各种队形画面的不停顿发展变化，塑造出从源头的水滴形成悄悄细流的小溪，在流动中又发展成欢腾嬉闹的江河，在奔流中又不断发展壮大直至汇入大海的鲜明生动的舞蹈形象，诗情洋溢地展现了世上万物从无到有，由小到大，以致壮阔辉煌的客观规律，也象征着人生的艰辛历程，具有着令人回味无穷的深邃意境。

3.技巧型的抒情舞

主要以舞蹈技巧动作表现出某种类型的概括情绪的舞蹈作品。一般以高难度的舞蹈技巧或是集体统一整齐的造型动作形成舞蹈情绪的高潮。如《红绸舞》以舞者各种舞绸的技巧动作形成丰富多彩的红绸飞舞流动的造型，表现出中国人民获得翻身解放的兴奋喜悦情绪。舞蹈中段一男舞者舞动双绸的高难度技巧和舞蹈结尾众舞者整齐一致地向舞台中心左右大车轮的飞舞红绸的动作，以熊熊燃烧的

火焰的升腾的形象,象征着中国进入 20 世纪 50 年代蒸蒸日上和更加灿烂辉煌的未来远景。另外,如《花鼓舞》、《安塞腰鼓》等都是这一类型的舞蹈作品。

抒情舞的这种分类当然也不能绝对化,根据表现舞蹈内容的需要,不同类型的舞蹈在表现手段上也会有所交叉,不过在创作中还是要确定以哪一种舞蹈类型的形式规范为基础,这样才能充分地发挥某一种舞蹈类型的艺术特长,使其艺术形式具有一定的完整性。

二、叙事性舞蹈(情节舞)

这是以情节、事件的发展来反映生活内容,表现人物思想感情的舞蹈。从舞蹈结构的形式规范来看,主要有时空顺序式结构和时空交错式结构。这两种舞蹈结构的主要艺术特点,我们在本书的第十二章中已经作了介绍,这里不再重复。需要进一步说明的是:这两种结构形式各有自己的特长,在舞蹈创作中可根据表现内容的需要或采取不同的舞蹈表现形式和表现方法来择取。时空顺序式的情节舞,由于是根据客观事物自然次序的先后来安排人物的行动和情节的发展,其结构形式脉络清晰、线索明确,比较通俗易懂,容易为广大观众所理解接受。而时空交错式结构,由于打破了时空自然顺序的局限,可以在有限的舞台时空中表现无限宽广的时空中的生活内容,描绘和展现人物丰富、复杂的内在精神世界,如运用得好,可以调动观众舞蹈审美中的艺术想象创造力。故而在扩大舞蹈题材的表现范围、增加作品内容的容量,以及丰富舞蹈的表现手段、加强舞蹈的艺术表现能力等方面都有一定的积极作用。

三、戏剧性的舞蹈(舞剧)

这是舞蹈艺术有了较高程度的发展,综合吸收了其他各种艺术形式的表现手段,从而创造出的一种舞蹈体裁。从舞剧的审美形式来看,主要有戏剧性舞剧、交响性舞剧和戏剧性交响性相结合的舞剧三种类型。

1. 戏剧性舞剧

戏剧性舞剧是按照戏剧的艺术特性来创作的舞剧,即有完整的故事情节,通过戏剧性的矛盾冲突来塑造不同的人物性格。是舞剧发展历史上主要的审美形式,因之,有人又把这种舞剧类型称之为传统式舞剧。这种舞剧比较重视戏剧结构的逻辑贯穿,所以大多采用时空顺序式结构,即使表现回忆、幻想或梦境时,也用明显的暗转场景变换的方法,使其与现实的时空有着鲜明的界分。我国舞剧中,20 世纪 50 年代的《宝莲灯》,60 年代的《五朵红云》、《红色娘子军》,70 年代的《丝路花雨》,80 年代的《凤鸣岐山》,90 年代的《大梦敦煌》等都是这类舞剧的代表作。

2. 交响性舞剧

交响性舞剧是按照音乐——交响乐的艺术特性来创作的舞剧。是在交响乐的基础上,用交响乐的写作原则(主题、副题、变奏、展开、和声、对位、复调以及再现、对比等),按交响乐的结构和形式特点进行舞剧的构思和艺术表现。它一般不具有完整的故事情节,而是以概括和抽象的形式通过对人物思想感情的渲染、描绘来表现生活和展示内容。强调以与音乐紧密结合的舞蹈(听命于音乐的舞蹈)为塑造舞蹈形象的表现手段,反对自然形态的生活模拟动作手势,追求高度的舞蹈化。据国外舞蹈理论家认为交响性舞剧的创作实践开始于 19 世纪末叶,《天鹅湖》第二、四幕中独舞、双人舞和群舞的交插和相互衬托等舞蹈场面,和其后福金的《仙女们》都是舞剧交响化的成功尝试,开辟了舞剧交响化的先声。

前苏联老一辈舞蹈家洛普霍夫从 20 世纪 20 年代就创作演出了根据贝多芬第四交响乐编导的《伟哉苍穹》,其后还有别里斯基、格里戈罗维奇等舞剧编导从事这方面的探索和实践,并取得了一定的成就,产生了《宝石花》、《希望之岸》等以交响乐为主要创作原则的舞剧作品。美国的巴兰钦是西方创作交响性舞剧的代表人物,他根据一些世界名曲如巴赫的《巴洛克协奏曲》、比才的《C 大调交响曲》、柴科夫斯基的《第三组曲》等编成的舞剧大都是无情节的写意作品。⑤

交响性舞剧 20 世纪 80 年代才在我国出现。1985 年舒均均的《觅光三部曲》可以说是我国最早出现的一部交响性的舞剧作品。它"由三个互相独立又合为一体的舞蹈诗章'黄河'、'人生'、'宇宙'组成。它用象征的手法,描绘了人民过去、现在和将来对光明的执着追求。""波涛、宇宙、光明、黑暗,都被赋予人的性格,来曲折地表达人的心情和心理过程。"舞剧的三个篇章,每章由五段舞蹈(独舞、双人舞或群舞交错叠加)组成,全剧共有十五段舞蹈。如作者所说:"在这部舞剧里,舞蹈不是用来叙事,而是抒情、写诗、写意;空气中流动的不是风和呼吸,而是一串明亮的音符,一本最薄的诗集,不要求人物情节的贯穿,要求总体构思、意境的统一,从而多层次,多中心,多角度的反映、烘托,强化了一个目标——宏伟崇高的主题。"⑥

1989 年北京舞蹈学院编导系毕业生张守和、黄蕾、于春燕、邓一江编导的《无字碑》(由山东歌舞剧院演出)是以交响化舞剧形式规范创作的舞剧作品。"舞剧《无字碑》淡化情节,以武则天为舞剧的主题形象,出现几个不贯串的人物形象为陪衬,主要以群舞伴舞烘托,以一种抽象的意象,反映了女皇政治生涯的几个段落。""情节抽象概括,着重人物心灵的揭示;以主题人物形象,伴以群舞的交织;全以无调性音乐谱写,使一部表现古史人物的舞剧,有鲜明的现代风格。"⑦

3. 戏剧性交响性相结合的舞剧

戏剧性交响性相结合的舞剧，是综合了戏剧性舞剧和交响性舞剧各自的优长，使它们结合在一起，既充分发挥了舞蹈艺术表现手段的特长，又具有比较完整的戏剧情节和鲜明人物形象的舞剧作品。这是前苏联著名舞剧编导格里戈罗维奇在20世纪70年代后期创作的一些舞剧作品所致力追求的。其代表作有《安加拉河》、《斯巴达克》等。

我国80年代以后，有些编导在舞剧创作中也尝试着以戏剧性舞剧为基础，吸收和运用交响性舞剧的艺术特长和表现手法，在增强舞剧作品的舞蹈性，在提高舞剧表现人物内心世界等方面都取得了具有突破性的进展，在扩大舞剧表现题材领域、加强舞剧作品内容思想的深度等方面都取得了很好的成绩。如舒巧、应萼定的《玉卿嫂》（香港舞蹈团演出），陈香兰等编导的《人参女》（吉林省歌舞团演出），以及90年代赵惠和、周培武等编导的《阿诗玛》（云南省歌舞团演出）等都是这方面具有一定代表性的作品。

舞剧《玉卿嫂》故事情节清晰，人物性格鲜明突出，在运用舞蹈展示人物内心情感世界取得了很大成功。剧情是年轻的寡妇玉卿嫂抚养着她所爱着的一个病弱的青年庆生。后来庆生情感有了转移，爱上了另一个女人金燕飞。玉卿嫂为了爱，杀死了庆生，然后自杀随庆生而去。"这部舞剧着重于人物内心世界的开掘与表现，主要以主人公每场的双人舞和三个反映玉卿嫂潜意识的群舞构成。……一幕'青春的感叹'、二幕'死亡的灵界'、三幕'荒漠无情的世界'，三个群舞是舞剧的三大支柱，它们外化了一个年轻寡妇内心的痴爱与情苦，忧思与忌恨，对人生的哲思与疑问。从而展示了一个震撼人们心灵的人生悲剧。"⑧

舞剧《人参女》从艺术表现来看，虽然主要是戏剧性结构，但是编导们注意到运用舞蹈表现手段的特长，深入刻画人物丰富复杂的内心世界，在有些场景中使用了舞蹈交响的表现手法，从而提高了舞剧的艺术表现力。如第三场人参女被猎人救出后，二人跳起了互诉衷情的一段双人舞时，在他们的身后是一群红色"山茶花姑娘"欢乐的群舞作为他们的陪衬，形象地映照出人参女和猎人的内在情感世界。再如第四场猎人被山妖刺杀以后，编导为了表现人参女的巨大悲痛，在她跪在倒地的猎人身旁时，舞台后方展现出一群身穿洁白衣裙少女的一大段长袖舞，把人参女此时此刻的内在情感世界作了舞蹈形象的外化，把她的悲痛，如云、如雪、如风、如雾似地充满了整个舞台的空间，有着很强的艺术感染力。

舞剧《阿诗玛》同样是人物性格鲜明、戏剧情节发展线索清晰，充分发挥了舞蹈表现手段的特长。编导们运用不同的舞蹈色块，衬托着不同的情感色彩，铺设了

不同的情节发展线。其中灰色的舞块"愁思如云"一场，巫师毕摩假借"神"的旨意强迫阿诗玛嫁给阿支，使得阿诗玛在"神"的威严面前不知所措，这时，她愁思如云。在这里，编导们采用了使阿诗玛内心的情感波涛用舞蹈形象外化的表现手段，让一群身着白衣的少女在灰暗的灯光下，于舞台上不断地变化着队形画面，时而向阿诗玛身边聚拢，时而又向外散开，时而像云海翻卷、升腾，时而又像云海澎湃翻滚，压不倒的云头，驱不散的迷雾，赶不走的鬼神，逃不脱的险途……形象地表现出阿诗玛内心情感的莫大彷徨和苦闷。这种舞蹈交响的表现手段的运用，使这部舞剧获得了强烈的艺术感染力。

戏剧性交响性相结合的这种类型的舞剧，在我国还处于探索和起步的阶段，各个舞蹈家在创作中都有着各自的艺术特点，不同的舞剧作品在戏剧性或交响性方面则有不同的侧重。但是从这些舞剧在艺术创作上所取得的成就，以及从广大观众所喜爱的程度和反应看来，这种类型的舞剧是有着广阔的发展前途和艺术生命力的，因此，对其所体现出的审美形式规范，就更值得我们去深入一步去研究和探讨。

概念小结

审美规范：进行审美活动(欣赏美和创造美)所应遵循的规则、标准和法式。

艺术分工论：根据艺术要"发挥擅长，避其局限"的观点，主张各种艺术应有所分工，各种艺术只去表现其擅长的题材内容。如话剧、电影表现现实题材，戏曲表现古代题材，舞蹈表现神话、历史传说或"花鸟鱼虫"题材等。

可舞性题材：指生活中原有的舞蹈活动，或是容易舞起来的生活场景，或是动作性较强的事物。

不可舞性题材：指动作性不强、难于用舞蹈表现的题材和生活内容。

情绪型抒情舞：直接抒发、表现舞者情感和精神风貌的舞蹈作品，多以舞蹈动作节奏的对比变化来表达情绪的发展。

意境型抒情舞：以舞蹈的情景交融创造出某种艺术境界来抒发、表现舞者的情感和精神风貌的舞蹈作品。一般不强调舞蹈动作节奏强烈对比变化，而多以连续不断的舞蹈动作，结合舞蹈队形画面的发展变化，创造出一种深邃的意境。

戏剧性舞剧：按照戏剧的艺术特性来创作的舞剧，即有完整的故事情节，通过戏剧性的矛盾冲突来塑造不同的人物性格。

交响性舞剧：按照音乐——交响乐的艺术特性来创作的舞剧。是在交响乐的基础上，用交响乐的写作原则，按交响乐的结构和形式特点进行舞剧的构思和艺术表现。它一般不具有完整的故事情节，而是以概括和抽象的形式通过对人物思想感情的渲染、描绘来表现生活和展示内容。

戏剧性交响性相结合的舞剧：综合了戏剧性舞剧和交响性舞剧各自的优长，使它们结合在一起，既充分发挥了舞蹈艺术表现手段的特长，又具有比较完整的戏剧情节和鲜明的人物形象。

思考题

一、为什么要学习和研究舞蹈创作的审美规范？

二、舞蹈创作的艺术构思有什么特点？其核心是什么？

三、233 页中的图一和图二，说明什么问题？

四、比较一下三种舞剧类型各有哪些优长和不足？

参阅观摩舞蹈作品

中国民族舞剧《人参女》、芭蕾舞剧《斯巴达克》。

注释：

① 载《舞蹈艺术》第 18 辑，文化艺术出版社 1987 年版。

② 参见巴图：《初次创作的一点体会》，载《舞蹈舞剧创作经验文集》第 441 页，人民音乐出版社 1985 年版。

③ 芙二三枝子：《访华观舞随想录》，载《舞蹈》1986 年第 1 期，第 40 页。

④ 参见田静：《论舞蹈结构》，载《舞蹈艺术》第 41 辑，文化艺术出版社 1992 年版。

⑤ 参见朱立人：《洛普霍夫——巴兰钦——格里戈罗维奇》，载《舞蹈艺术》第 7 辑，文化艺术出版社 1984 年版。

⑥ 舒均均：《〈觅光三部曲〉创作体会》，载《舞蹈艺术》第 13 辑，文化艺术出版社 1985 年版。

⑦⑧ 参见《中国舞剧史纲》，载《舞蹈艺术》第 30 辑，文化艺术出版社 1990 年版。

第十六章 舞蹈表演的审美规范

本章要义：

　　一部舞蹈艺术作品的具体创作表演活动大致可分为两个阶段，即舞蹈艺术构思阶段和舞蹈艺术传达阶段。它们相互联系又相对独立。舞蹈艺术构思活动是以舞蹈编导为中心，舞蹈艺术传达活动则是以舞蹈演员为中心。舞蹈表演即舞蹈形象的展现和传播，是舞蹈艺术形象塑造和传播过程中的重要环节。

　　舞蹈演员在舞蹈作品的创作和传达过程中既是舞蹈美的创造者（审美信息发送者），又是舞蹈形象赖以生存显现的物质材料（审美信息的传播工具和手段），同时又是让观众获得美感享受的审美对象，是舞蹈美在传达过程中的中心环节。

　　舞蹈演员创造形象的三个层次是：形象的积累——形象的感受——形象的创造。演员自我向舞蹈形象的两次转化是，感觉的转化和形体的转化：感觉的转化，指进入和完成角色创造的心理准备；形体的转化，指进入和完成舞蹈形象的塑造。第二次转化即形体转化为舞蹈表演者所独具和必需，它体现了舞蹈艺术形象创造的独特性。

　　对中国舞蹈表演的特点和审美要求的研究是整个舞蹈学研究中的一个不可缺少的部分。我们根据中国舞蹈艺术的发展实际认为，中国舞蹈艺术表演的规律和特点可以概括为：以情带舞，以舞传情；动而合度，形变神真；技艺结合，引人入胜；风采独具、意韵长存。

第一节　舞蹈表演——舞蹈形象的展现是舞蹈艺术形象塑造过程中的重要环节

　　一部舞蹈艺术作品的具体创作活动大致可分为两个阶段，即艺术构思（创编）阶段和艺术传达（演出）阶段。如果把整个创作过程看作是一个完整的系统的话，那么艺术构思和艺术传达就分别是这个完整大系统中的子系统。它们相互联系又相对独立。相互联系表现在，如果舞蹈家没有从生活中得到感受和启迪，没有萌动创作的激情，没有在观念中进行创造性构思并形成舞蹈审美意象的话，那么艺术传

达的要求就根本不会产生；而如果有了艺术构思而没有艺术传达，那么再精巧的艺术构思也只能停留在编导的脑海之中，无法物化为具体可感的艺术形象。艺术构思和艺术传达这种不可分割的关系在舞蹈艺术创作过程中表现为：一，舞蹈编导在进行艺术构思——创编时，要受到艺术传达——排练、演出各种因素的制约（比如有多少演员可供排练；演员的接受能力和表现能力如何；舞台条件如何；音乐舞美的配合水平怎样等），也就是说，编导在具体进行动作编排以及结构、布局时必须考虑到其艺术构思有无实现的物质条件。二，在具体进行排练甚至正式演出后，舞蹈家的构思活动并不中止，相反更加活跃，更加深入，更加具体。因此从某种意义上说，艺术传达对艺术构思来说，既是一种体现，又是一种检验。因为舞蹈编导构思出的形象，当他们还仅仅以表象的形式存在活动于编导的观念中时，这一形象还有许多模糊不定的地方，还处于一种朦胧状态，只有通过传达活动即排练、演出之后，编导才能"真正看见"自己的构思的物化形态以及其能否动人，是否完美。而情况往往是在排练和演出的过程中，编导还会对自己的构思进行修改，使之达到比较满意的地步。所以舞蹈形象的创作虽然在理论上可分为前后两个阶段，而实际上，在具体实践过程中却是难以分割，有时是交错进行的。可以说，艺术构思是艺术传达的必要前提，而艺术传达是艺术构思的体现和深化。不过，这两个阶段也有明显的不同：如果说艺术构思活动是以舞蹈编导为中心的话，那么艺术传达活动的中心则是演员。在艺术传达的全过程中一切艺术活动都是围绕演员而进行，对舞蹈艺术来说尤其这样。

现代有些学者用信息论的观点来研究艺术形象，提出了"艺术是什么？"的命题，他们认为"艺术，归根到底是一种信息过程，是人与人之间进行社会交往的一种手段。"艺术信息具有物质形式也具有精神内容，是"物质形式中载有精神内容，精神内容通过物质形式呈现出来的"一种特殊的"经过组织与物化凝定的审美信息"。[①]同时，他们非常重视观众在艺术创造和欣赏中的作用，认为观众是艺术家→艺术信息→接受者这一关系的终端。在艺术欣赏过程中观众并不仅是一个消极被动的信息接受者，同时他们还能将接受到的信息，通过审美判断，反馈给艺术家，使艺术家不仅可以及时修正和调整自己发出的艺术信息，同时还根据信息反馈的情况，即观众的审美趣味和期待心理来制定下次艺术创作的选题和目标。由于艺术家的创造要受到观众的影响和制约，所以观众既是艺术信息的接受者，在一定的程度上，又是艺术信息的创造者。

值得注意的是，以上信息论美学的观点和当代西方另一学术流派——接受美学的观点异常相近。接受美学把艺术的创作、传达、欣赏视为一个过程，这个过程

由两部分构成,前一部分是从作者到作品,即创作过程;后一部分是从作品到读者、观众,即接受过程。这两部分合在一起,构成一个完整的过程,即作者——作品——读者、观众。同信息论美学一样,接受美学非常重视接受过程,认为艺术品的美学价值和社会意义只有在接受过程中才能表现出来。有的接受美学论者甚至认为一部艺术作品的生命并非起于作家、艺术家开始创编之时,而是始于此作品完成之后与观众和读者见面之时。在接受美学研究者看来,一部艺术品的生命力,没有观众参与是不可想象的。既然要观众参与,当然就要艺术传达,就要排练和演出,作为表演艺术的舞蹈,其艺术传达任务的主要承担者就是演员。由此看来,这一新理论的提出,改变了过去在艺术研究中单纯注重创作一方的片面性,而将研究的视点扩展到审美信息流通的全过程。既要研究全过程,那么作为既是审美信息的创造者,同时又是审美信息传播者的舞蹈演员的重要性也就突显出来了。按照舞蹈作品是一种审美信息的观点,那么,舞蹈艺术信息的传播过程和途径则如图示:

可见舞蹈艺术形象的展现和传达在整个舞蹈创作和欣赏活动中占有不可或缺的重要位置。

第二节　舞蹈演员在舞蹈形象创造与展现中的价值和作用

古往今来,美学家、舞蹈家曾给舞蹈艺术下过各种定义,从各种不同的角度来阐明这门艺术的特征。比如:"舞蹈是人体动作的艺术";"舞蹈是通过人体有节奏的动作来塑造舞蹈形象,表现社会的人的思想感情";舞蹈是"看得见的音乐";舞蹈是"流动的绘画和活的雕塑";舞蹈是"人体律动的诗篇"等等。这些由人们在长期的艺术实践和审美经验中所作的概括,不仅指出了舞蹈艺术某些本质特征以及它和其他艺术形式的异同关系,同时也肯定了舞蹈演员在这门艺术中的重要作用。比如,说舞蹈是"人体动作"的艺术,那么在一部作品中是通过谁的人体运动来塑

造艺术形象？又比如说舞蹈是"看得见的音乐"、"流动的绘画和活的雕塑"、"人体律动的诗篇"等，那又是谁使得不可捉摸的乐音、旋律、节奏凝聚起来成为具体可视的形象？又是谁让伫立不动的雕塑、静止的图画流动起来，成为生动流畅不断变化的场景？自然这都是舞蹈演员。如果说诗人是用文字和语言写诗的话，我们的舞蹈演员则是用自己充满活力、变化万千的身体写诗、作画、吟歌……

生动的事实常常比枯燥的理论更有说服力，举凡人们议论起古今中外的舞蹈家时，首先列举的多半是那些翩跹于宫廷、广场和舞台之上的舞蹈表演家。在古代中国，她们有的轻如浮云，能作掌上舞；有的雄奇壮美，一舞动四方。在近代欧美，有的艺出众、技惊人，雄踞芭坛数十载；有的情如火，势如飚，开创一代新舞风。难怪有人说，舞蹈，说到底是演员的艺术。

我们这样高度肯定舞蹈演员的价值，却并非贬低舞蹈编导、作曲家、舞美设计家以及舞蹈教育家们的作用。相反，我们深刻认识到，正是这些艺术家们的协调合作共同努力，才组成了一尊坚实的蕴藏着极大潜能的基座，也正是这尊犹如火箭发射台式的基座，才得以把那些有才华的舞蹈表演家托上云端。

舞蹈演员在舞蹈作品的创作和传达过程中既是舞蹈美的创造者(审美信息发送者)，又是舞蹈形象赖以生存显现的物质材料(审美信息的传播工具和手段)，同时又是让观众获得美感享受的审美对象，是舞蹈美在传达过程中的中心环节。举例而言，《敦煌彩塑》是由罗秉钰编创、杨华首演的。这部作品的构思及舞蹈动作、造型姿态都是罗秉钰长期的生活、学习、研究后创编出来的。但编导的这些设想又是通过杨华的人体运动和表演，外化为客观存在的舞蹈形象之后，观众才能看到的。这时杨华的人体就是罗秉钰表现她的艺术构思的物质材料，也可以说是编导创造艺术形象的工具。但是，杨华通过她自己的身体表现出来的，又并不完全是罗秉钰原先的构思，而只是(只能是)她接受了编导的排练以后所能表现出的部分，再加上她个人创造的那一部分的"和"。这个"和"，绝不是以上两部分简单的相加，而是演员按照美的规律予以融化之后的创造性的显现。因此对这个新的舞蹈形象来说，她既是传达者，又是创造者。最后，这个由编导的最先构思，经演员的二度创造，融化汇集在一起所形成的形象，通过演员的形体展现在观众面前的时候，演员又成为了艺术创造的成果，成了欣赏者的审美对象。所以从舞蹈审美的角度说，舞蹈演员是集创造者、创造工具、创造成果于一身的艺术家。

但是，在创造者、创造工具、创造成果这三者中最重要的是创造工具即物质材料。这是因为，正是由于舞蹈艺术是以舞蹈演员的身体作为物质材料来创造形象的，所以才使得舞蹈这门艺术具有了独特的品格，散发出别具一格的芬芳，产生出

不容替代的艺术魅力。这表现在：

1. 人体是具有生命活力、生机勃发的有机整体。以有生命的人体为材料来表现人的情感，"是生命情调最直接、最实质、最强烈、最尖锐、最单纯而又最充足的表现"，[②]因此也最容易被作为欣赏者的人所感知、所接受，也最容易引发欣赏者的美感，最容易获得欣赏者的情感共鸣。

2. 有生命的、飞舞流动的人体最富有变化，能在变动中表现出千姿百态。罗丹认为人体的表现力是非常丰富的，"人体，由于它的力，或者由于它的美，可以唤起种种不同的意象。有时像一朵花……有时像柔软的常春藤，劲健的摇摆的小树……有时人体向后弯曲，好像弹簧，又像小爱神爱洛斯射出无形之箭的良弓。有时又像一座花瓶。"最后他归结为"人体，尤其是心灵的镜子，最大的美就在于此"。[③]我国著名诗人艾青赞美前苏联舞蹈家乌兰诺娃表演的《小夜曲》时这样写道："像云一样柔软，像风一样轻，比夜更宁静——人体在太空里游行"。艺术家们以如此美妙的文字称颂人体，可见人体的表现力是非常丰富的。

3. 正因为舞蹈是以有生命的、最纯粹意义上的人体，在运动中来表现思想感情的，它必然也要受到一定生理机能的制约，即由一个有生命的人体所表现出的各种动作姿态，不能超越一个活的生命——有生命的机体所能负荷的限度。但是优秀的舞蹈家却往往能在客观允许的范围内，充分发挥人体机能的潜力和舞蹈家个人的艺术表现力，在限制中求自由，在有限中求无限，创造出奇妙生动、有血有肉的艺术形象来。

正因为人体是舞蹈艺术创造形象的物质材料，那么，材料本体的优劣对于形象创造的成败就是至关重要的。这大概也就是许多舞蹈院校的老师不惜千辛万苦、踏遍天涯海角去寻觅可造之材的原因。人体美对舞蹈艺术美是非常重要的，但是，人体美并不能直接产生舞蹈艺术美，舞蹈演员毕竟完全不同于人体模特儿，演员不是以人体的自然美直接呈现于观众面前来引起欣赏者的美感，而是在自然的人体美的基础上，按照舞蹈艺术美的规律，创造出生动优美的舞蹈形象来对观众进行审美陶冶。所以，即使有了一个符合解剖学要求和审美要求的人体，如果不进行合乎专业要求的严格训练，也是难以创造出舞蹈艺术美的。一般来说，一个训练有素，能够作为创造舞蹈美的物质材料的人体，至少应当具备三方面的专业技能，即基本能力（力度、开度、软度、柔韧性、可塑性、模仿力、节奏感）；技巧能力（跳跃、旋转、翻腾、控制、高难度技巧的掌握）；艺术表现能力（对创作意图的理解与再创造的能力、激情、诗意、乐感、想象力等）。玉不琢不成器，舞蹈家只有掌握了这些能力，才能获得创作舞蹈美的自由；才能以美的动作、美的姿态、美的线条、美的构图表现出美的内容、美的人物、美的心境、美的意蕴。

第三节 全面提高文化艺术素质是舞蹈演员必修课

前面我们从信息论和接受美学的角度,论述了舞蹈表演(舞蹈艺术传达)在舞蹈艺术形象创造的全过程中不可或缺的地位和作用,现在我们换一个角度,从舞蹈演员自身的角度再来谈谈舞蹈演员在这样一个重要位置上,应该怎样努力才能无愧于舞蹈美的创造者这个令人羡慕的称号。

前面已经谈到,舞蹈演员在舞蹈作品的创作和传播过程中既是舞蹈美的创造者,又是构成舞蹈形象的物质材料,同时又是让观众获得美感享受的审美对象,是舞蹈美在传达过程中的中心环节和重要角色。在这样一个充满艺术创造性的过程中,舞蹈演员作为构成舞蹈形象的物质材料的性质,当然是至关重要的(这一点就决定了舞蹈演员必须付出极大的劳动来提高自身的舞蹈的基本能力),但是如果只看到或只强调这一点并将其推向极致的话,理应充满创造活力和表现力的人,就有可能变成一架只会做出一些跳、转、翻、滚等动作形式的工具。此时的舞蹈也就沦为杂耍了。所以,一位有理想、有抱负的年轻舞人,应当把自己培养和锻炼成有全面文化艺术素质、富有艺术创造力的真正的舞蹈家。

回顾中华人民共和国建立初期,为了发展社会主义文艺工作的需要,全国各地纷纷建立了歌舞团,歌舞团里的第一批舞蹈队员除了少数从老解放区和解放军里来的小老革命之外,绝大部分都是从学校来的青年学生,这些条件有好有坏的青年人为了革命的需要,一下子就爱上了舞蹈艺术,在石板地上踢腿,在篮球场上"穿毛",毯子功、芭蕾、民间舞一起学,来者不拒,学而不厌,终于排出了一批舞蹈节目,受到了广大观众的欢迎,有的还在国际比赛中获奖,青年学生也就堂堂正正地变成了专业舞蹈演员。这些年轻人尽管工作热情很高,但是毕竟年纪较小、文化较低、艺术修养较差,所以在舞蹈表演中难有上佳表现(当然也有相当优秀的,这里说的是大多数),因此就有人说我们是"四肢发达,头脑简单"。为此,年轻的舞蹈演员们加强了自身的学习和修养。进入20世纪60年代,随着整个舞蹈事业的发展,演员队伍的水平也提高了许多。尽管他(她)们学习十分努力,但是仍有不少差强人意之处。60年代初,为了提高部队舞蹈艺术水平,时任解放军总政文工团领导的著名艺术家陈其通和时任中国舞蹈家协会副主席的胡果刚联合邀请了我国著名艺术家、京剧大师梅兰芳和欧阳予倩(时任中国舞蹈工作者协会主席)到总政歌舞团指导舞蹈艺术,二位大师在仔细观看了两位演员的表演之后,现身说法,亲自指点,如

何表现出中国古典舞的神韵,最后两位老艺术家还谆谆教导年轻舞者在学习中要注意提高对艺术的"悟性"。此后多年来,舞蹈界有关单位还不断邀请了许多著名艺术家和美学家(盖叫天、厉慧良、王朝闻、李泽厚、叶朗、胡经之等),就如何提高舞蹈艺术的创作水平和表演水平,来舞蹈界讲学,他们经常谈到的一个问题就是要提高舞蹈演员的文化艺术素质。

客观公正地说,舞蹈界是一个年轻好学的集体,他们对于前辈的教诲是重视的,也正在采取各种措施为全面提高舞蹈界的文化艺术素质而努力且颇有成效。不过,大庭广众之下,也时有令人不够满意之处,例如在2005年第三届CCTV电视舞蹈大奖赛上,有些表演上乘的参赛选手一到素质考试,面对题板,就仿佛变了一个人,瞠目结舌,灵气全无。这就充分说明了我们有些年轻的舞蹈演员,对全面提高个人的文化艺术素质还重视得很不够。不过,我们认为之所以如此,也不能全怪年轻的演员,自古道:"冰冻三尺,非一日之寒",我们培养专业人才的院校是否重视这个问题,有没有实际的课堂教育时间作保证?我们的舞蹈创作演出团体有没有安排关于这方面的再教育时间?我们的报刊媒体对此问题是否进行过研讨和评论?等等,都与解决这个问题有紧密的关系。总之,这个问题看上去好像无关大局,实际上它是一个关系我们这支舞蹈队伍、关系舞蹈艺术提高和发展的大问题。

第四节 · 演员自我与人物形象

一位年轻的舞蹈演员要想成为一位有才艺的舞蹈家,就要在长期的舞蹈艺术实践中培养正确的舞蹈艺术观,不断排除某些不良的思维和杂念。在舞蹈表演中常见的毛病是演员在舞蹈中醉心表现自我,而不去认真地表现人物、刻画形象。通常表现为三"离",即:1.离开舞中的人物形象去表现演员自身的人体美;2.离开舞中内容的需要去单纯炫耀个人技巧;3.离开舞中人物的心理状态去宣泄演员自己的喜怒哀乐。这都反映了这些演员在艺术传达的过程中缺乏正确的美学观,不明确演员在舞蹈艺术传达过程中的神圣使命。

不错,舞蹈演员是美的创造者,是"美的天使"。但是这里的美,不是"漂亮"、"好看"的同义语,也不单纯是跳得越高越美,转得越多越美,表演越夸张越美。这里的美,指的是演员应该通过舞蹈创造出个性鲜明的人物形象,使观众在欣赏这些栩栩如生的人物形象中获得艺术美的享受。这就需要舞蹈演员长期付出艰辛的创造性

劳动,首先要在良好天赋的基础上锤炼出一个运用自如、可塑性很强的身体——创造舞蹈美的工具,然后再在这个基点上去寻求、创造完美的舞蹈艺术形象。

1. 舞蹈演员创造形象的三个层次

当一位舞蹈家踏上寻求创造舞蹈形象之路时,大体要经历形象的积累——形象的感受——形象的创造,这样一个既艰难而又充满创造喜悦的历程。作为大型舞剧的主要演员这个过程较长,而作为舞蹈小品的扮演者这个过程则较短。

对一个舞蹈演员特别是舞剧演员来说,最要紧的是要有创造舞蹈形象的能力。而舞蹈形象的创造能力和表现能力又非一蹴而就,需要长期的有心的积累和艺术家独有的灵性和悟性。一个舞剧演员,在日常生活中必须十分注意观察各种各样的人物,把他(她)们的形象(特别是动态形象)储存在自己的"形象仓库"中,进行形象的积累。一般来说,舞蹈演员的形象仓库的积累越丰富,她创造出动人形象的可能性就越大。不过只靠平时积累还不够,更要紧的是在接到一个创作任务之后,演员就要根据作品和编导的要求,根据表现内容和人物的需要,有目的地去积累形象素材。现在以舞蹈家张平在小舞剧《鸣凤之死》中扮演鸣凤这个舞蹈形象的过程为例,来看看一个优秀的舞蹈演员是如何由"自我"走向"形象"的。张平在接受扮演鸣凤这个人物的任务之后,她先从阅读舞剧台本开始,进而对同一题材的文学、话剧、电影乃至有关小说《家》的前言、后记、评论、札记等都逐一阅读,除了求得对这一不朽名作有一个"总体的感觉"之外,对自己所扮演的人物从身世、禀性、情感、处境都有很细的体味和把握。经过认识、想象、联想、感觉,张平和鸣凤开始"跨越着时代的沟壑,性格的差异,乃至生活经验的距离,从那广袤天际的两端走近走近……"最后终于拥抱住了人物的心灵。④

对形象进行丰富的积累和深刻的感觉,目的是为了给"形象的创造"打下一个坚实的基础,"形象的创造"成功与否才是检验一个舞蹈家水平高低的审美尺度。舞蹈是以人体动作作为艺术语言的直观性艺术,不管演员对角色的认识、体验得多么正确深刻,要使观众窥视到人物的内心活动,受到强烈的感染,还必须通过情感化和物态化了的舞蹈形象。当然这种情感化的物质形式,往往事先已由编导者设计好了,但编导的设计,从审美角度看只不过是一种单纯的动作形式,是没有生命力和感染力的。要使这些单纯的动作形式,变成真正有意味的形式,就需要舞蹈演员赋予它们生命,就需要演员给予其能动的艺术转化。

2. 演员自我向舞蹈形象转化的两次飞跃

一个演员在创造舞蹈形象的过程中需要进行两次转化,即感觉的转化和形体的转化:感觉的转化,指进入和完成角色创造的心理准备;形体的转化,指进入和

NO.16

完成舞蹈形象 (人物形象) 的塑造。从巴金笔下的鸣凤,转化为张平心中的鸣凤,是第一次转化——感觉转化。从张平心中的鸣凤,转化为观众眼中的鸣凤是第二次转化——形体转化。第一次转化:感觉转化为所有表演艺术家所共有,而第二次转化:形体转化则为舞蹈表演艺术家所独具,它体现了舞蹈艺术形象创造的独特性。

在形体转化中关键在于创造性格化的形体动作。所谓性格,在心理学上认为是个人对现实的态度和习惯化了的行动方式中所表现的那种比较稳定的心理特征。个人的性格是在他的社会实践基础上形成的,不同的环境、时代、社会实践、生活阅历,决定了每个人物性格特征的不同。所谓性格化,在戏剧艺术理论中是指演员创造人物性格特征时的一种技巧和方法。为了塑造剧中人物性格,演员运用技巧把属于自己但不符合人物性格的感情、动作、外貌和习惯等加以控制和改造,努力使自己的言行举止符合剧中人物的性格特征。⑤张平遵循的就是性格化的原则:她抛弃了演员的"自我陶醉",她去掉了"往日习以为常的舞蹈习惯",她摆脱了"轻盈漂亮"的"芭蕾舞步的诱惑",找到了"下沉的、内含的、柔慢的动律",怀着"欣喜而又惊恐"、"希冀而又畏缩"的复杂心情接受着觉慧的爱。她终于发现眼前的地板变成了透明的"湖水",并在"湖水"中看到了自己和觉慧,忽然心里一阵慌乱,下意识的一弓身,低头掩面地跑了开去,这一跑不是乌兰诺娃所扮演的朱丽叶式的跑,而是婢女鸣凤在少爷面前"充满爱和羞的躲避"。张平在这里发挥了一个舞剧演员的想象力和创造力,经过感觉转化和形体转化,创造了一个有鲜明个性的鸣凤的形象。可以把张平的表演概括为:抛弃自我,满怀激情地拥抱角色的心灵;寻找感觉,创造性格化的形体动作;形神兼备,塑造生动的人物形象。我们以为这些经验在舞蹈艺术美的传达领域中具有着普遍的意义。

第五节　中国舞蹈表演的特点和审美要求

我们过去比较重视舞蹈形象的创造即舞蹈编导方面的问题研究,而对舞蹈形象的展现即舞蹈表演方面的问题则注意不够,这一方面说明我们对于舞蹈艺术的本体特征还没有充分的把握,另一方面是因为研究舞蹈美的传达和舞蹈表演问题势必会更多地接触到心理状态的分析和动态舞姿的描述 (而这些正是舞蹈理论研究和文字表述的难点)。由于它较之编导问题更加难于剖析、难于表述,于是就形成了目前舞蹈表演理论十分贫乏的状况。但是,这又是整个舞蹈学研究中一个不

可缺少的部分,没有它就几乎无法具有完整意义的舞蹈学体系。我们民族舞蹈已有几千年的发展历史,我们有建国五十多年来许多舞蹈家成功的实践和理论概括,同时还有国外的经验可供借鉴,这一切都使我们有理由认为,建构中国舞蹈表演学理论的时机已经到来。

我们认为研究探寻有中国特色的舞蹈表演艺术的美学特征和规律,可以有三种方法:一种是在全面把握舞蹈艺术这一大系统的美学特征的基础上,在与其他子系统的比较中进行研究,如舞蹈表演与舞蹈编导、舞蹈教学、舞蹈理论相比较有何不同?有何特点?另一种是在全面把握舞台表演艺术这一大系统的美学特征的基础上,在与其他子系统(话剧表演、歌剧表演、戏曲表演等)的比较中进行研究,舞蹈表演和其他艺术表演比较有何不同?特点何在?第三种方法是与世界其他各国的舞蹈艺术表演相比较,看看中国的舞蹈表演与世界各国的舞蹈表演有何不同的特点?我们就可以逐渐探索到一些中国舞蹈艺术表演的规律和法则。正是通过这样的比较研究,我们得出了以下一些认识,我们认为中国舞蹈表演的规律和特点可以概括为:以情带舞,以舞传情;动而合度,形变神真;技艺结合,引人入胜;风采独具、意韵长存。现简略分述如下:

1. 以情带舞,以舞传情

我们知道,舞蹈艺术是表情的艺术,无论舞蹈家采用何种舞蹈形式进行表演,其本意都在于通过对特定生活内容的表述和对特定人物的刻画,抒发出舞蹈家——人物形象的喜、怒、哀、乐之情,并使欣赏者在审美中为之动情,进而受到思想上的陶冶和感染。因此舞蹈艺术的功能在于以情动人。那么,从舞蹈家内心之情,外化为具体可见的形象,再通过表现出的情感,唤起观众的共鸣。这样一个艺术传达过程,必须以情带舞,以舞传情,进而达到情景交融,引人入胜。

以情带舞,是从无形到有形。即将孕育于舞蹈家内心的无形之情,凭借训练有素的人体,外化为生动具体可感的舞蹈形象。以舞传情,是化有形为无形。通过饱含情感的舞蹈形象,激起观众的情感反应。激情,对舞蹈家来说是至关重要的。由于舞蹈是人类情感在高度激奋时的表现形态,可以说没有激情就没有舞蹈,也就不可能产生舞蹈家。如果舞蹈家胸无激荡之情涛,手之舞之,足之蹈之就失去了心理依据。在舞蹈是抒情的这一点上,似乎古今中外不同流派的舞蹈家均无歧义。但在情感从何而来,舞蹈作品中应当抒发的是什么样的情感,这些方面却存在着不同的看法。在哲学上坚持唯物主义反映论,艺术方法上坚持现实主义的舞蹈家认为,舞蹈家的情感来源,不是"神灵依附"的结果,也不是一时间的心血来潮,而是来自社会生活的启触、时代浪潮的拍涌。一句话:"物使之然也。"所以优秀的表演家不

仅要使自己的表演富有激情，而且还要进一步了解这种感情是怎样产生和应当怎样表现，从而认真地深入生活，细致地观察社会，把时代精神、群众激情和个人情感结合起来，这样才能使自己的艺术创造，具有牢靠而真实的基础。诚然，无动于衷不可能产生舞蹈。但情动于衷而形于外的也并不都是舞蹈。一个人高兴得"一蹦三尺高"，惊慌得"手忙脚乱"，悲痛得"捶胸顿足"，这些始于内形于外的动作并不能称之为舞蹈。因为作为艺术的舞蹈，不仅需要舞蹈家饱含内心激情，而且要求舞者能将冲荡于内心之"情"，形成具体可视的艺术之"象"。这个"象"，不仅要具体可感，而且应当生动鲜明具有审美价值，能否做到这一点往往是衡量一位舞蹈家的创造力和表现力的关键。刀美兰的《水》，杨华的《敦煌彩塑》，王霞的《金山战鼓》，华超的《希望》，张平的《鸣凤之死》的成功之处在于不仅有"情"，而且有"象"，不仅"情丰"，而且"舞美"。丰富饱满的情给舞蹈的展开提供了坚实的内心依据；性格化、美化，有高超技巧的舞又恰到好处地表现了人物内心的情。情与舞的统一创造了既有真实感又有形式美的舞蹈形象，进而引起观众的审美兴趣，产生了情感共鸣，从而完成了艺术传达的任务。

2. 动而合度，形变神真

舞蹈艺术最重要的特性是动作性。凡舞必动，不动不能成为舞。但又非凡动皆能成为舞，只有经过提炼美化、节律化的动作才可能成为舞，这就需要讲究"动而合度"。既"动"又"合度"方能产生舞蹈美。人体的"动"，从形式角度看可分三类，即形、质、势。形有大小、方圆、高低、长短、曲直、正斜之分；质有刚柔、粗细、强弱、轻重之别；势有疾徐、动静、聚散、进退、沉升之态。这些对立的因素和动态，如果能恰如其分地统一在人体动的过程中就谓之"合度"，达到了和谐，从而形成多样统一的舞蹈美。舞蹈艺术的动，除了要求具有形式美外，在内容的表达上也有个合度的问题，这就是要合乎舞蹈反映生活的规律，正确处理再现与表现、形似与神似的关系。

舞蹈在反映社会生活、塑造艺术形象时有自己的美学原则：它不是直白地再现生活的原貌，如实地模拟人物的活动和事件的过程，而是主要表现人物对于社会生活及其发展变化的情感反映，展露在特定情景中人物内心的感情波澜和性格特征，所以美学家把舞蹈称之为表现性艺术。关于这个问题过去在我们舞蹈界曾经有过一些偏颇的看法，一种观点是过分追求舞蹈的叙述作用和舞姿、服装、布景的逼真性，常常向舞蹈提出和文学、电影等再现性艺术等同的要求，硬要舞蹈小品反映生活时也要"从头说起"，交代繁琐的情节事件，希望舞蹈动作也要和生活本身一样"真实"、"合理"。这样一来，舞蹈演员在台上只能"如实"的模拟生活、劳动、战斗

过程,无法着力去表现人物的情感,舞蹈成了"哑巴戏",丧失了本门艺术特有的魅力。另一种观点则又全面否定了情节性舞蹈的存在价值,认为舞蹈就只是抒发舞者的主观感受,离开具体情节和事件越远越好,在这种观点影响下,有些作品成了"朦胧舞",使人难以理解。

我们知道,舞蹈所特有的表情手段是人体动作和姿态,和文学、戏剧所用的文字和语言相比,在再现生活、说明事理方面有很大的局限性。但在抒发人的内心情感方面则是直接、鲜明、富有感染力。所以,不应当勉强它去复述过多的情节事件,而应充分发挥它以情动人的艺术功能,发挥其他艺术形式所难以奏效的审美作用。事实上,热爱舞蹈艺术的广大观众的审美趣味要比那些要求舞蹈等同于生活的"批评家"健全得多,要不然就不会对《金山战鼓》中梁红玉擂鼓助战时突然中箭后的舞蹈表演——痛苦地手握箭杆缓缓地下后腰,再一个"后桥"翻下鼓来,给以热烈的称赞,相反就会责问:既然中箭了为什么不立刻倒在地上,还在鼓上磨蹭半天干什么? 在舞剧《丝路花雨》里,人们并不追究英娘反弹琵琶的姿态和技法是否正确合理,而把"反弹琵琶伎乐天"看作最富于美感的舞姿之一。为什么这些动作和舞姿能给人留下如此深刻的印象? 就是因为它们"形"虽变而"神"更真! 这些变了形的、处于"似与不似"之间的动作和姿态却能非常准确展露此时此刻舞中人物的感情状态,并且富有生动的形式美感。这些动作姿态看上去似不合理,但却合情,似不合生活之理,但却合艺术之理。形变而神真,实际上是形神兼备,所以观众不但从情感上接受了它们,而且为之感动。美学家王朝闻在他的《门外舞谈》一文中对此问题曾有过精辟的阐述。他以崔美善表演的《喜悦》为例,这样写道:"崔美善的表演,没有把模仿收获的过程,当作她最高的创作任务。虽然曾把手鼓当过簸箕,她的表演仍然着重于表现人物由丰收所引起的情感状态。……如果相反,演员把记录生产过程当作反映生活的最高任务,那样一来,舞蹈成了活报,即使它可能增加观众的生产知识,未必还可能像崔美善这些优美的表演那样,引得起审美的喜悦。"⑥回顾建国以来受到广大群众欢迎的舞蹈,也多半是既有深刻的思想内容,又有对人物内心情感的生动抒发的作品。再现与表现相结合中,再现是表现的导引,表现是再现的目的,二者不是排斥而是互补,共同为抒发人物感情、塑造人物和展现主题服务。

3. 技艺结合,引人入胜

古往今来,人们习惯于通过对舞蹈演员高超技巧表演的欣赏达到怡情悦性,获得美感享受的目的。舞蹈家为了适应观众的这种审美需求,于是增加了舞蹈艺术的技艺性。舞蹈家们经过创造性的劳动,努力提高自己的舞蹈技巧和艺术表现能

力。当代许多著名舞蹈家的舞蹈作品正是把握了舞蹈艺术的这一审美特征,适应了人们对舞蹈的审美要求,从而受到了观众的欢迎。如 20 世纪 50 年代曾在国内外获得好评的《红绸舞》和《飞天》就是将软软的绸带舞出各种变化的线条,组织成各种美丽的图案和火红的场景,表现出舞者的种种情绪状态。舞剧《蝶恋花》中嫦娥为忠魂献舞的长绸以及在第一届"桃李杯"舞蹈比赛上刘敏扮演的王昭君所舞的长绸竟达二丈多长,表现出演员精湛的技艺。曾在第六届世界青年与学生和平友谊联欢节上获金奖的《花鼓舞》,演员用长长的软鼓穗,以各种姿态和节奏,从各个角度敲击系在舞者腰间小鼓的技艺(如单人"片马背身击鼓"、群舞"大跳绕身左右击鼓"和"快速跳背身击鼓"等),曾使国内外观众叹为观止,这个作品也随之久演不衰。1982 年第一届华东六省一市舞蹈会演中许铜山、胡正洁编导的双人舞《长夜行》,是根据二胡曲《二泉映月》编创,饰演阿炳的沈益民在表演中较好地把舞、情、技结合在一起,连续三次运用"跪滑半脚尖挑腰挺立"的技巧,形象地表现了民间音乐家阿炳生活道路上的艰辛与曲折,后来的"空中前扑板腰躺地"又充分表达出阿炳对旧社会的满腔愤慨。这两个高难技巧动作对塑造人物起了画龙点睛的作用。1992 年总政歌舞团刘英编导,周桂新、李清明表演的双人舞《战友》,以高超的特技成功地塑造了两个英勇无畏的战士形象:在战斗最紧张的时刻,战士甲受伤,战士乙坚持战斗,只见他背起报话机作出连续四次"扫膛旋子 360°"的高难技巧,不仅表现了小战士机警灵巧穿行枪林弹雨之中的情景,而且直接创造出一种一往无前的动态形象。在我国古代,舞中有技,技艺结合的艺术特色早已表现得十分明显。相传我国汉代流行一种《盘鼓舞》,其特点在于舞者围绕着平放在地上的"盘"和"鼓"而舞,舞者忽而用足部灵巧地敲击鼓面,忽而在盘、鼓之间旋身飞跃,翻腾跪跌,若俯若仰,时缓时急,而盘与鼓均丝毫无损,这就要求舞者"身轻似燕"、"体若游龙",有很高的技艺。1985 年中国歌剧舞剧院演出的舞剧《铜雀伎》(孙颖编导),其中舞伎郑飞蓬的"盘鼓舞",就是将这种技艺结合的古代舞蹈复现于今日舞坛的一次成功尝试。

如果我们不是简单地把高难度技术动作和舞蹈艺术技巧画上等号,而是把艺术技巧看作是舞蹈家在作品中表现生活、刻画形象的艺术能力的话,那么我们就得承认,舞蹈艺术的创作和展现中还有另一类技巧,这就是准确地把握和体现舞蹈的特点、风格、韵律、节奏的能力和生动的创造舞蹈形象的本领。尽管这些技巧看上去不像急速惊险的翻转腾越那样摄神夺魄,因而它的技术难度和审美价值也不易被人立即认识。但是我们必须承认这是一种真正的高层次的舞蹈艺术技巧,而且掌握这些技巧也绝不如某些人以为的那样简单容易,而常常是要经过较长期的艰

苦磨炼之后才能见其功力,得其真谛。贾作光对蒙古族舞蹈风格的掌握已经达到出神入化的地步。刀美兰的傣族舞和崔美善的朝鲜族舞也可谓融会贯通。再如杨华表演的《敦煌彩塑》和小舞剧《原野》中的花金子,张平表演的《卓瓦桑姆》中的卓瓦桑姆和《鸣凤之死》中的鸣凤,在风格、韵律、人物情态的细腻刻画上都达到了性格化的高度。

4. 风采独具,舞韵长存

一个舞蹈演员除了具有舞蹈基本能力和舞蹈技巧能力外,还应当有艺术创造力、艺术表现力和艺术感染力,集中一点,就是要具有在熟练技巧能力基础上的舞蹈艺术的独创性。独创性是舞蹈艺术美的灵魂。有无独创性往往是区别一位普通舞者和一位舞蹈表演家的尺度所在。20世纪50—60年代,中国新舞蹈尚处于初创时期,当时舞蹈界尚未脱离"学步"阶段,一个舞蹈成功了,一个舞蹈技巧动作用得合适,于是就成了"众矢之的",一哄而上,竞相模仿,好像有一只无形的大手在驱赶着嗜好热闹的人们。"南京到北京,跑驴采茶灯"这句顺口溜,一方面固然是在赞赏这两个作品受到了普遍的欢迎,但另一方面也在揶揄舞蹈界"学风"有余,但"创意"不足。80年代以后这种现象有所改观,但赶潮之风乃不乏其例,大同小异的《霸王别姬》是题材的雷同;"仿古热"和"黄土风"是手法的仿效;至于身穿一套黑色尼龙衣裤,绷着毫无表情的脸,忽而翻来滚去,忽而故作高深,那简直就是"东施效颦"了。名家早就指出,艺术贵在独创,舞蹈表演亦当如此。现以舞蹈家个人表演会为例谈谈独创性的必要性。舞蹈家的个人作品表演会,是一位舞蹈表演家多年创造的结晶,多年积累的综合表现,理应闪烁出舞蹈家独特的个性光彩,但我们发现时下某些表演会在审美追求上出现了某些误差,就是所谓"求全"。舞蹈家自己和表演会的导演总想把表演会的主角塑造成一位舞通中外、学贯古今的通才。实际上,对舞蹈表演家来说,通才不如专才。世界上的舞种、舞风太多了,一位舞蹈家怎么可能掌握那么多,又都跳得那么好? 事实上,古今中外的舞蹈家凡成名者凭借的均为专长而非博知:我国当代的贾作光、白淑湘、陈爱莲、崔美善、杨丽萍……古代的杨玉环、公孙大娘、赵飞燕;外国的巴甫洛娃、尼金斯基、乌兰诺娃、邓肯、格雷厄姆、韩芙丽……有谁不是在舞蹈艺术的某一方面有杰出超绝的才能才脱颖而出独步舞坛的呢? 她(他)们都并非通才和多面手,凭藉一曲"霓裳羽衣"而前无古人的杨玉环,如果让她作"掌上舞"真不知道会有什么下场? 所以,舞蹈家的表演会,应以表现"这一位"舞蹈家的独特舞风为最高宗旨,根据"这一位"舞者的特质:独特的人体条件、独特的舞蹈能力、独特的舞蹈风格来编创和组织能扬其所长的作品,作品与作品之间在总体特色的光照下又各有特点,争取每一部作品各有亮点,

每部作品各具亮色,这样不同亮点的聚合形成和谐明亮的色块,进而才能使这一位舞蹈家的艺术个性光华闪出异彩。1994 年夏,有三位舞蹈家先后在北京舞台上举行了个人作品表演会,并获得了成功,尤其是在突出个人艺术特色方面给人留下了深刻印象。沈培艺是一位舞蹈感极佳的表演家,长期扎实的训练,对中国民族舞蹈的全面修养,造就了她善于精微细腻地刻画人物的本领,观其舞,如品上佳龙井,清爽甘淳;刘敏,曾以"三连冠"名噪舞坛,素质好,能力强,表演大度、刚烈、挥洒自如,善于用高难技巧刻画人物,观其舞,如饮优质咖啡,浓郁振奋;敖登格日勒,草原飞来的一只雁,神奇的手臂似翱翔的鸟翼,能把人带到成吉思汗的故乡;美妙的手臂似幼苗拔节,状花朵绽放,能引人奇思遐想,观其舞,如啖草原奶茶,清鲜醇香。通过这三位舞蹈家具有独特艺术风格的舞蹈表演会,使我们更突出地感受到:舞蹈的百花苑中只有万紫千红才能令人流连忘返;舞蹈家只有风采独具,才能舞韵长存。

概念小结

信息论美学:是一门信息论与美学相结合的边缘学科。主要用信息论的观点来解释审美的现象,用信息论的方法来解决美学所面临的问题。它是 20 世纪 50 年代在法国问世的,斯特拉斯堡大学教授亚伯拉罕·莫尔斯是这一学科的创始人。应用数理统计的方法来研究信息处理和信息传递的信息论,是信息论美学方法论基础。正如亚伯拉罕·莫尔斯所指出的,信息论美学的基础是:"所有艺术作品——广而言之,艺术表现的任何形式,都可以被视为一种信息。它由发送者——一个有创造力的个人或小团体即艺术家,发送给来自一个特定社会文化团体的个别接受者。传递通道可以是视觉、听觉,或其他的感受系统。"如以一部文学作品为例,在信息论美学中,创作素材就是信源,创作过程就是编码,读者的感受系统就是信道,阅读过程就是译码,作品的最后接受就达到了信宿。[7]

舞蹈表演:舞蹈演员在舞蹈艺术的时间和空间中,以自身的不断流动的人体动作姿态和表情,按照舞蹈编导的艺术构思和具体编排进行二度创造,塑造艺术形象,完成舞蹈作品创作的全过程。舞蹈表演的物质材料是演员的身体,基本手段是由舞蹈动作组成的舞蹈语言。任务是通过舞蹈语言,综合音乐、舞台美术等手段,表现作品的主题内容,抒发人物的内心

情感,描绘人物的性格,塑造鲜明生动的舞蹈形象。

中国舞蹈表演的审美要求:即具有中国特色的舞蹈表演艺术的美学特征和规律,大致概括为:以情带舞,以舞传情;动而合度,形变神真;技艺结合,引人入胜;风采独具,意韵长存。

思考题

一、舞蹈演员在舞蹈艺术形象创造中的重要作用是什么?

二、什么是中国舞蹈艺术表演的审美要求?

参阅观摩舞蹈作品

刘敏舞蹈晚会、卓玛舞蹈晚会、沈培艺舞蹈晚会、敖登格日勒独舞晚会。

注释:

① 王一川:《从信息观点看艺术》,载《当代文艺思潮》1985年第3期。

② 闻一多:《说舞》,转自《艺术特征论》第317页,文化艺术出版社1984年版。

③ 罗丹:《罗丹艺术论》第62页,人民美术出版社1978年版。

④ 参见张平:《鸣凤舞蹈形象的塑造》,载《舞蹈艺术》第14辑。文化艺术出版社1986年版。

⑤ 参见《文艺赏析词典》第378页。四川人民出版社1986年版。

⑥ 王朝闻:《门外舞谈》,载《文艺研究》1981年第3期,第108页。

⑦ 参见《当代新学科手册》(续编)第71页,上海人民出版社1986年版。

NO.16

第十七章　舞蹈交流

本章要义：

　　一个舞蹈作品创作出来只有和观众进行了交流，舞蹈创作才算最后完成。因为作品必须要被观众所接受，才能实现它的美学价值和社会功能。

　　进行舞蹈交流，审美主体（观众）和审美客体（作品）都必须具备一定的基础和条件。

　　作为审美客体的作品，必须：一、是信息的载体，包容一定的信息量，而且是通过舞蹈语言所塑造的舞蹈形象表达出来，使观众能够感觉和体会到的；二、舞蹈作品必须符合舞蹈艺术存在的客观规律；三、舞蹈作品必须具有一定的艺术感召力和艺术感染力。

　　作为审美主体（观众）也必须具备一定的主观条件，即欣赏舞蹈的能力和感受舞蹈艺术形式美的眼睛。这就要求：具备一定的舞蹈文化知识水平；二、对不同风格、不同流派、不同舞蹈体裁的创作审美规范有所了解。

　　舞蹈交流的两个环节，一是舞蹈观赏，二是舞蹈评论。前者指一般的观众对舞蹈作品的理解、接受和感染，后者指特殊的观众（舞蹈评论家）在观赏的基础上对舞蹈作品可作的评说。舞蹈评论既是评论家和舞蹈作者的交流，也是评论家和广大观众的交流。优秀的、正确的、高水平的舞蹈评论，既可以促进舞蹈创作健康的发展，又可以提高观众的审美水平。

　　舞蹈交流由于传播方式的不同，可分为直接的交流和间接的交流两种：前者指观众直接观赏舞蹈的舞台演出；后者指观众观赏电影、电视或录像中的舞蹈。

　　一个舞蹈作品从酝酿到艺术构思，从艺术结构到舞蹈语言的设计的完成，从排练到舞台的合成，再到舞台上的正式演出，至此舞蹈创作才能告一段落，宣告一个舞蹈作品的诞生。但是舞蹈作品创作出来之后，只有经过了观众的接受并得到流传，这个舞蹈作品才算正式在社会中存在。流传，包含两个内容：一是交流，二是传播。交流，是指舞蹈作品的演出要有观众来观看，舞蹈内涵的信息要能传导给观众

而被观众所接受,从而在情感和思想上给观众以影响;同时,观众对舞蹈作品的反应,是喜爱、是热烈赞赏,还是不感兴趣、冷漠对之,又反馈给舞蹈的作者,使其了解这个舞蹈的客观反应和社会效果。传播,是舞蹈作品获得了观众的接受和肯定,也就是获得了成功,之后,此舞蹈久演不衰,甚至不少团体竞相学演,电视台还拍了录像片,在电视上播放,从此这个舞蹈作品在社会上流传开来。因此,我们说舞蹈的交流和传播是舞蹈作品的存在方式。舞蹈交流是舞蹈创作的完成,舞蹈传播是舞蹈作品存在的起点;舞蹈交流是舞蹈传播的基础,舞蹈传播是舞蹈交流的继续。在本章中我们先来对舞蹈交流的内涵、舞蹈交流的基础和条件、舞蹈交流的两个环节、舞蹈交流的方式和效果等问题作一初步探讨。

第一节 舞蹈交流的内涵

舞蹈交流是舞蹈创作的完成,其中心的意思就是,一个舞蹈作品创作出来以后,只有和观众进行了交流,舞蹈创作才能算是告一段落。按过去传统的看法,一个舞蹈作品创作出来,在舞台上和观众见了面,对观众产生了影响,似乎舞蹈创作就算完成了任务。但是自从 20 世纪 60 年代中期联邦德国的康斯坦茨大学的姚斯(Hans Robert Jauss,1921—)教授首倡接受美学以来,在文学艺术领域就改变了这种传统的观念,把读者和观众提高到一个更为重要的地位。根据接受美学的观点,认为文学艺术作品是为读者和观众而创作的,必须要能被读者和观众接受,才能实现它的美学价值和社会功能。艺术作品的生命,开始于它被读者和观众接受,与社会人的审美标准吻合,在读者和观众心灵中唤起审美感应之时。接受美学还认为,读者和观众不是消极的被动的反应环节,而是实现作品功能潜力的主体,是促进文学艺术发展的一个决定性因素。[1]所以说,一个舞蹈作品创作出来还不是舞蹈作品的最后完成,只有观众接受,并在接受过程中经过理解、感受和艺术想象的再创造,使舞蹈作品中的舞蹈形象活在观众的心中,这时,才能说是舞蹈创作的完成。因为一部艺术作品的生命,开始于它被读者和观众接受,与社会人们的审美标准吻合,在读者和观众心灵中唤起审美感应之时。另外,舞蹈作品的演出和观众的观看欣赏,也不是一个单向的信息传递和影响,而是一个"舞蹈作者——舞蹈作品——舞蹈观众"之间的双向的信息交流和影响的关系。因此,观众向舞蹈作者的逆向反馈关系就得到了空前的重视。舞蹈作者必须考虑舞蹈作品在观众中的反应和意见,及其在社会中的影响,以便考虑如何对这个作品作进一步修改或加工,使

其在内容和形式上更加完美、能符合观众的审美需要,同时也要据此来制定下一步的创作选题和新的艺术表现方法、表现手段的探索计划。

舞蹈家创作舞蹈作品的目的是为了广大的观众,绝不是一种单纯的情感的自我宣泄。艺术舞蹈和自娱性舞蹈的主要区别就在于不是自己得到审美的愉悦满足即达到了目的,而是要把自己对某种社会生活的感受、理解和看法,通过舞蹈作品传达给观众,在情感和思想上给观众以潜移默化的感染和影响。因此,舞蹈作品必须能使观众接受,和观众进行情感和思想的交流,才能实现其美学价值,才能起到它的社会功能和作用。

舞蹈家进行舞蹈作品的创作,是一种舞蹈审美创造活动,在塑造舞蹈作品舞蹈形象的过程中也是在进行着重新塑造自我的形象,从而实现其自我价值的肯定。舞蹈观众进行舞蹈的观赏,也是一种舞蹈审美创造活动,在受到舞蹈作品中舞蹈形象的启示,而激发出艺术的联想和艺术想象创造力来对舞蹈作品进行补充和扩展时,能够得到更大的审美愉悦的满足,这同样也是一种自我价值的肯定。

舞蹈交流是舞蹈家通过自己的舞蹈作品和广大观众进行信息的交流和情感思想的沟通,只有他们共同浸沉在审美创造的喜悦之中,共同完成舞蹈形象的创造,实现了自我创造价值的充分肯定的时候,才可以说完成了一次舞蹈作者和舞蹈观众的舞蹈对话,实现了一次成功的舞蹈交流。

第二节　舞蹈交流的基础和条件

舞蹈交流是舞蹈作者通过舞蹈作品和观众进行交流。作为舞蹈审美活动的一种存在方式,观众作为审美主体和作为审美客体的舞蹈作品都必须具备一定的基础和条件才能使舞蹈的交流顺利地进行。

舞蹈作品,是观众观赏客观的对象,它作为进行舞蹈交流的一方,必须具备以下的基本条件:

一、舞蹈作品必须是信息的载体,包容着一定的信息量,而且是能够通过舞蹈语言所塑造的舞蹈形象表达出来,使观众能够感知、体会和接受的。不管这一定的信息所包含的是情感还是思想,也不管它表现出的是一种情调还是一种意境;在舞蹈形象的创造上,不管它是具体的形象还是抽象的形象;在艺术手法上,不管是写实的还是象征的,也不管它是夸张的还是变形的……总之,它们必须是能使观众所感知的信息的载体。否则舞蹈交流就无法进行。

　　二、舞蹈作品必须符合舞蹈艺术存在的客观规律。舞蹈内容和舞蹈形式尽可能地达到紧密的结合与高度的统一,并根据不同内容、不同品种、不同风格特点的要求,纳入不同的舞蹈艺术形式的审美规范之中。要以舞蹈动作为舞蹈语言的主要表现手段,并在动作的不停顿的流动过程中塑造出鲜明的舞蹈形象来,让观众能够感受到舞蹈作品的内容存在于舞蹈的形式之中。否则舞蹈交流就无法进行。

　　三、舞蹈作品要具有一定的艺术感召力和艺术的感染力,能给观众以审美的感受,能满足观众一定的审美期待,才能把观众的注意力吸引到舞蹈作品中来。否则舞蹈交流则很难进行。

　　以上这三条是审美客体作为进行舞蹈交流的基础和前提条件,缺少了哪一条就不可能或很难进行舞蹈交流。下面,我们试举例作一些说明。

　　据说现代派舞蹈家"卡宁汉的学生卢辛达·杰尔滋所创作的《康乃馨》是一个没有动作的舞蹈"②,由于我们没有看到这个舞蹈的表演,不知道具体的演出情况和演出效果,很难对这个舞蹈作品进行评论和判断。但是在不久以前,我们曾听一位从国外归来的朋友讲,她也看到过一个没有动作的"舞蹈",据她的介绍,这个"舞蹈"演出的情况是:舞台大幕拉开后,一个人站在舞台中央,脸上木然地无任何表情,一动也不动,几分钟过去后,闭上了大幕,舞蹈的"表演"就算结束了。给她的感觉是从开幕到闭幕都使人处于莫明其妙之中。那时,我们忘了问她这个一动也不动的舞蹈叫什么名字,不知是不是就是这个《康乃馨》? 如不是,那么国外这种没有动作的舞蹈就不只是一个了。

　　听了这个介绍,使我们很自然地想起了一位美术界的朋友向我们说的一个故事:某个"新潮"画家在画展上展出了一幅他最得意的杰作,这个杰作就是把一块白画布装在画框中,标题为"无垠"。这幅画展出后,引起了不同一般的反响,有人嗤之以鼻,有人表示赞赏,有人惊讶,有人叹息……

　　当时有位评论家发表评论说:"这个作品高就高在它是一块白布,它对你没有丝毫的限制,可以给你极为广阔的艺术想象创造的空间,任你自由地驰骋、翱翔……"不知道这位评论家说的是正话还是反话? 我们也不知道这个故事是否真有其事,或者仅仅是一个传闻? 不过对于一般观众来说,看一幅没有任何线条、色彩和形状的"绘画",和看一个没有任何动作的一动也不动的"舞蹈",恐怕除了莫明其妙以外,很难与它有什么交流。作为后现代派的舞蹈家创作这样一个没有动作的舞蹈,可能有他的想法,有他自己独特的目的:或是为了标新立异——别人没有搞过这样的作品,我就来搞;或是故意造成令人吃惊、令人猜想、令人莫名其妙的

NO.17

265

艺术效果；或是受了某画家所创作"白布画"的启发，要让观众去想象和创造这静止不动的之前、之后的舞蹈动作……当然这样的舞蹈创作的动机和要获得的客观效果，只有舞蹈家自己最清楚，不过他是绝不会向观众透露的，所以我们也不用去管它。我们只是想说，从绝大多数的舞蹈观众的角度来考虑，对这个没有舞蹈的"舞蹈"（或可以说是不是舞蹈的"舞蹈"）是不可能进行什么交流的。

另外，还有的后现代派舞蹈家打着所谓"纯舞蹈"的幌子，致力于创作什么"既不传情又不达意，为动作而动作"的舞蹈作品，也就是说在他的舞蹈作品中，既不表现情感，又不表现思想，也就是不要任何内容，只是从舞蹈动作到舞蹈动作，或是从舞蹈形式到舞蹈形式。我们认为，任何艺术理论都要经过艺术实践的检验，而任何舞蹈作品又要经过观众的检验，因为"实践是检验真理的唯一标准"，历史是考察一种艺术理论正确还是谬误的最好见证，故而我们不必对这种艺术理论进行评说。但是我们仅对世界上存在不存在"不传情达意的舞蹈"和"没有任何内容的舞蹈"表示怀疑。根据人们一般的认识，任何事物的内容和形式都是紧密不可分的，没有无内容的形式，也没有无形式的内容。舞蹈作品也不能违反这个客观规律。有舞蹈形式，就有舞蹈的内容；有舞蹈内容，也就有舞蹈的形式。如有的舞蹈作品只表现一种抽象的美，而这抽象的美也必须由舞蹈的形式美——整齐一律的美，或对称平衡的美，或对比谐和的美，或多样统一的美等等——所表现出来的。所以说这种舞蹈抽象的美——舞蹈的形式美，也就是舞蹈的内容，它也含有一定情绪、情感或思想的信息，它同样可以给观众在审美上得到愉悦和满足。任何人体动作都是人体的一种表现形式，即使是不随意的动作，也包含着它特定的情感或思想内容，更何况是经过提炼、概括、集中和美化了的舞蹈动作呢？如舞蹈者在舞台上是一张平静的脸，或是一种木然的没有任何喜、怒、哀、乐的表情，舞蹈动作也是不快也不慢的中速度，但就是这样的舞蹈，也不能说它是没有传达任何情感和思想的舞蹈，因为平静或木然的本身就是一种情感状态。当然有的舞蹈负载的情感和思想的信息量大，有的信息量小；有的舞蹈用狂涛怒浪似的情绪给人以感染和鼓舞，有的舞蹈则以清澈小溪的细流似的款款情思滋润着人的心田。不同的舞蹈有不同的表现手段，有不同的信息内涵。而这个信息内涵则是进行舞蹈交流所不可缺少的。如果说，真有哪个舞蹈作品是既不传情也不达意，不负载任何情感或思想的信息，那么，我们说这样的舞蹈是不可能和观众进行交流的。

舞蹈创作和舞蹈欣赏既然是一种舞蹈艺术的审美活动，那么它一定要给人以美感，即使是表现丑恶的、我们要予以否定的事物，也不能例外。假如观众看一个舞蹈演出而让人恶心、反胃的话，恐怕是难以让观众再花钱来买这种罪受的，这就

更谈不上什么艺术交流了。据说在西方有的舞蹈家在"舞蹈非艺术化"的思潮影响下,在舞蹈作品中"生活化"(自然主义)地表现诸如"让男性在舞台上真实地蹂躏女性"③或是模拟男女做爱的过程。我们想如果创作和表演这样舞蹈的舞蹈家,若不是以色情的表演适应某部分观众的低级趣味,为了增加票房的收入的话,那就是丧失了一个舞蹈家的道德良知,步入了艺术的歧途。所以,我们认为这类的舞蹈也是没有什么艺术交流价值的。

下面我们再来谈谈进行舞蹈交流的另一方,舞蹈作品的观赏者——观众应具备哪些条件。

舞蹈交流,对于观众来说,能对舞蹈作品进行观赏的审美活动是其前提和基础,而这也必须具备一定的主观条件。鲁迅先生谈到文艺欣赏时曾说:"读者也应该有相应的程度。首先是识字,其次是有普通的大体的知识,而思想和情感,也须大抵达到相当的水平线。否则,和文艺即不能发生关系。"④对此,马克思也曾指出:"从主体方面来看:只有音乐才能激起人的音乐感;对于不辨音律的耳朵说来,最美的音乐也毫无意义,音乐对它说来不是对象,……对我说来任何一个对象的意义(它只是对那个与它相适应的感觉说来才有意义)都以我的感觉所能感知的程度为限。所以社会人的感觉不同于非社会的人的感觉。只是由于属人的本质的客观地展开的丰富性,主体的、属人的感性的丰富性,即感受音乐的耳朵、感受形式美的眼睛,简言之,那些能感受人的快乐和确证自己是属人的本质力量的感觉,才或者发展起来,或者产生出来。因为不仅是五官感觉,而且所谓的精神感觉、实践感觉(意志、爱等等)——总之,人的感觉、感觉的人类性——都只是由于相应的对象的存在,由于存在着人化了的自然界,才产生出来。五官感觉的形成是以往全部世界史的产物。"⑤这段话,首先说明,要欣赏音乐必须具有对于音乐的感受能力和辨音律的耳朵,因为"对于不辨音律的耳朵说来,最美的音乐也毫无意义"。其次,人的"感受音乐的耳朵、感受形式美的眼睛",并不是天生的,不是人的生物本能,而是一种"社会人的感觉",一种"能感受人的快乐和确证自己是属人的本质力量的感觉"。这种感觉是在实践中形成的,即在社会提供的必要条件下,在经常地接触、感受音乐这一对象的过程中,逐步产生和发展起来的。人通过审美感受通道——审美感觉器官进行文艺作品的欣赏,而能够感受形式美的眼睛和感受音乐的耳朵的形成是与人的文化知识、艺术修养、生活经历、心理素质等分不开的,所以说"五官感觉的形成是以往全部世界史的产物"。马克思还说:"如果你想得到艺术的享受,你本身就必须是一个有艺术修养的人。"⑥马克思阐明的这个道理,对于欣赏一切种类的艺术都是完全适用的。这就是说,欣赏舞蹈作品必须要具备欣赏舞蹈的基本条

件和欣赏舞蹈的能力,所以具有能够感受舞蹈艺术形式美的眼睛,对于进行舞蹈欣赏活动,是必不可缺少的。

那么,有哪些是舞蹈观众所需要具备的条件呢?欣赏舞蹈的能力和感受舞蹈艺术形式美的眼睛又如何培养呢?

首先,要求具备有一定的舞蹈文化知识水平,起码要大致地了解舞蹈艺术的特性、舞蹈和其他艺术的共性和特性、舞蹈的表现手段和表现方法等等。

其次,对不同风格、不同流派、不同舞蹈体裁的创作审美规范等也应有所了解,对不同的舞蹈作品要有不同的要求、不同的对待。如欣赏抒情性的舞蹈就和欣赏情节性的舞蹈就要有不同的审美视点、不同的审美要求。对抒情舞的欣赏,主要是对其所创造的艺术意境的一种体会和感受;这种舞蹈不是仅仅要向你说明什么、要你知道什么,而更主要是要让你感觉到什么、体会到什么。它的内涵的意蕴、对它的审美感受,大多是只可意会而难以言传的。另外,对以抽象的手法创作的舞蹈和以具象的手法创作的舞蹈,对以中国古典舞、民间舞和以芭蕾舞或现代舞的风格、表现形式和表现手法创作的舞蹈作品都要根据其不同的创作审美规范和创作方法,采用相适应的方法,进行不同的审美感受、审美判断和审美评价,而不能等同要求和对待。我国有许多观众反映:有一些现代舞作品不好理解、常常让人看不懂。我们以为这除了某些作品本身存在的问题外,可能是许多观众对现代舞的审美观念、现代舞的创作方法、现代舞反映和其表现生活的角度及其所使用的表现方法、表现手段,比较生疏、不够了解所致。例如根据我国古代神话创作的舞蹈,一般传统的做法都采用改编的方法,保存原有的人物或情节、故事;而现代舞的做法则往往根据作者自己对这个神话的理解和看法,做出自己的解释,而另起炉灶,重新设计安排新的人物、新的情节,并使用新的表现方法和表现手段,从而给人以全新的感受。例如我国青年现代舞蹈家沈伟编导的舞蹈《夸父追日》就没有出现夸父这个人物,也没有"追日"的情节,而是采用超现实的艺术手法,借用了陶渊明的《桃花源记》来表达他对"夸父追日"的看法。下面让我们来看看沈伟自己对创作这个作品想法的陈述:

"我想,作为现代舞是否有必要再演叙一番这个古老的神话故事呢?作为现代人,作为中国的新一辈主人,我们要用自己眼睛去看这个世界,去看祖先留给我们的文化,我们有权利发展我们民族的文化,也就没有必要重复前辈的神话,我们要进步,社会要进步。

"记得读书时学过一篇古文,是陶渊明的《桃花源记》记载了一个去过桃

花源的凡人,告传他在桃花源的美好生活及人间仙境,谁都知此乃一虚构,但世人凭着自己的理想和信仰而在不停地去追寻那世外桃源。人们凭着自己的信仰和理想活着,但人盲目地沉醉于自己理想中,而与现实生活脱离太远,那必将以悲剧结局。话说回来,再看我们古代神话《夸父追日》,虽人定胜天,但也不可以超越自然,我们生活在现代社会里,明确地知道人是不可以与太阳比赛的,那又何苦呢? 明知桃花源不存在,那又何苦去寻呢? 我们不相信神话,但总是要有信仰和理想才对,这便给我们新一辈青年人留下了疑问。我只知道理想一定要有,但太脱离现实也不是好事,于是我便借用了这篇古文来表达我对'夸父追日'的看法,我想,对桃花源的追寻比对太阳的追寻还是要离人们近一点点吧。

"关于编排上,我采用了一些超现实的艺术手法,'书从天而降',天书上记载着《桃花源记》,人们在理想中去追寻世外桃源,医生建设'桃花源',而桃花源如'海市蜃楼'般地消失,人们又用理想破灭的残余方块去建设新的理想。

"在作品中运用多种艺术手法,如读古文、说话、中国古典戏曲的基训、运用方块道具灵活制造时空变化、借用京剧旦角念白,制造虚幻的气氛,总之,在编排上作了大胆的尝试。

"我希望通过这个作品,让人们重新去了解、去看我们祖先留给我们古老的神话故事,希望人们得到的远远不只是神话本身。"⑦

从沈伟的创作陈述中,可以使我们了解到现代舞和其他舞蹈品种的一些区别,所以观赏现代舞的作品就和观赏其他的传统舞蹈作品有不同的视点、不同的方法。

舞蹈交流是审美主体(观众)通过审美客体(舞蹈作品)和另一个审美主体(舞蹈作者)之间的信息沟通和互相影响。为了使交流的正常进行,除了自身需要具备的条件外,还应为对方创造了解自己的环境和条件,特别是舞蹈作者在进行舞蹈创作的时候,心中就要有观众,时刻要想到舞蹈作品创作出来是给观众看的,因此这就不能不考虑到要适应一般观众的审美期待、审美情趣和审美水平。不能像某些人那样只抱怨观众的水平低、怪罪观众缺乏舞蹈文化素养而不能接受自己舞蹈作品。而应当通过自己舞蹈作品逐步去提高观众的欣赏水平,所谓"适应是为了征服"和"普及是为了提高"就是这个道理。在舞蹈交流中,作者是通过作品为中介的与观众的交流,也可以说作者和观众是矛盾的统一体。在这对矛盾中舞蹈作者是矛盾的主要方面,因此理应对其提出更多、更高的要求。舞蹈作者要给观众主动创造进行舞蹈交流的条件,要想方设法使自己作品吸引观众,使观众对其发生兴趣、产

生感情,从而潜移默化地对观众的情感和思想产生影响,去鼓舞和推动观众前进。这正如马克思所说:"如果你想感化别人,你本身就必须是一个能实际上鼓舞和推动别人前进的人。"⑧

第三节　舞蹈交流的两个环节

舞蹈交流是以舞蹈作品为中介的舞蹈作者和舞蹈观众交流,而观众又可分为一般的普通观众和进行舞蹈理论研究与舞蹈评论的特殊的观众,因此舞蹈的交流就形成了两个不同的环节:一是舞蹈作者与观众的交流;一是舞蹈作者与评论家的交流。而后者的交流又呈现出复合交流的形态,因为评论家公开在报刊上发表的评论文章,不仅和舞蹈作者进行交流,也要和一般的观众进行交流。所以,这后者的舞蹈交流则是以舞蹈作品为中介的作者与观众、作者与评论家、评论家与观众的复合交流。为了区分这两种舞蹈交流,我们把前者称为舞蹈观赏,把后者称为舞蹈评论。下面我们就这两种舞蹈交流的主要特点和它们的关系作一简要论述。

一、舞蹈观赏

在上节中我们谈了作为舞蹈交流一方的观众所应具备的条件,但是对于广大观众来说,他们到剧场中来观赏舞蹈演出,主要还是为了得到审美的愉悦和精神的享受,换句话来说,主要是为了进行积极的休息和健康的娱乐。因此,不可能让观众先上舞蹈鉴赏学习班学习,毕业后再来观赏舞蹈演出。所以舞蹈观赏活动是观众极其自由的、依据自己兴趣和爱好的、选择性很强的一种审美活动。如果舞蹈作品不能满足观众的审美期待,不能适合观众的审美情趣,不能引起观众情感上的共鸣,也就是说观众觉得舞蹈作品不能和他进行交流,那么他再也不会花钱买票来看这样的舞蹈作品的演出,就是你送票给他,他也不一定能够光临。有的观众喜爱民族舞剧,有的观众是芭蕾舞迷,有的观众则是现代舞的崇拜者……你不能强迫他喜爱哪个不喜爱哪个,你也不能硬性规定他要去看哪场舞蹈演出,不要看哪场演出。审美活动得到的是一种自由的美感的愉悦,如果失去了自由,也就不会有美和美感。不同的舞种、不同的舞蹈节目,有不同的观众层、观众群,这是很自然的现象。因此,任何舞蹈作品,只有加强其本身的思想和艺术的魅力,才是争取与更多观众进行交流的办法和机会。

观众对舞蹈的观赏一般又可分为两种:一种是客观的观赏;一种是主观的观赏。

客观的观赏，是观众在观看舞蹈演出时，能比较充分地理解舞蹈作者创作的原意，完全接受作者对作品中所表现生活内容的审美判断和审美评价。这类观众一般比较关心舞蹈作者创作的动机、进行创作的原意，对舞蹈作者所发表的创作过程、创作体会、创作经验之类的文章，特别感兴趣。这类观众常常是某种舞蹈观众群中的一员，或是某位舞蹈家的崇拜者。

主观的观赏，是观众在观看舞蹈演出时，完全以自己的主观感受来理解和体会舞蹈作品内涵意蕴，认为舞蹈作品一经登上舞台演出就成为脱离作者独立的存在物，作品的情感或思想内容只是从其舞蹈形象的塑造中表现出来，任何解说都是外加的、多余的，都会起到对观众审美的干扰作用。因此，这类观众一般在看演出前，绝对不看演出说明书或作者对这个作品的介绍之类的东西。在观看演出中随着自己的审美感受，任其艺术想象的翅膀自由翱翔。

当然这种划分并不是绝对的，因为客观的观赏，也不是一种完全被动的地位，没有主观的审美感受和对作品的自己的审美判断。而主观的观赏也要受作者在作品中所安排的艺术结构、设计的舞蹈动作和塑造的舞蹈形象的直接影响，按照作者所指引的发展方向进行审美的感知。不过从客观的实际效果来看，这两种观赏的方式都有其不足之处：前者比较地忽视了观赏者在观赏舞蹈作品过程中主观能动作用，在一定程度上抑制了艺术审美的想象创造力；而后者很可能不自觉地流向随意的联想的地步，不能比较准确地理解作品的原意。因此，我们主张把客观的观赏和主观的观赏紧密地结合起来形成一种主客观相结合的审美性的观赏方式和观赏方法，这样既能较好地体会、了解作者创作的初衷，又能发挥自己审美感受过程中的艺术想象创造力，补充作者在作品中故意留下的空白，或者是作品中所表现的不足之处，从而能享受到审美活动中愉悦的充分满足。

二、舞蹈评论

一般观众在观看舞蹈演出，得到比较充分的愉悦满足，在潜移默化中受到情感和思想的感染以后，如果再也没有人向他征求意见或要他谈观后感想的话，那么舞蹈观赏——舞蹈交流的活动就告一段落。但是舞蹈评论家在经历了和一般观众的观赏活动以后，还只能说是才进入了进行舞蹈交流的起点，他还要继续行进在更深入地观赏舞蹈的路程之中。比较严肃和认真的舞蹈评论家，在进行舞蹈评论之前，若条件允许将反复地观看舞蹈作品的演出，如果得到录像带甚至会用慢速播放，研究每一个动作的发展变化过程。在对舞蹈作品有了比较熟悉的感知后，还要进一步了解舞蹈作者的一些有关情况，这之后就要运用其本身所具有的舞蹈技术和舞蹈理论素养、艺术审美经验的积累和对生活的现状、历史材料的丰富知识，对舞蹈

作品进行全面的理性的艺术分析,指出其好在何处、妙在哪里,还有哪些不足和尚待改进、作进一步加工的地方;同时要有说服力地说明为什么要说好、妙和不足的原因以及应如何进一步提高的供舞蹈作者参考的建议。舞蹈评论家应当是广大观众的代言人,他的评论应当既概括了广大观众的意见,又要明确地说出观众模糊感觉到但又不十分清楚、想说而又不知如何说的话来。当然评论家所发表的专业性评论中对舞蹈作品的细致的艺术分析,对观众也可以当作舞蹈作品的解读或导论来看,这也将对观众加深对舞蹈作品的理解以及提高观众的舞蹈鉴赏水平起到一定的积极作用。因此,舞蹈评论既是评论家和舞蹈作者的交流,也是评论家和广大舞蹈观众的交流。所以说优秀的、正确的、高水平的舞蹈评论,既可以促进舞蹈创作健康的发展,又可以提高观众的审美水平。因此,舞蹈评论是舞蹈交流的一个非常重要的不可或缺的环节,我们应当给予足够的重视。

第四节　舞蹈交流的方式及其效果

舞蹈交流既然是以舞蹈作品为中介的舞蹈作者和观众(包括评论家)的交流,那就离不开舞蹈作品存在和呈现的方式以及舞蹈艺术反映和表现生活的特点。舞蹈交流由于传播方式的不同,可分为直接的交流和间接的交流两种方式。

直接的交流,是指观众直接观赏舞蹈的舞台演出的交流方式。这种舞蹈演出,由于环境场合的不同、观众反应情绪的差异等情况,都会影响到演员表演时的心境,有时会使演员非常投入、表演情绪高涨,而有时则使演员难以进入角色,不能把人物的情感充分表现出来。这也就是我们在不同的场合看同一个舞蹈作品,有时非常激动人心,有时则觉得很平淡,简直不能令人相信这就是同一台演员表演的同一个作品。演员的表演是这样,而观众也有类似的情况。由于每次观看演出心境和情绪的变异,对同一个节目,就可能产生完全不同的艺术联想,对其所表现的情感和思想内涵有不同的艺术感受。因此,我们说舞蹈的直接交流是一种动态的结构。演员在舞台上表演,观众在舞台下观赏,舞台上发出的信息直接传导给舞台下的观众,而舞台下观众接收到信息的反应也就当即地反馈给舞台上的演员。这种信息相互间的直接交流,会大大地促进彼此的艺术创造想象的活力,从而产生出舞蹈审美创造愉悦的享受。这也就是我们观赏舞台的舞蹈演出,有比观赏电影、电视和录像中的舞蹈具有更大的艺术魅力的奥秘所在。

间接的交流,是指观众观赏摄制或录制在胶片、录像带或光盘上舞蹈演出的影

像,由于缺少像观看舞蹈舞台演出时那种情感信息的直接交流,往往就会在一定程度上减弱艺术感染的效果。但是,观看电影、电视和录像,特别的是看录像要比看舞台上的演出方便得多,而且根据需要可以反复地观看,还可以集中只看那一段,或以慢速度播放,使你看清楚每个舞蹈动作语言的结构组成。这样,就有可能使观众观赏舞蹈从感性的感染阶段,很快地进入理性的感受和分析的阶段,从而能对这个舞蹈作品有更深刻的理解和进一步的体会。

　　舞蹈交流是艺术舞蹈审美活动的一种主要方式,没有舞蹈交流,舞蹈审美活动就很难进行,或是失去了舞蹈作品存在的社会意义。没有舞蹈交流,观众不可能从舞蹈作品中得到舞蹈审美愉悦的满足;而舞蹈作者也就无法通过舞蹈作品把自己对生活的认识和感受,对艺术的审美观念、审美理想传达给观众,使其发生积极的影响,同时也不能得到观众对自己舞蹈作品的反馈信息,而有助于对今后创作方向和计划的调整,使舞蹈产品能更适合广大观众的审美需要。

　　我国由于市场经济的发展,艺术舞蹈演出从卖方市场到买方市场的转变,只为少数人服务、只围着少数人的喜爱团团转,而不考虑广大群众的审美需要的时代已经过去了。所以舞蹈家的舞蹈作品与广大的观众能否顺利地进行交流,关系到舞蹈艺术生死存亡和舞蹈艺术如何更健康地发展和成长的大问题。从舞蹈交流对舞蹈作者和舞蹈观众的相互影响、相互作用来看,这也关系到舞蹈艺术自身的发展规律和舞蹈艺术生存规律的问题。因此,我们要重视对舞蹈交流在发展舞蹈艺术事业上的重要作用,加强对舞蹈交流规律和特点的研究,以更好地发展和繁荣我国的舞蹈创作。

概念小结

接受美学:是 20 世纪 60 年代以来西方文学研究中一种新兴的研究方法。认为文学研究不能只以作品为对象,而应把读者也作为对象。文学作品是为读者而创作的,必须要能被读者接受,才能实现它的美学价值和社会功能。艺术作品的生命,开始于它被读者接受,与社会人的审美标准吻合,在读者心灵中唤起审美感应之时。读者不是消极的被动的反应环节,而是实现作品功能潜力的主体,是促进文学发展的一个决定因素。[⑨]

舞蹈交流:一个舞蹈作品创作出来还不是舞蹈作品的最后完成,只有观众接受,并在接受过程中经过理解、感受和艺术想象的再创造,使舞蹈作品中的舞蹈形象活在观众的心中,这时,才能说是舞蹈创作的最后终结。舞蹈作

品的演出和观众的观赏,不是一个单向的信息传递和影响,而是一个"舞蹈作者——舞蹈作品——舞蹈观众"之间的双向的信息交流和影响的关系。所以说,舞蹈交流是舞蹈家通过自己的舞蹈作品和广大观众进行信息的交流和情感思想的沟通,只有他们共同浸沉在审美创造的喜悦之中,共同完成舞蹈形象的创造,实现了自我创造价值的充分肯定的时候,才实现了一次成功的舞蹈交流。

纯舞蹈：现代舞蹈理论术语。原为现代舞蹈家拉班首创,认为人类的活动与动物活动的主要区别之一是人具有创造、识别、接受和使用符号的能力。符号的本质在于象征。舞蹈及其使用的动作就是一种符号。拉班提倡用纯舞蹈去表现当代生活,认为纯舞蹈是一种真正有象征意味的活动。它把人的各种思绪、感知觉、意念等直接转化为可见的人体动作。纯舞蹈并不否认舞蹈的内容,认为内容就存在于人体动作之内,动作是充满着内在含义的。拉班认为这种富于象征意义的纯舞蹈"属于舞蹈艺术的最高形式,它能描绘出一种令人心醉神迷的境界",能在动作自身的变化中进入"被人们称为灵肉一致、身心统一的高度集中状态"。[10]

舞蹈观赏：一种以舞蹈作品为中介的舞蹈作者和舞蹈观众之间的交流活动方式。它的主要特点是观众为了得到审美的愉悦和精神的享受,是观众依据自己兴趣和爱好的选择性很强的极其自由的一种舞蹈审美活动。

舞蹈评论：一种以舞蹈作品为中介的舞蹈作者和舞蹈评论家之间,以及评论家和观众之间的复合交流的活动方式。评论家对舞蹈作品的评论,应是对舞蹈作品进行全面、深入、细致的分析和准确的评价,既是观众的代言人,又可以帮助观众加深对舞蹈作品的理解,提高观众对舞蹈的鉴赏水平。

思考题

一、什么是舞蹈的流传?

二、什么是舞蹈的交流?

三、舞蹈交流的基础和条件是什么?

四、舞蹈评论在舞蹈交流中的作用是什么?

参阅观摩舞蹈作品

《盛世华章》(中国舞蹈家协会纪念建党八十周年舞蹈精品晚会)。

注释:

① 参见《美学辞典》第 450 页,知识出版社 1986 年版。

② 参见李承祥:《创意——现代舞的灵魂》,载《舞蹈》1995 年第 1 期。

③ 参见欧建平:《现代舞的理论和实践(第一卷)》第 23 页,光明日报出版社 1994 年版。

④ 《鲁迅全集》第 7 卷第 579 页,人民文学出版社 1958 年版。

⑤ 马克思:《1844 年经济学—哲学手稿》第 79、108 页,人民出版社 1979 年版。

⑥ 同⑤。

⑦ 沈伟:《我,还是孩子——从我的四个作品看我》,载《舞蹈》1995 年第 1 期。

⑧ 马克思:《1844 年经济学—哲学手稿》第 109 页,人民出版社 1979 年版。

⑨ 参见王世德主编:《美学辞典》第 449 — 450 页,知识出版社 1986 年版。

⑩ 参见《中国舞蹈词典》第 59 页,文化艺术出版社 1994 年版。

第十八章　舞蹈传播

本章要义

舞蹈传播是舞蹈艺术实现其社会功能和作用的不可缺少的中介和唯一的途径。舞蹈艺术只有在传播中才确证了它是社会客观存在的实体。也只有通过传播，一个民族的舞蹈文化才得以存在、保留、继承和发展。

任何传播都必须有信息源和信息接收者，缺少哪一方，传播都不可能实现。舞蹈传播必须有舞蹈演出者和观众，而且双方还要对舞蹈作品具有审美的共享性，这就是说双方对舞蹈作品要取得共同的认识和理解，只有如此，双方才能进行情感和思想的交流，观众才能接受舞蹈演出者发出的信息。

根据舞蹈传播的不同手段，舞蹈传播有以下几种方式：一、群众性的舞蹈活动，通过群众间的互教互学，各民族的传统舞蹈得以继承、保存。二、口传身教的舞蹈教学。三、历史上保存在岩画、石窟壁画、舞蹈雕塑、舞蹈画像砖以及绘画中的舞蹈形象。四、舞台和广场的舞蹈演出。五、采用各种舞蹈记录法，把舞蹈记录下来。

舞蹈录象——舞蹈影视是目前最好的记录和传播舞蹈的手段，它既简易方便，又形象准确，还可以反复播放。因此，它是舞蹈的大众传播媒介。根据内容和表现手段的不同，大致可分为舞蹈舞台纪录片、舞蹈专题片、舞蹈艺术片、舞蹈教学片、舞蹈风情片、舞蹈故事片等。

自原始人发出第一个声音是为了让别人听见，或是做出第一个动作是为了让别人看见，就已经开始了有目的性的传播行为。在人们的日常生活中，人们无时无刻地在进行着传播活动。如在街头巷尾，人们交谈着各种新闻消息，议论着昨日播放的电视剧，或是谈论着哪家商店物美价廉，哪家商店售卖假劣伪冒产品等等，既是信息的交流，也是信息的传播。正由于人们所进行这种传播活动在生活中已司空见惯，所以常常引不起人们的注意。但是自从19世纪中叶"传播学"在美国形成以后，研究传播问题在许多国家得到了广泛的重视和发展。当今，传播学已成为世界上一门新兴的综合性学科。"传播学的出现和发展，加深了人们对于传播现象

的类型和形式的多样性以及传播的性质和社会功能的认识,它作为一门综合性学科,有助于人们寻找提高传播效果的正确途径。"传播学"广义指研究人类社会各种信息传播现象的学问;狭义指大众传播学——即研究大众传播这一特殊传播类型的产生、发展及其功能、方式、内容、过程和效果等问题的学问。"传播学研究的内容大概包括三个方面:"一、关于人类传播活动的发生、发展过程;二、大众传播机构的性质、作用和内部的各种关系,大众传播制度以及国家政权对大众传播事业的控制;三、大众传播的社会功能、作用的性质、传播过程和效果等。"①

舞蹈艺术作为人们情感和思想的信息载体,它的产生、存在和发展,就是为了进行人与人之间情感和思想的交流和传播。舞蹈传播是舞蹈艺术实现其社会功能和作用的不可缺少的中介和唯一的途径。舞蹈艺术只有在传播中才确证了它是社会客观存在的实体。也只有通过舞蹈传播,一个民族的舞蹈文化才得以存在、保留、继承和发展。所以,我们研究舞蹈传播对于更好地发展我国的舞蹈艺术事业有非常重要的作用。

第一节　舞蹈传播的内涵

不管是什么样的舞蹈活动,只要你不是关在屋子里自己跳,不给别人看,而是和大家一起跳,或是跳给别人看,就都是在进行舞蹈的传播活动。因为任何人看了你的舞蹈,你的舞蹈中所蕴含的情感和思想的信息,就会散布、传递给对方,使对方受到感染,发生一定的社会作用和影响。而在艺术舞蹈领域中,舞蹈传播更有其不可忽视的重要作用。一个舞蹈作品创作出来,只有经过传播,它才能和观众进行交流;而只有和观众交流,它才真正成为社会的存在。一个舞蹈作品能不断地传播,在传播中证实了它的社会价值,那么,它就会保留下来;反之,如果中断了传播(观众不愿意和它进行交流——不买票来看它的演出),那它就失去了其社会存在的价值,而被社会所淘汰。一个舞蹈作品是这样,一个舞蹈团体也是如此。如果一个团体演出的舞蹈节目,不能很好地进行传播,那既不能收到社会效益,其经济效益也将受到影响,如果不能采取有力的措施改变这种情况,长此下去,这个团体就可能有倒闭和被淘汰的危险。

任何传播都必须有信息源和信息接收者,缺少哪一方,传播都不可能实现。作为舞蹈传播来说,就必须具有舞蹈的演出者和舞蹈的观众,而且双方还要对舞蹈作品具有审美的共享性,这就是说舞蹈演出者和舞蹈欣赏者对舞蹈作品要取得共同

的认识和理解,只有如此,双方才能进行情感和思想信息的交流,观众才能接受舞蹈演出者发出的信息。舞蹈审美的共享性,是进行舞蹈交流的基础和条件,而舞蹈交流又是舞蹈传播的基础和条件,所以,舞蹈创作者(表演者)和舞蹈观众对舞蹈作品能够取得共识是一个非常重要的问题。而这对舞蹈的创作者和舞蹈的观众都提出了一定的要求,都必须具备相应的条件才能使舞蹈的交流顺利进行。关于这个问题,我们在上一章已作了说明,这里不再重复。舞蹈交流是舞蹈传播的开始,舞蹈传播又是舞蹈交流的继续,它们是舞蹈艺术存在和发展的链条上的两个重要的密不可分的环节。

任何传播必须使传播者和接受者发生关系,传播才能进行。如舞蹈演出必须有观众来观看,而要观众来观看,又必须先让观众知道什么时间,由哪个舞蹈团体、有哪些舞蹈家、在哪家剧院演出、都演出什么舞蹈节目?观众只有先知道了这个信息,他才会进一步考虑这场舞蹈演出符合不符合自己的审美需要?要不要去买票观看。如果没有这将要演出的信息的传播,观众不知道有舞蹈演出,没有观众来看演出,舞蹈传播又如何能进行?所以这演出信息通过各种渠道的广泛传播是舞蹈传播前的事前传播。这是演出的组织者必须十分重视的绝不可忽略的问题。而舞蹈演出后,报刊发表的报道和评论则是舞蹈传播后的再传播。观众看完演出后的口头评说,也属于再传播的范畴,由于这种口头评说的传播是面对面直接进行的,而且是现身说法,所以有时这种传播,比报刊发表的报道和评论会有更大的社会宣传效果。舞蹈传播能够得到顺利的进行和取得比较好的社会效果,除了舞蹈作品本身所具备的条件外,这舞蹈演出前的事前传播,和演出后的再传播,都是不可忽略的舞蹈传播的有机组成部分。过去,有的舞蹈演出的组织者由于不重视演出前的传播和演出后的再传播,本来是很不错的舞蹈作品,却没能收到它应有的社会效果。这样的事例是我们舞蹈传播者应记取的教训。

第二节　舞蹈传播的方式

任何舞蹈活动,不管是群众自娱性的舞蹈活动,或是专业性的舞蹈演出,都是进行舞蹈的传播活动,只不过是目的不同、方式各异罢了。根据舞蹈传播的不同手段来区分,舞蹈传播大致有以下几种方式。

一、在喜庆节日期间进行的群众性的舞蹈活动,是我国各民族进行舞蹈传播的主要方式。通过群众间的互教互学,各民族的传统舞蹈得以继承、保存;在群众

间通过舞蹈这情感和思想信息的载体所进行的交流,很自然地就注入了新时代的气息和人们的新的精神风貌,这也就很自然地使传统的舞蹈有了新的发展。随着我国群众性舞蹈活动的广泛普及,群众性的舞蹈活动,并不仅仅局限在喜庆节日中,平时也经常进行各种舞蹈活动,因此,广大的群众都是通过这种舞蹈的传播手段掌握了丰富的舞蹈的技能,提高了舞蹈的文化知识水平。

二、口传身授的舞蹈教学是舞蹈传播的又一种方式。当前,除舞蹈院、校及舞蹈团体开设的专业舞蹈训练班外,各种业余的舞蹈学习班如雨后春笋般地在中国大地成立起来。可以说这是比较系统地传播舞蹈文化的有效手段。舞蹈知识讲座、舞蹈欣赏活动等亦是向广大群众传播、普及舞蹈文化的一种有力方式。

三、我国历史上保存在岩画、石窟壁画、舞蹈雕塑、舞蹈画像砖以及绘画中的舞蹈形象,由于它们记载了古代舞蹈的姿态造型,表现了一定的情感信息,所以,从某种角度来说,它们对观赏它的观众,也是在进行着舞蹈的传播。

四、舞台和广场的舞蹈演出,可以说是舞蹈传播的主要方式。由于这种传播是以舞蹈直接交流的手段进行的,可以在演员和观众之间进行情感思想信息的交流和直接的反馈,所以能有比较好的艺术效果,起到比较大的社会作用。在城市中的舞蹈演出,一般都在剧场,由观众买票来观看,所以观众大多是居住在附近地区的居民。有些歌舞团体为了扩大舞蹈观众的范围,采取了"上山下乡"、"到厂矿去"、到"连队中去",把舞蹈"送上门"的演出方式,受到了很少有机会观看舞蹈演出的广大工人、农民、士兵的欢迎,在舞蹈传播上取得了好的成绩。这种作法,不仅取得了很好的社会效益,同时也相应地取得了较好地经济效益。北京舞蹈学院现代舞蹈系在20世纪90年代,为了在群众中普及现代舞蹈文化,他们采取了把舞蹈送到大专院校的作法,所到的院校有礼堂的在礼堂演出,没有礼堂的就在饭厅演出。在演出舞蹈节目前,一般先向观众讲些舞蹈常识,再对所要演出的舞蹈节目作较为详细的介绍,演出后还和大家座谈,解答同学们的提问。他们的这种作法,在一些院校反应非常强烈,激起了很多同学对舞蹈的兴趣。所以我们说,他们是在做着一件培养爱好舞蹈观众的工作,这种做法在扩大舞蹈传播的范围、增强舞蹈艺术的社会影响和其艺术功能等方面都有非常重要的作用。

五、采用各种舞蹈记录法,把舞蹈记录下来,使之能得到保留和传播,是历代各国的舞蹈家们所孜孜以求的目标。如我国古代的"敦煌舞谱"、"德寿宫舞谱"用术语词汇来记录舞蹈动作,而"六代小舞谱"、"灵星小舞谱"等则用文字和图形配合的方式来记录舞蹈动作。我国民间和一些少数民族还有"八卦舞谱"、"东巴经舞谱"、"查玛经舞谱"等也大多用图形符号和文字相结合的方法来记录舞蹈动作。我

国当代有"定位法舞谱"、"新舞谱"、"动作速画法"等。国外有"贝奈许记谱法"、"色腾动作速记法"和"拉班舞谱"等。以上这些舞谱在记录舞蹈和保存舞蹈方面都起到了一定的作用,但由于大多都必须使用各种符号、图形和线位,不经过一定时期的专门的学习,很难熟悉和掌握,而且用它来记录舞蹈也相当复杂和繁琐,因此很难在广大群众中广泛普及。我国从20世纪50年代,在舞蹈出版物中比较流行的是名为"舞蹈场记"的一种舞蹈记录法,它是用舞蹈动作图、舞蹈队形移动线图、舞台布景和服装设计图等,再配以文字说明的方法来记录舞蹈作品。由于它比各种舞谱简单易学,不用费多大的力气就能看懂,所以,这种记录舞蹈作品的方法能够在一些舞蹈爱好者当中得到普及。但是这种记录舞蹈的方法也很麻烦,如用它来学习舞蹈也相当吃力,而且用它也只能记录一个舞蹈的大概轮廓,舞蹈的风格、动律等则根本无法记录下来,当然也就不可能进行有效的传播。

自从影视录像广泛普及以来,记录和保存舞蹈的难题得到了比较好的解决,特别是录像机,放像机进入了千家万户以后,只要有舞蹈的录像带、舞蹈光盘(VCD、DVD),欣赏和学习舞蹈再也不是什么特别困难的事情了,它比各种舞谱和舞蹈记录法,都简便易行。所以我们说,影视录像不仅解决了舞蹈的记录和保存的问题,也为舞蹈广泛的传播开辟了一个十分广阔的新天地。同时录像带、光盘也解决了舞蹈场记等一些文字出版物无法表现的舞蹈风格、韵律和表情的问题,所以,在某种意义上可以说"像带将是最新的也是比较完善的舞谱。这也是舞蹈书籍出版的最新型的方式。"如"上海文艺出版社曾出版《儿童民族舞蹈组合选》,第一版印两千册,第二版配上音乐磁带增印一万册,第三版配上录像带又增印五千册,目前(按为1994年7月)已售完,现准备再重印。据调查发现,凡看过此像带的学舞者,皆认为像带中传授的每个民族的舞蹈组合,无论舞蹈动作、舞蹈风格都能学会并且真正掌握。"[②]

第三节　舞蹈影视——舞蹈的大众传播媒介

舞蹈影视录像片是舞蹈的大众传播媒介,也是目前最好的舞蹈传播手段,它既简易方便,又形象准确,一个动作可以反复地播放,还可以慢速度播放,舞蹈姿态也可以定格地观看,这就给学习和研究舞蹈提供了便利的条件。令人可喜的是舞蹈电视录像片在20世纪90年代以后有了较快的发展,中央和地方的电视台以及一些音像出版单位都陆续拍摄和出版了不少的舞蹈影视录像片。根据舞蹈影视录像片的内容和影视艺术表现手段的不同,大致可以分为舞蹈舞台记录片、舞蹈专题

片、舞蹈艺术片、舞蹈教学片、舞蹈风情片、舞蹈故事片等几种样式。下面仅对其各自的艺术特点和比较优秀的作品作一简略的介绍。

一、舞蹈舞台纪录片

舞蹈舞台纪录片，一般可分为舞蹈演出实况录像和专门为录像而进行的舞蹈演出两种，前者的录像导演一般要事前做好对舞蹈场景选择镜头的准备工作，演出结束录像也同时完成；而后者则可以根据导演的艺术要求进行录制，直到满意为止。电视台播放的舞蹈、舞剧演出晚会，大多是舞蹈舞台实况录像，除了实况录像转播以外，有不少片子，还要根据电视导演的艺术构思，进行剪辑和技术处理等后期制作，以使其突出舞蹈演出的独特风格特色，从而加强其艺术表现的魅力。如由上海东方电视台录制的杨丽萍在上海演出的舞蹈晚会《东方梦圆》（滕俊杰导演、王韧撰稿、陈勇等摄像，晚会由袁鸣主持），是 20 世纪 90 年代出现的一部比较出色的舞蹈舞台纪录片。这部片子共收入杨丽萍表演的六个舞蹈作品：《雀之灵》、《两棵树》、《月光》、《火》、《雨丝》和《冻僵的蛇》。她的这些舞蹈作品对于广大热爱舞蹈的观众来说可以说是并不生疏的，或者说有些作品观众是相当熟悉的了，但是由于这部片子的作者们在编排剪辑过程中加进精心编写的生动、具体、形象、概括力和表现力都很强的幕前、幕间的解说词（同时用字幕在屏幕上显示），把节目主持人的介绍评说、不同身份的观众对演出的不同反应紧密地联系在一起，使得观看这部录像片的观众能够在情感上引起强烈的共鸣，从而能收到不同一般的艺术效果。录像片一开始就响起了主持人袁鸣柔美清甜的声音（同时显现字幕）：

> "都说上海缺少掌声，都说上海人吝啬掌声，但今天却是个例外。爆满的剧场里如潮的掌声是献给一个为舞蹈而生活着的女性的。（推出片头：东方梦圆——杨丽萍和她的舞蹈）
>
> "杨丽萍，白族。美丽的西双版纳是她生长的地方。
>
> "杨丽萍的舞蹈取材于大自然。在充满爱心的人看来，自然界中的一切，有生命和无生命的，都是可亲可爱的。
>
> "我主持了杨丽萍在上海的这场演出，我溶进了这场演出，我第一次感到艺术家与观众的灵魂能有这般辉煌的碰撞！"

接着是杨丽萍表演的舞蹈《雀之灵》。之后又响起了一个记者在采访中所记下的杨丽萍对他说的话，以及这位记者对杨丽萍舞蹈的评语：

　　"杨丽萍曾对我说,舞蹈是她生命的需要,是她无与伦比、无可替代的快乐。

　　"当不少人忙于赚钱,热衷于股票和房地产时,她却自己出钱租了一间练功房,关起门来磨炼她的舞蹈。

　　"纯真的艺术净化我们的周身。杨丽萍的舞蹈无处不美,无处不渗透着执着。"

在几个大学生对舞蹈《月光》发表的观感以后,屏幕上显示出著名电影艺术家舒适的日记摘录:

　　"7月11日。晴。高温,37℃。

　　"我七十七岁了。看了一辈子的戏,演了一辈子的戏,但今天我早早地来到了剧场,我的座位是第28排26座。

　　"我感谢她。她用舞蹈创造出的精神世界,使我壮怀激越。我不是在看演出,而是在参加一个精神的典仪。"

从老艺术家舒适的这段真情实感的日记中,可以使我们感受到杨丽萍的舞蹈在观众心中所产生的巨大的精神鼓舞力量。

在舞蹈《火》之后,电视片的作者又引用了一位特殊的观众——"一个等退票的人"的内心独白:

　　"已经半场过去了,我仍在门口等候。终于,一位工作人员把我领了进去。

　　"散场时,我向别人要了一张票根。我想,我会永远留着它的。"

这位特殊的观众对杨丽萍舞蹈艺术从内心所表露出的深情,怎么能不激起我们情感的浪花?

舞蹈《雨丝》后,又响起了主持人袁鸣的声音,她向观众介绍杨丽萍的新作《冻僵的蛇》:

　　"这是一个童话:一条美丽的蛇在雪地冻僵了。对生的渴望使它不断蠕动自己僵硬的躯体。忽然,幻想中的阳光显现了,温暖了它的身和心……

　　"生命最后还是逝去了,但对生的眷恋和不屈的挣扎却留在了大地上。

　　"哦,对了,杨丽萍的所有舞蹈,都是她自编自导的,都是从她那充满了灵性和爱的心泉里流泻出来的。"

整个舞蹈演出结束后,电视片的作者是这样来评述杨丽萍的舞蹈的:

> "也许,对于杨丽萍的舞蹈,任何赞美都会显得多余。但是,对于一切优秀的艺术,即使倾注我们的全力,也不是多余的。"

这时屏幕上又重复显现出《雀之灵》的舞蹈画面,最后在她具有微笑表情的舞姿造型中定格。这时,随着屏幕字迹响起了这部片子的结束语:

> "我们的心里将印下这浅浅的微笑。因为她属于艺术,属于东方。"

杨丽萍精美的舞蹈,再配以深情动人的解说词和各种观众不同的评语和心声,就使舞蹈表演者、电视片创作者和观众三者的情感紧密地融合在一起,从而产生出不同一般的巨大的艺术感召力。这也是电视片的作者和观众对杨丽萍舞蹈的艺术审美共享性和审美情感互相交流所取得的艺术效果。

二、舞蹈专题片

舞蹈专题片的内容十分广泛,可以是评介一个舞蹈作品,可以是介绍一个舞种,也可以是一个舞蹈家生平和作品的简述,或是一个舞蹈活动的报导,总之有关舞蹈的一个比较完整的专题,都可录制一部专题片。舞蹈专题片,因受播放时间的限制,一般不能太长,大约在 20—40 分钟左右,故而就要求在选材和艺术表现上要集中、精练、概括和典型化。广东舞蹈理论家廖炜忠和广东电视台岭南台电视编辑合作十余年已经制作播出了各种题材的舞蹈专题片近三十部,其中《佛山艺术明珠——十番》、《金狮、银狮舞》、《浪漫主义芭蕾的结晶——〈吉赛尔〉》、《丁香园里的舞蹈——〈睡美人〉》、《芭蕾巨星——玛戈·芳婷》等受到了广大观众的欢迎,并获得广东电视台优秀节目的奖励。根据廖炜忠、谭伟雄的总结,电视舞蹈专题片的艺术特性,有以下几个特点:

1. 电视舞蹈专题片是诠释、评价、赏析的艺术,是二度创作的产品。在创作中题旨的捕捉和强化以及如何筛选、组织材料,充分显示电视媒体的功能,是十分重要的。

2. 电视舞蹈专题片是融文学构思、舞蹈编排、语言艺术、表演艺术、画面美学等一系列元素为一体的综合产品。

3. 电视舞蹈专题片不直接地反映现实生活,是间接地反映现实生活的,它对舞蹈家的审美活动及其成果进行审美评价,主要是对舞蹈家的审美活动、作品特征、

NO.18

美学理想、艺术追求及其创作成果、艺术造诣进行客观的、慎重的判断和评价。③

还有一种舞蹈专题片，就是中国艺术研究院舞蹈研究所从1991年开始进行拍摄的"中国当代舞蹈精粹艺术科研电视系列"。有人把它称为"精粹典藏式"的专题片。它的主要艺术特点，首先是突出科研性，即是"以记录、分析当代杰出舞人的艺术生涯及其代表作(编舞、表演)为核心内容"，"入选对象则以其在当代舞蹈史发展中的作用为主要判定标准"。其次，突出抢救性，"面对当代如此众多的杰出舞人，无疑必须先选择那些年事已高、功绩卓著的大师们进行抢救性拍摄。"再次，"追求观赏性和学术性的完美结合。艺术科研片并非一般科教片，也非资料汇集，应具有较高的观赏性。但要力避过分花哨和影视技法的滥用，以保持严肃的史实性。"④至1998年该系列专题片已完成戴爱莲、吴晓邦、康巴尔汉、贾作光、陈翘等五部，经初部试映，得到了艺术界和舞蹈界人士的一致的肯定和好评。

三、舞蹈艺术片

影视舞蹈艺术片是电视艺术和舞蹈艺术紧密相结合的产物，它是根据电视的艺术表现手段的特长，使舞蹈极大地突破了舞台艺术表演的空间，任其随着电视导演和舞蹈家艺术想象的翅膀自由地翱翔，因此比在舞台上表演的舞蹈有着无限大的表演空间，使舞蹈创作有了一个全新的视角，相应地扩大了舞蹈艺术原有的表现手段，因此能够有比较强的艺术表现力和感召力。如果说上面我们所谈的《东方梦圆——杨丽萍和她的舞蹈》是一个比较出色的舞蹈舞台纪录片，那么中央电视台在20世纪80年代末播放的《杨丽萍的舞蹈艺术》(编导、摄影：郑鸣。舞蹈、音乐设计：杨丽萍。)就是一部舞蹈艺术片。这部片子除了开头有一段简短的对杨丽萍的介绍，终场时有一句结束语以外，全片再没有一句语言或任何字幕，完全运用的电视的舞蹈语言——练功房中的杨丽萍和舞台上表演各种舞蹈的杨丽萍相互交叉组接，有时还使用了化出、化入的表现手法，从练功房中杨丽萍对着镜子琢磨手的舞姿的镜头，化出了《雀之灵》开场时象征孔雀头的手的舞姿造型；有时又从舞蹈《雨丝》中手的舞动变化为坐在梳妆台前化妆的手的叠影……《雨丝》扬洒雨水的动作之后紧紧组接她在扶着把杆的苦练基本功的画面；在舞蹈落花缤纷的场景后面，则出现她练功时汗如雨注和用毛巾擦汗的镜头……全片没有收入一个完整的舞蹈节目，只是杨丽萍一些代表作的片断舞蹈动作和姿态造型，这些和她在日常生活中的舞蹈活动片段——主要是在练功房中的勤学苦练、刻意求精和钻研琢磨穿插和交错在一起，表现着杨丽萍对舞蹈艺术执着的追求，塑造了一个献身于舞蹈艺术的典型形象，使观众看到了杨丽萍心中的舞蹈和向舞蹈艺术顶峰攀登着的杨丽萍。电视导演和杨丽萍所共同塑造的艺术形象，给人留下难以磨灭的印象，具有着强烈的精

神鼓舞力量。

中央电视台于1993年推出的《梦——舞蹈家刘敏艺术撷英》(编导：白志群。摄像：姚尧。编舞：刘敏、杨威、黄蕾、姜刚。作曲：张千一。)是一部充分运用电视艺术的手法创作的舞蹈艺术片。随着电视的镜头，观众进入了金黄色的丛林、湛蓝的大海边、一望无际的沙丘、干旱龟裂的土地和那有巨大白色光环的碧蓝的天宇……看到了舞蹈家五彩缤纷的梦幻世界，感觉和体会到舞蹈家的艺术理想和审美追求，和舞蹈家一起浸沉在舞蹈美的意象画面之中。这部片子播出后在舞蹈界引起了不同一般的反响，不少人为它的艺术创作的精美所折服。如我国著名编导王曼力在《TV：大有用"舞"之地》一文中写道："《梦》无疑是一部十分精美的舞蹈艺术片。无论创意、布光、镜头运用，无论舞台氛围与自然景观，还有那梦呓般的独白，都把人带入一个梦幻般的舞蹈天地。我很喜欢这部片子，以精选的外景如苍茫的丛林、无垠的沙丘、龟裂的土地、汹涌的大海与具有现代感的舞台设计相对照，以大色块红蓝黑白的强烈对比与舞蹈家的艺术求索、走出困惑、步入成熟的内心相呼应，哪怕是暗夜里的雾气、台阶上飘零的落叶都处理得那样精细，那样富有象征意味，恰如其分的电视技巧渲染着青年舞蹈家刘敏闪转腾挪等精湛的技艺，烘托着一个痴迷的舞者那许多做不完的舞蹈梦。"⑤

还有一种是舞蹈集锦式的舞蹈电视艺术片，根据电视编导的艺术构思，把内容或形式属于同一类型的舞蹈编织在一起，形成一部完整的电视舞蹈作品。如沈阳电视台1992年摄制的《古韵今风——中国秧歌集锦》(编导：王君、吕常信。摄像：徐宝君、孙寅等。)就收录了"陕北延安武鼓"、"山东胶州秧歌"、"安徽花鼓灯"、"东北大秧歌"(含"辽西高跷"、"辽南高跷"、"长春市东北袖头秧歌")、"河北井陉拉花"、"天津花板落子"、"上海秧歌龙腾虎跃"等各种秧歌的艺术形式，并把它们的历史沿革、各自舞蹈风格韵律的特点，以及它们在今天发展的新貌，都作了简要地介绍，使观众对这些舞蹈形式都能有比较清晰的了解。

四、舞蹈教学片

用于舞蹈教学目的的录像片，是普及舞蹈文化的有力手段，也是学习舞蹈的有效工具。特别是为那些没有条件进入舞蹈院校或舞蹈训练班学习而热爱舞蹈艺术的人们开辟了进入舞蹈艺术殿堂的通道。这也是近几年才在出版界和舞蹈教学单位引起重视并逐渐发展起来的一项工作。如北京舞蹈学院在20世纪90年代就录制出版了《中国民族民间舞录像教材》、《古典芭蕾ABC》、《古典芭蕾双人舞教程》、《首届中国舞系民间舞教育专业展览课》等几十种舞蹈教学片。(2004年北京舞蹈学院庆祝建校50周年，该院教材音像部编印了《北京舞蹈学院教学音像资料目

录》,他们录制的舞蹈教材和舞蹈作品 VCD 和 DVD 光盘有数百种之多。)中国录音录像出版总社出版了《中国古典舞》、《中国民间舞》、《国际标准交际舞》、《国际标准拉丁舞》等舞蹈教学片。1995 年北京电视台根据金盾出版社出版的《90 年代流行交谊舞》(徐尔充、崔世莹编著)录制播出的"跟我学跳交谊舞"就很受群众的欢迎,对普及交谊舞起了很好的作用。对舞蹈教学片,一般要求有系统性、规范性、科学性和渐进性,能使学舞者从录像片中,不仅能循序渐进地学会每一个舞蹈动作,还要能从中掌握纯正的舞蹈风格、舞蹈韵律。我国广大爱好舞蹈艺术的群众是非常欢迎这一类的舞蹈教学片,因此这种出版物是有广阔的发展前途的。

五、地域风情舞蹈纪录片

我国有九百六十万平方公里土地,五十六个民族,每个民族都有地域风情特色独具的丰富多彩的舞蹈艺术,因此用电视的艺术手段把它们记录下来,既可以增进各个兄弟民族的相互了解,又可以加强各个民族舞蹈艺术的交流,是具有历史的保留价值和艺术审美欣赏价值的电视舞蹈片种,也是可以向海外出版发行、向世界宣扬我国多民族优秀舞蹈文化的亟待开发的艺术片种。

为了庆祝中华人民共和国建立四十周年,福建电视台于 1989 年拍摄了反映该省地域风情的舞蹈纪录片《闽之舞》(张延平导演兼摄影)。这部片子的特点是把不同地域的生活和反映这种生活的舞蹈紧密地联系起来,用不同画面的交错组接,道出了生活是舞蹈产生的唯一源泉的艺术真理。如片子开头是惠安县的惠安女在弯弯曲曲的海岸线边各种劳动的画面,用画外音介绍了旧社会惠安女"童婚、勤劳、轻生"的三大特点,接着笔锋一转说出在中华人民共和国建立后惠安女在生活和精神面貌上所发生的巨大变化,从惠安女生活中的着装打扮的画面,引出了反映惠安女新的生活风貌的《花巾舞》。在闽东山区秀丽的风景中畲族男女对唱情歌的画面以后,是送定婚彩礼和嫁妆的队伍人群;在生活中婚礼场面以后,就化出了畲族的《婚礼舞》。舞蹈反映了新娘上花轿前的哭嫁、下花轿后结亲拜堂——拜天地、拜祖宗、拜客、敬酒等内容。在闽西的茶山、茶农采茶、老人品茶的画面以后是《采茶扑蝶舞》。在闽南风景如画的鼓浪屿这音乐之岛过后,又推出了在国庆十周年饮誉京华的女子群舞《走雨》。后面是海峡两岸流行的高山族的《杵乐》,用舞蹈和台湾同胞祭祖的画面拨动着两岸人民的情弦。最后在现代化的建设画面中化出一条条巨龙乘风起舞的场面。从整个片子可以使观众看到福建各个地区的舞蹈所反映出的民俗风情,以及在建国四十年中福建人民在生活和思想感情、精神风貌上发生的巨大变化。

六、舞蹈故事片

这是以故事情节的穿插来组织和展现各种舞蹈的艺术片。片中的主人公一般

都是专业或业余的舞蹈演员,通过他们的舞蹈艺术生活,表现在艺术追求上或情感生活中的成败得失。观众在欣赏精美的舞蹈同时,还能与主人公的命运紧紧地联系在一起,使人得到审美愉悦的满足。这种影视舞蹈故事片,目前尚不多见,我们所看到的影视录像,也大多是"胶转磁"(即从电影胶片转为录像带)。如我们所熟悉的英国舞蹈影片《红菱艳》(即《红舞鞋》)、美国的舞蹈影片《舞宫莺燕》、《生龙活虎》、《霹雳舞》以及前苏联的《芭蕾明星》等都是在世界流行的舞蹈故事片。我国八一电影制片厂于 1959 年摄制的《龙飞凤舞》(瞿超导演)就是一部舞蹈故事片,它以一对男女青年的爱情故事为主线,串演了在第五届、第六届世界青年与学生和平友谊联欢节上获奖的舞蹈节目:《龙舞》、《孔雀舞》、《织女穿花》、《挤奶员舞》以及部分广大群众喜闻乐见的民间歌舞:《洛子舞》、《马刀舞》、《踢球舞》、《吉庆有余》等。由于这类片子收入的舞蹈多为艺术精品,观赏性比较强,而且又有故事情节的贯穿,所以很容易达到雅俗共赏,受到广大观众的欢迎和喜爱,是很有广阔发展前途的舞蹈电视片种。

另外,自 2000 年 10 月由中央电视台举办首届 CCTV 舞蹈电视大奖赛以来,至 2007 年 4 月已举行了四届,对推动舞蹈创作、提高舞蹈表演和向广大观众普及舞蹈文化和增强对舞蹈的鉴赏能力,都起到了很大的积极作用。

舞蹈是最有广泛群众性的一门艺术,而影视艺术则是最有效的大众传播手段,它们的相结合将会产生最为广大群众喜闻乐见的舞蹈影视的艺术新品种。各种题材、体裁、风格和样式的舞蹈影视作品,将为舞蹈艺术的传播、舞蹈艺术的保存和发展带来令人可喜的广阔前途,让我们举起双手来欢迎它的诞生,并预祝它得到更快、更大的发展吧!

NO.18

概念小结

传播学：　19 世纪中叶在美国形成的一门新兴的综合性学科。广义指研究人类社会各种信息传播现象的学问；狭义指研究大众传播类型的产生、发展及其功能、方式、内容和效果等问题的学问。

传播：　　传播学中专指人类社会中通过各种传播媒介进行信息的传递、扩散的活动。信息的传播一般由信息源发出的信号,经过各种传播媒介的通道,传递、扩散给信息接受者。

大众传播媒介：向广大群众进行信息传播的媒介,主要指报纸、杂志、广播、电视、电影等传播工具。这些媒介在传播的广度上可以跨越时间和空间的局

限,在深度上可以向人们进行反复的传播,深入到千家万户,给人留下极为深刻的印象。

舞蹈影视:舞蹈影视录像片的简称,是把舞蹈作品用摄像机拍摄在录像带(或VCD、DVD光盘)上,用电视机播放出来供观众欣赏的一种新的艺术品种。是舞蹈和影视两种艺术相结合的产物。舞蹈影视是传播舞蹈艺术的大众传播媒介,也是目前记录、保存舞蹈的最好的方法和手段。

思考题

一、什么是舞蹈传播?

二、为什么说只有通过传播一个民族的舞蹈文化才得以存在、保留、继承和发展?

三、舞蹈传播的基础和条件是什么?

四、舞蹈传播有多少种方式? 其各自的特点是什么?

参阅观摩舞蹈作品

《东方梦圆——杨丽萍和她的舞蹈》、《闽之舞》。

注释:

① 张尚仁等编:《新兴学科小词典》第184页,云南人民出版社1986年版。

② 黄惠民:《浅谈舞蹈编辑工作的新特性》,载《国际舞蹈会议论文集》第311页,人民音乐出版社1994年版。

③ 参见廖炜忠、谭伟雄:《"电视舞蹈专题片"的本质特性》,载《国际舞蹈会议论文集》第27页,人民音乐出版社1994年版。

④ 参见资华筠:《当代舞蹈精粹之保存》,载《国际舞蹈会议论文集》第12页,人民音乐出版社1994年版。

⑤ 王曼力:《TV:大有用"舞"之地》,载《国际舞蹈会议论文集》第23页,人民音乐出版社1994年版。

第十九章　舞蹈美感

本章要义:

 舞蹈美感是进行舞蹈审美活动的基础,舞蹈创作和舞蹈欣赏都不能离开舞蹈美感。舞蹈美感也是进行舞蹈交流和舞蹈传播的基础和前提条件。舞蹈美感是在一般美感基础上对舞蹈艺术的审美感受。

 美感,是对客观事物的美在人的主观世界所引起的一种生理和心理的反应,体现出一种高度的情感上的愉悦和精神上的满足。只有从人的生理的自然性的快感转化为人的心理的社会性的快感并达到和谐与统一,才能产生美感。美感的心理活动过程是感知、想象、情感、理解的互相渗透、互相作用的综合过程。

 舞蹈美感的特征和舞蹈美的特征是一种密不可分的对应关系,它们又是互相依存、互相影响的。舞蹈美感的特征大致有:直觉性、情感性、思想性、民族性和享乐性。舞蹈美感在舞蹈基础理论和舞蹈美学中是与舞蹈美同样重要的基本问题之一,因为舞蹈美感是进行舞蹈审美活动的基础,舞蹈创作和舞蹈欣赏都不能离开舞蹈美感。换句话说,如果一个人没有舞蹈美感或缺少舞蹈美感,那他就不能进行舞蹈创作,也不可能进行舞蹈欣赏活动。舞蹈家在别人司空见惯的生活中发现了美的事物,他运用美的舞蹈形式表现和反映出美的生活内容,其目的是要把自己对生活的感受传达给观众,以使他们在情感和思想受到感染和鼓舞。而观众又必须经过对舞蹈的审美感知,才能体会、理解并通过想象再创造,从而在情感上引起共鸣,在思想上受到影响。因此,舞蹈美感也是进行舞蹈交流和舞蹈传播的基础和前提条件。所以,提高对舞蹈美的感知、理解的水平,加强对美感的生理和心理机制的研究和了解,无论对舞蹈创作还是对舞蹈欣赏都有非常重要的作用。

 由于舞蹈美感是在一般美感基础上对舞蹈艺术的审美感受,所以,先对美感的内涵、美感的生理和心理机制作一简略的概述,然后再对舞蹈美感的特征进行阐述。

第一节　美感与美感的生理和心理机制

什么是美感呢? 美感是客观事物的美在人的主观世界所引起的一种生理和心

理的反应,体现出一种高度的情感上的愉悦和精神上需要的满足。而这种情感上的愉悦和精神上的满足是从生理快感过渡和提高为心理的快感为基础的,只有从人的生理的自然性的快感转化为人的心理的社会性的快感并达到和谐与统一,才能产生美感,也就是我们通常所说的审美的快感。因为人的生理快感只是人的自然本能的一种反应,而人的心理快感既来源于人的自然本能,同时又受着人的社会属性的制约。以人的心理活动中的情感反应来说,它必然受人的政治思想、道德观念、生活经历、知识水平、爱好情趣、个性特点等的制约和影响。

人对客观事物的美的感受,离不开人的各种感觉器官。而人的各种感觉器官,之所以能对客观事物产生感觉,又是人脑的产物。由脑脊髓和神经细胞组成的神经系统是人类生理和心理的基础。人对各种事物的感觉,是经过各种感觉器官传入神经系统,在大脑皮层产生反射的结果。而人的审美感受,又经常和人的情感紧密地联系在一起。"实践证明,人们只有在喜欢、爱慕、快乐、满意的情境下,机体内部舒展、和谐而发生快感,这时才能产生优美的感受。生理快感不是美感,快感也不一定都能转为美感,但是美感必须在生理快感的基础上发生。"①

美感的心理机制是我们了解美感的发生、发展和形成所不可缺少的重要环节。一般来说美感的心理活动过程主要是感知、想象、情感、理解的互相渗透、互相作用的综合过程。

感知:是客观事物通过感觉器官在人脑中的直接反映,是人们认识客观事物的基础,也是人们进行审美活动的基础。审美对象是通过审美主体的各种感觉器官进入人的大脑和神经系统,使人直接感知到它的形状、色彩和声音,从它的外部形态逐渐感受到它的内在情感意蕴,从而体会到它的审美属性,给人以美感。

想象:是人们在已有的知识经验和表象(经过感知的客观事物在脑中再现的形象)记忆的基础上,在头脑中创造出新的表象或感知过去没有的事物的一种心理活动。艺术创造和审美欣赏都离不开人们的审美想象。想象的初级形式是联想,联想又可分为接近联想(如从柳条的发绿,想到春天的来临)和类比联想(如从奔驰而过的列车,想到时代的前进;以春风、春雨比喻中国进入改革开放的新时期)。想象的高级形式是再造性想象(从已经存在的表象经过重新组合创造出新的表象)和创造性想象(通过对许多表象的剖析、综合,创造出过去没有的新的表象)。艺术创作没有想象,创作不出新颖、独特和内涵深蕴的美的艺术形象;艺术欣赏没有想象,也就没有真正的深刻的艺术审美感受。

情感:是人们对客观事物是否能满足自己需求的一种好恶的主观态度的反映,一般可分为肯定性情感和否定性情感两大类。情感这种心理活动是非常复杂和细

致的一种活动,它和艺术创作、艺术欣赏都有更为紧密的关系。情感"作为形象思维的一个活跃的因素,直接渗入艺术创造和欣赏之中,成为连接审美心理其他功能的中介和动力,是形象思维的重要组成部分。在艺术创造中,始终是浮想联翩,形象不断出现,而情感调动各种心理功能,使想象插上翅膀,趋向理解,化为感知,由此及彼,由表及里,创造艺术典型或意境。因而无论是侧重抒发情感的表现艺术,或是侧重描绘现实的再现艺术,都积淀和凝聚着作者的情感。情感性对艺术来说常常是它的生命之所在。"②

理解: 按一般的解释是懂得或了解的意思,也有人认为理解就是理性的思考和认识。而在审美活动中的理解,是在感知、想象和情感的基础上,上升为理性认识的心理因素。审美活动中的理解大致可分为两种不同的层次:

初步的层次是审美前提性的理解;深一步的层次是审美情感性的理解。审美前提性的理解,是要把艺术审美活动和现实生活中的真实活动区分开来。艺术中人物、情节、事件是作家艺术家创作出来的,是虚幻的形象,是用想象的世界代替现实的世界。这是审美活动的前提性理解。如果把舞台上表演的人物、故事都当成是真实的,混淆了真实和虚幻的界限,就会使审美活动不能正常地进行,甚至闹出乱子来。如"19世纪法国作家斯汤达尔曾记述了这样一个故事:1822年8月的一天,巴黎的一家剧场正在上演《奥赛罗》。当演到奥赛罗因听信谗言而要掐死他的爱妻苔丝德蒙娜的时候,剧场门口站岗的士兵突然冲进剧场愤怒地开枪打伤了扮演奥赛罗的演员。"这就是站岗的士兵缺乏审美前提性的理解,混淆了生活和艺术的界限,所产生的错误行为。由此可见审美前提性理解对开展审美活动是十分重要的前提条件。"审美情感性的理解,是审美感受过程中的理解,一切理性的认识都化作情感的热流,在情感中得到显现。审美的情感性理解,在心理上不是概念的活动,不是抽象的论证;诸如知识、经验、世界观等等,在审美感受过程(请注意:这不包括审美分析判断和审美批评)中,不是以概念的形式出现的,而是作为审美主体的修养、个性,都以化成了情感,直接表现为对审美对象所采取的好、恶的倾向或态度。所谓'神会'、'意会'、'心领神会',很可以传达出审美情感性理解之状。"③

我们了解美感的生理基础和美感的心理活动机制,就是要弄清楚美感的自然属性和社会属性,它们的联系和区别,以及它们之间的辩证统一的关系,从而能对美感的发生和发展有一个比较全面和科学的认识。

第二节　舞蹈美感的特征

舞蹈美感是人们通过视觉、听觉、动觉的感觉器官在对舞蹈美的感知、想象、情感、理解的审美过程中所产生的赏心悦目、怡情悦性和精神需要的满足后,所引起的愉悦和欢乐的一种心理状态。

舞蹈美感是人们对客观存在的舞蹈美的一种主观反应,它也是舞蹈美作用于社会生活和影响人们的情感与思想——精神世界的中介。一个舞蹈作品若不能引起人们的美感,就不会被人们所喜爱;不论其内容——主题思想表现的是多么的正确,也不能产生感染人的艺术魅力,不可能达到作者所预期的客观效果。

舞蹈美感的特征和舞蹈美的特征是一种密不可分的对应关系,它们又是相互依存、相互影响的。根据我们对舞蹈美的理解以及在舞蹈审美活动中的实践经验,我们认为舞蹈美感的特征大致有以下几个方面。

一、舞蹈美感的直觉性

舞蹈艺术作品是一种体现在舞台上的以人体动作作为主要表现手段的综合性的表演艺术。它和一切表演艺术一样,其主要的审美特征就是形象感知的直觉性,也就是说,它们的艺术形象是直接为观众所感知的。如我们观赏一个舞蹈作品时,大幕一打开,呈现在舞台上的舞蹈形象,它的人物造型、服装款式和色彩、不断变化的动作姿态以及舞蹈队形画面的不停的流动,随着音乐的旋律、节奏,一下子就通过我们的视觉和听觉器官输入我们的大脑,形成一种舞蹈形象的表象感知,一般不必经过理性的思考和逻辑的判断,就可以使我们得到审美的感受。一切表演艺术的欣赏有别于文学作品的欣赏,就是它的艺术形象是活生生的、可以被人们直接所感知的,不像文学作品那样必须经过读者的想象再创造,只能在视像中感觉到艺术形象的表象。如我们拿文学作品《家》中的鸣凤和舞剧《鸣凤之死》中的鸣凤作一个比较,就可以说明这个问题。文学作品中的鸣凤,是一个可爱的纯洁的少女,但是她究竟是什么样子,只有在读者的想象中才能产生具体的形象,也可以说她只能是读者的内心视像,因此,一百个读者就可能有一百个不同形象的鸣凤。但舞剧《鸣凤之死》的鸣凤是由青年舞蹈家张平塑造出来的舞蹈形象,虽然不同的观众对这个人物也可能有不同的审美感受,但在剧场中一千多名观众面前则只有这一个鸣凤。由此可见,舞剧中的鸣凤是一个可以被观众直接感知的鲜明、生动的艺术形象。舞蹈艺术不同于其他表演艺术的主要特征,就是它是一种以舞蹈动作为主要表现

手段所塑造出的动态的艺术形象，也就是说，舞蹈作品是在人体动作不停顿的流动过程中来完成艺术形象塑造的。观众对舞蹈形象的感知和理解——舞蹈欣赏也必须在这流动过程中来完成，故而，它主要是一种直接的视觉形象的审美感知。当这种视觉形象合乎舞蹈形式美的规律，舞蹈语言是流畅的、和谐的、富有表现力的，能和音乐的旋律、节奏较好地融汇在一起，塑造出的舞蹈形象能较好地体现出舞蹈内容时，就马上引起观众一种舞蹈审美的快感，得到一种怡情悦性、精神愉悦的满足。反之，如果舞蹈语言不流畅，与音乐不协调，缺乏形式美感……则不能使观众产生审美的快感。正由于这个特点所决定的，对舞蹈演员的表演技艺也就相应地提出了严格的要求：他必须在一定的音乐长度的时间内，准确无误地做好规定的动作，不可能让演员在完不成技巧动作时，使舞蹈表演停下来，让他再重复做一次、做两次，直到满意为止。在杂技和体育表演中常有这种情况，而且观众还常常为有了失误的演员和运动员这种顽强的精神和坚韧的毅力而鼓掌。如果舞蹈演员出现这种情况就完全失败了，因为音乐、舞蹈动作的发展变化都是事先严格规定好了的，演员如果有了失误，必须尽快地弥补或掩饰过去，要不露痕迹地紧接着按音乐的节奏去完成下面的规定动作继续舞蹈表演。例如我们在看《红绸舞》，从几个演员手举红绸火炬的出场，火炬抖开后，每个演员手持一个长长的红绸舞出的各种动态舞姿造型，以及大家同时舞动形成的流动画面，由于其动态造型的美妙和绸子流动的顺畅，我们心中很自然地就会产生一种舞蹈审美的快感。如果在舞动中，突然有一个演员的绸子缠住了自己的身体，或是两个演员手中的绸子缠结在一起，而不得不被迫停下来解结，或是退下场去，这时，就会完全破坏了我们舞蹈审美的心境，再也产生不出审美快感来。当然，缠绸子会有各种原因，或是演员动作不熟练，或是演员在舞台上移动的地位不准确，或是舞台上有风，或是绸子有些潮湿等等。我们在观赏《红绸舞》的表演时，如遇到演员如此失误时，直觉的感受就是破坏了舞蹈的美感，而不会去做缠绸子原因的理性分析和判断。

　　舞蹈美感的直觉性是以舞蹈美的形象性为前提条件的。只有舞蹈形象的鲜明生动，有着深刻的内涵意蕴，才能使观众在舞蹈审美过程中具有舞蹈美感的直接反应。这种舞蹈美感的直觉性特征，虽然表现为一种不加思索的立即做出的审美判断，好像完全是一种感性的直接反应，其实每个人的这种直觉的审美判断都是建立在他过去舞蹈审美经验积累的基础上所形成的理性积淀的自然结果，这也体现着一个人舞蹈文化素养、舞蹈审美能力和舞蹈审美水平。舞蹈美感的直觉性是对舞蹈形象的感知、想象、情感、理解等多种心理功能综合交错的统一体。

二、舞蹈美感的情感性

情感性的特征是一切文学艺术给人以美感的极为重要的特征之一,因为情感的因素是构成文学艺术美感心理诸因素(感知、想象、理解等)中最活跃的因素。任何文艺作品若不能引起读者和观众情感的共鸣,不能拨动读者和观众情感的琴弦,它就不可能使读者和观众产生审美的愉快和喜悦。舞蹈作为一种抒情性为内在本质属性的艺术,这个审美特征就更为鲜明和突出。它有别于其他艺术的就在于:一是情绪感染的直接性;一是情绪感染的强烈性。由于舞蹈是用人体自身的动作直接表现人自己的情感的艺术,它所表现人的内心世界各种繁多复杂的情感,其细腻、其深刻、其强烈的程度都要远远地超过其他艺术;而它所具有的人体动感的直接传导性又比使用文字、语言、声音、色彩、线条等为表现手段的艺术形式,有着不可比拟的先天优胜条件。比如《鸣凤之死》这部舞剧之所以能征服了广大的观众,使观众得到舞蹈美感享受的满足,最基本的原因就是舞剧所表现出鸣凤深邃和丰富的情感世界,引起了观众情感的共鸣。再如舞剧《阿诗玛》同样是被认为能给人以强烈美感的优秀作品。它之所以被广大群众所喜爱,就在于观众在观赏这部舞剧的过程中,能随着主人公情感的发展变化和命运遭遇,时而欢欣,时而舒畅,时而愁闷,时而悲愤……当最后以悲剧的结局而告终的时候,又不得不使人陷入一种"悲剧将人生有价值的东西毁灭给人看"(鲁迅语)的情感世界,从而能使观众得到一种高度的舞蹈审美愉悦感受的满足。

三、舞蹈美感的思理性

普列汉诺夫在其《没有地址的信》中说:"艺术既表现人们的情感,也表现人们的思想,但是并非抽象的表现,而是用生动的形象来表现。这是艺术的主要的特点。""我认为,艺术开始于一个人在自己心里重新唤起他在四周的现实的影响下所体验过的情感和思想,并且给予它们以一定的形象的表现。不用说,在极大多数场合下,一个人这样作,目的是在于把他反复想起和反复感到的东西传达给别人。"[④]普列汉诺夫这个对艺术主要特点的论述,我们认为完全适用于舞蹈艺术。舞蹈艺术的内在本质属性虽然是一种抒情性的艺术,同样它不仅表现情感,也表现思想,而且是能够表现更为深刻、更富于概括性和哲理性的思想。因此,舞蹈美感的很重要的一个特征就是它的思理性。

从舞蹈艺术审美活动的发展来看,人们越来越不满足那种浅显的外在的表现某种单一的欢乐情绪或是描述一个简单情节事件的舞蹈作品,而是追求一种更广阔地反映人类的社会生活、更深刻地表现人物情感和思想——它不仅能引起人们情感的共鸣,而且还能使人们不得不进行理性思考的具有更为强烈艺术感染力的

舞蹈作品。人们希望在舞蹈的审美活动中可以获得更大的审美感受的满足。20世纪 80 年代以来我国一些青年舞蹈家的新作,诸如《绳波》、《友爱》、《命运》、《踏着硝烟的男儿女儿》、《黄河魂》、《黄土黄》等都是比较优秀的这类舞蹈作品的代表作。这些舞蹈作品的一个普遍突出的特点就是它们既能使观众产生强烈的情感上的共鸣,同时又能使观众引起更深刻的理性思考,能有着余音绕梁、响遏行云的艺术效果。由于这些舞蹈作品有着较强的概括性和哲理性,有着较深的思想内涵意蕴,所以它们给人的审美感受就不像一些比较浅显的舞蹈作品那样容易用语言文字一语道破它的内涵意蕴,它给人的美感究竟在何处? 它的艺术感染力是如何形成的? 有时确是难以用语言来说清楚。如果勉强用语言、文字来描述时,往往是那种使人情绪激越、使人回味无穷的艺术魅力就会荡然无存。如根据贝多芬《命运交响曲》改编的舞蹈《命运》,它强烈的情感性激励了我们,它深刻的哲理性引起了我们的沉思,它给我们的审美感知,只能去领悟它,只能去体会它,而很难用语言把它谈出来。假若让我们一定用语言来介绍这个舞蹈,则只能概略地说:舞蹈《命运》中有两个形象:一个形象代表和命运搏斗的人,一个形象代表厄运或恶势力,经过不断的斗争,最后是人战胜了厄运……。如果说这个舞蹈只此而已,只是表现出这样的内容,那它又有何美感可言呢? 我们看了这个舞蹈以后,大约每个人都会有自己独特的感知、想象、情感和理解,有自己独特的对于生活哲理的思考。这与每一个人的生活经历,与每一个人的文化素养,与每一个人艺术想象的再创造能力以及当时欣赏这个舞蹈时的情绪心境状态等,都有着不可分的紧密关系。这类舞蹈一般从悦耳悦目进入悦心悦意,再达到悦志悦神;从感性的意会进入到理性的领悟,从而产生意味无穷的审美感受。正由于这类舞蹈作品能够引起人们的思考,唤起人们的艺术想象再创造的活力,甚至可以让人们在无限的艺术境界里自由地翱翔,所以能给人们最大的美感享受。

舞蹈作品情感和思想的内涵,是舞蹈美的灵魂,也是舞蹈美感所不可缺少的重要因素。因此我们对其思理性特征的认识,将使我们看清某些舞蹈家认为"舞蹈只表现情感,不表现思想",主张"纯情化"理论的片面性,这就可以避免使我们的舞蹈创作或舞蹈鉴赏等审美活动步入歧途。事实上,人的情感和人的思想是密不可分的,人的情感总是受人的思想影响和制约的。所以我们说,在舞蹈作品中的思想是一种由形象表现其哲理性的思想,是一种具有丰富情感内涵的思想,是有无穷意味的只可意会难以言传的思想,而不是那种抽象的概念化的思想。而这一点,又使我们与那些主张舞蹈作品应当直接作为宣传工具、配合中心工作、利用它来图解政治思想的错误理论划清界线,并进一步认识到正是这种理论观点导致了过去一

NO.19

系列公式化、概念化、标语口号式的缺乏美感和艺术生命力的舞蹈作品所产生的根源。只有全面、正确地认识这个问题,我们才能真正充分发挥舞蹈艺术本身所具有的美感作用。

四、舞蹈美感的民族性

由民族的历史文化传统、民族社会生活的发展、民族的共同爱好情趣以及民族的感知、想象、情感、理解的思维定势所形成的审美心理和欣赏习惯,对于构成人们的舞蹈审美感受方式有着直接的制约作用,而舞蹈的民族性则是增加舞蹈美感的重要因素。因此,舞蹈美感的民族性问题,是我们舞蹈创作和舞蹈欣赏不容忽视的问题。过去,我们在论及舞蹈的民族性时,似乎更多地着眼于舞蹈的民族艺术形式,在舞蹈创作和舞蹈欣赏中都十分强调民族的形式或民族的风格,而很少对舞蹈作品中民族性的民族内容问题进行探讨和研究。其实,我们所谓的舞蹈民族性一般都应包括舞蹈的民族内容(民族生活、民族心理、民族精神)和舞蹈的民族形式(构成舞蹈艺术形象的舞蹈语言、舞蹈结构、舞蹈风格、舞蹈韵律等)的特性。或者说舞蹈作品的民族性是舞蹈的民族内容和舞蹈的民族形式特性的总和。

由于过去我们从舞蹈的民族形式着眼多,而对舞蹈的民族内容强调和注意不够,就很容易陷入片面性,有时甚至把形式和内容的关系弄颠倒了。在我们探讨和研究舞蹈艺术的民族性时,是首先强调继承中国固有的舞蹈艺术传统和民族形式,还是首先强调如何更好地充分地表现民族的现实生活内容和人民的民族心理和精神面貌,这是非常重要的问题。如果我们首先强调舞蹈要表现民族的现实生活内容、表现人物的民族的心理和精神面貌,我们就会把舞蹈的民族性看成是一种根据民族生活发展而同步前进的具有生气和活力的民族性;如果我们把舞蹈的民族性仅仅看成是中国固有的舞蹈艺术传统和民族形式,那很可能它会成为影响和阻碍我们前进的一种僵化的沉重的负担。当然,我们不能抛弃我们舞蹈民族艺术传统中那些优秀的、适应于表现新时代内容的部分,同时还不会停留在已有的传统上踏步不前,要不断地对我们的艺术表现手段进行革新创造,以使我们的民族舞蹈艺术不断地充实、丰富和发展。为了使我们的舞蹈作品表现新的人物和新的民族生活内容,就遇到了一个舞蹈艺术表现手段的革新和创造新的民族形式的问题。而在这个过程中,我们不可缺少的是要借鉴和择取其他国家和其他民族的舞蹈形式和舞蹈艺术表现手段。我们认为不论哪一种外来的舞蹈形式和舞蹈表现手段,只要能适应和圆满地表现我们民族的生活、民族的情感、民族的心理和精神面貌,并能在我们民族的生活大地上扎根,就会成为我们民族舞蹈艺术的一个组成部分。中

华人民共和国建国以来舞蹈艺术发展的历史充分说明了这一点。例如 1957 年中国实验歌剧院舞剧团创作演出的第一部大型民族舞剧《宝莲灯》，就是借鉴和择用了芭蕾舞剧的结构形式和艺术表现手段而创作出来的。正由于它较好地表现了我们的民族生活、民族的情感、民族的心理和精神面貌，所以，没有人否认它是我们的民族舞剧。再如 1985 年成都市歌舞剧团创作演出的舞剧《鸣凤之死》就是比较多地借鉴和择用了现代舞蹈艺术的一些表现方法和艺术手段，创造性地应用和发展了民族的舞蹈语言和民族的舞蹈风格，塑造出具有中国 20 世纪 20 年代在封建阶级压迫下中国劳动妇女的典型形象，较为出色地表现出那个时代的民族心理、民族精神和民族的生活内容。

任何舞蹈和舞剧作品，内容和形式一般都是紧密不可分离的，应当是内容和形式完美的结合与统一。民族的形式是为了表现民族的内容而存在的，因此民族内容的变化和发展，也就必然促使民族的形式相应的变化和发展，它们是辩证的统一。

我们的国家和民族是一个具有着弘大志向和雄伟气魄的国家和民族，我们要把世界上一切优秀的舞蹈艺术形式大胆地"拿来"，移植到我们的国土。但是这种移植不是消极的移植，而是经过择选和删除之后，与我们民族舞蹈艺术形式产生新的融合，从而创造出新的民族舞蹈艺术形式。应当看到，这样做是为了我们民族舞蹈形式的发展，而不是我们民族舞蹈形式的衰亡。"我们决不能认为只有本民族传统已有的东西才是民族形式，而外来的艺术形式不能转化为民族形式。实际上，如果外来的艺术形式能够表现本民族时代的现实生活内容，如果它能在本民族生根，它也可以成为本民族的民族形式的一部分。如果经过本民族的作家艺术家结合自己的民族特色，加以变革，甚至可以成为民族形式中优秀的部分。"[5]

我们从舞蹈美感的角度来看，人们的审美情趣、审美爱好，既受着民族传统的欣赏爱好和习惯的制约，同时也受着时代民族生活内容不断发展变化的直接影响。从目前广大观众的审美情趣发展的态势看来，那些在内容和形式上有所革新创造的舞蹈作品对观众有着更大的审美吸引力，更容易引起人们强烈的美感，而对那些老一套的题材内容、陈旧的艺术形式和表现手法，则很难引起人们审美的快感，甚至还会使人产生一种逆反心理。

五、舞蹈美感的享乐性

舞蹈美感是舞蹈审美客体(舞蹈作品)作用于舞蹈审美主体(观众)的通道和中介，也是舞蹈艺术起到它的特殊社会功能的中心环节。不论是舞蹈的认识、教育

作用,还是舞蹈的健身、社交作用等等都离不开审美这一通道,或者说它们都是以舞蹈美感为其起点和基础的。如果舞蹈作品缺乏必有的审美属性,不能和观众形成一种审美关系,不能给观众以美感,那么它就很难起到它的社会功能和作用。这里所说的舞蹈作品与观众的审美关系,或者舞蹈作品给观众以审美快感,其中在很大程度上就包含了舞蹈美感的享乐性这个特征在内。所谓舞蹈的认识、教育等作用必须经过审美的通道才能发生效力,只不过是舞蹈美感享乐性的一种隐含性的表现;而舞蹈美感享乐性的直露性表现,就是它能给人以直接的美的享乐,给人以愉快和休息,给人以审美能力的提高。这也就是说,舞蹈艺术除了可以帮助人们认识生活,给人们带来令人向往的理想之光,唤起人们改造生活、建立和追求美好生活的勇气和力量以外,它还能直接使人们享受到美的欢乐和愉悦。"美学史上考察艺术社会功能较为全面的一些优秀美学家,他们既承认艺术的教育功能、认识功能,也承认艺术给人以美的享乐的功能,都把艺术本身内在的可供人们欣赏的美的素质作为艺术的一种目的。这样,他们就承认艺术社会地位的两重性:一方面是作为手段,去唤起人的内心高贵的东西,帮助人们改造生活;另一方面是作为目的本身,是人们追求的生活情趣的一部分。"创造了我国艺术高峰的艺术大师鲁迅"历来反对为艺术而艺术,强调文学艺术改造社会的目的,但是,他也确认'美的享乐'是文学艺术的一种目的,和其他目的并立的一种独立性的目的。……鲁迅认为,艺术提供的美的享乐本身,艺术趣味本身,是一个民族生存和发展的必要条件。一个民族,如果没有情趣,没有愉快,没有休息,没有美的娱乐,这个民族的精神就会枯死,就没有什么前途。"⑥舞蹈艺术的享乐性比其他艺术更加鲜明和突出。因为舞蹈艺术在表现人们欢乐喜悦的情绪,以及它对人们情绪的直接感染的能力方面,是任何别的艺术所不能比拟和相形见拙的。特别是在一些自娱性的群众舞蹈活动中,舞蹈美感的享乐性就更加直接明显。正因为如此,舞蹈才成为与人民生活关系最为紧密,最有群众性的艺术品种。不过,我们在这里所说的享乐性是指的美的享乐,也就是具有舞蹈美感的享乐,和那种低级、庸俗以刺激人们感官为目的的,追求某种动物性的生理快感的享乐,有着本质的区别。美的享乐可以使人变得高尚;而低级、庸俗的丑的享乐则可以使人腐化堕落。

舞蹈美感是舞蹈审美活动中一个比较复杂的问题,以上所谈的仅是舞蹈美感的最基本的问题,其他诸如舞蹈美感的产生和发展、舞蹈美感的分类等问题都需要我们作进一步的探讨和研究,弄清楚这些问题会更有助于我们对舞蹈美感有深一步的理解。

概念小结

美感： 是客观事物的美在人的主观世界所引起的一种生理和心理的反应,体现出一种高度的情感上的愉悦和精神上需要的满足。

美感的生理机制：人对客观事物的美的感受,离不开人的各种感觉器官。人对各种事物的感觉,是经过各种感觉器官传入神经系统,在大脑皮层产生反射的结果。人的审美感受,经常和人的情感紧密地联系在一起。

美感的心理机制：从人的生理的自然性快感,过渡和提高到人的心理的社会性快感,是人的美感产生的基础。一般来说,美感的心理活动过程主要是感知、想象、情感、理解的互相渗透、互相作用的综合过程。

感知： 感觉和知觉的通称。感觉和知觉都是客观事物直接作用于人的感觉器官,在人脑中的反映,其分别是：感觉是客观事物个别属性的反映(如形状、颜色、声音、气味等)；知觉是在感觉的基础上,对客观事物的各种属性的综合的、整体的反映。

表象： 人对感知的客观事物在自己头脑中所留下的深刻记忆的印象。在社会生活中,人们在头脑中储存了大量的各种事物的表象,它使人们有了丰富的感性知识,而这些正是审美经验的基础。

想象： 是人们在已有的知识经验和表象记忆的基础上,在头脑中经过新的配合,创造出新的形象的一种心理活动。

直觉： 是人们对客观事物的直接了解和认知,是洞察事物的一种特殊思维活动。是以过去所获得的实际知识、生活经验和认识能力为基础而产生的一种感知能力。

思考题

一、美感的生理和心理机制是什么?

二、什么是舞蹈美感?

三、舞蹈美感的特征是什么?

四、舞蹈美感和舞蹈创作、舞蹈欣赏有何关系?

参阅观摩舞蹈作品

《首届中国舞蹈节当代舞精品展演》。

注释：

① 《美学教程》第 259 页，中国社会科学出版社 1987 年版。

② 同①，第 276 页。

③ 《美学十讲》第 168 页，云南人民出版社 1982 年版。

④ 普列汉诺夫：《没有地址的信》第 4—5 页，人民文学出版社 1962 年版。

⑤ 刘再复：《鲁迅美学思想论稿》第 466 页，中国社会科学出版社 1981 年版。

⑥ 同⑤，第 468—469 页。

第二十章　舞蹈欣赏

本章要义：

舞蹈欣赏是以人体动态美为对象的审美活动，是人们观看舞蹈表演时产生的一种精神活动——通过作品中展现出的动态形象，具体地感受其所反映出的社会生活及在其中活动的人物的思想感情，进而产生共鸣，受到感染乃至思想启迪和陶冶性情的过程。

舞蹈欣赏是舞蹈作品发挥社会作用的必要环节。只有经过舞蹈欣赏，舞蹈作品的社会价值才得以体现，舞蹈作品才真正成为现实的舞蹈艺术品。一般观众在欣赏舞蹈作品时大体都在经历：观舞品技，悦目赏心——由形得神，心领神会——渐入佳境，心驰神往——悟其意蕴，明理净心的审美途径和心理过程。

舞蹈是反映和表现社会生活的一种人体动作的艺术，所以进行舞蹈欣赏的审美活动，生活经历和知识修养是不可缺少的。和舞蹈创作过程一样，舞蹈欣赏的过程也始终离不开舞蹈形象思维。所不同的是，创作时，作者首先从生活感受开始，获得题材，形成主题，再运用舞蹈手段塑造出舞蹈形象；而欣赏者却先从对舞蹈形象的感知开始，通过形象产生情感反应和想象理解，进而认识作品所反映的社会生活的主题意蕴。任何舞蹈作品只有能够引起观众思想情感的共鸣，才能进而产生其审美的教育作用。

人们的审美意识既有共同性也有差异性。舞蹈艺术的共同美和共同美感存在的原因：一、舞蹈美的客观性；二、舞蹈形式美具有相对独立性；三、舞蹈作品的人民性。舞蹈美感的差异性，就在于：一、舞蹈审美的阶级差异；二、舞蹈审美的民族差异；三、舞蹈审美的时代差异。

第一节　舞蹈欣赏的特征和涵义

一、舞蹈欣赏是以人体动态美为对象的审美活动

我们生活着的这个世界姹紫嫣红，美景万千：朝霞彩虹、鸟语花香、奇峰巨石、高山平湖，这属于自然美；雄伟的长城、宽阔的水坝、沙海绿洲、油泉喷涌，这属于社

会美；不朽的诗篇、巨幅的画卷、妙曼的乐曲、动人的戏剧，这属于艺术美。自然美、社会美是社会客观存在的美的形态，是第一性的美；艺术美是这种客观存在的主观反映的产物，是第二性的美。但是，由于艺术美是自然美和社会美的集中、概括的反映，它虽然没有自然美、社会美那样广阔和丰富，可是却比自然美、社会美更精粹，更典型，而且能够对广大群众起到认识、教育、鼓舞、怡情悦性的作用，对人们的身心有益，所以人们十分喜爱欣赏艺术美。美学家们则把人们对这些美的形态、美的事物的感受、认识和欣赏，以及对于美与丑的辨别称之为审美活动。并认为审美活动是人类从精神上把握现实的一种特殊的但又是不可少的方式。不过，艺术是一个包括文学、戏剧、音乐、美术、舞蹈等诸多形式的大家族，艺术美泛指文艺作品的美，比如诗美、音乐美、舞蹈美、雕塑美、工艺美、书法美……等等。所以，进行艺术欣赏必须落实到某一种具体的艺术形式。这是因为每一种形式除了都具有艺术美所共有的形象性、感染性、典型性以外，它们还具有各自的特征，即这一特定的艺术形式是以何种物质材料为其艺术表现手段，它在艺术表现时有何区别于其他艺术形式的特征，观众是通过何种感觉器官进行欣赏，在欣赏时一般有哪些心理过程等等，只有比较深入地考察清楚这些问题，才能对某一种具体的艺术欣赏作出正确的阐述。

舞蹈是艺术的一种，所以舞蹈欣赏属于人们对艺术美的一种审美活动。艺术美的存在形态多种多样，各具特色，舞蹈艺术之所以成为一门独立的艺术门类，舞蹈艺术美之所以能成为艺术花坛上的一枝奇葩，就是因为它除了具备艺术的共性外，还具有自身的特性。这个特性就是：舞蹈是一门人体动作的艺术，这种艺术以整个的人体或是说以人的本体作为表现手段，主要通过动作过程创造出情感语言和美的形式，来向人们传情达意进行信息交流。所以，直观动态性及其饱含诗情、充满乐感的人体动态美是它不同于其他姊妹艺术的特质，也是它赖以吸引万千观众的魅力所在。因此，舞蹈欣赏，就其质的规定性而言，是一种以人体动态美为对象的审美活动。

具体地说，舞蹈欣赏是人们观看舞蹈表演时产生的一种精神活动，是欣赏者主要通过作品中展现的动态形象——富有审美价值的动作、姿态、构图、技艺、表情所组成的有意味形式来进行的审美活动。我们从唐代两位大诗人在欣赏舞蹈表演之后写下的诗篇来看舞蹈对他们的审美感受。杜甫在《观公孙大娘弟子舞剑器行》中回忆了当年公孙大娘的舞姿："㸌如羿射九日落，矫如群帝骖龙翔。来如雷霆收震怒，罢如江海凝清光"。（今译大意：公孙手持剑器舞动起来的时候光耀四射，好像羿射落了九个太阳，在进退回旋飞快的舞动中所显现出的条条光芒，像群仙乘

龙飞翔。伴随着隆隆的鼓声,那矫健、奔放、快速的连续舞动,如雷霆袭来,那突然静止的'亮相'姿态稳健沉毅,如平静无波的江海凝聚着清光。①) 白居易在《霓裳羽衣歌》中写道:"飘然转旋回雪轻,嫣然纵送游龙惊。小垂手后柳无力,斜曳裾时云欲生。"(今译大意:飘飘的旋转,就像那随风卷起又飘然落下的团团雪花;忽然回头一笑又赶忙避开的媚态,又好似受惊了的蛟龙。一个短暂的静止舞姿,像无力柳条似的下垂着柔软的双臂,一阵急促而流畅的舞步,使斜拖于身后的衣裙鼓满轻风,像一抹浮云在冉冉升腾。②) 从诗句中可以看出,诗人在欣赏舞蹈时最能引起他们审美兴趣的都是那些人体的动作过程。舞蹈之美确实就在这对比变化、动静结合、刚柔相济、飘然转旋之中。

二、舞蹈欣赏是舞蹈作品发挥社会作用的必要环节

有中国特色的社会主义文艺十分重视舞蹈艺术的社会功能。我们赞赏的舞蹈艺术美不仅应当具有形式美感,同时应当是内容美与形式美的完美结合,是愉悦性与功利性的和谐统一。当今中国舞蹈家的艺术创造固然可以是他们本人人生观、艺术观、艺术思维自由的物态化表现,但是,他们的作品又绝对不可以只是单纯为了表露个人的心声、宣泄个人的情感,只是为了"实现自我",而理当作为一种对社会有积极意义的精神产品,提供给广大观众欣赏,和广大群众进行"对话",以期达到彼此间的思想情感的交流。

马克思就十分重视艺术创作和艺术欣赏的相互依存、相互促进的关系,十分强调艺术创作和艺术欣赏的统一性。他认为,艺术创作可以说是艺术生产的生产环节,艺术欣赏则是艺术生产的消费环节,两者互为对象,彼此创造。他曾说:"产品只是在消费中才成为现实的产品,例如,一件衣服,由于穿的行为才现实成为衣服;一间房屋无人居住,事实上就不成其为现实的房屋;因此,产品不同于单纯的自然对象,它在消费中才证实自己是产品,才成为产品。""没有消费就没有生产。"③舞蹈艺术的创造和欣赏就是这个道理。舞蹈欣赏活动是将审美主体和审美对象联系起来的纽带,只有经过舞蹈欣赏活动才能使舞蹈作品成为现实的艺术作品,如果舞蹈作品不成为欣赏活动的对象,舞蹈作品的社会价值就无从谈起。一个舞蹈创作出来后,如果只是关起门来在排练厅里跳,除了作者,别人谁也看不见,还不能算是现实的舞蹈作品。一部舞蹈创编完成后,只有通过演员的表演,将其公之于众,让人看到,被观众所接受,与观众进行了交流,才能算是现实的舞蹈作品,随之成为一种社会存在,成为一种精神产品,在社会人群中发挥这样那样,或积极、或消极的作用,至此,这部舞蹈作品的艺术生产的全过程才算终结。所以,没有舞蹈欣赏活动,创作者和观众就无法发生联系与交流,舞蹈艺术生产就还不算最后完成,舞蹈作品

的社会功能就无法发挥；只有经过舞蹈欣赏，舞蹈作品的社会价值才得以体现，舞蹈作品才真正成为现实的舞蹈艺术品。

第二节　舞蹈欣赏的生理和心理过程

舞蹈欣赏是一种以饱含诗情，富于乐感的人体动态美为对象的审美活动。舞蹈艺术形象的展示方式是连续流动的，舞蹈形象的存在方式是时空结合的，就是说舞蹈是在一定的时间和空间里，以人体运动的方式来展示其形象的。舞蹈艺术形象的这种独特的存在方式和展示方式，决定了人们对舞蹈艺术的感受方式和欣赏舞蹈的生理和心理过程。

由于舞蹈美是一种人体动态美，构成这种艺术美的手段是经过提炼美化的、有规律符合目的、不断变化发展的人体动态；人体动态又包括不断变化的动作过程、相对静止的姿态造型以及面部表情、构图画面等等，而这些都是闻不出、摸不着也听不清的，也就是说这种有意味的人体动态靠嗅觉、触觉和听觉是无法感知的。舞蹈形象主要靠视知觉通过直接观看才能感知，因此，视知觉是欣赏舞蹈时最先启动的器官，也是舞蹈审美中最重要的感受器。

再就是，完整意义上的舞蹈作品，都是有音乐伴奏的，舞蹈音乐在表达作品的情感内容、塑造人物、渲染气氛等方面，都具有十分重要的作用。因此，欣赏舞蹈除了凭借视知觉外，听觉也必不可少，欣赏者只有同时启动视听知觉感受器，才能完整的观赏、感受和理解舞蹈作品的全部内涵。

在艺术的各种样式中，也还有不少是通过人体动态来创造形象的，如杂技艺术中的武术、技巧，以及艺术体操等。不过，在诸种以人体动态为手段创造形象的样式中，唯有舞蹈是一门不仅注重形式美感，同样还十分重视思想情感内涵的艺术。正是在这个意义上，我们才说舞蹈美不是一般的人体动态美，而是一种饱含诗情、富于乐感的人体动态美。正因为如此，所以人们在观赏舞蹈时，除了必不可少的视觉和听觉以外，还需要有丰富的想象。舞蹈欣赏的过程和舞蹈创作过程一样也始终不离开形象思维，而想象则是形象思维的核心。欣赏者只有通过想象，才可以真正领略和感受欣赏对象之美，欣赏对象所蕴含的意味。舞蹈欣赏需要丰富的想象力还因为舞蹈语言是一种远离自然形态的经过提炼美化的艺术语言，它具有很强的虚拟性和很宽的模糊度，同样一个动作在不同的语境中，在不同的情绪状态中，就会有大不相同的含意。这都需要欣赏者在舞蹈作品所展示的感性材料的基础上，

通过想象和联想进行领会、补充和再造，引申出新的意象和新的境界。

　　除了视觉、听觉、想象力以外，最完美的舞蹈欣赏，还应当是欣赏者全部心理因素的总体投入，即以开放的心境全身心的投入舞蹈欣赏的全过程，进而达到观者与作者产生情感的共鸣，共同奏出心灵震动的和弦。有的美学家将人们对艺术品的欣赏时所产生的美感称之为审美快乐，并认为这种审美快乐较之日常生活中看到的其他快乐的事情有很大的不同，这种审美快乐，"在普遍性、持久性、强烈性等方面，都比其他快乐高出一筹，是一种处于更高层次上的快乐。说审美快乐具有普遍性，一方面是指审美趣味基本上相同的人在感知同一种审美对象时，会体验到大体相同的快乐；另一方面是指它不仅仅是来自于某一单一的低级感官（如触觉、味觉、嗅觉等）的快感，而是多来自于视觉和听觉等高级感官的快感。当然，即使来自视觉和听觉的快感，也不一定都是审美的。观看一场街头角斗或观看一场足球比赛，你会感到很快乐。但由于这种快乐不含有某种深刻的人生意味和高尚的情操，所以仍构不成审美快乐。因此，审美快乐不仅多来自视、听等高级感官的感受，而且还要从这种感受一直贯穿到心理结构的各个不同层次（如情感、想象、理解），这种贯通性，会使整个意识活跃起来，多种心理因素发生自由的相互作用，产生出一种既轻松又自由、又深沉博大的快乐体验。很明显，只有当人们在欣赏壮阔崇高或优雅别致的自然景色或艺术品时，才能真正体验到审美的快乐。在这种快乐中，既有对形式的赞美和对情感意味的共鸣，又有洞察各种含蓄地展示出来的'真理'时的欣慰，还有对日常生活中某些压抑情绪的净化和消除。……各种不同的感受奇妙地混合在一起，构成一种极其丰富和生动的愉悦体验。"④这一段审美心理描述十分精彩，人们在观赏了一部优秀的舞蹈作品之后，大致也会产生上述的这种审美心理反应。

　　接下来让我们结合舞蹈实际，继续探究舞蹈艺术欣赏的心理发展过程。

　　现代美学和艺术批评理论，一般都把艺术活动看作由三大要素组成，即：1. 艺术生产主体的创造活动；2. 艺术作品；3. 艺术接受。也有的学者把这三个要素称作艺术的"美学过程的三个阶段"。持这种观点的学者们都很重视处于这个艺术生产、流通大系统终端的艺术接受这个环节的重要作用，普遍认为艺术创造者如果忽视艺术接受这一方面的审美需求和信息反馈的话，在当今世界艺术品大量存在并可迅速流通、文化艺术市场的竞争十分激烈的情况下，不考虑欣赏者审美需要的艺术作品就很可能无人问津。舞蹈欣赏是舞蹈作品发挥和实现其社会作用的一个必不可少的重要环节，如果一部作品无人欣赏，它就不可能产生编导期待的社会效果，也就无社会价值可言。因此，舞蹈艺术家一定要让我们的艺术赢得尽可能多的观众，为此也就必须了解舞蹈欣赏者的审美心理过程，适应他们，进而去"征服"

他们。

我们知道,舞蹈艺术是在一定的时间和空间里,通过连续的、经过美化的、有节律的人体动作、姿态和表情,在不断变化的构图以及音乐、舞台美术等艺术表现手段的配合下塑造形象的,是一门时间性、空间性的表演艺术,因此,舞蹈欣赏也是一种富有创造性的感觉与理解、情感与认识相统一的精神活动过程。欣赏一部舞蹈作品,需要怀有饱满的热情,在"稳定注意"的基础上,通过感受、理解、联想、想象等积极心理活动和分析、综合的形象思维,才能达到对舞蹈作品的具体把握,进而完成一次比较完满的舞蹈审美过程。

一般来说,普通的观众欣赏新创作的舞蹈作品,多半是毫无思想准备的,直到大幕拉开,作为审美主体的观众才与作为审美客体的作品发生审美关系,所以一般观众在欣赏舞蹈作品时大体都在经历一条:观舞品技,悦目赏心——由形得神,心领神会——渐入佳境,心驰神往——悟其意蕴,明理净心的审美途径和心理过程。

好奇心,即探究心理,是人类的一种天性,是人类普遍存在的一条心理规律。在人类普遍存在的探究心理中包括审美探究心理。审美探究心理的核心是对美的求知欲,舞蹈欣赏的心理基础就是对舞蹈美的审美要求。由于千百年来舞蹈艺术发展的独特道路和人们对于这门艺术形式形成的相对稳定的审美要求都表明,舞蹈是一种形式感和技艺性很强的表演艺术形式,所以,绝大多数观众前来欣赏舞蹈都抱有悦目赏心的审美要求,而对思想内容的要求一般都不太强烈。因此,当一个舞蹈开始时,观众总是从观舞品技开始,看看演员跳得怎么样,有多高的技巧,甚至演员的形体如何,漂亮不漂亮等等,这可以说,是开始进入舞蹈欣赏的第一个层次即"观舞品技,悦目赏心"。继而欣赏者被舞蹈所吸引,审美心境也渐渐由被动转为主动,稳定的密切注视着舞台上舞蹈家通过人体的各种运动发出的各种信息,表达出的各种情感,渐渐地欣赏者从反复出现、不断更替、相互联系的各种形态中看到了人物、事件、情感的发展和变化,随着审美探究心理的发展渐渐"由形得神,心领神会"了,这是进入了舞蹈欣赏的第二个层次。作品的情节和人物的情绪层层展开步步深入,随着舞蹈形象的塑造完成,舞蹈美完整的展现在观众的面前,观众的情思也跟着通向深层,创造性的想象十分活跃,感同身受,浮想联翩,欣赏者也被引入一个"渐入佳境,心驰神往"的美妙境界,这是进入了舞蹈欣赏的第三个层次。舞蹈表演已经结束,但是舞蹈家创造的美的形象、美的意境还深深地留在欣赏者的脑际,这时,欣赏者被舞蹈美所激动、引发的情感和形象思维开始向理性思维迈进并与之结合,并对刚才那一幕幕美的图景、情的浪花进行总体观照,这时,观众仿佛看到了一种象外之象,领悟到一种有尽之形包蕴着的无尽之意。这丰富的意蕴使观众明事理、净心灵,精

神世界得到了前所未有的充实,从而完成了一次完整而理想的审美活动,这是达到了"悟其意蕴,明理净心"的舞蹈欣赏的第四个层次,也是最高的层次。

以上这段舞蹈审美过程的心理描述,远非自然形态的复写。事实上,现实生活中的舞蹈欣赏活动,并不是如此完整而有序的,却常常是零散的、无序的。思维过程也常常是感性活动和理性活动相交织,兴味、感动、想象、神往、思考、顿悟都是搅和在一起的,这里只是为了说明问题的方便才作了条理化典型化的归纳和概括。

另外,观众在欣赏舞蹈时切忌冷眼旁观和情感封闭,或是另有所思、别有所想,而应当具有一个注意力高度集中、主体情感高度开放的审美心境。只有注意力高度集中才能从不断流动变化的人体动中看出究竟;只有主观情感处于一种积极开放的状态,才能迅速地与舞蹈中人物发生情感共鸣,喜舞中所喜,悲舞中所悲。我们把观众在欣赏过程中由冷静封闭转入热情接应以至身临其境、感同身受的情绪状态称之为"入境"。这是舞蹈欣赏过程中主客观的统一和契合,是舞蹈审美的最佳精神状态。当然,欣赏者能否入境和入境的快慢是由主客观双方的条件决定的。如果舞蹈作品本身尚未创造出艺术的意境,没能塑造出鲜明生动的艺术形象甚至根本没有创造出舞蹈美,那么观众就无"境"可入、无"象"可视。这叫舞蹈欣赏的客观对象不成熟;如果欣赏者缺乏必要的生活实际感受和起码的文化修养,甚至连基本的舞蹈知识以及正常的思维能力和想象力都很贫弱,这样,多么优秀的舞蹈也不能成为他的欣赏对象,那就叫主观的条件不具备。只有主客观的条件都已经具备时,舞蹈欣赏才能正常进行并取得预期的效应。

第三节 舞蹈欣赏中的生活、想象和共鸣现象

一、生活

众所周知,社会生活是舞蹈创作的源泉,舞蹈创作是反映和表现社会生活的一种人体动作的艺术。抒情性、表现性以及对形式美的追求等等,常常使舞蹈艺术以一种远离生活自然形态的,经过夸张、变形和美化的面貌出现在观众面前,但它归根结蒂仍然是生活的一种特殊的变异的反映。所以,正如必须遵循舞蹈艺术的规律才能更好地欣赏舞蹈一样,只有对社会生活有丰富的经历和深刻体味的人,才能深入地体味舞蹈艺术的内蕴。现以舞蹈《希望》和《新婚别》为例略加说明。独舞《希望》是 1980 年第一届全国舞蹈比赛中的获奖作品,舞蹈表现了一个"人",在人生道路上,从迷惘、痛苦、挣扎、反抗、斗争直到看见希望,这一连串复杂的情感反

应,抒发了中国人民与厄运抗争的精神状态。编导为了能概括中国人民在"文革"那特殊时期的共同厄运,同时也为了使舞蹈动态更加清晰,使演员肢体更加充分发挥其表现力,所以让演员赤裸上身进行表演。这个舞蹈首演后反映强烈,意见不一。有人按阶级分析法提出指责:这是个什么阶级的人呀? 只穿一条裤衩看不出是什么身份,他是在干什么呀? 另有人对演员的表演技艺很感兴趣,可也看不大明白是什么意思;但大多数观众是很赞赏的。如一位观众说的好:"如果要问是哪国人,我看是中国人,他那股情绪和文化大革命时期我们内心的情绪很相像,难道你没有那种感觉吗?""四人帮"、林彪横行的那会儿,我们不是也十分苦闷,不是也经历了一个彷徨、抗争直到最后迎来希望的过程吗? 舞中人的情绪和感受,不是能唤起我们对过去那段曲折生活经历的回想,从而在感情上引起某些共鸣吗? 再如1986年第二届全国舞蹈比赛中的获奖作品双人舞《新婚别》,表现的是古代一对青年男女结婚后的第二天清晨丈夫就要从军出征,而与妻子分别的情景。对一些观众来说它不过是一段表现男女情爱别离的双人舞;但对另一些观众来说,他们就可能通过舞蹈形象联想到唐代大诗人杜甫的那首脍炙人口的名篇《新婚别》中:"嫁女与征夫,不如弃路旁。结发为君妻,席不暖君床。暮婚晨告别,无乃太匆忙"的凄惨情景,同时又对那位不幸的妇女明明处在"君今往死地,沉痛迫中肠"的境遇中,却还鼓励其夫"勿为新婚念,努力事戎行"的牺牲精神表现出很大的同情,并对战争给人民带来灾难无比憎恶。这样,具有较高文化知识修养的观众可能把舞蹈和诗歌联系了起来,从而产生更丰富的联想,使舞蹈审美感受进入了一个新的层次。以上两例意在说明生活经历、知识修养对舞蹈欣赏来说是不可缺少的。

二、想象

和舞蹈创作过程一样,舞蹈欣赏的过程也始终离不开舞蹈形象思维。所不同的是,创作时,作者首先从生活感受开始,获得题材,形成主题,再运用舞蹈手段塑造出舞蹈形象;而欣赏者却先从对舞蹈形象的感知开始,通过形象产生情感反应和想象理解,进而认识作品所反映的社会生活的主题内蕴。因此欣赏者绝不是仅仅处在一种被动的地位上,消极地去接受创作者发出的情感信息。在某种意义上讲,欣赏者也是创造者,他的思维和情感都异常活跃,通过舞台上的形象感知艺术信息,并不断进行着"再创造"。欣赏者"再创造"的心理活动形式,主要是体验和想象,体验是认识和想象的基础,一个没有一定社会生活经验和缺乏一定文化艺术修养的人是无法理解有丰富思想内容的舞蹈作品的。但对舞蹈欣赏来说,艺术想象力的培养也是非常重要的。这是因为舞蹈是一种长于抒情的表现性的动态艺术,它不是再现事物的外形而是力求揭示人物的内心情感的发展变化。所以舞蹈艺术

语言凝练、夸张，虚拟性很强；舞蹈结构集中、精巧，跳跃性很大。因此欣赏舞蹈就比欣赏戏剧、电影，阅读小说，需要有更加丰富的艺术想象力。

三、共鸣现象

共鸣，是审美主体在审美过程中获得美感时的一种心理现象。"欣赏者在对欣赏对象的具体感受的基础上，进而深深地被欣赏对象所感动、所吸引，从而在欣赏主体和欣赏对象之间，从思想感情上达到了契合一致。托尔斯泰说：'这种感觉的主要特点在于：感受者和艺术家那样融洽地结合在一起，以至感受者觉得那个艺术品不是其他什么人所创造的，而是他自己创造的，而且觉得这个作品所表达的一切正是他早就已经想表达的。真正的艺术作品能做到这一点：在感受者的意识中消除了他和艺术家之间的区别。'"⑤人们在观赏舞蹈时，当舞蹈形象激起了欣赏者思想感情的浪花，并不自觉地进入了角色的世界，随着舞蹈家对生活的情感反映，爱舞蹈家之所爱，恶舞蹈家之所恶，和舞台上的人物同呼吸、共命运的时候，这种现象就是一种共鸣现象。前面提到一位观众看了《希望》之后所引起的感同身受的情感反应就是欣赏舞蹈时的共鸣现象。任何舞蹈只有能够引起观众思想感情的共鸣，才能进而产生其审美的感染和教育作用。有些优秀的舞蹈作品，不仅受到同时代、本民族、本阶级人民的喜爱，而且还能引起不同时代、不同民族、不同阶级观众的共鸣。之所以如此，从美学原理上看，是由于人类有着共同美感，即审美感受的共同性，具体来说，是因为这些优秀的舞蹈能以生动优美的形象、精湛高超的艺术技巧，反映了人们共同的审美要求。

第四节 舞蹈审美意识的共同性和差异性

舞蹈欣赏是一种审美活动，这种审美活动是舞蹈交流和舞蹈传播的重要环节，为了对其进行更深层次的研究，就必须对人们的审美意识作进一步的考察。这里，仅就舞蹈审美意识的共同性和差异性问题，作一简略的论述。

只要我们稍加留意，就会发现在社会生活中有许多舞蹈现象是十分有趣而又耐人寻味的，为什么起始于西欧宫廷的芭蕾舞，现在已经成了"世界的艺术"，一部《天鹅湖》在世界各地的舞台上久演不衰？为什么萌生于美洲民间的"迪斯科"，至今已风靡全球，就是在号称东方文明古国的神州大地也毫不例外？为什么虚拟性、程式性那么强的中国戏曲舞蹈和风格浓郁特色鲜明的中国民间舞蹈在外国观众的眼里也是那样美妙动人，叹为观止？另外，为什么非洲的黑人舞蹈那样刚劲有力，

而东南亚的舞蹈如此婀娜多姿？为什么我国傣族舞蹈中总爱模拟大象和孔雀，而内蒙古草原的舞蹈家总把自己比作大雁和骏马？要想弄清这些问题，就要涉及舞蹈美学的一个重要问题：舞蹈艺术中的共同美感和审美差异。

一、舞蹈艺术的共同美和共同美感

所谓共同美和共同美感在一般美学原理中指的是："在阶级社会中那些成功的、有典范意义的物质文化和精神文化的代表作品所具有的一种属性，这种属性能够超越时代、民族、国家与阶级的界限，为不同时代、民族、国家与阶级的人们普遍欣赏，我们把这一类具有最广泛社会属性的美，称为共同美。而共同美感，则是指属于不同时代、民族、国家与阶级的人们对共同美的欣赏所产生的相近或类似的审美心理。"[①]

事实上，在舞蹈艺术领域里，共同美和共同美感的现象十分普遍，而且早已成为舞蹈发展史上的一种客观事实。正因为有共同美和共同美感的存在，所以才使得各个国家、各个民族之间舞蹈艺术交流现象空前广泛，这种现象既是一种历史现象，也是一种世界现象。我们可以从各个方面提出大量事实来加以说明。

1. 从不同阶级的舞蹈交流看共同美感

一种是平民百姓为自己审美需求而创造的民间舞，后来流向宫廷，为达官贵人所欣赏。如我国的《狮舞》、《龙舞》、《鱼舞》，在距今近二千年前的汉、魏晋时期即已在民间广为流传。据东汉人张衡写的《西京赋》和魏人写的笔记杂录中记载，每逢年节，在民间表演的"百戏"中，"鱼龙曼衍之戏"（即《鱼舞》和《龙舞》）以及《狮子舞》是最受欢迎的节目。到了盛唐，这种原来在民间流传的狮子舞，经官府乐师舞人的整理加工之后被列入宫廷乐舞"十部伎"中，名曰《太平乐》（也叫"五方狮子舞"）。表演规模相当庞大，演员披着缀毛的假狮皮，装扮成五个不同颜色的狮子各立一方，表演狮子的各种情态，另有两人拿着拂尘逗狮子，旁边还有一百四十人的庞大伴唱队，高唱《太平乐》，被经常用来为皇家祝寿和招待来访使者。后来虽然由于政治动乱国力日衰，《太平乐》的规模气势日渐减弱，演出形式也有许多变化，但"狮子舞"这种舞蹈形态却一直在民间、军中、宫廷乃至少数民族地区广为流传，深得广大观众的喜爱。

至于"龙舞"和"鱼舞"，虽然没有被正式列为宫廷乐舞节目，但是每逢举国欢腾、官民同庆的节日，反映我国人民智慧和审美理想的"龙舞"、"鱼舞"等，历来都是为各个阶层群众十分喜爱的艺术形象。

另一类是开始为宫廷或贵族艺术家所创造，后来流向民间，流向社会，甚至越出国界，为世界人民所欣赏。例如芭蕾舞，原是一种起源于文艺复兴时期的意大利，形成于法国的欧洲宫廷古典舞蹈，开始是意大利王公贵族举行婚礼和盛大宴会时，

在席间表演的一种综合艺术形式。当意大利的凯瑟琳公主嫁给了法国王子亨利二世,特别是当她当上王后之后,来自她故乡的这种表演形式就大量的传入法国。不过这一段时期的芭蕾都是王公贵族的专利品,扮演者、观赏者都限于皇亲国戚,是地地道道的贵族艺术。直到路易十四时期,由于这位热爱芭蕾艺术的皇帝的开明和提倡,社会上有才能的演员才被召进宫廷参加演出,后来又开创了皇家舞蹈学院,这才结束了皇家贵族垄断芭蕾的历史。在那以后,芭蕾舞蹈家们又在服装、技巧、双人舞托举和足尖技巧等方面进行了不断的改革和创新,才使芭蕾舞形成今日之风貌。由于芭蕾舞具有一种飘逸轻盈和优美的风范,以及在大跳、旋转、控制及托举方面的高超技艺,所以三四百年来它不仅从宫廷走向社会,而且从欧洲走向世界,成为世界上拥有观众最多的一种艺术舞蹈。

由此,可以看出,舞蹈艺术的传播存在着相对的流向,有的从民间流入宫廷;有的从宫廷流向民间。这说明,不同阶层的观众在舞蹈审美方面存在着同一性,具有共同美感。

2. 从各民族的舞蹈交流看共同美感

一种民族的舞蹈除了被本民族群众喜爱之外,也可能受到其他民族的喜爱。中国舞蹈史告诉我们:唐代是我国历史上舞蹈艺术得到蓬勃发展的一个时期,这是在我国各民族的舞蹈大交流、大融合的基础上形成的。贞观年间唐王朝对当时的乐舞进行了整理,制定成《十部乐》,在这十部乐舞中,除其中两部(《燕乐》、《清商乐》)原是中原汉族地区的以外,其他八部均来自我国边疆的兄弟民族和外域各民族。《西凉乐》来自甘肃、新疆一带;《天竺乐》来自印度;《高丽乐》来自朝鲜;《龟兹乐》来自新疆库车一带;《安国乐》的古安国和《康国乐》的康国,都在今乌兹别克境内。《疏勒乐》、《高昌乐》都来自今新疆的喀什、疏勒和吐鲁番一带。这些乐舞从南北朝开始传入中原,经隋至唐,在内地已十分流行,因此唐朝管理乐舞的机构才对它们进行整理、提高、规范化和系列化,作为宫廷中皇帝、贵族宴享娱乐和招待外宾时的保留节目。当然,经过官家整改,原舞风貌已有许多改变,不过基本风格应该说还是保存着的。身为汉族的王侯把来自千里之外异民族的民间歌舞列为自己经常观赏的保留节目,可见各民族之间存在共同美感。至于在民间,各民族舞蹈文化交流的现象就更为普遍。例如"胡旋舞"初来中原时,只由西域的胡旋女表演,后来汉族人也学会了,不但女人跳,男人也跳,就连赫赫有名的杨玉环和安禄山都成了跳"胡旋舞"的能手。所以大诗人、舞蹈鉴赏家白居易在他的诗中才这样写道:"胡旋女,胡旋女,心应弦,手应鼓。弦鼓一声双袖举,回雪飘摇转蓬舞。左旋右转不知疲,千匝万周无已时。人间物类无可比,奔车轮缓旋风迟。……天宝季年时欲变,臣妾人人学圜转:中

有太真外禄山,二人最道能胡旋。"距今一千多年前"臣妾人人学圜转"的生动情景,现在已无法看到了,但从许多诗文中形象的描写来想象,当时中原汉人对外来舞蹈的热情,真有点像我国的舞蹈爱好者迷恋"迪斯科"或"街舞"的劲头。

3. 从中外舞蹈交流看共同美感

我国的戏曲是我国民族古典艺术的瑰宝,其中的戏曲舞蹈是中华民族舞蹈美学观的集中体现,有鲜明的民族特色,即使如此,也能为现代西方观众所理解和喜爱。京剧艺术家梅兰芳先生到美国演出时,美国友人称赞他那双遐迩闻名的手和"十五世纪画家笔下的手奇妙地相似"。他在前苏联演出《打渔杀家》,使当代大戏剧家布莱希特惊叹不已,他特别称赞梅兰芳手持木桨,虚拟地沿着弯弯曲曲的小河划船的动作。他在一篇文章中写道:"这个女子(指梅兰芳扮演的萧桂英)每一个动作都宛如一幅画那样令人熟悉;河流的每一转弯处都是一处已知的险境;连下一次转弯处在临近之前就使观众觉察到了。观众的这种感觉是通过演员的表演而产生的;看来正是演员使这种情景叫人难以忘怀。"⑦建国以后,京剧《三岔口》走向世界,在许多国际比赛中连连获奖,外国观众在明亮的灯光下,被演员通过虚拟的表演带进了月黑风高、伸手不见五指的黑夜。以急切的心情注视着那场紧张、惊险,最后却安然无恙的搏斗和厮杀。特别是外国小朋友们,他们看得如醉如痴,目瞪口呆,最后才如梦方醒,欣喜若狂,朝任堂惠叫"白叔叔",朝刘利华叫"黑叔叔"。他们最喜欢的是"黑叔叔"。我国戏曲舞蹈所创造的这种中外相通、雅俗共赏的审美效果,不正好也从一个侧面说明舞蹈审美欣赏的共同性吗?

一方面是中国舞蹈走向世界,另一方面是外国舞蹈流入中国。前面谈到的芭蕾舞,从20世纪20年代开始进入我国,50年代由国家创办的舞蹈学校开始培养芭蕾舞人才,1958年第一次演出了世界名作《天鹅湖》全剧。1964年演出了反映我国人民现代生活的《红色娘子军》和《白毛女》。20世纪80年代以来,我国一方面积极引进欧美的各种芭蕾学派,一方面登上世界芭蕾舞台,既学习又竞技,在交流中提高自己。芭蕾发展到今天,已深深博得中国观众,特别是中国青年的喜爱。据有关方面介绍,世界芭蕾名剧《天鹅湖》全剧,至1994年在中国上演已逾千场,而且经常客满。直到现在,不管是哪一个国家的哪一个芭蕾舞团来我国只要演出《天鹅湖》,仍然经常是座无虚席。在某些大城市,芭蕾舞剧演出的上座率有时超过了一般民族舞蹈演出的上座率。中国人民不仅对优秀的外国舞蹈艺术十分欣赏,对外国传来的群众性自娱性舞蹈也有很浓厚的兴趣,潇洒的华尔兹、稳健的布鲁斯、奔放的迪斯科、奇异的霹雳舞、自由活跃的街舞,它们展露出的新颖独特的动态美,迸发出的青春活力和情趣,不仅吸引了千百万中国青年投身其中,而且也感染着许多中老年

人，使他们跃跃欲试。

二、共同美感产生的原因

1.共同美和共同美感的存在，基础在于美的客观性

我们认为，美是一种不依赖于人们的主观意识而独立存在的客观实在，是客观事物本身所具有的一种特定的社会属性，能给人以具体可感的形象，并能激起人们心灵的愉悦。人们之所以感到对象是美的，首先是决定于对象本身质的规定性，正是在这个意义上，我们认为美作为一种具有肯定价值的客观存在，对于不同阶级、不同民族和地域的人们来说应该是共同的。因此尽管人们在不同的地位中生活，在经历、文化、修养、性格等方面存在着差异，但是，人们的审美认识毕竟还是以客观存在的美为物质前提，判断客观对象的美与丑，最终还是以主体的审美感受是否与客观实际的美相符合为基准。再就是，在宇宙万物中作为同一物种的人类，身体器官的构成是相同的，人的感官伴随着人类社会实践逐渐被丰富起来的过程中，形成了共同的生理机能，人的审美能力也是在共同的历史进程中成长起来的。因此，尽管有阶级、民族、时代的差异，不同的审美主体，由于有着某些共同的生活对象、审美对象和共同感兴趣的事物，因此就有可能产生共同的美的感受。

2.舞蹈艺术的形式美具有相对的独立性，也最容易引起共同美感

艺术形式的美是以具体可感的形象形式直观地作用于人的感官，以唤起人的审美感情，获得美的享受。由鲜明生动的舞蹈语言、多样统一的舞蹈结构、精湛超绝的艺术技巧、新颖独特的表现手法所构成的舞蹈艺术形式美是一种相对独立的客观存在，如果舞蹈家们能够成功而恰当地运用它们，就会突破时间和空间的限制，越出民族和国界的范围，赢得全人类的共同喜爱。前面谈到的中国戏曲舞蹈《三岔口》、欧洲芭蕾舞剧《天鹅湖》，以及各国的民间舞、舞会舞，如我国的《花鼓舞》、《孔雀舞》，前苏联的小白桦舞蹈团的《天鹅舞》、印尼的巴厘舞、印度的古典舞、美国杨百翰大学的舞会舞等，或以精湛的技巧，或以浓郁的风格，或以多变的舞步，或以奇妙的表现手法，唤起了观者的审美情趣，满足了他们对形式美的审美要求。当然，这不是说这些作品没有内容，而是说由于这些舞蹈的形式美非常突出，在这种情况下，观众往往就会有意无意地忽略掉对其内容的品评，而将审美的注意力集中在对这些作品的形式美的欣赏上了。需要特别强调指出的是，由于舞蹈是以人体动作作为主要表现手段的艺术，其艺术语言较之文学、戏剧、电影、曲艺等远为模糊、朦胧，具有多义性和不确定性；还由于舞蹈艺术是视觉的动态艺术，在形式美上有较高的要求，所以舞蹈领域里具有共同美的作品就特别多，这也就是在国际文化交流中，舞蹈艺术往往占据重要位置的原因。

3. 舞蹈艺术的共同美感,也来自舞蹈作品内容的人民性

不同时代的不同阶级具有各不相同的审美意识,这是普遍现象,但是历史上和现实生活中也有不少舞蹈,由于它们具有符合历史变革的进步意义或者反映了包括不同阶级广大群众的共同愿望,符合广大群众的共同利益,其内容具有一定的人民性,所以也能引起不同阶层群众的共同美感。中国舞蹈史上一个最突出的例子就是唐代大型乐舞《破阵乐》,唐太宗李世民在登基之前被封为秦王,由于他对统一国家剪除叛乱有功,渴望安居生活的人民遂编制了《秦王破阵乐曲》,军民共同"歌舞于道"。李世民当了皇帝之后,就将这部作品改编扩展为一百多人参加演出的大型歌舞,名曰《破阵乐》。这部舞蹈虽是歌颂统治者李世民武功的,但是由于它符合人民企求安居乐业的愿望,壮大了国家民族的版图和声威,客观上是进步的,所以人民也愿意歌颂他。再如前面谈到的祈求风调雨顺、国泰民安的"龙舞"、"鱼舞"、"狮舞"等,由于既反映了人民大众的心愿,也不违反统治者的利益,所以也能成为各阶级共同喜爱的舞蹈。

三、舞蹈美感的差异性

舞蹈美感的差异性是指:对同一审美对象(舞蹈作品或舞蹈现象),不同的审美主体,其审美感受和判断不同;或者,对同一审美对象,同一审美主体在不同的时间、地点,其审美感受与判断不同。这种审美差异一般可分为阶级差异、民族差异、时代差异等,现分述如下:

1. 舞蹈审美的阶级差异

在阶级社会里,由于社会生活具有不同的阶级内容,不同的阶级往往对生活和艺术现象作出不同乃至相反的评价,这是因为他们在鉴赏和评价美时,总是自觉不自觉地以本阶级的审美趣味和审美理想为出发点的缘故。也就是说,在人们的美感中总是潜伏着各自的社会功利的考虑。

如我国春秋战国时期,奴隶社会向封建社会转变,一方面维护奴隶制的伦理观和审美观逐渐瓦解,"礼崩乐坏",于是奴隶主和他们的代言人到处游说,尽力宣传,要人们尊雅乐,放郑声,维护原来的等级观念和礼乐传统;另一方面新的伦理观和审美意识在逐渐发展,人民大众厌恶那些宣扬奴隶主德行的"先王之乐",于是创造出许多生动活泼能抒发自己情感的艺术形式,无冬无夏在山坡上、水源边,尽情地欢歌,热烈地舞蹈,两种审美意识泾渭分明。另外,众所周知,唐明皇李隆基是一位很有艺术才能的皇帝,相传著名的《霓裳羽衣舞》就是根据他的艺术构思编排的。可是,也就是这位整日以歌舞自娱的皇帝却禁止老百姓的歌舞活动,说是"伤风害政,莫斯为甚",不久又明确规定不准民间散乐到农村去巡回演出,如有犯者,表演的

艺人和接待他们的人都要受到重责。同是一个李隆基，为什么在对待歌舞艺术上对不同的对象采取了截然不同的两种态度？这显然是出自对其统治阶级利益的考虑。

2. 舞蹈审美的民族差异

民族是指人们在历史上形成的有共同语言、共同地域、共同经济生活以及表现于共同文化上共同心理素质的人的共同体。这就自然形成了此一民族区别于彼一民族的民族性格、心理素质和精神风貌，以及在此基础上产生的审美差异。

各民族的舞蹈是各民族文化的重要组成部分，不同民族和地区的舞蹈由于受到各自不同的生活方式、历史传统、风俗习惯、宗教信仰乃至地理环境的影响而呈现出明显的差异。就概貌而言，世界东方的舞蹈多含蓄内向，西方的则直白开朗。我国南方海边的舞蹈舒柔委婉，北方山区的则粗犷健壮。西欧的芭蕾讲究开、绷、直，主要动在下肢，多大跳、旋转、托举；东方印度舞主要动在上肢，有丰富的手势和表情；中国舞蹈则充分展示整个人体的表现力，重视手、眼、躯干、步伐的配合和整体艺术效果。就我国各民族来看，由于汉民族自宋、元以后，受到封建礼教的长期桎梏，歌舞活动被视为"非礼之举"，歌舞艺人被看作"下九流"，社会地位低下。反映在舞蹈形态上，表现为内在、含蓄、收缩、低曲的情感态势居多，而且受"男女授受不亲"的伦理观影响，过去男女不能同台，所以不少民间舞女角由男性扮演。但是地处边疆的兄弟民族由于受封建礼教束缚较少，舞姿开朗、明快、奔放、热情，绝少扭捏作态、压抑屈辱之感。各兄弟民族也因主客观条件不同，而形成各不相同的审美心理和舞蹈形态。如我国西南边疆的傣族普遍流传象脚鼓舞，其产生发展就与他们具体的生活条件与地理环境密切有关。古时西南边陲森林繁密，居民盛行养象，以象代步，驯象耕作，久而久之，象在傣人心中产生了特殊的感情，这种肯定性的情感自然而然渗透进音乐舞蹈之中，于是有了象脚鼓舞的创造。生活在我国北方的蒙古族，居住在"天苍苍，野茫茫，风吹草低见牛羊"的大草原上，他们以放牧为生，尤其爱马，因为马能代步，马能征战。当他们放牧在千里沃野之上时，蓝天上的大雁也与他们结下了深厚的情感联系，因此在他们的舞蹈里能看到骏马般的刚劲豪迈，大雁般的洒脱自由。

舞蹈的民族差异还表现在对同一内容各民族有各自不同的表现形式，对同一舞蹈样式，各民族有各不相同的风格。例如各民族都有各自的传统节日，在节日中尽管舞蹈都是不可缺少的活动内容，但是活动方式及情感内涵均大异其趣。景颇族的"目瑙纵"，那庄严的场地，古老的布置，奇特的队形，沉重的舞步，仿佛在追忆祖先走过的艰难历程，是民族内力的聚合；而白族的"三月街"、苗族的"芦笙节"则沉浸在欢乐之中，是青年男女择偶的佳期。再如各民族都有祭祀和驱鬼消灾的舞

蹈活动,汉族的傩舞头戴面具,蒙族的安代手舞红巾、黎族的跳娘、壮族的师公、满族的萨满……各自都以各不相同的情节内容和舞动方式,驱除各自心中的"魔鬼",祈求各自心中的"上帝"。

3. 舞蹈审美的时代差异

艺术是人类审美认识发展的集中体现,它体现着人们审美观念在历史上的变化,具有鲜明的时代特点。我国古代文艺理论家刘勰曾说"时运交移,质文代变,古今情理,如可言乎"⑧,说的是随着时代的不断推移,文艺的风格,人民的审美情趣也不断发生变化。舞蹈也是如此。在远古时期,生产力极为低下,人们整日为生存而斗争,因此舞蹈总是和劳动、狩猎、战斗、祭祀、两性的爱慕以及人类的繁衍联系在一起,舞蹈具有很强的功利性、自娱性和群众性,通过朴素、自然、整齐划一的人体律动,既抒发着自己的欢乐和悲伤,也是狩猎、战斗前一种锻炼和演习,是"生命情调最直接的表现"。当人类创造了神以后,就出现了祀神舞,祀神的舞人就是巫觋。那时的舞蹈总是与图腾崇拜和巫术礼仪活动混为一体,"如火如汤,如醉如狂,虔诚而蛮野,热烈而严谨"。⑨周王朝建立后,制"礼"作"乐"。于是舞蹈作为"乐"的一部分,是为了巩固强化统治者的"礼"服务的。由于出现了自由民,民间舞蹈随之发展,统治者和自由民产生了各自不同的舞蹈审美观。在长期的封建社会里,各个时代也由于政治、经济、文化等多种因素的影响,形成了不同的舞蹈美学特征。大而言之,汉代的舞风具有浑厚古朴、气势飞动的特点,同时也有"长袖善舞"、"细腰抑扬"的审美要求。而唐代的舞风则是富丽堂皇,气象万千,雍容华贵,多彩多姿,充分体现了封建王朝处于鼎盛时期的繁荣景象。

一个时期有一个时期的审美风尚,在近代的变化更是迅速而明显,如20世纪50年代初期,我国首次演出大型芭蕾舞剧《和平鸽》时,这种从欧美引进的身穿薄衫短裙的艺术形式,一开始还不为众人欣赏。有人提出"大腿满台跑,工农兵受不了"的批评。可是曾几何时,到了80年代,芭蕾舞在各种舞蹈的演出中竟成了最受欢迎、最卖座的舞蹈样式之一。这一方面固然是由于我国芭蕾艺术水平有了很大的提高,另一方面也表明随着人民群众文化艺术欣赏水平的不断提高和国内外舞蹈文化交流的日益频繁,广大观众的审美趣味确实有了很大的变化。事实上这种变化不仅在表演性的艺术舞蹈方面,群众自娱性舞蹈也是一样,从华尔兹——爵士乐——呼啦圈——迪斯科——霹雳舞——街舞……这些舞蹈像潮水一样,时起时落,交相更替,并非毫无原因,实属各个时期社会审美风尚在舞蹈动态上的反映。

舞蹈欣赏是个既简单又复杂的问题。我们可以用几句话说出这个大家都经常参与的审美活动的要义,但是要从理论上全面阐明这种艺术现象就不那么容易。

在这里,我们从舞蹈艺术的特征出发,阐述了舞蹈审美过程中的一些主要问题,仅供读者有个概括的了解。

概念小结

舞蹈欣赏：人们观赏舞蹈演出时的一种精神活动,是对舞蹈作品感受、体验和理解的整个过程。舞蹈欣赏离不开舞蹈形象,是观众进行形象思维的过程。观众欣赏舞蹈和作者进行舞蹈创作的过程恰恰相反:作者进行创作,首先是从生活的感受开始,有了主观情感的激动,才能获得题材,形成主题,运用各种艺术手段,塑造出舞蹈形象;而观众欣赏舞蹈作品,却首先从对舞蹈形象的感知开始,通过人物在舞台上的动作及其所表现的思想感情,使观众受到艺术的感染,激发起情感的冲动,进而才能理解体会所反映的生活内容和表现的主题思想。舞蹈欣赏也是一种具有创造性的活动,观众在欣赏舞蹈作品的过程中往往会联系自己的生活经历,激发起记忆中有关的印象经验,引起情感上的共鸣,通过一系列的想象、联想等形象思维活动来丰富和补充舞蹈作品中的舞蹈形象,从而能在观赏舞蹈作品的过程中体会到更为宽广的生活内容和深刻的思想含义。

艺术美：艺术作品具备的审美属性。与生活美并列。是人类审美的主要对象。是艺术家对生活的审美感情和审美理想与生活美丑特性在优美艺术形象中的结合。生活美是第一性的,它无比丰富、生动、多样,是艺术美反映的部分对象。有一部分艺术美,是这种客观存在的生活美的主观反映的产物,是第二性的。艺术美不是生活美机械、刻板、原封不动的复制,而是生活美经过典型概括的艺术反映。它比生活美更集中、更强烈、更有普遍性。艺术美并不都是生活美的反映。生活丑经过艺术家正确的审美评价和典型概括,也可以转化为艺术美。生活美反映到艺术中,如果没有正确的审美评价,而被歪曲时,也不可能产生艺术美。艺术美是艺术家正确的审美意识对生活美丑的正确反映,表现在优美的艺术形象的形式中。[⑩]

共鸣：人在审美过程中获得美感时的一种心理现象,和生活中或艺术作品中的人物或作者相同或相通的审美感情的心理状态。共鸣的产生必须具有两个基本条件,一方面审美对象在形式和内容上都要有打动人心的魅力;另一方面审美主体要有和生活或艺术中人物或作者类似的生活

经验和思想感情。如果没有引起人感情共鸣的内在感染力量,艺术作品就不会有多大的审美价值和表现力,对人也就没有意义。⑪

思考题

一、舞蹈欣赏的特点是什么?
二、什么是舞蹈审美的共同性和差异性?

参阅观摩舞蹈作品

男子独舞《希望》、双人舞《新婚别》、《天鹅湖》(第二幕)、民间舞蹈《龙舞》、《狮舞》。

注释:

① 参见王克芬著《中国舞蹈史·隋唐五代部分》第 24 页,文化艺术出版社 1987 年版。

② 参见王克芬、苏祖谦著《中国舞蹈史》第 202 页,文津出版社 1996 年版。

③ 《马克思恩格斯全集》第 46 卷,上册第 28 页。转引自《艺术欣赏指要》第 17 页,文化艺术出版社 1986 年版。

④ 滕守尧:《审美心理描述》第 305—306 页,中国社会科学出版社 1985 年版。

⑤ 张锡坤主编:《新编美学词典》第 63 页,吉林人民出版社 1987 年版。

⑥ 张松泉:《美学简论》第 130 页,黑龙江人民出版社 1985 年版。

⑦ 参见樊莘森、高若海:《美与审美》第 140 页,福建人民出版社 1982 年版。

⑧ 刘勰:《文心雕龙·时序》。

⑨ 李泽厚:《美的历程》第 12 页,文物出版社 1981 年版。

⑩ 参见王世德主编:《美学辞典》第 40、74 页,知识出版社 1986 年版。

⑪ 同⑩。

第二十一章　舞蹈评论

本章要义：

舞蹈评论是评论者在一定的艺术原则和美学思想指导下，对社会生活中的舞蹈现象（舞蹈作品、舞蹈家的艺术生活、舞蹈艺术思潮、群众性的舞蹈活动等）进行赏析、鉴别、评论的一种科学研究活动。舞蹈评论是促进舞蹈艺术事业繁荣发展和舞蹈艺术交流与传播的重要手段。舞蹈欣赏是舞蹈评论的前提和基础；舞蹈评论又积极作用和影响舞蹈欣赏。舞蹈欣赏侧重于对舞蹈艺术的感受、体验和理解；舞蹈评论则侧重于对舞蹈艺术形象的剖析、判断和评价。

舞蹈评论的任务，具体有以下几个方面：一、推荐、扶植优秀的作品和人才，批评不良的创作倾向和不健康的舞蹈作品；二、专题评论舞蹈艺术实践进程中出现的突出现象和重要问题；三、探讨和研究某个特定历史时期舞蹈活动的经验和教训；四、分析研究和评论介绍中外古今有代表性的作品和舞蹈家，给予他们以科学的历史地位。

舞蹈评论的标准是：一、真实性的标准；二、社会功利性标准；三、美感标准。一般说来，研究分析一部舞蹈作品应注意以下一些侧面：反映生活的真实程度；思想倾向正确与否；认识作用的大小；审美价值的高低；形象是否生动感人；思想感情是否真挚饱满和艺术表现形式的完善程度等。舞蹈评论的方法和模式有：一、形象描绘法；二、分析品评法；三、书信对话法；四、展开议论法；五、综合评论法；六、印象评点法；七、倡导式评论法；八、本体解析式评论法；九、记述式评论法；十、诗体式评论法。

舞蹈评论工作者的修养是：一、树立为人民服务的思想，学习科学理论，培养正确审美意识和职业道德；二、要深入生活，学习社会，体认人生；三、掌握丰富的专业知识和精确的鉴赏能力；四、正确处理和群众的关系、和舞蹈家（编导、演员等）的关系；五、坚持实事求是，多作艺术分析。

第一节　舞蹈评论的内涵

舞蹈评论是评论者在一定的艺术原则和美学思想指导下,对社会生活中的舞蹈现象(舞蹈作品、舞蹈家的艺术生活、舞蹈艺术思潮、群众性的舞蹈活动等)进行赏析、鉴别、评论的一种科学研究活动。在我国社会主义历史条件下,它是促进舞蹈艺术事业繁荣发展和舞蹈艺术交流与传播的重要手段。开展舞蹈评论,应当遵循"为人民服务、为社会主义服务"的方向,贯彻"百花齐放,百家争鸣"的方针。一方面促进各种不同题材、体裁、形式、风格的舞蹈创作的繁荣发展;一方面不断培养和提高人民群众的舞蹈文化水平和艺术鉴赏能力。所以,科学的、正确的舞蹈评论对于舞蹈创作的发展、舞蹈家的成长,以及群众性的舞蹈实践活动和欣赏活动,能起到引导和推动作用;反之,错误和粗暴的舞蹈评论,则会给舞蹈事业带来消极的影响,甚至严重的损失。

由于舞蹈是一门视觉艺术,它必须通过直观才能使审美主体感受到作品的艺术形式和思想内涵,所以,进行评论必先观赏,舞蹈评论总是和舞蹈欣赏相伴而行。舞蹈评论离不开舞蹈欣赏,它只能在舞蹈欣赏的基础上才能进行。同时,舞蹈评论也不能停留在舞蹈欣赏上,而必须在舞蹈欣赏的基础上进一步的深化和发展。舞蹈评论和舞蹈欣赏都是以舞蹈作品和舞蹈家为审美对象和认识对象,在审美认识过程中,对作品的形式、风格、内容都要经过感受、体验、想象等形象思维的过程,而且,在审美过程中,都不可避免地要受到审美主体的美学思想、生活经历、文化艺术修养乃至专业知识等主观因素的影响和制约。这些都是舞蹈评论和舞蹈欣赏的共同点。不过舞蹈欣赏和舞蹈评论也有许多差异:舞蹈欣赏侧重于对舞蹈艺术的感受、体验和理解;舞蹈评论则侧重于对艺术形象的剖析、判断和评价。舞蹈欣赏是广大舞蹈爱好者都可以参与的审美活动,有广泛的群众性,并且常有个人的兴趣爱好参与其间;舞蹈评论活动一般以专业工作者为主体,是有明确目的的科学研究活动,虽然也无法排除与避免评论者个人的审美喜好的渗入,但它要求对评论对象作出尽可能准确的评价。与一般欣赏相比,评论是通过文字形式固定下来的欣赏,由于其获得了物化的符号形式,因而有利于在大众中传播,自然也就比那些仍属直感、尚未经过理论概括、尚未获得一定符号的形式的一般欣赏,具有较大的社会作用。舞蹈评论应对舞蹈作品的艺术语言形式——舞蹈语言、构图的发展变化,舞蹈形象的内涵意蕴,作出详细的解析和理论的概括和说明,并指出其思想、艺术上的

成就,以及尚有哪些缺点和不足,从而帮助广大观众提高鉴赏能力和鉴赏水平。所以,可以说舞蹈评论是舞蹈欣赏的深化、发展和提高,是舞蹈交流活动中的第一流程的终端,也是第二流程的开始。如图:

同时,舞蹈评论对舞蹈作品的传播也至关重要。自 1958 年我国的舞蹈专业刊物《舞蹈》创刊以来,舞蹈评论不断拓展,对许多优秀舞蹈作品的传播曾发挥了重大的作用。各种报刊及时发表的舞蹈评论文章,在导引一般观众进行舞蹈欣赏方面常有积极良好的效应。所以,在舞蹈传播方面,评论是绝不可少的。

舞蹈评论不仅和舞蹈欣赏关系密切,它和舞蹈创作也相互依存,相互促进,相互影响。舞蹈创作是舞蹈评论得以产生发展的前提,为舞蹈评论提供了认识、研究、评论的对象。一般来说,有了作品才产生评论,有创作的繁荣才可能有评论的发展;评论的发展又进一步促进创作的更加繁荣。反之,没有作品就无从产生对作品的评论,创作如果贫乏,评论也难以发展。在我国古代,是首先有了乐舞的产生和发展,后来才有关于评论乐舞的著述。唐代之所以有那么多描述、评论各种舞蹈作品、舞蹈活动以及赞扬舞蹈家高超技艺的精彩诗篇,正是当时社会生活中舞蹈活动十分广泛、优秀舞人大量涌现的生动反映。20 世纪 50 年代以来,中华民族的舞蹈艺术从凋零渐趋复兴,理论研究(包括评论)也从无到有,创作的发展带动了评论的活跃,评论的发展也在一定程度上推动了创作的繁荣,这些都说明了创作和评论相互促进、相互影响的关系。

舞蹈评论和舞蹈创作的联系还表现为它们都是一种创造性的劳动,都是一种发现。也许有人会说,舞蹈创作是一种创造性劳动是完全可以理解的,因为一位编导从深入生活、触发灵感到进行艺术构思、精选表现手段,直至舞蹈形象展现在舞台上,那确乎需要艰辛而富有创造性的艺术劳动,至于评论似乎就简单得多了。其实不然。一篇正确而精彩的评论也往往是评论家调动其长期的知识积累,经过认真研究之后的呕心沥血之作。评论所作出的深刻的思想剖析、精到的艺术分析,都来自于评论家长期的知识积累、丰厚的思想艺术修养和对社会生活的感受与洞察,以及评论家独特的审美感受和灵感火石碰撞的结果。因此也是一种创造性的劳动。再就是,舞蹈创作是舞蹈作者对现实生活有了某种深刻独特感受的独特评价;而舞

蹈评论则是对舞蹈创作所表现出的这种评价的再评价。例如,20 世纪 80 年代上海舞坛出现的两个作品:双人舞《天鹅情》和三人舞《绳波》,就是上海舞蹈家对上海社会生活中的先进人物和不良现象所作出的两种截然不同的评价,后来见诸报端和刊物的对这两部作品的评论(许多评论不仅充分肯定了两部作品的编导运用舞蹈艺术积极反映现实生活的参与态度,而且同时肯定了他们在作品中所表现出的正确的审美意识——颂扬美和批评丑,以及相当协调的表现这种审美意识的舞蹈艺术形式),就是对舞蹈反映不同社会生活现象的再评价,是评价的评价。

舞蹈编导需要的是能够发现生活中美的形态的眼睛,应当对生活中人物的动作、姿态、节奏,以及自然景物、动物、植物的形态、动律乃至幅度、力度具有特殊的敏感;舞蹈评论家除了需要一双能够审视生活中形式美的眼睛以外,还需要对舞台上的人体动态美有敏锐的观察力、感受力和鉴赏能力。所以说,舞蹈评论也是一种发现。只有舞蹈评论家运用自己长期造就的观察力、感受力和鉴赏能力,发现并把握住舞蹈作品中独特的美与某种值得注意的苗头,并以恰当的形式和方式表现出来,这样的评论才是有所发现、言之有物的评论。

俄国文艺批评家别林斯基曾有一句名言:"批评是运动着的美学。"这句话揭示了文艺批评与美学的内在联系:第一,文艺批评以美学理论为基础;第二,文艺批评因其与现实和文艺现象的密切关系向美学理论提供了大量的经验材料,从而推动了美学理论的发展。鲍列夫也指出,美学"这个按照美的规律把握世界最普遍的原则的哲学,在人的活动的过程中,首先是在艺术中形成、巩固,而且达到了高度完善的地步。"同时,他认为,文艺批评要顺利进行,必须要有美学理论的支持,"只有在批评过程中调动审美范畴,对艺术篇章的研究依靠着'经过扬弃的'人类艺术经验——美学,批评分析活动才可能卓有成效。"[②]作为文艺批评一个组成部分的舞蹈评论也不例外。这一点我们可以从我国 20 世纪 50 年代以来舞蹈批评发展的历史过程中看得十分明显:从 50 年代初到 70 年代末,舞蹈评论界由于对美学理论的重要性认识不足或没有认识,舞蹈评论没有向美学请教,所以舞蹈评论,常常是就事论事,头痛医头,脚痛治脚,缺乏深刻性和普遍性,因此水平不高;80 年代以后,舞蹈理论界与美学界加强了联系,彼此都感到对方的重要性,而且提出了"舞蹈需要美学、美学需要舞蹈"的口号,由于舞蹈理论界的勤奋好学和善于吸收,舞蹈评论的水平也随之有了长足的进步,评论文章开始摆脱了就事论事的狭窄和肤浅,而提高到审美评析和哲学思考的高度。另一方面,美学界也从舞蹈艺术中吸收了大量的新鲜经验,不仅美学专著中开始有了舞蹈美的论述,在《美学百科全书》(名誉主编李泽厚,汝信,中国社会科学出版社 1989 年出版)和《美学辞典》等辞书中也

有了舞蹈美学的词条。美学和舞蹈之间优势互补的结果,使两个学科都大大的丰富了,尤其是舞蹈学科在美学理论的支持下逐渐地壮大起来。

第二节　舞蹈评论的任务

"为人民服务、为社会主义服务"是发展我国社会主义舞蹈艺术的基本方向。舞蹈评论工作的任务,就是遵循这个正确的方向,积极贯彻"百花齐放,百家争鸣"的方针,一方面促进各种不同题材、体裁、形式、风格的舞蹈创作的繁荣发展;一方面通过不同艺术主张、不同艺术评价的自由讨论,取长补短,优存劣汰,发展具有中国特色的社会主义舞蹈科学理论。与此同时,对提高舞蹈创作者的思想、艺术水平和人民群众的舞蹈文化知识和艺术欣赏水平,都将起到积极的作用。

具体来说,舞蹈评论的范围大致涉及以下几个方面:

首先,及时评价不断出现的新作品、新人才,推荐扶植优秀作品和人才,批评不良的创作倾向和不健康的舞蹈作品。这也就是鲁迅先生曾经说过的:"批评家的职务不但是剪除恶草,还得灌溉佳花,——佳花的苗。"[3]普希金也曾指出:"批评是揭示艺术作品的美和缺点的科学。"[4]因此,科学的舞蹈评论不仅应积极发现优秀的作品和优秀的专业人才,指出其主要的、本质的,有时连作者本人尚不明确的优缺点,让欣赏者获得充实的美感享受和思想启迪;同时,还要准确地揭示出这一特定欣赏对象不同于其他欣赏对象的艺术个性,指出其给当时的舞蹈创作增添了哪些新的因素及其独特的审美价值。在新出台的舞蹈作品中,难免有少数或不成熟、或平庸一般,甚至有低级趣味或歪曲生活本质的作品,这在急速发展的时期,应该视作一种正常现象,不必大惊小怪。舞蹈评论的职责是冷静地、正确地对待它们,严肃地、恰如其分地指出其问题、错误之所在,甚至提出具体的改进意见,热情地帮助它们修正和提高,千万不可简单粗暴地一棍子打死。应该看到舞蹈创作由于其生产的特殊性——经费消耗多、生产周期长、投入人力多等,在今天这种社会主义商品经济的条件下发展尚有许多不易解决的困难,舞蹈创作并不繁荣,因此舞蹈评论应当多作些鲁迅先生所说的:"诱(导)、掖(扶)、奖(励)、劝(说)"的事,切莫轻率的粗暴打杀。

第二,专题评论舞蹈艺术实践发展进程中出现的突出现象和重要问题。舞蹈艺术事业(包括创作、表演、教学、理论研究、组织管理等)的各个方面,在不断发展过程中,不可避免地会发生这样那样好的、不太好的现象和问题,这些现象和问题

中有的具有典型性、代表性，有的任其发展足以影响舞蹈事业的全局。舞蹈评论应当不失时机地抓住这些重大的、带有全局性的现象和问题，深入调查研究，寻得经验和教训，从实践到理论加以剖析阐述，引起舞蹈界的注意，使良好现象更好地发扬光大，使不良现象得以迅速纠正。

第三，探讨和研究某个特定历史时期舞蹈活动的经验和教训(包括社会政治、经济生活对舞蹈艺术活动的影响，舞蹈艺术创作倾向、表演风格、理论观点等等)，从内部和外部、主观和客观两个方面探索其形成原因，分析评估其对舞蹈艺术的影响，进一步认识舞蹈艺术的发展规律。我国舞蹈史上有一些重要的历史阶段，由于政治、经济、文化等因素的影响，舞蹈艺术发展较快，在创作、表演、教学、理论研究方面都积累了不少值得我们吸收记取的经验，但是也有一些应当避免的教训。例如中华人民共和国建立后，政治、经济、文化都发生了巨大的变革，舞蹈艺术事业也有迅速的发展，出现了一大批好作品、培养出不少有才华的编导和演员，中华民族的舞蹈艺术走向世界重放光彩，这里面有许多成功经验应当继续发扬；但是，在理论指导、在创作思想和艺术实践上也的确存在着明显的误差，影响了不同风格、不同流派的发展等等。因此，认真地实事求是地研究认识这一时期的经验教训，对今后事业的发展，肯定会有重要的参考价值。

第四，分析研究和评论介绍中外古今有代表性的作品和有影响的舞蹈家，给予他们以科学的历史地位。千百年来，世界各国的舞蹈家创作演出了为数众多的舞蹈作品，这些作品题材内容多样，形式风格各异，思想艺术质量高低不一。有的作品虽然得到当时统治者的抬捧，但却经受不住群众和时间的考验，早已被历史淘汰，如毫无生气的雅乐和为历代统治者歌功颂德的宫廷舞等；有些舞蹈作品曾在历史上起过一定的积极作用，在艺术上有鲜明的特色，虽由于种种原因(其中最重要的是缺乏保存与传播舞蹈的先进手段)没有留传到今天，但在古代遗存下来的诗文图录、壁画塑像中，我们尚能窥见其雄姿情影，领略其神采风韵，如《七盘舞》、《破阵乐》、《剑器舞》等；有些舞蹈植根在人民群众的生活中，抒发着劳动大众的喜、怒、哀、乐之情，因此随伴日月的运转，不受疆域和民族的局限，经久不衰，至今犹存，如各民族、各地区的优秀民间舞蹈。舞蹈评论家有选择地研究这些舞蹈的产生、发展乃至衰亡的历史，剖析其思想内容的好坏优劣，衡量其艺术表现力的高低，按照历史唯物主义的观点，给它们以科学的客观的评价，帮助人们正确地鉴赏这些作品以及在历史上曾经出色地表演过这些作品的舞蹈家，并进而从中认识舞蹈创作的规律、舞蹈家成长的道路，这也应是舞蹈评论家的一项经常性的工作。

第三节　舞蹈评论的标准

舞蹈评论既然是对特定的舞蹈作品、舞蹈家、舞蹈现象进行的一种评价,当然就需要有一定的标准,而且这标准往往是一定社会和阶级对于舞蹈的要求的集中反映。所谓评论标准就是衡量一部艺术作品的思想艺术价值的尺度。一位评论家,只要他生存在这个世界上,就必然在一定的社会地位中生活,其人生态度、审美意识都会受到一定社会存在的影响,故而在他评论某一部作品,某一位舞蹈家、某种舞蹈思潮和舞蹈现象时,他都会自觉或不自觉地表现出他的审美标准。所以,世界上根本不存在没有标准的评论,只有正确的标准与错误的标准的区别。

具有中国特色的社会主义舞蹈艺术以符合人民大众的根本利益和审美需要为宗旨,这也是舞蹈评论所要坚持的标准。具体来说,对于一部舞蹈作品往往先从以下三个方面进行分析估量,然后再进行整体思考、综合评价。

一、真实性标准。估量一部舞蹈作品是否反映了一定时代社会生活的真实,是舞蹈评论的一个重要尺度。真实的形象才是感人的形象。"文革"十年动乱期间被胡编乱造出的假、大、空的伪劣"产品"之所以令人作呕,就在于它是为了达到瞒和骗的目的,生造出来的虚假形象。当然,我们提倡的真实性是既有本质性又有个别性的真实性,是以鲜明生动的个性形象来表现事物本质的真实性。

二、社会功利标准。估量一部舞蹈作品是否有益于人类社会,对社会生活将会产生何种影响,这也是舞蹈评论的一个重要尺度。这就是社会评价。社会主义的舞蹈艺术应该有利于社会的进步和发展,有利于人民大众的安定、和谐、团结,应该有利于人民群众精神生活的充实、丰富和提高。

三、美感标准。估量舞蹈作品本身的成败得失,艺术表现是否具有审美的魅力,形式与内容是否和谐统一,结构是否精巧,表演是否动人,能否引人入胜、动人心弦等,这又是舞蹈评论的一个重要尺度。

以上是评价一部舞蹈作品时应当重点估量的三个主要方面。事实上,在一部完整的舞蹈作品里,这三者是相互交织,密不可分的,因此,我们主张从艺术总体上去评价作品。不过,这里所说的对艺术整体的评价并不是从笼统的印象中得到的,而是通过对作品各个侧面进行个别的、具体的分析研究之后综合判断的结果。一般来说,研究分析一部作品应当注意以下一些侧面:

一、反映生活的真实程度。真实是艺术的生命。作品只有真实地反映人民的

生活,表达人民的理想和愿望,才会得到群众的喜爱。如舞蹈《割不断的琴弦》(总政歌舞团 1979 年首演。编导:蒋华轩。)真实地反映了人民中的先进分子在"四人帮"横行时,坚持真理、奋起抗争、遭受迫害的情景,以及希望真理之火把魑魅魍魉熔为灰烬的强烈心愿,所以受到了群众的赞赏。这说明一个编导应当把握生活的本质,顺应历史发展的趋势去艺术地再现生活,帮助人们去认识生活和改造世界,这样的作品才具有高度的真实性。

二、思想倾向正确与否。对于大多数编导来说,在通常情况下,他们的作品总是在自觉不自觉地表现着他们对现实生活的态度。舞剧《半屏山》(上海歌剧院舞剧团 1979 年首演。编导:白水、李群、谢烈荣。)表现的虽然是一个古老的民间传说,但是这个传说却非常真切地反映出台湾海峡两边的中国人要求祖国统一、骨肉团圆的强烈愿望。我们说,这部作品的倾向是正确的。另外,也有些舞蹈作品的思想倾向并不是那么鲜明,对它们也不必只从这一点去评价它的得失,只要它们的内容是健康的,就可以从认识作用、审美作用等方面,对它们作出适当的评价。

三、认识作用的大小。优秀的文艺作品应该是一部形象的生活教科书,因此是否具有认识作用及其作用的大小,也是我们在评论中所应注意的问题。一般来说,作品反映生活越真实、越丰富,它的认识价值就越高。音乐舞蹈史诗《东方红》(1964 年在北京首演)使人们认识到中国人民在马列主义、毛泽东思想指引下,经过艰苦卓绝的斗争,推翻三座大山,建立社会主义新中国的战斗历程。舞剧《文成公主》(1979 年中国歌剧院舞剧团在北京首演)帮助我们了解到在汉藏民族团结史上曾经作过贡献的英雄人物。而《喜背新娘》(1980 年四川省凉山彝族自治州歌舞团首演)则饶有风趣的介绍了凉山彝族人民在婚娶礼仪中独特的传统习俗和生活情趣。这些作品具有的认识作用是它们获得好评的一个重要因素。

四、审美价值的高低。艺术的特点是"寓教于乐",缺乏审美价值的作品,是不能发挥艺术的社会作用的。一部优秀的作品应具有较高的审美价值,它们所赞美的生活和道德情操能陶冶人的心灵,使人变得高尚,进而鼓舞他们为美好的生活理想而斗争。《水》、《追鱼》、《海浪》、《召树屯与楠木诺娜》等,赞美了诗意的生活和大自然,赞美坚贞的爱情,描绘了人情风习、民族特点,它们在观众中唤起了美感,唤起了热爱生活、热爱祖国的热情,同时又可以在欣赏中得到休息娱乐。再就是,艺术给人的美感是多方面的,有的崇高悲壮,有的轻松愉快,还有的抒情优美,只要健康明朗,都是广大群众所需要的。

五、形象是否生动感人。舞蹈是运用经过提炼美化的人体动作所构成的舞蹈形象反映生活,因此,形象鲜明生动与否,直接关系到作品的成败。一部作品尽管

政治倾向很好，内容正确无误，如果离开了形象的塑造，其结果往往是概念化的图解。所以，倾向必须通过栩栩如生的画面和生动感人的形象表现出来。我们在评价一部作品时，不能只凭节目名称和说明词里宣布的主题思想，以及表演过程中硬贴上去的标语口号，而主要看作品中的形象是否生动深刻地表现出作品的内涵。《荷花舞》、《孔雀舞》、《蛇舞》、《珊瑚舞》等之所以给人以难忘的印象，就是因为作品创造的形象非常新颖、生动，富于美感。

六、思想感情是否真挚饱满。唐代大诗人白居易在《与元九书》中谈到"感人心者；莫先乎情……诗者：根情、苗言、华声、实义。"他强调情感是文艺创作的基础。舞蹈是人们在思想感情高度激动时的形象表现，没有高度激动的情感就不可能产生动人的舞蹈形象，没有真挚而饱满的感情也难以给观众的心弦以强烈的震荡。所以，有情方有舞，凡舞必动情。我们在评论作品时，既不欢迎那种毫不动情又无形象的冷冰冰的政治说教，也不赞成那种难为群众理解的舞蹈家个人情怀的自我宣泄。我们希望在作品里抒发的是来自生活的激流之中，回荡在人民心扉深处的真情实感。这种情感既可以是壮怀激烈如大江东去，也可以是优美含蓄如小桥流水，但不管怎样，都应当能为群众所理解所接受，并能引起广大观众的情感共鸣，产生积极的影响。

七、艺术表现形式的完善程度。在创作中，我们提倡进步的思想内容和尽可能完美的艺术形式的统一。因此我国的舞蹈家们应当在继承和发展民族传统和民族风格的基础上，吸取国内外当代舞蹈家新鲜有用的创作经验，在深刻地理解创作规律，熟练地掌握艺术技巧的基础上，努力探索既能表现进步的内容，又为群众喜闻乐见的形式。我们的创作，应有鲜明的时代特色，力求构思新颖、结构完整、形象鲜明、风格清新，具有完美而独特的表现形式。

第四节　舞蹈评论的方法和常见模式

中华人民共和国建立以后，舞蹈艺术事业得到空前的全面的发展，随着创作、表演、教学的发展，作为反映和推动舞蹈艺术事业发展的舞蹈评论也在不断地发展。尤其是 1958 年由当时的中国舞蹈艺术研究会 (后改称中国舞蹈工作者协会和中国舞蹈家协会) 主办的舞蹈专业刊物——《舞蹈》公开出版，为舞蹈评论的发展提供了一块园地以后，作为舞蹈理论研究最活跃的一种因素和与舞蹈艺术实践联系最紧密的一种理论形态的舞蹈评论，也有长足的进步，对舞蹈艺术创作起到了积极的促进作用，为系统的理论研究提供了鲜活的材料。从几十年来在国内外公开

发行的《舞蹈》、《舞蹈论丛》、《舞蹈艺术》等专业刊物中,我们可以概括出舞蹈评论一些常用的模式和方法:

一、形象描绘法:运用文字或语言,形象地描绘舞蹈作品的内容、环境氛围、情绪情节发展的层次、舞蹈动作的风格特色、舞蹈演员的表演和技艺,以及整个作品所创造出的一种意境,以唤起读者的想象、联想,帮助读者和观众形象地感受和认识这部作品和表演者的技艺。有的还采取夹叙夹议的方法,一边介绍一边评议,引导读者和观众进行审美欣赏。如何士雄的《构思新颖的独幕舞剧——(魂)》(载《舞蹈》1980年第4期)对《魂》(编剧:朱国良、钱世锦。编导:蔡国英、林培兴、杨晓敏)的评论。文章以生动、形象的语言介绍剧情的发展、舞剧的结构和表现手段、手法后,指出"《魂》的编导者们独具匠心,既不以叙述故事情节取胜,也不以华丽的场面见长,而是紧紧抓住祥林嫂被赶出鲁家大门后一瞬间的思想感情来展开,着力开掘祥林嫂的内心世界。"另外,如章民新、孙天路合作的《探新》(载《舞蹈》1980年第2期)对舞剧《奔月》(舒巧、仲林、叶银章、吴英、袁玲编导)的评论,该文在集中形象地介绍了舞剧中主要的两个舞段的同时,边叙边议,指出该剧的主要艺术特点和创新之处,而后道出了此文评论的主旨:"举这两段舞作为例子,说明编导们形象思维的才能,他们集中力量倾注于创造人物的舞蹈形象,不拘一格利用各种手段去充分表现和抒发人物在特定环境中的思想感情,使每个人物通过个性化的舞蹈形象活生生地穿插在剧情发展变化当中。他们的探索是成功的。他们紧紧抓住了这个舞剧艺术创作的中心环节,为我们提供了很值得学习的经验。"其次,黄素嘉的《一首壮丽的生命之歌——观〈无声的歌〉有感》(载《舞蹈》1981年第1期)对《无声的歌》(编导王曼力、张爱娟)的评论也属此类。

二、分析品评法:对作品的形象描绘相对较少,主要篇幅用于对舞蹈家的艺术生活或对作品的思想内涵、舞蹈艺术表现手法等方面进行全面的或局部的分析剖解,指出其真伪优劣、高低深浅,有的还提出较具体的建议和设想,帮助编导和演员进一步提高作品的思想和艺术质量。如署名项珊的《〈中国革命之歌〉的成就与不足》(载《舞蹈艺术》1985年第一辑,总第10辑),文章分为三个部分:一、论成就,主要说这个作品是"时代的需要,时代的产物"、"显示了歌舞体裁的艺术生命力"、"现代化的舞台条件和声光设备丰富了舞台表现手段"。二、谈不足,论说了"艺术结构上的缺欠"、"艺术手法、艺术风格的不统一"和"缺少动人的艺术形象"。三、提看法和建议,主要有两点——"从《东方红》经验看艺术创作规律"、"要研究和把握音乐舞蹈史诗的艺术特性"。另外,隆荫培的《诗情与爱心——从陈翘舞蹈创作的特点谈起》(载1991年1月12日《文艺报》,后收入《陈翘舞蹈研究文集》第

27 页) 该文首先评述了陈翘的代表作《三月三》、《草笠舞》、《喜送粮》、《踩波曲》、《摸螺》以及《中国革命之歌》中的《海底焊花》；然后提出"浓郁的诗情和强烈的爱心，是陈翘的舞蹈作品所具有的共同特点；其后从舞蹈艺术规律特点、从社会主义文艺方向道路来评析陈翘艺术创作的发展和成长。"

三、书信对话法：以评论家与编导或演员书信往来对话交流的形式，或者以评论家单独一方寄语编导和演员的方式，来抒发和表达对特定作品或演员的评论和建议。如资华筠的《寄往西双版纳的一封信》和杨丽萍的《寄给北京的回信》(两文均载于《舞蹈》1980 年第 1 期)。资华筠在信中首先评议了杨丽萍在舞剧《召树屯与楠木诺娜》表演中所取得的艺术成就，以及她艺术成长的特点，其后，向她提出建议希望她"很有必要及时总结一下自己的实践经验"，以使她能够"更上一层楼"。杨丽萍的回信用了 3000 多字向资华筠叙说了自己成长的道路、在艺术上的喜爱、如何努力学习、如何创造角色……最后她说："'天才就是热爱加勤奋'。通过我自己的切身体会与实践，完全证实了这一点。"她还表示："我要像小蜜蜂那样勤奋地劳动，酿出最甜最香的蜜来，献给人民、献给伟大的祖国和伟大的党。"张平的《寻找个人独特的风格追求自己心中的艺术——给杨丽萍的信》(《舞蹈艺术》第 18 辑) 一文也属此类。

四、展开议论法：先从评价某一个作品开始切入，然后由具体作品所表现出的一两个突出的优点或问题，联系引申到同一类题材或同一类形式风格的作品，由点到面，展开议论评析。如赵国政的《舞蹈，寻求着自身的完善——〈踏着硝烟的男儿女儿〉对战争题材舞蹈的启示》(载《舞蹈》1986 年第 12 期)，文章从舞蹈《踏着硝烟的男儿女儿》的艺术成就和创作上的特色，谈到对过去战争题材舞蹈创作模式的突破。"《踏着硝烟的男儿女儿》好就好在它超越了救护过程的扶伤救死，或与敌人刀往枪来的英雄行为，通过对战争与和平、牺牲与生存、国家命运与个人命运、眼前利益与长远利益、一个人幸福与万人幸福的宏观观照与思考，抒发出人对于战争的态度，战争对于人的影响。"另外，刘青弋的《军营舞坛现状之思——从张继钢走进军营谈起》(载《舞蹈艺术》第 43 辑) 也是以一个作品或一种现象为发端，展开对部队舞蹈工作的议论。

五、综合评论法。对某一段时期内出现的某种可能会影响舞蹈艺术全局的现象加以归纳分析、提出问题，从理论高度予以评论，以引起舞蹈界的注意；或对某一重大舞蹈活动进行综合评介、全面估量，使广大读者观众及时了解这一舞蹈信息。如徐尔充的《呼唤精品——舞蹈创作面临的一个迫切问题》(载《舞蹈艺术》1992 年第 3 辑，总第 40 辑) 是在全国民族舞蹈创作研讨会上宣读的论文，在文中首先提出"舞蹈创作当前存在的主要问题是缺乏精品。舞蹈作品不仅数量不足，更为严重

的是质量不高,和国家的发展、群众的需要形成鲜明的反差。"接着提出舞蹈精品是"真实、鲜明、生动的舞蹈形象应当是将进步的思想倾向、深刻丰满的情感意蕴,寓于尽可能完美的形式——充满诗情、饱含乐感的人体动态之中,创造出的具有典型意义和审美价值的形象,即真、善、美交融统一的人体动态形象"其后,对如何创造精品,提出要"踏着时代的节律创造精品"、"在民族文化的厚土上创造精品"、"在广采博纳中再造精品"。余川的《求民魂索舞韵——全国民族舞蹈创作研讨会侧记》(载《舞蹈艺术》第40辑),记述了此次研讨会的主办单位、参加会议的人员、此次研讨会的主旨和研讨中所涉及的一些问题。再如罗辛的《当前中国舞剧创作的几个问题——第四届"荷花奖"引发的思考》(载2004年第6期《舞蹈》)对第四届"荷花奖"中的参赛的舞剧作品所凸现的一些问题提出了个人的看法:1. 对作品内容的思想层面有所忽视;2. 对形式的民族性关注较多而对内容的民族性关注较少;3. 即便有成就的年轻编导也大多善于编舞,不会做"戏";4. 舞蹈语汇缺乏独创性;5. 不少编导缺乏对音乐的准确理解。

六、印象评点法:从一个舞蹈作品在情感和思想打动评论者的最深的印象作出评论。如朱铃的《生命的舞动——〈云南映象〉之印象》(载2004年第6期《舞蹈》)一文就对《云南映象》提出给他的三点最深的印象:印象一:从"太阳"、"月亮"、"土地"和"火祭"、"朝圣"诸场显示出它是"气势磅礴的生命之歌"。"《云南映象》中的歌舞是生活在那片土地上的人们生命的呼吸,用歌舞演绎了生命的哲学。"印象二:"生活是朴实而浪漫的。《云南映象》用原生态的云南民间歌舞反映当地不同民族的生活,最大的特点就是真实。"印象三:"原始而现代。《云南映象》的内容是原生的,打动人的正是它的原始和真实。《云南映象》的手法是现代的,时尚的手法让古老的东西熠熠生辉,更容易走进现代人的心灵。"

七、本体解析式评论:从舞蹈作品本体构成的舞蹈动作、姿态、造型、构图、画面等的解析进行评论。如穆兰的《美不胜收的动态与造型——评舞蹈〈千手观音〉》(载2005年第4期《舞蹈》)对2005年的春节联欢晚会上由残疾人艺术团演出的舞蹈《千手观音》,集中在动态和造型的层面进行了评析。文章说:"舞蹈中的动态与造型,恰恰证明了'舞蹈是活动的雕塑,流动的画卷'这一名言,……由于编导张继钢独特的艺术创造,使静止的千手观音佛像,在舞蹈中动起来、舞起来、美起来、活起来了。……《千手观音》就是选用了中国古代敦煌彩塑的舞姿动态。身体在婀娜中呈现出S状的曲线体态,使女性的柔美和含蓄、流畅与优雅,尽显无遗。"在造型方面,"运用佛教丰富多彩的手势,利用21人纵列叠加,由一名女演员在队前静止模仿观音雕像,身后由数十名演员的手臂左右摆出不同高度的手臂姿态,在

灯光的配合下,宛如一尊'金佛'屹立于舞台之中,惟妙惟肖。正前的观音祥和、端庄,身侧无数的手臂,形成环状,如观音的佛光,似对人间众生伸出的关爱之手,像为化解困难伸出的援助之手,体现着善心、爱心产生出来的无比能量。"

八、深思总结式评论:一部作品得到成功,荣获奖励,很有必要总结创作成功的经验,这一般由作者来做,也可以由评论者进行论述。由于作者和评论者的角度和所处的地位不同,就可能产生不同层面的成功的经验,对今后的创作有多重的参考价值。如顾小英的《磨砺出精品——大型现代舞剧〈红梅赞〉的启示》(载2004年第8期《舞蹈》)对荣获解放军文艺大奖和国家精品工程剧目的《红梅赞》以一个"老观众"(评论家)的角度对它的成功进行了深思和概括。文章开头就提出"上乘之作,需经打磨,磨砺之下,方出精品。"其后,她从三个方面进行论述:"其一、艺术的生命在于创新。……其二、艺术品要有高质量。……其三、执著的打磨精神。……"文章结尾是"好事多磨,好戏也多磨,磨砺出精品。收获永远属于辛勤的耕耘者。"

九、倡导式评论:对优秀的舞蹈作品的褒奖是倡导,对一台具有艺术魅力的歌舞晚会的表扬是倡导,对某一种舞蹈品种的推荐也是倡导。如葛树荣的《"小舞蹈"的魅力——从云南红河州歌舞团〈民族歌舞晚会〉说起》(载2005年第6期《舞蹈》),就从一台以小舞蹈和小歌舞组成的歌舞晚会所具有的魅力,极力倡导多创作小型的节目。文章在评述、简介了12个该团的小节目后,针对当前"在全国各地都比较重视大舞剧、大晚会的创作,热心于大投入、大制作、拿大奖、获大荣誉与大收益的今天",明确地提出"在云南这样的边疆省份和少数民族众多的地区,作为主要是面向各民族群众、为基层服务的地州级歌舞团和市、县歌舞团,还应多倡导和注重对小节目的创作。这是由于:小节目篇幅小、需要的人力、财力投入少,能更好地适应云南这样的经济欠发达地区市场经济的运转和运作;同时,小节目需要的创作周期短、成活率高,在反映时代和反映现实生活方面能更及时、更迅速,也更便于到民族地区和基层演出,因而也更贴近生活、贴近群众、贴近实际。……"

十、诗体式评论:以赋诗一首的方式来表扬或赞颂一个舞蹈作品、一个舞蹈家的表演,常是一些大家的作为。如贾作光的《赞继钢大作〈千手观音〉》(载2005年第5期《舞蹈》):

> "千手观音舞风雅,
> 　手势无声真情洒。
> 　靓女俊男菩萨扮,
> 　纯情高尚走天涯。

继钢挚爱情不尽，
成功打造新奇葩。
东方神韵舞世界，
心语情深郁丽华。"

再如张苛的《杨丽萍——鸟的精灵》（载 1986 年第 12 期《舞蹈》）：

像青翠婀娜的竹子
你每个关节都在跳动

像晨雾拥护的星光
你频闪出节奏、韵味和美

系着土风升华 *
你给人一颗水晶心

表演的该是孔雀
你跳出了个鸟的精灵
（* 民族民间舞在外国有称为土风舞的。）

以上我们列出常见的十种评论的方法和模式，当然这还远不能穷尽所有的评论文章。应当看到，生活在不断前进，舞蹈艺术事业在不断丰富和提高，舞蹈评论家的生活阅历、专业修养、表达能力也在不断丰富和提高，舞蹈评论的方法和模式也必将随之发展创新，不论其方法、模式、形式、风格如何，只要能促进舞蹈事业的发展，具有科学性、可读性，持之有故，言之成理，就是值得肯定和欢迎的舞蹈评论。

第五节　舞蹈评论工作者的修养

开展科学的舞蹈评论，是发展有中国特色社会主义舞蹈艺术事业的一个重要环节，也是繁荣舞蹈创作，提高群众舞蹈欣赏水平的不可缺少的手段。提高舞蹈评

论工作水平的关键在于要有一支具有较高思想理论水平和丰富专业知识，能够正确贯彻"百花齐放，百家争鸣"方针，正确掌握批评标准的评论队伍。为了达到这个要求，作为一个舞蹈评论工作者，应当自觉地不断增强各方面的修养。

一、树立为人民服务的思想，学习科学理论，培养正确审美意识和职业道德。舞蹈评论是社会主义文化事业的一个组成部分，也是社会主义精神文明建设的一个组成部分，从事这项工作，应当坚持为人民服务，为社会主义服务的大方向，努力学习马列主义、毛泽东思想、邓小平理论和"三个代表"重要思想，掌握科学发展观，坚持社会主义荣辱观，培养正确审美观，做一个正直的评论工作者，在任何情况下都应当本着积极探索舞蹈艺术真谛的求实态度对待评论对象，尤其是在当今商品经济大潮翻涌的形势下，要坚持真理，不随风转舵；不受舞蹈作者、演出者、文化公司"送红包"的诱惑，而作出违心的虚假的评论。

二、要深入生活，学习社会，体认人生。舞蹈作品是舞蹈编导在深入生活有所感受之后创作出来的，评论工作者如果不了解社会生活，就不可能深刻地理解作品的内涵，也就不可能对作品作出正确的判断，不能反映出时代对舞蹈的要求。所以，茅盾先生曾说："一个批判家应当比作家具备更多方面的社会知识，更有系统的对社会生活的了解，更深刻地对社会现象的判断能力，然后才能给予作家以更有效的帮助。"⑤这是非常中肯的教诲。

三、掌握丰富的专业知识和精确的鉴赏能力。舞蹈的专业知识是多方面的，作为一个评论工作者，最好具有一定的艺术实践经验和较深的理论修养，既理解创作该如何真实地反映生活，也懂得创作该如何完美地塑造形象；既理解舞蹈艺术的基本特征，也懂得各个舞蹈种类、各种舞蹈体裁的作品所独有的特点，这样才可能作出准确、恰当的评论。另一方面，任何舞蹈现象的发生和发展，都有其历史的渊源。因此评论工作者对我国舞蹈艺术的历史应有比较全面的认识，对我国各民族各地区舞蹈的形式及其风格、特点也应当有尽可能多的了解。再就是，今日世界的科技水平和国际文化的交流，已经提供了学习全人类优秀舞蹈创作经验的可能，国外的一些创作方法、表演风格，也对我国的创作有越来越多的影响，所以评论工作者在条件允许的情况下，也要对国际舞蹈活动状况、各种风格流派的特点作比较深入的了解和研究，这样才可能使自己的眼界开阔，思路通达，判断准确。

如果一个评论者没有精确的鉴赏和判断能力，他的评论就不可能有什么独到见解，只会是人云亦云。所以，鉴赏能力对于一个专业评论工作者，实在是必须具备的基本能力。那么这种艺术鉴赏力从何而来，又该怎样进行培养呢？18世纪法国美学家狄德罗认为这种艺术鉴赏力是一种"由于反复的经验而获得的敏捷性"，

"是不断地观察各种现象而获得的。"⑥我国古代文艺评论家刘勰也说过："凡操千曲而后晓声,观千剑而后识器,故圆照之象,务先博观。"⑦意思是说,会演奏上千支曲子而后才懂得音乐,观察了上千把剑而后才会识别宝剑;所以全面观察的方法,务必要作调查研究。一个人"晓声"、"识器"的鉴赏能力,来自本人的艺术实践和他对事物的全面反复的观察比较。

四、正确处理和群众的关系、和舞蹈家(编导、演员等)的关系。一个正直的进步的评论工作者要十分关心群众的生活和斗争,透彻了解群众的心理状态和美学趣味,作为群众的代言人,向舞蹈家们反映人民群众对他们作品的评价、希望和要求;同时也要帮助观众认识作品和舞蹈家,提高他们的欣赏水平和审美能力。另一方面,评论工作者还应当是编导和演员的忠实朋友。他们之间应当相互学习,彼此尊重,怀着繁荣发展舞蹈事业的共同愿望并肩战斗。评论工作者要十分尊重编导和演员在艺术创造中所付出的艰苦劳动,对他们的作品要在经过认真细致的研究之后,作出科学的分析和公正的评价。除了充分肯定所取得的成绩和经验之外,对其缺点和不足应提出中肯尖锐的批评和进一步修改提高的建议,不过这种批评应是有分析的、充分说理的,是满腔热情、与人为善的。只有这样的批评才能收到积极的效果。相反,那种有哗众取宠之心,无实事求是之意,脱离了艺术分析,甚至泄私愤的恶意的粗暴的批评,是不可能对我们的事业带来好处的。当然,被批评者对待批评也要有正确的态度,首先应当虚心听取和认真研究来自各方面的意见,同时,对不正确或不准确的批评,可以进行正当的反批评,不过那种只许说好,不许说坏,一受到批评就火冒三丈的态度是不可取的。

五、坚持实事求是,多作艺术分析。舞蹈评论既然是一种科学活动,就应当实事求是,好就是好,坏就是坏,按照作品的本来面貌作出公正的评价。评论一定要坚持实事求是的原则,从形象的创造上作分析,在美学理论的深度上下工夫,根据舞蹈艺术创作规律,对内容题材、思想倾向、艺术形式、表现方法、技巧、风格等方面,作出全面的或有所侧重的评论,或发掘作品中有价值、有光彩、有创新的闪光之点,哪怕只是一点苗头,也应予以大力的肯定和鼓励,促使其迅速地成长;或检寻创作中带有某种倾向性或有普遍性的问题,进而总结提炼出一些带有规律性的意见,以促进创作的健康发展。

20世纪80年代以来,创作日趋繁荣,评论也随之不断发展。进入21世纪后,舞蹈创作、舞蹈演出市场、舞蹈艺术思潮都会日新月异,面对这种新形势,评论工作者更应该加强学习,积极工作,努力提高自己的思想艺术水平,争取为我国社会主义舞蹈艺术事业的发展多作贡献。

概念小结

舞蹈评论：根据一定的艺术原则和美学思想对社会生活中的舞蹈现象（舞蹈作品、舞蹈家的艺术生活、舞蹈艺术思潮、群众性的舞蹈活动等）进行赏析、鉴别、评论的一种科学研究活动。

舞蹈评论的任务：根据我国社会主义文艺的方向、方针，促进我国舞蹈艺术事业的繁荣和发展，并提高舞蹈工作者和舞蹈爱好者的舞蹈文化和艺术欣赏水平。

舞蹈评论标准：衡量和评价舞蹈作品、舞蹈家和舞蹈现象的思想和艺术价值的尺度。主要有：一、真实性的标准；二、社会功利标准；三、美感标准等。

舞蹈评论的方法：我国舞蹈评论常见的方法有：一、形象描绘法；二、分析品评法；三、书信对话法；四、展开议论法；五、综合评述法；六、印象评点法；七、倡导式评论法；八、本体解析式评论法；九、记述式评论法；十、诗体式评论法。

思考题

一、舞蹈欣赏和舞蹈评论的关系是什么？它们的各自特点是什么？

二、舞蹈评论的社会作用是什么？

三、如何做一个舞蹈评论工作者？

参阅观摩舞蹈作品

《第二届 CCTV 电视舞蹈大赛颁奖晚会》。

注释：

① 《罗丹艺术论》第 5 页，人民美术出版社 1978 年版。

② 参见狄其聪、王汶成、凌晨光：《文艺学新论》第 723—725 页。山东教育出版社 1994 年版。

③ 鲁迅：《并非闲话（三）》，《鲁迅全集》第 3 卷第 114 页。人民文学出版社 1956 年版。

④ 《普希金论文学》第 150 页，漓江出版社 1983 年版。

⑤ 茅盾：《新的现实和新的任务》，《人民文学》1953 年 11 期第 28 页。

⑥ 狄德罗:《论绘图》,《文艺理论译丛》第 4 期第 72、18 页。转引自江榕编《艺术欣赏指要》第 28 页,文化艺术出版社 1986 年版。

⑦ 刘勰:《文心雕龙·知音第四十八》。

第二十二章　新中国舞蹈艺术50年启示录

本章要义：

　　50多年来，中华人民共和国的舞蹈艺术事业在不断探索、不断发展的实践中，取得了历史性的巨大成功。中华民族舞蹈的复兴和发展繁荣是坚持贯彻先进文化前进方向的结果，是坚持发展社会主义的民族的舞蹈艺术道路的结果。但是，在成绩取得的同时，也有不少挫折和失败，值得我们深入思考和认真记取。随着时代的发展，随着我国改革开放的步伐日益加速，我国人民的精神生活和物质生活的水平日益丰富和提高，以及世界文化的频繁交流，我国的舞蹈艺术也要在坚持与发展优秀的民族传统的基础上与时俱进，建立面向现代化、面向世界、面向未来的科学发展观，推进民族的、科学的、大众的舞蹈艺术的更大发展。

第一节　创造与发展先进舞蹈文化的探索历程

　　中华民族是一个有着悠久文化传统的民族，在数千年前成书的古籍中就有远古时期先民们进行舞蹈活动的记载。我国封建社会的鼎盛时期，华夏各民族也曾创造出灿烂辉煌的舞蹈文化，遗憾的是，时至封建社会末期，由于种种历史原因（如国力日衰、宫廷乐舞活动逐渐为综合性表演艺术——戏曲所替代、民间舞蹈尚未形成能在城市舞台上生存发展的表演艺术、专业舞蹈家的队伍力量薄弱等等），作为一种本来颇具生命力的艺术品种的舞蹈艺术，在自身生存发展的力度、社会公众的关照度乃至当权者的支持度方面都日渐衰微，及至20世纪初到中华人民共和国建立以前的舞坛，虽还有几位前辈舞蹈家在积极活动，苦苦支撑，但毕竟人单势微，未能像戏剧、音乐等艺术门类那样，拥有较强的专业队伍和大量的观众。

　　新中国建立后，在国家文化部门的积极扶持下，新舞蹈艺术作为一门独立的艺术形式，开始跻身于社会主义新文艺之林，由此，古老而又年轻的新中国舞蹈事业，开始了不断探索、不断发展的复兴之路。

　　20世纪50年代初，我国中央和地方普遍建立起专业歌舞团体，独立而完整的艺术舞蹈作品大量涌现，成为新兴的歌舞团体演出节目中的重要组成部分。人民

群众特别是青年观众对舞蹈艺术也开始有所了解并产生了浓厚的兴趣。新舞蹈艺术事业在这种条件下得到了迅速发展,年轻的新舞蹈工作者也表现出高涨的学习热情和强烈的敬业精神,创作演出的舞蹈作品,具有浓郁的生活气息和强烈的时代精神,如《人民胜利万岁》大歌舞、《红绸舞》、《牧马舞》、《战士游戏舞》、《轮机兵舞》、《藏民骑兵队》和舞剧《乘风破浪解放海南》、《和平鸽》、《母亲在召唤》、《罗盛教》等。

新中国的民族舞蹈事业,最初就是在大力挖掘民族舞蹈遗产的基础上发展起来的。建国前后秧歌、腰鼓成了新文化的标志性艺术形态,似乎哪里在扭秧歌、打腰鼓,那里的人民就翻了身。接着中国各民族的民间舞蹈又走向世界,不仅在历届世界青年与学生和平友谊联欢节比赛时屡获殊荣,更主要的是,中国民族民间舞蹈散发出的魅力和风采,香飘全球,光照世界,年轻的舞蹈工作者和其他艺术家一起,被誉为"大使前的大使"。新中国的舞蹈艺术由于顺应了时代的需要得到了蓬勃的发展。继承和发展民族民间优秀舞蹈遗产是那个时期舞蹈工作的指导性方针,与此同时,学习借鉴前苏联在艺术团体建设、节目创作、人才培养等方面的经验,继承与借鉴双管齐下,编创出了大量的优秀舞蹈作品。这些作品大致可分两类,一类是在原有民间舞基础上加工改编的,如:《采茶扑蝶》、《跑驴》、《荷花舞》、《龙舞》、《孔雀舞》、《花鼓舞》等;另一类是运用民族民间舞的动作素材表现现实生活的新作品,如:《红绸舞》、《挤奶员舞》、《花儿与少年》、《快乐的啰嗦》等。这些作品在世界性舞蹈比赛和国内各种会演中受到广泛好评。

我国大型民族舞剧的创作和演出实践是从舞剧《宝莲灯》开始的,此后,随之而来的是《不朽的战士》、《小刀会》、《五朵红云》、《蝶恋花》、《湘江北去》等,这类舞剧具有浓郁的民族风格;《鱼美人》在当时虽被认为属于另一种类型的中国舞剧,但它在舞蹈化方面所取得的成就,给人们留下了深刻的印象。

在庆祝中华人民共和国成立15周年期间,中国舞坛异彩纷呈、千姿百态。先是在全军第三届文艺会演期间演出了《丰收歌》、《洗衣歌》、《三千里江山》、《野营路上》、《狼牙山》等一大批思想性、艺术性俱佳的舞蹈作品。接着,由我国舞蹈工作者自己创作演出的反映现代革命斗争生活,塑造现代人物的芭蕾舞剧《红色娘子军》、《白毛女》闪亮登台;与此同时,中国舞蹈界的精英和其他表演艺术家及群众歌手们合作,创作演出了大型音乐舞蹈史诗《东方红》。

正当中国的舞蹈艺术事业方兴未艾之时,妖风浊雾卷地而来,一时间,舞坛凋零,群芳暗淡,新生的艺术横遭戕害。但是,充满生命活力的舞蹈艺术和舞蹈工作者们是不屈不挠的,在文化大革命后期,一批具有生动鲜明的舞蹈形象的作品《喜送粮》、《战马嘶鸣》、《水乡送粮》、《我爱这一行》等摆脱种种束缚和羁绊破土而出,

被誉为是一束报春的红梅。

历史的车轮滚滚向前，倒行逆施的反动势力终被粉碎。阴霾散尽，冰雪化解，此后，中国的舞蹈艺术事业和中国舞蹈家们重又迎来了一个春风和煦的新时代。

进入新时期后，在为期一年零三个月的庆祝建国 30 周年献礼演出中，舞蹈艺术大放异彩。舞剧《丝路花雨》的出现，以一种既新颖又古老的"敦煌舞"风格打开了人们的眼界，"S"形曲线人体律动和"反弹琵琶"的姿态造型给人们的启示是：有着数千年文化艺术传统的中华民族，其古典舞蹈的风格和体系是多种多样的，绝非戏曲舞蹈一种。

在参加庆祝建国 30 周年献礼演出活动中，共有舞蹈节目 120 多个，既有反映了人民群众对粉碎"四人帮"的欢呼（《观灯》），也有对"四人帮"罪行的控诉（《割不断的琴弦》）；既有对老一辈革命家的歌颂和怀念（《为了永远的纪念》），也有对革命历史斗争和革命先烈的颂扬（《刑场上的婚礼》）；既有对劳动和幸福生活的歌颂（《看水员》、《喜雨》），也有外国童话题材（《卖火柴的小女孩》）和中国神话题材（《猪八戒背媳妇》）等作品。

1980 年在大连举行的第一届全国舞蹈比赛，是一次集中展示独舞、双人舞、三人舞创作水平和表演水平的比赛，这是建国 30 年来，中国舞蹈界首次举行这类性质的活动。通过这次比赛涌现出一批高质量的舞蹈作品，如三人舞《金山战鼓》；双人舞《再见吧！妈妈》、《追鱼》、《塔里木夜曲》；独舞《水》、《希望》、《敦煌彩塑》、《海浪》等。它们有的是在传统的基础上创新和突破，有的是巧妙而成功地借鉴了其他艺术的表现手法，人物形象鲜明，艺术风格清新，给人以较强的审美感受。此次参赛的作品，题材丰富、风格多样，现实生活、古代生活、神话传说、童话寓言、自然景物、花鸟鱼虫等都有所涉及，在反映生活的深度，塑造形象、表现手法的生动丰富方面都有所发展和突破。尤为可喜的是优秀人才的展现，中央和各地舞蹈团体和舞蹈院校，经过几年的努力，选拔、培养出了一批优秀的表演人才，在这次舞蹈比赛中大显身手。不少获奖演员，在此后一段时期中成为了舞蹈表演队伍中的优异人才，他（她）们的才艺大大提高了舞蹈艺术的整体水平和社会群众对舞蹈艺术的审美评价。

1980 年秋天在北京举行的全国少数民族文艺会演，集中展现了多年来我国艺术家们在抢救和整理民族艺术遗产、推陈出新反映现实生活方面的新成果。如壮族舞蹈《花山战鼓》、彝族舞蹈《喜背新娘》和《铜鼓舞》、高山族的《杵乐》等，都是在挖掘艺术遗产的基础上加以创新的。这些节目既具有鲜明的民族风格和浓郁的艺术特色，又有新的时代气息。还有一批作品，是运用传统的民族形式和表现手段

反映现实生活,如延边朝鲜族舞蹈《分配的喜悦》、广西彝族舞蹈《赶墟归来阿哩哩》等,生动地表现了新时期以来,农村经济的发展和少数民族地区人民生活水平不断提高后所带来的喜悦心情。

中国古代称之为"乐"的艺术,是一种音乐、舞蹈、诗歌相互交融配合,共同表达作品思想内容的艺术形式。这种形式有歌有舞、声情并茂,既可抒情,又能叙事,表现手段自由灵活,题材选择比较广泛,对内容的表达也比较充分,同时,又有较为强烈的审美感染效果。因此,歌舞艺术从古到今都深受我国人民群众的欢迎并广为流传。中华人民共和国建立后,这种艺术形式也受到重视,从迎接新中国诞生的《人民胜利万岁》大歌舞到音乐舞蹈史诗《东方红》,都是植根于中华民族传统的歌舞艺术形式,在新的生活内容的土壤里生长出来的瑰丽花朵。20世纪80年代以来,中国艺术家们本着弘扬民族文化的精神,深入挖掘民族音乐舞蹈的宝贵遗产,努力探索和扩展音乐舞蹈的艺术功能和表现领域,依据有关文字史料、古代服饰以及遗存的壁画、岩雕和墓室石刻中的舞蹈姿态,悉心研究,再度创造,陆续演出了《仿唐乐舞》、《编钟乐舞》、《九歌》等几部大型乐舞。与此同时继《东方红》之后,于庆祝建国35周年之际,创作演出了音乐舞蹈史诗《中国革命之歌》。

此后,载歌载舞的形式向地区化、通俗化的方向发展,出现了具有浓郁"黄土高原风情"的《黄河儿女情》、《黄河一方土》和"关东风味"的《月牙五更》,它们均以鲜明的地方特色和生动有趣的表演博得广大观众的喜爱。

1986年举行的第二届全国舞蹈比赛,集中展演了80年代以后创作的优秀舞蹈作品,比赛项目除独舞、双人舞、三人舞外,还有群舞,因此其规模大于第一届,形式和风格也更为多样。不仅如此,从一些优秀的作品(《海燕》、《奔腾》、《小溪·江河·大海》、《踏着硝烟的男儿女儿》、《雀之灵》、《小小水兵》)中,我们可以明显的看到,创作者对舞蹈化、个性化的追求更加自觉了。曾经长期担任政府文化部门的领导人、对音乐舞蹈艺术十分关心的老艺术家、中国文联主席周巍峙曾对第二届全国舞蹈比赛作如下评价:"在这次比赛中,新人新作不断涌现,且题材广、立意新、质量高,这本身就体现了舞蹈事业的繁荣。"所谓的"新","一是新的题材领域在不断被开拓,它表现在作品创作不局限于民族民间(舞蹈)的单一基础之上,不局限于一个故事、一个细节的简单再现,而是追求整体的表现力,表现一种精神状态,一种哲理,一种理想";"二是新题材促成了新的构思";"三是新的手法。""新的题材、新的构思和新的手法又形成了新的创作风格,参加这次比赛的大多数作品在思想性和艺术性上都上升到了一个新的高度。"尽管这一段话是针对第二届全国舞蹈比赛而言,但我们认为它也可作为对新时期以来舞蹈艺术创作的宏观总体评价。

新时期以来,中国的舞剧艺术同样得到了空前的发展,据不完全统计,在近 20 年间,我国从中央到各省、市、自治区的艺术团体,创作演出了大中型舞剧约 200 部左右,这些舞剧作品,题材广泛,形式多样,风格各异,无论在思想性、艺术性方面都比过去有较大的提高,使中国舞剧进入了一个新的历史发展时期。这首先表现在舞剧题材的新拓展,其中令人瞩目的一点就是许多舞剧编导都把自己的视点转向了古典的和现代的文学名作,从中汲取艺术的营养,选取可以改编成舞剧的题材。根据文学、戏剧名著改编创作的舞剧,人物形象都比较鲜明,内容亦有相当的深度。其次是形式、风格多样,表现手法广泛:戏剧式结构、篇章式结构、心理式结构;交响化手法、回旋式手法、色块状手法等都登台亮相,各显神通。随着舞剧艺术实践的不断发展,对舞剧艺术规律的认识、把握和研究也逐渐引起舞蹈界的重视,对舞剧艺术规律的深入探究,反过来又促进了舞剧艺术创作实践的提高。在 1988 年的舞剧创作研讨会和 1992 年的全国舞剧观摩演出期间,演出了多部有特色和有研究价值的舞剧,如《玉卿嫂》、《黄土地》、《高粱魂》、《春香传》、《人参女》、《阿诗玛》、《枣花》、《丝海箫音》、《森吉德玛》等,连同此前创作演出的优秀舞剧(《丝路花雨》、《召树屯与楠木诺娜》、《奔月》、《繁漪》、《鸣凤之死》、《祝福》、《铜雀伎》、《青春祭》等)来看,中国舞剧经过 60 年的探索和发展,从舞剧的表现形式和塑造舞蹈形象的舞蹈语言体系及其所采用的表现手法,可以说,已经逐步形成了以下几种不同的风格,即:中国古典舞剧、中国民间舞剧、中国现代舞剧和中国芭蕾舞剧。

由于舞剧比其他体裁的舞蹈作品可以反映更加广阔的社会生活,同时可以运用多种舞蹈艺术表现手段表现人物更为繁复的思想感情,塑造更加鲜明动人的舞蹈形象。新时期以来,它是许多舞蹈团体的舞蹈编导所热衷选取的创作形式。因之,中国的舞剧艺术得到了空前的发展。如果说,中国舞剧的创作和表演人才过去还比较集中在京、沪、穗、沈一带的话,如今,可以说已是群雄并起、遍地开花,其中,云南、甘肃、陕西、湖北、吉林、四川、广西等地十分引人瞩目。从文化部直属院团到各省、市、自治区,乃至少数民族自治州一级的歌舞团,从 20 世纪 90 年代以来,均有较高水平的作品出现。这表明,舞剧艺术——这种舞蹈艺术领域中需要较高专业水平才能驾驭的艺术形式,已逐渐为较多的舞蹈编导所掌握,它预示着中国舞剧艺术事业将有一个较大的发展。

新时期以来,全国性的历届舞蹈比赛、献礼演出和各类艺术节的不断举行,文华奖、群星奖、荷花奖、小荷风采、桃李杯、孔雀杯等舞蹈评比,全国舞剧观摩演出和全国少数民族文艺会演的举行等等,这些活动既大大地推动了舞蹈创作的发展和繁荣,也集中显示了这个时期舞蹈艺术所取得的巨大成就。

NO.22

　　仅以世纪之交的 2000 年 10 月举行的第二届中国舞蹈"荷花奖"舞剧、舞蹈诗比赛获奖的 9 部舞剧 (南宁市艺术剧院的《妈勒访天边》、上海歌舞团的《闪闪的红星》、兰州歌舞剧院的《大梦敦煌》、无锡市歌舞团的《阿炳》、山西省歌舞剧院的《傲雪花红》、宁波市歌舞团的《满江红》、武汉歌舞剧院的《山水谣》、辽宁芭蕾舞团的《二泉映月》和广州歌舞团的《星海·黄河》) 和 5 部舞蹈诗 (南京军区前线歌舞团的《妈祖》、云南保山地区歌舞团的《啊,傈僳》、延边朝鲜自治州歌舞团的《长白情》、广西北海市歌舞团的《咕哩美》和北京军区战友歌舞团的《士兵的旋律》) 来看,从题材到体裁,从形式和风格,都呈现出多样化的格局,而且大多数舞剧和舞蹈诗都属于高昂主旋律的作品,在给人以高度美感享受的同时,能给人在精神上以振奋和鼓舞。

　　进入 21 世纪,于 2001 年 9 月举行的第二届全国少数民族文艺会演中,42 台晚会就有 28 台舞蹈作品 (计有歌舞、歌舞诗、歌舞剧、舞蹈诗、舞剧等艺术体裁和样式)。这些作品鲜明、生动地表现出在新时期全国各族人民团结进取、奋发向上、建设更加美好的社会主义明天的精神风貌。题材内容的扩展,主题思想的深化,必然要求艺术形式和表现手段的创新。从会演中出现的一些舞蹈作品来看,已经告别了对民族民间舞蹈的简单整理、加工的历史阶段,而是根据反映和表现新的生活内容的需要,在以民族民间传统舞蹈的基础上,进行了大胆的艺术上的创新。大多数作者,在创作的过程中,能够做到借鉴外来表现手段和方法时与本民族的舞蹈风格特点紧密地融合在一起,因此,使人感受到既具有浓郁的民族风格又具有鲜明的时代的风貌。而一些舞蹈诗 (如湖南代表团的《扎花女》、辽宁代表团的《满族诗画》)、歌舞诗 (如海南代表团的《达达瑟》、甘肃代表团的《丝路彩虹》) 或歌舞剧 (如浙江代表团的《畲山风》、新疆代表团的《多浪之花》) 作品,多以表现各个民族自己独特的历史发展和劳动、爱情等繁衍生息的多彩的生活画卷。云南代表团演出的舞剧《云海丰碑》则以一对佤族和哈尼族男女的恋情所形成的与原有的民族传统习俗形成的矛盾冲突为贯穿线,反映和表现了佤族人民在解放后,在解放军的帮助下,告别了"刀耕火种"的落后生产方式和"砍头祭谷"迷信习俗,既提高了劳动生产力,又促进了各民族的团结的历史事实。舞蹈形象鲜明、生动,舞蹈表现手段有很多创新,因此具有较强的艺术魅力,受到观众的欢迎和喜爱。

　　中华民族舞蹈的复兴和发展繁荣是坚持贯彻了先进文化前进方向的结果。50多年来舞蹈艺术实践 (舞蹈创作和其他) 的基本经验是:

　　一、新中国的舞蹈工作者大多数具有高度的建设社会主义祖国的热情和社会责任感,他们的舞蹈作品与现实生活有着紧密的联系,从时代的要求和生活的需要

出发,舞蹈作品的大多数都能积极宣扬先进的思想文化。

二、对传统舞蹈文化(我国古典舞、民间舞和近现代新舞蹈)的继承;对外来舞蹈文化(芭蕾舞、现代舞的创作方法、表现手段和艺术技巧以及外国民族民间舞的保存、加工、发展的经验)的借鉴和吸收卓有成效;新中国的舞蹈艺术在继承和借鉴的基础上进行了创新和发展。

三、在舞蹈理论和评论工作中,重视对舞蹈实践经验的总结,对先进舞蹈文化前进方向的宣扬,对优秀舞蹈作品的褒奖,对不良倾向舞蹈作品的批评。在基础理论研究工作方面取得了许多开创性的重大的科研成果。在实践中成就了一批舞蹈理论人才。

四、舞蹈教育有较大程度的普及和提高,舞蹈专业教育,经过半个世纪的努力,逐步建立形成了自中等专业到大专、本科,再到硕士研究生、博士研究生的层次清楚、系统完整的教学体系。在重视舞蹈技术课程的同时,加强了对文化和舞蹈理论知识的学习,使得各类舞蹈人才辈出。

五、欣逢盛世舞蹁跹,兴旺发达的时代,极大地激发了群众的舞蹈热情,群众舞蹈的大发展,舞蹈文化的大普及使得全民族舞蹈文化素质得到了普遍提高。

总之,新中国半个世纪以来舞蹈艺术的发展和进步超越了历史上任何时代,新中国半个多世纪的舞蹈发展史是一部中华民族舞蹈复兴和发展的历史。

新时期以来我国舞蹈事业所取得的突出成就,是我国广大舞蹈工作者在舞蹈创作、舞蹈教学、舞蹈理论研究、舞蹈群众社会活动等艺术实践中遵循党所制定的"为人民服务、为社会主义服务"的方向,"百花齐放、百家争鸣",以及"坚持主旋律、提倡多样化"的方针政策所获得的。新中国的舞蹈事业之所以取得如此突出的成绩,其根本的原因,是我们坚持贯彻了先进文化的前进方向所取得的。

第二节　发展社会主义的民族的舞蹈艺术

50 多年来,中华人民共和国的舞蹈艺术事业在不断探索、不断发展的实践中,取得了历史性的巨大成功,历史的经验告诉我们,中华民族舞蹈的复兴和发展繁荣是坚持贯彻先进文化前进方向和坚持发展社会主义的民族的舞蹈艺术道路的结果。但是,在成绩取得的同时,也遭遇到不少的挫折和失败,值得我们深入思考和认真记取。因此,我们认为,有必要从过去 50 多年丰富的舞蹈艺术实践中,提取出一些带根本性的、足以影响全局的问题,加以研究和强调,以便使我们在今后的艺

术实践中,能够更加自觉地坚持正确的思想和方法、避免差错和少走弯路,把舞蹈艺术工作做得更好。为了更好更快地发展中国的舞蹈事业,应当调整好以下几个方面的关系:

一、舞蹈工作者、舞蹈艺术和时代、社会生活的关系问题

社会生活是舞蹈创作的源泉。舞蹈作品来源于社会生活,舞蹈作品是舞蹈作者和表演者以肢体动态为手段对社会生活的感受、反映和抒发。在过去的50年里,由于我们注意了这个问题,因此创作演出了相当数量的优秀作品,如:《红绸舞》、《荷花舞》、《不朽的战士》、《丰收歌》、《洗衣歌》、《观灯》、《一个扭秧歌的人》等。这是舞蹈创作的主流。不过,在某个时期,由于过于偏颇的导向,舞蹈创作也曾出现过在艺术思维、题材选择、人物塑造上过于狭窄的现象,影响了舞蹈艺术表现和反映社会生活的宽度和深度。经过不断的实践,我们认识到,生活是一个广阔的领域,是一个宽泛的概念:它包含古代生活和现代生活;直接生活和间接生活;物质生活和精神生活;显性生活和隐性生活等。舞蹈作者应当从这样的宽度和深度去认识、理解、把握和表现生活,也只有这样才能用精妙的舞蹈去展示这繁花似锦的大千世界。需要强调指出的是,舞蹈和社会生活之间并非只是反映和被反映的关系,它们之间的关系是双向能动互为影响的关系:一方面万紫千红的社会生活为舞蹈艺术提供了激动人心的素材,激发了创作者和表演者的创作热情;另一方面,舞蹈作品一旦问世,它就会反作用于社会。由于舞蹈是一种视觉艺术,同时又是一种饱含情感的动态艺术,视觉、动态、情感的叠加,就使得舞蹈具有了一种十分强大的动觉传感力和情感穿透力,就是说,一组情感强烈、动态鲜明、姿态优美的舞蹈,可以超越民族、语言、甚至文化习俗的障碍,使它的观众迅速受到传感,不仅如醉如痴,甚至情不自禁,体随舞动,跟着一起跳起来!这就是舞蹈特有的由形及神、由心到身、身心一致的传感作用。正因为舞蹈具有这种特殊的艺术传感作用,所以,如果引导得当,它在社会生活中就能起到一种良好的团结凝聚作用。由于它表达群体的统一精神,和谐而有序,所以它自然而然地成为万人狂欢会的主角,在成千上万人的群众大会上,大家踏着同一个节奏、舞着同一个姿态,用各自的身体唱着同一首歌,此时此刻,舞蹈的社会效应得到充分发挥。但是,任何事物都具有两重性,舞蹈也是如此;包括中国在内,世界上总有一些邪恶势力在利用舞蹈为非作歹,他们往往利用舞蹈特具的人体和情感的传感功能,以色情为诱饵,极尽迷乱、诱惑、腐蚀之能事,使涉世不深的年轻人和意志薄弱者落入他们的陷阱,在社会意识形态上与先进的社会主义的民族的思想文化为敌。还有的人,见利忘义,把舞蹈当作商品,只图经济效益,不管社会效应,只要来钱,什么都敢排,什么都敢跳,丧失了一个舞人的

良心。就是说,舞蹈对社会生活可能发挥两种不同效应:积极的——清醒、鼓舞、愉悦;消极的——迷乱、诱惑、腐蚀。

先进舞蹈文化有着广阔内涵的概念:主要指表现和反映社会主旋律的作品,也包括那些能满足人民群众多方面、多层次的精神文化的需求,能够使人们得到教育和启发,得到健康的娱乐和美的享受的多样化的作品。对于"主旋律"也应有明确的认识和理解。什么是社会的主旋律?江泽民同志曾精辟地概括为"四个一切",即:一切有利于发扬爱国主义、集体主义、社会主义的思想和精神,一切有利于改革开放和现代化建设的思想和精神,一切有利于民族团结、社会进步、人民幸福的思想和精神,一切用诚实劳动争取美好生活的思想和精神,都是社会的主旋律。

因此有责任心的舞蹈家应当从时代的要求和生活的需要出发,努力创造出先进的舞蹈文化,推动时代的发展。

二、继承传统与创新借鉴的关系问题

新中国的文化是社会主义性质的文化,也应该是民族的大众的文化。新中国的民族舞蹈事业,最初就是在大力挖掘民族舞蹈遗产的基础上发展起来的。从秧歌、腰鼓、龙舞、狮舞到《丰收歌》、《洗衣歌》、《快乐的罗嗦》再到《奔腾》、《黄土黄》、《一个扭秧歌的人》,中国各民族的优秀民族民间舞蹈艺术作品受到了国内外观众特别是中国各民族人民的热烈欢迎。新世纪之初,杨丽萍总导演并领衔主演的大型舞蹈诗《云南映象》取得了很大的成功。它的成功不仅在于向观众提供了一场具有较高品位的审美欣赏,也不仅在于创造和演出了一台思想性、艺术性俱佳的作品的同时,还获得了很高的票房收入;它的成功更加显示出了舞蹈艺术的强大功能和恒久魅力,显示出那些真正来自民间,来自人民群众心灵深处,饱含真情实感的肢体语言的强大表现力和情感穿透力,从而向人们告示:我们应当百倍珍视并继承发展那些真正的优秀的民族民间舞蹈遗产,使它们成为我们进一步发展中华民族灿烂文化的基石。

这部舞蹈诗之所以能成功,主要在于主创人同时又是主要表演者的杨丽萍执着追求、奋斗不止的艺术精神和对传统民族民间舞蹈准确的审美把握,以及在排练过程中的整合能力和自身的艺术表现力。从杨丽萍深入云南农村采风开始,到2004 年在北京上演,大约经历了两个年头,在运作过程中曾遇到许多困难、几经周折,方才成功。许多人都说没有杨丽萍就不可能有这部歌舞。我们最应该赞扬的是主创人潜心继承和发展优秀民族民间舞蹈传统的精神,有了这种精神,对待民族民间舞蹈的做法是可以多种多样的,搞"原生态"是一种做法;整合和再现传统的舞蹈形式是一种做法;运用传统的舞蹈形式和肢体语言来表现新的生活也是一种

做法；将传统舞蹈的元素加以拆分、重组、夸张、变形，从而在形式上获得观赏效果，只要不背离民族的审美心理，是不是也可以让它在实践中接受观众的取舍？所以我们觉得关键还是要有这种精神。

也有人认为《云南映象》是一个"民俗展览"，舞蹈性不强。在我们看来，舞蹈和民俗本不可分。舞蹈是一门历史悠久的艺术形式，也是一种动态的人体文化现象。在其发生发展的漫长岁月中，和民俗事象有着非常密切的联系，这种联系在少数民族的生活中表现得尤为明显，可以说，有民俗活动的地方就会有舞蹈活动，民间舞蹈的内容大多与民俗有关。民俗活动因为有了生动形象的舞蹈活动，不仅吸引了众多的参与者，而且保持了旺盛的生命活力；民间舞蹈也由于传统的民俗活动为其提供了特定的时空而得以连绵发展、永动不息。因此，由于深层的内在文化联系，千百年来民间舞蹈和民俗活动二者总是不即不离、相辅相成的共同发展着。正因为这样，所以有些外国舞蹈家就曾经把我国的民间舞蹈称之为"民俗舞蹈"，我们觉得这没什么不好，甚至认为，在有条件的地方，如果能建立一个以挖掘、整理、表现和保存民俗为其主要艺术目标的舞蹈团体，一定非常精彩。这就更能显示：舞蹈是一种文化！

为了弘扬民族精神、传播民族的历史文化和适应群众的审美习惯，需要继承优秀的传统；但是由于时代在前进，人类的科学文化水平不断提高，群众的物质生活、精神生活、审美情趣都在不断发展变化，所以，包括舞蹈在内的艺术，也要在继承民族优秀文化艺术传统的基础上，借鉴世界上其他民族和国家创造和发展优秀文化艺术的经验，来丰富本国本民族的文化艺术的创造能力，以求不断发展，与时俱进。

三、内容和形式的关系问题

新中国建立以来，一直以建设和发展社会主义的民族的舞蹈事业为努力方向，对于具体的舞蹈作品则追求正确的健康的思想内容和尽可能完美的形式的统一。多年来，许多舞蹈创作人员，积极而自觉地遵循这一原则，创作出了大量优秀的舞蹈作品，实践证明这是创造和发展先进舞蹈文化的一条基本经验。尽管这一基本经验已为多数人认同，但是在艺术实践中，由于种种原因，还会出现一些不能令人满意之处，给作品留下疵点。比如，有的作品过于看重舞蹈的观赏性和娱乐功能，在作品中填塞进大量与内容无关的表演性舞蹈，借题发挥，影响了内容的正确表达；有的布景过于华丽，脱离了规定情景。有的黄金灯频繁闪烁，让人眼花缭乱，干冰烟雾弥漫，整个剧场污染。有的人物在寒冷的北方衣不蔽体，脱离环境和剧情的暴露，损伤了人物形象。这都是形式背离了内容。有的作品虽然注意了内容的表达，但是却忽视了舞蹈艺术在表现社会生活和塑造人物方面的艺术规律，在艺术形

式和表现手段方面缺乏精雕细琢,构思无新意,情节不引人,舞蹈无特色,形象不感人,这属于内容离弃了形式。

随着舞蹈艺术表现能力的提高和舞蹈表现领域的扩展,舞蹈家经常运用舞剧的形式来改编文学、戏剧等名著,这当然是丰富舞剧剧目、拓宽舞蹈艺术的空间的好事,也是舞蹈家艺术水平提高的一种表现,实践证明舞蹈家们是有这种能力的,但是也有少数这类作品也存在着内容和形式不够协调的问题。这类问题主要表现为违背了舞蹈艺术的规律,没有充分发挥舞蹈艺术表现生活、塑造形象的特点。运用舞蹈艺术改变其他艺术形式的名著,不是简单的"翻译"和再现,也不是去繁就简,而应当是一种发现和再造,舞剧作者要以独具的慧眼去发现原著中舞蹈应当表现而又能够表现的部分,对原著内容和主题,进行提炼、集中、再创造,然后运用经过精心设计的肢体语言(而不是常见的未经提炼的哑剧动作)将它们表现出来。这样的改编和创造才可能充分发挥舞蹈艺术的表现力和感染力。

就舞蹈表演而言也有个内容和形式的统一问题。舞蹈表演的美学原则是以情带舞,以舞传情。这就要求内心的情感语言与外在的肢体语言的统一合拍。须知:舞蹈是一种通过肢体运动来表达内容的情感语言,在一定程度上,肢体因饱含情感而获得生命,情感因肢体运动而获得交流的手段。一个优秀的舞蹈演员的功力,也往往就表现在内与外、神与形、内心的情感语言与外在的肢体语言的统一程度上。

第三节　建立中华民族舞蹈的科学发展观

随着时代的发展,随着我国改革开放的步伐日益加速,我国人民的精神生活和物质生活的水平日益丰富和提高,以及世界文化的频繁交流,我国的舞蹈艺术也面临着一个如何在坚持与发展优秀的民族传统的基础上与时俱进,面向现代化、面向世界、面向未来的问题。

面向现代化,就是要求我们的舞蹈艺术随着我国社会主义现代化的节奏一起跳动,我们舞蹈工作者要与当代社会生活、与当代人民群众的思想感情有紧密的联系,我们的舞蹈作品要加强反映当代中国人民的现实生活,要表达我国人民在社会主义现代化建设中的理想、愿望和审美追求。我们的舞蹈作品要适应当代中国人民的审美需求。

但是,中国舞蹈的现代化绝不是现代舞化。我们在这里所说的中国舞蹈的现代化的现代和现代舞中的现代,完全是两个字面相同而内涵迥异的词语。现代舞和芭

蕾舞、各国各民族的古典舞和民间舞一样,是当今流行于世界各地的表演性的舞蹈种类之一,这种舞蹈由于其创始人的舞蹈美学观念是突破传统舞蹈的动作体系和审美规范,着力表现现代人的思想感情而被称作现代舞。一百多年来,这一舞蹈学派曾出现过不少优秀的舞蹈家和舞蹈作品,由于他们的劳作,在舞蹈如何扩大艺术表现力,如何表现现代生活等方面,对舞蹈艺术的发展确实做出过不少贡献。但是也有一些现代派舞者的作品由于太个性化、太抽象晦涩,难以为广大观众理解,和时代和群众的联系问题还没有很好的解决。还有个别现代派舞者在"创新"的幌子下,大搞低级、庸俗、色情等以腐朽充"新奇"的货色,应归为舞蹈垃圾一类的东西。而我们所说的现代化,特别关注的就是时代精神的问题,我们认为舞蹈当随时代,中国舞蹈的现代化应当具有民族特色:民族的内容、民族的形式、民族的审美情趣。

面向世界:首先我们要立足于把中华民族最优秀的舞蹈推向世界,使各国人民能了解和认识中国的社会主义舞蹈艺术,使他们得到审美感受的最大满足,从而让我们中华民族舞蹈艺术自立于世界民族之林。其次,要通过千姿百态的中国舞蹈让世界进一步了解中国,在这方面我们有很好的业绩,今后还会有更好的表现。面向世界是双向的,在我们把本民族优秀的舞蹈推向世界的同时,也应当学习借鉴国外的先进经验和丰富的舞蹈文化知识。不过学习应当是有选择的,借鉴也不是全盘西化,更不是被外来的舞蹈所融化和同化,"言必称希腊"的时代早已过去,不能以欧美艺术评判的标准来区分和评价我们舞蹈作品的高低,更要警惕腐朽、没落的舞蹈文化的渗透与污染。

面向未来:就是要建立和发展具有中国特色的社会主义舞蹈,使我国的舞蹈艺术得到更大的发展和繁荣。这也就是建立和发展民族的科学的大众的舞蹈艺术。

所谓民族的,就是要具有民族的风格和民族的特色,在民族舞蹈传统的基础上进行发展创造;民族舞蹈的新发展必将逐步打破古典、民间和现代的风格界限,而根据表现新的生活内容和塑造新的人物形象的需要,博采众长为我所用。这样,各种舞蹈的融合统一而产生新的风格,是中华民族新的舞蹈创作历史发展的必然。而与其他国家和民族舞蹈文化之间的交流、学习和借鉴外来优秀的舞蹈文化,则是促进我们民族舞蹈文化发展所不可或缺的滋养和动力。

所谓科学的,我们以为主要包含两方面的内容:一是要建立科学的正确的舞蹈艺术观,遵循舞蹈本体发展的艺术规律;二是舞蹈作品的内容要符合生活发展的历史规律,即要以先进的思想认识和分析舞蹈所反映和表现的社会生活现象,热情歌颂真善美,有力鞭答假恶丑;从而使我们的舞蹈作品能够在观众得到充分的审美感受同时,受到高尚的精神鼓舞。

　　所谓大众的,就是我们的舞蹈作品是为人民大众所创作的,要充分考虑到人民大众的审美情趣,以他们喜闻乐见的艺术形式和表现手法反映他们所关注的题材内容和生活事件,尽力做到高雅而不晦涩,通俗而不低下,易于大众所理解和接受。当前所倡导的"弘扬主旋律,提倡多样化"就是从广大人民群众建设社会主义精神文明和多方面的审美需求出发,所提出的繁荣和发展各个品种文艺创作的指导方针。

　　回眸半个多世纪中国舞蹈艺术的发展历程,真可谓几多曲折,几多艰辛! 今日终于踏上坦途,让我们坚持科学的发展观,不断努力,与时俱进,去呼唤灿烂的华夏舞蹈文化的伟大复兴!

概念小结

先进舞蹈文化:舞蹈艺术领域内一切顺应时代发展和群众审美需要的、能够促进舞蹈事业健康发展的思想、观念、理论、著述、作品的统称。如优秀的舞蹈、舞剧作品、正确地反映舞蹈历史和指导实践的理论著述、科学的舞蹈教育思想和教学实践、积极健康的社会舞蹈活动等。

社会主义的民族的舞蹈:中华人民共和国建立后党和国家对建设新中国舞蹈事业的总体要求。对舞蹈作品而言,强调社会主义的思想内容和具有民族特色的风格和形式。对整个舞蹈事业而言,要求各项舞蹈活动措施的目的和效果,不仅要有利于社会主义建设和发展的总方针,而且要为中国各民族群众喜闻乐见。

思考题

一、新中国舞蹈事业的巨大成就是怎样取得的? 它的根本经验是什么?

二、你怎样理解舞蹈艺术的现代化? 现代化是不是现代舞化?

三、请谈谈你对中国舞蹈艺术未来的发展。

参阅观摩舞蹈作品

歌舞《黄河儿女情》、音乐舞蹈史诗《中国革命之歌》。

NO.22

第二十三章 沿着先进文化的前进方向，
创建和发展中国舞蹈学

本章要义：

中华民族舞蹈的复兴和发展是我国舞蹈艺术全面成长所取得的，也是与我国舞蹈学科的建设和其所取得的成果是分不开的。

中国舞蹈学的建设必须沿着先进文化的前进方向。

舞蹈学是以舞蹈艺术这种特殊的社会现象作全面的、系统的、历史的研究的一种学科。它的研究范围包括舞蹈理论、舞蹈历史和舞蹈流传三大部分。

第一节 中华民族舞蹈复兴和舞蹈学的建设

当我们回顾近现代中国舞蹈发展的历史，使我们明显地看到 1949 年中华人民共和国的建立，开始了中华民族舞蹈文化复兴发展的历史新纪元。

当我们走过了 52 个春秋，进入 21 世纪的时候，我们会惊异地发现在这"弹指一挥间"我们中华民族的舞蹈艺术的繁荣发展和取得巨大的成就在中国舞蹈发展史上是空前的，这是我们每个中国舞蹈工作者都感到十分骄傲与自豪的。

如上章所述，在这半个世纪中，构成我们中华民族的 56 个民族的舞蹈艺术都得到了健康的发展和飞跃的进步，这不仅表现在各个民族舞蹈文化的历史传统得到了很好的保存和继承，同时，各个民族之间以及在向世界其他国家和民族的舞蹈文化的互相交流、学习、借鉴中，都得到了巨大的创新和发展。无论从舞蹈作品的内容还是舞蹈作品的艺术形式，都呈现出丰富多彩的格局，实现了题材、体裁、样式、风格的多样化。我们的舞蹈作品从内容方面，不仅在古代神话、传说、历史，近现代革命历史题材，有许多精品问世，而且当代社会繁复多样的生活，亦有广阔而生动的反映和表现。在舞蹈作品的体裁和样式方面，情绪舞、情节舞、舞剧、歌舞、歌舞剧、音乐舞蹈史诗、舞蹈诗、歌舞诗等都得到了充足的发展。而在舞蹈的风格方面，不仅有中国古典和民间风格的舞蹈作品，也有西洋芭蕾和现代舞风格的舞蹈作品——而且多数在创作中是沿着建立中国体系的芭蕾和中国现代舞的目标前进（或者说是在致力于芭蕾舞和现代舞民族化的实践）。我们创作和演出的舞蹈作品，

不仅受到了广大中国人民的欢迎,也受到世界各国人士的喜爱,它们在让世界各国人民了解新中国,以及增进中国和世界各国人民的友谊和团结等方面,都起到了不可忽视的重要作用。

中华民族舞蹈的复兴和发展,是我国舞蹈艺术全面成长所取得的,它既表现在舞蹈创作的繁荣,也表现在各种舞蹈人才的涌现,和各项社会舞蹈活动及舞蹈教育的广泛普及等,而这又与舞蹈学科的建设和其所取得的成果所分不开的。我们知道舞蹈学的建设需要具备两个基础条件:一是要有丰厚的舞蹈作品基础;二是要有一定的舞蹈理论基础。因为舞蹈的理论来源于舞蹈艺术的实践,是舞蹈艺术实践的科学概括和总结。没有舞蹈创作的繁荣,就不会有舞蹈理论的昌盛;而正确的科学的舞蹈理论又将对舞蹈创作予以方向和道路的引导,促进其健康地成长和繁荣发展。舞蹈艺术的实践离不开舞蹈家的舞蹈观,而舞蹈家舞蹈观又离不开舞蹈学理论观念的导向和指引。舞蹈学就是舞蹈理论的科学体系。我国舞蹈学科的建设,是从上个世纪80年代老一辈舞蹈家吴晓邦先生提出建立中国舞蹈学科的建设以来,在他的带领下,一批史、论研究人员和众多的学者、教授、编导家、表演艺术家们,经过艰辛的努力,取得了突出的成绩,迈出了创建中国舞蹈学的可喜的一步。新时期以来,我国舞蹈艺术的蓬勃发展,舞蹈创作的繁荣,舞蹈人才的辈出,是与我国舞蹈学建设密不可分的。但由于创建中国舞蹈学是一个庞大的系统工程,要创建具有中国特色的舞蹈学体系,还需要我们这一代全体舞蹈工作者共同努力,进行比较长时期的刻苦奋斗才能完成的历史使命。

第二节　中国舞蹈学的建设必须沿着先进文化的前进方向

新中国半个世纪以来舞蹈艺术的发展和进步超越了历史上任何时代,是一部空前腾飞的中华民族舞蹈复兴和发展的历史。新中国的舞蹈事业之所以取得如此突出的成绩,其根本的原因,就是在新中国建立后的不同历史时期,我们虽然经历了不同的曲折道路,受到过错误路线的干扰,但总的来看,基本上还是按照党所指引的文艺方针政策,坚持贯彻了先进文化的前进方向所取得的。特别是新时期以来我国舞蹈事业能有飞速的发展,是我国广大舞蹈工作者在艺术实践中遵循党所制定的"为人民服务、为社会主义服务"、"百花齐放、百家争鸣",以及"坚持主旋律、提倡多样化"的方针政策所获得的。

进入21世纪,特别是我国加入WTO组织后,大开国门,和世界各国在各个方

面更紧密的联系,使我国的改革开放进入了一个新的历史阶段。在舞蹈文化领域,如何牢牢把握先进文化的前进方向的问题,就不容置疑地摆在了我们每一个舞蹈工作者的面前。只有在思想认识上正确地解决了这个根本的问题,才有可能使我们的舞蹈艺术实践沿着健康的轨道得到进一步的繁荣发展。而这也正是我们舞蹈学研究首先要解决的问题。在当代中国,发展先进文化,就是发展面向现代化、面向世界、面向未来的,民族的科学的大众的社会主义文化,以不断丰富人们的精神世界,增强人们的精神力量。

在舞蹈创作领域,面向现代化,就是要我们的舞蹈作者在思想和行动上都要与时俱进,跟上时代的前进的步伐。要特别关心我国在社会主义现代化建设中的生活和斗争,紧密注视不断涌现出的新人新事,把选取现代的舞蹈题材和创作弘扬主旋律的作品放在首位;同时在艺术表现上,在继承民族传统和借鉴外来技巧和表现手段的基础上进行大胆的创新。只有这样,我们才能坚持先进文化的前进方向,才不至于落在时代的后面。据了解,我国有一些舞者认为欧美的现代舞是现代社会的产物,所以舞蹈的现代化也就应当是现代舞化。其实这是一种错误的认识,起码也是一种十分片面的看法。因为,从 19 世纪末 20 世纪初在欧美兴起的现代舞,经过 100 余年的发展,这个流派(严格来说并不能说是一个流派,因为往往一个舞者就是一种艺术观点、一种艺术主张,而且差别非常之大,有些还是带有根本性质的不同。为了讨论和述说的方便,这里暂且笼统这样称之。)呈现出非常复杂的情况,从艺术观点和创作实践看来,有的是先进的,与当代的生活有紧密的联系,走在时代的前面;有的则是落后的,远离了生活和时代,沉溺在"象牙之塔"的个人极其窄小的圈子里;也有的是很糟糕的,在"创新"的幌子下,大搞低级庸俗色情等以腐朽为新奇的货色,实属于舞蹈垃圾一类的东西。因此,我们对欧美各家各派的不同的现代舞,应当区别对待,吸取和借鉴其优秀的精华,拒绝和批判其糟粕,这才能使我们正常地健康地发展和前进。

信息时代的到来和卫星电视的走进千家万户,使得本就是"国际语言"的舞蹈更具有了世界性。舞蹈作品通过电波的载体,可以毫无阻挡地呈现在每一台电脑和电视的屏幕上,使各种肤色的人们很容易观赏到五大洲哪一个国家和地区的舞蹈演出。这也就给我们提出了一个如何面向世界的问题。对此问题,在我们文艺界有各种不同的议论。有人主张与国际接轨,就是以国际(西方、欧美)艺术评判的标准和审美要求来进行艺术创作和区分、评价作品的高低、优劣。有人则认为文化是不能接轨的,文化不同于科学技术和工商业,文化是一个国家和民族精神的象征,不同国家不同民族的文化是一个民族历史、民族心理、民族审美情趣所形成的,

一个国家和民族的文化是他们在世界赖以生存和独立的根本,因此,必须坚持我们国家和民族自己的文化特色。而各个国家和民族都努力发展各自的民族文化,世界才能呈现出多元的、色彩斑斓的、百花争艳的景象。我们认为坚持自己的民族文化特色,并不意味着不向外来的文化进行学习和借鉴,而是这种学习和借鉴必须和自己民族文化相融合,同时在融合中确立本民族文化为主体的地位,使外来的文化逐步实现民族化。其实,我们舞蹈界早就流传着"越是民族的才越是世界的"艺术观点,而我们所进行的舞剧艺术的移植、芭蕾舞民族化和欧美现代舞民族化的探索和实践,正是我们面向世界所作出的重大贡献。在舞蹈艺术面向世界的过程中,特别是在对外交流中,我们还必须以清醒的头脑来分辨什么是先进的有生命力的东西,什么是没落的腐朽的货色,而特别要警惕那些以"纯艺术"、"纯形式"、"纯动作"以及种种"新、奇、酷"等所谓的"新文艺思潮"的包装下所宣扬的反对舞蹈艺术要振奋和美化人的情感和思想,丰富人们的精神世界,增强人们的精神力量,而以腐朽没落的思想意识和生活方式进行的文化渗透。我们必须拿出具有"民族的、科学的、大众的社会主义文化"性质和品格的舞蹈艺术贡献给世界人民。

我们的舞蹈艺术将以什么样的姿态进入 21 世纪? 这也是我们舞蹈艺术如何面向未来的问题。新中国的舞蹈艺术按照党所指引的道路和方向,走过了半个世纪的里程,获得了举世瞩目突出成就。在这新世纪中,我们必须毫不动摇地坚持这先进文化的前进方向,在建立具有中国特色的社会主义舞蹈艺术的道路上,创作出属于民族的、科学的、大众的舞蹈作品(对此问题上章已有论述,请参阅,这里不再重复)。

半个多世纪的历史说明,我国的舞蹈艺术只有坚持先进文化的前进方向,才能得到复兴、繁荣和健康的发展。中国舞蹈学的建设也必须坚定不移地按照这个方向前进,才能建立起具有中国特色的舞蹈学,以期它在我国舞蹈事业的发展中,发挥它应有的积极作用和影响,使我们的舞蹈创作、舞蹈教学、各类社会舞蹈活动,按照正确、健康、科学的道路前进。

第三节　舞蹈学的研究对象和主要内容

舞蹈学是以舞蹈艺术为研究对象,对舞蹈这种特殊的社会现象作全面的、系统的、历史的研究的一种科学。舞蹈学有广义和狭义的两种解释:广义的舞蹈学是包含有舞蹈理论、舞蹈历史和舞蹈流传三大部分;狭义的舞蹈学专指舞蹈理论,因为它

是研究舞蹈历史发展和舞蹈流传的基础。我们这里所说的舞蹈学是广义的舞蹈学。

舞蹈理论：又分为基础理论和应用理论两类。舞蹈的基础理论，是研究和建设舞蹈学的根基，是进行一切舞蹈学科研究的基础。舞蹈应用理论则是舞蹈基础理论在各个舞蹈学科领域中艺术实践的运用。舞蹈的基础理论，主要研究舞蹈的艺术本质、舞蹈和其他艺术的共性和特性、舞蹈的审美特征、舞蹈和社会生活的关系、舞蹈的起源和社会作用、舞蹈的继承和发展、舞蹈的种类和体裁、舞蹈的内容和形式、舞蹈的创作过程和方法等。舞蹈的应用理论，主要研究舞蹈编导学、舞蹈表演学、舞蹈教育学等。随着时代和社会的前进、发展，以及各个学科的相互吸收和影响，舞蹈基础理论的研究不断地向多方面发展，不断产生新的学科，如从哲学、社会学(包括民俗学、伦理学、人类学)、美学、生态学、形态学、心理学、生理学的角度来对舞蹈艺术进行研究，形成和发展起来的有舞蹈哲学、舞蹈社会学、舞蹈美学、舞蹈生态学、舞蹈形态学、舞蹈心理学、舞蹈生理学等新的学科。

舞蹈历史：主要研究舞蹈艺术的历史发展过程及其规律，对历史上促进舞蹈艺术前进和发展的历史上一些著名舞蹈家和舞蹈作品做出客观的历史的评价。任何时代的舞蹈艺术的存在和发展都受其社会的经济基础的制约，受其社会政治、思想信仰、伦理道德、审美意识、文化艺术思潮等的影响，因此，研究各个历史时期、各个民族舞蹈艺术从内容到形式的发展和当时物质生活与精神生活的关系，以及各个国家、各个民族舞蹈文化交流活动的开展，对促进舞蹈艺术的繁荣发展亦是舞蹈历史研究的重要内容。舞蹈历史按纵线可分为各个时代的舞蹈史，如中国舞蹈史就有：古代舞蹈史、近现代舞蹈史、当代舞蹈史等；按横线可分为世界舞蹈史、地域舞蹈史、各个国家舞蹈史、各个民族舞蹈史等；按舞蹈艺术的形式和体裁可分为中国民间舞蹈史、中国古典舞蹈史、中国舞剧史、芭蕾舞蹈史、现代舞蹈史等。研究舞蹈历史，不仅是要增长我们舞蹈历史的知识，了解舞蹈历史的传统，更重要的是能够把握舞蹈历史的发展规律；研究过去是为了今天，而研究今天又是为了未来。

舞蹈流传：既是舞蹈艺术存在的方式，又是舞蹈艺术作用于人们社会生活的手段；既是舞蹈作品产生的起点，又是舞蹈作品创作和演出的最后归宿。舞蹈流传可分为两大部分：舞蹈交流和舞蹈传播。舞蹈交流主要包括舞蹈鉴赏学和舞蹈批评学等；舞蹈传播主要包括舞谱记录学、舞蹈电视学和舞蹈史迹再生学，以及舞蹈经营运作学等。

下面将一些主要舞蹈学科的内涵简述如下：

舞蹈哲学：是从哲学的高度研究舞蹈的一门学科。它主要运用自然知识、社会知识并结合舞蹈实践和舞蹈理论的研究成果，整体性把握，全局性观照，探究舞蹈

艺术带有根本性的一些问题。舞蹈哲学与舞蹈理论、舞蹈美学等互相交叉,但涉及的问题更为广泛和深刻。主要探究的课题有:什么是舞蹈;舞蹈作为一种身体文化的产生与发展的动力与本质特征;舞蹈反映和表现社会生活的特点和规律;舞蹈对生活的作用和影响;舞蹈与其他艺术的区别和联系等。以哲学的高度对舞蹈艺术一些根本性问题的研究和探讨,有助于舞蹈基础理论和舞蹈应用理论的更深刻、更全面地发展。

舞蹈社会学: 全面、整体地研究舞蹈艺术与社会的各种关系,包括从舞蹈到社会和从社会到舞蹈的双向探讨。诸如舞蹈的生产、传播、消费(接受)的社会过程,以及社会形态、社会文化心理、文化体制和舞蹈接受者的心态对舞蹈的形成、变化和发展的影响与制约。舞蹈社会学研究的对象范围还包括舞蹈的社会功能、舞蹈的社会管理、舞蹈发展趋势的社会预测以及舞蹈社会学思想史等课题。舞蹈社会学研究存在着多种多样的方法,主要有:哲学的方法,历史学的方法,系统论、信息论、控制论的方法,以及社会调查的方法等。对舞蹈社会学的研究有助于推进专业与业余舞蹈、表演性与自娱性舞蹈社会化的进程,使人们通过舞蹈的创作与表演、舞蹈的欣赏和自娱,达到身体和精神能量的释放、表现和创造,获得情感的满足和美的升华,进而达到人在社会中的一种自身解放。

舞蹈美学: 主要研究舞蹈的审美特性、审美规律、人和舞蹈的审美关系,以及人如何按照美的规律进行舞蹈审美活动等。具体含舞蹈美的本质和特征、舞蹈美的产生和发展、舞蹈美的构成和形态、舞蹈美的功能和作用,以及如何进行创造和欣赏舞蹈美等等。对舞蹈美的本质和特征的研究,是从舞蹈和其他艺术在使用的物质材料、形式表现手段特征,表现生活内容题材的范围、角度的特点以及社会功能作用等所具有的共性和特性的对比观照中,识别舞蹈美和其他艺术美的异同,从而把握舞蹈美的特征和本质。舞蹈美的产生和发展,与人类社会生活的历史发展紧密相连。从对生活的简单模仿再现到复杂的概括表现,从单一情绪和情节事件的展现到对人物内心情感精神世界的深层描绘,是舞蹈艺术从初级阶段到高级阶段的发展过程。各类舞蹈体裁的产生和形成,是舞蹈艺术适应社会生活前进和发展的必然,体现着舞蹈审美活动的客观发展规律。舞蹈美是舞蹈内容美和舞蹈形式美的高度统一。舞蹈美是通过舞蹈形式对表现和反映的社会生活内容所做出的审美判断和审美评价,从而体现出舞蹈作者对审美理想和艺术形式的追求。不同的舞蹈作品,呈现出阳刚美、阴柔美、欢畅美、崇高美、悲剧美、喜剧美等不同舞蹈美的形态。舞蹈审美功能是舞蹈美的功利性和舞蹈美的愉悦性的结合与统一。舞蹈艺术的认识、教育、娱乐、交谊、健身等作用都必须通过舞蹈审美的中介。舞蹈美育可

以培养人们,特别是青少年对舞蹈美的创造和鉴赏能力,并进一步从人体美到心灵美、情操美和品德美,起到潜移默化的作用。舞蹈美的创造,核心是舞蹈形象的塑造。舞蹈美的鉴赏重点是研究审美主体(观众)在对审美客体(舞蹈作品)进行鉴赏活动中所应具备的主客观条件、舞蹈审美的标准,以及舞蹈审美的时代性、民族性、阶级性和共同美等问题。

舞蹈生态学: 是一门研究自然和社会环境与舞蹈的关系的科学。它把舞蹈置于相互联系、相互作用的系统中进行宏观的、多维的综合考察,确定自然的或社会的诸多因素中哪些影响和制约了舞蹈,以及它们以何种方式、何种程度影响和制约着舞蹈的发生、发展及表现形式,以期通过这些探讨,对纷繁复杂的舞蹈现象进行解释,揭示舞蹈自身的规律。

舞蹈形态学: 是研究舞蹈自身动作结构形态和结构规律的学科。主要研究舞蹈历史文化形态和舞蹈艺术创造形态。前者主要是分舞种(历史存在的中外各种风格的舞蹈)来研究其外部形态中所沉积的美学原则及文化观念;后者主要研究舞蹈作品的分类原则、结构形态,以及其客观效应和文化品位等。

舞蹈生理学: 主要研究从事舞蹈专业的人体外部形态和内部机制的选择标准和方法,以及舞蹈过程中人体生理系统、器官、组织的一系列变化,舞蹈活动对人体各种机能的作用与影响等,以服务于舞蹈专业教学训练与创作表演活动,并服务于科学合理地开展业余舞蹈的自娱活动。对舞蹈生理学的研究在我国舞蹈界虽然起步较晚,但却受到各舞蹈专业院校的普遍重视,从多方面开展研究。在选择人才方面,对舞蹈学员身体各部分比例特征和体型的直观或数据测试,对生长发育中身高和身体各部之间的比例变化的分析预测,以及遗传因素的影响等的研究,为科学准确地选拔培养对象、减少错选或中途淘汰都有重要意义。在训练方面,重视人体生理结构的研究,认识人体运动的潜能和运动的极限,训练对身体各部发育与身材体型的影响关系;研究不同年龄阶段生理特征,尤其男女少年青春期变化所产生的生理及心理的一系列影响等等,对循序渐进因材施教,科学地安排进度,制定计划,改进课堂训练方法,提高训练效果,防止或减少训练误伤,使学员身心全面成长等都有显著的积极意义。从生理学角度研究舞蹈动作的力度、弹性、延伸性、控制力量、柔韧、灵敏度、爆发力与速度等,与各种生理因素如体型和肌肉型号、呼吸、血流等循环机能,神经调节与激素水平的关系与影响,对舞蹈基础理论的研究也将有所促进。对人体生理潜能与极限能力的研究,有助于编、导、教、学及表演活动中有科学依据地创造、开拓新技术、新技巧。此外,还将有助于改善训练设施和表、导演用的服装道具的设计与制作,提供生理学的各种数据。

舞蹈心理学: 主要研究舞蹈创作和舞蹈欣赏活动中的心理活动及其规律。舞蹈创作心理学重点研究舞蹈创作过程中的思维特征、选材动机及选材心理过程、个人审美心理在舞蹈结构及舞蹈语言创作的外在显现,以及舞蹈家的主客观条件(即对舞蹈创作的物质材料的把握和心理素质的优劣,对创作的影响等等)。舞蹈创作心理学既不同于一般心理学,又不同于一般的舞蹈专业技法理论,而是从"内化"(客观生活→主观感受)到外化(主观感受→舞蹈外化)的多次反复、撞击、选择、转化中研究舞蹈创作的内在规律及创作者创作的心理历程。舞蹈欣赏心理学重点研究舞蹈欣赏的审美通道、舞蹈审美过程、舞蹈审美活动中的再造想象及舞蹈审美主体的接受素质对舞蹈审美作用与影响等。舞蹈心理学有着广泛的研究课题,除重点以创作、欣赏活动中的心理活动及其规律为研究对象以外,其他如舞蹈教育心理学、舞蹈美学思想发展与社会认同心理的关系等,均属舞蹈心理学研究的内容。

舞蹈编导学: 是研究舞蹈编舞和导演(舞蹈创作过程)的特点和艺术规律的一门学科。舞蹈编导即舞蹈作品的作者,兼有编、导的双重职责。一个舞蹈作品必须经过舞蹈作者从社会生活中摄取题材,进行艺术构思,确定主题,提炼结构,捕捉形象到创作舞蹈语言,编排设计舞段,再通过排练,由演员完成舞蹈形象的塑造,并经过音乐、服装、灯光、布景、道具等的舞台合成,最后才能体现在舞台上和观众见面。因此,舞蹈编导除了是舞蹈作品的创作者和排练者之外,还是舞蹈作品从诞生到演出整个过程中的组织者和领导者。舞蹈编导的专业能力主要是对于舞蹈创作理论和舞蹈编导技巧的掌握。舞蹈创作理论主要包括:舞蹈编导的职能及应具备的基本理论知识,如舞蹈艺术的特性,舞蹈体裁的分类及其特点,舞蹈选材和舞蹈结构的原则和方法,编舞要点等。舞蹈编导的技巧包括:如何从社会生活中选择舞蹈的题材;如何根据舞蹈、舞剧的艺术特性对文学、戏剧作品进行改编;舞蹈、舞剧结构的能力;舞蹈语言的提炼、发展、变化和创新的技能;舞蹈画面和舞台调度的掌握;用舞蹈刻画不同人物性格、描绘人物的思想感情;如何进行排练以及如何最后舞台合成等等。由于舞蹈是一种具有高度综合性的艺术,因此要求舞蹈编导具有认识生活、概括生活的能力;善于运用舞蹈形象思维的方法捕捉舞蹈艺术形象、发挥丰富的舞蹈想象力和创造力;具有丰富的历史知识、较高的文学艺术修养,其中特别是和舞蹈有紧密联系的音乐、诗歌、美术、戏剧等艺术的理解、分析能力和较高的鉴赏水平。舞蹈编导是舞蹈审美创造的主体,运用舞蹈艺术的表现手段反映社会生活的美丑属性,塑造、体现着审美创造主体鲜明爱憎态度的,具有独特性格特征和思想感情的各种人物的舞蹈形象,创造出具有感人艺术魅力的舞蹈作品是其主要任务。为此,舞蹈编导除应具备专业知识、专业技巧和表现能力外,在其艺术生涯

中还必须始终注意生活素材和舞蹈语言素材的积累。舞蹈编导储存的材料愈丰富、信息量愈多，舞蹈艺术审美创造想象力才能得到充分的发展，才能不断地闪现出艺术创作灵感的火花，这是取得舞蹈创作成功不可缺少的物质基础和前提条件。

舞蹈表演学：是研究舞蹈演员创造角色、塑造舞蹈形象的特点和艺术规律的一门学科。舞蹈演员在舞蹈艺术的时间和空间中，以自身的不断流动的人体动作姿态和表情，按照舞蹈编导的艺术构思和具体编排进行二度创造，塑造艺术形象，完成舞蹈创作的全过程。舞蹈表演的物质材料是演员的身体，基本手段是由舞蹈动作组成的舞蹈语言。任务是通过舞蹈语言，综合音乐、舞台美术等手段，表现作品的主题内容，抒发人物的内心感情，描绘人物的性格，塑造鲜明生动的舞蹈形象。舞蹈表演的基础是舞蹈演员对舞蹈技能的熟练掌握和对作品中人物外部动作与内在精神世界的深刻理解。首先，舞蹈演员要具有经过严格训练能够达到自由灵活运动和控制身体的能力以及掌握具有高度表现能力的复杂多变的舞蹈技巧；其次，舞蹈演员还必须加强对社会生活历史、现状的了解和社会各阶层不同人物的观察、理解和体验，从而为塑造各种性格、多样情感的人物形象打下基础。这样才能根据编导的要求，在舞台上准确地表现出人物的情感和性格，经过二度再创造完成舞蹈形象的塑造。此外，舞蹈演员还应具有比较广泛的社会历史知识、较高的文化水平和文学艺术修养，以增强其对舞蹈(舞剧)作品中人物形象的分析理解和表现能力。其中，特别是必须具有较深的对音乐分析、理解和感受的能力，以使舞蹈作品中的音乐舞蹈融为一体，化为舞蹈语言的内心依据和丰富的内涵；另外，还必须具有较强的对美术(雕塑和绘画)的鉴赏能力和对其艺术表现手段(色彩、线条、造型、构图等)的了解，这不仅可以加强对于舞蹈服装、布景、灯光、道具的把握，同时还对于更好地加强舞蹈自身的造型性和形式美都有很大的帮助。舞蹈演员是舞蹈作品的体现者和最后完成者。舞蹈编导的创作设想、艺术构思，只有通过舞蹈演员的形体表现和艺术再创造才能成为具体的艺术形象。因此舞蹈表演实际上是一个不断进行舞蹈二度创造的艺术实践过程。

舞蹈教育学：是研究舞蹈教学规律及教学方法的学科，主要研究应用什么样的舞蹈教材和舞蹈教学大纲，以及采用什么样的组织形式和规范的方法，来培养训练舞蹈人才，传授舞蹈技艺，以促进舞蹈的流传与繁荣发展的一门学科。舞蹈教育根据不同对象和不同目的，可分为业余舞蹈教育和专业舞蹈教育两种类型。业余舞蹈教育，以广大舞蹈爱好者为对象，普及舞蹈文化开展自娱性舞蹈活动为其主要目的。实践证明，舞蹈教育是促进人们身心健康全面发展的重要手段之一，能使幼儿动作协调，反应灵敏，有力地促使大脑迅速发育成长。使成年人筋骨柔韧，肢体强

健。舞蹈能使人振奋精神、陶冶性情、进行情感交流，增强人们之间的团结友爱和社会凝聚力。舞蹈教育，是美育的重要手段，对人们道德情操的教育有深远的影响。专业舞蹈教育，主要为专业舞蹈团体培养高质量的各种舞蹈人才，进行舞蹈基本能力和舞蹈技巧的系统、规范、科学的训练，同时还进行文化和文艺理论知识的学习。高等舞蹈教育机构还将艺术实践与艺术科研紧密结合起来，向舞蹈艺术更广更深更高的领域探索。舞蹈教育的传授方式有多种：家族、社团的口传身授；舞蹈家收授学徒和私立公助的舞蹈学校；专业和业余的舞蹈训练班；国家及省、区的专业舞蹈院校；幼儿园、小学、中学直到大学的舞蹈美育教育；不同民族、不同地区传统节日的群众舞蹈活动中的互教互学；电视等现代化的传播手段进行的舞蹈普及教育等。

　　舞蹈史学：是研究舞蹈艺术产生、形成、变革与发展的一门学科。它主要通过舞蹈艺术的历史发展过程，探寻其特殊的艺术发展规律，并对历史上的一些著名舞蹈家和广泛流传的舞蹈形式和舞蹈作品作出客观的历史的评价。舞蹈史学的研究对象一般包括舞蹈起源学、原始舞蹈史、古代舞蹈史、近现代当代舞蹈史。所采用的方法有纵向编年式通史和横向展开式断代史。此外，也有从国家（如中国舞蹈史、印度舞蹈史）、民族（如藏族舞蹈史、俄罗斯舞蹈史）、地区（如东南亚舞蹈史、非洲舞蹈史）、形式种类（如芭蕾史、社交舞史）、题材体裁（如军事舞蹈史、舞剧史）等等特有视角进行舞蹈史研究的。由于舞蹈是人类社会中起源最早的文化艺术形式之一，直接反映着人们在社会生活与劳动生产中产生的情绪、情感和思想，因而成为社会交往、风俗习惯、图腾（或英雄）崇拜、宗教（或巫术）信仰的重要表达方式和不可缺少的组成部分。因此，舞蹈史学为社会科学许多部门，如人类学、社会学、民族学、民俗学、哲学、美学、宗教以及文学、戏剧、音乐、美术等其他文艺门类史学者所关注。舞蹈是一种动态性的时空综合艺术，在空间展现的同时又在时间中流逝，因此研究舞蹈史的难度大。但它又是一个由众多的人在长时间内所从事的社会性实践活动，故而也有其轨迹可寻。舞蹈史研究的一般途径和方法有：(1) 从文物考古的成果中去寻求形象性的舞蹈史资料，如洞窟壁画、岩画、墓室绘画、出土文物上的图样纹饰以及早期象形文字等。(2) 从神话传说、历史典籍及文学作品中寻找和积累文献资料，作为与形象史料的相互印证的根据。(3) 从社会调查入手，在现存的民族民间舞蹈和它们与社会生活的联系中寻找活的史料。我国许多边远地区，直到 1949 年中华人民共和国建立后，还处在人类社会发展从农奴制到封建制的不同阶段里；就世界范围考察，也有许多至今仍生活在原始社会时期的部落，这些被恩格斯称之为"社会的化石"中的舞蹈活动，也就成了保存古老社会的"舞蹈化石"，

为舞蹈史的研究提供了活的资料。

舞蹈鉴赏学：是研究人们观赏舞蹈演出审美活动的特点和规律的一门学科。人们观赏舞蹈演出是一种精神活动，是对舞蹈作品审美感受、体验和理解的整个过程。舞蹈观赏离不开舞蹈形象，也是观众对审美客体进行形象思维的过程。观众欣赏舞蹈和作者进行舞蹈创作的过程恰恰相反：作者进行创作，首先是从生活的感受开始，有了主观情感的激动，才能获得题材，形成主题，运用各种艺术手段，塑造出舞蹈形象；而观众欣赏舞蹈作品，却首先从对舞蹈形象的感知开始，通过人物在舞台上的动作及其所表现的思想感情，使观众受到艺术的感染，激发起情感的冲动，进而才能体会、理解作品所反映的生活内容及所表现的主题思想。舞蹈鉴赏也是一种具有创造性的审美活动，观众在观赏舞蹈作品的过程中往往会联系自己的生活经历，激发起记忆中有关的印象经验，引起情感上的共鸣，通过一系列的想象、联想等形象思维活动，来丰富和补充舞蹈作品中的舞蹈形象，从而能在观赏舞蹈作品的过程中体会到更为宽广的生活内容和深刻的思想含义。

舞蹈批评学：是研究人们在舞蹈鉴赏的基础上，对舞蹈作品进行审美判断和审美评价的特点和规律的一门学科。舞蹈批评是人们以一定的世界观和艺术观（舞蹈观）对社会中的舞蹈现象（舞蹈创作、表演、舞蹈艺术思潮、群众舞蹈活动等）进行审美评价的一种活动。它的主要任务是通过分析研究舞蹈艺术实践中成功的经验、失败的教训、艺术发展中的倾向以及存在的问题等，以推动舞蹈实践活动正常、健康的发展；同时帮助和引导广大人民群众提高对舞蹈的鉴赏能力。

舞蹈记录学：是研究运用什么样的手段和方法把舞蹈记录和保存下来的学科。由于舞蹈是一种时间性、空间性的以人体动作作为主要表现手段的动态的造型艺术。舞蹈表演一结束——舞蹈动作的终止，舞蹈即不复存在。为了把舞蹈作品保存下来，以适应舞蹈教育和普及舞蹈文化的需要，自古至今不少人对如何更好地记录舞蹈进行着不断的研究和探索，采用多种不同的方法。一种是用文字或舞蹈术语的方法，如中国古代用"招"、"摇"等字或用"雁翅儿"、"龟背儿"等词汇，近代也有用"双飞燕"、"倒踢紫金冠"等词汇来代表某一特定的舞蹈动作。但由于文字、词汇缺乏直觉的形象，如不经过专门的学习，就不知所指的是什么，年代一久极易失传。一种是用类似记录音乐的五线谱的方法，用线条、符号或图文来记录舞蹈动作和方位变化的"舞谱"记录法，此法比上种方法有所进步，但它比较繁复，不经比较长期的学习很难掌握，另外也因记录速度太慢，故而较难推广。还有一种是在我国舞蹈出版物中比较普遍采用的被称为"舞蹈场记"的记录法，它用文字说明并配以音乐曲谱、动作分解图、场记地位图、服装道具图等把舞蹈作品记录下来。这种方法比

舞谱法容易普及一些，但记录和用它来学习舞蹈也很费事和麻烦，而且也不能解决舞蹈风格、动律的特点问题。目前大家认为电视录像法是比较好的方法，因为这是一种再现直观形象的方法，使用起来也简便易行。随着录像机和光盘机的普及，用录像带和光盘来记录、学习舞蹈已经是大多数人能做到的了。所以从实际来看用电视录像法来记录舞蹈，是目前最受群众欢迎，也是最有发展前途的方法，很值得我们对其进行深入一步的研究。

舞蹈电视学：是研究由舞蹈艺术和电视艺术相结合而产生的新的艺术品种——舞蹈电视的特点和规律的一门新的学科。电视是目前大众化的传播手段，特别是卫星天线的使用，电视中播放的节目，能够传播到世界的每一个角落，这就为舞蹈艺术的大普及、大交流开创了极大的可能性，使舞蹈这本来是最有群众性的艺术能更加充分发挥它特有的社会功能和作用。电视继承了电影一切艺术表现手段的特长，而且比电影有更为快捷、简便的优势，再加上电子技术的新进展和电脑制作的相结合，就使得电视艺术有了更为丰富多样的艺术表现手段。电视录像不仅是记录舞蹈、保存舞蹈和传播舞蹈的一种方法，而且由舞蹈和电视相结合的不断进行的艺术实践，已经产生出一种名为"舞蹈电视"（"DTV"）的新的艺术品种。在舞蹈电视片中已经有了"舞蹈舞台纪录片"、"舞蹈专题片"、"舞蹈艺术片"、"舞蹈教学片"、"地域舞蹈风情纪录片"、"舞蹈故事片"等不同体裁的作品。由于电视要比舞蹈舞台有着无限大的艺术空间，在声、光、构图、画面造型，以及镜头变化组接等电视导演、电视摄像手法的创新和运用，可以产生出在艺术表现上更为强烈、更为浓郁、更为突出的特殊效果，能使观众在精神和情感上得到舞蹈审美感受的更大的满足。

舞蹈史迹再生学：是研究如何把遗存在古代文字、史料、壁画、岩画、崖画、画像砖石、舞俑、雕塑等中的舞蹈形象由静止的舞蹈姿态复活再生为运动着的舞蹈的一门学科。由于过去没有科学、先进的记录舞蹈的方法，除了口传身授以外很难把舞蹈的动态形象保存下来。但是在我国现存的历史文献和历史文物中还保存有大量的古代舞蹈形象的资料，所以如何把它们在舞台上或舞蹈活动中再生和复活起来，是继承我国古代舞蹈文化遗产的一项很重要的工作。自20世纪50年代我国舞蹈家已开始着手进行这方面的工作，而进入80年代以来则有更多的舞蹈家和舞蹈团体进行这方面的研究和艺术实践，出现了像舞剧《丝路花雨》复活再现了盛唐时期的"敦煌舞"；《仿唐乐舞》复活再现了唐代的《柘枝舞》、《剑器舞》、《踏歌》等；《编钟乐舞》复活再现了古楚文化特色的乐舞《农事组舞》、《武舞·出征》、《大飨礼·楚宫宴乐》等；《宗清乐舞·盛世行》则把一台大型清代的宫廷乐舞再现在现代的舞

台上,使观众看到了康乾盛世的"庆典"、"星祭"、"打鬼"、"南巡"、"演乐"、"秋狝"等歌舞乐表演的宏伟场面。无疑,把一些古代舞蹈的史迹复活再现,是今人根据历史资料所进行的再创作,不可能是原来舞蹈的真实面貌,就是所依据的舞蹈形象资料,也是静止的单一的姿态造型,要把它动起来,就需要一系列的舞蹈姿态并要在合乎动律的基础上把它们联结起来,而这绝不是想当然就可以做成功的。这需要做大量的研究工作,只有对古代的社会生活、民俗风情、文化艺术特色有了深刻的认识了解和体会,才有可能完成这项工作,较好地使复活再现的古乐舞具有那个时代的特点和历史的风貌。

舞蹈经营运作学: 进入新时期以后,随着从计划经济向市场经济的转轨,舞蹈创作和演出也逐步转入文化市场的经营和操作。所以如何既要坚持舞蹈创作和演出的先进文化的前进方向,又要充分考虑和照顾广大人民群众对舞蹈审美多方面的需求;既要把其社会效益放在首位,同时又不能不考虑其经济效益,如何把社会效益和经济效益结合与统一起来,就摆在了每一个舞蹈团体组织和领导者的面前。这就要从舞蹈创作的选题开始,直至将舞蹈作品搬上舞台演出,都要遵循当前市场运作的规律,做好舞蹈新作的传播前的传播和传播后的再传播,充分发挥各种新闻媒介和多种媒体的作用,以使舞蹈新作得到广泛的流传,能够发挥其本身的社会作用和价值。

第四节　舞蹈学与舞蹈基础理论

舞蹈学各个学科的建设都离不开舞蹈基础理论的根基,就像建一座高楼大厦必须有牢固的地基一样,否则这座楼是建造不起来的。如什么是舞蹈?什么是舞蹈的艺术本质?舞蹈是从哪里来的?人为什么要创造舞蹈?人又是怎样创造了舞蹈?舞蹈和其他艺术有哪些共性?又有哪些特性?舞蹈都有哪些种类?舞蹈和人们的社会生活有什么关系?……问题都与舞蹈的各个学科紧密相连,只有对这些问题有符合客观实际的认识和了解,也就是具有了正确的科学的舞蹈观,才能使各个舞蹈学科的研究和建设沿着健康的轨道前进。当然这里还必须有一个前提,那就是舞蹈的基础理论必须是正确的、科学的符合舞蹈本身客观实际的理论,因此它**必须是建立在人民大众的立场和辩证唯物主义、历史唯物主义观点和方法为基础上的理论。因此,不管你今后从事哪项舞蹈工作,从事哪项舞蹈学科的研究工作,必须先打好舞蹈基础理论的根基,才能保证你能够顺利地达到胜利的彼岸,对舞蹈**

事业作出突出的成绩。

概念小结

舞蹈理论:主要研究舞蹈艺术和现实生活的关系,舞蹈艺术的特征,舞蹈艺术的发展规律等问题。其中又分基础理论和应用理论两部分。

舞蹈历史:主要研究舞蹈艺术的历史发展过程及其规律,对历史上促进舞蹈艺术前进和发展的历史上一些著名舞蹈家和舞蹈作品做出客观的历史的评价。

舞蹈哲学:是从哲学的高度研究舞蹈的一门学科。它主要运用自然知识、社会知识并结合舞蹈实践和舞蹈理论的研究成果,整体性把握,全局性观照,探讨舞蹈艺术带有根本性的一些问题。

舞蹈社会学:是舞蹈和社会学相结合的一门学科。全面、整体地研究舞蹈艺术与社会的各种关系,包括从舞蹈到社会和从社会到舞蹈的双向探讨。

舞蹈生理学:是舞蹈学和生理学相结合的一门学科。主要研究对从事舞蹈专业的人体外部形态和内部机制的选择标准和方法,以及舞蹈过程中人体生理系统、器官、组织的一系列变化,舞蹈活动对人体各种机能的作用和影响等。

舞蹈心理学:是舞蹈学和心理学相结合的一门学科。主要研究舞蹈创作和舞蹈欣赏活动中的心理活动及其规律。

舞蹈生态学:是一门研究自然和社会环境与舞蹈的关系的科学。

舞蹈形态学:是研究舞蹈自身动作结构形态和结构规律的学科。

舞蹈美学:是舞蹈和美学交叉结合形成的新学科。主要研究舞蹈的审美特征、审美规律、人和舞蹈的审美关系,以及人如何按照美的规律进行舞蹈审美活动等。

舞蹈编导学:是研究舞蹈编舞和导演(舞蹈创作过程)的特点和艺术规律的一门学科。

舞蹈表演学:是研究舞蹈演员创造角色、塑造舞蹈形象的特点和规律的一门学科。

舞蹈教育学:是研究应用什么样的舞蹈教材和舞蹈教学大纲,以及采用什么样的组织形式和规范的方法,来培养训练舞蹈人才,传授舞蹈技艺,以促进舞蹈的流传与繁荣发展的一门学科。

舞蹈鉴赏学:是研究人们观赏舞蹈演出审美活动的特点和规律的一门学科。

NO.23

舞蹈批评学：是研究人们在舞蹈鉴赏的基础上，对舞蹈作品进行审美判断和审美评价的特点和规律的一门学科。

舞蹈记录学：是研究运用什么样的手段和方法把舞蹈记录和保存下来的一门学科。

舞蹈电视学：是研究由舞蹈艺术和电视艺术相结合而产生的新的艺术品种——舞蹈电视的特点和规律的一门新的学科。

舞蹈史迹再生学：是研究如何把遗存在古代文字、史料、壁画、岩画、崖画、画像砖石、舞俑、雕塑等中的舞蹈形象由静止的舞蹈姿态复活再生为运动着的舞蹈的一门学科。

舞蹈经营运作学：是研究如何遵循市场运作规律对舞蹈创作和演出进行经营和操作，以使得舞蹈作品得到广泛的传播，充分发挥其社会作用和价值的一门学科。

思考题

一、中华民族舞蹈复兴的基本原因是什么？

二、为什么中国舞蹈学的建设必须沿着先进文化的前进方向？

三、我们的舞蹈艺术如何与国际接轨？

四、什么是"民族的、科学的、大众的舞蹈艺术"？

五、在中国舞蹈学建设中你想从事哪项研究工作？计划作出哪些贡献？

参阅观摩舞蹈作品

舞蹈诗《云南映象》。

中国舞蹈学结构框架图表

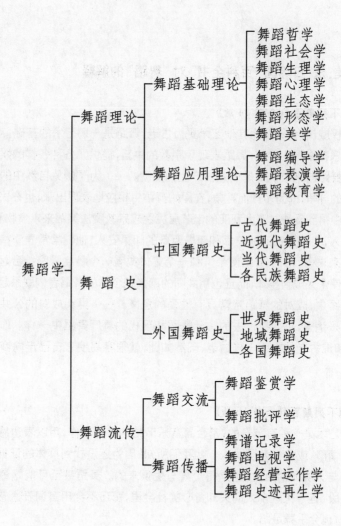

附录一：

英、美、法、日等国"百科全书"对"舞蹈"的解释

英:《不列颠百科全书 14 版》

一些权威认为,舞蹈比其他艺术更为古老,舞蹈是一切艺术的基础:戏剧、舞台美术和音乐都采源于舞蹈,舞蹈表现了宗教的主旨,提供了各种各样的娱乐消遣形式。……舞蹈向来被认为是由感情产生的运动。……为了避免自然中的死亡而进行的生活的斗争,即为多产而斗争,在原始舞蹈中相应地表现出来,也在民间舞蹈和风俗习惯中得到反映。澳大利亚的土著居民跳起宗教魔法舞蹈来求食物和雨水,北美印第安人,尤其是在亚利桑那和新墨西哥的印第安人,他们常常表演精心编排的环形舞蹈来求雨。……舞蹈使个人和一个集体或者一个社会紧密结合起来。……节奏不仅使个人成为整体,而且也用共同的感情把个体的舞蹈者们联系起来。……在民间舞蹈中,成对的舞蹈常常具有性爱的意义,……男女成对的公共舞蹈主要是为了娱乐消遣,正如在过去的宫廷舞蹈和现代的舞厅舞蹈中一样。作为娱乐消遣,舞蹈和最古老的文明一样古老,既然如此,就很容易使它自己走向商品化的宣传和演变。

英:《不列颠百科全书 15 版》

舞蹈艺术是一种有节奏的,常合着音乐节拍的身体动作,用以表达感情、思想,表现故事情节,或仅仅为了娱乐。就我们所知(因为还没找到具体的证据),舞蹈的冲动似乎与人类同时诞生,也是每个人与生俱来的。舞蹈甚至可能是最早的思想交流的手段;连今天这个人们失却童心的社会里,那还不会用言词表达感情的孩子们,高兴时也会手舞足蹈。

舞蹈是一种加过工的艺术,不同于自发的动作,它的历史可追溯到自发的动作合上节拍(可能只是顿脚、拍手)的那个时候。但它是一种捉摸不住的艺术,与舞蹈者的躯体共存亡。仅在近年,才能用电影或精确的记谱等方法将舞蹈者的动作保存下来。……

原始人怎样跳舞,现在已无从知道,但可以从现在还处于原始状态的部落的行

为中推论：舞蹈的节奏主要来自顿足打拍子。步法可能并不复杂，节奏可能十分简单——有规律地反复打拍子和喊叫，而舞蹈者则如痴如狂。最早的舞蹈可能仅仅表示快乐的心情及与求爱有关的动作；鸟类及其他动物，甚至蜘蛛，在引诱配偶时往往要舞蹈，这事实支持了上述理论。但是，我们可以推论，舞蹈很快用于激发整个部落的感情。出发远征前，人们会跳舞，并将他们希望取得的结果扮演出来——可能跳打猎舞以描述满载而归，可能跳战争舞以表演战胜敌人。

收获、风调雨顺以及久旱之后天降甘霖时，当然要跳舞酬神。至今世界上某些地区仍跳舞祈雨……

舞蹈的种类有：自然的、或原始形态的舞蹈；独舞和群舞；民族舞；民间舞；宫廷舞；舞厅舞；剧场舞蹈。

美：《美国新知识百科全书》

舞蹈是身体的一种有节奏的运动。"舞蹈"（dance）一词，大概源自高地日耳曼语的 dans 这个词，意为"伸展肢体"。……在每一个国家里，人们都在跳舞。

原始人相信，他们的命运掌握在众神的手中。这些神有时发怒，有时却很仁慈。当人们需要求神息怒，或者祷告神来佑助的时候，他们就举行祈祷仪式。为了使神的魔法更加具有威力，他们成群结队，一遍一遍地反复同一个节奏型的动作。那些最擅长表现节奏的人，就成了领舞者、巫师或者医生。他们也是最初的舞蹈编导。

原始人是在部落里群居的。部落公社中的每一件大事都要通过舞蹈来庆祝，例如，生男育女，婚丧嫁娶，孩童成年，都要跳舞。为了祈求狩猎成功，他们表演一个模拟杀死某种动物的舞蹈。在战斗之前，他们用跳舞来激励士气，舞蹈同样也是追叙部落历史的一种方式。……

美：《美国大百科全书》1978 年版

舞蹈是在一定的空间之内，合着一定的节奏所做的身体的连续动作。舞蹈可能是为了表露感情，发泄过剩的精力，也可能仅仅为了娱乐。

舞蹈的历史至少和人类一样古老。……原始人本能的节奏感总会表现于多少有点自觉的舞蹈动作中，通常是模仿动物的动作。原始人发现，舞蹈能疏泄他充沛的感情、令他心旷神怡，也能借此表达他对生活中非常重要的事件的感受。他确信：通过舞蹈，他能与那肉眼看不见的精灵世界互通信息，正是精灵们支配着他所生活的那个世界。因此，原始舞蹈可是一件严肃的事儿，与部落的幸福紧密相关。在庆贺孩子出生、治疗伤病、哀悼死者、祈求狩猎满载而归、求雨、祈求战斗胜利时，原始

人都要舞蹈。

随着更为复杂的农业社会和畜牧社会的形成,舞蹈渐渐和宗教及魔术分道扬镳,人们跳舞,更多的是为了获得快感以及进行社交活动。这样,原始舞发展成民间舞,这包括了儿童的游戏舞和成人的求爱舞(courtship dance)。民间舞为西方城市中心的上流社会所接受,随后又转变为交谊舞(又称舞厅舞),而这最能代表城市化的西方社会。……

高度文明、高度复杂的社会创造了剧场舞蹈,由经过训练的职业演员向观众演出。剧场舞蹈强调程式化、精练和技巧。它通常带着某个别舞蹈家或编导的独特秉赋的痕迹,在西方尤其是这样。……

日:《大日本百科全书》19 卷

舞踊存在于时间与空间之中的肉体有节律的运动。音乐与诗歌存在于时间之中,绘画、雕刻和建筑存在于空间之中,而舞踊却同时存在于时间与空间之中,可是,有的舞踊,如芭蕾,强调空间的构图,有的舞踊,如西班牙舞和踢踏舞,强调时间的节奏,这决定于舞踊的种类和历史形成。但舞踊以时间和空间为必要条件,这点却是不变的。

舞踊大致可分为自己跳的舞踊和给人观看欣赏的舞踊两种。其实舞踊原先就是人人都参加跳的。现在,大家跳的舞踊只有民间舞和交谊舞了。那些舞踊都是专为娱乐而跳的,但在原始时代,舞踊却有它更重要的目的。即使今天,在许多未开化民族中,舞踊仍起着魔术和宗教的作用,并与全部生活内容结下了不解之缘。出生、成年、恋爱、婚姻、患病、死亡等等一生中的重大事件,均各有自己的舞踊形式。狩猎、捕鱼、播种、求雨、收获、战争等等为生存而进行的活动,也各有各的舞踊。舞踊是祈祷神祇、招善除恶的有力手段。为了祈求农作物生长,人们在庄稼面前跳舞,以高高跳起来作象征;到了冬季,为了让衰弱的太阳恢复活力,人们模仿太阳运行的样子,围成一圈跳舞。这样,与其说舞踊是一桩赏心乐事,还不如说是生活中一件严肃的举动。但是,随着时间的推移和社会的进步,舞踊也渐渐转变为一种使参加者和观众都能得到乐趣的手段。……

法:《法国拉鲁斯大百科全书》

舞蹈是通过本能的或提炼过的动作,惯常的或富有艺术性的动作来表达思想感情的一种形式。

原始人的主要感情,首先由舞蹈来表达。跳舞可以打破沉默;摆脱孤独并和同

胞们建立联系。

　　舞蹈首先具有魔力般的和神奇的节奏。天体对四季的循环拥有无比的权力。为了表达感情，人们即兴创作了一些表示祝愿的动作。这些动作集中起来能够表现一件事情。紧接着原始模仿而来的是一种象征主义的形式。最早跳舞的人是裸体的；后来的人跳舞时，带着吉祥物、护身符或面具，以期能给予他们力量和权力。……除了手和脚的动作产生节奏外，击鼓也产生节奏。原始舞蹈有时达到了顶点，不能再发展了，因为它受到了人类的约束：对娱乐厌倦了的人会自己停止这一切活动。……

苏：《苏联大百科全书》第二版

　　舞剧是一种把舞蹈、音乐和戏剧构思三者结合在一起的戏剧艺术，它是一种用舞蹈和哑剧（表情、造型姿势）的手段来表演的音乐戏剧作品。舞剧的内容是叙述在决定音乐和舞蹈动作的特性的脚本——舞台剧本——中。音乐与舞蹈动作之间有着密切的相互联系。音乐不仅是说明动作，作为舞蹈和表情的伴奏，它并且含有戏剧内容。优秀的舞剧具有标题形象性，并且利用各种不同的表现与造型的描写方法。

　　舞剧中的舞蹈一般分为古典舞蹈与性格舞蹈。后者比较与民间舞蹈相接近。作为古典舞蹈的基础的动作，也是取自民间舞蹈的，但是它经过了比较深刻的舞台加工。在形成古典舞蹈时，曾经利用了从古代艺术作品借来的动作和姿势（这特别明显地表现在手指动作和某些"姿态"——舞剧姿势——中），以及一些宫殿礼仪的成分（鞠躬、屈膝礼、典礼仪式中的步伐）。所谓哑剧，就是其中动作主要是藉了表情和姿势来发展的一种舞台剧。哑剧的成分在一切表现性舞蹈中总是或多或少地存在的。舞剧与哑剧常常结合成为完整的音乐——舞蹈场面。……

　　　　　　（摘录自中国大百科全书出版社舞蹈分编委 1981 年编印的《舞蹈参考资料》）

附录二:

学习《舞蹈艺术概论》参考书目

舞蹈类参考书目:

1.《新舞蹈艺术概论》(吴晓邦著,中国戏剧出版社 1982 年版)

2.《舞蹈概论》([美]约翰 · 马丁著,欧建平译,文化艺术出版社 1994 年版)

3.《舞蹈学导论》(吕艺生著,上海音乐出版社 2003 年版)

4.《舞蹈艺术论》(李天民著,台湾正中书局 1988 年印行)

5.《舞蹈生态学导论》(资华筠、王宁、资民筠、高春林著,文化艺术出版社 1991 年版)

6.《中国舞蹈意象论》(袁禾著,文化艺术出版社 1994 年版)

7.《舞蹈创作心理学》(胡尔岩著,中国戏剧出版社 1998 年版)

8.《中外舞蹈思想概论》(于平著,人民音乐出版社 2002 年版)

9.《舞蹈知识手册》(隆荫培、徐尔充、欧建平编著,上海音乐出版社 1999 年版)

10.《中国舞蹈发展史》(王克芬著,上海人民出版社 1989 年版)

11.《中国近现代当代舞蹈发展史》(王克芬、隆荫培主编,人民音乐出版社 1999 年版)

12.《新中国舞蹈史(1949—2000)》(冯双白著,湖南美术出版社 2002 年版)

13.《中国少数民族舞蹈史》(纪兰慰、邱久荣主编,中央民族大学出版社 1998 年版)

14.《世界艺术史 · 舞蹈卷》(欧建平著,东方出版社 2003 年版)

15.《中国民间舞蹈文化教程》(罗雄岩著,上海音乐出版社 2006 年版)

16.《舞蹈舞剧创作经验文集》(文化部艺术局、中国艺术研究院舞蹈研究所编,人民音乐出版社 1985 年版)

17.《中国舞蹈名作赏析》(田静主编,人民音乐出版社 2002 年版)

艺术类参考书目:

1.《艺术论》([俄]列夫 · 托尔斯泰著,人民文学出版社 1958 年版)

2.《艺术的起源》([德]格罗塞著,商务印书馆 1984 年版)

3.《没有地址的信》《艺术与社会生活》（[俄]普列汉诺夫著，人民文学出版社1962年版）

4.《艺术概论》（王红建主编，文化艺术出版社2000年版）

5.《艺术学概论》（新版）（彭吉象著，高教出版社2002年版）

6.《艺术学概论》（杨琪著，高教出版社2003年版）

7.《文艺心理学概论》（金开诚著，人民文学出版社1987年版）

8.《艺术特征论》（汪流等主编，文化艺术出版社1984年版）

9.《诗歌概论》（杨志杰、雷业洪著，河南人民出版社1982年版）

10.《音乐知识手册》（梁德铭著，中国青年出版社1990年版）

11.《美术概论》（范梦主编，中国青年出版社2002年版）

12.《论戏剧性》（修订本）（谭霈生著，北京大学出版社1984年版）

13.《戏曲艺术论》（张庚著，中国戏剧出版社1980年版）

14.《电影剧作概论》（汪流主编，中国电影出版社1997年版）

美学类参考书目：

1.《美学概论》（王朝闻主编，人民出版社1981年版）

2.《美学概论》（董学文主编，北京大学出版社2003年版）

3.《美学论集》（李泽厚著，上海文艺出版社1980年版）

4.《美学四讲》（李泽厚著，广西大学出版社2001年版）

5.《美学十五讲》（凌继尧著，北京大学出版社2003年版）

6.《艺术美学文选》（邓福兴主编，重庆出版社1986年版）

7.《文艺美学》（周来祥著，人民文学出版社2003年版）

8.《艺术哲学》（刘纲纪著，湖北人民出版社1986年版）

9.《审美生态学》（袁鼎新著，中国大百科全书出版社2002年版）

10.《现代美学体系》（叶朗主编，北京大学出版社1999年版）

必备词典书目：

1.《现代汉语词典》（商务印书馆2003年版）

2.《中国舞蹈词典》（王克芬、刘恩伯、徐尔充主编，文化艺术出版社1994年版）

3.《中国艺术百科辞典》（冯其庸主编，商务印书馆2004年版）

附录三:

贯彻科学精神　把握发展规律
　　——讲授《舞蹈艺术概论》的点滴经验

　　从 1982 年至今,我们除给我院(中国艺术研究院)研究生部舞蹈系的硕士、博士研究生讲授《舞蹈艺术概论》外,还给北京舞蹈学院、中央民族大学艺术学院、解放军艺术学院、北京大学艺术系、北京师范大学艺术学院、首都师范大学艺术系、中央广播学院以及吉林、延吉、黑龙江、内蒙古、河北、山东、云南、湖南等省、市近 20 个艺术院校和舞蹈理论学习班讲授过各种不同课时、学员人数不等、形式不同的《舞蹈艺术概论》课程。这 25 年间,随着我国舞蹈艺术的繁荣发展和专业、业余舞蹈队伍的壮大,我们在不断充实教材的内容的同时,在教学方法和讲课形式根据"贯彻科学精神,把握发展规律"的精神也在不断改进。这里不揣浅陋地把我们讲授《舞蹈艺术概论》的点滴经验写出来,以供讲授这门课程的师友们参考,并希望得到同行战友们的指正。我们的作法归纳起来大致是:"按照课时,修订计划;了解对象,因材施教;明确目的,加强自觉;严格要求,独立思考;理论实践,紧密结合;开题选题,核心把牢;广泛参阅,深入探奥;全面复习,突出精要。"具体内容如下:

一、按照课时,修订计划

　　各个院校开设《舞蹈艺术概论》课,根据客观情况各有不同课时的安排,这就要根据不同的情况修订教材内容和教学方法。如《舞蹈艺术概论》全书 23 章,每章一讲(4 个课时),再加前言和绪论一讲,共需 24 讲(96 课时)。这是一般大专院校的安排。我们院的一般研究生班,则压缩到 16 讲(64 课时),这只能选重点章节。其他章节则只能自学。而特殊的班级,如我们院在假期举办的高级课程班,因时间紧,把这门课压缩到只有 5 讲(20 课时),那就只能选重中之重了,主要讲观点、方法,帮助学员们制定学习计划,将他们领进学习的大门,让他们在今后的日子里自己按照课本教材和必要的参考书学好这门课程。

二、了解对象,因材施教

在我们讲课前,一般都先向教务部门了解学员们的一般情况,然后在第一堂课的课间休息时,发给每位同学一张事先印好的表格纸,请他们填写"简历(学习、工作经历)、读过哪些文艺理论和舞蹈史论书籍? 看过哪些舞蹈、舞剧作品? 对讲授这门课程有哪些希望和要求? 等"。我们认为讲授这门课程就要让学员们每一堂课都能有所收益,全部课程结束后,能够掌握舞蹈艺术的基本知识,了解自己所从事的舞蹈究竟是一门什么样的艺术,它和我们广大人民群众的生活有哪些紧密的关系……对自己今后所从事的舞蹈工作能有所帮助。所以讲好这门课的前提就是既要"了解自己"也要"了解对方"。正如《孙子·谋攻》中所说:"知己知彼,百战不殆;不知彼而知己,一胜一负;不知彼不知己,每战必殆。"知晓了学员的情况后,就可以因材施教,采用不同的教学方法。如对水平较高的学员班级——研究生班,就改变过去的"注入式"教学法,逐步采取"启发式"、"解疑式"或"研讨式"教学法,开动学员们的主观能动性;而对过去接触文艺理论和舞蹈理论较少的学员班,则要以讲解为主,特别对一些艺术理论的名词术语的概念内涵要作比较清晰的解释,尽可能做到"深入浅出",每堂课最后要留出一定的时间解答同学们的"提问"。

三、明确目的,加强自觉

在开始进入讲授教材的内容之前,首先要让学员们回答和讨论"为什么要学习这门课程?"也就是要让他们明确学习的目的,弄清楚学习和掌握舞蹈基本理论对搞好各项舞蹈工作必要性。例如我们在讲"绪论"(或"导论")时,就以舞蹈创作和舞蹈表演为例说:我国有的编导曾经创作出一些受观众欢迎的作品, 也创作过被观众冷遇的作品,但是,为什么有的作品成功了,而又有的作品失败了呢? 成功,有哪些好的经验;失败,又有哪些值得吸取的教训? 似乎自己都搞不大清楚,不甚了了。好像一个作品的成功或失败全在于碰运气,而不能自己主宰自己作品的命运。也有的舞蹈编导搞创作,没有自己的艺术追求和艺术理想,而常常是随"大流"、赶"浪头"、追"热门":看别人搞神话题材获得欢迎,他也去搞神话;人家搞仿古乐舞获得成功,他也跟着去仿古;有人在作品中采用了"意识流"的手法,他也随着去"流";一个时期"现代舞热",他也就成了现代舞的"发烧友"……他的所谓创作,其实只不过是模仿、在踩着别人的脚步走。这样,当然不可能有什么艺术上的创新,也不可能创作出什么在艺术上有价值的舞蹈作品。再如,有的舞蹈演员只重视舞蹈技术的学习和锻炼,对文化、理论的学习没有兴趣,导致了理解能力低下、艺术修养不高,很难创作出具有情感思想内涵丰富、深刻、富于艺术魅力的舞蹈形象。

所以说，一个舞蹈工作者只有全面、深入了解舞蹈这门艺术的内涵和外延，才能加强工作的自觉性、摆脱盲目性，从而指导自己前进的方向，增长艺术的创新能力。

四、严格要求，独立思考

有了学习的自觉性，还要有严格的要求。我们在第一堂课时就向学员们提出要他们坚持"四勤"，即：眼勤、口勤、脑勤、手勤（具体要求，可参见本书"导论"最后一段）。

这四勤是学好舞蹈基础理论课的自觉要求，它们又是互补、互动的关系。另外，我们主张以"独立思考"为其掌握科学理论的前提条件和方法，这也是"脑勤"的基本要素。因为自改革开放以来，各种艺术思潮、各种艺术理论、各种艺术主张蜂拥而至，其中有正确的、科学的、符合艺术规律的，这些可供我们学习、参考和借鉴；但是，其中也有谬误的、荒诞的、反科学和违反艺术规律的，这些对于我们是有害的，因此，我们必须分清良莠。所以独立思考和不能盲从就非常重要了。

五、理论实践，紧密结合

过去文艺界流行一句话："理论是灰色的"，一些搞艺术的人似乎不太爱谈理论或不关心理论问题。由于舞蹈是一门技艺性很强的艺术，我们一些搞舞蹈艺术实践的同志更多忙于在技艺方面的学习、研讨和提高，而对理论问题更容易疏远一些。所以如何让学员们对讲课的内容感兴趣、不觉得枯燥，是我们不能不考虑的问题。经我们反复研究，认为舞蹈是一门动态的造型艺术，光用语言来讲舞蹈，难度很大，不太容易讲得很清楚，所以只有理论紧密联系实际是解决这个问题最好的途径。我们在编写这本教材时就考虑到了这个问题，所以在谈我国舞蹈艺术的发展是紧密联系建国以来舞蹈艺术的历史进程来着笔的，一些舞蹈的基本理论问题的论述也是从舞蹈艺术实践中总结出来的，而且力求通俗易懂、深入浅出，所以在某种程度上也具有一定的可读性。在授课中，讲到理论问题时要多分析一些舞蹈作品或联系它们创作、表演的例证，同时结合每一讲的内容，播放一些舞蹈的录像光盘（VCD、DVD），以具体的舞蹈形象来进行解说，这样就能收到比较好的效果，很受学员们的欢迎。所以在《舞蹈艺术概论》修订本中我们在每一章的后面，都增加了播放舞蹈作品录像的参考目录，供读者参阅。

从我们的切身体会感觉，舞蹈理论只有结合实际，结合自己舞蹈工作的需要，它就是鲜活的、有生命的、色彩斑斓的，就可以改变理论的"灰色"，从而使舞蹈理论长青。

六、开题解题,核心把牢

第一讲要对全书(《舞蹈艺术概论》)即全部课程开题和解题,也就是要让学员们明白这门课都讲些什么? 学习后要达到什么目的? 一个舞蹈工作者,不论是从事创作、表演、教学或是评论,都首先要明了舞蹈艺术的内涵和外延,把握舞蹈艺术的基本属性,这是作好任何一种舞蹈工作的基础。在原版的"绪论"中就是讲述的这个问题,在修订本中,我们将"绪论"改为"导论",同时又增添了一些内容,加强了开题解题的论述。

其次,在以后的各讲中,也都要在每讲的开头讲述这一讲要论述什么问题,它在我们认识了解舞蹈艺术中占据什么位置,起到什么作用。这样讲是首先要给学员们一个鲜明的主题印象,然后再一步一步地解开它。这样循序渐进的方法,容易让学员们理解和把握。

七、广泛参阅,深入探奥

我们认为任何一个教员讲授"舞蹈"的课程,是他对于"舞蹈"的认识和理解,学员听课后,认同了教员的讲解,并化解成自己的认知,教材的内容才成为了学员自己的知识。所以我们非常强调学员们要独立思考,不要相信教员讲的每一句话都是完全正确的(当然这也包括我们自己)。譬如我们在《舞蹈艺术概论》教材中对舞蹈的定义所作出的解释,是我们参阅了诸多的各界专家学者的说法和意见,作了认真的比较后,所得出我们的认识。它是否准确? 我们还希望大家都能来进行研究和比较,所以述说我们的认识之前,列出了各家的说法和意见。最近我们在修订本中,作为"附录"又补充了英、美、法、日等各国的"百科全书"对舞蹈的解释。希望学员们和舞蹈界的朋友们共同来研究比较。另外我们在修订本的附录中还增加了一些必要的参考书目和必备的工具书,希望大家和我们一起在广泛参阅的基础上,共同深入探索舞蹈艺术的奥秘。

八、全面复习,突出精要

在全部课程结束时,一般都要进行考试,以评出学员们学习的成绩。根据学员们的要求,在考试前的一二周,我们都要讲一讲复习的要点。如果有同学问: 全书中哪一章重要? 我们的回答是: 每一章都重要。因为从第一章到第二十三章,都是有着密切联系的不可分割的一个整体。所以要全面复习。那么有没有要突出的重点呢? 我们的回答是: 有。突出的重点也就是我们出试题的重点。考试的目的就是要看你学习了这门课程后都有哪些实际的收获? 对舞蹈艺术的本质特征、舞蹈

艺术形成和发展、舞蹈艺术和社会人民生活的关系认识和理解了多少？你有了多少理论联系实际的能力？有没有对于舞蹈作品在思想和艺术上的真、善、美和假、恶、丑的分析能力？我们出的试题大致就在这个范围。我们不希望学员们在答题时，死记硬背书中的词句，而是希望他们用自己的语言说出自己对一些问题的认识、理解和思考。例如2003年我们给研究生班的《舞蹈艺术概论》总复习提纲是：

1. 为什么要了解舞蹈的艺术共性和舞蹈的艺术特性？什么是舞蹈的艺术特性？

2. 什么是舞蹈发展的外部因素和舞蹈发展的内部因素？它们之间的关系是什么？

3. 舞蹈作品与社会生活都有哪些关系？为什么要研究舞蹈和社会生活的关系？

4. 舞蹈作品的内容和形式都有哪些要素所组成？内容和形式的关系是什么？

5. 人体动作、舞蹈动作和舞蹈语言的区别是什么？

6. 什么是舞蹈创作的审美规范？它都包括哪些内容？

7. 什么是舞蹈流传？为什么说舞蹈流传是舞蹈作品存在的方式？

8. 选择下列一个舞剧作品进行简要的评析：《红梅赞》《阿诗玛》《鸣凤之死》。

给他们的《舞蹈艺术概论》试题是：

1. 什么是舞蹈艺术？什么是舞蹈的艺术共性？什么是舞蹈的艺术特性？

2. 学习和把握舞蹈理论对舞蹈艺术实践有什么作用和意义？

3. 学习《舞蹈艺术概论》课程后，有哪些收获？

4. 在中国舞蹈学建设中你想作出哪些贡献？具体计划如何做？

5. 任选一部对你印象最深的舞剧作品，作一简要评述。

（注：每题20分，开卷考试，可以参阅教材和笔记。每人要独立思考。）

另外，我们给2005届研究生课程班《舞蹈艺术概论》的试题是：

1. 我们为什么要学习和研究舞蹈理论？

2. 从我国和英、美、法、日等国对"舞蹈"释义的比较中，谈谈你自己的看法？

3. 舞蹈的不同种类是如何形成与发展的？请畅谈你对今后5—10年舞蹈发展的前景？

4. 对现代舞剧《薪传》的评说。

以上这八点就是我们在讲述《舞蹈艺术概论》过程中不断小结出的概要。从客观的反映来看，这样理论和实践相结合的讲课方法是能够收到较好的效果，受到学员们的认可和欢迎。

在中国新舞蹈艺术成长初期，年轻的舞蹈工作者曾被人贬损为"头脑简单，四

肢发达"。经过多年的努力,我们成长了起来,创造出许多优异的成就。舞蹈艺术不仅在创作、表演方面成绩斐然,在理论方面也取得了很大的发展。但是我们仍需努力。对于舞蹈艺术本质特性的理论阐述与教学传播,就理应是我们舞蹈理论工作者和舞蹈教育工作者责无旁贷的重要任务。舞蹈艺术实践的蓬勃,不仅不应冲击和淹没舞蹈理论和舞蹈教育的正常发展,相反,理论家和教育家应当面对高涨的舞蹈大潮,高屋建瓴,舞海拾贝,从丰富鲜活的舞蹈艺术现象中,不仅要运用科学的舞蹈观洞察和阐明纷纭复杂舞蹈艺术现象的本质,而且要提炼出相对稳定的理论思考的素材,融入舞蹈理论的研究和教学中去,让貌似灰色的理论不断获得新绿,化为色彩斑斓的思维结晶。

新版后记

　　本书第一版的书稿,我们用了近半年的时间完成,而这次修订,却用了半年多的时间,因为每一章的增删修补,几乎都达到了重新改写的地步,而且有的章节还听取了责任编辑的意见,进行了反复的修改,直到我们感到满意为止。我们这样做,既是对广大的读者负责,也是为了能达到出版社领导和责任编辑对我们修订此书的期望和要求。这里我们还要特别提到责任编辑黄惠民同志不断给我们的鼓励和支持,使我们克服了体力和时间等方面的一些困难,比较顺利地完成了任务,使得这本书从内容到形式改变了面貌,有了一定的提高。

　　这里需要说明的是,我们在附录一中,收入了英、美、法、日等国出版的大百科全书中对舞蹈解释的摘录,这既可以使我们了解这些国家的学者们对舞蹈艺术的看法,开阔我们的眼界;另一方面,我们可以对比参照,进一步研究和思考对舞蹈艺术如何全面、准确进行解释的问题。而这也正是我们历来所提倡的"要独立思考"的,联系实际运用的时机。在附录二中,我们列出了"学习《舞蹈艺术概论》的参考书目"舞蹈类的 17 本,艺术类的 14 本,美学类的 10 本,必备词典 3 本共计 44 本。也许有的读者会提出:"我们学习《舞蹈艺术概论》为什么要看这么多本参考书?"我们的回答是:这是我们希望你最好能够参阅的书籍,阅读了这些书,既可以丰富艺术涵养,又可更深入理解和把握舞蹈艺术。当然这也要根据每个人的实际情况和具体条件出发,不过"开卷有益"是不会错的。说到这,使我们想到在我们研究生班有一位来自湖南的同学,因为一时买不到《中国舞蹈词典》她就向老师借了一本,竟把 638 页的这本厚厚的一大本书全都复印了,装订为一本全新的舞蹈词典。她这种求知的精神,使我们很受感动。我们举这个例子,不是要求大家都这样做,而要看每个人的实际需要和经济条件,去制定自己的学习计划。

　　我们已离休多年,虽精力日衰,但爱"舞"之心不改,面向实际、空话少说的初衷不变,所以,在此次修订中,仍然坚持理论与实践相结合的原则,根据世纪之交这几年中国舞蹈艺术事业发展的实际,我们提出了要坚持发展先进舞蹈文化的前进方向、中国舞蹈要现代化但不能现代舞化的看法和要采取实际举措提高青年舞蹈人艺术文化素质的建议。我们还高度评价了近几年来取得重要成果的舞蹈家和出现的优秀作品,如杨丽萍和她主创和主演的舞蹈诗《云南映象》;张继钢编导由中国残疾人艺术团表演的《千手观音》;陈维亚编导、黄豆豆表演的《秦俑魂》;杨威编导、空政歌舞团演出的现代舞剧《红梅赞》等。由于充实了以上这些内容,使得修

订本具有更强的时代气息。

我们在此要再一次感谢曾经帮助我们编著和出版这本书的专家学者和所有的朋友们；感谢摄影家沈今声、叶进等同志为本书提供了多幅精美的舞蹈图片；我们还要感谢那些热促我们修订此书并表示一定要购阅的青年舞者和我们的学生们。

书，为舞蹈事业而书，是我们的奋斗目标。书，也是一种交流情感和舞学的手段。我们谨以此书求教于专家学者、同行和广大读者。

图书在版编目（CIP）数据

舞蹈艺术概论（修订版）/ 隆荫培，徐尔充著. –上海：上海音乐出版社，
2024.1 重印

ISBN 978-7-80553-625-5

Ⅰ. 舞… Ⅱ. ①隆… ②徐… Ⅲ. 舞蹈艺术－高等学校－教材 Ⅳ. J7

中国版本图书馆 CIP 数据核字（1999）第 26675 号

书　　名：舞蹈艺术概论（修订版）

著　　者：隆荫培　徐尔充

责任编辑：黄惠民

封面设计：陆震伟

封面摄影：黄惠民

出版：上海世纪出版集团　上海市闵行区号景路 159 弄　201101

　　　上海音乐出版社　上海市闵行区号景路 159 弄 A 座 6F　201101

网址：www.ewen.co

　　　www.smph.cn

发行：上海音乐出版社

印订：上海普顺印刷包装有限公司

开本：787×1092　1/16　印张：24.75　插页：8　字数：437 千字

1997 年 4 月第 1 版　2009 年 6 月第 2 版

2024 年 1 月第 35 次印刷

ISBN 978-7-80553-625-5/J · 523

定价：95.00 元

读者服务热线：(021) 53201888　印装质量热线：(021) 64310542

反盗版热线：(021) 64734302　(021) 53203663